1 MONTH OF
FREE
READING

at

www.ForgottenBooks.com

By purchasing this book you are eligible for one month membership to ForgottenBooks.com, giving you unlimited access to our entire collection of over 1,000,000 titles via our web site and mobile apps.

To claim your free month visit:
www.forgottenbooks.com/free1304681

ISBN 978-0-428-71283-9
PIBN 11304681

RUBENS

SA VIE, SON ŒUVRE ET SON TEMPS

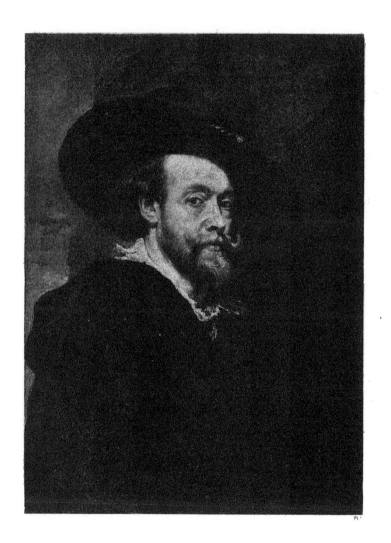

Pl. 1

1. — Portrait Rubens.

1. — *Portrait de Rubens.*

ÉMILE MICHEL

MEMBRE DE L'INSTITUT

RUBENS

SA VIE, SON OEUVRE ET SON TEMPS

OUVRAGE CONTENANT 354 REPRODUCTIONS DIRECTES

d'Après les Œuvres du Maître

PARIS

LIBRAIRIE HACHETTE ET C^{IE}

79, BOULEVARD SAINT-GERMAIN, 79

—

1900

FRISE DE LA DÉCORATION DE WITHEHALL.
(Gravure de L. Yorsterman, d'après Rubens.)

AVANT-PROPOS

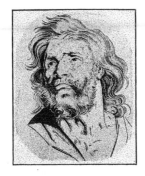

GRAVURE DU LIVRE A DESSINER.
(Dessin de Pontius, d'après Rubens.)

L A glorieuse existence de Rubens, ses relations avec les souverains, les événements auxquels il a été mêlé, bien plus encore l'éclat de son génie et le total vraiment prodigieux de ses œuvres, tout conspire à faire de son nom l'un des plus grands que nous offre l'histoire de l'art. Mais son extrême fécondité et l'universalité même de ses aptitudes semblent avoir défié jusqu'à présent une étude qui embrasse à la fois l'ensemble de sa vie et de ses productions. En revanche, plusieurs périodes de la carrière de l'artiste ou divers côtés de son infatigable activité ont fait l'objet de nombreuses monographies, précieuses à consulter. Dans ces derniers temps, en France, en Allemagne et surtout en Belgique où le maître a toujours été en honneur, les recherches des érudits et des critiques nous ont valu d'importantes découvertes sur sa personne et sur ses œuvres. C'est en profitant de ces informations éparses que j'essaie aujourd'hui de faire revivre cette noble figure. L'abondance même des matériaux dont je disposais était

pour moi un écueil, car elle m'obligeait après les avoir réunis, à les vérifier, à les subordonner les uns aux autres avant de les fondre dans cette étude.

La vie de Rubens a été très en vue. Sa correspondance, bien que nous n'en ayons conservé qu'une très faible partie, est assez volumineuse, et ses contemporains nous ont longuement parlé de lui. De son vivant même, Sandrart, qui l'avait connu, recueillait sur lui bien des renseignements, qui, peu après sa mort, étaient complétés par les indications biographiques que Bellori et de Piles tenaient de Philippe Rubens, le propre neveu du maître. Mais ce n'est guère que de notre temps que ces divers renseignements ont pu être contrôlés. Un savant hollandais, M. Bakhuizen van den Brink, perçait le premier le secret gardé jusque-là sur le lieu de naissance de l'artiste et sur les mystérieux événements qui l'avaient déterminé. Pour la période italienne, les heureuses découvertes de M. Armand Baschet dans les archives de Mantoue permettaient de connaître la durée du séjour de Rubens au delà des monts, sa vie à la cour du duc Vincent de Gonzague, les ressources variées d'instruction qu'il y avait trouvées et les premiers tableaux qu'il y peignit. C'est à MM. Cruzada Villaamil et C. Justi que nous devons de curieux détails sur les deux missions que le maître a remplies en Espagne, missions dont M. Gachard nous a donné le consciencieux exposé dans son *Histoire politique et diplomatique de Rubens.* Les lettres de Rubens ont été aussi l'occasion de plusieurs recueils publiés et annotés par MM. Em. Gachet, Carpenter, Sainsbury et Ad. Rosenberg, et tout récemment encore la belle édition des lettres de Peiresc, accompagnées des excellents commentaires de M. Tamizey de Larroque, nous a valu bien des lumières nouvelles sur les séjours successifs de Rubens en France, sur les amis qu'il y comptait et avec lesquels, dans une correspondance suivie, il entretenait un échange d'idées aussi affectueux que sincère.

Mais ce sont surtout les compatriotes de Rubens qui nous ont fourni

sur lui les travaux les plus considérables, ceux qui, en le faisant mieux connaître, honorent le mieux sa mémoire. De tous temps, on s'était occupé de lui à Anvers, et le troisième centenaire de sa naissance, célébré dans cette ville en 1877, devait encore stimuler les études qui le concernaient. De nombreux documents sur sa vie furent publiés cette année même par M. P. Génard, et deux ans après paraissait l'*Histoire de la Gravure dans l'École de Rubens* que l'auteur, M. Henri Hymans, a depuis complétée par sa remarquable monographie de Lucas Vorsterman (1893). La création du *Bulletin Rubens*, fondé en 1882, sous le patronage de la ville d'Anvers, donnait à la fois un centre et un nouvel essor aux recherches de tous les admirateurs du grand maître, et elle était suivie de près par la publication de la *Correspondance de Rubens* (1887), fondée avec le même patronage, sous la direction de M. Ch. Ruelens. Mieux que personne, l'éminent conservateur du Musée Plantin, M. Max Rooses, contribuait, à son tour, à renouveler les études sur la vie et les œuvres de son illustre concitoyen. Après son *Histoire de l'École de peinture d'Anvers,* dans laquelle il fait naturellement au chef de cette école la plus large place, M. Max Rooses lui élevait un véritable monument dans son grand ouvrage, l'*Œuvre de Rubens* (1886-1892), fruit de longues et heureuses recherches à travers toutes les archives et les galeries de l'Europe. A la mort de M. Ruelens, M. Max Rooses était tout désigné pour continuer la publication de la *Correspondance de Rubens* dont il vient de nous donner le second volume. Bien qu'un grand nombre des lettres adressées à l'artiste ou écrites par lui semblent désormais perdues pour nous, — celles de Spinola, par exemple, dont Rubens nous apprend lui-même qu'il possédait « *une centurie* », — il est permis d'espérer que l'avenir nous réserve encore bien des révélations à ce sujet. C'est ainsi que, tout récemment, l'accès des archives du château de Gaesbeck, gracieusement accordé par Mme la marquise Arconati-Visconti, nous a valu la communication d'une copie complète du testament de Rubens et des comptes de liquidation de son héritage, dont on n'avait que des extraits.

L'appréciation des œuvres de Rubens a également donné lieu à des études critiques très nombreuses. De son temps même, Sandrart et Huygens, et peu après, en France, Roger de Piles et Félibien en ont parlé avec un sens très pénétrant. Il m'a semblé qu'il y avait quelque intérêt à rappeler ici ces jugements déjà anciens portés sur le maître, et j'ai pris plaisir à les rapprocher, à l'occasion, de ceux d'Eugène Delacroix qui professait un véritable culte pour Rubens et de Fromentin qui dans ses *Maîtres d'autrefois* lui a consacré des pages aussi élevées que judicieuses et délicates.

J'ai dû renoncer à donner, ainsi que je l'avais fait pour Rembrandt, un catalogue complet des œuvres de Rubens. Smith en avait le premier dressé une liste (1830-1847) que M. Max Rooses a augmentée et rectifiée sur bien des points. C'est le travail de ce dernier qui m'a le plus souvent servi de guide dans mes propres recherches, et je lui ai fait de fréquents emprunts, pour lesquels il est juste que je lui témoigne ici toute mon affectueuse gratitude. Je renvoie aux cinq volumes que comprend ce travail, ceux qui voudraient étudier séparément toutes les productions de Rubens et connaitre les conditions dans lesquelles chacune d'elles a été commandée ou exécutée. On comprendra facilement qu'il m'était interdit d'entrer dans un détail aussi minutieux, puisque la description, même très succincte, de plus de 1 200 peintures et 400 dessins, que comprend approximativement l'œuvre du maître, aurait suffi, et au delà, à remplir ce volume où j'avais à la fois à raconter sa vie et à essayer d'apprécier ceux de ses ouvrages qui m'ont paru caractériser le mieux la souplesse et la puissance de son génie. Je me suis donc borné, à la fin de ce livre, à citer brièvement les monuments et les collections publiques ou privées qui contiennent ses œuvres les plus nombreuses ou les plus importantes.

Quant aux illustrations de ce volume, à côté de la reproduction des tableaux ou des dessins du peintre, qui en forment la plus grande et la

meilleure part, j'ai cru bon de placer quelques portraits de ses maîtres, de ses élèves ou de ses amis, des vues des lieux où il a vécu, et un fac-similé de son écriture. C'est à la photographie que nous avons eu recours pour ces reproductions, comme au procédé le plus propre à en assurer l'exactitude. Si, pas plus qu'aucun autre mode de représentation, elle ne pouvait donner idée du coloris du maître, elle nous garantissait, du moins, l'avantage d'une traduction homogène, aussi fidèle qu'il était possible de l'avoir. Des quarante planches en taille-douce que contient ce livre, trente-sept sont dues à .M. Dujardin, une à MM. Braun et Cie, et deux à M. Lœwy, de Vienne. Les quarante autres planches tirées hors texte, pour la plupart en plusieurs couleurs, sont des fac-similés de dessins du maître et de quelques gravures exécutées par lui-même. Les photographies qui nous ont servi, faites directement d'après les originaux, sont de diverses provenances et nous avons pris soin à la table d'indiquer leurs auteurs. Un grand nombre ont été empruntées à la riche collection de M. Fr. Hanfstaengl, de Munich, qui, avec une libéralité pour laquelle je tiens à lui exprimer ici tous mes remerciements, m'a permis d'y puiser aussi largement que je voudrais, ainsi, d'ailleurs, qu'il l'avait déjà fait pour la publication de ma précédente étude sur Rembrandt. Je dois aussi à l'obligeance de MM. le baron Alphonse de Rothschild, Léon Bonnat, Stéph. Bourgeois, G. Gœthe, R. Kann, Le Couteux, F. Lippmann, Ch. Sedelmeyer et Somoff, la communication de photographies exécutées spécialement pour eux et qu'ils m'ont autorisé à reproduire.

Pour le choix de ces diverses illustrations, à côté des œuvres capitales qui devaient nécessairement figurer dans cet ouvrage, je me suis appliqué à donner, par la diversité même des sujets, quelque idée de l'universalité de Rubens. Plus d'une fois aussi, au lieu du tableau définitif, dans lequel souvent ses élèves ont eu autant de part que lui-même, j'ai préféré reproduire l'esquisse faite pour ce tableau, esquisse dans ce cas supérieure, à raison de la vivacité et de la spontanéité de son exécution, et dans laquelle j'étais certain de n'avoir affaire qu'à Rubens seul.

Autant que possible, ces illustrations ont été classées selon l'ordre chro-
nologique suivi dans le texte. Mais les conditions mêmes de la vie de
Rubens m'ont forcé, en certains cas, à m'écarter un peu de cet ordre
méthodique dans la répartition des gravures. En dépit de sa vocation
précoce, l'artiste n'a produit qu'assez tardivement, et, dès le début de mon
travail, il m'a fallu résumer, tout au moins, les circonstances dramatiques
auxquelles sa famille a été mêlée; étudier ensuite l'influence que ses dif-
férents maîtres ont pu exercer sur son talent; parler aussi un-peu plus
longuement de ce séjour de près de huit années en Italie qui a eu sur
son développement une action si décisive. Plus tard enfin, ses missions
diplomatiques en Espagne et en Angleterre ont également absorbé une
grande partie de son temps. A raison de ces diversions successives, tandis
que certaines périodes de la carrière artistique de Rubens sont marquées
par une production excessive, dans d'autres, au contraire, son activité
créatrice a été retardée ou paralysée d'une manière presque absolue. J'ai
dû, par conséquent, pour maintenir dans la composition de ce volume
une certaine unité, étoffer un peu ceux des chapitres qui auraient été
dépourvus d'illustrations, et alléger ceux qui en auraient été trop encom-
brés, afin de les répartir d'une manière à peu près uniforme. On excu-
sera donc, à l'occasion, ce manque d'une concordance absolue entre le
texte et les illustrations, concordance à laquelle j'aurais voulu me confor-
mer plus complètement, mais qui ne répondait ni à l'économie de ce
livre, ni à son mode de publication.

Depuis longtemps, je m'étais occupé de Rubens. C'est par une étude sur
ses tableaux à la Pinacothèque de Munich, publiée en 1877 dans la *Revue
des Deux Mondes*, que j'ai débuté dans la critique d'art. Mais, avant
d'entreprendre le travail que je lui consacre aujourd'hui, j'ai cru néces-
saire de revoir une fois de plus tous ceux des musées de l'Europe qui pos-
sèdent de ses œuvres, afin de mettre, autant que possible, une mesure
pareille dans mes jugements, et aussi pour examiner avec plus de soin
les questions qui méritaient d'être éclaircies. Il m'a paru d'ailleurs éga-

lement utile de rechercher la trace du maître dans tous les lieux où il a séjourné, en Italie, et notamment à Mantoue, en Espagne, en Flandre, à Anvers surtout, dans cette ville qu'il a tant aimée, où ce qui reste de sa demeure, ses ouvrages les plus importants, les monuments qui les contiennent et son tombeau lui-même nous parlent encore de lui. Pendant plusieurs années, j'ai donc vécu presque exclusivement avec Rubens, et cherché par ses œuvres, par sa correspondance, par celle de ses proches et par tous les documents qui le concernent à pénétrer dans son intimité, à connaître ses opinions, ses croyances, son caractère, ses mœurs, et l'emploi même qu'il faisait de ses journées. Les deux inventaires de ses collections, celui de son héritage, et la liste des livres qui composaient sa bibliothèque, m'ont aussi pleinement renseigné sur son esprit d'ordre, sur sa fortune, sur ses goûts, sur ses lectures, sur sa curiosité toujours en éveil et sa prodigieuse activité.

C'est tout un monde que Rubens, et un tel homme ne saurait se révéler tout d'un coup. Pour se faire de lui quelque idée, il faut l'avoir étudié sous les nombreux aspects qu'il présente. A le voir avec ses allures de grand seigneur et son urbanité exquise, on ne se douterait guère que ce qu'il aime par-dessus tout c'est son intérieur et son travail, que toute sa vie il est resté simple, bienveillant pour tous, serviable, accessible aux plus humbles. Quand on sait à quel point ses heures étaient disputées, son temps rempli par des soins si différents, la place qu'y ont tenue sa correspondance très étendue et ses nombreux voyages, il ne semble guère possible que, sans se presser jamais, il ait pu suffire à tant de tâches et s'en acquitter en perfection. En pensant à ses aptitudes si diverses, à son goût pour la science, à sa culture littéraire, à son érudition, à ce sens politique qui a fait de lui le conseiller des archiducs et l'ambassadeur de Philippe IV, on serait tenté d'oublier qu'avant tout il a été peintre, que ce qu'il aime le mieux c'est son art, que c'est à lui qu'il rapporte tout ce qu'une mémoire extraordinaire, une intelligence merveilleuse, une volonté opiniâtre et un travail assidu ont pu mettre de ressources à son

service. C'est naturellement sur l'art de Rubens que j'ai insisté, relevant dans ses écrits l'idée qu'il s'en faisait lui-même et choisissant dans la foule de ses œuvres celles qui m'ont semblé les plus éclatantes et·les plus caractéristiques.

Je m'estimerais heureux si dans un si beau et si vaste sujet, j'avais su garder entre les riches éléments qu'il embrasse une juste mesure et mettre surtout en lumière ce qui fait l'originalité d'un pareil génie.

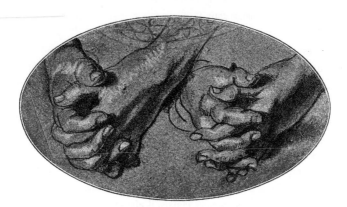

FRAGMENT D'UN DESSIN DE RUBENS.
(Collection de l'Albertine.)

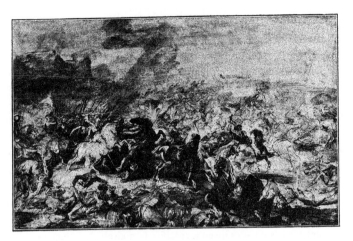

ESQUISSE DE LA BATAILLE DE TUNIS.
(Musée de Berlin.)

CHAPITRE PREMIER

OPINIONS CONTRADICTOIRES DES BIOGRAPHES DE RUBENS AU SUJET DE SA NAISSANCE.
— JEAN RUBENS, SON PÈRE, SUSPECTÉ D'HÉRÉSIE, EST OBLIGÉ DE S'EXILER A COLOGNE
AVEC SA FAMILLE. — NAISSANCE DE P.-P. RUBENS, A SIEGEN, LE 28 JUIN 1577. —
RETOUR DE SA MÈRE A ANVERS.

UN ENFANT DE RUBENS.
(Cabinet de Dresde.)

SUR la pierre tombale du père de Rubens, décédé à Cologne en 1587 et inhumé dans l'église Saint-Pierre de cette ville, on lisait une inscription portant « qu'il avait habité Cologne pendant dix-neuf ans et qu'il avait vécu avec sa femme durant vingt-six années dans la plus étroite union ». Sauf ce qui concerne la durée de cette union, il faut bien reconnaître qu'il y avait là autant d'inexactitudes que de mots. Le lieu de naissance de Rubens lui-même n'était pas d'ailleurs donné d'une manière plus véridique dans la notice que son propre neveu Philippe avait consacrée à son oncle, — probablement d'après les notes laissées par Albert Rubens, le fils aîné du grand

peintre, — notice à laquellé de Piles emprunta les éléments de la biographie de ce dernier. A en croire les uns et les autres, Rubens serait né à Cologne en 1577. Peu de temps avant la publication de de Piles, dans quelques lignes placées par C. de Bie au-dessous du portrait de l'artiste (1649), la ville d'Anvers était, au contraire, indiquée comme lui ayant donné le jour, et après de Bie, Bellori qui tenait aussi ses renseignements de la famille de Rubens, Moreri dans son grand *Dictionnaire historique* (1674), Sandrart dans son *Académie* (1675) et Baldinucci dans ses *Notizie* (1686) disaient également Rubens originaire d'Anvers. Ces deux courants d'affirmations contradictoires ont persisté presque jusqu'à nos jours, et avec cette manie de légendes absolument gratuites qui régnait dans la littérature artistique de la première moitié de ce siècle, des écrivains non seulement sont allés jusqu'à spécifier la maison de Cologne où Rubens serait né, mais, sans s'arrêter en si beau chemin, d'autres ont imaginé que c'était précisément dans cette maison que Marie de Médicis avait aussi fini ses jours. A leur instigation, une plaque commémorative . fut même posée sur cette demeure doublement célèbre, afin de perpétuer le souvenir d'une si merveilleuse coïncidence.

Il n'y a pas lieu, du reste, de s'étonner de tant d'affirmations erronées. A l'origine, ces erreurs avaient été propagées par ceux-là mêmes qui se trouvaient le mieux placés pour connaître la vérité. Elles étaient volontaires et les motifs les plus nobles avaient inspiré le mensonge qui, pendant longtemps, devait trouver créance et provoquer parmi les biographes de Rubens de si nombreuses et de si ardentes controverses. Pareille à ces grands fleuves dont la source est ignorée, la vie du maître, éclatante et glorieuse dans son cours, restait pleine d'obscurité à ses débuts. Au lieu d'éclairer la question de ses origines, les siens semblaient avoir pris à tâche d'égarer l'opinion.

En 1877, au moment où la ville d'Anvers s'apprêtait à célébrer le trois centième anniversaire du plus illustre de ses enfants, la polémique suscitée à cet égard entre elle et Cologne s'était ranimée de plus belle, quand un modeste bourg de la région rhénane, Siegen, intervint pour réclamer, avec des titres sérieux, un honneur aussi vivement disputé. L'heure était mal choisie pour vérifier ces titres avec l'impartialité qu'il aurait fallu. Les Anversois ne pouvaient se résigner à la pensée que celui dont ils allaient fêter la naissance avec tant de solennité fût né sur une

terre étrangère. Si pénible que fût l'hypothèse qui se produisait de façon si inopportune, il fallut bien cependant l'examiner après les fêtes, et ce n'est qu'en défendant pied à pied leur terrain que les critiques anversois devaient capituler. Aujourd'hui encore, en présence d'arguments qui nous paraissent irréfutables, quelques-uns de ces critiques ne peuvent se résoudre à accepter des conclusions qui, en dehors des Flandres, sont généralement admises.

En réalité, la naissance de Rubens avait été accompagnée de circonstances dramatiques, plus romanesques que toutes les inventions de ses biographes et qui expliquent assez le mystère dont sa famille avait pris soin de l'envelopper. Quel intérêt ses proches avaient-ils à dépister ainsi les recherches, en prodiguant, comme à plaisir, les affirmations les plus mensongères? C'est ce qui ressortira pour nos lecteurs du simple récit des faits, tel qu'il se dégage de documents positifs, exhumés peu à peu des archives. En même temps qu'il nous initie aux mœurs d'une époque singulièrement troublée, cet épisode de la vie des parents de Rubens nous apprend à bien connaître la femme héroïque qui fut la mère du grand artiste.

En dépit des prétentions nobiliaires affichées par les descendants immédiats de Rubens, sa famille appartenait à la bourgeoisie. Au lieu de ce gentilhomme styrien arrivé, disaient-ils, en Flandre, à la suite de Charles-Quint et qu'ils revendiquaient pour ancêtre, nous ne trouvons parmi leurs ascendants que des tanneurs, des droguistes, toute une lignée de modestes commerçants établis depuis longtemps à Anvers. Tout au plus pourrait-on relever sur cette liste quelque notaire ou quelque avocat, et c'est probablement l'un de ces derniers qui, suivant l'usage de ce temps, s'était confectionné un blason que plus tard le grand artiste devait, en le modifiant un peu, adopter pour ses armoiries. L'aïeul du peintre, Barthélemi Rubens, était apothicaire, et sa femme, Barbara Arents, devenue veuve, s'était remariée avec un épicier, Jean de Lantemeter, veuf lui-même. Bien que ce dernier eût déjà une fille et que trois autres enfants fussent nés de ce second mariage, il avait témoigné pour son beau-fils, Jean Rubens, la plus vive sollicitude et lui avait fait donner une éducation très soignée. Celui-ci, né à Anvers le 13 mars 1530, avait d'abord été élève à l'Université de Louvain ; puis il avait complété

ses études de droit à Padoue et à Rome, où il recevait, le 13 novembre 1554, le diplôme de docteur *in utroque jure.* Le jeune homme s'était montré

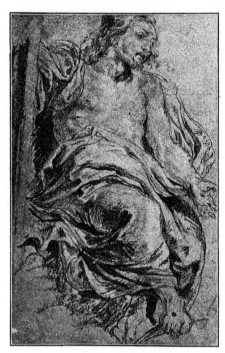

LE CHRIST SUR LES NUAGES.
(Collection de l'Albertine, étude pour le Tableau de la *Trinité*, à la Pinacothèque de Munich.)

plein de reconnaissance envers son beau-père et il ne cessa pas d'avoir pour lui la plus grande affection. De retour à Anvers, Jean Rubens y obtenait, en 1562, la dignité d'échevin qu'il exerça pendant cinq ans. Vers 1561, il avait épousé une jeune fille nommée Maria Pypelincx, d'une famille originaire du village de Curingen, dans la Campine, et le père de Maria, d'abord tapissier, puis marchand, s'était fixé à Anvers, où il jouissait d'une modeste aisance.

Il semble que dès lors la vie de Jean Rubens dût s'écouler paisible et honorée parmi ses concitoyens. Mais, à cette époque, les existences qui paraissaient le mieux assises étaient exposées aux disgrâces les plus imprévues. Vers ce moment, en effet, la ville d'Anvers allait traverser une période de cruelles et sanglantes dissensions. Jusque-là, sous le régime de la liberté commerciale et religieuse la plus absolue, elle était progressivement parvenue au comble de la prospérité. Son port était l'entrepôt du commerce de toute l'Europe septentrionale; chaque nation y entretenait des comptoirs, et les relations établies entre les divers éléments d'une population si mélangée avaient naturellement amené une tolérance mutuelle. Malgré les prescriptions émanées de la Cour d'Espagne, la Réforme y comptait de bonne

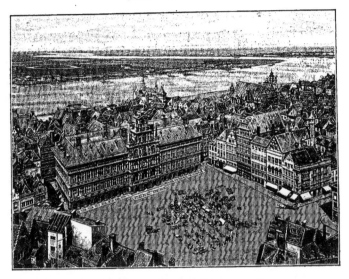

VUE PANORAMIQUE D'ANVERS, PRISE DE LA CATHÉDRALE.
(Dessin de Boudier, d'après une Photographie.)

heure de nombreux prosélytes; cependant ils avaient pu y vivre sans être trop inquiétés, grâce à la complaisance secrète des magistrats qui éludaient l'exécution des peines rigoureuses édictées contre l'hérésie. Jean Rubens ne laissait pas d'être porté lui-même vers les nouvelles doctrines; mais il évitait de se compromettre trop ouvertement. En sa qualité d'échevin, il avait même été plus d'une fois chargé par les gouvernants d'instruire des affaires relatives à l'orthodoxie de certaines personnes qui paraissaient suspectes. C'est ainsi qu'au mois de juillet 1564, il avait eu à interroger les luthériens Christophe Fabricius, qui devait payer de la vie ses opinions religieuses, et Olivier Bockius, impliqué avec lui dans cette poursuite. Étrange époque, où le magistrat auquel était confiée l'instruction d'une pareille affaire se sentait lui-même soupçonné et passait pour un des chefs du parti calviniste! Peu à peu, des deux côtés la lutte était devenue de plus en plus vive; des controverses et des pamphlets d'une violence extrême étaient échangés. Sentant l'intérêt qu'il y aurait pour eux à gagner à leurs idées un centre aussi important qu'Anvers, des ministres protestants étaient venus s'y installer d'Alle-

magne, de Suisse et de Hollande, et ils trouvaient en face d'eux des adversaires non moins résolus.

Surveillé de près, signalé même comme « le plus docte calviniste », Rubens essayait de louvoyer ; mais·à la fois très ardent et pas très brave, il se voyait souvent obligé, pour ne pas trop se compromettre, d'effacer l'effet de ses imprudences par ces capitulations de conscience auxquelles étaient alors exposés les esprits flottants et ballottés, comme le sien, entre les partis extrêmes. Cependant, à la suite de la *Destruction des Images* (1566), s'avançant un peu plus qu'il n'aurait souhaité, il avait consenti, sur la requête du prince d'Orange, à servir d'intermédiaire entre le Magistrat d'Anvers et les réformés, et il avait même été préposé, avec d'autres de ses confrères, à la garde des portes de la ville.

De terribles représailles allaient bientôt suivre. Marguerite de Parme, nommée gouvernante des Pays-Bas, demandait, le 2 août 1567, aux membres du Magistrat une· explication sur leur conduite pendant les troubles. Ceux-ci ayant tardé à répondre, furent sommés de nouveau d'avoir à consigner dans un mémoire tout ce qu'ils pourraient alléguer pour leur justification. Ainsi mis en demeure, les bourgmestres et les échevins s'occupèrent de la rédaction de ce mémoire qui fut remis, le 8 janvier 1568, à la Cour de Bruxelles. Dans cet écrit très volumineux, auquel Jean Rubens avait collaboré, ils s'appliquaient de leur mieux à s'excuser et à montrer les efforts qu'ils avaient faits pour s'opposer à la propagation de l'hérésie. Mais, de son côté, le duc d'Albe, ajoutant ses cruautés propres à l'exécution des ordres sévères qu'il avait reçus de la Couronne, inaugurait, par la création du *Tribunal de Sang,* une ère d'épouvantables persécutions. Au soulèvement des provinces du Nord, confédérées pour défendre leur indépendance, il répondait par la décapitation des comtes d'Egmont et de Hoorn sur la grande place de Bruxelles, le 5 juin 1568, et, le 20 septembre suivant, il faisait exécuter à Vilvorde le bourgmestre d'Anvers, Antoine van Straelen.

Un libelle qui circulait à ce moment accusait plusieurs autres membres de la municipalité d'avoir pactisé avec les révoltés. Jean Rubens y était spécialement dénoncé. Averti par plusieurs de ses amis, il prit le parti de quitter brusquement le pays vers la fin de 1568. Il n'était que temps, car, bientôt après, sur une liste de proscription dressée par le duc d'Albe, il figurait comme « s'étant déjà retiré à Cologne, avec sa femme, ses enfants

et toute sa maison ». En homme avisé, tout en protestant de son orthodoxie, Rubens s'était fait délivrer par ses collègues du Magistrat d'Anvers, un certificat constatant « que, dans l'exercice de ses fonctions d'échevin, il s'était toujours comporté de la façon la plus honorable, et qu'il avait droit à un bon accueil partout où il se présenterait ». Muni de cette attestation, il se rendait à Cologne et il adressait à la municipalité de cette ville une requête afin d'être autorisé à s'y établir pour suivre des procès pendants et diverses affaires personnelles, ajoutant qu'il « avait quitté son pays, où il s'était toujours comporté avec honneur, non comme banni et fugitif, sans qu'on puisse le suspecter d'aucun acte illicite ou malhonnête ».

Entre toutes les villes qui recueillaient alors les réfugiés des Pays-Bas, Cologne était une de celles qui les attiraient en plus grand nombre. Son importance, la tranquillité dont on y jouissait, les ressources qu'elle pouvait offrir à Rubens pour l'éducation de ses enfants et pour l'exercice de sa profession avaient fixé son choix. Il fit donc venir d'Anvers son mobilier et s'installa dans une grande maison de la Weinstrasse, située entre cour et jardin. Mais si, en s'expatriant, il avait pu se dérober à la prison ou aux supplices, sa position ne laissait pas d'être assez difficile. Les biens des émigrés ayant été mis sous séquestre, il lui fallait, dans ce milieu nouveau, gagner de quoi subvenir à l'entretien de sa famille, sans qu'il trouvât beaucoup d'occasions d'utiliser son savoir. D'autre part, le Magistrat de Cologne n'était pas sans s'inquiéter de cette masse d'étrangers qui affluaient dans la ville et pouvaient, par leurs menées, lui créer des embarras avec les États voisins ; aussi les faisait-il surveiller d'assez près. Au bout de quelque temps, Jean Rubens signalé comme suspect parce qu'il ne fréquentait pas les églises, avait été, à diverses reprises, obligé de se disculper et de justifier de la régularité de sa conduite et de la droiture de ses intentions. Cependant une occasion s'offrit bientôt à lui de tirer parti de sa science juridique ; mais elle devait être pour lui et pour les siens la cause d'une suite incalculable de tristesses et de misères.

A ce moment vivait aussi à Cologne Anne de Saxe, la seconde femme du célèbre prince d'Orange, Guillaume le Taciturne. Un portrait du temps, gravé sans nom d'auteur, nous la représente avec son visage assez disgracieux et peu avenant, le front haut et bombé, le nez écrasé, le regard étrange, la bouche aux coins relevés. Le mariage d'Anne de Saxe

et de Guillaume n'avait pas été des plus heureux et dans cette union mal
assortie les torts des deux époux étaient réciproques. Le prince était loin
de passer pour un modèle de vertu conjugale; sa femme, de son côté, à
la fois passionnée et légère, n'avait pas plus le sentiment de ses devoirs que
celui de sa dignité. Elle s'était rendue insupportable à son mari en lui
reprochant avec violence ses infidélités. Après les premiers revers subis

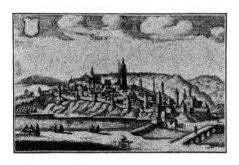

dans sa lutte ouverte
contre les Espagnols,
Guillaume avait instam-
ment prié sa femme de
venir le rejoindre dans
le Comté de Nassau, au
château de Dillenburg,
berceau de sa famille et
où il était né lui-même.
C'est dans cette forte-·
resse, mise par ses an-
cêtres à l'abri d'un coup

VUE DE SIEGEN.
(Fac-similé d'une Gravure de Merian.)

de main, qu'il aimait à se retirer pour prendre quelque repos ou pour se
préparer à de nouvelles campagnes. Il aurait voulu décider Anne à l'ac-
compagner dans les camps ; mais, après huit mois d'attente, la princesse
avait répondu par un refus, disant qu'elle ne se sentait pas le courage
d'affronter une semblable existence. Installée à Cologne, elle y poursuivait
la levée du séquestre mis par le duc d'Albe aussi bien sur les propriétés
affectées à la garantie de son douaire que sur celles de son mari. Elle
avait été ainsi amenée à charger de la défense de ses intérêts deux juristes,
réfugiés comme elle à Cologne, et qui lui servaient de conseils: Jean Ru-
bens et un autre docteur en droit, Jean Bets de Malines, qui, compromis
par ses opinions religieuses, avait dû également s'expatrier. Bets s'étant
absenté pour aller soutenir auprès des Cours étrangères la cause qui lui
était confiée, Rubens était resté seul avec la princesse et, à la suite d'une
intimité croissante, des relations criminelles s'étaient nouées entre eux.
Il était souvent le commensal d'Anne de Saxe et l'accompagnait dans ses
voyages. En 1570, celle-ci trouvant qu'elle n'était plus en état de soutenir
à Cologne le train qu'elle y menait, se retirait dans la petite ville de
Siegen, qui faisait partie des domaines du comte Jean de Nassau, frère

du Taciturne. C'est à Rubens et à sa femme qu'elle confiait la garde
de ses deux enfants demeurés à Cologne et celle des serviteurs attachés
à leurs personnes.

Sous prétexte de consulter le docteur sur ses affaires, Anne de Saxe
cherchait à l'attirer souvent à Siegen et celui-ci lui faisait d'assez fré-

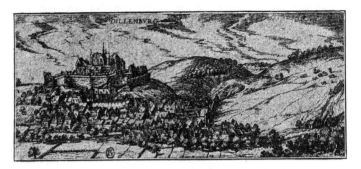

VUE DE DILLENBURG.
(D'après une ancienne Gravure.

quentes visites dans sa nouvelle résidence. Avec le temps, tous deux
s'étaient sans doute enhardis, comptant sur l'impunité. Mais, peu à
peu, le mystère s'était découvert et le bruit de leurs relations arri-
vait jusqu'aux oreilles du comte Jean. Un jour du commencement de
mars 1571, comme Rubens se rendait de nouveau à Siegen pour y voir
la princesse, le comte le fit enlever par ses trabans et incarcérer d'abord
dans cette ville, puis au château de Dillenburg, en attendant qu'il fût
statué sur son sort, car dans les lois allemandes de cette époque l'adultère
était puni de la peine capitale. On avait également mis la main sur Anne
de Saxe qui, interrogée sur les relations existant entre elle et Rubens,
commençait par les nier résolument. Mais il est probable que des lettres
interceptées avaient fourni une preuve suffisante de sa faute, et il eût été
d'ailleurs difficile de la nier bien longtemps, l'épouse coupable étant
enceinte d'une fille dont elle accouchait au mois d'août suivant. La
torture finit, du reste, par arracher des aveux complets à son complice.
Plus tard même, celui-ci, s'efforçant assez piteusement de se disculper,
rejetait sur Anne le tort d'avoir fait les premières avances : « Je n'aurais
jamais eu, disait-il, l'audace de m'approcher d'elle si j'avais pu craindre

d'être éconduit.» Mais sur l'heure, croyant sa fin prochaine, il demandait la mort, « sans qu'on le fît trop languir ». La princesse voyant qu'il était inutile de persister dans ses dénégations, se décidait alors à tout avouer (25 mars 1571), avec l'espoir qu'on laisserait Rubens retourner près de sa femme et de ses enfants, car elle confessait que « sa conscience n'était pas médiocrement chargée d'avoir donné à cette malheureuse épouse si mauvaise récompense pour tous les services qu'elle lui avait rendus ».

Le secret avait été bien gardé, et l'on conçoit les inquiétudes de Maria Pypelincx, qui non seulement ne voyait pas revenir son mari, mais demeurait sans nouvelles de lui pendant trois semaines. Après avoir écrit plusieurs fois à la princesse, étonnée de ne pas recevoir de réponse, elle se décidait à envoyer deux messagers pour essayer de découvrir la vérité. Tout à coup, le 1er avril, arrivait enfin une lettre dans laquelle le prisonnier lui annonçait à la fois sa faute et son arrestation, et, dans les termes les plus humbles lui demandait pardon de tous ses torts envers elle. Il n'est que trop facile de comprendre l'émotion de la malheureuse épouse qui, avec l'écroulement de son bonheur, pressentait déjà le triste avenir qui l'attendait, elle et les siens. Mais, refoulant dans son cœur les sentiments que devait éveiller en elle la double trahison dont elle était victime, elle ne voulut songer qu'à la situation lamentable de son mari et aux dangers qui le menaçaient. Sa résolution est aussitôt prise. Avec toute l'énergie dont elle est capable, elle se dévouera pour l'arracher à la mort et pour le défendre contre le ressentiment de ceux qui le tiennent entre leurs mains. Afin qu'il ne s'abandonne pas lui-même, elle commence par le réconforter ; elle lui accorde son pardon absolu, et, avec une générosité admirable, elle ne veut même plus qu'il parle de ses torts.

Le sentiment qui l'inspire est si élevé, les termes qu'elle emploie sont si touchants et d'une charité si parfaitement chrétienne qu'il convient ici de lui laisser à elle-même la parole. « Comment pourrai-je, dit-elle, pousser la rigueur au point de vous affliger encore, quand vous êtes dans de si grandes peines que je donnerais ma vie pour vous en tirer? Lors même qu'une longue affection n'aurait pas précédé ces malheurs, devrais-je vous montrer tant de haine que je ne puisse vous pardonner une faute envers moi!... Soyez donc assuré que je vous ai complètement

I. — *Tête de Vieille dite « la Mère de Rubens ».*

(MUSÉE DU LOUVRE).

d'être écouté. » Mais sur l'heure, croyant sa fin prochaine, il demandait, « sans qu'on le fît trop languir » La princesse voyant qu'il ... de persister dans ses dénégations, se décidait alors à tout (18 mars 1571), avec l'espoir qu'on laisserait Rubens retourner à femme et de ses enfants ... car elle confessait que « sa conscience pas médiocrement chargée d'avoir donné à cette malheureuse si mauvaise récompense pour tous les services qu'elle lui avait ... ».

Le secret avait été bien gardé, et l'on conçoit les inquiétudes de Maria Pelincx, qui non seulement ne voyait pas revenir son mari, mais demeurait sans nouvelles de lui pendant trois semaines. Après écrit plusieurs fois à la princesse, étonnée de ne pas recevoir de réponse, elle se décidait à envoyer deux messagers pour essayer de découvrir la vérité. Tout à coup, le 1er avril, arrivait enfin une lettre dans laquelle le prisonnier lui annonçait à la fois sa faute et son arrestation, et, dans les termes les plus humbles lui demandait pardon de tous ses torts envers elle. Il n'est que trop facile de comprendre l'émotion de la malheureuse épouse qui, avec l'écroulement de son bonheur, pressentait déjà le triste avenir qui l'attendait, elle et les siens. Mais, refoulant dans son cœur les sentiments que devait éveiller en elle la double trahison dont elle victime elle ne voulut songer qu'à la situation lamentable de son mari et aux dangers qui le menaçaient. Sa résolution est aussitôt prise. Avec toute l'énergie dont elle est capable, elle se dévouera pour l'arracher à la mort et pour le défendre contre le ressentiment de ceux qui le tiennent entre leurs mains. Afin qu'il ne s'abandonne pas lui-même, elle commence par le réconforter ; elle lui accorde son pardon absolu, et, avec une générosité admirable. elle ne veut même plus qu'il parle de ses torts.

Le sentiment qui l'inspire est si élevé, les termes qu'elle emploie sont si touchants et d'une charité si parfaitement chrétienne qu'il convient ici de lui laisser à elle-même la parole. « Comment pourrai-je, dit-elle, pousser la rigueur au point de vous affliger encore, quand vous êtes dans de si grandes peines que je donnerais ma vie pour vous en tirer? Lors même qu'une longue affection n'aurait pas précédé ces malheurs, devrais-je vous tant de haine que je ne puisse vous pardonner une faute envers moi... Soyez donc assuré que je vous ai complètement

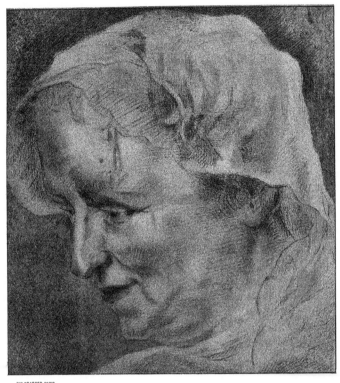

IMP DRAEGER PARIS

pardonné; et plût au ciel que votre délivrance fût à ce prix, elle vien-
drait nous rendre le bonheur! Hélas! ce n'est pas ce qu'annonce votre
lettre. A peine pouvais-je la lire tant il me semblait que mon cœur allait
se briser! Je suis tellement troublée que je ne sais ce que j'écris. S'il n'y
a plus de pitié en ce monde, à qui irai-je m'adresser? J'implorerai le ciel
avec des larmes et des gémissements infinis et j'espère que Dieu
m'exaucera en touchant le cœur de ces messieurs afin qu'ils nous
épargnent et qu'ils aient compassion de nous; autrement, ils me tueront
en même temps que vous.... » Et pour que désormais le coupable ne
revienne plus sur un sujet qui doit lui être pénible, elle ajoute en
finissant : « N'écrivez plus : votre indigne mari, car tout est ou-
blié (1). »

On aurait pu croire que, tenant en son pouvoir l'auteur de l'affront
qui lui avait été fait, la famille de Nassau se débarrasserait de lui au plus
vite. Mais une politique plus avisée lui commandait de ne pas céder à ce
désir de vengeance. Guillaume de Nassau, par sa propre conduite, avait
donné prise à la critique, et comme, au moment où il allait de nouveau
recommencer la lutte contre les Espagnols, il avait besoin de toute son
autorité, il sentait le fâcheux effet que produirait la divulgation d'un
scandale que ses ennemis ne manqueraient pas d'exploiter contre lui.
D'accord avec ses frères, les comtes Jean, Louis et Henri, il résolut de
faire le silence sur les événements qui venaient de se passer et, en laissant
la vie à celui qui l'avait offensé, de représenter son emprisonnement
comme motivé par ses menées politiques. La menace faite par Maria
Pypelincx de divulguer le secret si on ne respectait pas la vie de son
mari contribua donc à le sauver. Mais ce résultat étant acquis, elle devait
désormais travailler à rendre moins dure son incarcération, en attendant
qu'elle pût obtenir sa mise en liberté. Afin de ne pas indisposer contre
elle la famille de Nassau, elle prit l'engagement de ne confier à aucun
des siens ce secret qui l'oppressait. Elle montrait donc au dehors un
visage tranquille et affectait la confiance certaine que son mari lui serait
bientôt rendu. « C'est un effort de tous les instants, lui écrit-elle, de
paraître gaie avec la mort dans l'âme; mais je fais le possible. »

Cependant les jours se passent et l'espoir d'une prompte libération,

(1) Backhuysen van den Brink : *Het Huwelyk van Willem van Oranje met Anna van Saxen.*
Amsterdam, 1853; 1 vol. in-8, p. 164.

qu'au début on lui avait laissé concevoir, ne se réalise pas. Sans se
rebuter, pensant qu'elle pourra elle-même plaider sa cause d'une manière
plus efficace, elle se rend alors à Siegen, et, par un billet adressé au comte
Jean, le 24 avril, elle lui demande une audience. Mais il n'est pas fait
droit à sa requête. Désolée, car depuis trois semaines elle était sans
nouvelles de son mari, craignant qu'il soit malade ou qu'on le traite

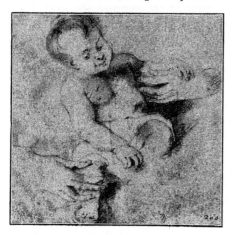

ÉTUDE D'ENFANT.
(Musée du Louvre.)

avec plus de rigueur, elle
se décide à partir pour
Dillenburg. A peine ar-
rivée, elle sollicite la
grâce de voir le prison-
nier et de lui parler.
Celui-ci, informé de la
venue de sa femme, joint
ses prières aux siennes,
faisant observer respec-
tueusement au comte
« qu'un exemple tant
rare, l'ayant si grève-
ment offensée, mérite
bien un peu de pitié ».
Dans une autre lettre, il
revient à la charge. « J'ai
mérité tous mes maux, dit-il, mais elle est innocente ; » et il supplie
qu'elle puisse l'entretenir, ne serait-ce que l'espace d'une minute et en
présence de tel qu'il plairait au comte de désigner, afin qu'elle sache du
moins « ce qu'elle doit répondre à ceux qui tâchent à savoir la cause de
sa détention. Et s'il est encore impossible de lui accorder cette grâce,
que pour le moins, elle puisse venir par dehors les murailles et qu'il la
puisse voir par sa petite fenêtre ». Le comte resta sourd aux supplications
des deux époux, et sur son ordre, Rubens dut même écrire à sa femme de
ne pas insister davantage, cette insistance devenant importune. Il fallut
bien se résigner et retourner à Cologne pour y reprendre une vie misé-
rable et désolée.

Près de deux années s'écoulèrent ainsi, sans amener grand change-
ment dans une situation qui, malgré toutes les démarches de Maria Pype-

lincx, ne prit un peu meilleure tournure que vers le mois de mai 1573.

A ce moment, sur les instances de cette femme admirable, un accord fut conclu, portant que moyennant une caution de 6 000 thalers, le captif sortirait de son cachot pour être interné à Siegen ; mais sous la condition expresse de vivre à l'écart et de se constituer de nouveau prisonnier à la première sommation qui lui en serait faite. Maria ayant à grand'peine réuni la somme exigée, les deux époux furent enfin réunis le jour de la Pentecôte, et Jean Rubens, de son style le plus alambiqué, adressait, ce jour même, au comte Jean, une lettre de remerciements dans laquelle, tout en se défendant de donner à sa reconnaissance « le lustre de paroles agencées », il paie un trop large tribut à cette manie de compliments

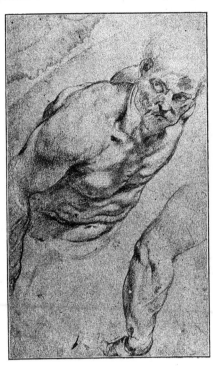

ÉTUDE AUX TROIS CRAYONS.
(Collection de l'Albertine.)

amphigouriques et d'hyperboles quintessenciées qui sévissait alors parmi les beaux esprits de cette époque.

La vie commune avait recommencé, humble et cachée, comme il convenait à la situation du ménage et à l'engagement qu'il avait pris de ne pas attirer sur lui l'attention. A peine, de temps à autre, Jean Rubens obtenait-il, à raison de son état maladif, l'autorisation « de promener quelquefois aux champs, étant rempli de mauvaises humeurs que le sentiment de son péché, sa longue prison et mélancolie lui avaient causées ».

Le 27 avril 1574, une joie en même temps qu'une charge nouvelle étaient survenues aux deux époux. Un fils leur était né qui fut appelé Philippe et qui, pendant sa trop courte vie, devait toujours rester le frère bien-aimé de Pierre-Paul, le grand artiste. Mais le ménage vivait dans une gêne extrême, aggravée encore par les vexations incessantes auxquelles il était en butte de la part des Nassau qui, par tous les moyens, s'ingé-niaient à extorquer à ces pauvres gens le plus d'argent qu'ils pou-vaient.

Des requêtes désespérées ayant pour objet d'obtenir sinon une entière libération, du moins la permission pour la famille de vivre à Cologne, où elle aurait trouvé plus de facilités, étaient restées sans effet. Il avait fallu continuer une vie d'autant plus difficile que la petite rente servie aux Rubens, sur la caution qu'ils avaient fournie, ne leur était que très irré-gulièrement payée, et c'est encore à Siegen que, le 28 juin 1577, dans le dénuement le plus complet, Maria Pypelincx accouchait de l'enfant qui devait assurer à ce nom de Rubens, alors voué à l'obscurité et aux humiliations les plus cruelles, la plus haute célébrité. A raison de la fête des deux saints dont la solennité tombait le lendemain, cet enfant rece-vait au baptême les prénoms de Pierre-Paul ; mais sa naissance ne devait pas laisser plus de traces que celle de son frère Philippe, et ce silence volontaire fait autour de son berceau se rattachait, nous le verrons, à un ensemble de précautions destinées à laisser dans l'oubli tous les com-mencements de cette glorieuse existence.

Peu de temps après, en 1578, sur de nouvelles requêtes, et grâce à de nouveaux sacrifices, la famille obtenait enfin l'autorisation d'aller s'éta-blir à Cologne, où elle connut des jours plus tranquilles. Jean Rubens trouvait à y utiliser un peu son savoir comme juriste, et Maria, toujours active et courageuse, tout en s'occupant avec une tendre sollicitude de l'éducation de ses enfants, avait pris chez elle quelques pensionnaires, afin d'améliorer un peu la situation. Son dévouement et ses efforts avaient même touché plusieurs personnes charitables qui lui avaient fait des avances pour monter un petit commerce. Mais ce bonheur relatif, si chèrement acquis, si souvent traversé par des inquiétudes mortelles, allait s'écrouler tout d'un coup sur l'ordre imprévu qui, au mois de sep-tembre 1582, était signifié à Rubens de quitter Cologne pour revenir au plus vite à Siegen. Qu'avait-il fait pour mériter cette disgrâce ajoutée à

tant d'autres, quelles dénonciations calomnieuses ou quels torts réels l'avaient une fois de plus rendu suspect ? On l'ignore ; mais une rigueur si implacable laissa les deux époux atterrés. La mesure était comble. Après avoir essayé en vain de fléchir le comte Jean, afin d'obtenir un sursis, poussée à bout par la cruauté de ses persécuteurs et par le peu de foi qu'ils mettaient à tenir leurs engagements, Maria Pypelincx, dans une lettre éloquente, leur rappelait la dureté des sacrifices consentis, la patience et la soumission absolues dont son mari et elle avaient fait preuve en face d'exigences toujours croissantes. Comprenant qu'il ne s'agit, en somme, que de tirer d'elle encore quelque argent, elle menace de réclamer cette caution qu'elle a si inutilement versée, puisque, en dépit des assurances les plus formelles, la situation de son époux est restée aussi misérable et aussi précaire. « Il n'est plus tolérable, ajoute-t-elle, qu'après tant d'épreuves et de mortelles angoisses, sur le déclin de nos jours, alors que nos enfants ont grandi et que nous commencions à respirer un peu, on nous accable de nouveau sans que nous ayons donné le moindre prétexte de mécontentement. » Et c'est en suppliante, qu'après avoir nettement laissé pressentir que désormais elle est à bout, elle termine cette requête éloquente par un appel à la bonté et à la justice du comte Jean.

Le ton si ferme de cette lettre où, avec une lassitude bien légitime, éclatent çà et là des cris de douleur vraiment pathétiques, ne laissa pas de produire quelque effet sur l'esprit des Nassau. Dès le milieu d'octobre, un sursis était accordé à Rubens et à la suite d'une requête plus pressante encore, les termes d'une transaction définitive étaient arrêtés moyennant l'abandon fait par Maria Pypelincx d'une partie de sa créance. Enfin, à la date du 10 janvier 1583, un contrat en bonne forme assurait aux deux époux leur pleine et entière liberté, sans aucun recours possible contre eux. Mais Jean Rubens n'avait plus longtemps à vivre. Sa santé fort ébranlée par tant de secousses s'était gravement altérée et il mourait à Cologne le 1er mars 1587, à l'âge de cinquante-sept ans. Il était auparavant, ainsi que sa femme, revenu à la foi catholique, soit que cette nouvelle conversion fût sincère, soit qu'il voulût se mettre en règle vis-à-vis du Magistrat de Cologne. Lui mort, il n'y avait plus aucune raison pour sa veuve de prolonger son séjour à l'étranger, alors que tant d'intérêts la rappelaient à Anvers. Son parti fut bientôt pris, et, dès la

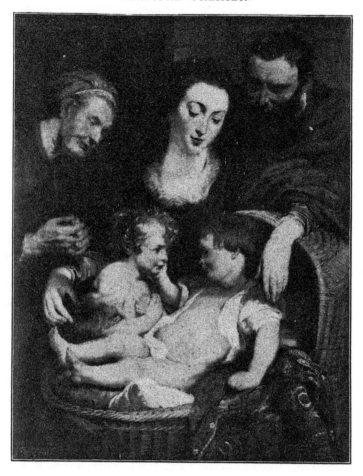

SAINTE FAMILLE AU BERCEAU.
(Palais Pitti.)

fin du mois de juin de cette même année, elle retournait dans sa patrie, munie d'une attestation du Magistrat portant que, depuis 1569 jusqu'au 7 juin 1587, date de ce certificat, elle avait eu avec son mari son domicile habituel à Cologne, qu'elle y demeurait encore et que toujours sa conduite et ses mœurs y avaient été excellentes.

Dans cet exposé des faits, tels qu'ils résultent pour nous des documents

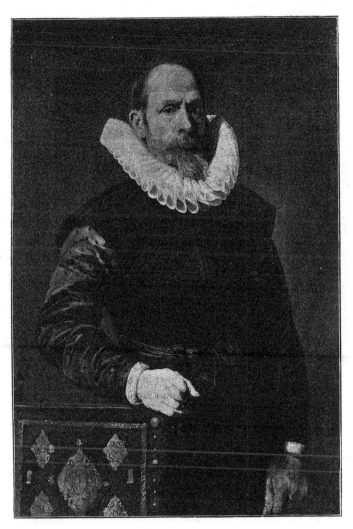

PORTRAIT D'HOMME.
(Galerie Liechtenstein.)

que, peu à peu, les archives de la maison d'Orange et celles d'Anvers, de Cologne, de Siegen et d'Idstein ont rendus à la lumière, nous avons fait grâce à nos lecteurs des longues et très vives controverses suscitées par la détermination du lieu de naissance de Rubens. Sauf quelques écrivains engagés soit par leurs écrits antérieurs, soit par des considé-rations patriotiques, assurément très respectables, mais qui n'ont que faire en de pareilles recherches, il est permis de dire que les critiques qui, en ces derniers temps, ont étudié avec une entière impartialité ce problème délicat, l'ont résolu en faveur de Siegen. Ainsi que le remarque M. H. Riegel qui nous paraît avoir le plus exactement résumé la question (1), les difficultés dont elle était entourée s'expliquent assez d'elles-mêmes. Comme la famille des Rubens, celle des Nassau était intéressée à faire le silence sur les événements que nous venons de raconter. Aussitôt après l'arrestation du docteur, ces princes avaient cherché à étouffer le scandale. La politique autant que le souci de la dignité de leur race les portait à cacher ce déshonneur. En conséquence, toutes leurs prescriptions tendaient à assurer le secret. Les deux coupables avaient été enfermés et lorsque, plus tard, Anne de Saxe fut rendue à sa famille, celle-ci la crut ou du moins la prétendit innocente du crime dont on l'accusait, la faute n'ayant pas été constatée juridiquement. Quant à son complice, s'il ne fut pas sur-le-champ mis à mort, c'était afin d'éviter le bruit que causerait son exécution. Après deux ans de rigoureuse captivité, il n'obtint d'être interné à Siegen que sous la condi-tion expresse qu'il ne se montrerait jamais dans la ville et qu'il éviterait avec soin les occasions de rappeler un souvenir néfaste.

Ces dispositions s'accordaient naturellement avec celles des époux Rubens. Ils sentaient tout l'intérêt qu'il y avait pour eux à ne pas indis-poser les membres d'une famille puissante et justement irritée. Maria Pypelincx ne s'ouvrit même pas à ses proches de la vérité; pour eux, comme pour tout le monde, son mari était la victime des événements politiques. Elle s'efforçait de vivre ignorée et, comme elle le dit, « de nourrir les siens sans scandale ». Avec une persévérance héroïque, elle poursuivit son projet de dérober à tous la faute de son indigne époux et garda jusqu'au bout son secret. Par le seul mensonge qui n'ait pas coûté

(1) H. Riegel : *Beitrage zur niederlændischen Kunstgeschichte. — Rubens Geburtsort*, I, p. 165.

à sa nature loyale, c'est elle-même qui, dans l'inscription de la tombe de son mari à l'église Saint-Pierre, parle du bonheur sans nuage qu'elle lui a dû! Plus tard, elle soutient ce pieux mensonge et pour ne nuire ni à l'honneur de son nom, ni à l'avenir de ses enfants, elle continue à se taire sur cette triste aventure, sur les terribles conséquences qu'elle a eues pour elle. Afin de dépister les malveillants et les curieux, elle compose alors de toutes pièces la légende d'un séjour continu à Cologne où les enfants seraient nés et de la vie paisible que le ménage y aurait menée. Ses deux fils, Philippe et Pierre-Paul, s'appliquent à confirmer cette légende. Eux seuls, d'ailleurs, étaient en situation de la prolonger, car, ainsi que M. Verachter l'a établi par ses consciencieuses recherches (1), Maria Rubens devait survivre à ses cinq autres enfants. Trois d'entre eux, Claire, Henri et Barthélemi, étaient morts avant le départ de Cologne; Jean, l'aîné, à la date du 24 novembre 1581, se trouvait en Italie depuis plus de trois ans et demi, et il mourait à son tour (2) en 1600; enfin l'aînée des filles, Blandine, le suivait d'assez près, en 1606.

Il y a plus, à notre avis du moins, ni Philippe, ni Pierre-Paul, nés tous deux à Siegen, n'ont connu toute la vérité. Le secret vis-à-vis d'eux était facile à garder. Quand la famille quitta Siegen, Philippe n'avait que quatre ans et son frère n'avait pas encore accompli sa première année. A raison de leur âge et de l'existence très accidentée qui les attendait tous deux, rien n'était plus aisé pour cette mère prévoyante que de laisser s'obscurcir des souvenirs qu'elle voulait effacer de leur esprit. L'hérésie momentanée de la famille, la faute de Jean Rubens et son incarcération, c'étaient là autant de taches qui pouvaient compromettre leur nom. Dans leur extrême enfance, leur mère n'avait pas de confidences à leur faire à ce sujet; plus tard, elle ne voulut pas qu'ils eussent à rougir de leur père, et le meilleur moyen, le plus sûr et le plus noble, de conserver ces secrets, c'était de les garder vis-à-vis d'eux-mêmes. Elle pouvait d'autant mieux les leur dérober que seule elle en était dépositaire. Par la suite, à l'âge où Pierre-Paul aurait pu l'interroger, il était loin d'elle, en Italie, et il ne devait plus la revoir. C'est donc en toute sincérité que, sur le déclin de sa vie, au moment où il se reportait avec complaisance vers les souvenirs de sa jeunesse, le grand artiste, dans une lettre qu'il adressait

(1) Verachter : *Généalogie de P.-P. Rubens;* Anvers, 1840.
(2) *Bulletin Rubens,* I, p. 57.

à Geldrop, pouvait parler « de la grande affection qu'il avait gardée pour cette ville de Cologne où il était resté jusqu'à sa dixième année ».

Élevé par une telle mère, Rubens lui a dû beaucoup. Le dévouement aux siens, l'activité courageuse, la simplicité, le naturel et le tact parfaits, le stoïcisme dans la souffrance dont il fit preuve pendant toute sa vie, il en avait eu, dès le berceau, l'exemple sous les yeux. Mais avec ces qualités qu'il aimait chez sa mère et qui justifiaient assez la vivacité de la tendresse qu'elle lui inspirait, il y avait tout un passé d'épreuves et de généreuses immolations qu'il ne pouvait pas soupçonner. Le soin même avec lequel elle s'attachait à en effacer la trace montre assez ce qu'était cette noble femme. Son fils la savait excellente et elle était héroïque. Aujourd'hui, malgré les obscurités accumulées de parti pris par Maria Rubens sur ces années d'exil et d'indicibles tourments, la vérité s'est fait jour. Il n'est que juste qu'un peu de la gloire acquise à son nom par le grand artiste lui revienne. Elle avait tant été pour lui à la peine, c'est bien le moins qu'elle soit avec lui à l'honneur.

BLASON DE LA FAMILLL DL RUBENS.

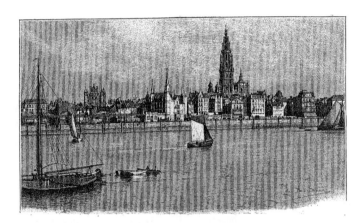

CHAPITRE II

ANVERS A LA FIN DU XVI° SIÈCLE. — ÉDUCATION DE RUBENS. — SA VOCATION. — IL A
SUCCESSIVEMENT POUR MAITRES T. VERHAECHT, A. VAN NOORT ET O. VAN VEEN. —
INFLUENCE DE CE DERNIÈR SUR RUBENS. — DÉPART POUR L'ITALIE.

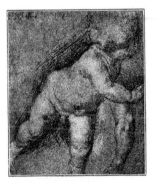

ÉTUDE D'ENFANT.
(Collection de l'Albertine.)

EN rentrant, vers le milieu de l'année 1587, à Anvers, avec trois des enfants qui lui restaient, Maria Rubens y trouvait bien des changements survenus pendant son émigration. Depuis près de vingt ans qu'elle s'en était éloignée, la malheureuse ville avait, en effet, traversé une période non interrompue de troubles et de sanglantes dissensions. En 1576, à la mort de Requessens, qui avait succédé au duc d'Albe, une lutte terrible s'étant engagée entre les habitants et les soldats espagnols, ceux-ci mirent Anvers au pillage, incendièrent l'hôtel de ville et les quartiers voisins. Au milieu de ces continuelles agitations, la guerre contre les révoltés hollandais se pour-

suivait avec des alternatives de succès et de revers dont le contre-coup se
faisait sentir dans les Flandres. A ces causes générales de perturbation se
joignaient des soulèvements accidentels occasionnés par les ambitions ou
les représailles que suscitait une pareille situation. C'est ainsi qu'en 1577,
l'année même de la naissance de Rubens, les Allemands, sous la conduite
du colonel Fugger, avaient dirigé contre la maison de la Hanse une
agression qui fut heureusement repoussée par les habitants. Plus tard, en
1583, un soulèvement provoqué par le duc d'Alençon avortait également, et
ses partisans, à la suite d'une attaque contre la porte de Kipdorp, avaient
été poursuivis à travers les rues et jetés dans les fossés de la ville. Profitant
de ces discordes, Alexandre Farnèse qui, en septembre 1578, avait rem-
placé, dans le gouvernement des Pays-Bas, son oncle, don Juan d'Au-
triche, était venu bloquer Anvers et, après un investissement d'une
année, avait forcé la place à capituler, le 15 novembre 1585. En poli-
tique habile, le duc de Parme avait su ensuite exploiter les divisions de
ses adversaires, et lorsqu'il mourait, en 1592, il était parvenu à rétablir
l'autorité de Philippe II sur toute la partie méridionale des Pays-Bas.

Fatiguée de ces luttes incessantes, la population d'Anvers avait soif de
sécurité et de repos. Avec une intelligente activité, elle s'appliquait à
réparer tant de ruines accumulées. Les persécutions religieuses avaient
graduellement perdu de leur rigueur, et les émigrés rentraient peu à peu.
Grâce à sa situation exceptionnelle, le port avait aussi repris quelque
animation. Si l'on n'y voyait plus le mouvement qui, vers le milieu du
siècle, au temps de sa plus grande prospérité, y faisait affluer le com-
merce du monde entier, — à ce point qu'au témoignage de Guichardin,
les navires devaient parfois attendre deux ou trois semaines avant de
pouvoir aborder les quais de débarquement, — du moins un grand
nombre des comptoirs étrangers, fermés au moment de la tourmente,
commençaient à se rouvrir. En même temps, les diverses industries, qui
ne contribuaient pas moins que le commerce à la richesse publique,
comme le tissage de la toile, la teinturerie, la fabrication de la bière,
celle des draps, des tapisseries, des faïences et de la verrerie, étaient
redevenues florissantes. Enfin l'hôtel de ville, détruit pendant les cruels
excès de la *Furie Espagnole,* avait été rebâti en 1581.

Ainsi qu'on l'avait vu à Venise et à Florence, la culture intellectuelle
s'était développée parmi ces marchands, à mesure qu'ils arrivaient à la

fortune, et le goût des lettres et des arts était de plus en plus en honneur à Anvers. On n'y comptait pas moins de trois Chambres de Rhétorique, connues sous les noms de la *Giroflée (de Violiere)*, le *Souci (de Goudbloem)* et la *Branche d'olivier (de Olyftack)* qui avaient chacune leur blason, leurs fêtes et leurs concours auxquels étaient conviées les sociétés analogues des villes voisines, et pour lesquels elles organisaient des représentations théâtrales et des cortèges allégoriques, fort en vogue à cette époque. De nombreuses imprimeries répandaient partout les œuvres des auteurs anciens ou modernes les plus renommés. La plus importante et la plus célèbre de ces imprimeries avait été fondée par le tourangeau Christophe Plantin. Arrivé à Anvers en 1549, comme simple ouvrier, Plantin y créait, dès 1555, un établissement qui, grâce aux qualités de travail et de persévérance dont il avait fait sa devise : *Labore et Constantia*, devenait en peu de temps très prospère et qu'il installait en 1576, sinon dans les bâtiments, du moins à la place qu'il occupe encore aujourd'hui. Repris après sa mort par son gendre, Jean Moretus, cet établissement ne publiait pas moins de 1 500 volumes d'une exécution typographique très remarquable, souvent illustrés avec autant de goût que de luxe. Toutes les matières étaient comprises dans ce vaste ensemble de publications : Bréviaires, Bibles polyglottes, ouvrages de Théologie et de Jurisprudence, Atlas de géographie d'Ortelius et de Mercator, éditions de tous les auteurs de l'antiquité classique, revisées avec soin par des érudits de premier ordre.

Les ressources d'instruction ne manquaient pas, on le comprend, dans un milieu pareil, et Maria Rubens, à son retour à Anvers, y trouvait pour ses fils toutes les facilités d'étude que pouvaient réclamer les carrières qu'ils se proposaient de suivre. Philippe, l'aîné, se perfectionnait dans les lettres qu'il aima toujours, avant d'aborder la science du droit. Laborieux et docile, il aurait pu servir d'exemple à son jeune frère, si celui-ci en avait eu besoin. Mais Pierre-Paul, doué d'une intelligence exceptionnelle, joignit de bonne heure l'amour du travail à une infatigable curiosité. Aussi avait-il devancé, et de beaucoup, tous ses condisciples. Outre la connaissance des deux langues, le français et le flamand, qu'on parlait à Anvers et celle de l'allemand, qu'il avait appris à Cologne, il possédait à fond le latin et il ne cessa pas, toute sa vie, de pratiquer les meilleurs écrivains, poètes ou prosateurs, que non seu-

lement il lisait couramment dans les textes originaux, mais dont il savait
par cœur des morceaux entiers. C'est sans doute à Cologne qu'il avait
été initié aux éléments de cette langue, peut-être chez les jésuites, si,
comme le disent la plupart de ses biographes, il a été leur élève. Mais,

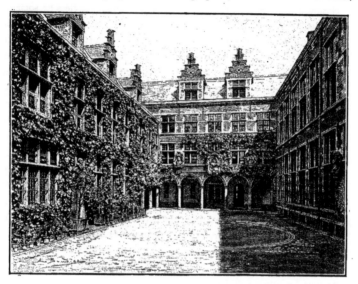

COUR DE LA MAISON PLANTIN, A ANVERS.
(Dessin de Boudier, d'apres une Photographie.)

ainsi que le prouve une lettre de Baltazar Moretus, publiée par M. Rue-
lens (1), ce n'est pas, en tout cas, à Anvers qu'il a reçu leurs leçons.
Écrivant à son ami Philippe Rubens, alors en Italie (3 novembre 1600),
Moretus, en l'assurant de toute son affection, ajoute, en effet : « J'ai
connu votre frère depuis son enfance à l'école et j'aimais ce jeune homme
qui avait le caractère le plus aimable et le plus parfait. » Entre juillet 1587
et août 1590, Pierre-Paul et Moretus, de trois ans plus âgé que lui,
avaient, en effet, fréquenté ensemble la même école et formé dès lors une
amitié qui devait les unir jusqu'à la fin de leur vie. En réalité, cette
école était un établissement laïque dont le directeur, Rombout Verdonck,
fut, ainsi que Rubens lui-même, enterré à l'église Saint-Jacques. L'in-

(1) *Correspondance de Rubens*, publiée sous le patronage de la ville d'Anvers. T. I, par
Ch. Ruelens, Anvers, 1887.

cription placée sur sa tombe nous apprend que c'était un homme aussi renommé pour sa piété que pour son savoir. L'école qu'il tenait étant située derrière le chœur de Notre-Dame, Rubens, qui demeurait alors *rue du Couvent* passait en s'y rendant devant la porte de Moretus, et

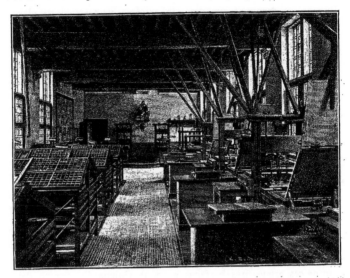

ATELIER DE L'IMPRIMERIE PLANTIN.
Déssin de Boudier, d'après une Photographie.)

bien des fois, sans doute, il fit route en compagnie de son jeune camarade.

Il est facile de se figurer l'attachement et l'intérêt qu'un tel élève devait inspirer à son maître. Sous sa direction, en même temps qu'il devenait un humaniste distingué, Rubens conservait un grand fonds de piété. Il demeura toujours fidèle aux pratiques de l'Église catholique, et chaque jour, de grand matin, il assistait à la messe avant de se mettre au travail. Sa mère, rencontrant ainsi l'appui de ses professeurs, était heureuse de lui inculquer les sentiments religieux qui l'avaient soutenue elle-même dans ses épreuves. Ces croyances qui, grâce à l'influence d'une mère aussi accomplie, prenaient racine dans l'âme aimante de l'enfant, y étaient aussi entretenues par la solennité des cérémonies du culte catholique, remises en honneur parmi des populations toujours amies de la pompe extérieure. Avec ces cérémonies qui parlaient à sa

jeune imagination, il trouvait dans la lecture des livres saints des sujets d'édification ou des épisodes pittoresques très variés qui, consacrés par de longues traditions, lui apparaissaient comme toujours vivants. Dans le voyage qu'il fit en Hollande avec Sandrart, en 1627, Rubens lui racontait que dès son extrême jeunesse, il se plaisait à copier la plupart des illustrations d'une Bible publiée par Tobias Stimmer en 1576, et qui jouissait à ce moment d'un grand succès (1). Plus d'une fois aussi, sans doute, aux jours des grandes fêtes, il avait pu contempler dans la grande cathédrale, ou à travers les rues de la ville, le développement magnifique de ces cortèges imposants et de ces processions dont, jusqu'à nos jours, le goût s'est conservé en Belgique, avec le personnel nombreux des officiants et des corporations groupées autour d'eux, avec le luxe de leurs dais, de leurs chapes tissues d'or et serties de pierres précieuses, avec le bariolage de leurs riches costumes et le pêle-mêle des assistants pressés sur leur passage. Dans la vieille église, dépouillée, depuis le pillage de 1566, de tous les tableaux qui faisaient autrefois sa parure, celui qui était appelé à orner bientôt ses murailles, d'œuvres bien autrement glorieuses, sentait s'éveiller en lui je ne sais quels vagues instincts de traduire par des images ces impressions radieuses de lumière et d'éclat qui, parmi les fumées de l'encens, « au son de ces orgues très parfaites », dont Guichardin vantait déjà les accords, développaient en lui le sens décoratif et le goût des mises en scène un peu théâtrales qu'il devait plus tard manifester dans ses œuvres. La ville elle-même, du reste, avec son animation quotidienne, lui montrait à chaque instant des aspects singulièrement pittoresques. Vue de l'autre rive de l'Escaut, elle étalait à ses regards la silhouette accidentée de ses pignons aigus et de ses nombreux monuments dominés par la tour de Notre-Dame, que saluaient de loin les marins revenant dans leur patrie. Des embarcations de formes et de couleurs variées sillonnaient en tous sens le large cours du fleuve, et sur les quais, près des grues qui débarquaient ou chargeaient des marchandises provenant du monde entier, au milieu des lourds camions attelés

(1) *Neue Künstliche Figuren Historien biblicher*, Bâle, 1576. Rembrandt devait, lui aussi, s'inspirer des compositions religieuses de Stimmer, et son inventaire nous apprend qu'une Histoire de Flavius Josèphe, également illustrée par Stimmer, était un des rares volumes qui formaient sa bibliothèque.

II. — *Femmes et Enfants devant une cheminée.*

Dessin à la sanguine.

(MUSÉE DU LOUVRE).

... de leurs chapes tissues d or ...
... age de leurs riches costumes ...
... sur leur passage. Dans la vieille église,
... de 1566, de tous les tableaux qui faisaient
... qui était appelé à orner bientôt ses murailles,
... glorieuses, sentait s'éveiller en lui je ne sais
... instincts de traduire par des images ces impressions
... lumière et d'éclat qui, parmi les fumées de l'encens, « au
orgues très parfaites », dont Guichardin vantait déjà les
veloppaient en lui le sens décoratif et le goût des mises en
... théâtrales qu'il devait plus tard manifester dans
a ville elle-même, du reste, avec son animation quoti-
montrait à chaque instant des aspects singulièrement pitto-
ue de l'autre rive de l'Escaut, elle étalait à ses regards la
accidentée de ses pignons aigus et de ses nombreux monu-
... par la tour de Notre-Dame, que saluaient de loin les
... dans leur patrie. Des embarcations de formes et de
... sonnaient en tous sens le large cours du fleuve, et sur
... rues qui débarquaient ou chargeaient des marchan-

... Dessin à la sanguine.

Dessin à la sanguine.
(MUSÉE DU LOUVRE)

... Bâle, 1576. Rembrandt devait, lui
... de Stimmer, et son inventaire nous apprend qu'
... par Stimmer, était un des rares vol

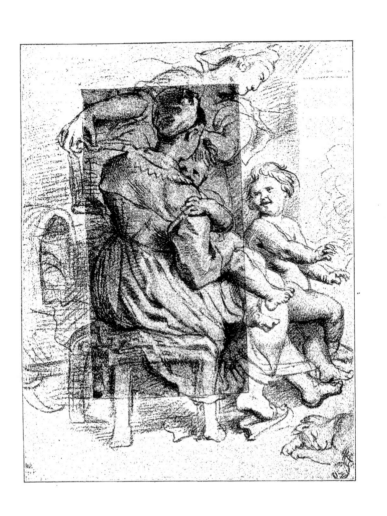

des gros chevaux du pays, une foule affairée offrait le spectacle toujours changeant des types et des costumes les plus divers.

C'était là, on le conçoit, un milieu privilégié pour le futur peintre, et bien fait, assurément, pour stimuler sa précocevocation. Mais, avant de pouvoir se livrer à cette vocation, Rubens devait l'éprouver par d'assez longs retards. La petite famille vivait, en effet, dans une situation très gênée, toutes ses ressources ayant été épuisées par les sacrifices auxquels Maria Rubens avait consenti pour obtenir la libération de son mari. Après ces courtes années consacrées à l'éducation de ses fils, il lui avait fallu se séparer d'eux, car elle se trouvait hors d'état de subvenir désormais à leur entretien. Le testament fait par elle, avant le mariage de sa fille Blandine, à la date du 23 août 1590, nous apprend qu'à ce moment ils l'avaient tous deux quittée pour essayer de se tirer d'affaire par eux-mêmes. Philippe, à peine âgé de seize ans, était attaché comme secrétaire à Jean Richardot, alors conseiller d'État, et bientôt appelé à la présidence du conseil privé, à Bruxelles. Quant à Pierre-Paul, peut-être avait-il été question pour lui de se livrer à l'étude du droit ; c'est, du moins, ce que rapporte Sandrart, d'après une indication qu'il tenait sans doute de Rubens lui-même (1) ; mais son extrême jeunesse ne lui permettant pas encore de trouver un emploi, il était entré comme page au service d'une princesse de la famille de Ligne, la veuve du comte Antoine de Lalaing, autrefois gouverneur d'Anvers. La bonne grâce et la jolie tournure que devait avoir l'enfant — à en juger par le brillant cavalier qu'il fut plus tard — prévenaient en sa faveur. Mais, se trouvant en contact avec des jeunes gens destinés à une existence riche et oisive, il avait bien vite reconnu qu'il n'était pas fait pour une vie pareille, et ne pouvant, nous dit également Sandrart, « résister à la pression de son penchant qui le poussait vers la peinture, il obtint enfin de sa mère l'autorisation de s'y consacrer tout entier ». En voyant l'ardeur et la raison prématurée de ce fils chéri, l'excellente femme avait cédé à son désir, heureuse, d'ailleurs, de le voir rentrer à son foyer.

Sans avoir repris son ancien éclat, l'école flamande était cependant redevenue florissante, et le mouvement artistique, autrefois disséminé à Bruges, Gand, Malines et Bruxelles, s'était peu à peu concentré à Anvers.

(1) J. de Sandrart : *Academia nobilissimæ artis pictoriæ.* Nuremberg, 1683, p. 282.

Suivant la remarque déjà faite par Guichardin, l'art de la peinture y était depuis longtemps « chose importante, utile et honorable », et après avoir cité les maîtres morts ou vivants qui avaient illustré cette ville, l'auteur de la *Description des Pays-Bas* ajoutait que « presque tous ont

été en Italie, les uns pour apprendre, les autres pour voir les choses antiques et connaître les hommes excellents de leur profession, et d'autres pour chercher aventures et se faire connaître; mais le plus souvent, après avoir accompli leur désir en cet endroit, ils retournent dans leur patrie avec expérience, faculté et honneur». Si une grande partie de ceux qui leur faisaient autrefois des commandes avaient ou quitté le pays, ou subi des pertes qui les obligeaient à restreindre leurs

PORTRAIT DE TOBIE VERHAECHT.
(D'après le Tableau d'Octave Van Veen.

dépenses, ils trouvaient, en revanche, parmi le clergé d'utiles protecteurs. Avec la restauration du culte catholique, de nouvelles églises ou chapelles se construisaient peu à peu. Il fallait à la fois les orner et rendre à celles qui avaient été dépouillées pendant la guerre leur ancienne parure. On pouvait donc espérer qu'avec une stabilité plus grande, il serait possible aux peintres de tirer désormais de leur travail un profit suffisant.

Parmi les artistes alors établis à Anvers, il en était assurément beaucoup de plus renommés que ce Tobie Verhaecht auquel fut d'abord confiée l'éducation artistique de Rubens. Mais Maria Pypelincx était, sans doute, peu au courant du mérite relatif des différents peintres et comme Verhaecht était son parent, elle pouvait penser qu'il témoignerait

un intérêt particulier à son élève, tout en faisant aussi des conditions plus douces pour son apprentissage. Né en 1566 à Anvers, où il devait mourir en 1631, Verhaecht venait d'être admis en 1590, comme franc-maître fils de peintre, à la Gilde de Saint-Luc dont il était nommé doyen

COMPTOIR DE L'IMPRIMERIE PLANTIN.
(Dessin de Boudier, d'après une Photographie.)

en 1596. Van Mander se contente de le citer comme un paysagiste habile, mais C. de Bie parle de lui d'une manière plus explicite. D'après son témoignage, il avait voyagé en Italie et séjourné à Florence et à Rome, où il peignit des compositions fort appréciées, « avec de beaux arbres qui semblent naturels et se détachent franchement et doucement sur les fonds ». Le passage de Rubens dans son atelier ne devait pas laisser beaucoup de traces, puisqu'on n'a pu retrouver le nom du grand artiste parmi ceux des élèves assez nombreux qui reçurent ses leçons. C'est cependant à Rubens que le nom de Verhaecht lui-même doit d'être arrivé jusqu'à nous, car ses œuvres n'auraient pas réussi à le tirer de l'oubli. Parmi les gravures qu'en ont faites Egbert van Pandern et Jean Collaert, nous mentionnerons plusieurs de ces séries alors très en vogue :

Les *Quatre Éléments,* les *Quatre Ages de la Terre,* les *Quatre Points du Jour,* avec des panoramas compliqués où l'artiste entasse force accidents, des montagnes, des rochers, et de vastes perspectives toutes peuplées d'animaux et de figures, mais qui ne dénotent pas une bien grande étude de la nature. Dans la *Nuit* qui fait partie des *Quatre points du Jour,* nous remarquons un fragment de ruine antique et un dôme rappelant vaguement celui de Saint-Pierre, ce qui semblerait confirmer le voyage de Verhaecht en Italie. A l'exemple de Lucas van Valckenborg et de Pieter Brueghel, il avait aussi peint une *Tour de Babel* qu'on disait être son chef-d'œuvre. Dans le seul tableau que nous connaissions de lui et qui appartient au Musée de Bruxelles, le manque d'étude s'accuse aussi bien par une couleur fade et délayée que par le défaut de précision dans les formes et l'absence complète de caractère. C'est une *Aventure de chasse de l'Empereur Maximilien I*er qui, emporté par son ardeur à la poursuite d'un chamois, s'était avancé jusqu'au sommet d'un rocher suspendu au-dessus des abîmes et d'où il n'avait été tiré qu'à grand'peine. Verhaecht n'a pas manqué une si belle occasion de réunir là ce que ses lointains souvenirs du Tyrol, où s'était passé cet événement, pouvaient lui rappeler, et son œuvre décèle aussi bien la pauvreté de son imagination que la médiocrité de son talent. Le tableau, signé de son monogramme, est cependant daté de 1615, c'est-à-dire plus de vingt-cinq ans après que Rubens eût quitté son atelier, où très probablement le jeune homme ne demeura que fort peu de temps.

En revanche, il devait passer quatre ans chez Adam van Noort, un artiste dont la figure est restée assez énigmatique, ses œuvres, comme son histoire, ayant prêté à des confusions qui sont encore loin d'être éclaircies. Disons cependant que sa vie a été indignement travestie par des légendes fantaisistes qui pendant longtemps ont trouvé un complaisant écho dans la critique. Quelques-uns de ses biographes nous le représentent, en effet, comme un homme d'un caractère dur, grossier, enclin à la boisson et qui, à les en croire, devenait même assez brutal à la suite des libations auxquelles il se livrait trop volontiers. C'est même pour échapper à ses mauvais traitements que Rubens l'aurait quitté. Nous ferons observer à ce propos que les Van Mander et de Bie, premiers historiens qui ont parlé de Van Noort, ne disent rien de ce penchant à l'ivrognerie qu'il aurait eu, ni de son humeur difficile. Les plus

récentes recherches des érudits ont fait justice de ces imputations mensongères, en rétablissant sur ce point la vérité et les études de MM. Max Rooses et Van den Branden nous permettent aujourd'hui d'exposer sommairement les principaux faits de la vie du second maître de Rubens. Son père, Lambert van Noort, peintre lui-même, était né vers 1520 dans les Pays-Bas et il était venu s'établir à Anvers, où il habita jusqu'à sa mort. Inscrit sur les listes de la Gilde de Saint-Luc en 1549, il recevait, l'année d'après, ses lettres de bourgeoisie. Ses *Sibylles portant les instruments de la Passion*, datées de 1565 et d'autres scènes également inspirées par le récit de la Passion, — ces tableaux, peints pour la salle de réunion de la Gilde, appartiennent au Musée d'Anvers, — sont des ouvrages d'un dessin assez mou, d'une exécution grossière et d'une couleur peu harmonieuse. Il travaillait aussi pour la maison Plantin et le frontispice, gravé d'après un de ses dessins, d'un *Traité d'Anatomie* édité en 1566, lui avait été payé 3 florins 10 sous (1). Mais de pareils ouvrages n'étaient pas faits pour mener leur auteur à la fortune et au moment de sa mort, en 1571, les administrateurs des biens de la Cathédrale faisaient « pour l'amour de Dieu et à raison de la grande pauvreté du défunt », remise à ses enfants de la dernière année du loyer de la maison où il logeait et qui appartenait à cette église. Aussi Adam, son fils, qui avait embrassé la même carrière que lui, se voyait-il dès l'âge de quatorze ans obligé de gagner sa vie. C'est probablement pour essayer de se tirer d'affaire qu'il était, à ce qu'on croit, allé en Italie, assez tardivement, car on ne trouve son nom sur les listes de la Gilde qu'en 1587. Mais il s'était marié l'année d'avant avec Élisabeth Neys, qui lui donnait deux fils et trois filles, dont l'aînée devait, en 1616, épouser Jacques Jordaens, élève de van Noort. Les noms de plusieurs des personnages marquants de l'aristocratie anversoise figurent sur les actes de baptême des enfants du maître, preuve de la considération dont il jouissait, et, après avoir activement concouru à la réorganisation de la Chambre de Rhétorique de *Violiere* dont il était un des membres les plus zélés, il en était nommé doyen en 1619. Il avait, du reste, acquis une certaine aisance, car il possédait rue Everdy, dans un des plus beaux quartiers de la ville, deux maisons, dont l'une servait d'habitation à son gendre Jordaens et à lui-même. On les retrouve également tous

(1) *Catalogue du Musée Plantin*, p. 106.

deux, signant comme témoins dans les actes mortuaires de bourgeois notables avec lesquels ils étaient en relations, ce qui achève de démontrer la fausseté des accusations portées contre les fâcheuses habitudes

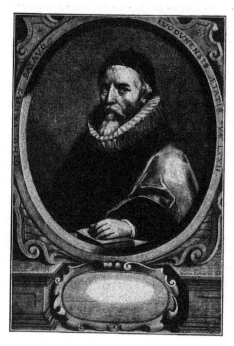

et contre l'humeur difficile de van Noort, accusations que dément aussi, du reste, la bonne et placide expression de son honnête visage dans la belle eau-forte que van Dyck nous a laissée de lui. Rappelons enfin comme un nouveau témoignage de l'honorabilité de sa longue vie — il ne mourut qu'à l'âge de 84 ans, en 1641 — et de l'excellence de ses enseignements, que, sans parler de Rubens et de Jordaens, il eut aussi pour élèves van Balen, Sébastien Vrancx et d'autres artistes distingués.

OCTAVE VAN VEEN,
(D'apres le Portrait peint par sa fille Gertrude.)

Si la concordance de tant de présomptions morales et de faits positifs est par elle-même assez concluante pour rétablir la vérité en ce qui touche la personne de l'artiste, il est malheureusement plus difficile d'être renseigné sur la valeur de son talent. Les seules œuvres indiscutables qui nous aient été conservées de lui sont des dessins peu importants faits pour la librairie Plantin, pour laquelle il travailla, comme son père, en gardant avec les chefs de cette maison, jusqu'à la fin de sa vie, les rapports les plus amicaux. Ces dessins représentent, les uns des épisodes de la *Vie de sainte Claire*, qui ont été gravés par A. Collaert; d'autres, des illustrations des *Litanies de la Vierge*, faites en collaboration avec Pierre de Jode, pour

un recueil de prières publié en 1608; d'autres enfin, au nombre de neuf, ont été gravés en 1630 par Ch. Malery pour le *Sacrum Oratorium* de P. Biverus. Malgré la différence des dates, ces œuvres très insignifiantes ne sont guère que des travaux visant un but industriel plutôt qu'artistique. Elles ne se distinguent en rien de la foule des publications anonymes de l'imagerie religieuse dont Anvers était alors le grand centre de production et qui, de là, se répandaient dans toute l'Europe et jusque dans l'Amérique espagnole. Généralement inspirées par des ecclésiastiques, ces compositions abondent en traits de mauvais goût et en prétentieuses subtilités. On y retrouve ce mélange de sacré et de profane qui, dans la littérature comme dans l'art, était fort en vogue en ce temps-là. Des sujets pa-

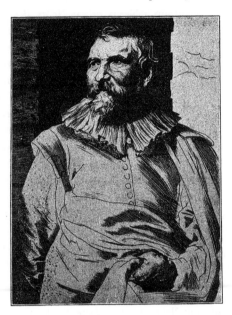

ADAM VAN NOORT.
(Fac-similé d'une Eau-Forte de Van Dyck.)

reils, on le comprend, n'étaient guère de nature à inspirer Van Noort : aussi s'est-il contenté de suivre docilement les instructions qui lui étaient prescrites, sans trop s'inquiéter de donner à ces travaux une tournure originale. D'autres planches exécutées probablement d'après des dessins du maître, nous montrent son talent sous un jour bien différent. Il s'agit d'une suite des *Cinq Sens*, gravée aussi par Adrien Collaert et qui fait penser aux sujets familiers traités vers cette époque en Hollande par Esaïas van de Velde ou Buytenvech. Tout en y montrant un peu plus d'ampleur et d'originalité que dans ses compositions religieuses, van Noort est loin d'atteindre la force et la vérité intime d'observation de

ses confrères néerlandais. Il essaie du moins d'être lui-même, en abordant sans grand souci de la beauté ni du style la représentation du nu dans les lourdes et épaisses figures chargées de personnifier chacun de nos sens.

Quant aux tableaux de van Noort, il n'en est aucun dont l'authenticité soit certaine. La maison des Orphelines et la Salle du Conseil de l'Hospice municipal d'Anvers possèdent, il est vrai, sous son nom, un *Ensevelissement du Christ* et un *Saint Jérôme,* mais sans qu'on puisse légitimer cette attribution soit par la provenance de ces œuvres, soit par le caractère de leur exécution qui ne diffère pas sensiblement de celle des ouvrages assez ternes de son père ou des artistes médiocres de ce temps. Il n'en est pas de même de deux autres tableaux qui lui sont aussi attribués, sans plus de fondement, mais qui n'offrent avec les précédents aucune analogie. L'un d'eux, *Jésus chez Marthe et Marie,* entré assez récemment au Musée de Lille, est une peinture claire, habile, un peu sommaire, mais pleine de force et d'éclat. En la voyant, le nom de Jordaens se présente naturellement à l'esprit et sauf un peu de raideur dans le dessin des plis et quelque sécheresse dans les colorations, elle rappelle tout à fait sa facture. La figure de Marthe, celles de la femme qui entre et de l'apôtre à cheveux gris drapé dans un manteau blanchâtre, et aussi le parti de l'architecture grisâtre sur laquelle les personnages se détachent très franchement, nous paraissent bien caractériser la manière de l'élève de van Noort. Le nom de ce dernier n'a, sans doute, été proposé pour cet ouvrage qu'à raison de sa ressemblance formelle avec un autre tableau plus célèbre dont on lui assigne également la paternité, mais qui a suscité bien des controverses : nous voulons parler du *Saint Pierre présentant au Christ la pièce du tribut* qui se trouve à l'église Saint-Jacques d'Anvers, dans la chapelle de la Trinité. Peut-être les draperies y sont-elles un peu plus souples et mieux modelées, l'exécution plus large et plus libre, la couleur plus savoureuse que dans le tableau de Lille. Nous croyons cependant que ces deux peintures sont de la même main ; mais est-ce celle de van Noort? C'est là ce qui nous paraît difficile d'affirmer, et après nous être plus d'une fois posé cet irritant problème, toujours nous avons hésité à conclure.

Acceptant sans contrôle l'attribution à van Noort et tenant d'ailleurs pour vraies les anciennes imputations — aujourd'hui reconnues fausses

— relatives à la personne de l'artiste, Fromentin a tracé de lui, en quelques mots, un portrait saisissant, mais de pure fantaisie (1). « Van Noort était du peuple, écrit-il ; il en avait la brutalité, on dit le goût du vin, le verbe haut, le langage grossier mais franc, la sincérité mal-apprise et choquante, tout en un mot, moins la bonne humeur. Étranger au monde comme aux académies, et pas plus policé dans un sens que dans l'autre, mais absolument peintre par les qualités imaginatives, par l'œil et par la main, rapide, alerte, d'un aplomb que rien ne gênait, il avait deux motifs pour beaucoup oser : il se savait capable de tout faire sans le secours de personne et n'avait aucun scrupule à l'égard de ce qu'il ignorait. » Parlant ensuite de son talent d'après le tableau d'Anvers, le seul qu'il connaisse et qu'il juge « très caractéristique », l'auteur des *Maîtres d'autrefois* définit sa facture avec la justesse et le bonheur d'expression qui lui sont propres et il en déduit tout naturellement l'action qu'un tel peintre a dû exercer sur Rubens.

Là où Fromentin affirme, M. A.-J. Wauters, dans son excellente *Histoire de la Peinture flamande* (2) croit prudent de s'abstenir, et M. Max Rooses abordant, à son tour, cette question délicate, après avoir exposé l'ensemble d'informations exactes qu'il a su recueillir sur l'artiste, objecte que, dans un pareil débat, on n'a peut-être pas tenu un compte suffisant de la longue vie de van Noort qui, sur le tard, a bien pu être influencé par ses deux illustres élèves, Jordaens et Rubens, l'histoire de l'art offrant plus d'un exemple de ces influences à rebours, qui du disciple remontent au maître. Dans cette hypothèse, le tableau de l'église Saint-Jacques, comme celui du Musée de Lille, seraient bien de van Noort ; mais, au lieu de conduire à Jordaens, ces œuvres auraient été inspirées par lui. La chose est assurément possible. Il est cependant difficile de répondre à plusieurs des objections qui, d'elles-mêmes, se présentent à l'esprit. Comment, dans ce cas, les dessins de 1630 comparés à ceux de 1608 ne manifestent-ils pas le même progrès que les tableaux ? Et si van Noort a pu peindre le *Saint-Pierre* d'Anvers et le *Christ* de Lille, comment n'a-t-il pas produit plus d'œuvres de cette valeur ? Comment, entre sa première manière, à la fois timide et fruste, et cette autre facture singu-lièrement plus habile et plus large, ne peut-on citer aucun ouvrage in-

(1) *Les Maîtres d'autrefois*, p. 35.
(2) Quantin ; 1 vol. in-12, p. 196.

termédiaire qui serve de transition ? Ces divers points restant indécis, il nous paraît prudent d'observer la même réserve que M. Wauters et de suspendre, ainsi qu'il l'a fait, des conclusions qui, dans l'état actuel de nos connaissances, ne nous semblent pas suffisamment justifiées.

Nous ignorons les motifs qui décidèrent Rubens à quitter l'atelier de Van Noort pour entrer dans celui du dernier maître dont il reçut les

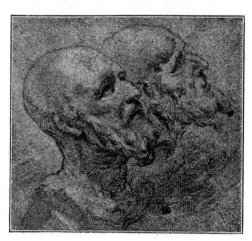

leçons, Octave van Veen, qui, conformément à l'usage d'alors, avait latinisé son nom en celui d'Otto Vœnius. Mais van Veen, outre qu'il était en relations avec Verhaecht dont il a peint le portrait,· jouissait à ce moment d'une très grande réputation. A l'inverse de van Noort, son talent et sa vie nous

DEUX TÉTES DE VIEILLARDS.
(Dessin de Rubens, collection de l'Albertine.)

sont également bien connus, et nous emprunterons à M. Van Lerius (1) la plupart des renseignements qui concernent sa biographie. Né à Leyde en 1588, van Veen descendait d'un fils naturel de Jean III, duc de Brabant, et plus tard son fils aîné prit grand soin de faire vérifier et constater cette généalogie. Le père d'Octave, Corneille van Veen, juriste distingué, avait dû, à raison des sentiments de fidélité qu'il conservait à Philippe II, quitter sa patrie, où ses biens furent confisqués. Les arts, comme les lettres, étaient très en honneur dans sa famille, et, après avoir reçu une instruction soignée, son fils, poussé par une vocation irrésistible vers la peinture, avait d'abord été l'élève d'Isaac Claesz van Swanenburch. Puis, son père s'étant fixé à Liège, Octave avait été encouragé

(1) *Catalogue du Musée d'Anvers.*

dans ses premiers essais par le secrétaire du cardinal, prince évêque de
cette ville, Dominique Lampsonius, qui, avant de réunir sur les princi-
paux artistes du Nord des informations qu'il communiquait ensuite à
Vasari, s'était lui-même
adonné à la peinture.
C'est probablement sur
ses conseils que le jeune
homme se décidait à
partir eu 1575 pour l'Ita-
lie, un séjour au delà
des monts étant alors
considéré comme le
complément nécessaire
de toute éducation artis-
tique. Après avoir reçu
les leçons de Federigo
Zucchero, van Veen,
de retour dans sa patrie,
entrait comme page au
service du duc Jean de
Bavière, successeur de
l'évêque de Liège, et il
lui inspirait bientôt assez
de confiance pour que
celui-ci le chargeât d'une
mission près de l'empe-
reur Rodolphe II. Au
mois d'août 1593, nous

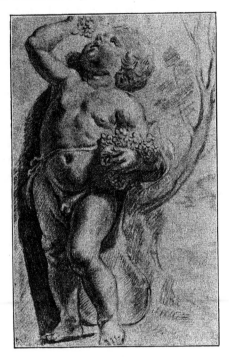

BACCHUS ENFANT.
(Dessin de Rubens, collection de l'Albertine.)

trouvons Octave installé à Anvers, où il épousait, probablement l'année
suivante, une jeune fille issue d'une famille noble de cette ville, Anna
Loots, dont il eut huit enfants, deux fils et six filles. Gertrude, la se-
conde, née en juin 1602, devait aussi s'adonner à la peinture, car elle
est l'auteur d'un portrait de son père qui appartient aujourd'hui au
Musée de Bruxelles. Dans ce portrait, ainsi que dans celui que van Veen
nous a laissé de lui-même, il nous apparaît comme un homme élégant
et de bonne tournure.

De fait, il était à ce moment devenu un personnage, et Alexandre Farnèse l'avait attaché à sa cour en qualité d'ingénieur militaire, ce qui atteste la multiplicité de ses aptitudes. En 1594, il était admis franc-maître à la Gilde de Saint-Luc, dont il exerçait la charge de doyen en 1603-1604. Comme il avait fait le voyage d'Italie, il s'était aussi, en 1603, affilié à la confrérie des Romanistes, fondée à la Cathédrale en 1572, et il y remplit également les fonctions de doyen en 1606. Son art ne l'absorbait pas tellement qu'il eût renoncé au culte des lettres. Il faisait des vers latins et, connaissant les œuvres des écrivains de l'antiquité, il dessinait des illustrations pour des recueils de sentences morales, extraites de Sénèque, de Plaute, de Juvénal, de Valère Maxime, etc. Il composait aussi des *Emblèmes* pour les poésies d'Horace, avec des allégories laborieuses et subtiles, faites pour plaire aux raffinés de ce temps, véritables rébus, heureusement accompagnés de légendes sans lesquelles il serait aujourd'hui impossible d'en découvrir l'explication. Philosophant sur son art, il avait rédigé un *Traité de la Peinture* dont le manuscrit ne nous a pas été conservé. A l'occasion de l'entrée solennelle de l'archiduc Ernest à Anvers, le 4 juin 1594 et quelques années après, le 5 septembre 1599, lors de la réception de l'archiduc Albert et de l'archiduchesse Isabelle, il avait été chargé de la décoration de cette ville et de la préparation des peintures décoratives, des arcs de triomphe, chars et navires allégoriques exécutés à ce propos. Nommé plus tard peintre de la cour, il jouit sans partage de cet honneur, jusqu'au moment où Rubens obtint le même titre, à son retour d'Italie en 1609. A partir de ce moment, il devait être, on le conçoit, fort éclipsé par son illustre élève, et c'est probablement comme compensation à cet amoindrissement dans sa situation qu'en 1620 il était appelé à diriger la Monnaie, de Bruxelles, fonctions dont la survivance fut accordée à son fils Ernest. Outre les commandes de portraits et de tableaux qui lui étaient faites par ses souverains, il en recevait aussi d'assez importantes pour les églises d'Alost, de Saint-Bavon à Gand ; pour celles de Saint-André, de Saint-Jacques et pour la cathédrale à Anvers. Dans cette ville même, la Confrérie des Merciers l'avait chargé de peindre quatre panneaux pour le local de ses réunions situé sur la Grande Place. Aussi van Veen avait-il acquis une grande aisance, et il habitait, dans la rue qui porte aujourd'hui son nom, une belle maison et plus tard à, ce qu'on croit, un hôtel situé près du

III. — *Portrait d'une jeune Femme.*

CHAPITRE II.

... devenu un personnage, et Alexandre Farnèse ... à sa cour en qualité d'ingénieur militaire, ce qui atteste ... de ses aptitudes. En 1594, il était admis franc-maître ... de Saint-Luc, dont il exerçait la charge de doyen, en ... Comme il avait fait le voyage d'Italie, il s'était aussi, en ... à la confrérie des Romanistes, fondée à la Cathédrale ... 1592, et il y remplit egalement les fonctions de doyen en 1608. ... art ne l'absorbait pas tellement qu'il eût renoncé au culte des lettres. Il faisait des vers latins et, connaissant les œuvres des écrivains de l'antiquité, il dessinait des illustrations pour des recueils de sentences morales, extraites de Sénèque, de Plaute, de Juvénal, de Valère Maxime, etc. Il composait aussi des *Emblèmes* pour les poésies d'Horace, avec des allégories laborieuses et subtiles, faites pour plaire aux raffinés de ce temps, véritables rébus, heureusement accompagnés de légendes sans lesquelles il serait aujourd'hui impossible d'en découvrir l'explication. Philosophant sur son art, il avait rédigé un *Traité de la Peinture* dont le manuscrit ne nous a pas été conservé. A l'occasion de l'entrée solennelle de l'archiduc Ernest à Anvers, le 4 juin 1594 et quelques années après, le 5 septembre 1599, lors de la réception de l'archiduc Albert et de l'archiduchesse Isabelle, il avait éte chargé de la décoration de cette ville et de la préparation des peintures décoratives, des arcs de triomphe, chars et navires allégoriques exécutés à ce propos. Nommé plus tard peintre de la cour, il jouit sans partage de cet honneur, jusqu'au moment où Rubens obtint le même titre, à son retour d'Italie en 1609. A partir de ce moment, il devait être, on le conçoit, fort éclipsé par son illustre élève. et c'est probablement comme compensation à cet amoindrissement dans sa situation qu'en 1620 il était appelé à diriger la Monnaie, de Bruxelles, fonctions dont la survivance fut accordée à son fils Ernest. Outre les commandes de portraits et de tableaux qui lui étaient faites par ses souverains, il en recevait aussi d'assez importantes pour les églises d'Alost, de Saint-Bavon à Gand ; pour celles de Saint-André, de Saint-Jacques et pour la cathédrale à Anvers. Dans cette ville même, la Confrérie des Merciers l'avait chargé de peindre quatre panneaux pour le local de ses réunions situé sur la Grande-Place. Aussi Van Veen avait-il acquis une grande aisance, et il habitait, dans la rue qui porte aujourd'hui son nom, une belle maison et plus tard, à ce qu'on croit, un hôtel situé près du

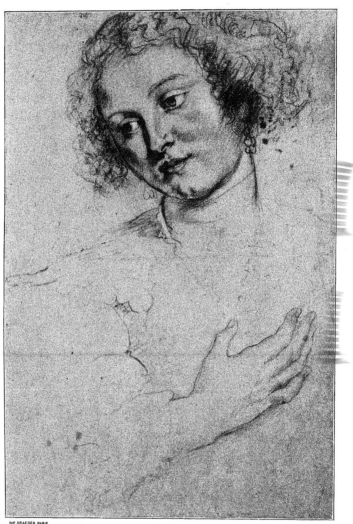

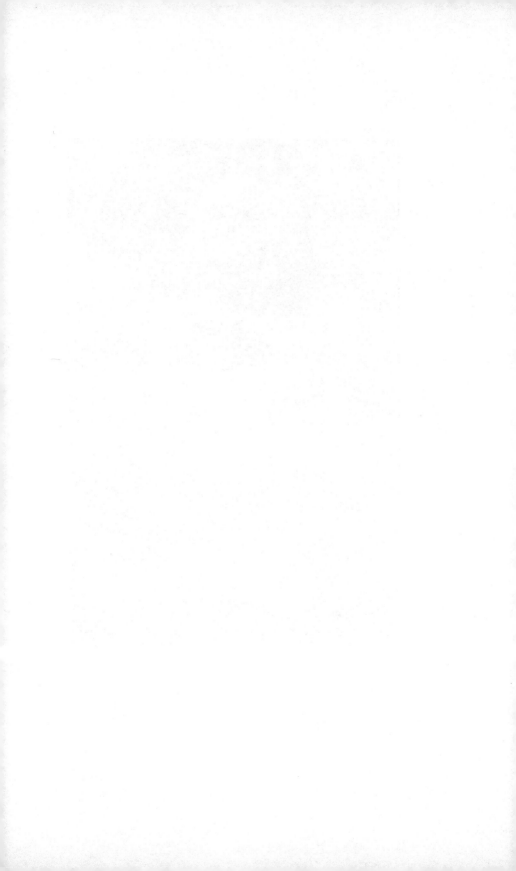

Marché Saint-Jacques. Comblé de faveurs et entouré de l'estime publique, il mourait à Bruxelles le 6 mai 1629, à l'âge de soixante et onze ans.

La fécondité de l'artiste s'est donnée un trop libre cours dans de nombreuses illustrations assez banales, fort inférieures à ses tableaux, et les quarante planches que lui a inspirées l'*Histoire des sept Infants de Lara* publiée en 1612 à Anvers ne lui font pas plus d'honneur que ses compositions dessinées la même année pour le livre de Tacite sur la Guerre des Romains et des Bataves. En dépit de la diversité des sujets, la monotonie de ces ouvrages tient à leur insignifiance absolue. Peut-être van Veen est-il plus déplaisant encore lorsque, s'abandonnant à son imagination, il oppose les uns aux autres des exemples de chasteté ou d'impudicité, ou quand, en regard du Mariage du Christ avec son Église, il nous montre le Mariage du Diable avec les Péchés Capitaux. Mais les contrastes violents de ces thèmes, évidemment conçus dans un but d'édification, et la subtilité alambiquée qu'y montre l'artiste étaient bien faits pour ravir les beaux esprits de ce temps. Ses premiers tableaux, ceux des églises Saint-Jacques et Saint-André à Anvers, par exemple, ne sont pas plus remarquables. On y sent un talent correct, appliqué, mais froid et sans vie. Leur style compassé est bien celui d'un artiste qui a vu l'Italie, étudié et goûté quelques-uns de ses maîtres, pas toujours les plus grands, et qui s'ingénie à réunir dans ses œuvres les qualités souvent contradictoires que lui offraient les peintres qui l'ont charmé. L'hommage involontaire qu'il rend à ceux qu'il admire se traduit d'ailleurs par des réminiscences aussi fréquentes que peu déguisées. Ses compositions manquent donc d'originalité. La pureté invariable des ovales de ses têtes et la constante régularité de leurs traits confinent à la fadeur, et la pondération systématique de ses groupes, la raideur des attitudes de ses personnages et l'agencement trop méthodique des plis de leurs draperies ne vont pas sans quelque banalité. Mis en présence de la nature, il ne parvient à en tracer que des images indifférentes, et au moment où l'école flamande compte encore des portraitistes éminents, il étonne par la froideur et le manque absolu de caractère de ces productions en ce genre. Nous sommes bien loin avec lui de la force de pénétration et de la concision éloquente avec lesquelles un Antonio Moro fait revivre sous nos yeux les figures saisissantes d'un duc d'Albe ou d'une Marie Tudor. Chargé de peindre l'effigie d'Alexandre Farnèse, il semble que van Veen se défie lui-même

du résultat de son travail et qu'il sente la nécessité de recourir à l'allégorie en représentant le gouverneur des Pays-Bas accompagné de la Religion qui, une massue à la main, s'apprête à terrasser l'Hérésie. Le grand portrait de famille du Louvre, daté de 1584, exécuté probablement pendant

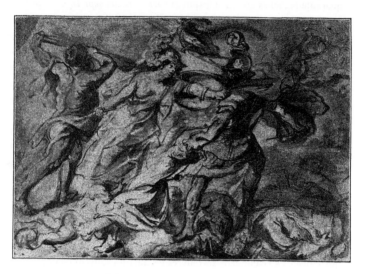

MINERVE ET HERCULE REPOUSSANT MARS.
(Esquisse de Rubens, Musée du Louvre.)

le séjour qu'il fit à Leyde parmi les siens, à ce moment, décèle toute sa faiblesse à cet égard. Il avait pourtant sous la main des modèles complaisants, qu'il pouvait poser à son gré : l'arrangement semble avoir été laissé au hasard et ces personnages mal groupés, de proportions peu définies, manquent complètement de relief et de vie. Leurs visages inertes, sans aucun trait qui accuse leur individualité, n'offrent entre eux que les ressemblances douteuses d'une vague parenté.

On dirait que parfois van Veen ait voulu se dédommager de cet effacement des formes par l'outrance de sa couleur : plusieurs de ses tableaux, en effet, sont diaprés, bariolés à l'excès. Dans le *Christ succombant sous la croix* du Musée de Bruxelles, la Sainte Véronique du premier plan porte un manteau d'un rouge violacé qui s'oppose cruellement au vert acide de sa tunique. Désireux, sans doute, de ménager un peu la transi-

tion entre ces deux nuances ingrates, le peintre a mêlé à la crudité de
ce vert des lumières rosées qui, en détruisant le ton local, ne font que
rendre plus fausse encore la dissonance de ce rapprochement. L'effet
produit par les bleus et les verts intenses du Triptyque du *Calvaire*,

appartenant au même
Musée est peut-être plus
désastreux encore ; les
tons lie de vin et gris
verdâtre qui les accom-
pagnent accentuent la
tristesse de l'ensemble
et ajoutent à l'aspect ter-
reux et livide des carna-
tions. Tout en restant
froide et un peu vitreuse,
l'harmonie n'est pas
sans délicatesse dans une
Adoration des Bergers
de l'église d'Alost, où,
avec une composition
plus personnelle, van
Veen est arrivé à quelque
fermeté dans le dessin.
La Vierge, avec ses traits
gracieux, son expres-
sion grave et pure, et
la candeur charmante de
son maintien, sort tout

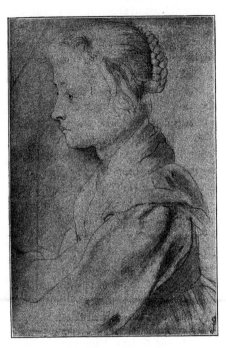

ÉTUDE DE JEUNE FILLE.
(Dessin de Rubens, Musée de l'Ermitage.)

à fait du type de noblesse conventionnelle auquel l'artiste nous a un peu
trop habitués. C'est pour ces impressions douces et intimes qu'il est fait
et son impuissance à exprimer le mouvement et la vie s'accuse de la façon
la plus fâcheuse dans les divers épisodes empruntés à l'*Histoire de Claudius
Civilis* au Ryksmuseum d'Amsterdam, aussi bien que dans la *Conversion
de Saint Paul* du Musée de Marseille. En revanche, la *Résurrection de
Lazare*, à l'église Saint-Bavon de Gand, nous paraît son chef-d'œuvre et
en insistant sur les côtés touchants de la scène il a rencontré des accents

6

plus émus que d'ordinaire. Comme si la beauté d'un pareil sujet avait élevé l'artiste au-dessus de lui-même, sa couleur plus amortie, plus suave est en même temps plus harmonieuse. N'était ce ton de pourpre violacée qui lui est cher et qu'on retrouve dans presque tous ses tableaux, l'ensemble serait excellent. On y peut, du moins, admirer des morceaux délicieux, comme cette jeune fille blonde, si élégamment vêtue d'une étoffe bleuâtre à dessins d'or, qui, à la vue du miracle, semble soulevée par les transports de sa reconnaissance, inspiration exquise qui nous révèle ce dont van Veen eût été capable si, au lieu de s'obstiner à ses recherches académiques, il s'était contenté de poursuivre l'idéal de distinction élégante et de grâce discrète qui répondait à sa propre nature.

Rubens demeura pendant quatre années dans l'atelier d'Octave van Veen, et l'influence que ce dernier exerça sur lui devait se manifester peut-être plus encore sur la conduite de sa vie que sur son développement artistique. Leurs deux carrières, en effet, sauf l'éclat du génie et de la gloire chez le disciple, semblent calquées l'une sur l'autre : même culture d'esprit, même curiosité, même diversité d'aptitudes, même savoir-vivre et destinées sinon égales, du moins pareillement favorisées au point de vue des honneurs et de la fortune. D'après l'idée qu'on se faisait autrefois du caractère et du tempérament de van Noort, il avait paru naturel d'opposer l'un à l'autre les deux maîtres de Rubens. Dans ce parallèle, où les dissemblances qu'on croyait voir entre eux étaient complaisamment accentuées de manière à rendre les contrastes plus piquants, van Veen devenait la contre-partie et, comme on disait, « l'envers de van Noort». L'un, rude, plein de verve, robuste jusqu'à la violence, ami du mouvement et de la vie, n'en craignant ni les exagérations ni les familiarités un peu grossières, semblait la personnification même du vieux génie flamand ; l'autre, au contraire, éclectique et cosmopolite, nourri des traditions et de l'esprit classiques, était comme une incarnation de cet italianisme qui, de plus en plus, tendait à se propager parmi les lettrés et les artistes. Si, en ce qui concerne van Veen, l'exactitude de ces derniers traits est indéniable, il faut bien, étant donné le peu que nous savons des œuvres de van Noort, renoncer à la thèse séduisante d'un dualisme commode pour expliquer, par une déduction trop rigoureuse, la formation du talent de Rubens. En l'absence de témoignages positifs, nous devons nous résoudre à ignorer l'action que

van Noort a pu exercer sur son illustre élève, et, tout en lui accordant
les qualités d'éducateur que justifient assez les noms de ses disciples, il
convient de reconnaître qu'entre les œuvres de van Balen et celles de
Jordaens, qui tous deux ont reçu ses leçons, il existe des différences assez
notables pour qu'il soit difficile de préciser ce que chacun d'eux a pu
apprendre de leur maître commun. Pour ce qui touche van Veen, au
contraire, il est permis de penser que Rubens, déjà plus mûr et plus
avancé dans son art, a dû subir l'ascendant d'un homme dont les ensei-
gnements s'offraient à lui avec la double autorité d'un talent très réel et
d'une grande situation. Il était considéré comme l'*Apelles* des Flandres ;
il avait vécu avec les grands ; il connaissait l'Italie dont il ne cessait pas,
nous dit-on, de vanter les merveilles ; son goût exercé, mais un peu
subtil, se plaisait aux allégories ; il avait le sens de la décoration, l'amour
des belles ordonnances et des grands sujets ; c'étaient là autant de séduc-
tions pour une intelligence vive et ouverte comme celle de Rubens.
Joignons à ces affinités esthétiques, grâce aux renseignements qui nous
viennent des biographes les mieux informés, l'affection que van Veen
avait pour son élève, dont — ainsi que nous l'apprend Philippe Rubens —
« il avait fait son ami et à qui il communiquait de grand cœur tout ce
qu'il savait, la science de la composition et la bonne répartition de la
lumière ». Aussi, avant de se séparer de lui, cet élève était-il devenu son
égal, et leurs œuvres présentaient de telles analogies qu'elles étaient
souvent confondues entre elles.

On aimerait à retrouver quelques-unes de ces œuvres que Rubens pei-
gnit à cette époque. Malheureusement on ne pourrait en citer aucune qui
puisse lui être attribuée avec quelque certitude. Plus d'une fois, nous le
savons par les inventaires de sa famille, il avait pris sa mère pour
modèle, désireux à la fois de lui consacrer les prémices de son talent et
de conserver les traits de celle qui, avec tant de sollicitude, avait veillé
sur son enfance. A la vente des peintures laissées par Rubens après sa
mort, ces inventaires nous apprennent que son fils Albert avait racheté,
au prix de 80 florins, les portraits de son grand-père et de sa grand'-
mère ; mais on n'a pas conservé la trace de ces deux tableaux. La Pina-
cothèque de Munich possède, il est vrai, le portrait d'une femme âgée
qui a longtemps passé pour représenter Maria Pypelincx, une vénérable
vieille au teint vermeil, dont on retrouve également les traits dans quel-

ques-uns des tableaux que Rubens peignit entre 1615 et 1618. C'est aussi vers cette époque qu'il convient de reporter l'exécution de cette *Tête de Vieille*, de Munich, prestement enlevée avec toute la souplesse et la sûreté de pinceau que l'artiste avait alors.

Admis comme franc maître à la Gilde de Saint-Luc en 1598, Rubens s'était établi à Anvers, où il commençait à se faire une place honorable. Mais il était travaillé par le désir croissant de voir l'Italie, vers laquelle un courant irrésistible entraînait de plus en plus les peintres flamands. Ce qu'il avait pu voir d'œuvres italiennes, les récits que lui avaient faits ses confrères, et surtout van Veen, l'avaient enflammé. Seule la pensée de sa mère aurait pu le retenir ; il fallait la quitter au moment où, avec la vieillesse, elle avait plus besoin que jamais de garder auprès d'elle ce fils dont elle était fière. Mais ce que nous savons d'elle nous autorise à croire qu'avec l'abnégation dont elle avait déjà donné tant de preuves, elle s'était résignée à ce nouveau sacrifice. Le 8 mai 1600, Rubens recevait le passeport qu'il avait demandé à la municipalité d'Anvers, et dans lequel les bourgmestres et échevins de cette ville certifiaient que le porteur n'était atteint d'aucune maladie contagieuse. Dès le lendemain il se mettait en route pour l'Italie.

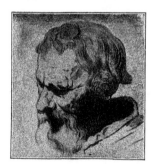

TÊTE DE VIEILLARD.
(Collection de l'Albertine.)

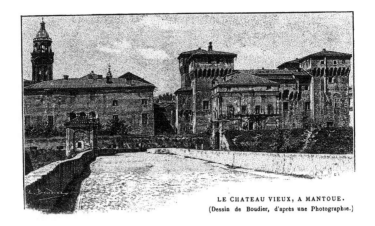

LE CHATEAU VIEUX, A MANTOUE.
(Dessin de Boudier, d'après une Photographie.)

CHAPITRE III

ARRIVÉE DE RUBENS A VENISE. — IL EST ATTACHÉ AU SERVICE DU DUC VINCENT DE
GONZAGUE. — LA FAMILLE DE CE PRINCE ; SON ÉDUCATION ET SON CARACTÈRE. —
LE PALAIS DE MANTOUE. — ŒUVRES D'ART ET RESSOURCES DE TOUTES SORTES QUE
RUBENS Y TROUVE POUR SON INSTRUCTION. — PREMIER SÉJOUR A ROME (1601-1602).
— TABLEAUX DE L'ÉGLISE SAINTE-CROIX DE JÉRUSALEM.

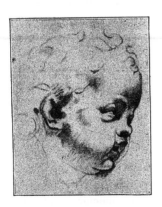

TÊTE D'ENFANT.
(Musée du Louvre.)

IL est permis de croire que Rubens,
au début de son voyage, ne fut
pas sans éprouver quelque tris-
tesse. Habitué à la tendre affection
dont l'entourait sa mère, il allait sentir
plus vivement encore l'isolement au-
quel le condamnait sa vie nouvelle :
cependant il était bien éloigné de pen-
ser qu'il ne devait plus la revoir. Mais
pour la première fois il était libre ; il
avait en poche un peu d'argent éco-
nomisé à grand'peine, et, tout rempli
des récits qui lui avaient été faits, il
s'avançait, confiant en son étoile, vers
cette Italie où l'attendaient tant de précieuses ressources promises à sa
curiosité et à son ardent désir de s'instruire. Peut-être, d'ailleurs, avait-il

quelque compagnon de route, un de ces marchands ou de ces banquiers italiens qui possédaient à Anvers leurs comptoirs, ou bien ce Déodat del Monte avec lequel il demeura toujours très intimement lié, un artiste assez médiocre, mais que — dans une attestation très louangeuse qu'il lui délivra longtemps après (19 août 1628) — Pierre-Paul nous représente lui-même comme un homme « intègre, véridique, actif, zélé dans l'étude de la peinture et de tous les beaux-arts, probe, honnête et bienveillant », certifiant qu'il l'a suivi dans ses voyages « en diverses régions et particulièrement en Italie ».

Quel chemin avait pris Rubens ? Le cours du Rhin et la Suisse, ainsi que faisaient d'ordinaire ses compatriotes, ou bien la France, ainsi que le dit le licencié Michel, dans la biographie, fort sujette à caution, du reste, qu'il nous a laissée du maître et sans indiquer d'où il tenait ce renseignement ? En tout cas, ce voyage fait à cheval et à petites journées, devait être assez long. Mais les spectacles, si nouveaux pour lui, qui se présentaient à ses regards, les villes et les pays qu'il traversait, les Alpes surtout, avec leurs imposantes perspectives, lui offraient des diversions bien faites pour l'intéresser. Cependant il avait hâte d'aboutir au terme qu'il s'était fixé, à Venise, où il se sentait plus particulièrement attiré. D'après ce que nous savons d'autres voyageurs de cette époque, il lui avait fallu, un mois environ pour y arriver, et il est certain que plus qu'aucun d'eux il avait à cœur de ménager son temps et sa bourse. Quelles que fussent les jouissances qu'il avait déjà goûtées sur sa route, la ville des lagunes devait surtout exciter son enthousiasme, avec le brillant décor de ses palais et de ses églises et l'accord heureux des œuvres de ses peintres avec la nature qui les a inspirées. Ces monuments variés, dont les silhouettes franchement découpées se détachent gracieusement sur le ciel et dont la mer vient caresser le pied, le savoureux éclat de la lumière, la richesse et la gravité des compositions d'un Titien, l'ampleur et la beauté expressive de ses portraits, l'audace et l'éloquence fougueuses des grandes toiles que Tintoret anime de son souffle puissant, la grâce triomphante qui illumine les plafonds de Véronèse, c'étaient là, pour le jeune artiste, autant de séductions irrésistibles qui le captivaient tour à tour. Mais il n'était pas homme à vivre en désœuvré au milieu de ces splendeurs. Actif comme il l'était, il voulait non seulement beaucoup voir, mais beaucoup étudier, approcher

de plus près ces glorieux modèles, surprendre le secret de leur charme ou de leur force. Ces grands coloristes, ces peintres privilégiés de la lumière et de la vie étaient des artistes selon son cœur; à leur contact, bien des aspirations, autrefois confuses, se réveillaient en lui pour prendre une forme plus précise.

Les dessins ou les copies qu'il fit alors d'après ces maîtres, et mieux encore, peut-être, les réminiscences nombreuses que nous retrouvons de leurs œuvres dans les siennes, attestent l'influence qu'ils exercèrent sur Rubens et le profit certain qu'il tira de leur commerce. Heureux des enseignements qu'il leur devait, ses journées s'écoulaient dans leur étude assidue, et il semble que longtemps encore il aurait pu s'absorber dans ce travail, quand une rencontre assez imprévue vint modifier ses projets et lui procurer une situation qui, en le fixant en Italie, devait prolonger bien au delà de ses desseins le séjour qu'il voulait y faire. Le duc de Mantoue, Vincent de Gonzague, se trouvait, à ce moment, de passage à Venise, où il ne demeura que peu de jours; arrivé un peu avant le 15 juillet 1600, il en repartait, en effet, peu après le 22 de ce mois. Dans cet intervalle, Rubens, ayant lié connaissance avec un gentilhomme qui faisait partie de la maison du prince, avait eu l'occasion de lui montrer quelques-unes de ses peintures, soit qu'il les eût apportées d'Anvers, soit qu'il les eût déjà exécutées depuis qu'il était à Venise. Frappé de l'habileté de ces ouvrages, le gentilhomme en avait parlé à son maître qui, séduit lui-même par le talent du jeune artiste, et sans doute aussi par sa bonne grâce, l'avait engagé à son service. Comme pendant près de huit années Rubens devait rester attaché à sa cour, il est nécessaire que nous fassions plus ample connaissance avec cet étrange personnage.

Né le 2 septembre 1562, Vincent I^{er} était alors âgé de vingt-huit ans. Après son divorce avec Marguerite Farnèse, il avait, en 1584, épousé en secondes noces, Léonore, fille du duc François de Médicis, femme distinguée, dont la patiente douceur et la dignité furent plus d'une fois mises à de rudes épreuves par ce mari aussi ardent que volage. Trois ans après, en 1587, Vincent succédait à Guillaume de Gonzague, son père, et, à peine arrivé au pouvoir, il s'abandonnait sans contrainte à tous les entraînements de sa fougueuse nature. Impétueux, changeant à chaque instant de caprices, il alliait les pratiques d'une extrême dévotion aux excès de la vie la plus déréglée. Protecteur des savants, des lettrés et

des artistes, il était en même temps amoureux de toutes les belles femmes. Joueur effréné, également fier de ses chevaux, de ses meutes et de ses comédiens, il était incapable de résister à aucune de ses nombreuses passions.

Son esprit ouvert, le soin qu'on avait pris de son éducation, les promesses même de sa jeunesse auraient fait présager un meilleur emploi

PORTRAIT DE FERDINAND DE GONZAGUE,
FILS DU DUC VINCENT.
(Dessin de Rubens, Musée de Stockholm.)

de sa vie. D'abord fidèle aux traditions de ses ancêtres, on pensait qu'il aurait à cœur de soutenir le rang et l'éclat de sa famille. Les exemples ne lui manquaient pas, en effet, et entre toutes les résidences princières de l'Italie, cette petite cour de Mantoue avait pris une des premières places, luttant d'élégance et de distinction avec ses voisines. Les noms de Louis III et de son intelligente compagne, Barbe de Brandebourg, et plus encore celui d'Isabelle d'Este, mariée au marquis Jean-François II, étaient restés associés à la première période et à la pleine maturité de la Renaissance. Grâce à leur généreuse initiative, les princes mantouans avaient su compter parmi leurs clients ou leurs amis des lettrés comme l'Arioste et B. Castiglione, des artistes tels que Pisanello, L. Battista Alberti, Donatello, Pérugin, Léonard, Corrège et Lorenzo Costa. Après Mantegna, qui avait passé à Mantoue les quarante-six dernières années de sa vie et y avait produit maints chefs-d'œuvre, Jules Romain, sollicité par Frédéric de Gonzague, était venu s'y établir dès l'âge de vingt-cinq ans, et il y multipliait, jusqu'à sa mort, en 1546, les témoignages de son activité comme ingénieur, comme architecte, comme décorateur et comme peintre.

Avant d'exercer le pouvoir, Vincent avait paru se modeler sur les exemples mémorables laissés par ses prédécesseurs. En 1586, quand il n'était encore que prince héréditaire, il avait joint ses efforts à ceux de Léonore d'Autriche, sa mère, pour obtenir la liberté du Tasse empri-

sonné dans une maison de fous. Presque en même temps qu'il attachait Rubens à son service, il engageait, en 1601, comme maître de chapelle, Claudio Monteverde, le célèbre musicien. Jaloux de faire ses preuves de talent militaire, par trois fois il avait pris part à des expéditions en Hon-

grie contre les Turcs et si le succès n'avait pas répondu à ses entreprises, du moins il s'y était bravement comporté. Enfin, en 1604, il tâchait d'attirer à sa cour Galilée et de le retenir auprès de lui. Mais, sans même parler de sa conduite déréglée et des sommes considérables qu'il dépensait au jeu ou pour ses maîtresses, le train de sa maison et de ses équipages, ses fêtes somptueuses, le faste de ses cadeaux, l'entretien de sa troupe de comédiens, sa manie de constructions, ses voyages

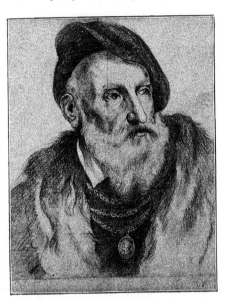

DESSIN DE RUBENS,
D'APRÈS UN PORTRAIT DU TITIEN, PAR LUI-MÊME.
(Musée du Louvre)

fréquents et ruineux, ses achats incessants d'objets d'art et de curiosités de toute sorte étaient hors de proportion avec les ressources d'un état comme le sien et devaient à bref délai épuiser son trésor. Annibale Chieppio, son secrétaire, homme d'une droiture et d'un dévouement éprouvés, essayait en vain de remettre un peu d'ordre dans ses affaires; mais les timides remontrances qu'il hasardait à l'occasion, demeuraient toujours sans effet. Aussi tous les paiements étaient-ils en souffrance et les appointements des serviteurs fort arriérés. Rubens allait commencer à connaître, avec cet incorrigible dissipateur, le désordre et la gêne qu'il rencontra plus d'une fois par la suite chez les souverains besogneux avec lesquels il devait être en rapport.

L'année précédente, en 1599, Vincent dont la santé était un peu compromise par les fatigues de ses campagnes en Hongrie et aussi par les excès auxquels il se livrait, était allé, sur le conseil de ses médecins, prendre les eaux de Spa. Ayant, après sa cure, passé quelques jours à Anvers, il y était entré en relations avec François Pourbus, l'habile portraitiste, et l'avait engagé à son service. Cependant, quoique près d'une année fût déjà écoulée depuis lors, Pourbus n'était pas encore arrivé à Mantoue, et soit qu'il eût à terminer quelques travaux commencés dans sa patrie, soit qu'il attendît une occasion pour ne pas faire seul le voyage, il avait différé son départ jusqu'à ce qu'il trouvât pour compagnon de route un enseigne envoyé par le duc pour conduire au prince d'Orange des chevaux élevés dans les haras de son maître. On peut se demander comment ayant déjà attaché Pourbus à sa cour, Vincent venait encore de lui adjoindre Rubens. Faut-il voir là une nouvelle preuve de l'étourderie ou de la versatilité du prince? Ou bien peut-être comptait-il donner à ses deux peintres assez de travail pour les occuper suffisamment tous deux? Cette dernière hypothèse nous semble la plus vraisemblable, car il poursuivait à ce moment, et avec une grande ardeur, deux projets fort différents, désireux qu'il était de réunir à la fois dans ses collections les copies des madones les plus célèbres et les portraits « de toutes les plus belles dames du monde, princesses ou particulières ». On peut croire que de ces deux projets, le dernier lui tenait le plus au cœur.

A son retour de Venise, le duc ne fit guère que toucher barres à Mantoue, car il était appelé à bref délai à Florence, où il arrivait, le 2 octobre, pour le mariage de sa belle-sœur, Marie de Médicis, qui, en épousant Henri IV, allait devenir reine de France. De grandes fêtes se préparaient dans cette ville, et Vincent n'avait garde de manquer une si belle occasion de déployer tout son faste. Il avait donc amené avec lui Rubens et comme Pourbus se trouvait aussi, à point nommé, à Florence, il est permis de penser que leur maître songeait à les utiliser tous deux pour conserver le souvenir des réceptions et des cérémonies magnifiques qui eurent lieu à ce moment.

Les fêtes terminées, le duc s'était rendu à Gênes pour y faire un assez long séjour et Rubens l'avait sans doute accompagné. En rentrant, vers Noël, à Mantoue avec le prince, le jeune peintre y passait ensuite plus de

six mois et il n'aurait pu rêver un milieu plus intéressant, ni plus favorable à son instruction. La situation de cette petite résidence et la contrée plate et marécageuse qui l'avoisine n'ont cependant rien de pittoresque. On y chercherait également en vain parmi les édifices publics la variété où le style que l'on rencontre dans bien des centres moins importants de la région. Partout, sur les grandes places vides ou dans les rues tortueuses et obscures, l'aspect est triste et monotone. Quant au Palais lui-même, aujourd'hui délabré et désert, montrant partout les traces du pillage auquel il fut livré en 1630 et des détériorations que depuis lors il n'a pas cessé de subir, il offrait encore au début du xviie siècle un ensemble imposant de bâtiments de toutes sortes, et les collections dont il était rempli passaient pour les plus remarquables de l'Italie. Les souverains qui l'avaient habité et enrichi y ajoutaient successivement quelques constructions nouvelles, sans trop se préoccuper de les raccorder avec celles qui existaient déjà. C'est ainsi qu'autour du château primitif — citadelle massive, d'air assez rébarbatif avec ses murs de briques noirâtres, flanqués de quatre tours carrées et garnis de mâchicoulis — s'étaient élevés peu à peu des édifices de différentes époques, reliés entre eux par des portiques. L'enceinte comprenait de vastes cours, des jardins de niveaux différents, un manège, des emplacements pour courir des tournois et jusqu'à des fossés dans lesquels, au moyen de prises d'eau, on pouvait organiser des joutes nautiques.

En dépit de l'abandon dans lequel on l'a laissé et des injures qu'il a subies, le Palais de Mantoue a conservé des traces de son ancienne splendeur et donne encore aujourd'hui la plus haute idée des artistes qui, tour à tour, y ont exercé leur talent et des princes qui les ont employés. Les décorations de la plupart des salles ont un cachet tout particulier de sobriété et d'élégance, notamment les petits appartements dont la vue s'étendait sur le lac et sur les montagnes lointaines, et qu'Isabelle d'Este avait fait aménager pour elle. Par le sentiment très juste des proportions, par le choix heureux des motifs et leur intelligente appropriation, les moindres détails de cette délicieuse retraite rappellent le goût délicat de la princesse à laquelle elle était destinée. Dans les plafonds aux rinceaux souples et nerveux, dans les arabesques ingénieuses qui s'enlacent autour de ses initiales ou de sa devise mélancolique : *Nec spe, nec metu*, dans ces fins médaillons où le sculpteur Cristoforo Romano a ciselé

d'une main si ferme les gracieuses figures qui personnifient les lettres
et les différents arts, tout nous parle des nobles délassements de cette
femme distinguée, de sa culture et de ses goûts. Avec quelle ampleur, au
contraire, et avec quelle richesse l'ornementation, toujours sobre, s'est

DÉCORATION D'UN PLAFOND DU PARADISO D'ISABELLE D'ESTE.
(Palais de Mantoue.)

proportionnée aux vastes dimensions de la salle dite *delle Virtù*, où elle
pouvait plus librement se déployer. Comme il s'agissait d'une pièce de
parade, disposée en vue de la glorification de la famille des Gonzague,
tout y exprime la force et la magnificence : les bustes des ancêtres
qui ont honoré leur race et les statues symboliques qui rappellent
leurs grandes qualités ou la gloire qu'ils ont conquise. Avec des
formes plus robustes, les reliefs ici sont plus accentués et les lignes
maîtresses de la construction s'accusent avec plus d'autorité. Un plafond
doré, aux nervures épaisses et aux rosaces largement épanouies, complète
l'harmonie de ce superbe ensemble.

Mais le chef-d'œuvre des décorations du Palais ducal était certaine-
ment la célèbre *Camera degli Sposi* peinte à fresque dans le *Castello di
Corte* (1) par Mantegna, à l'âge de quarante-trois ans, dans sa pleine

(1) Aujourd'hui dans le local de l'*Archivio notarile*.

IV. — *Vase antique et Cotte de mailles.*

...es figures qui personnifient les lettres ... parle des nobles délassements de cette ...re et de ses goûts. Avec quelle ampleur, au ...chesse l'ornementation, toujours sobre, s'est

PLAFOND D'UN CABINET D'ISABELLE D'ESTE.
Palais de Mantoue.

... de la salle dite *delle Vittù*, où elle

... la famille des Gonzague, ... des ancêtres ... les qualités ou la gloire qu'ils ont conquise. Avec des robustes, les reliefs ici sont plus accentués et les lignes le la construction s'accusent avec plus d'autorité. Un plafond rvures épaisses et aux rosaces largement épanouies, complète

maturité, une de ses productions les plus accomplies. On dirait que dans cette demeure hospitalière où depuis quatorze ans déjà le grand artiste avait été recueilli, son rude et puissant génie s'est détendu et qu'attendri par la sympathie affectueuse avec laquelle il est traité, il s'abandonne à la douceur de ce milieu aimable et de la vie facile qui lui est faite. Ses compositions sont moins austères, moins farouches. C'est avec une naïveté charmante qu'autour de cette famille patriarcale il a groupé les nombreux enfants, les serviteurs et même les bêtes favorites, et il y a comme une tendresse secrète dans ces portraits où, sans rien perdre de sa force de pénétration et de cette acuité incisive de dessin dont il a le secret, il mêle je ne sais quelle émotion de son cœur reconnaissant.

DÉCORATION DE LA SALLE DITE « DELLE VIRTU »
AU PALAIS DE MANTOUE.
(Dessin de Boudier, d'après une Photographie.)

Aux souvenirs de l'antiquité — effigies d'empereurs, épisodes de la fable, temples, théâtres, aqueducs et statues — qu'il assemble autour de ses protecteurs, qui sont devenus pour lui des amis, il veut aussi associer toutes les images qui leur sont chères, les silhouettes connues de leurs châteaux, les collines verdoyantes coupées des cultures variées de leurs domaines, les guirlandes de fruits savoureux que produisent leurs jardins, toutes les gaietés, tous les parfums de la nature. Enfin, comme s'il avait conscience qu'il a mis là le meilleur de lui-même, au centre de son œuvre, il peint de beaux amours, aux ailes de papillons diaprés, qui, de leurs petites mains soutiennent une inscription dans laquelle, avec une

simplicité touchante, il dédie à Louis II, « le prince excellent » et à
« l'illustre Barbe, son incomparable épouse, la gloire de son sexe, ce
modeste ouvrage achevé en leur honneur ».

Mais les précurseurs de la Renaissance étaient, au commencement du
xviie siècle, fort peu goûtés par les artistes. Rebutés par leurs timides
gaucheries ou par l'âpreté puissante de leur style, ceux-ci n'appréciaient
guère les qualités expressives que nous sommes aujourd'hui portés à
exalter en eux. Rubens, sous ce rapport, était bien de son temps. Ni
Masaccio, ni Pérugin, ni Ghirlandajo, ni Signorelli, ne paraissent avoir
attiré son attention et dans les nombreuses copies qu'il a faites d'après
les maîtres italiens, si Mantegna, seul parmi les primitifs, a trouvé grâce
à ses yeux, c'est la passion du jeune artiste pour l'antiquité et son désir
de la mieux connaître qui l'inclinaient vers lui. Intelligent comme il
l'était, il ne pouvait manquer d'être frappé par cette intuition péné-
trante du passé qui, bien qu'elle ne s'exerçât que sur des éléments d'in-
formation assez rares, permettait à son illustre devancier de reconstituer
les costumes, les scènes et la vie même de l'antiquité avec une étonnante
vraisemblance. Ce n'est cependant pas en Italie, mais beaucoup plus
tard, nous le verrons, et pendant son séjour en Angleterre, que Rubens
a copié les fragments du *Triomphe de Jules César* exécuté par Mantegna
pour le palais de Saint-Sébastien, à Mantoue.

Mais si Rubens se sentait peu porté vers les maîtres primitifs, il n'avait
pas à se forcer, au contraire, pour aller de lui-même à un autre artiste
qui, vers le déclin de la Renaissance, avait aussi tenu une place impor-
tante à la cour des Gonzague. Appelé à Mantoue dès l'âge de vingt-cinq
ans, Jules Romain y avait passé le restant de sa vie. Les travaux de
toute nature auxquels il avait présidé étaient si considérables que le mar-
quis Frédéric, qui, grâce à l'entremise de B. Castiglione, l'avait attaché à
son service, allait jusqu'à dire que « Giulio était encore plus le maître
(*padrone*) de la cité que lui-même ». Assainissement de la contrée,
construction de digues, de palais, d'églises et de monuments de toute
espèce dont la décoration lui était également confiée, éducation des nom-
breux collaborateurs qui lui étaient nécessaires pour suffire à tant de
tâches, tels étaient les soins commis à son activité. Ces aptitudes
multiples et cette fécondité d'invention étaient de nature à exciter l'admi-
ration de Rubens et à exercer sur lui une influence d'autant plus grande

que son propre tempérament, il faut le reconnaître, le portait lui-même
vers cet art abondant, pompeux, plus préoccupé d'éclat et de force que
de mesure et de perfection. Ce n'étaient pas seulement les affinités de
nature et le prestige de cette existence si bien remplie qui faisaient de
Jules Romain un modèle dont Rubens aspirait à suivre les traces.
Pierre-Paul retrouvait aussi chez le disciple de Raphaël bien des goûts
pareils aux siens, surtout cette passion pour l'antiquité dont il était
animé lui-même et qui exerçait sur son esprit une véritable fascination.
Son séjour à Mantoue ne pouvait que la développer encore en lui. La
collection de statues, de bustes, de bas-reliefs et de pierres gravées que
de bonne heure les Gonzague s'étaient appliqués à réunir, accrue par
les achats que le sculpteur Cristoforo Romano avait faits pour Isabelle
d'Este, s'était encore grossie de celle qu'avait formée Mantegna lui-
même, et qu'à sa mort ses fils avaient dû céder, afin de subvenir aux
dépenses de la chapelle érigée par eux dans l'église Saint-André, à la
mémoire de leur père. On admirait donc au Palais ducal un grand
nombre d'ouvrages d'une beauté accomplie, et malgré la dispersion
de toutes ces richesses, lors du pillage de 1630, la ville de Mantoue
a conservé jusqu'à nos jours quelques épaves de cette précieuse collec-
tion. En parcourant les deux salles du «Museo Civico», où elles sont
exposées, on peut même reconnaître, au passage, plusieurs objets
antiques, sarcophages, autels, bas-reliefs, et même des figures dont le
maître flamand s'est plus tard inspiré à l'exemple de Mantegna et de
Jules Romain. Rubens commençait, d'ailleurs, en dépit de la modicité de
ses ressources, à acquérir pour lui-même des bustes, des gemmes et des
médailles, premier noyau d'une collection qu'il ne cessa jamais d'aug-
menter et qui devait, avec le temps, faire son orgueil et sa joie.

La galerie des peintures du Palais Ducal n'était pas moins réputée que
celle des sculptures. Sans compter bon nombre de toiles célèbres, aujour-
d'hui disséminées dans les Musées de l'Europe, quelques-uns de nos
tableaux du Louvre qui y figuraient alors avaient été commandés direc-
tement aux artistes eux-mêmes par Isabelle d'Este (1). L'aimable et intel-
ligente princesse que l'Arioste nous représente comme éprise de toutes
les nobles études, « *di bei studi amica* », avait même tracé le programme

(1) Voir à ce propos les consciencieuses et intéressantes études publiées par M. Ch. Yriarte
dans la *Gazette des Beaux-Arts*, de 1895 à 1898.

de plusieurs de ces tableaux, entre autres du *Combat de l'Amour et de la Chasteté* du Pérugin. A côté du *Parnasse* et de la *Sagesse victorieuse des Vices*, deux chefs-d'œuvre de Mantegna que nous possédons, on voyait le dernier de ces sujets traité également par le Corrège dans une

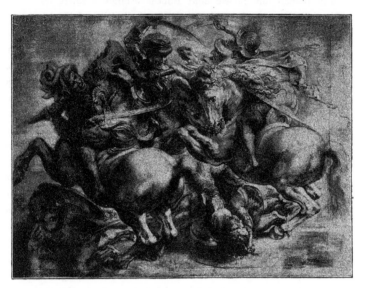

GROUPE DE LA BATAILLE D'ANGHIARI, COPIE D'APRÉS LÉONARD DE VINCI.
(Musee du Louvre.)

belle gouache qui faisait, comme maintenant au Louvre, pendant à l'*Homme sensuel* du même maître. D'autres toiles fameuses de Titien, de Lorenzo Costa, de Véronèse, mêlées aux productions plus récentes des Carrache, de l'Albane, et des élèves de Jules Romain, attiraient également les regards. Le luxe des tentures et du mobilier était en rapport avec ces merveilles et d'anciennes tapisseries des fabriques locales, des armes de prix, des vases précieux en or et en argent, une grande profusion d'objets en cristal de roche, des faïences d'Urbin et des porcelaines de la Chine, très recherchées par le duc Vincent, concouraient à la décoration des appartements.

Sans s'être maintenue au niveau de distinction et de haute culture qui avaient autrefois fait sa réputation, la cour de Mantoue, on le voit, offrait

encore à cette époque bien des sujets d'étude intéressants et variés pour un artiste aussi curieux que l'était Rubens. Les distractions, pour être d'un ordre un peu moins relevé, y abondaient toujours. Ami de la magnificence et du plaisir, le duc Vincent recevait souvent la visite des princes ses voisins, et c'était là l'occasion de fêtes, de spectacles, de concerts et de réceptions somptueuses pour ces hôtes de passage. Sa troupe de comédiens était la plus célèbre de ce temps, et comme il aimait lui-même la musique, il entretenait à sa solde les virtuoses les plus habiles. Il recherchait aussi les meilleurs instruments de musique, des luths et des violons excellents qui se fabriquaient alors à Crémone. Les œuvres de notre compositeur S. Guédron étaient très appréciées par lui, et nous avons dit qu'il avait pris à son service comme maître

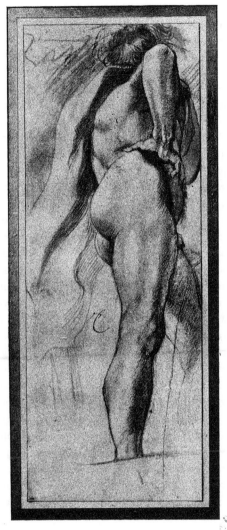

DESSIN DE RUBENS, D'APRÉS LE CORRÉGE.
(Musée du Louvre.)

de chapelle, Claudio Monteverde, le réno-

3.

vateur de l'opéra italien. Rubens était-il indifférent aux jouissances que procure la musique ? Nous l'ignorons, mais nulle part, dans sa correspondance ou dans ses œuvres, nous n'avons trouvé trace du goût marqué qu'ont manifesté pour cet art presque tous les grands peintres et·surtout les grands coloristes, Giorgone, Titien, Véronèse, etc. En revanche, il prenait un plaisir extrême à la conversation, et avec son instruction déjà très étendue, son esprit ouvert et son savoir-vivre, il était fait pour s'y distinguer. « Comme il avait été bien élevé, nous dit de lui Félibien, il savait de quelle manière il faut vivre avec les gens de qualité. » Mais si partout il pouvait tenir sa place, de bonne heure il dut préférer à la frivolité et aux commérages des courtisans les entretiens des lettrés, des savants et de ces fins connaisseurs d'art qui étaient alors nombreux en·Italie.

Adroit, plein de souplesse et d'agilité, Vincent de Gonzague excellait à tous les exercices du corps ; aussi l'équitation et la chasse étaient ses passe-temps favoris. Après avoir vanté la grandeur et la magnificence de son palais qui, indépendamment des nombreux appartements réservés au prince et à sa famille, contenait « force autres logis tout prêts pour recevoir souverains et ambassadeurs », un voyageur français qui visitait Mantoue quelques années après (1), parle du luxe de ses écuries qui renfermaient « plus de 150 chevaux de toutes sortes, turcs, d'Espagne, barbes, frisons, etc. ». C'était là chez les Gonzague une tradition de famille et la race de ces chevaux élevés dans leurs haras était fort estimée en Europe. Dans une des grandes salles du Palais du Té, on peut encore voir, peints du temps de Jules Romain, les portraits fidèles de quelques-uns des types les plus choisis de cette race qui présentait un mélange, alors très recherché, d'élégance et de force. Rubens, qui devait conserver toute sa vie le goût de l'équitation, trouvait là bien des facilités, non seulement pour devenir un bon cavalier, mais pour se familiariser, comme peintre, avec les proportions et les allures du cheval. Nul doute qu'il prît également plaisir à suivre les chasses organisées à la Favorite, à Marmirolo, au Bosco della Fontana et dans les diverses maisons de campagne d'un prince dont les équipages et les meutes étaient tenus sur un très grand pied. Les belles cavalcades, le mouvement et l'imprévu de

(1) En 1611 ; cette relation manuscrite appartient à la Bibliothèque nationale. MS. n° 19013 ; p. 99.

ces chasses convenaient au tempérament du jeune artiste, et le talent que plus tard il manifesta en peignant des sujets de ce genre montre un homme initié à toutes les émotions comme à tous les secrets de cette distraction aristocratique. Peut-être même Rubens a-t-il commencé à étudier sur le vif, à Mantoue, les lions, les tigres et les bêtes exotiques: chameaux, crocodiles, hippopotames et serpents, dont il a si bien su exprimer les formes étranges ou la féroce beauté. La ménagerie des Gonzague était aussi un de leurs luxes, et c'est vraisemblablement dans celle qu'ils entretenaient déjà du temps de Mantegna que ce maître avait pu dessiner, d'après nature, les éléphants qu'il a introduits dans le *Triomphe de César*. Un peu plus tard, en tout cas, Jules Romain trouvait dans les locaux spécialement aménagés au sud du Palais du Té, à la «Virgiliana», les modèles des éléphants dont il a pris des croquis et ceux des chameaux et des girafes qui figurent dans plusieurs de ses compositions.

Cet ensemble de ressources de toute espèce réunies à Mantoue faisait évidemment de cette résidence un milieu privilégié et, comme il est permis de penser que le service de Rubens —auprès d'un maître dont la mobilité modifiait incessamment les caprices — n'absorbait qu'une faible partie de son temps, il avait de quoi occuper ses loisirs. Nous ne saurions même dire à quels travaux le duc l'avait employé pendant ce premier séjour à Mantoue. Le Palais n'en a conservé aucun et j'ai vainement erré parmi ses innombrables salles, en quête de quelque ouvrage de sa main. Dans une de ces salles, dont le plafond est orné des armes ducales : des verges d'or alternant avec des flammes, l'exécution d'une frise d'aspect noirâtre, où se déroule une suite de compositions inspirées par l'histoire de Judith, est bien, il est vrai, attribuée au peintre, *al fiammingo* comme me disait un gardien, et dans une autre chambre de la « Corte ducale », parmi un ramassis de toiles plus que médiocres, j'ai découvert une Vénus entourée d'amours dans la forge de Vulcain, dont les carnations aux lumières colorées et aux ombres froides, les types un peu gros et les fonds bleuâtres rappellent vaguement les premières œuvres de l'artiste. Mais l'état de détérioration de ces toiles ne permet guère de se prononcer sur leur facture, ni par conséquent sur leur auteur. Nous ne savons pas davantage, au surplus, dans quelle partie du palais, Rubens était logé. La place, assurément, ne manquait pas dans ce dédale de constructions où l'on peut voir jusqu'à un corps de logis réservé à l'habitation des nains entretenus à la

cour de Mantoue, avec des cellules à leur taille, un réfectoire en miniature
et une chapelle appropriée à leur usage, Mais, sauf ces pièces qui leur
étaient consacrées et celle qu'Isabelle d'Èste avait fait disposer pour elle-
même, les autres appartements ont été tellement dénaturés par le pillage
ou l'incendie, qu'il serait
difficile de retrouver
leur ancienne destina-
tion.

Les archives sont éga-
lement muettes sur les
débuts du séjour de Ru-
bens à Mantoue et le
premier document qui
nous parle de lui porte
la date du 8 juillet 1601.
A ce moment, il est sur
le point de partir pour
Rome, afin d'y faire des
copies ou des tableaux
pour le compte de son
maître et celui-ci, qui
se prépare lui-même à
prendre part à une expé-
dition de Rodolphe II

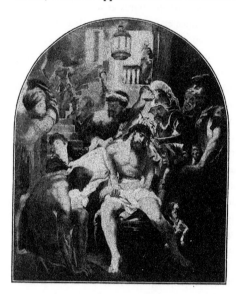

« ECCE HOMO »,
TABLEAU FAIT POUR L'ÉGLISE SAINTE-CROIX DE JÉRUSALEM (1).
(Hospice Municipal de Grasse.)

contre les Turcs, l'adresse avec une lettre de recommandation au cardinal
Montalto. Il prie ce dernier d'accorder « à Pierre-Paul, le Flamand, son
peintre, la protection de sa grande autorité en tout ce qu'il pourrait
demander pour son service ». Le cardinal, personnage influent de la cour
pontificale, était chargé avec le neveu même du pape, Aldobrandini, de
la direction des affaires politiques du Saint-Siège. Lettré et protecteur des
arts, il avait un grand train de maison et pouvait, par sa haute situation,
être fort utile à Rubens. Au reçu de cette lettre d'introduction, le cardinal
écrit au duc pour le prévenir qu'il « a vu avec plaisir le porteur et que
non seulement il s'est mis à son entière disposition, mais qu'il l'a instam-

(1) Cette gravure et les deux suivantes, exécutées d'après des documents tout à fait défectueux,
ne figurent ici que pour donner quelque idée de trois des premieres œuvres de Rubens.

ment prie de l'informer de tout ce dont il pourrait avoir besoin pour le
service de Son Altesse ».

A la date de cette lettre, 15 août 1601, Rubens était donc arrivé depuis
peu de jours à Rome, et il allait enfin jouir à son gré des merveilles que
si souvent il avait en-
tendu vanter. On peut
juger de son émotion et
de l'ardeur qu'il mettait
à satisfaire son impa-
tiente curiosité. Sous les
ardeurs du soleil d'été,
au milieu du silence et
du grand abandon du
Forum, on aurait pu
le voir parcourant ses
ruines éparses, s'arrêtant
çà et là pour prendre
quelque croquis d'un
temple, d'une colonnade
ou d'un arc de triomphe.

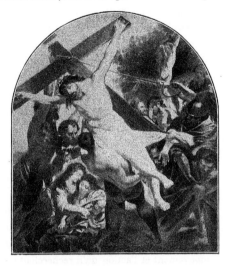

L' « ÉRECTION DE LA CROIX »,
TABLEAU FAIT POUR L'ÉGLISE SAINTE-CROIX DE JÉRUSALEM.
(Hospice municipal de Grasse.)

Ainsi que nous l'apprend
de Piles (1), « il mettait
à profit les choses qui
étaient de son goût, tantôt en les copiant, tantôt en faisant des ré-
flexions qu'il mettait par écrit et qu'il accompagnait ordinairement
d'un dessin léger à la plume, portant toujours avec lui un cahier de
papier à cette intention ». Que de révélations, que de sujets d'étude ou
d'admiration s'offraient ainsi à lui ! Comme tout ce passé que, souvent
déjà, à la suite de ses lectures, il avait essayé d'évoquer, apparaissait
maintenant à ses yeux d'artiste, éclairé par cette vive lumière, dans le
cadre éloquent que bornent au loin les montagnes d'Albano, avec leurs
douces colorations et leurs lignes harmonieuses !

Les chefs-d'œuvre de l'art moderne ne lui réservaient pas moins de
surprises, et les nombreux dessins qu'il fit au Vatican nous montrent
quels maîtres avaient ses préférences. Michel-Ange et Raphael l'attiraient

(1) *Abrégé de la vie des Peintres*. Paris, 1699.

tour à tour, mais c'est vers le premier surtout que l'inclinait son goût. Ces figures grandioses, aux gestes expressifs, qui s'étalent sur les voûtes de la Sixtine avec leurs attitudes hautaines étaient bien de nature à le séduire. Dans les séjours successifs qu'il fit à Rome, il devait plus d'une fois les contempler et, en dépit de la difficulté et de la fatigue causées par un pareil travail, il s'appliquait à les copier fidèlement. Le Louvre possède, en effet, de lui des dessins très consciencieusement exécutés d'après six des huit *Prophètes* et deux des *Sybilles*, ainsi qu'une étude à la sanguine de la *Création de l'homme*. Si l'on ne connaît pas de copie faite par lui du *Jugement dernier*, l'impression qu'il en reçut fut aussi profonde que durable, car, près de quinze ans après, alors qu'il était dans la pleine maturité de son talent, la fresque de Michel-Ange devait lui inspirer une suite de plusieurs compositions analogues. En revanche, à Rome comme à Mantoue, les œuvres des primitifs le laissaient indifférent. La beauté ou la grâce austère qu'ont déployées sur les parois de la Sixtine elle-même Botticelli, Pérugin, Ghirlandajo, Signorelli et Pinturicchio ne le touchaient pas plus que les trésors de tendresse et de candeur qui, à deux pas de là, auraient dû l'émouvoir dans les fresques de Fra Angelico, qui décorent la chapelle de Nicolas V. C'est d'ailleurs le mouvement et l'action qu'il recherchait surtout chez Raphael, et s'il était trop intelligent pour ne pas goûter les belles ordonnances et la sereine majesté de l'*École d'Athènes* ou de la *Dispute du Saint-Sacrement*, c'est aux épisodes plus animés de l'*Héliodore battu de verges,* de l'*Incendie du Borgo* et de la *Bataille de Constantin* qu'il donnait surtout son attention. Ses copies ou les réminiscences de l'Urbinate que nous relevons dans ses dessins ou ses tableaux, sont celles des figures les plus pathétiques et les plus véhémentes, la *Vision d'Ézéchiel, Elymas atteint de cécité, Ananias frappé à mort,* la femme agenouillée au premier plan de la *Transfiguration* et le jeune possédé, son fils, qui, hors de lui, se renverse convulsivement à côté d'elle.

Avec les œuvres de ces maîtres, Rubens apprenait à connaître la radieuse maturité de la Renaissance. Mais, quoique bien dégénérée, l'Italie n'avait pas cessé d'être la terre privilégiée des arts, et parmi les peintres plus rapprochés de lui, le jeune flamand ne laissait pas de demander aussi des enseignements aux coloristes vers lesquels le portait surtout son tempérament. Peut-être en se rendant à Rome s'était-il

V. — *Création de la Femme.*

Dessin à la sanguine d'après Michel-Ange.

(MUSÉE DU LOUVRE).

CHAPITRE III.

... à tour, mais c'est vers le premier surtout que l'inclinait son goût. ... figures grandioses, aux gestes expressifs, qui s'étalent sur les voûtes ... la Sixtine avec leurs attitudes hautaines étaient bien de nature à le séduire. Dans les séjours successifs qu'il fit à Rome, il devait plus d'une fois les contempler et, en dépit de la difficulté et de la fatigue causées par un pareil travail, il s'appliquait à les copier fidèlement. Le Louvre possède, en effet, de lui des dessins très consciencieusement exécutés d'après ... les huit Prophètes et deux des Sybilles, ainsi qu'une étude à la ... de la Création de l'homme. Si l'on ne connaît pas de copie ... par ... du Jugement dernier, l'impression qu'il en reçut fut aussi ... et ... durable, car, près de quinze ans après, alors qu'il était dans la ... maturité de son talent, la fresque de Michel-Ange devait lui inspirer ... de plusieurs compositions analogues. En revanche, à Rome ... à Mantoue, les œuvres des primitifs le laissaient indifférent. ... beauté ou la grâce austère qu'ont déployées sur les parois de la ... elle-même Botticelli, Pérugin, Ghirlandajo, Signorelli et Pinturicchio ne le touchaient pas plus que les trésors de tendresse et de ... que, à deux pas de là, auraient dû l'émouvoir dans les fresques ... Fra Angelico, qui décorent la chapelle de Nicolas V. C'est d'ailleurs le mouvement et l'action qu'il recherchait surtout chez Raphael, et s'il était trop intelligent pour ne pas goûter les belles ordonnances et la sereine majesté de l'École d'Athènes ou de la Dispute du Saint-Sacrement, c'est aux épisodes plus animés de l'Héliodore battu de verges, de l'Incendie du Borgo et de la Bataille de Constantin qu'il donnait surtout son attention. Ses copies ou les réminiscences de l'Urbinate que nous relevons dans ses dessins ou ses tableaux, sont celles des figures les plus pathétiques et les plus véhémentes, la Vision d'Ézéchiel, Elymas atteint de cécité, Ananias frappé à mort, la femme agenouillée au premier plan de la Transfiguration et le jeune possédé, son fils, qui, hors de lui, se renverse convulsivement à côté d'elle.

Avec les œuvres de ces maîtres, Rubens apprenait à connaître la radieuse maturité de la Renaissance. Mais, quoique bien dégénérée, l'Italie n'avait pas cessé d'être la terre privilégiée des arts, et parmi les peintres plus rapprochés de lui, le jeune flamand ne laissait pas de demander aussi des enseignements aux coloristes vers lesquels le portait surtout son tempérament. Peut-être en se rendant à Rome s'était-il

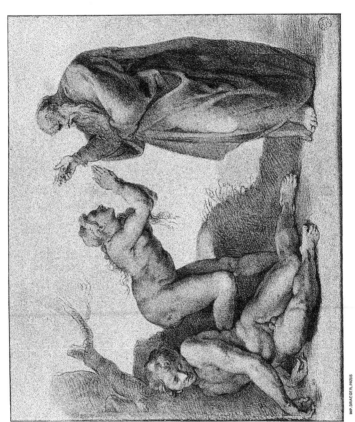

arrêté à Parme, ainsi qu'avait dû le lui conseiller van Veen, qui avait été attaché lui-même à la cour ducale de cette ville. En tout cas, à ce moment ou plus tard, il y avait séjourné assez longtemps pour y faire quelques dessins d'après les tableaux ou les grandes peintures décoratives du Corrège. Formé à l'école de ce dernier, Baroccio, alors dans sa vieillesse, jouissait encore d'une grande réputation, et Rubens retrouvait en lui, avec plus d'éclat, les principales qualités de van Veen. S'il n'était guère sensible à la grâce maniérée de ses formes, ni à l'afféterie de ses expressions, il était plus accessible au charme de sa couleur, et pendant quelque temps il devait lui emprunter les colorations un peu factices de ses draperies, où le ton local presque effacé dans les lumières, apparaît, au contraire, très accusé dans les ombres. Mais un autre contemporain de Rubens, le Caravage, devait exercer sur lui une action plus marquée, et développer chez lui le sens des effets pittoresques en accentuant encore ces contrastes excessifs entre l'ombre et la·lumière que l'on retrouve même dans les peintures exécutées plusieurs années après son retour d'Italie. Alors que la fadeur et la mièvrerie tendaient de plus en plus à se développer dans l'art, on conçoit la célébrité qu'avait acquise le Caravage. Avec une observation pénétrante de la nature et un savoir très réel, il introduisait, ou plutôt il faisait prédominer dans ses œuvres un élément nouveau d'intérêt, le clair-obscur. Le relief puissant produit par ce mode d'éclairage, donnait à ses tableaux un appoint imprévu de force et d'éclat qui lui avait valu de nombreux imitateurs, non seulement parmi ses compatriotes mais parmi les artistes étrangers fixés temporairement ou pour toujours en Italie, comme Ribera, notre Valentin, et chez les Hollandais G. Honthorst, Pynas et Lastman, le maître de Rembrandt. Rubens lui-même devait suivre ce courant, et Sandrart nous apprend à ce propos « qu'il s'était d'abord appliqué à atteindre la puissance de coloris du Caravage, qu'il étudiait de préférence ; mais que, reconnaissant la difficulté et la lenteur d'un pareil procédé, il adopta par la suite une exécution plus facile et plus expéditive ».

Parmi les jeunes gens qu'avait également séduits la manière du Caravage, il convient de citer le peintre Elsheimer, venu de Francfort à Rome, un an avant Rubens, et qui allait contracter avec lui une étroite amitié. A peu près du même âge, — Elsheimer était né en 1578, — ils avaient la même passion pour l'antiquité, et comme le jeune Allemand était

d'humeur fort aimable, non seulement il avait mis son expérience de la
vie romaine au service de son nouveau compagnon, mais il l'initiait aussi
aux procédés de la gravure qu'il pratiquait lui-même. Rubens trouvait
d'ailleurs, pour le mettre en relations avec les artistes de la colonie étran-
gère, un autre Flamand, le paysagiste Paul Bril, parti comme lui d'An-
vers et depuis longtemps établi à Rome où il jouissait d'un grand cré-
dit. C'est probablement par l'entremise du cardinal Montalto qu'ils
s'étaient connus, car Bril avait exécuté pour ce dernier des travaux con-
sidérables et décoré une des salles de son palais. Chez le cardinal lui-
même, Rubens rencontrait des lettrés, des amateurs, des archéolo-
gues, et l'on peut croire que, dans cette société choisie, il ne négligeait
aucune occasion de

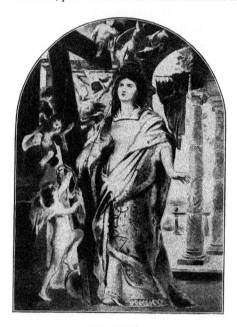

« SAINTE HÉLÈNE »,
TABLEAU FAIT POUR L'ÉGLISE SAINTE-CROIX DE JÉRUSALEM.
(Hospice Municipal de Grasse.)

s'instruire sur une foule de sujets auxquels il s'intéressait.

Son temps s'écoulait ainsi, rempli par les études qu'il faisait pour lui-
même et par les copies qu'il exécutait pour son maître. Habile et expé-
ditif comme il l'était, il pouvait, en peu de temps, s'acquitter à son hon-
neur des tâches qui lui étaient confiées, et comme ses appointements
étaient des plus modiques, il avait dû chercher à gagner d'autre part de
quoi suffire à son entretien. La seule trace d'un paiement fait au pen-
sionnaire du duc de Mantoue, que nous trouvons dans les archives des
Gonzague, est l'avis transmis le 14 septembre 1601, à Chieppio, par Lélio
Arrigoni, résident du duc à Rome, du versement d'une somme de

« 5o écus, à compte des 100 qu'il a été enjoint de donner au peintre flamand, d'après les ordres de S. A.». Si économe que fût Rubens, il avait, sans doute, quelque peine à se tirer d'affaire avec d'aussi maigres ressources. Cependant, le délai fixé pour la durée de son séjour à Rome allait expirer quand, au moment même où il se disposait à retourner à

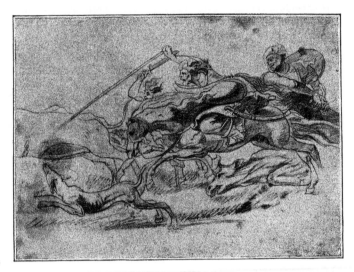

CHASSE AU TAUREAU SAUVAGE.
(Cabinet de Berlin.)

Mantoue, il reçut la commande d'un travail, fort peu rétribué, il est vrai, mais assez important.

Avant d'épouser sa cousine l'infante Isabelle-Claire-Eugénie, fille de Philippe II, et d'être appelé, par suite, au gouvernement des Flandres, l'archiduc Albert était entré dans les ordres, et il avait même été promu à la dignité de cardinal au titre de Sainte-Croix de Jérusalem, une vieille église assez délabrée, presque adossée aux murs de Rome, non loin de la Porte Saint-Jean. En renonçant à la carrière ecclésiastique, l'archiduc s'était bien promis de contribuer à la restauration et à la décoration de cette église. Il s'y sentait d'autant plus porté que ses efforts pour pacifier les Pays-Bas par voie de conciliation étaient assez mal jugés par la cour papale qui l'accusait de tiédeur dans la répression de l'hérésie. Entrant

9

dans les vues de l'archiduc, son agent à Rome, Jean Richardot, fils du
président du Conseil privé de Bruxelles, lui avait proposé de faire exécuter
pour la chapelle de Sainte-Hélène, dans cette église, un tableau d'autel
dont il estimait que le prix pouvait être fixé à 100 ou 200 écus. Il est
probable que Richardot, en adressant au prince cette proposition, s'était
déjà entendu à cet égard avec Rubens, à qui il avait quelque raison de
s'intéresser, Philippe, le frère du peintre, ayant été d'abord secrétaire du
président, avant de devenir le précepteur d'un autre de ses fils. L'archiduc
avait accepté les conditions qui lui étaient faites, et Richardot, à la date
du 3o juin, informait son père qu'il allait s'occuper de cette affaire. Dès
qu'il eut reçu la commande, Rubens se mit au travail; mais, pressé par le
temps, il n'avait pu finir qu'un seul des trois tableaux destinés à la déco-
ration de la chapelle, celui de l'autel central. Le 12 janvier 1602, le terme
fixé pour le départ de l'artiste étant proche, Lélio Arrigoni, touché du
désir de l'archiduc par son agent, demandait à Chieppio un sursis, et,
quelques jours après, le 25 janvier, Richardot lui-même écrivait direc-
tement au duc Vincent pour lui exposer sa requête. Un des tableaux, il
est vrai, était terminé; mais il devait être accompagné de deux autres
plus petits, « autrement l'œuvre resterait imparfaite et privée de sa déco-
ration complète». Il espérait donc qu'on permettrait à Rubens de rester
encore à Rome, car « le peu de temps qu'il lui faudrait pour accomplir
sa tâche ne saurait nuire en rien aux œuvres considérables et magnifiques
que S. A. a, dit-on, commencées à Mantoue ».

L'autorisation fut, sans doute, accordée, puisque les trois tableaux qui
formaient l'ensemble de la décoration de l'autel de Sainte-Hélène à l'église
Sainte-Croix de Jérusalem se trouvent aujourd'hui réunis à la chapelle
de l'Hospice municipal de Grasse. La première fois que je vis ces pein-
tures, je fus frappé des nombreux défauts qu'elles présentent : la
rudesse de leur aspect, le manque de proportions de certaines figures,
la banalité de la plupart des autres m'avaient, je l'avoue, inspiré une
défiance très naturelle au sujet de leur attribution à Rubens. Mis au
courant des documents qui les concernent, je suis retourné à Grasse
pour les étudier de plus près, et un examen attentif, sans modifier
beaucoup mon sentiment au sujet de leur valeur, m'oblige à conclure à
l'authenticité de cette attribution, justifiée, du reste, non seulement par
des témoignages décisifs, mais par le caractère même de la composition

et de la facture, lesquelles s'accordent de tout point avec celles d'autres peintures de la même époque. Placés dans l'église Sainte-Croix de Jérusalem, les trois tableaux y sont, en effet, signalés, dès 1642, dans une publication de G. Baglione (1), où ils sont très exactement décrits. M. Max Rooses, qui a suivi leur histoire, nous apprend qu'en 1763, celui du centre, la *Sainte Hélène* ayant beaucoup souffert de l'humidité, avait été placé dans la bibliothèque des Cisterciens qui desservaient l'église; les deux autres étaient restés dans la chapelle. Plus tard, tous trois ayant été transportés en Angleterre, y furent vendus aux enchères en 1812, puis rachetés aux divers acquéreurs par un riche industriel de Grasse, M. Perrole, qui les légua en 1827 à sa ville natale. On conçoit que, par suite de ces pérégrinations et des conditions défavorables dans lesquelles ils étaient primitivement exposés, ils aient subi de très sérieuses détériorations. De plus, à la hauteur et sous le jour où ils sont maintenant exposés, il est difficile de les bien voir.

Malgré tout, historiquement, l'importance de ces tableaux est considérable : ce sont, en réalité, les premières œuvres originales que nous connaissions de Rubens, et à ce titre, elles méritent notre attention. De ces trois peintures, la *Sainte Hélène* est la plus brillante et la plus simplement conçue. Au contraire, dans l'*Ecce Homo*, l'entassement et l'incohérence des détails sautent aux yeux tout d'abord et l'éparpillement de la lumière, aussi bien que les contrastes excessifs des colorations exagèrent encore ces défauts. Seule, la figure du Christ mérite d'être louée pour la noblesse de ses traits et son expression touchante de tristesse et de résignation. Quant à l'*Érection de la Croix*, suivant toute apparence, c'est Tintoret qui en a fourni à Rubens la donnée principale. Les mêmes défauts de dureté dans la couleur, d'opacité dans les ombres, de rougeur excessive dans les carnations déparent cet ouvrage, avec une absence de proportions plus choquante encore que dans les deux précédents. La figure du Christ, un colosse de carrure athlétique, dépasse singulièrement par sa taille et sa corpulence les dimensions des personnages qui l'entourent, tandis qu'au premier plan, la Vierge défaillante, est comme les saintes femmes qui la secourent, d'une exiguïté inconcevable.

(1) *Le Vite de pittori, scultori ed architetti dal pontificato di Gregorio XIII, del 1572, in fino a tempi di Papa Urbano VIII, nel 1642*, par Giovanni Baglione ; in-4°; Roma, 1642.

On le voit, ces œuvres étranges et, à tout prendre, fort médiocres sont faites pour déconcerter quiconque a un peu pratiqué Rubens. Et cependant, en dépit de leurs faiblesses, certaines qualités très personnelles, très caractéristiques s'y peuvent remarquer : l'entente de l'effet décoratif, le sens du mouvement et de la vie, le goût des actions tumultueuses dans lesquelles tous les sentiments, toutes les passions sont en jeu. Au surplus, la meilleure preuve du cas que faisait Rubens de ces premières productions de sa jeunesse, c'est que, dans l'*Érection de la Croix*, il s'était représenté lui-même, vers le centre, avec son front haut, sa barbe en pointe et son fin profil; et qu'après son retour à Anvers, ayant à peindre le même sujet pour l'église Sainte-Walburge, il conserva de sa composition primitive non seulement plusieurs personnages, mais l'ordonnance générale elle-même avec cette diagonale expressive formée par le corps livide du Christ, qui traverse la toile comme un grand cri de douleur.

Toute sa vie, d'ailleurs, Rubens se reprendra ainsi lui-même et en traitant, comme il fit bien des fois, des épisodes semblables, il corrigera une œuvre défectueuse par une œuvre meilleure. Avant qu'il se sente lui-même et qu'il prenne confiance dans son génie, nous rencontrerons encore bien des productions équivoques et qui semblent peu dignes de son nom. Les peintures faites pour Sainte-Croix de Jérusalem nous permettront, par leur médiocrité même, de mesurer le chemin qu'il va parcourir et de mieux apprécier des progrès dus à la constance de ses efforts et de sa volonté.

MÉDAILLON D'UN PLAFOND DE MANTEGNA
(Camera degli sposi, a Mantoue.)

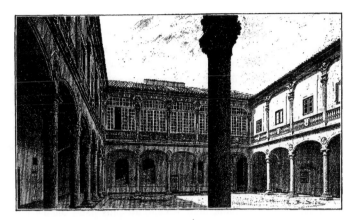

PATIO DU PALAIS DE VALLADOLID.
(Dessin de Boudier, d'après une Photographie.)

CHAPITRE IV

RETOUR DE RUBENS A MANTOUE.— SON FRÈRE PHILIPPE VIENT LE RETROUVER EN ITALIE.
— MISSION DE PIERRE-PAUL EN ESPAGNE. — INCIDENTS DU VOYAGE. — REMISE DES
CADEAUX ENVOYÉS A PHILIPPE III ET AU DUC DE LERME. — CORRESPONDANCE DE
RUBENS AVEC CHIEPPIO, LE SECRÉTAIRE DU DUC DE GONZAGUE. — TABLEAUX ET
PORTRAITS EXÉCUTÉS EN ESPAGNE. — RETOUR A MANTOUE.

FRAGMENT D'UN DESSIN DE L'ALBERTINE.

APRÈS avoir terminé les tableaux destinés à l'église Sainte-Croix de Jérusalem, Rubens était revenu à Mantoue. Nous savons qu'il y était réinstallé avant le 20 avril 1602, car, à cette date, Lelio Arrigoni, le résident de Rome, répondant à une demande que lui avait adressée Chieppio, le secrétaire du duc Vincent, lui écrit « qu'il fera en sorte de trouver des jeunes gens de talent, capables d'exécuter tous les tableaux que Son Altesse peut désirer. Il veillera à ce que les copies soient faites d'après des originaux célèbres, de façon pourtant que la dépense ne dépasse pas la somme de 15 à 18 florins qui lui a été fixée à ce sujet. Mais afin d'être assuré de se

conformer de tout point aux désirs de Son Altesse, il lui paraît utile de s'entendre avec le *Flamand,* son peintre, pour savoir de lui quelles sont les œuvres les plus belles et les plus rares qu'il ait vues. En spécifiant après cela d'une manière précise les tableaux qui seront copiés et les lieux où ils se trouvent, on sera plus certain de satisfaire le goût de Son Altesse et de ne pas se tromper». On voit, d'après cette lettre, le cas qu'on faisait du jugement de Rubens, le choix des œuvres à reproduire étant laissé à sa discrétion. Il y a donc lieu de s'étonner que le duc ait rappelé à Mantoue son peintre, alors qu'il aurait pu l'employer à ces copies. Il projetait, sans doute, de lui confier quelque travail plus important, ainsi que l'écrivait Richardot dans la lettre qu'il avait adressée à Vincent de Gonzague : mais, comme nous l'avons dit plus haut, on n'a retrouvé aucune trace d'œuvres peintes par le *Flamand* à cette époque.

Rentré à Mantoue, Rubens, sauf quelques déplacements de peu de durée, devait y passer une année entière. Maintenant que sa première fièvre de curiosité était apaisée, il pouvait, avec la tranquillité nécessaire, éprouver et classer les impressions qu'il avait emportées de Rome, et mieux apprécier à distance les œuvres vraiment belles. Les difficultés qu'il avait rencontrées dans ses premiers travaux et les imperfections qu'il avait été contraint d'y laisser, lui faisaient sentir vivement la nécessité d'acquérir une possession plus complète des ressources de son art, et il redoublait d'ardeur pour y parvenir.

Cependant, quelle que fût son activité, il dut plus d'une fois souffrir de son isolement dans ce pays où il ne comptait pas un parent, pas un ami. Il n'avait jamais beaucoup connu les joies du foyer, et, après une enfance entourée de tristesses, il lui avait fallu quitter sa mère pour gagner sa vie et se suffire à lui-même. Encore, s'il avait eu plus souvent des lettres de cette tendre mère, qui, avec son sens droit et loyal, aurait si bien su le réconforter! Mais Anvers était loin et les occasions de faire parvenir des lettres à Mantoue devaient être assez rares. En tout cas, aucune d'elles ne nous a été conservée. En revanche, nous en possédons trois écrites à Rubens par son frère Philippe, pour lequel il avait une très vive affection : malheureusement les informations qu'elles nous fournissent sont assez vagues et sans grand intérêt.

Obligé de bonne heure de se faire lui-même une situation, Philippe Rubens avait été, bien jeune encore, nous l'avons vu, chargé de l'éduca-

tion des deux fils du président Richardot. Il s'était d'abord établi à Louvain, auprès de Juste Lipse, qui faisait de lui le plus grand cas et près duquel, en même temps qu'il s'occupait de ses élèves, il pouvait pousser plus avant ses études littéraires. C'est de Louvain que, le 21 mai 1601, il avait écrit à Pierre-Paul une première lettre dans laquelle on chercherait en vain quelques-uns de ces détails familiers que réclamerait notre curiosité. Il y a déjà un an qu'il a quitté son frère, et il semble qu'il aurait pourtant bien des choses à lui dire, de lui-même, de leur mère et de leur proche entourage. Mais Philippe est un bel esprit, élevé dans le culte de l'antiquité classique, et à l'exemple d'un grand nombre des érudits de cette époque, sa lettre est un morceau littéraire fait pour la publicité et sans l'ombre d'intimité fraternelle. Avec toutes les élégances de tour et d'expressions dont il est capable, il déplore un éloignement dont il dépeint les rigueurs dans un langage d'une prolixité glaciale, plein de longues tirades sur l'amitié, sur les qualités qu'elle exige, les obligations qu'elle impose, sur les satisfactions ou les douleurs qu'elle amène. Pas un mot sur sa mère, sur ses propres occupations, sur ses projets, mais des images cherchées laborieusement, des comparaisons entortillées, tout le vain appareil d'une rhétorique creuse et ampoulée. Il est impossible d'être plus insignifiant et plus vide. Le 13 décembre 1601, nouvelle lettre adressée de Padoue par Philippe à son frère qu'il sait à Rome, écrite en latin comme la précédente, mais cette fois beaucoup plus courte et un peu plus explicite. Philippe est arrivé depuis quinze jours avec son jeune élève, Guillaume Richardot, qu'il accompagne en Italie, où il compte se perfectionner dans l'étude du droit. « Mes premiers vœux, dit-il, étaient de voir l'Italie et de t'y voir, mon cher frère. Voici l'un de ces vœux accomplis; j'espère réaliser l'autre. Quoi de plus facile, en effet, la distance entre Padoue et Mantoue est si petite! Ce n'est guère qu'une course à faire d'une traite et quand la saison le permettra, nous y penserons. » Il compte aller avec son élève à Venise vers Noël, mais seulement pour deux au trois jours. « Que je voudrais, ajoute-t-il, entendre tes impressions sur cette ville et sur les nombreuses cités de l'Italie que tu as déjà visitées ! Sur Rome particulièrement, qu'il te faudra bientôt quitter si, comme je l'espère, le duc de Mantoue est rentré sain et sauf dans ses foyers.... Que devient, je te prie, Pourbus? Vit-il, respire-t-il encore? Depuis mon départ je n'ai rien su de notre mère. Elle n'a pu m'écrire; où

aurait-elle adressé ses lettres? J'espère que sa santé est bonne et se sou-
tient. Porte-toi bien, mon très cher frère, et attends des nouvelles plus
détaillées qūand je saurai où tu es. »

Pierre-Paul étant revenu à Mantoue, le voisinage des deux frères leur

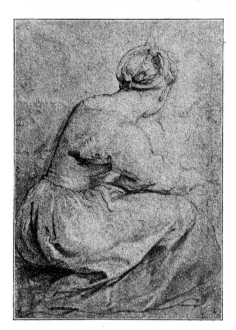

permit de se réunir, et,
dans une lettre écrite le
26 juin 1602 à un de
leurs amis communs,
Jean van den Wouwere,
qui arrivait d'Espagne,
Philippe, lui parlant du
plaisir qu'il aura à le
voir bientôt à Bologne,
ajoute : « Mais aupara-
vant nous irons à Vérone
pour que de là nous
puissions nous rendre
ensemble à Mantoue, ».
et en terminant, il lui
transmet les affectueux
souvenirs de son frère
qui était, sans doute,
auprès de lui à ce mo-
ment. Tous trois de-
vaient ensuite se retrou-
ver à Vérone, ainsi que

ÉTUDE POUR UNE « ADORATION DES BERGERS ».
(Collection de l'Albertine.)

le prouve l'inscription latine d'une gravure de Corneille Galle, *Judith
tenant la tête d'Holopherne* : « la première planche qui ait été exécutée
d'après une œuvre de Rubens et dédiée par lui au noble seigneur Jean van
den Wouwere, suivant la promesse qu'il se rappelle lui avoir faite à
Vérone ». Une autre peinture de Rubens devait d'ailleurs consacrer plus
spécialement le souvenir de cette réunion ; c'est le tableau de la Galerie
Pitti connu sous le nom des *Philosophes* et qui représente les trois amis (1)
groupés autour d'une table, en compagnie et comme sous la présidence

(1) C'est, en effet, van den Wouwere (Wouwerius) et non pas de Groot (Grotius), ainsi qu'on
l'a dit trop souvent, qui y figure.

de Juste Lipse, chez lequel ils s'étaient connus et qui leur inspirait à tous trois des sentiments pareils d'affection et de respect. L'œuvre est de prix, faite avec amour et doublement intéressante par sa valeur artistique et par les personnages dont elle nous offre les traits. Mais, bien qu'elle soit généralement considérée comme ayant été exécutée à cette date, nous croyons, avec M. Bode, qu'à raison du caractère de la facture et de diverses autres indications sur lesquelles nous aurons à revenir, elle est postérieure de quelques années et qu'au moment où elle a été faite, ni Juste Lipse, ni Philippe Rubens n'existaient plus.

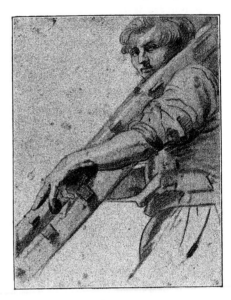

Pierre-Paul, après ce petit séjour à Vérone était-il repassé par Padoue afin d'y suivre son frère? Nous l'ignorons; mais nous savons par ce dernier lui-même que Philippe, grâce aux recommandations de Juste Lipse et du président Richardot, avait noué quelques relations avec les savants de cette ville. Pourtant, ni lui, ni Guillaume Richardot, son élève, ne fréquentaient les cours de l'Université. A leur avis, ils avaient en Flandre des maîtres d'un mérite bien supérieur, et, ainsi que Philippe l'écrivait (30 mai 1602) à un lettré, Ericius Puteanus, qu'il avait connu à Milan : « Quand on a goûté du nectar chez Juste Lipse, le petit vin grossier de Padoue n'est pas fait pour plaire. » Galilée cependant professait alors à Padoue et, bien que son nom ne se rencontre pas sous la plume de Philippe Rubens, il est certain que Pierre-Paul, s'il ne le vit pas lors de ce voyage, le connut un peu plus tard à Mantoue même. En tout cas, Peiresc, dans

une de ses lettres à l'illustre astronome, lui parle de l'intérêt que Rubens a toujours pris à ses recherches et du cas qu'il fait de son savoir.

A son tour, nous le croyons, Philippe avait ensuite rendu visite à son frère à Mantoue. Ce fait, du moins, nous semble résulter d'une lettre qu'il lui écrivait peu de temps après, le 15 juillet 1602, à son retour à Padoue. Au milieu des subtilités et des fadeurs prétentieuses qui, comme d'habitude, y abondent, un seul passage mérite d'être cité, parce qu'il dénote une perspicacité vraiment prophétique : « Prends garde, dit Philippe à son frère, que la durée de ton engagement (au service du duc de Mantoue) ne soit prolongée ; je t'en prie au nom de notre mutuelle affection, je t'en conjure par tes yeux et par ton génie. De fait, je sais trop pourquoi j'ai lieu de craindre, connaissant ton humeur facile et sachant aussi combien il est difficile de refuser à un tel prince, alors qu'il supplie si instamment. Mais demeure ferme et conserve soigneusement ta liberté dans une cour d'où elle est presque bannie. C'est là ton droit; uses-en avec courage. Tu diras peut-être que ces recommandations sont vaines et que je chante toujours le même air. Il est vrai, et je compte bien retomber souvent dans la même faute, car le véritable amour ne connaît point de mesure. » Est-ce sur une simple présomption ou n'est-ce pas plutôt d'après ce qu'il avait pu juger lui-même de la situation de son frère à la cour de Mantoue que Philippe cherchait ainsi à le prémunir contre les dangers auxquels « son humeur facile » devait l'exposer ? La lettre ne s'explique pas à cet égard ; mais la crainte de Philippe était fondée et si, nous l'avons vu, ses autres lettres ne brillent pas toujours par la précision, dans celle-là, du moins, il appréciait sainement les choses. Son affection clairvoyante avait bien lieu de s'émouvoir et d'attirer l'attention du jeune peintre sur les ennuis qu'avec le temps il pouvait éprouver. Ce conseil fut-il pris en bonne part ? M. Ruelens incline à penser que cette immixtion de son aîné dans ses affaires amena chez Pierre-Paul quelque refroidissement; mais la raison qu'il en donne, fondée sur la cessation complète de correspondance entre les deux frères, ne nous paraît pas très concluante, leurs lettres ayant pu tout simplement s'égarer ou être détruites, ainsi qu'il est arrivé pour toutes celles que le peintre a écrites à sa famille.

Du passage que nous venons de citer, il résulte, en tout cas, qu'on tenait à garder Rubens à la cour de Mantoue et que des instances venaient d'être faites en ce sens auprès de lui. Avec le temps, on avait pu comprendre ce

VI. — *Dessin d'après la « Transfiguration » de Raphaël.*

(MUSÉE DU LOUVRE)

... ...nome, lui parle de l'intérêt que Rubens ...
... et du cas qu'il fait de son savoir.

... Philippe avait ensuite rendu visite à son
... ...ns, nous semble résulter d'une lettre qu'il
... le 15 juillet 1602, à son retour à Padoue,
... ...eurs prétentieuses qui, comme d'habitude,
... mérite d'être cité, parce qu'il dénote une
... ...que : « Prends garde, dit Philippe à son
... ...ment (au service du duc de Mantoue) ne
... ...m de notre mutuelle affection; je t'en
... génie. De fait, je sais trop pourquoi j'ai
... humeur facile et sachant aussi combien
... ...pru..., alors qu'il supplie si instamment.
... ...gneusement ta liberté dans une cour
... ... droit; uses-en avec courage. Tu
... ... vaines et que je chante
... ... retomber souvent dans
... ... point de mesure. » Est-
... ... pas plutôt d'après ce qu'il avait
... ... de son frère à la cour de Mantoue que
... prémunir contre les dangers auxquels « son
... ...p...er? La lettre ne s'explique pas àment;
... ...te de Philippe était fondée et si, nous l'avons vu, ses autres
...llent pas toujours par la précision, dans celle-là, du moins, il
... ...éciait sainement les choses. Son affection clairvoyante avait bien lieu
... s'émouvoir et d'attirer l'attention du jeune peintre sur les ennuis qu'avec
... temps il pouvait éprouver. Ce conseil fut-il pris en bonne part? M. Ruelens
...ncline à penser que cette immixtion de son aîné dans ses affaires amena
... chez Pierre-Paul quelque refroidissement; mais la raison qu'il en donne,
... ...dée sur la cessation complète de correspondance entre les deux frères,
...ous paraît pas très concluante, leurs lettres ayant pu tout simplement
... être détruites, ainsi qu'il est arrivé pour toutes celles que le

IV. — Dessin d'après la « Transfiguration » de Raphaël.
(musée du Louvre)

... ... à sa famille.

... ...que nous venons de citer, il résulte, en tout cas, qu'on tenait
...ens à la cour de Mantoue et que des instances venaient d'être
... ...près de lui. Avec le temps, on avait pu comprendre ce

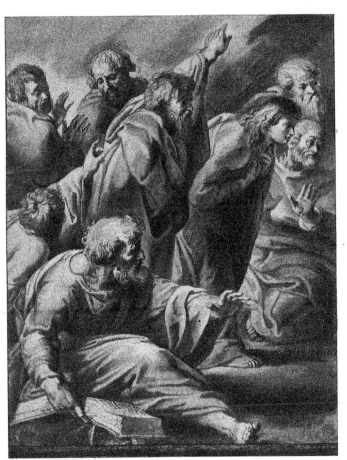

qu'il valait, et Chieppio, le secrétaire du duc Vincent qui, par ses fonctions était plus directement en rapport avec l'artiste, avait été à même d'apprécier non seulement son talent, mais sa droiture et son intelligence. L'isolement où vivait le jeune homme avait même inspiré à Chieppio une sympathie d'autant plus grande que lui-même n'avait pas toujours à se louer de son entourage. Plus d'une fois, en effet, il avait été en butte aux dénonciations et aux calomnies de courtisans qui, gênés par son honnêteté, auraient voulu le rendre suspect aux yeux de son maître. Dans ces conditions, la loyauté et la discrétion de Rubens étaient bien faites pour lui plaire, et l'occasion allait bientôt s'offrir d'utiliser ces précieuses qualités dans une mission assez délicate, au cours de laquelle le jeune *Flamand* sut de tout point se montrer digne de la confiance qui lui était témoignée.

Entouré de puissants voisins et trop faible pour leur tenir tête, le duc de Mantoue était obligé de louvoyer entre eux, et de manœuvrer avec prudence pour neutraliser les unes par les autres les convoitises qu'excitaient ses États. Alors que la violence et l'astuce réglaient la politique des différentes cours d'Italie, il était bien difficile de se maintenir en bonne intelligence avec tant de rivaux dont les intérêts étaient le plus souvent contradictoires. En rendant des services trop signalés à l'un ou en embrassant trop ouvertement son parti, on risquait de se compromettre vis-à-vis des autres. Jusque-là cependant Vincent de Gonzague était parvenu à faire respecter ses domaines, et pour le moment, il pouvait même se croire en bonne situation. Il avait acquis des droits à la bienveillance du pape et de l'empereur en s'associant par deux fois à des expéditions contre les Turcs ; le duc de Toscane était son oncle et le roi de France, Henri IV, devenu son beau-frère, lui témoignait la plus franche cordialité. Restait, il est vrai, le roi d'Espagne, qui devait être tenté de s'arrondir à ses dépens, ses possessions en Italie étant contiguës aux États du duc de Mantoue. Heureusement pour ce dernier, Philippe III, alors sur le trône, n'avait ni les grandes ambitions de ses prédécesseurs, ni surtout les ressources dont ils disposaient. Régnant en son nom, son favori le duc de Lerme amusait le souverain pour le détourner des affaires et il épuisait le pays par ses fautes et ses exactions. Malgré tout, les souvenirs récents de la prospérité de l'Espagne et la hauteur dédaigneuse de ses gouvernants faisaient encore illusion sur la fragilité d'une puissance dont le déclin allait bientôt se précipiter. Il était nécessaire pour le duc Vincent de se mettre à l'abri des

surprises possibles de ce côté. Depuis longtemps déjà le sentiment de sa propre conservation lui avait ouvert les yeux sur ce péril et il s'appliquait à le conjurer. Il lui importait, en tout cas, d'être informé exactement des projets de la cour d'Espagne et de s'y assurer des intelligences. L'état de ses finances ne lui permettait guère de débourser de grosses sommes afin de gagner les hauts personnages dont le concours semblerait

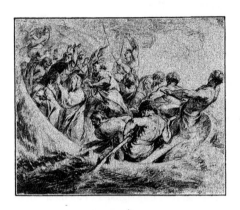

LA TEMPÊTE.
(Collection de l'Albertine.)

utile, mais il s'était fait renseigner par Iberti, son agent en Espagne, sur les courtisans ou les ministres entre lesquels il convenait de répartir ses libéralités, et aussi sur les moyens de séduction auxquels chacun d'eux serait le plus accessible, afin de leur envoyer des cadeaux appropriés à leurs goûts. Le roi ne pouvant être laissé en dehors, comme l'équitation et la chasse étaient ses passe-temps favoris, il recevrait, avec des armes de prix, des chevaux choisis dans les écuries renommées des Gonzague. Mais c'était surtout le duc de Lerme dont il s'agissait de conquérir les bonnes grâces. On le savait amateur d'objets d'art et, dès le mois d'août 1602, le duc Vincent avait pris soin de faire copier à son intention les plus célèbres tableaux de Raphael, par un peintre mantouan fixé à Rome et nommé Pietro Facchetti. Des objets de piété seraient offerts à la sœur du duc de Lerme, la comtesse de Lemos, connue par sa dévotion, et enfin une créature de Lerme, le sieur Pietro Franchezza, aurait pour sa part une riche tenture d'appartement et quelques menus présents.

Pour accompagner ces dons et en faire la remise, il était nécessaire d'avoir un homme sûr et dévoué, capable sinon de négocier (ce soin revenait au ministre résident, Annibal Iberti), du moins de pressentir les dispositions de ces divers personnages et de chercher à les rendre favorables à la cause du duc de Mantoue. Sans aucun mandat officiel, cet envoyé n'aurait d'autre

crédit que celui qu'il pourrait tenir de ses qualités personnelles. Chieppio avait naturellement songé à Rubens. Les peintres ont été de tout temps des émissaires commodes, à raison des facilités d'accès que leur art peut leur procurer auprès des princes. A côté des diplomates de carrière,

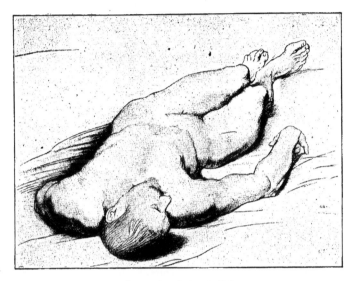

ÉTUDE D'APRÈS LE MODÈLE.
(Musée du Louvre.)

l'intervention de ces agents officieux offre, de plus, cet avantage que, suivant l'issue plus ou moins favorable de leurs démarches, ceux qui les emploient conservent à leur gré la faculté de profiter de leurs services ou de les désavouer. Sans doute, dans des conditions si mal définies, la situation de Rubens était fort délicate ; mais, se fiant à son étoile, il comprit qu'il y avait là une occasion de se pousser lui-même en servant son maître.

Le 5 mars 1603, Vincent de Gonzague écrit à Iberti « qu'il a enfin réuni les peintures et les autres cadeaux qui doivent être distribués en Espagne ». En lui expédiant les lettres pour les diverses personnes auxquelles ils sont destinés, il le charge d'insister avant tout sur l'intention qu'il a de leur être agréable et qui dépasse de beaucoup la valeur de ces présents. Il lui annonce en même temps le départ de « Pierre-Paul, le

Flamand, son peintre, qui les accompagne » et qui donnera toutes les explications désirables sur les tableaux et sur la fabrication des arquebuses faites avec soin d'acier fin, et d'un beau travail. Les objets devront être remis par Iberti personnellement, mais en présence et avec l'assistance de Pierre-Paul qui, ajoute le duc, « sera, selon notre désir, introduit en même temps comme envoyé expressément d'ici avec ces objets.... Et comme le susdit Pierre-Paul réussit parfaitement la peinture des portraits, nous voulons que s'il reste d'autres dames de qualité, outre celles dont le comte Vincent (le prédécesseur d'Iberti) a fait là-bas reproduire les traits, vous ayez recours à son talent pour m'envoyer des portraits qui, avec une moindre dépense, auraient peut-être ainsi plus de mérite. Si Pierre-Paul, pour son retour, avait besoin d'argent, vous lui en fourniriez, en nous avisant de la somme que nous vous ferions tenir par la voie de Gênes. » Et à la lettre ducale est jointe la liste contenant l'énumération des divers cadeaux.

Le voyage devait être long, semé d'accidents de toute sorte. Dès le début, d'après l'itinéraire qui lui a été tracé, Rubens, muni de ses passeports, prend une fausse direction qui a pour effet d'allonger singulièrement la durée et les frais de la route. Au lieu de gagner directement Gênes, il passe par Ferrare et Bologne, traverse l'Apennin et, parti le 5 mars de Mantoue, il n'arrive à Florence que dix jours après. Encore a-t-il dû laisser derrière lui le carrosse, pour ne pas s'attarder davantage. Au débotté, afin de mettre à couvert sa responsabilité, il tient à rendre compte à Chieppio de ses ennuis et des dépenses imprévues que déjà il a dû faire et qui ont fortement entamé ses ressources. « En vérité, si S. A. se défie de lui, elle lui avait donné trop d'argent; mais trop peu si elle a confiance en lui.... Il est certain qu'il n'y aurait eu aucun inconvénient à lui remettre plus qu'il ne fallait, puisqu'il soumettra ses comptes à l'examen le plus minutieux et comme il n'y aura jamais à payer que ses déboursés réels, le surplus quel qu'il fût aurait fait retour au trésor. En cas de manque, au contraire, quelle perte d'intérêt et de temps! » Il s'en rapporte, du reste, à Chieppio du soin d'arranger toutes choses et le prie « de suppléer à son inexpérience ». Écrite dans un italien d'une correction irréprochable, cette lettre est un modèle de franchise en même temps que d'habileté. Rubens sait quels sont les embarras financiers de la cour de Mantoue et, comme dès ses premières étapes, il a déjà souffert de l'imprévoyance et des lési-

neries dont on a fait preuve à son égard, il tient à établir nettement sa situation. Avec un souci bien légitime de sa dignité, il entend surtout qu'on ne suspecte pas son honneur.

Après bien des contretemps, notre voyageur s'embarquait à Livourne au commencement d'avril, et dix-sept à dix-huit jours après il abordait à Alicante où l'attendaient de nouveaux ennuis. La cour n'était plus à Madrid, mais à Valladolid, ce qui allongeait singulièrement le chemin qu'il fallait faire par des routes difficiles et peu frayées. Rubens dut laisser en arrière les gros bagages pour ne pas trop retarder sa marche. Enfin le 13 mai il parvient à Valladolid, et le 16, le résident Iberti informe le duc que « le Flamand est arrivé avec la caisse des cristaux et que les chevaux sont en si bel état qu'ils ne semblent pas avoir fait ce long voyage ». Le reste des bagages arrivera prochainement, avant que la cour qui est partie d'Aranjuez pour Burgos, soit de retour. Le lendemain, Rubens confirme lui-même au duc Vincent, les nouvelles données par Iberti, à qui il a opéré la remise des objets envoyés et des chevaux « qui sont potelés et superbes, tels qu'ils ont été pris dans les écuries de S. A. ». Tout le reste suivra bientôt, et il semble qu'après les ennuis du début, la fin de cette mission s'annonce sous les plus heureux auspices.

Iberti, cependant, ne voyait pas d'un œil très favorable le nouveau venu. Connaissant la gêne continuelle où se débattait son maître, il n'était pas sans quelque inquiétude au sujet du surcroît de dépenses causé par la lenteur du voyage et des avances que, par suite, il avait dû faire pour caser les chevaux et les serviteurs qui les avaient amenés, et aussi pour « donner quelque argent au Flamand afin qu'il pût s'habiller à neuf ». Il éprouvait d'ailleurs un peu de jalousie vis-à-vis de ce dernier, à la pensée qu'il devait l'introduire à la cour et l'avoir à côté de lui pour assister à la remise des présents. Son humeur comme ses procédés allaient bientôt s'en ressentir.

Rubens n'était donc pas au bout de ses peines, et un nouveau contretemps absolument inattendu venait encore s'ajouter à ceux que lui avait déjà valus sa mission. Le reste des bagages dont il annonçait l'arrivée prochaine lui était enfin parvenu, et le carrosse, les arquebuses et les cristaux avaient été trouvés en parfait état ; mais malgré toutes les précautions imaginables, les peintures qui, au moment de la visite de la douane, à Alicante, étaient encore parfaitement intactes, avaient subi de

très graves détériorations, sans doute par suite d'une pluie continuelle de vingt-cinq jours qui, en perçant les caisses, avait pourri les toiles. Iberti, en rendant compte du dégât (Lettres du 24 mai) au duc et à Chieppio, le considère comme irrémédiable, et propose de compenser cette perte par une demi-douzaine de tableaux que le Flamand pourrait peindre avant l'arrivée du duc de Lerme, en se faisant aider, au besoin, par quelque jeune artiste espagnol qu'il se chargerait de procurer. Rubens, à qui ce projet est loin de sourire, écrit de son côté le même jour à Chieppio, pour lui exposer · l'état des dommages, qu'il réparera, d'ailleurs, de son mieux. Quant à la proposition faite par Iberti, tout en se disant prêt à se conformer aux ordres qui lui seraient transmis, il s'élève très vivement contre un pa-

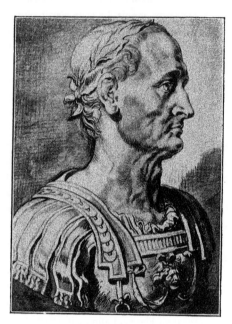

JULES CÉSAR.
Dessin d'après un Buste antique. (Musée du Louvre.)

reil projet. En Espagne, « en fait d'artistes modernes, on ne trouve rien qui vaille.... La vanité et la paresse de ces peintres sont incroyables, et leur manière, au surplus, diffère complètement de la sienne ». Outre que la fraude d'une pareille association ne pourrait manquer d'être découverte, il a trop le souci de sa dignité pour compromettre son talent à des tâches qu'il considère comme au-dessous de lui. C'est sur ses propres œuvres qu'il demande à être jugé, « sans vouloir être confondu avec aucun autre, si grand qu'il puisse être, et ce mélange de travail de l'un et de l'autre ne pourrait que ternir, à propos d'un ouvrage infime, la réputation d'un nom qui, en Espagne même, n'est pas demeuré inconnu ».

Cette lettre, qui nous fournit un nouveau témoignage du sens pratique et du tact de Rubens, nous renseigne également sur la route qu'il avait suivie dans son voyage d'Alicante à Valladolid. Elle nous apprend, en effet, qu'en passant par Madrid, il avait pu y séjourner assez pour con-

templer les « merveil-
leuses productions du
Titien, de Raphaël, et
d'autres grands maîtres
dont la qualité et le
nombre l'ont rempli
d'admiration, dans le
palais du roi, à l'Escu-
rial et ailleurs ». On
comprend les jouis-
sances et les enseigne-
ments que devaient lui
procurer tant de beaux
ouvrages qui font encore
aujourd'hui l'ornement
du Musée du Prado, et
l'on conçoit aussi qu'en
leur présence, il appré-
ciât assez dédaigneuse-
ment les artistes espa-

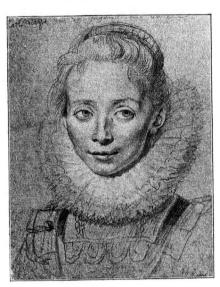

UNE DEMOISELLE D'HONNEUR DE L'INFANTE.
(Dessin de la Collection de l'Albertine.)

gnols de cette époque. Les pastichés italiens, auxquels ceux-ci s'appli-
quaient alors, n'étaient guère faits pour lui plaire, et il ne devait pas plus goûter les rares tentatives d'originalité qu'on pouvait relever parmi eux, chez le Greco, par exemple, dont les longues figures émaciées et exsangues, répondaient si peu aux aspirations de sa nature saine et robuste.

Fort heureusement, Iberti comme Rubens lui-même avaient, sous le coup de la première émotion, un peu exagéré les détériorations que les peintures envoyées de Mantoue avaient subies pendant le voyage. Après les avoir séchées et lavées soigneusement à l'eau chaude, tous deux reconnaissaient qu'en les retouchant par places, le dégât pouvait être réparé. Le 14 juin, Iberti annonçait même au duc Vincent que « le

Flamand avançait dans le travail de restauration de ces tableaux ; grâce à son activité, ils sont déjà en bonne voie d'achèvement et il n'y en a que deux qui soient absolument perdus sans remède. Pour y suppléer et donner un peu plus de relief au présent, je veillerai, ajoutait-il, à ce qu'il fasse quelque chose de sa main, si le temps le permet ». La mort de la duchesse de Lerme ayant encore retardé la venue de la cour, laissa, en effet, un peu de répit à l'artiste, et le 6 juillet, Iberti informait enfin le duc de l'arrivée du roi avec sa suite, et Chieppio de la terminaison du travail. « A la place d'une *Tête de Saint Jean* de Raphaël et d'une petite *Madone*, le Flamand a fait un tableau de *Démocrite et Héraclite* qu'on trouve très bon. » Il semblerait, au dire du résident, que cette composition réunît sur une même toile les deux philosophes, et cependant il s'agit ici de deux tableaux qui, après avoir fait partie de la collection du duc de Lerme, devinrent la propriété du roi d'Espagne et qu'on peut aujourd'hui voir au Musée du Prado. En dépit de l'appréciation louangeuse d'Iberti, ils ne font pas grand honneur à Rubens. Les figures sont banales et les carnations d'un brun exagéré ; l'expression de tristesse d'Héraclite, aussi bien, que le rire et la joie de Démocrite paraissent également vulgaires et comme poussés à la charge. Bien que cette dernière figure soit un peu meilleure que l'autre, ce ne sont là, en somme, que des académies faites de pratique, sans modèles et dont l'exécution par trop expéditive trahit la presse où se trouvait l'artiste.

Cependant la cour s'était réinstallée à Valladolid où, depuis deux ans, le roi avait fixé sa résidence dans le nouveau Palais, qui avait reçu une décoration plus riche, avec de vastes galeries et un patio d'une élégante simplicité, entouré d'une colonnade et orné de bustes d'empereurs romains exécutés en demi-relief par Berruguete.

Au jour fixé, le 11 juillet, le carrosse et les chevaux bien équipés avaient été amenés dans un jardin, à quelque distance de la ville, par les soins d'Iberti qui les présentait au roi et à la reine. Tous deux manifestaient à diverses reprises leur satisfaction, et l'empressement mis par eux à se servir du carrosse et de l'attelage les jours suivants témoignait d'ailleurs de la sincérité de leur contentement. Le lendemain, ainsi que l'écrivait Iberti, Rubens avait fait disposer « avec beaucoup d'art » les tableaux dans l'appartement du duc de Lerme. Ce dernier entrant seul, en robe de chambre, les avait regardés l'un après l'autre, avec une grande

attention et s'était montré émerveillé de la perfection du travail. Il avait d'ailleurs pris pour des originaux les copies retouchées par le peintre et fort admiré aussi les deux toiles que celui-ci y avait jointes. Le Flamand avait donc reçu sa part d'éloges et le duc était si enchanté de lui qu'il demandait à Iberti s'il ne serait pas possible de le prendre à son service. Tout en déclinant cette proposition, le résident avait assuré le duc de Lerme que du moins pendant tout le temps que l'artiste demeurerait en Espagne il serait à son entière disposition.

Suivant son habitude, Rubens avait, de son côté, rendu compte de ces événements à la fois à son maître et à Chieppio, sommairement et avec une respectueuse déférence vis-à-vis du premier, d'une façon plus franche et plus explicite en s'adressant au ministre (1). Il s'en rapporte pleinement à Iberti pour la relation complète que celui-ci a pu donner de tout ce qui s'était passé. « Ce n'est point par paresse qu'il s'abstient lui-même à cet égard ; mais par pure discrétion, car, sauf les cas d'absolue nécessité, il n'aime pas à empiéter sur le terrain d'autrui. » Quelle que soit cette réserve, il ne peut cependant se tenir de montrer son étonnement de ce que, malgré la recommandation expresse que lui en avait faite le duc de Mantoue, Iberti n'ait pas songé à le présenter au roi. « Ce que j'en dis, ajoute-t-il, n'est pas pour me plaindre, ni par l'effet d'une humeur ou d'une vanité pointilleuse. » Mais il raconte simplement les faits, tels qu'ils se sont passés, sans vouloir accuser le Sr Iberti qui évidemment a agi dans les meilleures intentions, perdant peut-être à ce moment la mémoire de ce qui avait été convenu, quoique le souvenir en fût assez frais. « Il n'a pourtant donné aucune raison, ni présenté aucune excuse de n'avoir pas suivi le programme concerté entre eux à peine une demi-heure auparavant, et quoique l'occasion ne lui en ait pas manqué, il n'a soufflé mot à ce sujet. » Le sentiment de sa valeur et de sa dignité méconnues perce à travers la modération de ce langage, et Rubens a besoin de dire ce qu'il a sur le cœur. Un autre passage de la lettre concernant les tableaux n'est pas moins significatif. « Le duc de Lerme, dit l'artiste, s'est montré grandement satisfait de l'excellence et de la quantité des peintures qui, grâce à l'habileté des retouches, avaient acquis, du fait même des dégradations qu'elles avaient subies, l'apparence d'ouvrages déja anciens, de sorte qu'elles furent en grande partie acceptées pour des originaux, sans

(1) Lettres du 17 juillet 1603.

aucune méfiance contre leur authenticité, bien que, de notre côté, nous n'ayons rien dit pour y faire croire. Le roi, la reine, un grand nombre de seigneurs et quelques peintres les virent également et les admirèrent.» Le détail est caractéristique. Rubens n'a rien fait pour induire en erreur

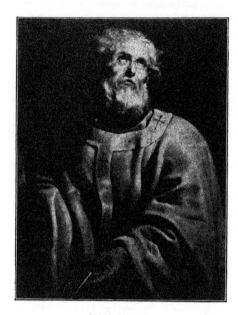

ces nobles personnages; mais, pensant que la valeur du présent en sera rehaussée, il ne fait rien non plus pour les détromper de leur méprise. Ce procédé n'était peut-être pas d'une correction absolue, mais il trouvait son explication et au besoin son excuse dans le désir qu'avait Rubens de servir de son mieux la cause de son maître et aussi dans l'efface-ment auquel le con-damnait Iberti.

Cette partie de sa mission s'étant ainsi terminée à son honneur, l'artiste allait désormais

SAINT PIERRE.
(Musée du Prado.)

s'occuper de l'exécution des portraits qui lui avaient été commandés par le duc Vincent. Il comptait donc se tenir à cette tâche à moins que quelque caprice du roi ou du duc de Lerme vînt l'en distraire. Il obéira sur ce point aux instructions d'Iberti; puis il se disposera à partir pour la France; il prie donc « qu'on veuille bien l'informer, de manière ou d'autre, de ce qui aura été résolu à cet égard ». Mais le séjour de Rubens devait se prolonger bien au delà du terme qu'il avait prévu et l'assurance donnée par le duc de Lerme de l'employer à « un tableau dont il avait l'idée » resta longtemps sans effet. Celui-ci venait d'ailleurs de perdre sa femme (2 juin 1603), et, très absorbé par la tristesse que lui causait cette perte, il ne s'occupait guère de Rubens.

Les jours s'écoulaient donc pour ce dernier dans une inaction qui, avec son amour du travail, lui était particulièrement pénible. Encore s'il eût été à Madrid pour y étudier à son aise les chefs-d'œuvre des maîtres italiens qu'il n'avait fait qu'entrevoir et qui lui auraient

fourni les enseigne-
ments dont il était si
avide ! Mais les ressour-
ces artistiques que lui
offrait Valladolid étaient
des plus restreintes, et,
sans oser s'écarter, il lui
fallait se tenir à la dispo-
sition du duc de Lerme,
prêt à répondre à son
appel lorsqu'il lui plai-
rait de l'employer. Dans
l'abandon presque com-
plet où il vivait, le voisi-
nage d'Iberti ne lui était
pas d'un grand secours.
Très soucieux de rentrer
dans les sommes qu'il
avait avancées pour lui,
le résident, malgré les
appels réitérés qu'il

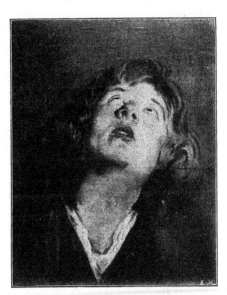

ÉTUDE POUR UNE TÊTE DE SAINT JEAN.
(Musée du Louvre. — Galerie Lacaze.)

adressait à Mantoue, ne recevait aucune réponse à ce sujet. Il poursuivait seul les négociations dont il était chargé, tenant Rubens à l'écart et même un peu en suspicion, ainsi que le montre le ton de sa correspondance. Isolé, condamné à l'oisiveté, le Flamand aurait pu, il est vrai, s'occuper de ces fameux portraits des beautés célèbres dont il devait approvisionner la galerie de Vincent de Gonzague. Mais ce n'est qu'à contre-cœur qu'il avait accepté une tâche qu'il jugeait indigne de lui, et, rongeant son frein, il attendait avec impatience l'occasion de mieux donner la mesure de son talent. Aucun de ces portraits, en tout cas, s'il en fit alors, n'est arrivé jusqu'à nous, soit que, suivant la remarque de M. Ruelens, les descendants du duc de Gonzague n'aient

pas eu grand souci de conserver dans leur palais ces témoignages de son humeur galante, soit que ces tableaux aient été dispersés ou détruits en 1630, lors du sac de Mantoue par les Impériaux.

La réputation acquise par Rubens comme portraitiste lui procura cependant quelques commandes qui, en occupant ses loisirs, lui permettaient aussi de gagner un peu d'argent et dans le dénuement où le laissait son maître, la chose n'était pas indifférente. Un portrait de femme qui figurait en 1892 à l'Exposition de Madrid (1) nous paraît avoir été exécuté en Espagne à cette époque et comme il provient de la famille des ducs de l'Infantado, il représente, suivant toute vraisemblance, une personne de cette famille avec laquelle Iberti se trouvait en relations. L'œuvre est remarquable par son éclat et sa bonne conservation. Vue presque de face, cette jeune femme est revêtue d'un costume très riche et très élégant : une robe en soie rouge vermillon, brodée d'or, avec des manches en satin blanc à crevés rouges et au cou, un collier à deux rangs de grosses perles. La chevelure d'un blond ardent est relevée sur le front et fait ressortir l'extrême fraîcheur des carnations, que rehausse encore le ton ambré d'une tenture en cuir de Cordoue servant de fond à ce portrait. L'ingénuité du regard et la candeur de la physionomie sont d'un charme extrême et la finesse aristocratique des mains effilées achève de caractériser cette gracieuse figure. Son air réservé et modeste interdit d'ailleurs absolument la pensée que nous serions ici en présence d'une de ces beautés faciles dont le duc de Mantoue aimait à collectionner les images. Quant à l'exécution, elle est déjà d'une habileté singulière. Le visage modelé un peu sommairement est, en revanche, d'une couleur très lumineuse, avec des ombres légères et diaphanes, et la touche, quoique très large, est cependant peu apparente. Çà et là, dans les cheveux, on retrouve ces empâtement discrets qui, appliqués avec beaucoup de décision, sont bien conformes aux pratiques habituelles de l'école flamande : Rubens restera toujours fidèle à ce procédé qui lui permet de terminer à peu de frais ses tableaux sans jamais les fatiguer. Grâce à la justesse de ces rehauts, la facture, bien que très expéditive, présente l'aspect du fini le plus précieux.

M. Hymans a retrouvé à Madrid, dans l'oratoire du duc d'Albe, un

(1) Salle XXII, n° 215 du Catal. Il avait été exposé par M. E. Gomez, et il se trouvait autrefois au Palais de Guadajara, où il était déjà attribué à Rubens.

ouvrage d'un autre genre, le *Repas d'Emmaüs*, qu'il croit également exécuté à cette époque et qui est en tout cas de la jeunesse de l'artiste. Mais a-t-il été peint en Espagne, ou plutôt, peu de temps après le retour de Rubens à Anvers? c'est là ce qu'il nous paraît difficile d'affirmer. Comme le dit M. Hymans, cette composition assez banale rappelle l'école bolonaise et « sa tonalité sombre n'annonce que de fort loin le brillant coloriste anversois » (1). Nous ferons observer à ce propos qu'au bas de la planche de W. Swanenburch portant le millésime 1611 — la première des gravures datées qui ait été exécutée d'après Rubens — se trouve une inscription d'après laquelle le tableau appartenait dès lors à un amateur hollandais, ce qui infirmerait l'hypothèse qu'il a été peint en Espagne. Du reste, à raison de la médiocrité de l'œuvre, la question n'offre pas grand intérêt. Avec une importance et un mérite supérieurs, les trois grands tableaux provenant de l'église des Franciscains de Fuensaldaña qui appartiennent aujourd'hui au Musée de Valladolid, l'*Assomption de la Vierge, Saint Antoine de Padoue avec l'Enfant Jésus* et *Saint François d'Assise recevant les Stigmates,* présentent un problème plus délicat. M. Max Rooses qui ne les croit pas de Rubens, les attribue à un Flamand contemporain du maître, qui aurait séjourné én Espagne, mais dont nulle part ailleurs on ne retrouve les œuvres. De son côté, M. Hymans, tout en reconnaissant quelque valeur aux deux derniers de ces tableaux, ne pense pas davantage qu'ils soient de Rubens. M. C. Justi, au contraire, est d'avis que ces peintures méritent d'être examinées avec grande attention et que, par les ressemblances qu'elles montrent avec d'autres ouvrages de la jeunesse du maître, leur authenticité est vraisemblable. La reproduction de la meilleure de ces toiles, le *Saint François recevant les Stigmates*, que nous mettons sous les yeux de nos lecteurs, leur permettra de constater que si les analogies sont, en effet, assez nombreuses, si le mouvement et l'expression de la figure principale, si la forme de ses mains et l'ampleur décorative de la composition justifient assez l'attribution à Rubens, d'autre part le type du Saint, la précision un peu anguleuse de ses traits, pas plus que le caractère et la facture du paysage ne se retrouvent dans les ouvrages du Flamand exécutés à cette époque.

(1) *Notes sur quelques œuvres d'art conservées en Espagne*, par Henri Hymans. *Gazette des Beaux-Arts*, 1er août 1894, p. 162.

Bien qu'elle soit positivement signalée dans les lettres d'Iberti, on n'a pu jusqu'à présent retrouver la trace d'une autre grande toile peinte alors par Rubens pour le duc de Lerme, qui s'était enfin décidé à employer

l'artiste. Mais, depuis la mort de sa femme, les goûts du ministre de Philippe III avaient bien changé. Au lieu des sujets profanes, des fêtes galantes et des scènes d'amour qu'il aimait autrefois, il ne recherchait plus que des tableaux religieux. Alors qu'autour de lui on songeait à le remarier, il pensait à se retirer du . monde et il parvenait même, peu de temps après, à se faire octroyer le chapeau de cardinal. En dépit de ces nouvelles dispositions et comme pour mêler aux souvenirs de sa grandeur politique je ne sais quelles velléités, assez imprévues, de gloire militaire, il avait demandé à Rubens de le peindre à

SAINT FRANÇOIS RECEVANT LES STIGMATES.
Musée de Valladolid.)

cheval et en armure. L'artiste s'était mis bravement à l'œuvre. Mais, au milieu des nombreux dérangements que ses fonctions multiples imposaient à son modèle, le portrait commencé à Valladolid n'avançait guère. Le duc avait même dû quitter bientôt cette ville pour se rendre, à une quinzaine de lieues de là, dans une de ses propriétés, à Ventosilla, où les ducs de Savoie étaient venus le visiter et où le roi et la reine firent aussi

un petit séjour. Iberti avait donc été prié d'y envoyer Rubens pour terminer le portrait et dans une lettre que le résident écrivait au duc de

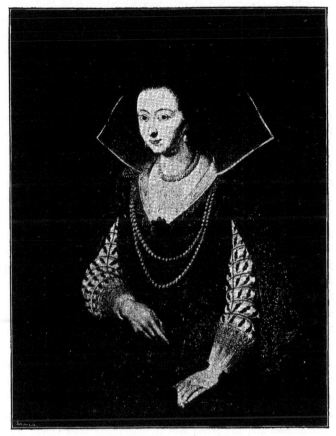

PORTRAIT D'UNE DAME ESPAGNOLE.
(Exposition Universelle de Madrid en 1892.)

Mantoue, le 19 octobre 1603, il lui annonçait « qu'au jugement de tous, ce portrait était admirablement réussi dans ce qui était déjà fait ». Un peu plus d'un mois après (23 novembre), il informait de nouveau son maître que l'œuvre étant terminée, elle « avait causé au duc de Lerme un

12

plaisir extrême et qu'à diverses reprises il l'avait chargé de témoigner à ce propos toute la satisfaction dont il était redevable à S. A. ». Nous avons tout lieu de supposer que ce portrait que nous avons en vain cherché.à retrouver existe encore en Espagne, probablement dans quelque palais des ducs de Denia, descendants de la famille de Lerme (1). Mais, même à Ventosilla, l'exécution de cet ouvrage avait dû être plus d'une fois interrompue par les allées et venues du modèle qui avait été forcé de suivre le roi à l'Escurial.

C'est, sans doute, pour occuper ses loisirs que Rubens, confiné à la campagne, y peignit également pour le duc de Lerme (ainsi qu'il nous l'apprend lui-même dans une lettre adressée par lui en 1618 à sir Dudley Carleton) une Suite des Apôtres et du Christ, exposée aujourd'hui au Musée du Prado. Il en avait conservé les dessins à la plume, rehaussés de gouache et de sanguine, qui font partie de la collection de l'Albertine et d'après lesquels furent exécutées plus tard non seulement les gravures de N. Ryckemans, mais des copies qui se trouvent aujourd'hui à Rome, au palais Rospigliosi. Ces copies sont très supérieures aux originaux par la largeur du faire et l'éclat des colorations, car elles furent peintes sous les yeux du maître et retouchées par lui plus de dix ans après, alors qu'il était dans toute la maturité de son talent (2). Quant aux tableaux du Prado, faits évidemment de pratique et sans le secours de la nature, ils manquent absolument de caractère. Dans ces figures aux regards levés vers le ciel et aux gestes apprêtés, on sent trop manifestement l'effort d'un artiste qui essaie de varier de son mieux les poses et les types des personnages, sans parvenir à leur donner une individualité suffisante, bien qu'il s'ingénie à justifier la dénomination de chacun d'eux par les accessoires qu'il met entre leurs mains : un livre, un bâton, des clefs, une croix, etc. La facture lourde, un peu molle, trahit la contrainte d'un jeune homme qui, aux prises avec ce programme assez ingrat, n'a pas encore la souplesse de talent, ni les ressources d'étude qui lui permettraient de s'en tirer à son honneur.

(1) C'est aussi, d'ailleurs, l'opinion de M. Cruzada Villaamil, qui nous apprend qu'après la confiscation des biens du duc de Lerme, ce grand portrait fit un moment partie des collections royales du palais de la Ribera à Valladolid, avant d'être rendu en 1635 à la famille, sur l'ordre de Philippe IV. Il figure en tout cas dans un inventaire du mobilier de ce palais dressé en 1621.

(2) Le Christ manque à la série du Prado, mais il se retrouve dans celle du palais Rospigliosi.

VII. — *Étude aux trois crayons.*

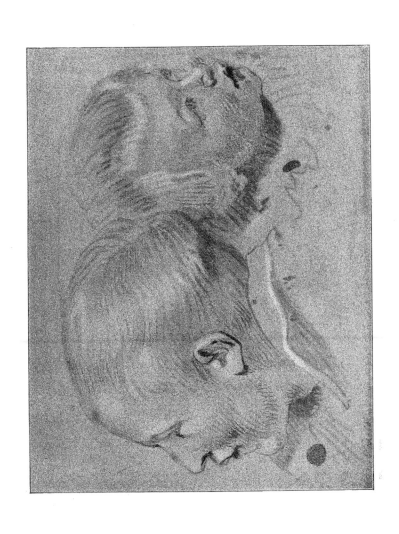

Sur ces entrefaites, Iberti, qui avait demandé et obtenu son rappel, était remplacé en Espagne par le nouveau résident, Bonatti, auprès duquel il resta quelque temps encore afin de le mettre au courant. Avant son départ, à la date du 15 septembre, il écrit à Chieppio « qu'il examinera les comptes du Flamand, pensant qu'il les donnera sincères, car il le croit homme de bien ». Par le même courrier, Rubens adressait de son côté une lettre à Chieppio, lui disant « qu'il ne se reconnaît aucun mérite, mais non plus aucune faute, soit en dépenses exagérées pendant le voyage, soit dans toute autre occasion ». Il ne craint donc aucun soupçon de négligence ou de tromperie, opposant à de telles accusations l'expérience qu'on a pu faire de ses services et son entière honnêteté. Quant à son retour, il n'a personnellement aucune idée à ce sujet et il ne sait pas ce qui a été résolu. Il fera de son mieux pour servir son maître et il agirait de même en France s'il doit repasser par ce pays, ainsi qu'on le lui avait autrefois prescrit; mais, depuis qu'il est en Espagne, il n'a reçu aucune instruction nouvelle. Il attendra donc des ordres et il s'y conformera aussitôt qu'ils lui seront communiqués, « sans avoir par lui-même aucun désir propre, ni aucun projet, tant il s'est comme *incarné* dans les intérêts de son maître ». Après tant de retards, Rubens entrevoyait enfin la possibilité de quitter l'Espagne; mais, en dépit de ses assurances, il espérait bien n'être pas obligé de repasser par la France. Il savait que le duc Vincent tenait toujours à son idée de réunir pour sa galerie une collection de portraits de beautés célèbres et de l'enrichir par conséquent, de tous ceux des plus jolies femmes de l'entourage de son beau-frère Henri IV qu'il savait connaisseur en pareille matière. C'était là, nous l'avons vu, une besogne que Rubens jugeait indigne de lui et il s'effrayait à la pensée de retrouver à la Cour de France les désœuvrements et les ennuis qu'il venait de subir en Espagne. Dans une autre lettre écrite aussi à Chieppio, probablement en novembre 1603, il cherche à parer le danger qui le menace et fait adroitement valoir les raisons qui lui semblent les plus propres à satisfaire son désir.

Rubens obtint gain de cause et sans que nous puissions préciser la date de son retour, car il existe à ce moment une assez longue interruption dans sa correspondance, il quitta l'Espagne pour revenir directement à Mantoue. Son absence avait duré près d'une année. Si cette année écoulee ainsi, à peine occupée par quelques travaux de restauration ou par l'exé-

cution hâtive d'œuvres sans grande valeur, peut être considérée comme à peu près perdue pour le développement de son talent, elle avait, en revanche, contribué de la manière la plus efficace à la formation de son caractère. Bien qu'il dût plus d'une fois en éprouver de nouveau les ennuis, il était désormais fixé sur le vide de cette vie des Cours, sur les intrigues et les hontes dont il avait été le témoin. Écœuré par le gaspillement de ces journées qu'il aurait si bien su employer et qui s'étaient passées pour lui en de vaines attentes ou d'oiseuses conversations, il avait hâte maintenant de se consacrer tout entier à son art et de retrouver à Mantoue l'activité et les enseignements dont il était si avide.

L'ENFANT JÉSUS ET SAINT JEAN BAPTISTE.
(Fac-similé de la Gravure de C. Jegher, d'apres Rubens.)

LA FAMILLE DE GONZAGUE EN PRIÈRES.
(Partie inférieure du Tableau de la *Trinité*, Musée de Mantoue)

CHAPITRE V

BUSTE ANTIQUE.
(Dessin de Rubens, Musée du Louvre.)

UIVANT toute vraisemblance, Rubens ne fut de retour à Mantoue qu'au commencement de 1604. C'est du moins ce qui nous paraît résulter d'une pièce de vers latins plus que médiocres : *Ad Petrum Paulum Rubenium navigantem*, qui lui était adressée vers le mois de février 1604, au sujet de sa traversée, par son frère Philippe, probablement de Rome, où ce dernier se trouvait encore à cette époque. On chercherait en vain un renseignement tant soit peu précis dans cette épître pleine d'apostrophes déclamatoires, de hors-d'œuvre et de subtilités. Depuis son précédent séjour en Italie, Philippe, incertain de la carrière qu'il voulait suivre, avait mené une existence assez errante. Il était alors à Rome, et il revit probablement son

frère à Mantoue avant de regagner la Flandre, où Juste Lipse le pressait de revenir pour l'installer comme son successeur dans sa chaire à l'Université de Louvain. Philippe parti, Pierre-Paul reprit avec courage sa vie de travail et d'étude à Mantoue, et il demeura pendant deux années dans cette ville. Il y avait retrouvé Chieppio, son protecteur, dont la sûre affection l'avait soutenu lors de son séjour en Espagne. Les comptes du voyage ayant été vérifiés, Chieppio, plein de sympathie pour la nature aimable et loyale de ce fidèle serviteur, avait pu sans doute faire valoir auprès de son maître le dévouement et l'intelligence avec lesquels il s'était acquitté de sa mission. En tout cas, dès le 2 juin 1604, le duc Vincent de Gonzague, désireux de l'attacher plus étroitement à sa personne, renouvelait le contrat par lequel il l'avait engagé et octroyait « à Pierre-Paul Rubens, peintre, une provision de 400 ducatons à l'année, payable de trois mois en trois mois, à partir du 24 mai ». A ce moment, d'ailleurs, comme s'il eût été jaloux de s'entourer des hommes les plus illustres de son temps, le duc avait essayé d'attirer aussi à sa cour Galilée qui, par deux fois, était venu à Mantoue pour se concerter avec lui à ce sujet. Mais, soit que Galilée eût déjà l'idée de retourner à Florence, soit que ses exigences parussent trop élevées au duc, les négociations n'avaient pas abouti.

Entraîné par son humeur mobile et son goût pour les plaisirs, Vincent de Gonzague était retourné à sa vie de dissipation, quand la mort de sa mère (15 août 1604) vint donner un autre cours à ses pensées et fournir à Rubens l'occasion depuis longtemps attendue de faire un digne emploi de son talent. Éléonore d'Autriche était fort aimée de son peuple, et autant par piété filiale que pour satisfaire aux regrets unanimes causés par cette perte, le duc de Mantoue lui assigna pour sépulture l'église de la Trinité, appartenant à l'ordre des Jésuites et située au centre même de la ville, près de la place du Marché. Une chronique manuscrite rédigée par le P. Gorzoni (1) nous indique dans quelles conditions la commande d'une importante décoration fut faite à ce propos au Flamand. Parlant de l'administration du supérieur, le P. Caprara, à la date de 1605, Gorzoni s'exprime en ces termes : « Sa direction fut signalée par le don précieux, et que l'avenir rendra de plus en plus inestimable, des trois grands tableaux que le Sér^me duc Vincent destina à perpétuité à orner la grande chapelle restaurée en perfection par lui, pour honorer à la fois notre ordre

(1) Elle est déposée à la Bibliothèque de Mantoue.

et les cendres de sa Sér^me mère qui s'y était choisi une humble sépulture. Ces trois tableaux, composés et exécutés par le fameux Rubens, représentent, le premier, celui qui est placé en face, le *Mystère de la très sainte Trinité*, à laquelle cette église est dédiée. On y remarque les portraits peints au vif de tous les membres de la famille Gonzague, alors régnante, à savoir le duc Vincent lui-même et sa femme, et L. A. S^mes ses père et mère, avec leurs fils et leurs filles; 2° du côté où se lit l'Évangile, le *Baptême du Sauveur par saint Jean-Baptiste*; et enfin, le troisième, du côté de l'Épître, le *Mystère de la Transfiguration.* Cet ouvrage est maintenant fameux dans le monde entier, et tous les étrangers les plus connaisseurs, qui ne manquent pas de le voir, en restent stupéfaits d'admiration. Si la renommée n'est point menteuse, les trois tableaux ont coûté à S. A. S^me 1300 doublons; mais la valeur d'un seul dépasse aujourd'hui ce prix. »

Ces trois tableaux, maintenant dispersés, ont subi les plus cruelles vicissitudes. En 1797, lors de l'occupation de Mantoue, l'église de la Trinité fut transformée en magasin à fourrages et un commissaire de l'armée eut le vandalisme de faire découper en morceaux le tableau central pour le transporter plus facilement en France. Des démarches faites à temps par la municipalité empêchèrent cet envoi et deux des fragments qu'on put retrouver sont aujourd'hui réunis au Musée de Mantoue. Celui du bas nous montre, à gauche, le duc Vincent et son père, le duc Guillaume; à droite, sa mère Éléonore d'Autriche et sa femme Éléonore de Médicis, tous quatre agenouillés près d'une balustrade, sous un portique orné de colonnes torses. De part et d'autre, des rideaux ajoutés après coup, pour masquer les lacérations opérées, tiennent la place qu'occupaient les fils et les filles du duc Vincent dont les portraits ont disparu, ainsi qu'un soldat des gardes, sous le costume duquel on dit que Rubens s'était représenté lui-même, ayant auprès de lui un lévrier de haute taille, bête favorite du duc. Les yeux levés vers le ciel, les quatre personnages adressent leurs prières à la Trinité figurée dans le fragment qui occupait la partie supérieure de la composition. Des anges placés au sommet soutiennent ou écartent les pans d'une riche draperie qui encadre cette apparition.

Cette partie supérieure est d'une facture plus négligée; peut-être a-t-elle plus souffert que le reste; peut-être aussi Rubens, ainsi qu'il le fit sou-

vent, avait-il soigné davantage le bas de la composition, comme étant plus à portée du regard des spectateurs. Le Christ, avec sa barbe, ses longs cheveux et ses traits réguliers, a déjà l'air dé force et de bonté que nous lui retrouverons dans toutes les œuvres du maître. Quant à la figure de Dieu le Père, la main gauche appuyée sur un globe et un sceptre dans l'autre, elle manque absolument de caractère. Autour d'eux, les anges

LA TRINITÉ.
(Partie supérieure du Tableau primitif, Musée de Mantoue)

sont disposés dans des raccourcis audacieux, et leurs attitudes, ainsi que l'effet des draperies blanches et des carnations s'enlevant sur le ciel d'un bleu foncé, semblent inspirés par les Vénitiens, surtout par le Tintoret; mais les traits de ces anges sont vulgaires, leurs chairs trop rougeâtres et leurs formes à la fois molles et disgracieuses. De dimensions plus grandes, les personnages du bas sont d'une exécution plus large et plus habile. Là aussi on sent les réminiscences des maîtres vénitiens, particulièrement de Véronèse. Cependant l'entente décorative, l'aisance et la sûreté de la touche sont déjà très rubéniennes, et si nous retrouvons ici les colonnes torses et la balustrade un peu grêle qui figuraient déjà dans l'*Invention de la Croix* de l'hospice de Grasse, l'aspect général a singulièrement gagné comme ampleur. C'est, du reste, avec une sûreté et une décision magistrales que l'artiste a su caractériser l'individualité des princes de la famille de Gonzague, vêtus de costumes très brillants et placés symétrique-ment devant leurs prie-dieu ; le duc Vincent surtout, avec son front déjà dégarni, sa moustache fièrement retroussée et son air de bellâtre, répond parfaitement à l'idée que nous pouvons nous faire de ce personnage.

De chaque côté de ce panneau central, les deux autres toiles étaient disposées en pendants et leurs dimensions, si elles ne sont pas tout à fait pareilles, ne présentent du moins que d'assez légères différences (1). Peut-être même leurs proportions primitives ont-elles été modifiées, car toutes

LA TRANSFIGURATION.
(Musée de Nancy.)

deux ont subi des destinées assez lamentables. Enlevé également de l'église de la Trinité en 1797, le *Baptême du Christ*, après des pérégrinations assez nombreuses, est venu échouer au Musée d'Anvers en 1876, défiguré par des détériorations et des repeints qui ne permettent guère aujourd'hui de juger ce qu'il a pu être. Les oppositions y sont violentes, les ombres dures et heurtées; le ton, dépouillé par places, a gardé en d'autres endroits une crudité extrême, principalement dans les chairs dont la rougeur est tout à fait déplaisante. Évidemment Rubens ne saurait être responsable de tous ces défauts. Il convient donc, pour être équitable, de nous borner à l'examen de la composition de cette vaste toile. L'artiste l'avait étudiée dans un dessin qui appartient au Musée du Louvre et que, contrairement à l'avis de M. Max Rooses, nous croyons de la main du maître. Les traces qu'il porte d'une mise au carreau, les changements introduits dans le tableau et l'exécution elle-même, bien conforme à celle d'autres

(1) 6 m. 5o de large sur 4 m. 82 pour le *Baptême du Christ* et 6 m. 75 sur 4 m. 17 pour la *Transfiguration*.

13

dessins de cette époque, nous paraissent, en effet, confirmer pleinement
cette attribution. Nous y trouvons, pour l'ensemble, des analogies fla-
grantes avec la disposition de ce même épisode dans les *Loges* de
Raphaël, tandis que les figures qui garnissent la droite sont directement
inspirées par le groupe des soldats se déshabillant, dans le carton de la
Bataille de Cascina de Michel-Ange, groupe que Rubens avait copié.
Ajoutons que les divers éléments de la composition ne sont que très
insuffisamment reliés entre eux et que l'arbre planté au centre de
la toile la coupe d'une manière assez malencontreuse en deux parties
presque égales. Ces critiques faites, il n'est que juste de reconnaître les
qualités déjà très personnelles qui recommandent cet ouvrage : l'intelli-
gence pittoresque du sujet, la grande tournure des personnages, l'habileté
avec laquelle est répartie la lumière, les contrastes heureux qu'elle établit
entre les divers plans et la justesse avec laquelle ceux-ci sont déterminés.
Notons enfin l'expression de certaines figures, comme celles du saint
Jean et du Christ, et la science du nu que nous révèle le jeune homme
appuyé à l'arbre du milieu, personnage que nous retrouverons avec une
pose presque identique dans un autre ouvrage peint peu de temps après,
le *Saint Sébastien* de la Galerie Córsini.

C'est au Musée de Nancy qu'appartient le dernier des trois tableaux qui
formaient la décoration de l'église de la Trinité, la *Transfiguration*.
Donné en 1801 à ce Musée, il fut probablement compris dans un de ces
envois qu'au moment des conquêtes de l'Empire, la surabondance des
chefs-d'œuvre entassés au Louvre faisait refluer sur nos collections
provinciales. Quoiqu'elle ait aussi subi bien des dégradations, la toile du
Musée de Nancy est encore la moins endommagée des trois, celle qui
permet le mieux d'apprécier le talent de Rubens à ce moment de sa
carrière. Des trois aussi, c'est elle qui contient les emprunts les moins
dissimulés et les plus nombreux, faits par lui aux maîtres italiens. La
scène elle-même et quelques-unes des figures qu'il y a introduites, comme
le Christ, plusieurs des apôtres, l'épisode du possédé et la femme qui,
au premier plan, se renverse violemment en arrière, sont copiés de la
Transfiguration de Raphaël, dont Rubens avait dessiné avec soin plu-
sieurs fragments. Michel Ange, Titien et les Bolonais réclameraient avec
autant de justice la paternité d'autres figures dans ce centon rempli de
réminiscences trop peu déguisées. Tout cela a été transposé à la flamande,

VIII. — *Le Baptême du Christ.*

Étude pour le tableau du Musée d'Anvers.

(MUSÉE DU LOUVRE).

effet, confirmer pleinement

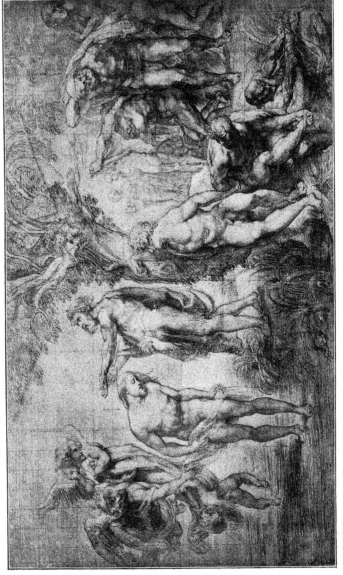

avec des types un peu gros, des débordements de chairs exubérantes, des musculatures et des gesticulations excessives, des carnations rutilantes ou basanées, des visages fouettés de vermillon. Le clair-obscur qui dérive directement de celui du Caravage exagère encore ces contrastes. Mettant au centre même de son œuvre l'intensité la plus forte à côté de la clarté la plus vive, Rubens n'a ménagé entre ces deux valeurs extrêmes aucune transition. Ses ombres sont opaques et noirâtres, ses contours impitoyablement cernés, et à l'exemple de Barroccio, sans plus de respect de la vérité que de l'harmonie, il annihile ou dénature ses tons locaux dans les lumières, tandis qu'il les exalte dans les ombres. Et cependant, en dépit de ces plagiats et de ces violences, son œuvre a de l'unité, du souffle, je ne sais quel lyrisme d'allures qui vient chez lui d'un sentiment très énergique de la vie, du mouvement et de l'expression. Avec une aisance qui ne se dément pas un seul instant, avec la joyeuse confiance d'une ardeur juvénile, son pinceau court sur la toile, et si parfois il appuie et pèse un peu lourdement, s'il a, pour le moment, plus de force que de grâce et de souplesse, il fait, du moins, toujours paraître l'entrain du bon ouvrier. Sa façon de peindre, qu'il tient des traditions mêmes de son pays, est aussi expéditive que sage ; elle repose sur l'emploi méthodique d'un ton moyen, modifié suivant les besoins du modelé par des accents plus foncés dans les vigueurs, et par des empâtements assez prononcés dans les lumières. D'une touche ferme et assurée, il sait à propos casser franchement les plis d'une étoffe, faire reluire l'or d'une broderie ou l'acier bruni d'une cuirasse, rendre les reflets soyeux d'une chevelure ou la moiteur nacrée d'une carnation. Toujours il dit nettement ce qu'il veut et sans hésitation comme sans mièvrerie ; grâce à la diversité de son travail, il arrive à donner à peu de frais l'illusion du fini le plus précieux.

Le deuil de la Cour avait, pour quelque temps, fait trêve aux distractions mondaines du duc Vincent et l'occasion s'était présentée pour lui de s'occuper de son peintre et de l'utiliser. On peut croire qu'il mit largement à profit le talent qu'il lui reconnaissait comme portraitiste, quoique les inventaires du palais de Mantoue ne nous signalent à ce propos que les esquisses de deux têtes et un seul portrait, celui de « Madame Eléonore de Gonzague », sans doute une étude pour le tableau de la *Trinité*. Peut-être était-ce aussi en vue de portraits peints que Rubens fit les dessins au crayon noir et à la sanguine qui appartiennent

au Musée de Stockholm (1) et qui représentent les deux fils de Vincent de Gonzague, les jeunes princes François et Ferdinand, deux croquis vivement enlevés en quelques traits avec une grande justesse dans l'expression

VOUTE DE LA CHAPELLE DE NOTRE-DAME,
DANS L'ANCIENNE ÉGLISE DES JÉSUITES, A ANVERS.
(Dessin de Rubens, Collection de L'Albertine.)

des physionomies. Quant aux tableaux, les inventaires dressés en 1627 et en 1665 ne citent comme étant de Rubens qu'un *Ecce Homo* et trois petites peintures qui ont aujourd'hui disparu. Mais bien qu'ils n'y figurent pas, deux autres ouvrages très importants qui font maintenant partie de la Galerie de Dresde furent exécutés par l'artiste à cette époque. Ils proviennent directement de Mantoue et leurs dimensions sont à peu près semblables (2). Comme leur conservation est excellente, ils nous permettront d'apprécier mieux que nous n'avons pu le faire jusqu'à présent ce qu'était le travail du maître à cette première époque de jeunesse. L'*Ivresse d'Hercule*, dont le Musée de Cassel possède une répétition de proportions

(1) Ils proviennent de la collection de Crozat et portent tous deux ces mots écrits de sa main : *Fatti in presenza di S. A. da P. P. Rubens.*

(2) 2 m. 03 sur 2 m. 22 et 2 m. 04 sur 2 m. 04.

réduites, nous offre une image symbolique de l'homme, livré à ses sens, dégradé à la fois par la boisson et par la volupté. Hercule, sous les traits rebutants d'un lourdaud obèse et aviné, s'avance d'un pas incertain, l'œil

HERCULE IVRE ESCORTÉ PAR DES SATYRES.
(Musée de Cassel.)

hagard, l'air hébété, escorté par ses compagnons de débauche. Avec ses formes massives envahies par la graisse et ses carnations rougeaudes durement modelées, cette figure d'Hercule est d'une extrême vulgarité et celle de la faunesse qui le soutient n'a pas plus de distinction. Il faut convenir aussi que toute la partie droite du tableau, enveloppée dans une ombre noirâtre, manque absolument de transparence. Mais le groupe est bien agencé et se termine heureusement par la gracieuse silhouette d'une bacchante aux cheveux épars et à la tunique flottante. Grâce à l'abaissement de l'horizon, cette bacchante se profile presque tout entière sur le ciel, et les gris azurés de ce ciel concourent avec le bleu savoureux des lointains et les tons olivâtres du premier plan à faire ressortir l'éclat de ses chairs. La simplicité et la franchise du parti caractérisent ici d'une façon magistrale l'originalité de Rubens. Si la préoccupation du Titien et de

Jules Romain a pu cette fois encore hanter son esprit, il a du moins osé être lui-même dans cette composition si librement conçue et si largement ' exécutée où, pour la première fois, il aborde ces *Fêtes de la Chair* qui plus tard tiendront tant de place dans son œuvre.

Le pendant, le *Héros couronné par la Victoire*, peint également pour le duc de Gonzague, est aussi une allégorie et symbolise le triomphe de l'homme sur ses passions. Couvert d'une armure et foulant aux pieds un vieux Silène à face bestiale, le héros attire à lui la Victoire, qui tient suspendue au-dessus de sa tête une couronne de lauriers. A gauche, un peu à l'écart, Vénus, confuse d'être délaissée, regarde avec dépit son contempteur, et près d'elle l'Amour, chagrin de l'impuissance de ses traits, pleure d'un air grognon. Au-dessus, l'Envie, la tête entourée de serpents exhale vainement sa rage. L'exécution, un peu plate, un peu molle, n'a rien de bien remarquable, et l'on retrouve l'influence du Caravage dans la sécheresse des contours et le contraste violent des ombres et des lumières. Plus tard, avec moins d'efforts, Rubens obtiendra des effets plus puissants, grâce à la bienfaisante intervention des demi-teintes. La figure de Vénus et surtout celle de la Victoire font seules pressentir le peintre des nudités féminines, et plus d'une fois dans ses compositions, notamment dans la *Vénus avec Adonis* de l'Ermitage, il reprendra la ligne onduleuse de cette Victoire si gracieuse et si charmante dans son abandon. En représentant, comme il l'a fait, le duc Vincent qui saisit à plein corps cette déesse aux séductions charnelles, Rubens, à son insu, se montrait un interprète fidèle de la vérité, car, dans l'existence dissipée et frivole de son héros, l'histoire trouverait à enregistrer plus de faiblesses amoureuses que de hauts faits militaires.

En dehors de ces peintures, Rubens, on peut le penser, ne manquait pas de travailler à sa propre instruction, en exécutant, soit pour le duc, soit pour lui-même, des copies d'œuvres qui l'intéressaient. C'est pour les conserver pendant toute sa vie qu'il peignit les deux reproductions de portraits d'Isabelle d'Este par le Titien qui figurent à l'inventaire de son atelier. L'une d'elles seulement est parvenue jusqu'à nous et se trouve aujourd'hui au Musée de Vienne. C'est une étude faite avec beaucoup de soin ; mais, bien que les moindres détails y soient rendus très scrupuleusement, la fraîcheur nacrée des carnations a été obtenue par cette opposition de tons brillants et d'ombres bleuâtres qui est très caractéristiqué

chez le maître flamand. Une autre copie du Titien, celle du portrait de la belle Lavinia (1), se trouve également au Musée de Vienne, et c'est à Ferrare, où était alors ce portrait, que Rubens eut sans doute l'occasion d'en faire la copie. On comprend qu'elle l'ait tenté à cause des enseignements quelle lui offrait. Aucune autre peinture, en tout cas, ne pouvait mieux lui apprendre à nettoyer sa palette des ombres opaques dont le Caravage lui avait fourni le fâcheux exemple. On n'imagine pas, en effet, carnations plus éclatantes, modelé plus clair, pénombres plus transparentes. Mais, là encore, quelque attention que le copiste y ait mise, son propre tempérament se décèle au travers de cette reproduction par la façon toute personnelle d'étaler la pâte et de manier le pinceau, par je ne sais quel air de beauté flamande, un peu moins fine, mais plus vermeille, plus molle et plus ingénue qu'il a prêté à son modèle.

Ce n'est pas la seule copie d'ailleurs que l'artiste eut l'occasion de faire dans le voisinage de Mantoue, et un dessin exécuté par lui d'après la *Cène* de Léonard de Vinci nous prouve qu'il était allé à Milan. Quant à l'étude d'un fragment de la *Bataille d'Anghiari* du même maître, comme le carton original était déjà détruit à cette époque, elle a dû être faite d'après une des reproductions qui en étaient conservées, soit à Florence, soit à Paris. Le talent de Rubens comme copiste lui avait valu une grande réputation, et un peintre au service de l'empereur Rodolphe II, Jean Achen de Cologne, qui, vers la fin de 1603, avait pu voir à Mantoue quelques-unes de ces copies, les avait à ce point vantées à son maître que celui-ci priait, au mois de mars 1605, l'envoyé du duc Vincent de transmettre à ce prince le désir qu'il avait d'obtenir des reproductions des tableaux du Corrège qui se trouvaient à Mantoue. Rubens, autorisé par Vincent de Gonzague, se mit à la besogne, et comme il professait lui-même pour le talent du Corrège une très vive admiration, il est permis de croire qu'il s'était acquitté avec succès de ce travail; en tout cas, l'empereur, à la réception de ces copies à Prague, en avait témoigné au duc tout son contentement. L'inventaire du palais de Mantoue dressé en 1627 nous apprend qu'on y voyait alors trois tableaux du Corrège : un *Ecce Homo, Vénus et Mercure apprenant à lire à Cupidon* (2) et un *Saint Jérôme en méditation*; mais on ignore ce que sont devenues les copies dont il est ici question.

(1) Aujourd'hui à la Galerie de Dresde.
(2) Ces deux tableaux appartiennent aujourd'hui à la *National-Gallery*

Les archives ne nous fournissent plus aucun document relatif à Rubens
jusque vers le milieu de 1606. A ce moment, du reste, le duc de Mantoue
était absorbé par d'autres soins et se préoccupait de l'établissement de ses
enfants. Il briguait le chapeau de cardinal pour son second fils Ferdi-
nand et il songeait, depuis 1602, à faire épouser à son aîné, le duc

DESSIN DE RUBENS, FAIT A ROME.
(D'après un Buste antique de la Collection d'Orsini,
Musée du Louvre)

François, une princesse de la maison de
Savoie. Plusieurs fois abandonné et
repris, ce dernier projet lui tenait au
cœur, et il avait conçu aussi, un
instant, l'espoir de marier sa fille Mar-
guerite à l'empereur Rodolphe qui, en
janvier 1605, demandait qu'on lui
envoyât son portrait « avec les mesures
de sa taille et de son corps ». Pourbus
avait été chargé de ce portrait, comme
aussi de l'exécution de deux autres
portraits des Infantes de Savoie qu'il
était allé faire à Turin, avec recom-
mandations de se surpasser, « mais
sans rien inventer de lui-même et avec
l'exacte ressemblance de ses modèles ».
D'autre part, Henri IV ayant prié la
duchesse Éléonore, sa belle-sœur, d'être

marraine de son fils, celle-ci avait accepté l'honneur qui lui était proposé.
Le baptême devait avoir lieu le 14 septembre 1606, et la duchesse faisait
à ce moment ses préparatifs de départ pour Fontainebleau, où elle devait
être rejointe par Pourbus, Marie de Médicis ayant prié sa sœur de laisser
ce dernier pendant quelques mois à la Cour de France. Au milieu de ces
préoccupations et de ces projets, Rubens avait été naturellement un peu
oublié. Peu jaloux de disputer à Pourbus la charge de portraitiste-ambulant
qui ne convenait guère à ses goûts, il n'avait rien fait, on peut le croire,
pour se mettre en évidence. Il se sentait toujours attiré vers Rome, où il
avait à ce moment la perspective de retrouver son frère. Soit que la succes-
sion de Juste Lipse ne lui parût plus très enviable, soit qu'il fût pris par
la nostalgie de l'Italie, Philippe, en effet, avait cherché à se créer à
Rome une situation. Informé que le cardinal Ascanio Colonna s'occupait

de former une riche bibliothèque, Juste Lipse lui avait très chaudement recommandé son élève comme étant, par l'étendue de son savoir et la sûreté de son caractère, le lettré le plus capable non seulement de seconder ses vues, mais de lui servir en même temps de secrétaire. Un autre cardinal, Séraphin Olivier, également sollicité par Juste Lipse à ce sujet, s'était aussi intéressé à Philippe, à qui la place fut accordée. En conséquence, vers le mois d'août 1605, celui-ci quittait Louvain pour se rendre à Rome, et Pierre-Paul, qui avait obtenu l'autorisation de le rejoindre, y arrivait de son côté probablement à la fin de novembre.

LA MISE AU TOMBEAU.
(Copie du Caravage, par Rubens, Galerie Liechtenstein)

Après les ennuis d'une assez longue séparation, tous deux goûtaient le bonheur d'être enfin réunis et de loger sous le même toit, car une procuration donnée par eux à leur mère, à la date du 4 août 1606, nous apprend qu'ils habitaient ensemble *via della Croce*, proche de la place d'Espagne. On peut comprendre le charme qu'offrait cette vie en commun pour deux frères qui s'aimaient tendrement. Leurs goûts étaient pareils, et ils comptaient déjà dans la société romaine bien des relations honorables ou utiles parmi les érudits, les artistes et les princes de l'Église. Entre tous les sujets qui les intéressaient l'un et l'autre, l'archéologie tenait une grande place, et Rome offrait alors de précieuses ressources pour cette étude. En visitant les collections des principaux amateurs, ils pouvaient échanger leurs vues, s'éclairer mutuellement. Pierre-Paul venait en

aide à son frère par les nombreux dessins qu'il faisait, d'après les édifices, les statues ou les objets antiques, et lorsque, peu d'années après, Philippe, de retour à Anvers, publiait à l'imprimerie plantinienne le résultat de ses recherches sur les costumes et les usages des anciens, il pouvait y joindre l'utile commentaire de planches dont l'artiste lui avait fourni les modèles. En insérant dans ce volume l'élégie en vers latins dont nous avons déjà parlé : *ad Petrum Paulum navigantem,* le lettré avait bien raison d'ajouter que c'était là un témoignage de son affection et de sa reconnaissance pour « ce frère dont la main habile et le jugement aussi fin que sûr lui ont été d'un si grand secours pour cet ouvrage ».

Outre la vive intelligence, la culture littéraire et l'excellente mémoire qui le servaient dans ces études, Rubens tirait une supériorité manifeste de son talent de dessinateur. Grâce à ce talent, il pouvait fixer d'une manière plus précise dans son esprit les formes des monuments antiques soumis à son examen, les comparer entre eux afin de déterminer avec plus de netteté leur signification et leur style. Il développait ainsi en lui des facultés d'observation et comme le disait son frère « une finesse de goût et une sûreté de jugement » qui devaient à la longue le rendre un connaisseur très expert. Le Louvre possède la plupart de ces dessins faits à Rome d'après des marbres ou des médailles que renfermaient les collections célèbres de ce temps. La conscience avec laquelle ils sont exécutés va jusqu'à la timidité. Tous portent écrits de sa main les noms de leurs possesseurs. Chez Fulvio Orsini, il avait pu dessiner les bustes en marbre de Sophocle, d'Euripide, d'Aristote, de Ménandre, d'Hérodote ou de Platon, et des médailles d'Archytas, d'Homère et d'Alexandre. D'autres bustes, ceux de Lysias et de Servilius Ahala se trouvaient chez Horace Vittorio et chez le cardinal Farnese. Enfin plusieurs dessins du *British Museum* nous montrent des reproductions faites par lui de camées antiques. Non content de copier ces divers objets, dès cette époque il profitait des occasions qu'il pouvait trouver d'en acquérir des exemplaires à des prix avantageux. C'est ainsi qu'il se rendit possesseur de pierres gravées et de bustes en marbre de Cicéron, de Chrysippe et de Sénèque qui formèrent le premier noyau de sa collection. Plus d'une fois, par la suite, il devait les utiliser, notamment le buste de Sénèque, qu'il introduisit dans plusieurs de ses compositions.

Mais la situation de Rubens était trop modeste, et il apportait dès lors

dans la conduite de sa vie un esprit d'ordre trop constant pour qu'il se
permît de donner librement carrière à ses caprices. A ce moment, du reste,
au mois de juillet 1606, il fit une assez sérieuse maladie pendant laquelle
il reçut les soins d'un médecin allemand fixé alors en Italie, le Dr Jean
Faber, originaire de Bamberg. Dans le recueil de ses œuvres, recueil
publié à Rome en 1651, ce docteur raconte en effet, « qu'avec l'aide de
Dieu, il avait pu guérir d'une grave pleurésie, P.-P. Rubens qui, par
reconnaissance non seulement avait peint son portrait, mais lui avait
offert un tableau représentant un Coq, avec cette inscription humoristique :
« Naguère condamné, aujourd'hui rétabli, j'accomplis mon vœu en dédiant
cette œuvre à Jean Faber, mon Esculape. » Le portrait a disparu ; mais
le tableau du *Coq et la Perle*, mentionné déjà par Mariette, appartient main-
tenant au Musée Suermondt, à Aix-la-Chapelle. Bien que l'animal vu de
profil soit peint avec une certaine maestria, l'œuvre se recommande plus
par la singularité du sujet que par son mérite propre. L'artiste évidem-
ment n'y attachait pas grande importance, et c'est en manière de plaisan-
terie qu'il offrait à son sauveur cette image d'un oiseau consacré à Escu-
lape. Les lettres écrites par Philippe Rubens à cette époque font plusieurs
fois allusion à cette maladie qui avait probablement un peu appauvri le
budget de la communauté, budget d'autant plus modeste que, suivant les
habitudes parcimonieuses de la Cour de Mantoue, les maigres appointe-
ments du peintre ne lui étaient payés que fort irrégulièrement. Déjà, le
11 février 1606, Giovanni Magno, l'agent du duc Vincent à Rome, écri-
vait à Chieppio pour le prier de régler le mode de paiement des 25 écus
composant la pension mensuelle de « M. Pierre-Paul, le Flamand », et
pour se plaindre des ennuis qu'il avait déjà éprouvés à ce propos. Le
29 juillet suivant, Rubens se voyait obligé d'adresser lui-même une autre
requête à Chieppio : on est encore vis-à-vis de lui en retard de quatre mois
pour ce salaire dont il a cependant si besoin « si l'on veut qu'il puisse
continuer ses études sans avoir à se procurer d'un autre côté des ressources
qui d'ailleurs ne lui manqueraient pas à Rome ». C'est probablement
à la suite de nouveaux retards que le peintre dut chercher des travaux
qui lui permissent à la fois d'occuper ses loisirs et de subvenir à son
entretien. Deux dessins du cabinet du Louvre, que nous reproduisons
ici, nous fournissent la preuve de ces tentatives. Tous deux proviennent
de la collection de Mariette et sont exécutés à la plume avec un léger

rehaut de lavis à l'encre de Chine. Le premier représente, juxtaposés sur une même feuille et déterminés par des numéros : 1º Abraham se disposant à sacrifier son fils ; 2º Isaac aveugle, « ainsi qu'il l'était dans sa vieillesse » ; 3º Jacob voyant en songe l'échelle miraculeuse. Dans le second, le roi David agenouillé joue de la harpe, tandis qu'au ciel les anges chantent les louanges du Seigneur. Ces compositions esquissées d'un trait facile n'ont pas grande originalité ; elles offrent cependant quelque intérêt à cause des inscriptions que Rubens y a mises. Outre la désignation des sujets représentés, nous lisons, en effet, sur la seconde, la note suivante : « Il est bon de remarquer que ces croquis faits à la hâte et du premier coup, ne peuvent donner qu'une idée bien insuffisante de ce que seraient les tableaux. Ce n'est donc là qu'une simple indication de la pensée. Les cartons qui seraient faits ensuite et les peintures elles-mêmes seraient exécutés avec tout le soin et l'élégance possibles. » La proposition de Rubens ne fut sans doute pas agréée, car on ne connaît ni tableaux, ni gravures d'après ces esquisses.

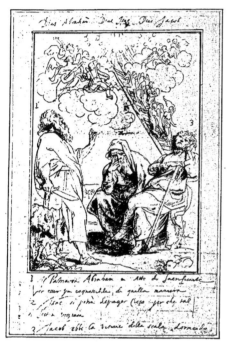

ABRAHAM, ISAAC ET JACOB.
(Dessin à la plume, Musée du Louvre.)

En revanche, l'artiste allait être bientôt chargé d'un travail très important qui lui fut commandé dans les conditions les plus flatteuses. Sur l'emplacement d'une ancienne chapelle qui lui avait été concédée, saint Philippe de Néri, le fondateur de l'ordre de l'Oratoire, avait élevé une église magnifique dédiée à la Nativité de la Vierge et connue sous les

noms de *Chiesa Nuova* ou de *Santa Maria in Vallicella*. Il y avait rassemblé les reliques des martyrs Papien et Maur et celles d'autres saints dont les restes avaient été découverts en même temps, ainsi que le corps de la vierge Maria Domitilla. Après sa mort (1595), les travaux avaient été menés assez activement pour que l'église fût consacrée en 1599 et les artistes les plus illustres de ce temps : Guido Reni, le Caravage, Pierre de Cortone, Barroccio et le Joseppin briguaient l'honneur de concourir à sa décoration. Bien qu'il fût déjà connu et apprécié, le nom de Rubens n'aurait, sans doute, pas suffi à le désigner au choix des prélats qui présidaient à la direction des travaux, et il est permis de penser que les relations du peintre parmi la haute

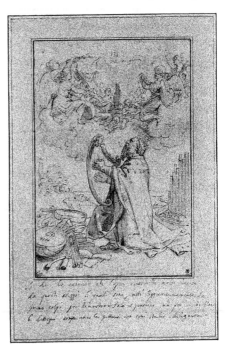

LE ROI DAVID.
(Dessin a la plume, Musée du Louvre.)

société et notamment la bienveillante entremise du cardinal Cesi, très lié avec Juste Lipse, et celle du cardinal Borghese, en sa qualité de protecteur attitré de la Germanie et de la Belgique, le servirent utilement en cette affaire. Une somme de 800 écus lui fut allouée pour exécuter une grande composition destinée au maître-autel et dans laquelle il devait représenter saint Grégoire entouré des autres saints dont les reliques avaient été inhumées en cet endroit. Cette composition devait elle-même être placée au-dessous d'une image ancienne et très vénérée de la Vierge, qu'on ne découvrait qu'à certains jours de fête.

Désireux de répondre dignement à l'honneur dont il était l'objet, l'artiste allait se mettre à l'œuvre et se consacrer tout entier à ce travail, quand il fut brusquement rappelé à Mantoue. Dans une lettre écrite par lui à Chieppio, le 2 décembre 1606, il exposait à son patron les raisons qui lui paraissaient décisives pour qu'on lui accordât un sursis. « Après avoir employé tout l'été à des études pour son art, il est obligé d'avouer qu'avec les 140 écus qu'il a seulement reçus depuis son départ de Mantoue, il s'est trouvé absolument hors d'état de pourvoir convenablement à l'entretien de sa maison et des deux serviteurs chargés de ce soin depuis un an qu'il est à Rome. » Par un choix des plus flatteurs, il vient d'être chargé de la décoration du maître-autel de l'église des Prêtres de l'Oratoire, devenue la plus célèbre et la plus fréquentée de toutes les églises de Rome. Il offenserait certainement les hauts personnages qui se sont entremis en sa faveur si maintenant il alléguait quelque empêchement pour ne pas s'acquitter d'une tâche si honorable pour lui. Il est assuré que ses protecteurs, entre autres le cardinal Borghese, intercéderaient au besoin auprès de son maître, afin d'obtenir quelque répit en lui représentant qu'il doit se trouver très heureux de voir qu'on fait un tel cas de son serviteur.

Par une lettre du 13 décembre 1606, le duc informait Chieppio qu'il faisait droit à la requête de Rubens et que, voulant lui être agréable et « aller plutôt au delà qu'en deçà de ses désirs », il lui accordait de rester à Rome jusqu'à Pâques. Durant cet intervalle, d'ailleurs, Vincent de Gonzague eut plus d'une fois occasion de recourir à son peintre et de le consulter au sujet d'achats d'œuvres d'art qu'il avait en vue. C'est sur les conseils mêmes de Rubens et à la suite de négociations qui nécessitèrent une correspondance assez active (du 17 février au 28 avril 1607) qu'il se décidait à acquérir au prix très modique de 220 écus d'argent un tableau capital du Caravage et peut-être même son meilleur ouvrage, la *Mort de la Vierge*, qui, après avoir passé de la collection de Mantoue dans celles de Charles Ier et de Jabach, appartient aujourd'hui au Louvre. Une autre fois, Vincent de Gonzague cherchant dans Rome une résidence convenable pour y loger son fils Ferdinand, qui venait de recevoir le chapeau de cardinal, avait pensé au Palais Capodiferro, situé près de la place Farnese. Mais Rubens ayant été de nouveau consulté au sujet de la valeur artistique des peintures et des ouvrages en stuc dont ce palais était orné, c'est probablement sur son avis que le duc avait renoncé à cet achat.

IX. — *L'Empereur Charles-Quint à cheval.*
Dessin à la plume.
(MUSÉE DU LOUVRE).

......... dignement à l'honneur dont il était l'objet, l'artiste
......... à l'œuvre et se consacrer tout entier à ce travail, quand il
......... rappelé à Mantoue. Dans une lettre écrite par lui à
......... a décembre 1606, il exposait à son patron les raisons qui lui
......... pour qu'on lui accordât un sursis. « Après avoir
......... l'été à des études pour son art, il est obligé d'avouer qu'avec
......... qu'il a reçus depuis son départ de Mantoue, il
......... de pourvoir convenablement à l'entre-
......... deux serviteurs chargés de ce soin depuis un
......... par un choix des plus flatteurs, il vient d'être
......... maître-autel de l'église des Prêtres de l'Oratoire,
la plus fréquentée de toutes les églises de Rome;
......... les hauts personnages qui se sont entremis en
......... pour ne pas
......... pour lui. Il est amusé que ses protec-
......... le cardinal Borghèse, besoin auprès
......... afin d'obtenir reçu en lui reprochant qu'il doit
......... qu'on fait en tel cas de son serviteur. »

Par une lettre du 13 décembre 1606, le duc informait Chieppio qu'il
...... droit à la requête de Rubens et que, voulant lui être agréable et
« aller plutôt au delà qu'en deçà de ses désirs », il lui accordait
à Rome jusqu'à Pâques. Durant cet intervalle, d'ailleurs, Vincent de
Gonzague eut plus d'une fois occasion de recourir à son et
consulter au sujet d'achats d'œuvres d'art qu'il avait en vue. Les
conseils mêmes de Rubens et à la suite de négociations qui nécessitèrent
une correspondance assez active (du 17 février au 28 avril 1607) qu'il se
décidait à acquérir au prix très modique de 220 écus d'argent un tableau
capital du Caravage et peut-être même son meilleur ouvrage, la *Mort de
la Vierge*, qui, après avoir passé de la collection de Mantoue dans celles
de Charles Ier et de Jabach, appartient aujourd'hui au Louvre. Une autre
fois, Vincent de Gonzague cherchant dans Rome une résidence convenable
pour y loger son fils Ferdinand, qui venait de recevoir le chapeau de
cardinal, avait pensé au Palais Capodiferro, situé près de la place Farnese.
Mais Rubens ayant été de nouveau consulté au sujet de la valeur artis-
tique des peintures et des ouvrages ce palais était orné, c'est

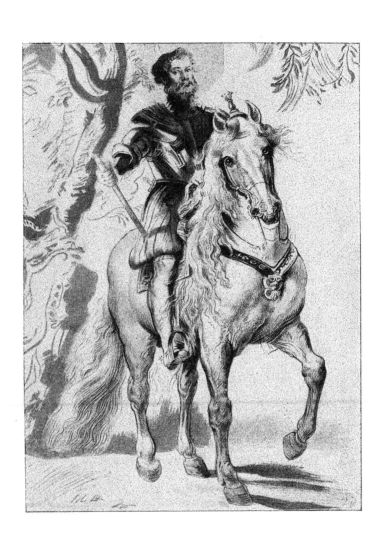

Sur ces entrefaites, vers le mois d'avril 1607, Philippe quittait son frère pour retourner en Flandre, où il était rappelé par l'état de santé de sa mère, qui depuis quelque temps réclamait sa présence. Déjà, le 18 décembre 1606, à la suite d'une violente crise d'asthme, celle-ci s'était sentie sérieusement menacée et elle avait manifesté le désir bien naturel d'avoir au moins un de ses fils auprès d'elle. Philippe, d'ailleurs, songeait depuis quelque temps à quitter l'Italie, et ses amis s'étant employés à lui assurer à Anvers une position honorable, celle de secrétaire de la ville, il avait accepté cette perspective. Sa nomination paraissait certaine ; aussi poursuivait-il dès ce moment des démarches en vue de l'acte de naturalisation, de *brabantisation* comme on disait alors, qui, à cause de sa naissance à l'étranger, lui était nécessaire pour exercer ces fonctions.

Son frère parti, Rubens s'était remis avec une nouvelle ardeur à l'exécution du tableau de la *Chiesa Nuova* qui, par suite de circonstances indépendantes de sa volonté, avait subi quelques retards. Le terme de Pâques assigné à son séjour à Rome était dépassé ; mais comme on semblait à Mantoue ne plus tenir à son retour, il croyait qu'il aurait tout le temps de terminer son œuvre, quand il fut de nouveau brusquement rappelé. Il était prévenu que le duc, ayant le projet de faire une cure aux eaux de Spa, se proposait de l'emmener avec lui en Flandre ; il lui fallait donc le rejoindre au plus vite. Pris ainsi au dépourvu, Rubens écrit le 9 juin 1607 à Chieppio pour lui annoncer que son tableau est sur le point d'être fini, mais qu'il y aura probablement lieu de le retoucher sur place. Il fait donc ses préparatifs pour partir trois jours après et se mettre à la disposition de son maître. Il espère cependant qu'à son retour de Flandre, on lui accordera l'autorisation de revenir à Rome pour un mois seulement, afin d'y terminer son œuvre et aussi de mettre ordre à ses affaires que ce départ précipité l'empêche de régler.

Quand Rubens arriva à Mantoue, le duc, avec sa versatilité ordinaire, avait changé d'avis. Son projet de voyage à Spa était abandonné, et il se décidait à passer la saison d'été dans un faubourg de Gênes, à Saint-Pierre d'Arena, où le fils d'Antoine Spinola, son ami, lui avait fait offrir, pour y résider, le palais Grimaldi. Il s'y était installé au commencement de juillet, et la suite nombreuse dont il était accompagné — ses gentilshommes, son peintre et sa troupe de musiciens — occupait deux habitations voisines. Pendant les deux mois qu'il demeura à Gênes, on peut

croire qu'il mena joyeuse vie. Il avait, en effet, retrouvé dans cette ville bien des compagnons de plaisir, et, sans parler du jeu, sa passion dominante, ses journées s'écoulaient en concerts, comédies, danses et autres divertissements. Ce n'était pas là une existence qui pût convenir à Rubens. Vivement inquiet de la santé de sa mère, il n'avait qu'à regret renoncé à ce voyage de Flandre qui lui aurait permis de la revoir. Du moins, au milieu du tourbillon de fêtes et de distractions variées qui se succédaient pour son maître, l'artiste jouissait-il de quelque liberté pour se livrer à son travail. Les relations nouées par lui avec plusieurs familles de l'aristocratie génoise lui avaient valu quelques commandes, entre autres

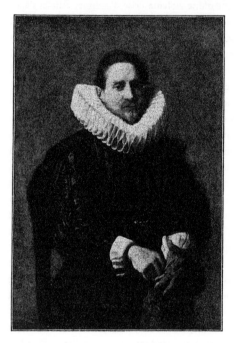

PORTRAIT D'UN HOMME METTANT SES GANTS.
(Galerie de Dresde.)

celle du grand tableau de la *Circoncision* qu'il peignit pour le marquis Nicolas Pallavicini et qui décore le maître-autel de l'église Saint-Ambroise, à laquelle celui-ci voulait l'offrir. C'est une composition en hauteur, un peu incohérente et déparée par les fautes de proportions et les duretés de coloris qu'on retrouve dans la plupart des œuvres de cette époque. Certaines figures, comme celles du grand-prêtre et de la femme debout à côté de lui, et plusieurs des anges qui volent dans le ciel, paraissent des réminiscences du Corrège. Les traits de la Vierge sont aussi assez vulgaires et sa pose maniérée, ainsi que l'affectation avec laquelle elle détourne la tête pour ne pas voir souffrir l'Enfant, ne sont guère

en rapport avec les convenances d'un pareil sujet. Cependant d'autres personnages ont déjà un caractère franchement rubénien, par exemple la femme debout qui lève les yeux au ciel et les petits anges blonds et roses dont les corps délicatement modelés se détachant sur le bleu du ciel, inaugurent ces harmonies fraîches et charmantes qui, de plus en plus, égaieront les œuvres du peintre. Pendant son séjour à Gênes, Rubens exécuta aussi pour des seigneurs de cette ville plusieurs portraits, notamment ceux de la marquise Brigitte Spinola et de la marquise Marie Grimaldi (maintenant chez M. Bankes, à Kingston-Lacy), toutes deux en toilettes fort élégantes, ainsi que deux études de têtes d'hommes très franchement enlevées que l'on voit

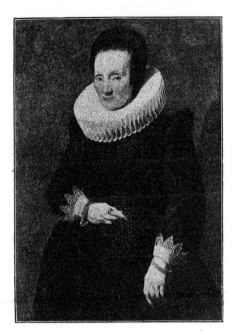

PORTRAIT D UNE VIEILLE DAME.
(Galerie Lichtenstein)

encore aujourd'hui au Palais Durazzo. C'est également à cette époque que, grâce aux facilités d'accès que lui procurait la présence de son maître, il put réunir les dessins et les plans de quelques-uns des palais dont la robuste et pompeuse architecture l'avait si vivement frappé que plus tard il en fit l'objet d'une publication sur laquelle nous aurons l'occasion de revenir (1).

Mais quel que fût l'intérêt que pussent lui offrir ces travaux, l'artiste avait le plus vif désir de retourner à Rome, où non seulement il trouverait des ressources plus abondantes pour son instruction, mais où il avait à

(1) *Palazzi di Genova;* Anvers, 1622.

15

cœur de finir les peintures de la Chiesa Nuova, que son départ ne lui avait pas permis d'achever. Aussi, dès qu'il en eut obtenu l'autorisation, il s'était de nouveau réinstallé à Rome, quand, vers le milieu de septembre 1606, le duc Vincent, qui avait, de son côté, regagné Mantoue, reçut de l'archiduc Albert une lettre écrite de Bruxelles le 5 août et par laquelle celui-ci le priait d'accorder à son peintre, sur la requête de la famille de ce dernier, la permission de revenir en Flandre, afin « de mettre ordre à quelques affaires qui le concernent et qu'il ne pourrait, étant absent, faire régler convenablement par tierces personnes ». Comme l'artiste est son sujet, l'archiduc espère que Vincent de Gonzague voudra bien lui accorder ce congé qui lui permettra de remplir ses obligations. Peut-être Rubens lui-même avait-il provoqué cette démarche des siens en leur manifestant la déception que lui causait l'avortement du projet de voyage en Flandre; peut-être aussi l'état de santé de sa mère ayant empiré, celle-ci avait-elle exprimé son vif désir de revoir son fils. Mais, bien que la lettre de l'archiduc fût correcte dans ses termes, en arguant de sa qualité de souverain du peintre son sujet, ce prince semblait réclamer comme un droit la faveur qu'il demandait. Le duc de Mantoue fut froissé du procédé, et les deux brouillons avec variantes qui existent de sa réponse (1) témoignent du dépit qu'il en éprouva. Rubens étant parti pour Rome, le duc pouvait, en toute sincérité, parler, ainsi qu'il le faisait dans le premier de ces brouillons, « de l'entière satisfaction que son peintre, comme lui-même, trouvait au contrat qui les unissait. Je ne puis croire, ajoutait-il, qu'il ait la pensée de quitter mon service auquel il se montre très attaché. Il ne peut donc être question de déférer au désir de sa famille, désir qu'elle a voulu appuyer de l'autorité de l'archiduc pour le rappeler dans son pays. Tout autre est la volonté de Pierre-Paul qui est de rester, comme la mienne qui est de le retenir ». Pour être exprimé d'une manière un peu moins sèche dans le second brouillon, le refus n'était pas moins formel, et en présence de dispositions si nettement exprimées, il n'y avait pas à insister. Le duc avait-il vraiment consulté Rubens sur ses désirs et celui-ci lui avait-il manifesté son intention positive de rester à Rome? Nous l'ignorons. En tout cas, la question était tranchée, et quels que fussent ses projets pour l'avenir, le peintre n'avait pour le moment qu'à s'acquitter

(1) Ils furent écrits à trois jours d'intervalle, le 13 et le 16 septembre 1607.

de ses engagements vis-à-vis des Pères de l'Oratoire et à leur livrer au
plus vite le tableau destiné au maître-autel de la Chiesa Nuova. Assuré
de quelque répit du côté de Mantoue, il s'était donc remis à ce travail ;
mais une lettre écrite par lui à Chieppio, à la date du 2 février 1608, nous
tient au courant des ennuis qu'allait encore lui causer cette affaire.

Le tableau étant fini, les Pères, les amateurs et les artistes qui l'avaient
vu dans l'atelier de Rubens, s'en étaient montrés fort satisfaits. Cepen-
dant, mis en place, il n'avait pas produit l'effet qu'on en attendait. Le
jour sous lequel il se trouvait exposé était absolument insuffisant ; et les
reflets du vernis appliqué sur la toile ajoutaient encore aux défauts de cette
malencontreuse exposition. L'impression était telle qu'il n'y avait pas à
laisser le tableau à cette place. Les Pères avaient donc résolu de lui
substituer une copie faite sur une matière mate et absorbant la couleur,
telle que l'ardoise, de façon à éviter les miroitements. L'œuvre primitive
demeurant ainsi sans emploi, l'artiste avait pensé qu'elle pourrait convenir
« au duc et à la duchesse qui lui avaient autrefois exprimé le désir d'avoir
un de ses tableaux pour leur galerie. Il lui serait donc très agréable de
voir prendre par Leurs Altesses un ouvrage auquel il avait consacré tant
de soins et certainement le meilleur de ceux qu'il ait jamais produits, car
il ne se résoudrait pas facilement à renouveler un pareil effort et un travail
où il s'est mis ainsi tout entier. Le voulût-il d'ailleurs qu'il ne réussirait
pas aussi complètement ». Quant au prix qui avait été fixé à 800 écus,
Rubens s'en remettait complètement à la discrétion de Son Altesse, et si
Chieppio voulait bien lui présenter cette requête et l'appuyer « il mettrait
par cette faveur le comble aux obligations infinies que l'artiste avait déjà
contractées envers lui ».

Le même courrier emportait à Mantoue une lettre écrite également le
2 février à Chieppio par le résident Magno pour lui recommander la
requête de Pierre-Paul. Dès le 15 février, Chieppio informait Magno que,
tout en professant une grande estime pour le talent de Rubens, le duc
n'était pas disposé à acheter son tableau. « On marche en ce moment,
disait-il, avec une extrême réserve dans la voie des dépenses. » En parlant
ainsi, le bon Chieppio prenait un peu trop facilement ses désirs pour des
réalités, car, en s'excusant de la hâte de sa lettre, il ajoute : « On est ici
en plein carnaval et au milieu du mouvement causé par le départ de
S. A. pour Turin, avec une escorte de cavaliers, la plus belle et la plus

nombreuse qui se soit jamais vue. » On conçoit aisément les frais que devaient occasionner un tel cortège, ainsi que les fêtes du mariage du fils aîné de Vincent de Gonzague avec Marguerite de Savoie; mais, malgré le manque d'argent, le refus d'acheter le tableau de la Chiesa

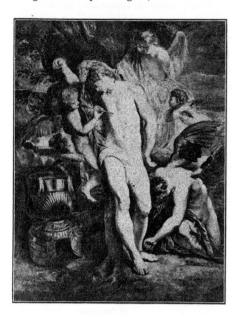

LE MARTYRE DE SAINT SÉBASTIEN.
(Galerie Corsini.)

Nuova avait pour Rubens quelque chose d'un peu humiliant, car, à ce moment même, on envoyait de Rome à Mantoue une caisse pleine de portraits de jolies femmes, peints à Naples par Pourbus pour la *Chambre des Beautés* du duc, et, de son côté, la duchesse, traitant l'achat d'une toile importante de Pomerancio (1), chargeait Magno de s'adresser au Flamand lui-même pour cette négociation et pour l'estimation de cet ouvrage. Rubens avait trop le sentiment de sa dignité pour

manifester le moindre dépit; mais, dans la lettre qu'il écrivit à Chieppio le 23 février 1608, tout en le remerciant de son intervention aussi vivement que si elle avait abouti à un résultat favorable, il ne put se tenir de relever d'une manière indirecte les procédés qu'on avait vis-à-vis de lui. Afin de mettre Chieppio, plus à l'aise, il affecte de n'être aucunement embarrassé au sujet du placement de son tableau. « Il a été exposé pendant plusieurs jours en meilleure lumière et, vu par tous les connaisseurs de Rome, il a réuni les suffrages les plus flatteurs. » Il s'applaudit donc, non sans quelque ironie, de ce que sa proposition n'a pas été agréée par le duc, car,

(1) Christophe Roncalli, dit le Pomerancio, était alors un des artistes le plus en vue à Rome et il avait également travaillé à la décoration de la Chiesa Nuova.

« à cause de ces noces et des dépenses qu'elles occasionnent, il aurait créé des difficultés réelles à la trésorerie de Mantoue, si elle avait eu à le payer; ces difficultés seront déjà bien assez grandes quand il s'agira de lui payer ses appointements depuis si longtemps en retard ». Mais s'il accepte pour lui-même ces retards, il entend du moins que ce qui est dû au Pomerancio pour l'achat de son tableau soit réglé immédiatement. C'est sur un ordre exprès de la duchesse que l'acquisition a été faite, et il a été mêlé directement à cette affaire : c'est grâce à ses instances qu'on a obtenu le prompt achèvement de la commande, bien que l'artiste fût à ce moment très occupé. Le prix de 5oo écus demandé d'abord à la Ser^me Princesse lui avait paru exorbitant; car, habituée à traiter suivant les usages de

GRAVURE POUR LA VIE DE SAINT IGNACE DE LOYOLA.
(Avec la correction dessinée en marge par Rubens.)

Mantoue, elle ne connaît aucunement les façons d'agir de ces grands artistes romains. Quant à lui, si le paiement souffrait le moindre retard, il ne se risquerait plus à accepter des commissions semblables ; car, après avoir été à diverses reprises sollicité par S. A. et avoir obtenu un « plein succès (1), il est effrayé de voir qu'on met une telle froideur à s'acquitter de la dette contractée ». Sous la modération de la forme, on le voit, la leçon est complète, et en réclamant pour un de ses confrères des procédés plus corrects, Rubens indique assez clairement la façon dont il voudrait lui-même être traité.

La situation qu'accuse cette lettre et les griefs très légitimes qu'elle nous

(1) Grâce à l'intervention de Rubens, le Pomerancio avait réduit à 400 écus le prix de ce tableau.

révèle à mots couverts expliquent peut-être le silence absolu qui désormais se fait autour de Rubens. En effet, pendant les huit mois qui vont suivre et jusqu'à la fin de son séjour en Italie, les archives de Mantoue ne nous fournissent plus sur lui aucun renseignement. Dès ce moment, en tout cas, il avait l'intention bien arrêtée, sinon de quitter le service du duc Vincent, du moins d'aller à Anvers pour y revoir sa mère dont la santé était de plus en plus chancelante. Cette intention ressort nettement d'une lettre adressée quelque temps avant (1ᵉʳ mars 1607) par son frère Philippe à l'un de ses amis, Louis Beccatelli, qui se trouvait alors à Rome et dans laquelle il promet à ce dernier de lui envoyer un portrait de Juste Lipse, dès que Pierre-Paul sera auprès de lui. « Mon frère songe à s'envoler pour revenir dans sa patrie, dit-il, avec sa préciosité habituelle ; déjà il ouvre ses ailes, afin d'être bientôt réuni aux siens. » Cependant avant de songer à son départ, Rubens avait à s'acquitter de ses obligations vis-à-vis des Pères de l'Oratoire, en peignant pour eux une copie du tableau fait pour la Chiesa Nuova. Nous parlerons plus loin de ce tableau qui se trouve aujourd'hui au Musée de Grenoble. En dépit de ses espérances, l'artiste ne parvint pas à le vendre en Italie, puisqu'il le fit revenir de Rome à Anvers, où il devait le retoucher presque entièrement. A raison de la place très obscure où elle devait être exposée, la copie exécutée par Rubens ne lui coûta que peu de peine. Autant que la rareté de la lumière permet d'en juger, on y sent la hâte d'une exécution assez sommaire, et dont la rigidité de l'ardoise accroît encore la sécheresse. Tout en conservant à peu près l'ordonnance de l'œuvre primitive, le jeune maître a profité de la liberté qui lui était accordée pour répartir sur trois panneaux les éléments de la composition concentrés auparavant sur une seule toile. L'exécution très sommaire de ces peintures n'avait pas dû prendre beaucoup de temps à Rubens, et actif comme il l'était, il avait certainement pu peindre plusieurs autres ouvrages pendant son séjour à Rome. De ce nombre est le *Saint François en prières* du Palais Pitti, un sujet auquel il revint plusieurs fois par la suite. Les mains serrées contre sa poitrine, le saint est agenouillé devant un crucifix à côté duquel sont posées la discipline servant à ses flagellations et une tête de mort. On sent toutes les joies, toutes les ferveurs de l'extase dans le jet expressif de cette figure et la tonalité brune, presque monochrome du tableau concentre naturellement l'attention sur son visage pâle et ardent, tout illuminé par l'amour divin.

Bien qu'on y retrouve le souvenir direct du Corrège et les fautes de proportions que trop souvent déjà nous avons eu l'occasion de signaler dans les œuvres de cette période, le *Saint Sébastien* de la Galerie Corsini est assurément d'un mérite supérieur. Avec son expression de souffrance et de sérénité, sa jolie tête un peu penchée sur son épaule, son corps vigoureux d'éphèbe, ce jeune homme expirant semble un beau lys qui s'incline mollement sur sa tige. Autour de lui avec de pieuses précautions, des anges s'empressent pour le secourir. Si leur laideur et la gaucherie avec laquelle ils ont été repeints trahissent trop manifestement la main d'un restaurateur inhabile, en revanche, le corps du martyr, très largement peint, avec des ombres plus transparentes et plus claires, se détache avec un éclat merveilleux sur le gris du ciel, le brun du terrain et des végétations et sur le bleu velouté des lointains.

En même temps qu'il peignait ces œuvres de plus en plus personnelles, l'artiste, comme s'il avait eu conscience qu'il ne reverrait plus l'Italie, continuait à profiter de son séjour à Rome pour y recueillir tout ce qu'il pouvait de renseignements sur l'antiquité. Désireux de mettre toujours plus d'exactitude et de vraisemblance dans ses compositions inspirées par la fable ou par l'histoire, il s'appliquait à rassembler dans ses cartons de nombreux dessins d'après les monuments, le mobilier et les costumes des anciens. Avec une ardeur pareille, il ne se lassait pas non plus d'étudier dans les collections romaines les chefs-d'œuvre des maîtres et en particulier de ceux vers lesquels le portait son propre tempérament. Entre tous, Titien l'attirait de plus en plus, et c'est à ce moment qu'il fit d'après deux de ses plus célèbres tableaux des copies qui se trouvent aujourd'hui au Musée de Stockholm. Exécutées pour le duc Alphonse de Ferrare en 1518 et 1519, l'*Offrande à Vénus* et la *Bacchanale*, par le sens original de la beauté pittoresque qu'elles révèlent, marquaient dans la carrière artistique du peintre de Cadore le complet épanouissement de son génie. Après la prise de possession du duché de Ferrare par le pape, le cardinal Aldobrandini s'était furtivement emparé de ces deux ouvrages et les avait en 1598 transportés à Rome dans son palais où ils excitaient l'admiration unanime des connaisseurs (1). Incapable de s'astreindre à

(1) En 1638, les deux tableaux de Titien furent offerts à Philippe IV par le comte de Monterey, · vice-roi d'Espagne en Italie, et ils sont aujourd'hui au Musée du Prado. Quant aux copies, achetées à la mort de Rubens par Philippe IV, elles furent transportées en Suède au commencement de ce siècle par Bernadotte et données par son fils au Musée de Stockholm.

une exactitude absolue, Rubens dans les copies qu'il en a faites, insiste
sur le côté décoratif de ces épisodes et sur le rôle heureux qu'y joue le
paysage. Les formes chez Titien sont plus choisies, la couleur plus
chaude est aussi plus concentrée, la facture plus fine, plus fondue et plus
serrée. Chez Rubens, avec des colorations plus claires, plus gaies, plus
argentines, les actions sont plus vives, plus entraînantes; les types aussi se
modifient et la belle figure de Nymphe étendue au premier plan de la
Bacchanale devient une Flamande aux chairs molles et rebondies.

Entre temps, et sans doute afin de parer un peu à l'insuffisance de la
modique pension qui lui était allouée et dont il avait tant de peine à
obtenir le paiement, Rubens ne négligeait aucune occasion de tirer
parti de son talent. Nous voyons une nouvelle preuve de son activité et
de son esprit d'ordre dans la part qu'il prit alors à une publication qui
nous est signalée dans le catalogue de Basan (1). Cette publication, qui
parut à Rome en 1609 sans nom d'éditeur, consistait en une suite de
79 petites planches précédées d'un frontispice, sous le titre: *Vita beati P.
Ignatii Loyolæ, societatis Jesu fondatoris.*

Ainsi que le fait observer avec raison M. Hymans (2), en dépit de cette
désignation de Rome comme lieu de publication, le caractère de la plupart
des gravures dénote une origine toute flamande. Il est probable que, faite
à l'occasion de la béatification de saint Ignace, en 1607, cette publication
avait été entreprise par quelque éditeur d'Anvers (3) qui, après avoir
réuni le plus grand nombre des illustrations, très faibles d'ailleurs, dont
cette suite est formée, les avait fait graver. Mis en relations avec Rubens,
son compatriote, il pria, sans doute, ce dernier de compléter ce travail en
se chargeant lui-même non seulement de fournir les quelques dessins
qui manquaient, mais de revoir les planches déjà exécutées et d'indiquer
sur les plus défectueuses les corrections qui lui paraîtraient indispen-
sables. Tels sont, du moins, les détails qui nous sont transmis par un
précieux autographe de Mariette, qui, au Cabinet des Estampes de la
Bibliothèque nationale, précède l'exemplaire complet et unique, autrefois
acquis par Mariette lui-même. Plusieurs des feuilles portent, en effet, sur
les marges les annotations en flamand, ainsi que les corrections faites par

(1) *Catalogue des Estampes gravées d'après Rubens*, page 206.
(2) *La Gravure dans l'école de Rubens*, page 15 et suiv.
(3) Cette ville était alors, on le sait, le principal centre de l'imagerie religieuse.

Rubens pour les planches primitives. Les modifications proposées par l'artiste ne visent que les incorrections les plus choquantes dans les proportions, les attitudes, les contours des pieds, des mains ou des draperies. Mais ce qui est pour nous plus intéressant, ce sont les quelques planches dues à Rubens lui-même et sur lesquelles le premier possesseur avait marqué par les initiales

Rub. celles qui lui semblaient du maître. Tout en insistant sur les facilités que son prédécesseur avait eues pour être bien renseigné à cet égard, Mariette n'accepte pas sans scrupule toutes les pièces ainsi désignées; mais, dans plusieurs d'entre elles, il croit juste de reconnaître la main du grand artiste. Entre toutes, celle de là *Béatification de saint Ignace*, dont le cabinet de Paris possède la seule épreuve connue, est de beaucoup la plus remarquable. La place laissée pour la légende y est restée vide, et la gravure,

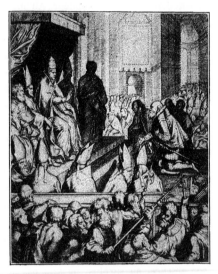

BÉATIFICATION D'IGNACE DE LOYOLA.
(Gravée d'apres un dessin de Rubens)

d'une exécution très supérieure à celles des autres planches, montre l'importance que l'éditeur y attachait. Du reste, l'aspect de la scène a un caractère si frappant de réalité qu'on la croirait dessinée d'après nature. Pour la reproduire avec autant d'exactitude, Rubens en avait probablement été témoin. L'effet, en tout cas, est saisissant et la pompe de ces grandes solennités religieuses, telles qu'on sait les organiser à Rome, la belle prestance des dignitaires de l'Église, le mouvement du populaire que les gardes contiennent ou repoussent à coups de hallebardes, sont ici rendus avec autant d'art que de vérité. A cette date, avec ses qualités de composition, l'œuvre est significative et méritait d'être signalée.

Les semaines et les mois s'écoulaient pour Rubens au milieu de cette

vie active, sans qu'on songeât à le faire revenir à Mantoue. Le duc Vincent, parti le 18 juin avec une suite de plus de trente cavaliers, s'était d'abord dirigé, par la Suisse, vers Nancy, où il s'arrêtait chez sa fille Marguerite, mariée au duc de Lorraine; puis, après un séjour à Spa, il arrivait le 29 août à Bruxelles et se rendait ensuite à Anvers, où des fêtes étaient données en son honneur. Au moment même où il s'y trouvait, Rubens allait y être rappelé, à raison des nouvelles très alarmantes qu'il recevait, le 26 octobre, sur la santé de sa mère. Ainsi qu'on le lui disait, une crise d'asthme très violente, « à laquelle s'ajoutait le poids de ses soixante-douze années, l'avait mise dans une situation telle qu'il n'y avait plus à attendre pour elle que la fin commune à tous les humains ». Le peintre avait donc, en grande hâte, mis ordre à ses affaires les plus pressantes. Il semblerait même qu'il eût comme un pressentiment de son départ prochain, car, la veille du jour où il apprenait l'état désespéré de sa mère, il avait pris des dispositions au sujet du paiement des trois tableaux peints pour le chœur de la Chiesa Nuova. Deux jours après, le 28 octobre, il avisait Chieppio de la nécessité où il était de quitter Rome brusquement, sans attendre la permission de son maître. Il cherchera, dit-il, à le rencontrer en chemin et, suivant les indications qu'il pourra recueillir à cet égard, il choisira telle ou telle route afin de pouvoir le joindre. Au lieu donc de se rendre à Mantoue, il prendra la voie la plus directe, et son absence, au surplus, ne sera pas de longue durée (1). Comme les tableaux de la Chiesa Nuova, bien qu'ils n'aient pas encore été découverts au public, sont cependant terminés, rien ne s'opposera à ce qu'au retour il se rende aussitôt à Mantoue, pour y rester à la disposition de son maître, « la volonté de ce dernier devant toujours et en tout lieu être suivie par lui comme une loi inviolable ». Et en marge, à la fin de cette lettre, pour montrer la précipitation où il est, il ajoute : « Au moment de monter à cheval *salendo a cavallo* ». Quel que fût son empressement, il ne devait plus retrouver sa mère ; à la date où il recevait la nouvelle de son état désespéré, celle-ci était déjà morte depuis cinq jours.

Rubens était, sans doute, sincère dans l'intention qu'il manifestait de revenir en Italie et de demeurer au service du duc de Mantoue ; mais les liens depuis longtemps assez lâches qui le rattachaient à lui s'étaient dans

(1) Sandrart dit que Rubens avait gagné Anvers par Venise ; si la chose est vraie, ce n'eût pas été pour lui un détour de repasser par Mantoue.

X. — *La Vierge, Sainte Élisabeth, l'Enfant Jésus et Saint Jean.*

Dessin à la sanguine.

(MUSÉE DU LOUVRE).

...geât à le faire revenir à Mantoue. Le duc Vin-
.. avec une suite de plus de trente cavaliers, s'était
.. Suisse, vers Nancy, où il s'arrêtait chez sa fille
.. du duc de Lorraine; puis, après un séjour à Spa, il
.. Bruxelles et se rendait ensuite à Anvers, où des fêtes
.. honneur. Au moment même où il s'y trouvait,
..ppelé, à raison des nouvelles très alarmantes qu'il
..ur la santé de sa mère. Ainsi qu'on le lui disait, une
..tente, « à laquelle s'ajoutait le poids de ses soixante-
..xe dans une situation telle qu'il n'y avait plus à
.. fin commune à tous les humains ». Le peintre
.., mis ordre à ses affaires les plus pressantes.
.. ..ût comme un pressentiment de son départ
.. il apprenait l'état désespéré de sa mère,
.. sujet du paiement des trois tableaux
.. Nouvan. Deux jours après, le 28 ..
.. était de quitter Rome brusque- ..
.. Il cherchera, dit-il, à le
.. pourra recueillir à
.. afin de pouvoir le ..
.. prendra la voie la ..
.. pas de longue durée
.. Noven, bien qu'ils n'aient pas encore été découverts
..pendant terminés, rien ne s'opposera à ce qu'au retour
..tôt à Mantoue, pour y rester à la disposition de son
..onté de ce dernier devant toujours et en tout lieu être
comme une loi inviolable ». Et en marge, à la fin de cette
lettre, p..montrer la précipitation où il est, il ajoute : « Au moment de
monter à ..al *salendo a cavallo* ». Quel que fût son empressement, il
ne deva.. .. retrouver sa mère; à la date où il recevait la nouvelle de
son étatgé, celle-ci étaitrte depuis cinq jours.

Rubenss doute, sincère dans l'intention qu'il manifestait de
revenir en de demeurer au service du duc de Mantoue; mais les
liens depu.. assez lâches qui le rattachaient à lui s'étaient dans

<hr>

(1) Sandrart dit que P.. Anvers par Venise; si la chose est vraie, ce n'eût pas

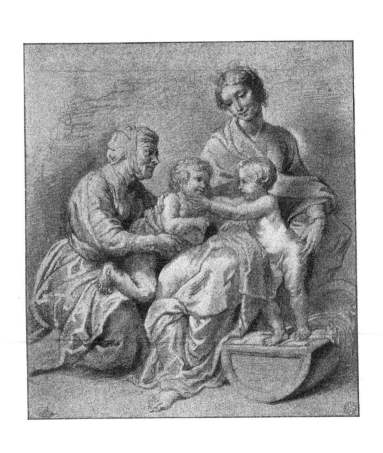

les dernières années encore bien détendus. Sans avoir pris de détermination bien arrêtée au sujet de son avenir, il est probable que l'artiste n'avait qu'un désir très modéré de rester à Mantoue. Il avait conscience de sa valeur, et le moment était venu pour lui de se produire sur un plus grand théâtre. Désormais il s'était approprié tous les enseignements qu'il pouvait tirer des autres. Peut-être même, avec son intelligence si ouverte, n'avait-il que trop cédé à cette vive curiosité qui le poussait avidement, un peu au hasard de ses rencontres, vers l'étude des maîtres. Les plus différents l'avaient sollicité tour à tour : Mantegna, Léonard, Michel-Ange, Raphaël, Titien, Tintoret, Corrège, Paul Véronèse, Jules Romain, Caravage, Baroccio, Dominiquin, les Carrache et bien d'autres encore. Et maintenant, en dépit de sa vocation précoce, il était arrivé à la maturité de l'âge sans avoir donné sa mesure. Bien plus, pendant quelques années encore, tous ces souvenirs des œuvres du passé qui flottaient dans sa mémoire ou qu'il avait recueillis dans ses cartons allaient, à son insu, peser sur lui pour arrêter son essor. Il n'était que temps de se reprendre lui-même et de donner enfin carrière aux ardeurs généreuses qui bouillonnaient en lui. Du moins, ce long séjour en Italie lui avait appris bien des choses. Il y avait cultivé son esprit, vécu dans les sociétés les plus diverses, frayé avec les hommes les plus éminents par leur naissance, leur position ou leur mérite. S'il était pour toujours édifié sur la frivolité ou les intrigues des cours et sur ce gaspillage des heures dont plus qu'aucun autre, avec ses goûts sérieux et son amour du travail, il avait dû souffrir, son savoir-vivre, en revanche, s'était affiné et dans la situation dépendante qu'il avait été forcé d'accepter, il avait, avec un tact parfait, montré un sentiment toujours plus vif de sa dignité. Il comprenait mieux aussi toute la richesse d'un art dont il allait bientôt lui-même étendre le domaine. Grâce à ses études désintéressées, son talent s'était fortifié. Familiarisé avec les formes du corps humain, il excellait surtout à rendre la fraîcheur et l'éclat des carnations, et son habileté à cet égard était telle que Guido Reni, déjà très célèbre, avait pu dire de lui que « certainement il mêlait du sang à ses couleurs ». Il avait aussi acquis plus d'abondance et de variété dans ses compositions, un dessin plus facile et plus sûr, une entente plus savante du clair-obscur, une connaissance plus approfondie de toutes les ressources de la peinture. Quelles que fussent ses prédilections pour les maîtres qui l'attiraient, même à travers les copies qu'il en avait faites, il

conservait quelque chose de son origine et de son éducation première, cette exécution flamande et en même temps déjà très personnelle, à la fois expéditive et posée, qui convenait si bien à sa nature; car, si exubérant que fût son tempérament, son esprit n'était pas moins réfléchi, méthodique, préoccupé d'ordre et de mesure. Après tant de contraintes et de retards salutaires, l'artiste rendu à lui-même allait peu à peu se dégager de ces influences étrangères ou plutôt s'assimiler tant d'éléments qui jusque-là s'agitaient confusément en lui, les accorder entre eux, les fondre dans la puissante unité de son génie et se manifester enfin par des créations vraiment originales.

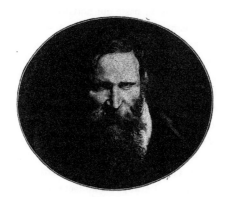

PORTRAIT D'HOMME.
(Galerie Lichtenstein.)

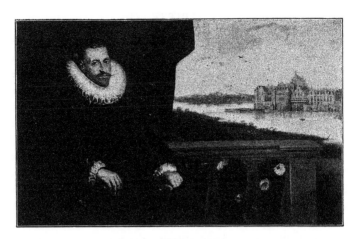

L'ARCHIDUC ALBERT.
(Musée du Prado.)

CHAPITRE VI

ARRIVÉE DE RUBENS A ANVERS. — IL PREND LE PARTI DE S'Y FIXER. — LES PREMIERS
TABLEAUX QU'IL Y PEINT. — L'*Adoration des Mages* (1609). — IL EST NOMMÉ
PEINTRE DE LA COUR DES ARCHIDUCS. — SON MARIAGE AVEC ISABELLE BRANT. —
L'*Érection de la Croix* PEINTE POUR L'ÉGLISE SAINTE-WALBURGE EN 1610. —
RENOMMÉE CROISSANTE DE RUBENS ; ÉPANOUISSEMENT DE SON TALENT.

DESSIN D'APRÈS UN BUSTE DE VITELLIUS.
(Collection de l'Albertine.)

IEN que les nouvelles qu'il avait
reçues à Rome ne lui permissent
pas grand espoir, on peut ima-
giner quelle fut la douleur de Rubens
quand, après le pénible voyage qu'il
dut faire pour regagner Anvers, il n'y
retrouva plus sa mère. La pensée qu'elle
s'était éteinte sans qu'il pût la revoir,
alors que depuis si longtemps il l'avait
quittée, lui était particulièrement cruelle.
Plusieurs de ses biographes assurent que,
tout entier à sa peine, il vécut enfermé
pendant plusieurs mois à l'abbaye de
Saint-Michel, dans une retraite absolue.

Aucun document positif n'autorise cette hypothèse, que contredisent assez
d'ailleurs l'affection que Rubens avait pour son frère et des habitudes de

travail qui seules pouvaient adoucir pour lui une pareille épreuve. Peut-être la proximité de l'abbaye de Saint-Michel et de la maison qu'habitait sa mère et probablement aussi son frère a-t-elle prêté quelque créance à cette assertion. Celle-ci demeurait, en effet, dans la Klooster-Straat, tout près de cette abbaye où depuis longtemps elle aimait à faire ses dévotions et où elle avait voulu être enterrée. Rubens, en s'installant dans la maison de la Klooster-Straat, y retrouvait le souvenir encore présent de cette mère héroïque. Tout dans ce modeste logis lui parlait d'elle, de sa vie simple et régulière. C'est avec une émotion bien légitime qu'il apprenait de son frère Philippe la fermeté qu'elle avait montrée dans ses derniers jours, alors que tout à fait infirme et sentant sa mort prochaine, elle avait réglé elle-même les dispositions de ses funérailles et prescrit, en bonne chrétienne, les sommes modiques qu'on devait prélever sur sa petite succession en faveur des hospices et des pauvres. Devenus les tuteurs naturels des enfants laissés par leur sœur Blandine, les deux frères s'étaient, avec un esprit constant d'équité, occupés du partage de cette succession dont le règlement définitif eut lieu deux ans après, le 17 septembre 1610 (1). Également soucieux d'honorer la mémoire de leur mère, tous deux aussi lui avaient fait construire un tombeau en marbre, surmonté d'une inscription latine, consacrée « à très sage et très accomplie dame Maria Pypelincx, qui, mariée à Jean Rubens, sénateur d'Anvers, resta religieusement fidèle à son souvenir pendant ses vingt-deux années de veuvage.... Philippe et Pierre-Paul Rubens ainsi que les enfants de leur sœur Blandine ont élevé pieusement ce monument ».

Pour marquer par un témoignage encore plus personnel l'étendue de ses regrets, l'artiste avait dès lors formé le dessein de consacrer à cette mère bien-aimée les prémisses de son talent, en plaçant dans la chapelle même où elle était enterrée une de ses œuvres les plus importantes.

Les premiers moments de son séjour à Anvers avaient été employés par Rubens à ces divers soins ; mais les jours s'écoulaient et il était temps pour lui de prendre un parti au sujet de son avenir. Retournerait-il à Mantoue, ainsi qu'il en avait manifesté l'intention dans sa lettre à Chieppio, ou bien resterait-il en Flandre ? Poussé par son affection, son frère avait certainement fait tous ses efforts pour le retenir auprès de lui à

(1) P. Génard : *P.-P. Rubens; Anteckeningen over den grooten meester;* Anvers, 1877, in-4°, p. 436.

Anvers. Lui-même venait de s'y fixer, et, cédant au désir de ses amis qui
avaient sollicité pour lui la place de secrétaire de la ville, il était revenu
d'Italie pour s'y installer au mois de mai 1607. L'année suivante, il avait
publié à l'imprimerie Plantinienne son ouvrage : *Electorum libri duo,*
pour lequel Pierre-Paul lui avait fourni plusieurs dessins faits à Rome,
sur sa demande, d'après des statues ou des bas-reliefs représentant des
détails de costume ou de mobilier visés dans le texte. Peu de temps après
l'arrivée de son frère, un des secrétaires de la ville, Jean Boghe, étant
mort, Philippe avait été désigné à l'unanimité par les magistrats, le 14
janvier 1609, pour lui succéder. Nommé le même jour bourgeois d'An-
vers, il recevait, dès le 29 janvier suivant, les lettres de *Brabantisation* qui
lui étaient accordées par l'archiduc Albert, afin de lui permettre d'exercer
les fonctions auxquelles il venait d'être appelé, et, muni de ce poste hono-
rable, le nouvel élu pouvait désormais réaliser un projet d'établissement
qu'il caressait depuis quelque temps. Familier de la maison d'un des
quatre secrétaires, Henri de Moy, dont il était maintenant le confrère, il
épousait sa fille Maria, le 26 mars 1609, à l'église Notre-Dame.

L'exemple et les instances de son frère durent agir vivement sur l'esprit
de Pierre-Paul pour le retenir à Anvers. On sait avec quelle clairvoyance
Philippe lui avait depuis longtemps prédit les ennuis qui lui étaient réser-
vés à la cour de Mantoue. Les événements n'avaient que trop justifié ses
prévisions : la versatilité de Vincent de Gonzague et les embarras de ses
finances s'accusaient de plus en plus. Pierre-Paul avait donc pu recon-
naître à ses dépens le peu de sécurité de la situation qu'il occupait
auprès de lui. D'un jour à l'autre, il faudrait se séparer, peut-être dans les
conditions les plus fâcheuses, et, au lieu d'affronter des difficultés presque
certaines en retournant à Mantoue, l'occasion était bonne de rompre sans
éclat. Il pouvait alléguer les motifs les plus légitimes pour rester avec les
siens : le soin de ses affaires et le souci de son avenir. D'une manière
générale, d'ailleurs, l'état de l'Italie, les troubles qui la déchiraient, la
menace d'une conflagration toujours imminente au milieu de tant de com-
pétitions rivales, n'étaient guère de nature à le rassurer. Sans être encore
bien brillante, la situation des Flandres se présentait sous des couleurs
moins sombres. Grâce au gouvernement des archiducs et au régime de
tolérance relative qu'ils avaient inauguré, ce malheureux pays commençait
à se remettre de ses épreuves. Tout le monde avait soif de tranquillité, et

l'apaisement des esprits faisait pressentir la trêve qui, bientôt après, en 1609, allait être conclue avec les Provinces-Unies. Non seulement l'ère des persécutions était terminée, mais, sans même parler des archiducs qui avaient le goût des arts, le clergé faisait déjà d'importantes commandes aux artistes pour décorer les églises et les chapelles qui de tous côtés étaient construites ou restaurées. A Anvers, même des travaux considérables étaient projetés. La population avait hâte de voir disparaître les ruines causées par le pillage de la ville et par la terrible destruction des images. On s'occupait de l'embellissement de l'Hôtel-de-Ville pour lequel on venait d'acheter à Jean Brueghel un Christ en bronze, ouvrage de Jean de Bologne ; Abraham Janssens était chargé, moyennant 750 florins, de l'exécution d'un grand tableau allégorique : *Anvers et l'Escaut* (1) et de son côté, Antonio de Succa avait à peindre les portraits des anciens souverains de la cité.

Philippe se trouvait en relations avec les plus grands personnages, et par son entremise son frère pouvait compter sur la protection de Richardot et des membres les plus influents du clergé : les deux bourgmestres Halmale et Nicolas Rockox étaient ses amis, et à l'occasion il aurait aussi rencontré d'utiles appuis dans les conseils de la ville. Le moment, du reste, était singulièrement propice pour un artiste de talent. Ce n'est pas qu'il manquât alors à Anvers de peintres distingués. Plusieurs d'entre eux étaient attachés au service des archiducs : Jean Snellinck, W. Coeberger, Jean Brueghel et Octave van Veen, le maître de Rubens. Ce dernier avait lui-même pu connaître Sébastien Vrancx et Henri Van Balen à l'atelier de Van Noort.

Mais, si estimés que fussent ces divers artistes, aucun d'eux n'avait acquis sur ses confrères une supériorité bien marquée. Pierre-Paul revenait parmi eux avec le double prestige d'un long séjour fait en Italie et de la célébrité que son talent lui avait déjà value. Les occasions de se produire et de montrer ce qu'il pouvait ne lui manqueraient donc pas, et, sans présomption, il était en droit d'espérer qu'il se ferait bientôt sa place. Au lieu de l'isolement et des mécomptes qui l'attendaient à Mantoue, il trouvait à Anvers l'affection des siens et, avec la liberté, la perspective des grands ouvrages qui pourraient lui être confiés. Ses intérêts comme son ambition

(1) Aujourd'hui au Musée d'Anvers.

XI. — *Elude de Femme accroupie.*

(MUSÉE DU LOUVRE)

...ait pressentir la trêve qui, bientôt après, ...
... les Provinces-Unies. Non seulement l'ère des
..., mais, sans même parler des archiducs qui
clergé faisait déjà d'importantes commandes
... églises et les chapelles qui de tous côtés
... A Anvers, même des travaux considé-
...tion avait hâte de voir disparaître les ruines
... par la terrible destruction des images.
... ... de l'Hôtel-de-Ville pour lequel on
... Christ en bronze, ouvrage de Jean de
...argé, moyennant 750 florins, de
... Anvers et l'Escaut (v) et de
... ...traits des anciens souve-

... ... Snellinck, W. Coeberger,
...aître de Rubens. Ce dernier avait lui-
... ...en Vrancx et Henri Van Balen à l'atelier de Van

que fussent ces divers artistes, aucun d'eux n'avait
confrères une supériorité bien marquée. Pierre-Paul revenait
... le double prestige d'un long séjour fait en Italie et de la célé-
...talent lui avait déjà value. Les occasions de se produire et
... qu'il pouvait ne lui manqueraient donc pas, et, sans pré-
...ait en droit d'espérer qu'il se ferait bientôt sa place. Au lieu
...comptes qui l'attendaient à Mantoue, il trouvait
...ens, et, avec la liberté, la perspective des grands
... ... être confiés. Ses intérêts comme son ambition

XI. — Étude de Femme accroupie.
(Musée du Louvre.)

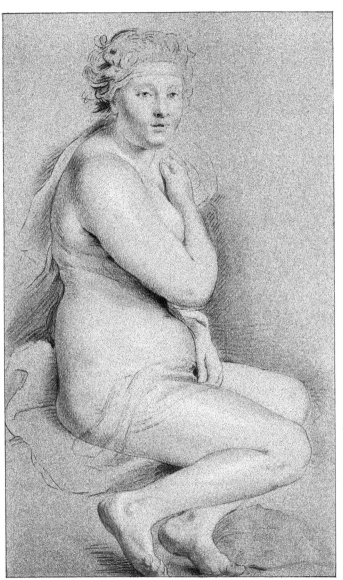

lui conseillaient, on le voit, de s'affranchir d'une dépendance qui, avec le temps, pèserait sur lui de plus en plus.

Intelligent comme il l'était, Rubens comprit bien vite la situation, et sa

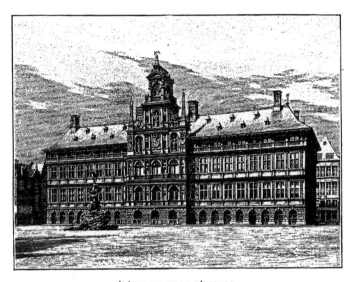

L'HÔTEL DE VILLE D'ANVERS.
(Dessin de Boudier, d'apres une Photographie.)

détermination étant arrêtée, il écrivit, suivant toute vraisemblance, au duc et à Chieppio pour les en prévenir et pour remercier ce dernier des preuves nombreuses de sympathie qu'il lui avait données. Il ne paraît pas que l'on ait essayé à Mantoue de combattre la résolution annoncée par l'artiste de ne plus retourner dans cette ville. Du moins, les archives locales n'ont gardé aucune trace de lettres ou de pièces de comptabilité relatives à cette affaire. Ce n'est guère qu'une dizaine d'années plus tard qu'on retrouve de nouveau et de loin en loin, dans les dépêches du résident des Gonzague à Paris, le nom de Rubens, au moment où celui-ci vint en France pour les peintures de la Galerie de Médicis. L'artiste cependant conserva toujours un souvenir vivace de son séjour en Italie, et plus de vingt ans après, apprenant, au mois d'août 1630, la prise et le sac de Mantoue, il écrivait à son ami Peiresc : « Nous avons reçu ici de très mauvaises nouvelles d'Italie ; le 22 juillet, Mantoue a été enlevée d'assaut

17

par les Impériaux qui ont mis à mort la plus grande partie des habitants. J'en ai ressenti une extrême douleur, car j'ai, durant bien des années, été au service de la maison de Gonzague et joui pendant ma jeunesse du séjour si délicieux que j'ai fait en Italie. *Sic erat in fatis!* »

Rubens, avec son goût pour le travail, ne pouvait rester bien longtemps inactif. Installé de son mieux dans la maison de la Klooster-Straat, il avait, sans doute, bientôt repris ses pinceaux. Plusieurs de ses biographes, J.-F. Michel entre autres, nous apprennent qu'un des premiers ouvrages exécutés par lui après son retour d'Italie, lui fut demandé par la congrégation des Lettrés, la *Sodalité*, dirigée par les Jésuites d'Anvers et placée sous le patronage de la Visitation de la Vierge. C'est précisément ce sujet de la *Visitation de la Vierge* que l'artiste peignit pour le maître-autel de la Société dans le local qu'elle occupait primitivement (1). La Vierge y est représentée à genoux, surprise pendant sa prière par l'ange qui, agenouillé lui-même devant elle, vient lui annoncer sa mission. Malgré quelque raideur, l'œuvre est intéressante par son intimité. En même temps, la facture large, peu apparente, l'ampleur des draperies, le vert et le violet neutre du vêtement de l'ange, les raccourcis et les types mêmes des angelets qui planent à la partie supérieure, sont très caractéristiques pour cette époque.

Les relations affectueuses que Rubens entretenait déjà et que toujours il devait conserver avec l'ordre des Jésuites, lui avaient sans doute valu cette commande qui fut bientôt suivie d'autres plus importantes faites également à l'artiste par cet ordre alors tout-puissant à Anvers. Mais c'est probablement grâce à l'entremise de son frère et des amis qu'il comptait parmi les membres du Magistrat d'Anvers que l'exécution d'un tableau destiné à la Chambre des États de l'Hôtel de Ville lui fut aussi confiée vers ce moment, l'*Adoration des Mages*, pour laquelle il reçut la somme relativement considérable de 1800 florins, qui lui fut versée en deux fois, le 19 avril et le 4 août 1610. Terminée l'année d'avant, — car le cadre confectionné par le peintre-doreur David Remeeus fut payé à ce dernier en 1609, — cette grande toile (2), un peu encombrée de personnages,

(1) Plus tard, après 1620, cette Société ayant fait construire un autre édifice, le tableau y fut transporté, et lors de la suppression de l'ordre des Jésuites en Belgique, il fut acheté 2000 florins en 1776 par la Cour de Vienne. Il appartient aujourd'hui au Musée de cette ville.

(2) Elle ne mesure pas moins de 4 m. 80 de large sur 3 m. 46 de haut.

d'animaux et de détails de toute sorte, nous montre, réunis sous un hangar couvert d'un toit de chaume, la Vierge debout tenant l'Enfant Jésus ; derrière eux saint Joseph, autour les Mages avec leur suite nombreuse de cavaliers et de serviteurs portant des présents ; à côté, les chameaux et les chevaux qui les ont amenés. Les types les plus divers, nègres, pages élégants, guerriers bardés de fer, esclaves nus chargés d'objets précieux et vieillards aux longues barbes blanches, se coudoient dans cette étrange composition, où les réminiscences italiennes abondent et se mêlent aux inventions personnelles de l'artiste. Lui-même, d'ailleurs, s'est représenté sous les traits d'un des cavaliers de l'escorte, vu de dos, tournant à demi vers le spectateur son aimable visage. Fraîches ou basanées les carnations de tous ces personnages varient autant que leurs costumes et les manteaux de pourpre étincelants de pierreries, les robes de satin, les simarres aux vives nuances, les turbans ornés d'aigrettes et les armures reluisantes luttent d'éclat avec les vases, les encensoirs, les boîtes et les coffrets d'or qui brillent de tous côtés. L'éclairage de la scène ajoute ses violences à ce pêle-mêle bigarré de formes et de couleurs. A en juger par les torches allumées çà et là, par les étoiles qui scintillent au ciel et par la dureté des silhouettes et des ombres, c'est la nuit que Rubens a voulu peindre, et cependant, les colorations, au lieu d'être amorties, s'accusent dans toute leur intensité, comme en plein jour. Sans grand souci de l'harmonie, toutes les nuances du rouge s'opposent aux bleus les plus audacieux. Et comme si ce n'était pas assez de ce contraste tumultueux de lignes enchevêtrées et d'intonations discordantes qui se heurtaient déjà dans l'œuvre primitive, le peintre, sans doute mécontent de son aspect quand il la revit en 1628, lors de son second voyage en Espagne, accentuait encore ces disparates par des retouches qui en aggravaient le bariolage et la dureté. En dépit de ces nombreux défauts, l'ordonnance de la composition est restée magistrale et la disposition de la scène, le parti de l'architecture et des fonds, ainsi que le jeu des gris de fer si heureusement associés aux tons brillants témoignent des instincts décoratifs de Rubens. Lui seul, en tout cas, était capable de peindre à ce moment avec ce souffle puissant et cet entrain une œuvre de cette taille. Aussi le succès fut-il très vif : à peine arrivé, le jeune maître justifiait toutes les espérances de ses amis et se plaçait d'emblée à la tête de ses rivaux. La destinée même de l'*Adoration des Mages* prouve assez l'effet qu'elle produisit. Peinte pour l'Hôtel de Ville

d'Anvers, elle ne devait pas y rester longtemps. Trois ans après, le comte d'Oliva, don Rodrigo Calderon, ayant été envoyé comme ambassadeur extraordinaire du roi d'Espagne, le Magistrat, pour reconnaître les services

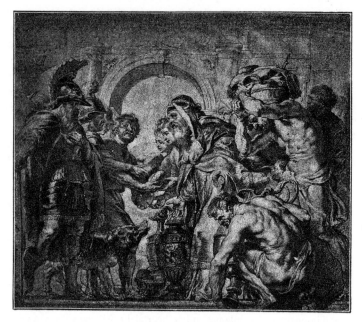

ABRAHAM ET MELCHISÉDECH.
(Dessin de la collection de l'Albertine)

qu'il avait déjà rendus à Anvers, sa ville natale, et aussi pour s'assurer ses bonnes grâces à l'avenir, proposa le 3r août 1612 au Grand Conseil de lui donner en présent ce tableau. Acceptée par la majorité, cette proposition fut rejetée par le doyen de la corporation des Merciers, jaloux de conserver à la cité un si bel ouvrage. Le lendemain on passa outre à cette protestation, et l'offre de cette grande toile fut faite par le pensionnaire de Weerdt à Calderon au moment de son départ, « comme le cadeau le plus précieux et le plus rare qui fût en la possession du Magistrat » (1).

(1) Enveloppé, plus tard, dans la disgrâce du duc de Lerme, Calderon fut décapité le 21 octobre 1621 et ses biens ayant été confisqués, l'*Adoration des Rois* devint la propriété de Philippe IV. C'est dans le Palais de ce roi que Rubens la retrouva en 1628; elle est maintenant au Musée du Prado.

C'est également à cette époque qu'il convient de placer l'exécution de la *Dispute du Saint-Sacrement*, qui appartient encore aujourd'hui à l'église Saint-Paul d'Anvers, l'ancienne église des Dominicains pour laquelle elle a été peinte, car elle est déjà mentionnée en 1616 par un inventaire de la chapelle du Saint-Sacrement située dans cette église. Moins incohérente que l'*Adoration des Mages*, elle présente, avec des fautes de proportions aussi flagrantes, tout autant de réminiscences : la composition est visiblement inspirée par celle de Raphaël traitant le même sujet, et le saint Jérôme est la fidèle reproduction du même saint dans la célèbre *Communion* du Dominiquin. D'autres figures, en revanche, appartiennent bien à Rubens, entre autres celles de plusieurs évêques, et surtout celle du cardinal placé à gauche qu'il a

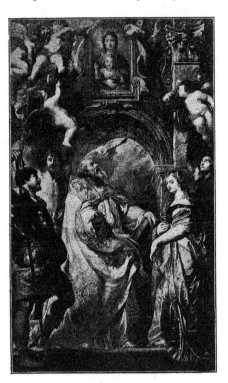

SAINT GRÉGOIRE.
(Musée de Grenoble.)

introduite plus tard dans le *Couronnement de Marie de Médicis*.

Quand il peignit la *Dispute du Saint-Sacrement*, l'artiste avait certainement sous les yeux le tableau qu'il avait primitivement exécuté pour le maître-autel de la Chiesa Nuova; car, sans même parler des analogies formelles de la facture dans ces deux ouvrages, la grande chape de l'évêque placé sur la droite du premier plan est exactement semblable à celle du saint Grégoire. On sait qu'après avoir vainement offert au duc de Mantoue

l'acquisition de cette dernière œuvre, Rubens avait dû la garder et se
l'était fait envoyer à Anvers. Peut-être la peinture roulée avant d'être
complètement sèche s'était-elle altérée, peut-être aussi l'artiste avait-il été
mécontent de l'effet qu'elle produisait lorsqu'il la revit; quoi qu'il en
soit, il s'était décidé à la retoucher. Tout en laissant subsister la disposi-
tion générale et même plusieurs des fautes de proportions qu'on y
remarque, comme la grosseur démesurée du bras de la sainte Domitille,
il devait profondément en modifier l'aspect. La composition qui nous
montre réunis sur une même toile les personnages dispersés dans les trois
panneaux d'ardoise de la Chiesa Nuova est aussi simple que pittoresque.
Ainsi qu'il l'écrivait à Chieppio le 2 février 1608, Rubens y avait donné
tous ses soins, et nous trouvons dans un dessin au crayon noir et à la
sanguine — qui, ainsi que le tableau lui-même, appartient au Musée de
Grenoble — une charmante étude faite pour les anges qui entourent
l'image miraculeuse de la Vierge placée à la partie supérieure, étude que
d'ailleurs l'artiste n'a utilisée qu'en la modifiant. La reproduction qui
accompagne ces lignes nous dispense de décrire en détail cette compo-
sition dans laquelle l'éclat des figures de saint Grégoire et de sainte
Domitille placées au centre, en pleine lumière, est encore rehaussé par
les intonations puissantes des costumes des saints qui, de part et d'autre,
les accompagnent. Ainsi encadrés, les clairs du tableau très habilement
répartis et reliés entre eux, s'étagent suivant une ligne onduleuse, et le
saint Grégoire, — un vieillard couvert d'une chape de lampas blanc semée
de broderies et d'ornements d'or, — avec sa belle tête vénérable et son
geste plein de foi, forme le plus heureux contraste avec la sainte Domitille
debout en face de lui, une jeune fille aux traits réguliers, dont le type
rappelle un peu celui de la sainte Hélène du tableau de Grasse. Son costume
n'est pas moins riche que celui de saint Grégoire : un corsage rouge à
manches bleues et un manteau violacé à revers jaunes dont elle retient les
larges plis, d'un geste plein de grâce décente et de distinction. Les tons
gris rougeâtres du portique de marbre et les gris bleus du ciel qu'on
entrevoit au-dessous de la voûte soutiennent et font valoir les fraîches
colorations qui égaient le centre de ce tableau. L'ensemble, à la fois
brillant et doux, est d'une tenue superbe et d'un aspect plus harmonieux
que toutes les œuvres antérieures de l'artiste.

Plusieurs autres tableaux de Rubens peints aussi à ce moment ne nous

... ... dû la garder et se
... ... roulée avant d'être
... l'artiste avait-il été
... ... revit ; quoi qu'il en
... subsister la disposi-
... ... proportions qu'on y
... ... de la sainte Domitille,
...position qui nous
...rsés dans les trois
... que pittoresque.
... y avait donné
... noir et à la
... Musée de
...tourent
...ue

... blanc
... ... tête vénérable et
... ...traste avec la sainte Do... ...
aux traits réguliers, dont le type ...
... Hélène du tableau de Grasse. Son costume
... celui de saint Grégoire : un corsage rouge à
...nteau violacé à revers jaunes dont elle retient les
...lein de grâce décente et de distinction. Les tons
... marbre et les gris bleus du ciel qu'on ...
... ... la voûte soutiennent et font valoir les fraîches
... ... centre de ce tableau. L'ensemble, à la fois
... ... superbe et d'un aspect plus harmonieux
... ... de l'artiste.
... peints aussi à ce moment ne nous

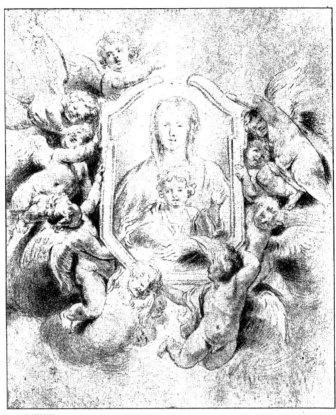

sont plus connus que par les reproductions qui en ont été faites. D'après les indications fournies par M. Hymans (1) la planche de J. Matham représentant *Samson endormi sur les genoux de Dalila,* aurait été gravée vers 1615 d'après une peinture de Rubens qui appartenait alors à Nicolas Rockox, « chevalier, plusieurs fois bourgmestre d'Anvers, arbitre suprême de toutes les élégances ». La composition assez banale est éclairée par la lumière que porte une vieille femme qui figure dans plusieurs des œuvres de cette période, entre autres dans une *Judith et Holopherne,* où nous retrouvons également, sous les traits de Judith, la Sainte Domitille de Grenoble avec son type, son abondante chevelure et son ajustement. Ce dernier épisode, tel que l'a conçu l'artiste, est horrible, et tandis que l'héroïne de Béthulie étouffe d'une main les rugissements d'Holopherne qui se tord sur sa couche, de l'autre, avec une impassibilité féroce, elle scie tranquillement le cou de sa victime. Le sang se répand à flots de tous côtés et rejaillit en trois minces filets sur les bras vigoureux de la jeune femme. Des anges aux ailes diaprées, qui rappellent ceux du *Saint Sébastien* de la galerie Corsini, semblent veiller sur l'accomplissement du meurtre pour assurer son impunité, et, par une ouverture pratiquée au sommet de la tente, apparaît le disque de la lune. La brutalité de la scène, la profusion du sang et quelques autres détails très vulgaires qu'il est inutile de préciser donnent à cet épisode un aspect assez répugnant. Mais de pareilles scènes étaient bien dans le goût de l'époque, et plus d'une fois nous aurons à en signaler de semblables dans l'œuvre de Rubens qui, loin d'en atténuer les violences, semble s'y complaire et ne nous épargne aucune des grossièretés que comportent ces sujets. Plusieurs copies, l'une chez M^me Brun à Nice, une autre qui a paru dans une vente faite à Reims en 1883, donnent idée de l'exécution sèche et assez dure que devait avoir l'original aujourd'hui disparu et qui, d'après une lettre adressée le 18 mars 1621 par T. Locke à sir Carleton, appartenait à cette date au roi d'Angleterre. Rubens, du reste, semblait médiocrement flatté de n'être représenté dans la collection de ce prince que par un spécimen aussi peu remarquable de son talent, « peint en sa jeunesse », ainsi qu'il le disait lui-même en proposant à un agent du roi l'acquisition d'une autre de ses œuvres, « bien supérieure

(1) *La gravure dans l'École de Rubens,* 1 vol. in-4°, 1878, p. 39.

d'artifice à celle d'*Holopherne* » (1). Une inscription latine placée au bas
de la gravure de C. Galle, le père, rappelle que c'est en souvenir de
la promesse faite autrefois en Italie à Jean van den Wouwere (*Wowerius*)
que cette planche, « la première qui ait été tracée sur le cuivre d'après

une de ses peintures, est
dédiée par Rubens à son
très illustre ami ».

Les sujets si divers
traités tour à tour par
Rubens attestaient de la
manière la plus évidente
toute la souplesse de son
talent. En même temps
que sa réputation s'éten-
dait ainsi, les comman-
des qui lui étaient faites
devenaient de plus en
plus nombreuses. Les
archiducs avaient été des
premiers à rendre justice
à son mérite. Nous sa-
vons par des biographes
qu'il avait peint pour eux
une *Vierge avec l'En-*

VÉNUS ET LES AMOURS.
(Fac-similé d'une Gravure de C. Galle, d'après Rubens.)

fant Jésus et qu'il avait été aussi chargé d'exécuter leurs portraits, dont les
originaux ne nous sont plus connus que par les gravures faites en 1615 par
Jean Muller et par d'anciennes copies que possède la Confrérie des Escri-
meurs de Gand. Pendant les séances qu'ils lui accordèrent, les gouvernants
avaient, sans doute, pu apprécier la distinction de l'artiste, le charme de
ses manières et de sa conversation. Comme témoignage de leur conten-
tement, ils avaient, le 8 août 1609, commandé pour lui à leur orfèvre
Robert Staes, moyennant une somme de 300 florins, une chaîne en or
avec une médaille à leur effigie, prélude d'une distinction plus haute
qu'ils ne tardaient pas à lui conférer le 23 septembre suivant. Après avoir

(1) Lettre à William Trumbull, 21 septembre 1621.

en vain essayé de le retenir auprès d'eux, à Bruxelles, ils le nommaient peintre de leur hôtel, avec la faculté de résider à Anvers et une rente annuelle de 5oo livres de Flandre. D'autres avantages étaient encore joints à cette faveur, tels que l'exemption des impôts et la dispense de faire inscrire ses élèves sur les listes de la Gilde de Saint-Luc.

Avec le temps, Rubens s'attachait de plus en plus à cette ville d'Anvers où il bénéficiait à la fois d'un patronage si délicat et d'une liberté qui, après les contraintes qu'il avait subies au début de sa carrière, lui semblait plus précieuse encore. Cette année même, il avait été admis dans la Société des Romanistes, où se réunissaient tous les artistes et les lettrés qui avaient séjourné en Italie. Fondée en 1574 et

FAUNE ET SATYRE.
(Pinacothèque de Munich.)

placée sous l'invocation des Saints Pierre et Paul, elle était en 1609 présidée par Jean Brueghel qui, en sa qualité de doyen, avait reçu le nouvel affilié. Rubens pouvait là s'entretenir des choses qu'il aimait, avec ses confrères et les érudits qui faisaient partie de cette association. La maison de son frère lui était d'ailleurs chère entre toutes. Non seulement elle était le rendez-vous des hommes les plus éminents de la cité, mais l'artiste trouvait à ce foyer de famille l'exemple d'un bonheur domestique bien fait pour gagner son âme affectueuse et tendre. Sa situation lui assurait maintenant une vie honorable et des ressources plus que suffisantes pour se créer un intérieur; son nom était déjà célèbre et avenant, bien tourné comme il l'était, il pouvait prétendre aux partis les plus brillants. Il n'avait pas, du reste, à chercher bien loin pour trouver une compagne à son goût et une des

nièces de son frère lui offrait réunies toutes les qualités qui pouvaient faire une épouse accomplie. Agée de dix-huit ans, fille du greffier municipal, Jean Brant, et de Clara de Moy, sœur aînée de Maria femme de Philippe, Isabelle Brant joignait au charme de son gracieux visage, celui d'une nature douce, aimante et loyale. Les deux jeunes gens avaient pu se voir tout à l'aise, et comme les deux familles désiraient également cette union, dès qu'ils se furent expliqués entre eux, les accords furent bientôt faits. Le mariage avait donc été célébré le 3 octobre 1609 (1), à l'église Saint-Michel, et dans ce sanctuaire tout plein du souvenir de sa mère et qui renfermait ses restes, Pierre-Paul put, en évoquant cette chère mémoire, l'associer à ce grand acte de sa vie. Philippe, on le pense bien, ne devait pas manquer une si belle occasion de faire œuvre de lettré, et il composa en vers latins un épithalame en l'honneur des deux époux. Ce morceau d'un goût douteux ne laisse pas d'être instructif, et les crudités grivoises qu'on y rencontre peuvent donner idée de la liberté de langage qui, même parmi la bourgeoisie la plus décente, avait cours à cette époque. Au milieu des équivoques et des allusions assez risquées d'un latin qui dans les mots brave un peu trop l'honnêteté, à peine peut-on découvrir çà et là quelques vers d'un tour assez heureux, celui-ci, par exemple, que Philippe adresse à la nouvelle épousée.

« Sola manes, nova nupta, tuo cum conjuge, sola. »

Une vie nouvelle s'ouvrait pour Rubens et grâce à la tendresse et au dévouement de cette fidèle compagne, il devait, tant qu'il la conserva, trouver à son foyer la tranquillité morale si nécessaire à la production des grandes œuvres qui allaient illustrer sa vie. Le charmant tableau peint par lui dès les premiers temps de son mariage et qui appartient à la Pinacothèque de Munich, nous apporte le gracieux témoignage du bonheur que goûtaient les deux époux. L'artiste s'y est représenté en costume élégant, — habit d'un brun jaunâtre et bas de soie orangée, — assis sur un siège un peu élevé, ayant à ses pieds sa jeune femme coiffée comme lui d'un chapeau à haute forme (2) et richement habillée d'une robe à jupe

(1) Cette date est établie par une lettre de Baltazar Moretus, récemment publiée dans la *Correspondance de Rubens*, t. II, p. 10.
(2) Une bande de la toile ayant été malheureusement coupée à la partie supérieure, on n'aperçoit guere que le bord du chapeau de Rubens et la figure semble, à cause de cette mutilation, un peu écrasée.

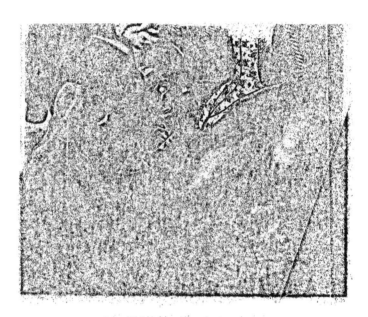

10. — *Rubens et Isabelle Brant.*

(PINACOTHÈQUE DE MUNICH).

... toutes les qualités qui pouvaient ... dix-huit ans, fille du greffier muni... sœur aînée de Maria femme ... charme de son gracieux visage, ce ... Les deux jeunes gens avaient ... familles désiraient également cette ... entre eux, les accords furent bientôt ... célébré le 3 octobre 1609 (1), à l'église ... tout plein du souvenir de sa mère et ... il put, en évoquant cette chère mé... ...vie. Philippe, on le pense bien, ne ... de faire œuvre de ... en l'honneur des deux époux. Ce ... d'être instructif, et ... idée de la liberté de langage ... avait cours à cette épo... ...quées d'un latin ... à peine peut-on décou... ... par exemple,

... son des ... t tableau peint ... temps de son ... et qui appartient à la ..., nous apporte le gra... témoignage du bonheur ... époux. L'artiste ... représenté en costume ... brun jaunâtre ... soie orangée, — assis sur un ... à ses pieds ... une femme coiffée comme ... forme (2) et richement habillée d'une robe à ju

10. — **Rubens et Isabelle Brant.**
... lettre de Balthasar Moretus, récemment publiée dans la ... (MUSEUM DE MONNIER).

... à la partie supérieure, on n'aper... ... à cause de cette mutilation,

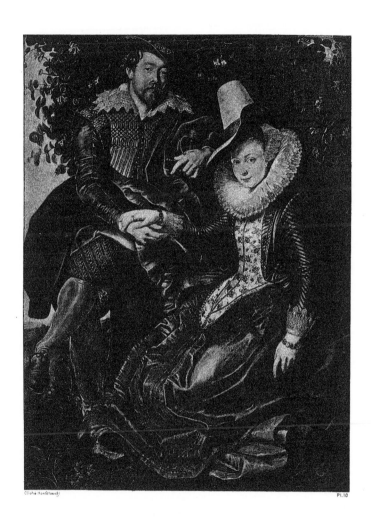

violacée avec un corsage de velours s'ouvrant sur un gilet blanc à dessins brodés. Elle n'a pas d'autres bijoux qu'une paire de bracelets formés de pierres antiques, probablement achetées par Rubens en Italie et qu'il avait pris soin d'assortir pour en composer une parure à son goût. La main droite posée sur celle de son mari, Isabelle est tournée franchement de face, vers le spectateur, dans une attitude pleine de naturel et d'abandon. Sa physionomie ingénue rayonne d'un joyeux contentement, et dans ses yeux un peu malicieux se lit je ne sais quelle fierté d'avoir conquis le cœur du grand artiste qui l'a choisie pour l'associer à son existence. Quant à lui, son visage respire la sérénité, et, plein de confiance dans l'avenir, il se laisse aller à la douceur d'être ainsi aimé. Tout sourit autour d'eux et la nature en fête semble s'associer aux sentiments qui remplissent leurs âmes. L'œuvre, en effet, doublement précieuse par sa valeur propre et par sa date, a été, suivant toute vraisemblance, exécutée au début du printemps qui a suivi leur mariage, car le buisson de chèvrefeuille sur lequel se détachent en clair les deux figures, est piqué de fraîches fleurettes et au gazon verdoyant se mêlent par place de jeunes pousses de fougères et des feuilles de violettes nouvellement épanouies. La peinture elle-même, limpide et loyale, s'accorde de tout point avec le caractère de la scène, et dans les intonations plus harmonieuses, dans les carnations plus délicatement modelées en pleine lumière, dans la touche plus libre, plus caressante et plus souple, se marque l'intime contentement qu'éprouvait l'artiste à retracer ce souvenir des premiers moments de cette union si bien assortie.

Retenu à Anvers par les soins qu'il avait dû prendre, Rubens différait jusqu'au commencement de 1610 la formalité « du serment pertinent de Peintre de l'Hostel de leurs Altesses Sérénissimes » qu'il alla prêter à Bruxelles le 9 janvier, entre les mains de Ferdinand de Salinas, conseiller et maître des requêtes du Conseil privé. Notification de cette formalité fut ensuite adressée au Magistrat d'Anvers pour l'informer des franchises conférées à Rubens en vertu de sa charge de peintre de la Cour. Il ne paraît pas qu'aucune réclamation se produisît à cet égard; mais quand, sur la prière de Jean Brueghel déjà exonéré de certaines taxes municipales, les archiducs demandèrent pour lui à deux reprises (octobre 1609 et 13 mars 1610) l'extension de ces privilèges, le Conseil de la ville s'émut et objecta qu'il était bien suffisant que ces immunités eussent été déjà accordées à Octave van Veen, et plus récemment encore à P.-P. Rubens, récla-

mant « en toute humilité pour qu'on ne contraigne point la ville à s'eslargir encore davantage en l'exemption de ces accises et qu'on accepte de bonne part ses excuses au regard de Brueghel et aultres à l'avenir ».

On peut penser que le séjour de Rubens à Bruxelles ne fut pas de longue durée. Il avait hâte de retrouver son intérieur et de reprendre ses pinceaux. Déjà très en vue, comme il l'était, les occasions de se produire allaient coup sur coup se succéder pour lui. Cette année même, en effet, il recevait une commande très importante pour une église d'Anvers, aujourd'hui démolie, celle de Sainte-Walburge. Au mois de mai 1610, une collecte fut faite par le curé et les marguilliers afin de réunir les fonds nécessaires pour l'exécution d'un grand tableau destiné à la décoration du maître-autel. Les comptes de la fabrique de cette église nous apprennent que, peu de temps après, une somme de 9 florins fut dépensée à l'auberge de la *Petite-Zélande*, où le contrat relatif à cette affaire fut passé entre le peintre, le curé et les marguilliers. Un amateur distingué d'Anvers, Cornelis van der Geest, avait servi d'intermédiaire, car la dédicace de la gravure de Witdoeck représentant le sujet choisi, l'*Érection de la Croix*, le qualifie de « principal auteur et promoteur de l'œuvre ». Le prix convenu, 2 600 florins, somme considérable pour l'époque, fut versé à l'artiste en plusieurs paiements échelonnés jusqu'au 1er octobre 1613. Dès le 10 juin, Rubens s'était mis à la besogne, et, instruit par l'expérience qu'il avait faite à la Chiesa Nuova, il s'était installé dans le chœur même de l'église pour y travailler, afin de mieux se rendre compte de la façon dont son œuvre serait éclairée. Cette précaution était d'autant plus nécessaire que le triptyque devait être exposé dans des conditions tout à fait spéciales, une rue du vieil Anvers passant sous l'autel qu'il devait surmonter. Une grande voile fut prêtée par l'amirauté pour être tendue de manière à mettre l'artiste à l'abri des courants d'air et des regards indiscrets.

Outre les trois panneaux maintenant exposés à la cathédrale d'Anvers, l'ensemble de la décoration en comprenait à l'origine un quatrième placé au-dessus de la composition centrale et représentant *Dieu le Père* avec deux anges, ainsi que trois prédelles disposées au-dessous : l'une, au milieu de l'autel, plus petite et cintrée avec le *Christ en Croix*, et, de chaque côté : la *Translation du corps de sainte Catherine par des anges,*

et le *Miracle de sainte Walburge* ; mais ces divers ouvrages, encore
mentionnés au siècle dernier dans plusieurs ventes, ont disparu. Nous ne
citerons d'ailleurs que pour mémoire les figures peintes sur les volets

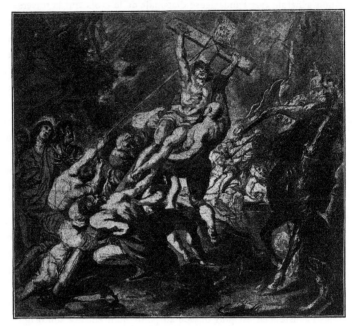

L'ÉRECTION DE LA CROIX,
ÉTUDE POUR LE TRIPTYQUE DE LA CATHÉDRALE D'ANVERS.
(Musée du Louvre.)

extérieurs : saint Éloi et sainte Walburge d'un côté, et en regard sainte
Catherine et saint Amand. Ces figures n'ont pas dû coûter grande peine à
l'artiste, car, dans les deux qui sont le plus en vue, le saint Éloi et la sainte
Catherine, il s'est contenté de reproduire avec leurs types et leurs ajuste-
ments le saint Grégoire et la sainte Domitille de la Chiesa Nuova. Il
donna, en revanche, tous ses soins à l'*Érection de la Croix* qui, occupant
à la fois le panneau central et les revers intérieurs des deux volets, ne
mesure pas moins de 6 m. 41 en largeur sur 4 m. 62 de hauteur. Rubens
trouvait là un sujet qui, par la diversité des épisodes et le contraste des sen-
timents qu'il comporte, convenait merveilleusement à son génie. Un beau

dessin du Louvre, plein de mouvement et de feu, ainsi qu'une admirable
esquisse que possède M. Holford (1) attestent l'importance qu'il attachait
à ce travail. Ce n'est pas que les réminiscences n'y abondent. La dispo-
sition générale avec l'audacieuse diagonale de la croix qui la traverse est
inspirée par le grand tableau du Tintoret à la Scuola di San Marco, et nous
retrouvons là aussi quelques figures bien connues, notamment celle de la
femme saisie d'effroi et se rejetant en arrière que Rubens avait prise à
Raphaël et qu'il avait déjà utilisée dans la *Transfiguration* du Musée de
Nancy. Mais c'est à lui-même surtout que le maître empruntait plusieurs
des éléments de son œuvre dont le prototype est ce pauvre tableau de
l'*Érection de la Croix* dont nous avons dit les gaucheries et qu'il avait
peint en 1602 pour Sainte-Croix de Jérusalem, tout au début de son séjour
en Italie. Presque tous les personnages du groupe principal, le soldat en
armure, l'homme qui, avec une corde, tire sur la croix, celui qui s'efforce
de la redresser ; enfin celui qui, presque écrasé sous son poids, se roidit
énergiquement pour ne pas être renversé, Rubens les a replacés dans le
tableau de Sainte-Walburge. Mais tandis que l'œuvre primitive nous les
montrait éparpillés dans une confusion extrême et avec les disproportions
les plus choquantes, il les reprenait, huit ans après, fort de l'expérience
qu'il avait acquise, pour en tirer cette fois un parti magistral. A vrai dire,
on ne pense même pas à ces réminiscences. Certes, dans cette mémoire si
bien douée, le souvenir des chefs-d'œuvre qu'il a admirés ne s'est pas effacé,
mais l'artiste n'en est plus obsédé au point qu'il entrave son originalité
et paralyse ses propres conceptions. Le temps des pastiches est terminé
pour lui et il s'est désormais assimilé ce qu'il fallait retenir des enseigne-
ments d'autrui. Il a maintenant la claire vision de ce qu'il veut peindre,
et, avec sa vive imagination, il pénètre au cœur de son sujet ; il en com-
prend et il en saura exprimer toutes les ressources pittoresques et la poésie.
Sa pensée maîtresse d'elle-même préside à l'ordonnance de l'ensemble et
combine tous les détails en vue de l'effet qu'il veut produire. La compo-
sition a donc été répartie par lui en trois groupes distincts, ayant chacun
sa signification, mais subordonnés tous trois à l'unité de l'œuvre. Au

(1) La gravure de Witdoeck a probablement été faite d'après cette esquisse avec laquelle elle
n'offre que de légères variantes ; la composition plus étalée en largeur laisse un peu plus
d'espace et de tranquillité autour de l'épisode principal et le met, par conséquent, mieux en
évidence.

centre, le drame lui-même, et de part et d'autre des épisodes accessoires
destinés à mettre pleinement en relief sa saisissante horreur : à droite, les
ordonnateurs du supplice et les larrons qu'on vient d'amener et dont l'un
déjà est cloué sur la croix ; à gauche, les saintes femmes livrées à leur dé-
sespoir. Mais laissons ici parler Fromentin, et, sans essayer de traduire en
d'autres mots des choses qu'il a dites si excellemment, contentons-nous
de placer sous les yeux de nos lecteurs l'éloquente description qu'il a tracée
du tableau :

« La compassion, la tendresse, la mère et les amis sont loin. Dans le
volet de gauche, le peintre a rassemblé toutes les cordialités de la douleur
en un groupe violent, dans des attitudes lamentables ou désespérées. Dans
le volet de droite, il n'y a que deux gardes à cheval, et de ce côté pas de
merci. Au centre, on crie, on blasphème, on injurie, on trépigne. Avec
des efforts de brutes, des bourreaux à mines de bouchers plantent le gibet
et travaillent à le dresser droit dans la toile. Les bras se crispent, les cordes
se tendent, la croix oscille et n'est encore qu'à moitié de son trajet. La
mort est certaine. Un homme cloué aux quatre membres souffre, agonise
et pardonne ; de tout son être, il n'y a plus rien qui soit libre, qui soit à
lui ; une fatalité sans miséricorde a saisi le corps ; l'âme seule y échappe,
on le sent bien à ce regard renversé qui se détourne de la terre, cherche
ailleurs des certitudes et va droit au ciel. Tout ce que la fureur humaine
peut mettre de rage à tuer et de promptitude à faire son œuvre, le peintre
l'exprime en homme qui connaît les effets de la colère et sait comment
agissent les passions fauves. Tout ce qu'il peut y avoir de mansuétude, de
délices à mourir dans un martyr qui se sacrifie, examinez plus attentive-
ment encore comme il le traduit (1). »

Nous avons vu avec quel soin Rubens avait préparé son œuvre. En
réglant à l'avance, comme il l'a fait, tous les moyens qui doivent concourir
au résultat qu'il se propose, il inaugure une méthode nouvelle pour lui.
Avec sa vive intelligence, il a compris que plus le sujet était compliqué,
plus cette préparation était nécessaire. Son attention s'est donc portée
successivement sur tous les problèmes qui devaient se présenter à lui, afin
de ne pas avoir à les résoudre tous d'un même coup. Après qu'il y a bien
pensé, sa composition lui est apparue avec la hardiesse de sa silhouette et

(1) Fromentin : *Les Maîtres d'autrefois*, p. 89.

la disposition générale de ses masses. Leur importance relative, les con-
trastes qu'elles offrent entre elles, manifestent, dès le premier aspect, les
côtés saillants du sujet et reportent invinciblement le regard vers « cette
grande figure blanche, tout en éclat sur des ténèbres, immobile et cepen-

dant mouvante, qu'une
impulsion mécanique
porte en biais dans la
toile, avec ses mains
trouées, ses bras obli-
ques et ce grand geste
clément qui les fait se
balancer, tout grands
ouverts, sur le monde
aveugle, noir et mé-
chant » (1). Mais, pour
soutenir la poussée de
cette masse lourde,
livide et vacillante, l'ar-
tiste a ramassé sur le
sol, en un groupe com-
pact, les femmes éplo-
rées, saisies de pitié ou
d'effroi à la vue du sup-
plice, tandis qu'à l'autre
extrémité de la toile, il

PORTRAIT D'UN FRANCISCAIN.
(Pinacothèque de Munich.)

laissait plus de jeu aux figures et aussi plus de repos autour de l'épisode
central.

L'effet ajoute au pathétique de la scène. Sur le ciel d'un bleu
sombre, avec le sourd accompagnement de ces rochers bruns, de ces om-
bres foncées et de ces végétations olivâtres, les visages, les carnations, les
armures et les draperies se détachent avec une netteté implacable (2).

(1) Les Maîtres d'autrefois, p. 92.
(2) Certains morceaux cependant sont peints avec plus de souplesse ; comme le groupe des
cavaliers à droite, le chef et son beau cheval gris à longue crinière, et à côté les deux larrons.
La transparence et la franchise magistrale qu'on y remarque seraient inexplicables à cette date ;
mais les registres de comptes de Sainte-Walburge nous apprennent que beaucoup plus tard,
en octobre 1627, Rubens a en partie retouché et remanié son tableau, après qu'il eût été
nettoyé par J.-B. Bruno.

En dépit de ces colorations éclatantes et de ces contours rudement découpés, l'unité est cependant parfaite et le relief de chacun des groupes aussi bien que les distances qui les séparent entre eux sont très justement rendus. C'est d'ailleurs une des qualités propres de Rubens que cette

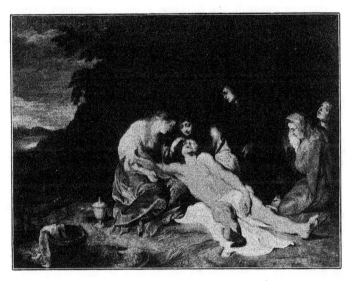

LE CHRIST MORT, PLEURÉ PAR LES SAINTES FEMMES ET SAINT JEAN.
(Musée d'Anvers.)

exacte détermination des saillies relatives dans ses tableaux et suivant la remarque d'Eugène Delacroix, « cette science des plans l'élève au-dessus de tous les prétendus dessinateurs ; quand ils les rencontrent, il semble que chez eux ce soit une bonne fortune ; lui, au contraire, dans ses plus grands écarts ne les manque jamais ». Nous en retrouverons plus d'une fois la preuve dans les productions qui suivront ; mais, dès ce moment, son excellence à cet égard est manifeste.

Quant à la facture, c'est elle surtout qui a bénéficié de cette division réfléchie du travail à laquelle Rubens s'est appliqué. Grâce à ce fractionnement de sa tâche, il a mérité l'aisance, la liberté et l'entrain qui caractérisent son exécution. Toujours en haleine, il n'a pas à se dépenser au hasard, et chacun de ses efforts successifs ne visant qu'une fin précise il

n'insiste que là où il faut, dans la mesure où il convient. Sans doute, ici encore on peut trouver à reprendre bien des violences inutiles, des gestes outrés, des musculatures trop accusées ; mais on ne songe guère à ces critiques de détail. On se laisse prendre et subjuguer par cette forte éloquence ; on reconnaît que la fougue et les emportements du peintre étaient de mise en un pareil sujet et que jamais jusque-là, dans l'histoire de l'art, on n'avait rencontré le souffle puissant de vie qui anime, soutient et relie entre eux tous les éléments de ce grand ouvrage. Ce n'est plus une action légendaire, représentée froidement et suivant les traditions reçues, que nous avons sous les yeux ; c'est le drame lui-même qui, avec toutes ses réalités, se déploie et palpite devant nous et comme pour résumer en une figure pathétique et vraiment inspirée toutes les poésies de son sujet, le maître a fait du Divin Crucifié, le nœud vital et l'âme même de sa composition. A la cruauté brutale de ses bourreaux, il oppose la beauté de ce corps de la victime qui, en dépit des clous qui le retiennent et le meurtrissent, se tourne d'un si sublime élan vers le ciel et la douceur idéale de ce visage sur lequel l'artiste a su mettre à la fois tant de tristesse et de souffrance, tant de sereine et ineffable bonté.

Jusque-là nous avions vu Rubens hésitant, un peu timide, essayant de traduire des pensées encore confuses, dans un style âpre, troublé, plein de défaillances, de témérités et d'incorrections. Ici, pour la première fois, il est simple, clair, naturel jusque dans ses exagérations ; il ose être lui-même. Presque au lendemain de son mariage, au milieu du bonheur et de la quiétude morale qu'une compagne aimée assure à sa vie domestique, il a pu écouter la voix intérieure de son génie et, sans raffiner, sans faire parade d'une vaine virtuosité, avec une intelligence égale à son talent, il a peint son premier chef-d'œuvre.

C'est ainsi qu'au moment même où la séparation politique des Provinces-Unies et des Flandres venait d'être consommée par la trêve de 1609, Rubens, comme pour dédommager Anvers de la perte de sa suprématie commerciale, inaugurait dans cette ville le réveil éclatant d'un art dont il devait être la plus glorieuse incarnation. Aux grandes convulsions qui venaient de secouer si profondément le pays, une ère d'apaisement avait succédé, et le gouvernement des Archiducs, avec son programme de tolérance relative et de conciliation, semblait répondre aux aspirations pacifiques de tous. Ce programme trouvait d'ailleurs un puissant appui

dans les dispositions du clergé lui-même. Chez les Jésuites, dont l'influence prédominait de plus en plus, il y avait comme un parti pris d'écarter à l'avenir les questions irritantes. Leur ordre s'était mis franchement à la tête de ce retour aux études classiques dont les humanistes s'étaient faits les promoteurs, et leurs écoles rivalisaient sur ce point avec les universités récemment créées en Hollande. Une aristocratie intellectuelle se formait ainsi peu à peu chez laquelle une culture très raffinée permettait d'accommoder entre elles des idées souvent contradictoires. Ce mélange de sacré et de profane — David et les Sibylles, Noë et Hercule, le Styx et les Enfers, l'Olympe et le Ciel, etc. — que déjà l'Église avait admis dans ses chants liturgiques, on le retrouvait dans les sermons de la chaire, aussi bien que dans les controverses des Docteurs, et ces confusions inconscientes s'étaient insensiblement glissées des formes extérieures jusque dans les esprits. La pompe du culte et des cérémonies était devenue de plus en plus magnifique. A défaut de style, les églises nouvellement construites présentaient une grande richesse de matériaux et de travail ; ce n'étaient partout que marbres précieux répandus à profusion, lourdes guirlandes dorées, sculptures fouillées et compliquées à l'excès. Si cette ornementation exubérante n'était pas d'un goût bien pur, du moins les intérieurs de ces édifices gais et plus ouverts offraient à la peinture des espaces plus vastes et mieux éclairés, appelant une décoration qui, par le libre épanouissement des formes et l'éclat de la couleur, s'accordât avec le goût du jour. C'est en vain que les prédécesseurs de Rubens s'y étaient appliqués jusque-là : leurs œuvres froides, sèches et guindées étaient aussi dépourvues de vie que de caractère. Ils avaient perdu le sens des traditions nationales sans parvenir à s'approprier l'abondante facilité et l'élégance des Italiens. Rubens, au contraire, par ses qualités natives comme par son éducation, était merveilleusement préparé à la tâche dans laquelle ils avaient échoué. Il avait un goût naturel pour la clarté, le mouvement et la vie, autant de souplesse que de force pour exprimer les sentiments les plus variés. Il était prêt à traiter tous les sujets dans des compositions nettement définies, saisissables de loin, rendues plus significatives encore par la vivacité et l'harmonie de ses colorations. Son séjour au delà des Alpes avait développé en lui le sens décoratif dont il avait l'instinct. Il avait fallu, il est vrai, quelque temps pour que des dons si dissemblables et des aptitudes qui paraissaient

inconciliables pussent se manifester avec leur séduisante complexité.
Trop d'éléments divers entraient dans la composition de ce précieux
alliage pour que la fusion fût de bonne heure complète et acquît les
qualités de cohésion, de puissance et d'éclat qui devaient assurer sa
valeur. Mais, depuis son retour à Anvers l'artiste avait repris contact avec le
vieil esprit flamand et, soutenu par les encouragements qui lui étaient
prodigués, son génie s'épanouissait en toute liberté. Très spontané et très
réfléchi, il avait de quoi attirer les foules et de quoi retenir les délicats.
Les souverains aussi bien que les membres du haut clergé l'accueillaient.
donc comme un auxiliaire très propre à seconder leurs vues, et ils allaient
lui fournir les occasions qu'il attendait de donner carrière à son génie.

JEUNE FILLE PORTANT.UNE AIGUIÈRE.
Collection de l'Albertine.)

CONSÉCRATION D'UN ÉVÊQUE.
(Musée du Louvre.)

CHAPITRE VII

NOMBREUX ÉLÈVES DE RUBENS. — IL ACHÈTE UNE MAISON SUR LE WAPPER. — MORT DE
SON FRÈRE PHILIPPE. — TABLEAU DES *Philosophes*. — BONTÉ DE RUBENS. — LA COUR
DES ARCHIDUCS. — TRIPTYQUE DE LA *Descente de Croix*, PEINT POUR LES ARQUEBU-
SIERS D'ANVERS (1611-1614) — SUCCÈS DE CET OUVRAGE ET COMMANDES QU'IL
PROCURE A L'ARTISTE.

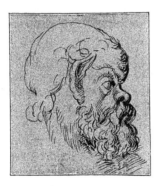

TÊTE DE FAUNE.
(Dessin du Musée du Louvre.)

UBENS avait l'existence qu'il aimait, partagée entre son art et ses affections. Installé au début de son mariage dans la maison de son beau-père, il y demeura quelque temps et il trouvait dans ce milieu intelligent les relations qui convenaient à ses goûts. Sa femme, de son côté, s'employait de son mieux à lui assurer la tranquillité nécessaire à son travail. Jouissant du bonheur d'une vie de famille qui ne la séparait pas de ses propres parents, elle se sentait fière de la réputation toujours grandissante de son époux et des témoignages de sympathie qu'il recevait. Le Magistrat d'Anvers avait, en 1610, offert à

l'artiste une coupe d'argent à raison des services rendus par lui à la municipalité, et sans nous renseigner sur la nature de ces services, les comptes de la ville nous apprennent qu'une somme de 82 livres 18 schellings avait été allouée à ce propos à un habile ciseleur nommé Abraham Lissau. Une lettre adressée le 11 mai 1610 au graveur Jacques de Bie par Rubens nous apporte d'ailleurs une preuve encore plus significative de la situation privilégiée que dès lors l'artiste avait conquise. Répondant à la proposition qui lui était faite par de Bie de prendre pour élève un jeune homme auquel ce dernier s'intéressait, Rubens s'excuse de ne pouvoir lui donner satisfaction ; mais son atelier est si couru qu'il lui est impossible d'y admettre tous ceux qui se présentent. Il a dû en éconduire déjà une centaine et parmi eux, au grand mécontentement de ses proches, plusieurs qui lui étaient recommandés par sa famille ou ses amis, notamment par le bourgmestre Rockox, son patron, et qui ont été obligés de se placer chez d'autres peintres.

Dans le post-scriptum de cette lettre, Rubens, obéissant à l'esprit d'ordre qui présidera toujours à la conduite de sa vie, informe de Bie que l'achat du tableau d'*Argus et Junon* proposé par lui au duc d'Arschot ayant un peu tardé, il est maintenant en pourparlers avec un autre acquéreur ; mais, avant de rien conclure, il a tenu à l'avertir. En ces sortes de négoclations, « il aime à être absolument correct et à satisfaire surtout ses amis ; car, quant aux princes, on ne peut toujours leur témoigner sa bonne volonté ». Non seulement l'affaire en resta là, mais aucun tableau de Rubens ne figure dans l'inventaire dressé à la mort du duc d'Arschot. L'œuvre dont il s'agit était, du reste, assez médiocre, paraît-il, et Burger qui la vit à l'Exposition de Manchester où elle avait été envoyée par son possesseur, M. Yates, trouvait que « la composition n'en était pas plus heureuse que l'exécution ».

Grâce à sa fécondité et aux prix de plus en plus élevés que lui étaient payés ses tableaux, l'aisance de Rubens allait croissant et l'appartement qu'il occupait chez son beau-père ne suffisait plus à ses besoins. On comprend qu'avec l'amour qu'il avait de son intérieur, il songeât désormais à avoir une demeure où il pourrait s'établir d'une manière définitive. Avec un logement spacieux pour lui et les siens, il lui fallait des locaux pour disposer convenablement ses collections qu'il ne cessait pas d'enrichir, un atelier de dimensions assez vastes pour y peindre les grands

XIII. — Enfant jouant du violon.

(MUSÉE DU LOUVRE).

... ...gent à raison des services ...rendus par lui à la muni-
... renseigner sur la nature de ces services, les comptes
...prennent qu'une somme de 82 livres 18 schellings avait
...pos à un habile ciseleur nommé Abraham Lissau. Une
... mai 1610 au graveur Jacques de Bie par Rubens nous
...une preuve encore plus significative de la situation pri-
l'artiste avait conquise. Répondant à la proposition qui
...de Bie de prendre pour élève un jeune homme auquel
...it, Rubens s'excuse de ne pouvoir lui donner satis-
...elier est si couru qu'il lui est impossible d'y admettre
...sentent. Il a dû en éconduire déjà une centaine et
...d mécontentement de ses proches, plusieurs qui lui
... par sa famille ou ses amis, notamment par le bourg-
...patron, et qui ont été obligés de se placer chez

... cette lettre, Rubens, obéissant à l...
... conduite de sa vie, informe de Bie que...
... par lui au duc d'Arschot ...
... lors avec un autre acquéreur...
... sortes de négo-
... surtout sur

... ... au duc d'Arschot.
... assez médiocre, paraît-il, et Burger
... de Manchester où elle avait été envoyée par son
...ies, trouvait que « la composition n'en était pas plus
...écution ».
...ndité et aux prix de plus en plus élevés que lui étaient
...x, l'aisance de Rubens allait croissant et l'appartement
...ez son beau-père ne suffisait plus à ses besoins. On
...c l'amour qu'il avait de son intérieur, il songeât désor-
demeure où il pourrait s'établir d'une manière définitive.
...t spacieux pour lui et les siens, il lui fallait des locaux
...venablement ses collections qu'il ne cessait pas d'enri-
...de dimensions assez vastes pour y peindre les grands

.roloin ub inuuoj inni\n3 — .IIIX

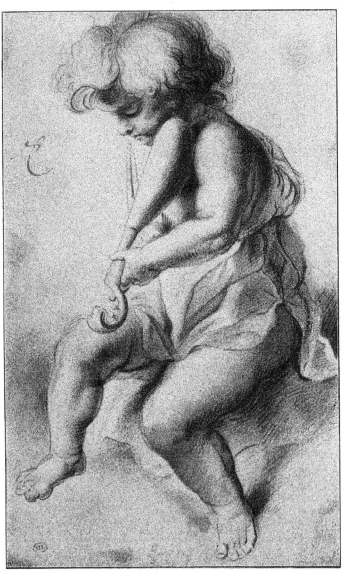

ouvrages qu'on lui commandait et d'autres pièces où il installerait ses nombreux élèves, parmi lesquels il commençait à se choisir des collaborateurs. L'occasion se présenta pour lui de trouver, au centre même de la ville, sur le Wapper, une propriété assez considérable qu'il achetait le 4 janvier 1611 au D^r André Backaert et à sa femme Madeleine Thys, pour le prix de 7 600 florins. C'était, ainsi que nous l'apprend le contrat de vente, « une maison avec une grande porte, cour, galerie, cuisine, chambres, terrain et dépendances, ainsi qu'une blanchisserie sise à côté, touchant du côté de l'est au mur du Serment des Arquebusiers ». La blanchisserie avait autrefois servi de *Raamhof,* c'est-à-dire de tendoir pour les foulons qui faisaient sécher leurs draps. Des échéances furent stipulées pour le versement des annuités du prix de vente qui fut très exactement payé.

L'esprit d'ordre que nous venons de constater chez Rubens le poussait, de concert avec sa femme, à faire tous deux leur testament, le 21 février 1611, afin de régler la situation des enfants qui pourraient naître de leur mariage ; mais on ignore la teneur de cet acte passé par devant le notaire Léonard Van Halle, les archives de ce dernier ayant disparu. Un mois après, le 21 mars 1611, Isabelle accouchait d'une fille qui fut baptisée à l'église Saint-André et reçut le prénom de Clara, sa grand'mère, Clara de Moy ayant été sa marraine ; le parrain était Philippe, le frère de Rubens. Pierre-Paul, de son côté, avait été le parrain d'une fille de Philippe, baptisée l'année d'avant, le 4 août 1610, et nommée également Clara. Fidèles à leur constante amitié, les deux frères, on le voit, ne négligeaient aucune occasion de s'associer mutuellement aux joies comme aux peines de leur vie, quand un coup imprévu vint détruire le bonheur de ces existences si étroitement unies. A la suite d'une courte maladie, Philippe fut enlevé le 28 août 1611 à l'affection des siens : il n'avait pas encore 38 ans. Ses funérailles furent célébrées avec pompe et la note des dépenses faites à ce sujet, en même temps qu'elle nous renseigne sur la situation qu'occupait sa famille, jette un jour curieux sur les mœurs de cette époque. Nous y relevons, en effet, une somme de 133 florins 12 stuivers pour les frais des repas offerts le jour de l'enterrement aux parents, amis et confrères du défunt. Pour apprécier la quantité énorme de « viandes, jambons, pâtisseries, laitages et pots de vin » qui y furent consommés, il suffira, suivant la remarque de M. Génard, de faire observer que les

frais de table de la maison de Philippe, pendant six mois entiers, ne s'élevaient qu'à 200 florins en tout, pour la nourriture des deux époux, des deux enfants et des domestiques (1). Au-dessus du tombeau élevé dans l'église Saint-Michel, près de celui de leur mère, Pierre-Paul peignit

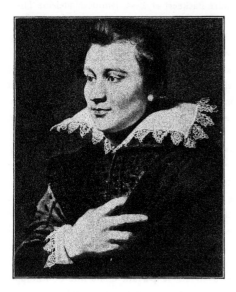

PORTRAIT DE JEUNE HOMME.
(Musée de Cassel)

le portrait de ce frère bien-aimé et une épitaphe latine, gravée en lettres d'or sur le marbre rappelait brièvement les principales fonctions qu'il avait remplies et le souvenir fidèle que lui garderaient ses amis, à raison de ses vertus et de son savoir.

Abiit, non obiit, virtute et scriptis sibi superstes,

disait l'épitaphe, et les érudits les plus célèbres de ce temps ne manquèrent pas, en effet, de payer à la mémoire du défunt le tribut de leurs dithyrambes élogieux, dans lesquels, à travers l'enflure et la préciosité habituelles de ces sortes de compositions, percent l'estime et l'affection sincères qu'ils avaient pour lui. Ces morceaux littéraires, ainsi qu'une oraison funèbre adressée à Pierre-Paul en manière de consolation par Jean van den Wouwere furent recueillis dans un volume dédié au Magistrat d'Anvers et imprimé en 1615 par Martin Plantin et ses fils. Jean Brant, qui en avait surveillé la publication, avait pris soin d'y réunir un choix des meilleurs écrits de Philippe, traductions, poésies, panégyriques, etc., et son frère dessinait lui-même le portrait placé en tête de cet ouvrage.

Ainsi qu'il l'avait fait pour sa mère, Rubens avait, peu de temps avant

(1) P. Génard: *Anteekeningen over P.-P. Rubens*, p. 455.

cette publication, consacré le souvenir de Philippe par une œuvre où il mit tout son talent et qui marque mieux encore l'étendue de ses regrets.

Nous voulons parler du beau tableau de la Galerie Pitti connu sous le nom des *Philosophes,* dans lequel il a représenté réunis autour d'une table chargée de livres, Juste Lipse ayant à ses côtés ses deux élèves favoris, Philippe et Jean van den Wouwere, auxquels d'un air grave il commente quelque passage d'un écrivain de l'antiquité. Près de son frère, discrètement et un peu à l'écart, Pierre-Paul s'est peint lui-même avec son aimable visage, ses traits fins et distingués. Attentifs à la leçon du maître, les deux disciples écoutent respectueusement ses paroles et paraissent approuver sa démonstration. Dominant le groupe, un buste de ce Sénèque (1) dont Juste Lipse avait

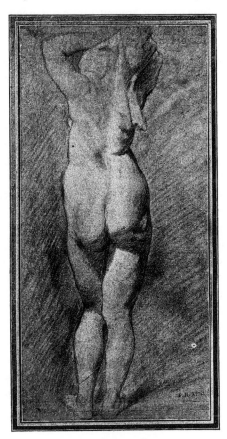

ÉTUDE DE FEMME NUE.
(Musée du Louvre.)

publié une savante édition, préside à ces doctes débats et dans un petit vase de cristal placé devant ce buste quatre tulipes aux vives nuances, qui

(1) Ce buste que l'on croyait alors être celui de Sénèque est, en réalité, celui de Philétas de Cos. Il est probable qu'il appartenait à Rubens, qui avait rapporté d'Italie un soi-disant buste de Sénèque, mentionné dans la préface du *Sénèque* de Juste Lipse, édité en 1615.

trempent dans une eau pure, semblent l'hommage des quatre admirateurs du philosophe. Comme pour mieux caractériser encore la communauté de leurs goûts, on aperçoit, par un rideau entr'ouvert, une échappée sur la campagne romaine, avec des murailles, des ruines et à l'horizon les vagues profils des montagnes latines. L'aspect est plein de franchise et d'éclat. Peut-être le bleu du ciel est-il un peu trop accusé à sa partie supérieure, ainsi que le rouge de la tenture; mais, sauf cette légère critique, l'harmonie est à la fois puissante et délicate, et les colorations d'une franchise extrême sont très discrètement réparties. A part les intonations brillantes du tapis de Turquie, du rideau rouge et de la fourrure fauve du vêtement de Juste Lipse, ces colorations se réduisent, en effet, aux gris dorés de l'architecture, aux noirs des costumes et aux blancs des collerettes. Tout l'ensemble est admirablement disposé pour faire valoir la fraîcheur des carnations dans lesquelles les tons froids et nacrés s'opposent aux tons lumineux. L'habileté du maniement de la pâte, la sûreté des rehauts appliqués avec une singulière justesse, et l'intelligente sobriété du travail donnant à peu de frais l'illusion du fini le plus minutieux, tout dans cette belle peinture s'accorde pour infirmer la date de 1602, généralement adoptée. Après avoir soigneusement et à diverses reprises examiné ce tableau, nous croyons être en droit d'en reculer l'exécution jusque vers 1612-1614, conclusion à laquelle M. Bode était, à notre insu, arrivé de son côté (1).

Rubens, du reste, au début de son séjour en Italie n'aurait eu sous la main aucune indication positive pour peindre le portrait de Juste Lipse. Dans une lettre adressée d'Anvers, le 1er mars 1608, à Louis Becatelli alors à Rome (2), Philippe, parlant de la mort récente de son maître, déplore précisément ce manque de portraits. « Il ne conviendrait pas, dit-il, de laisser peindre son effigie par le premier venu pour la mettre sous les yeux des Romains », et il ajoute qu'il espère bientôt obtenir cette image de la main de son frère dont il attend le prochain retour. Ce n'est donc que postérieurement et à Anvers que Rubens a pu se renseigner à cet égard. Une étude un peu attentive du tableau nous révèle d'ailleurs que ni Juste Lipse, ce qui est de toute évidence, ni Philippe lui-même n'ont été peints d'après nature. Dans le modelé un peu flottant de ces

(1) J. Burkhardt et W. Bode : *Der Cicerone;* 6e édition, t. III, p. 813.
(2) Ruelens : *Correspondance de Rubens,* t. I, p. 420.

11. — Les Philosophes.

(GALERIE DU PALAIS PITTI).

... une eau pure, semblent l'hommage des quatre admirateurs
.. Comme pour mieux caractériser encore la communauté
.. on aperçoit, par un rideau entr'ouvert, une échappée sur la
....que, avec des murailles, des ruines et à l'horizon les vagues
. montagnes latines. L'aspect est plein de franchise et d'éclat.
...eu du ciel est-il un peu trop accusé à sa partie supérieure,
... rouge de la tenture; mais, sauf cette légère critique, l'harmonie
... puissante et délicate, et les colorations d'une franchise
...... très discrètement réparties. A part les intonations brillantes
.. Turquie, du rideau rouge et de la fourrure fauve du vêtement
... Lipse, ces colorations se réduisent, en effet, aux gris dorés de
... aux noirs des costumes et au blanc des collerettes. Tout
... admirablement disposé pour faire valoir la fraîcheur des
... lesquelles les tons froids et s'opposent aux tons
...... l'habileté du maniement de la pâte, la sureté des rehauts
...... une singulière justesse, et l'intelligente sobriété du travail
...... l'illusion du fini le plus minutieux, tout dans
...... accorde pour infirmer la date de 1602, généralement
...... .gneusement et à diverses reprises examiné ce
...... en droit d'en jusque vers
...1644, conclusion à laquelle M.

Rubens, du reste, au début de son en Italie n'a ...
main aucune indication pour peindre le portrait de Juste Lipse.
Dans une lettre adressée d'Anvers, le 1er mars 1608, à Louis Becatelli
alors à Rome [2], Philippe, parlant de la mort récente de son maître
déplore précisément ce manque de portraits. « Il ne conviendrait pas,
dit-il, de laisser peindre son effigie par le premier venu pour la mettre
sous les yeux des Romains », et il ajoute qu'il espère bientôt obtenir cette
image de la main de son frère dont il attend le prochain retour. Ce n'est
donc que postérieurement et à Anvers que Rubens a pu se renseigner à
cet égard. Une étude du tableau nous révèle d'ailleurs
que ni Juste Lipse, ce évidence, ni Philippe lui-même
n'ont été peints d'après nature. Dans le modelé un peu flottant de ces

1, J. Burkhardt et W. Bode : Der Cicerone. 4e édition. t. III, p. 813.
2 Ruelens : Correspondance de Rubens. t. I, p. 400.

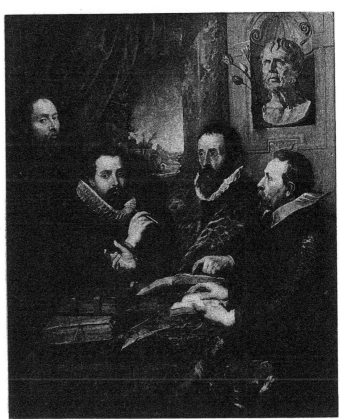

deux figures et l'indécision de leurs traits on ne sent en rien la vivacité
pénétrante d'observation ni la précision de touche qu'en face de la réalité
l'artiste y aurait mises. Le contraste de ces physionomies éteintes et inertes
avec les physionomies si vivantes de van den Wouwere et de Rubens lui-
même est, en revanche, tout à fait saisissant. L'âge apparent de ces deux
derniers confirme encore notre hypothèse : tous deux ont dépassé la jeu-
nesse, ce sont des hommes faits et le type de l'artiste, avec son air de matu-
rité, son front déjà un peu dégarni, est bien conforme à celui que nous
retrouvons dans d'autres œuvres de cette époque. Il en est de même
de van den Wouwere qui, de deux ans moins âgé que Philippe, avait un
an de plus que son frère. Lié de bonne heure avec les deux Rubens, il
avait les mêmes goûts qu'eux, la même vénération pour Juste Lipse. La
mort de Philippe qu'il aimait tendrement l'avait encore rapproché de
Pierre-Paul, avec lequel il pouvait s'entretenir non seulement de l'Italie
où ils s'étaient trouvés ensemble, mais de l'Espagne où ils avaient égale-
ment séjourné. Il venait, ainsi que nous l'avons dit, d'exhaler les regrets
que lui causait la perte de son ami, sous la forme d'une composition lit-
téraire : *De Consolatione apud P. P. Rubenium Liber*, qui fut insérée
dans le volume publié en l'honneur de Philippe. S'étant connus dès leur
jeunesse, le peintre et le lettré ne devaient plus se quitter, et avec une durée
à peu près égale (1), leurs existences allaient se dérouler parallèlement
avec des destinées et des honneurs presque pareils. C'étaient là des affi-
nités suffisantes pour expliquer la présence de van den Wouwere à côté des
deux frères et de Juste Lipse (2). Tout s'accorde donc pour nous démon-
trer qu'il convient de voir dans ce tableau des *Philosophes* non pas seule-
ment une collection de portraits, mais bien plutôt une composition
destinée à perpétuer la mémoire de Philippe. Dans ce suprême hommage
qu'il lui rendait, l'artiste s'est attaché à rappeler tout ce qui avait fait le
bonheur de leurs vies si étroitement mêlées : l'Italie où ils avaient connu
la douceur d'un séjour commun, le culte de l'antiquité et des lettres clas-
siques et les amitiés si précieuses et si honorables pour tous deux qui les
avaient unis. Il n'est pas jusqu'au chien placé au premier plan qui n'ait

(1) Van den Wouwere mourait, en effet, le 23 septembre 1639, moins d'un an avant Rubens.
(2) Rubens a peint deux autres portraits de van den Wouwere, de dimensions plus réduites,
l'un qui appartient à la galerie d'Aremberg, d'un fini et d'une conservation remarquables;
l'autre qui se trouvait dans la collection Kums à Anvers, et dans lequel le fond de paysage
absolument identique à celui des *Philosophes*, semble de la main de Jean Brueghel.

peut-être aussi sa signification, symbole de la fidélité avec laquelle les survivants voulaient conserver des souvenirs qui leur seraient toujours chers.

PORTRAIT DE JEAN BRUEGHEL.
(Fac-similé d'une eau-forte de Van Dyck.)

La mort de son aîné imposait à Rubens des obligations qu'avec sa bonté naturelle il prit à cœur de remplir de son mieux. Devenu chef de famille, il avait non seulement à remplacer son frère dans la tutelle des enfants de leur sœur Blandine, mais il lui fallait, de concert avec Jean Brant, son beau-père, veiller sur les intérêts des mineurs laissés par Philippe lui-même et du fils dont sa belle-sœur devait encore accoucher quelques jours après la mort de son mari. Le bourgmestre Nicolas Rockox, par un sentiment de touchante sympathie, acceptait d'être parrain de cet enfant qui fut baptisé le 13 septembre 1611 à la cathédrale et reçut en mémoire de son père le prénom de Philippe.

En même temps qu'il montrait pour les siens un dévouement et une sollicitude qui ne se démentirent jamais, Rubens témoignait aux autres peintres une obligeance extrême. Toujours prêt à leur rendre service, il ne leur ménageait ni ses conseils ni son appui auprès de ses propres patrons. Aussi, dès cette époque, la plupart de ses confrères lui étaient-ils très attachés ; Jean Brueghel, entre autres, qui pendant toute sa vie devait conserver avec lui les rapports les plus affectueux. Rubens professait une

estime particulière pour le talent de son père, Pierre Brueghel le vieux, et non seulement il recherchait ses tableaux, — il en possédait, à sa mort, une douzaine dans ses collections, — mais il avait fait reproduire plusieurs d'entre eux par d'habiles

graveurs. Bien que l'exé-
cution précieuse et un
peu menue de Jean
Brueghel ne parût guère
de nature à lui plaire, il
appréciait également ses
œuvres et sa personne.
Avec lui, il pouvait évo-
quer les souvenirs de
l'Italie où Brueghel, qui
y avait séjourné pendant
trois ans, avait gardé
d'excellentes relations,
notamment avec son an-
cien protecteur, le cardi-
nal Borromée. Devenu
archevêque de Milan, ce
dernier ne cessait de lui
confier de nombreuses
commandes et il le char-
geait même assez sou-
vent des acquisitions
d'œuvres d'art qu'il fai-

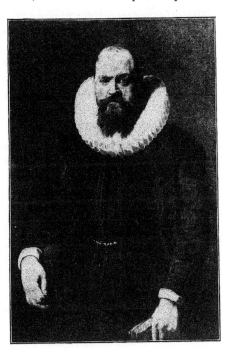

PORTRAIT D'HOMME.
(Musée de Brunswick.)

sait dans les Flandres. Une correspondance très suivie s'était établie entre eux à ce sujet; mais pour Brueghel, plus familier avec le pinceau qu'avec la plume, écrire une lettre était une fatigue et un ennui. Son style pénible et confus, le tour laborieux de ses phrases montrent assez toute la peine qu'il éprouvait à exprimer ses idées et à travers les bizarreries d'une ortho-graphe plus conforme à la prononciation qu'aux règles de la grammaire, on a parfois quelque difficulté à déchiffrer sa pensée. Malgré tout, ce com-merce épistolaire durait déjà depuis quatorze ans, quand, à la date du 7 octobre 1610, apparaît dans le recueil de ces lettres, une missive qui

par l'élégance de l'écriture aussi bien que par la netteté et la correction de la langue, tranche sur les précédentes(1). Rubens, cette fois, a tenu la plume pour son ami et souvent, par la suite, il continuera à se faire son secrétaire officieux, gardant d'abord l'anonyme, puis intervenant peu à peu lui-même dans cette correspondance. Bientôt même nous le verrons associer son travail à celui de Brueghel et peindre dans ses paysages quelques figures charmantes dans lesquelles il s'efforcera de son mieux d'accorder sa touche et d'harmoniser ses couleurs avec celles de son confrère.

Tous d'eux avaient d'ailleurs des occasions fréquentes de se rencontrer à Bruxelles à la cour des archiducs qui cherchaient à les y attirer. Brueghel, en peignant pour eux ses sujets favoris : les *Quatre Éléments*, les *Quatre Saisons*, les *Cinq Sens,* la *Création,* la *Tour de Babel*, etc., pouvait trouver chez ces princes les innombrables détails — armes, livres, tableaux, fleurs et animaux de toute sorte — qu'il introduisait dans ces peintures et qui lui permettaient de manifester la souplesse et le fini merveilleux de son exécution. D'anciens plans de la *Cour de Brabant*, nous font connaître la masse imposante des constructions qui formaient alors le palais ducal, amas confus d'édifices des styles les plus variés, occupant une situation pittoresque dans la partie la plus élevée de la ville.` Un voyageur français, Pierre Bergeron, venu à Bruxelles en 1612, signale de son côté, le luxe des appartements tout remplis d'œuvres d'art, la foule des courtisans et des valets, la richesse des équipages et des écuries, la beauté des jardins et du parc dans lequel, cette année même, Salomon de Caus venait de dessiner un *Dédale*. Très accessibles à tous, les archiducs, malgré l'austérité de leur dévotion personnelle, se sentaient portés à une tolérance qui répondait à une juste appréciation de l'état du pays, tolérance qu'ils auraient pratiquée plus largement encore si le plus souvent leurs idées de conciliation n'avaient rencontré de vives résistances à Rome et à Madrid où toutes les concessions auxquelles ils auraient été disposés étaient condamnées comme des faiblesses. Ils aimaient du moins, à se mêler aux fêtes populaires et un tableau d'Antoine Sallaert, au Musée de Bruxelles, nous montre au milieu d'un grand concours de spectateurs et des témoignages unanimes de leur admiration, l'infante Isabelle qui, assistant, le 15 mai 1615, au tir du *Grand Serment*, sur la place du Sablon,

(1) Cette correspondance a été l'objet d'une agréable publication de M. Giovanni Crivelli : *Giovanni Brueghel, pittor fiammingo*. Un volume in-8. Milan, 1868.

vient d'abattre d'une flèche l'oiseau élevé à la hauteur du clocher.

La bienveillance naturelle avec laquelle Albert et Isabelle traitaient leurs sujets s'exerçait plus activement encore vis-à-vis des artistes, et plus d'une fois on avait vu ces princes servir de parrain ou de marraine à leurs enfants et leur donner des preuves marquées de leur sympathie. On conçoit aisément le crédit dont Rubens jouissait auprès d'eux. Il logeait sans doute dans leur palais quand il était mandé à Bruxelles pour leur service et son talent, aussi bien que la distinction de son esprit et le charme de sa conversation, le désignaient à leur faveur. Peu à peu même, ayant reconnu la sûreté de son jugement, ils prenaient plaisir à s'entretenir avec lui des affaires de l'État. Sa franchise autant que sa discrétion lui avaient mérité toute leur confiance. Mais, loin de chercher à s'en prévaloir et de pousser jusqu'au bout sa fortune, il conservait ce tact et cet esprit de modération qui devaient si bien le servir dans la conduite de sa vie. Il connaissait trop maintenant le prix de son indépendance pour rester longtemps absent de son cher foyer et sans se soustraire jamais aux obligations de sa charge, il était heureux de retrouver, en retournant à Anvers, sa vie tranquille et ses habitudes de travail régulier.

Une importante commande allait, du reste, bientôt le retenir chez lui et absorber pendant longtemps son activité. C'est probablement à l'amicale intervention de Rockox qu'il devait cette commande, car celui-ci était le chef du Serment des Arquebusiers quand cette corporation chargea Rubens de peindre pour elle un grand Triptyque destiné à la décoration de l'autel qui lui était réservé dans la Cathédrale d'Anvers. Bien différentes des associations militaires de la Hollande, qui peu à peu avaient pris un caractère purement civique, les Serments d'arbalétriers ou d'arquebusiers conservaient en Flandre leurs attaches religieuses, et, fidèles à leurs traditions primitives, elles étaient restées de véritables Confréries. Placés sous l'invocation de saint Christophe, les arquebusiers d'Anvers proposèrent à Rubens de chercher dans la légende de ce saint les traits qui lui sembleraient les plus dignes d'être reproduits. Mais l'artiste, ne trouvant pas, sans doute, que ces épisodes pussent offrir un intérêt suffisant, demanda et obtint de ne pas rester enfermé dans les limites qui lui étaient imposées. Élargissant donc son sujet, grâce à une extension un peu subtile du nom grec *Christophoros (Porte-Christ),* Rubens imagina de faire figurer dans sa décoration tous les personnages

qui, durant le cours de sa vie terrestre, avaient porté le Christ. C'est ainsi que, sans trop se préoccuper d'établir un lien plus ou moins direct entre ses différentes compositions, il y introduisit la Vierge, pendant sa grossesse, visitant sainte Élisabeth ; le vieillard Siméon recevant l'Enfant

VISITATION DE LA VIERGE.
(Galerie Borghese.)

Jésus dans ses bras ; saint Christophe lui-même le portant sur ses épaules, et enfin, comme épisode central, le Christ mort descendu de la croix et soutenu par des mains pieuses. Le projet ayant été agréé avec ces modifications, un accord avait été conclu, le 7 septembre 1611, en présence de Rockox, des commissaires de la corporation des Arquebusiers et de Rubens lui-même à qui une somme totale de 2 800 florins fut allouée pour son œuvre.

Les comptes de la Gilde permettent de suivre les phases diverses de l'exécution du triptyque de Notre-Dame et nous valent en même temps de curieuses indications sur les mœurs naïves de cette époque. En gens avisés, un peu méfiants, les doyens vinrent par trois fois visiter le peintre dans son atelier, afin non seulement de constater les progrès de son travail, mais pour vérifier la qualité des panneaux employés, voir si le bois était bien « sain et exempt d'aubier ». A chaque fois, selon l'usage, on but un verre de vin et une gratification fut accordée aux serviteurs. Le 12 septembre 1612, le grand panneau de la *Descente de Croix* ayant été descendu de l'atelier, fut exposé au-dessus de l'autel, dans le transept de droite de la Cathédrale, non loin de la place qu'il occupe aujourd'hui, et en 1614 on apporta successivement les deux volets, l'un le

18 février et l'autre le 6 mars. Suivant les conventions arrêtées, le
Serment offrit en cadeau à Isabelle Brant une paire de gants pour laquelle

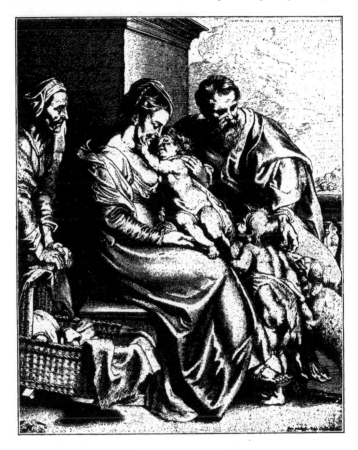

LA SAINTE FAMILLE.
(Fac-similé d'une gravure de Vorsterman.)

une somme de 8 florins 10 stuivers fut dépensée. Enfin l'autel ayant été
approprié, — à ce qu'on croit, d'après les dessins de Rubens, — la céré-
monie de la consécration eut lieu le 22 juillet 1614, jour de la fête de
sainte Madeleine. Trois jours avant, le clergé, réglant les détails de la

21

solennité, avait fait des observations pour qu'on retouchât la figure de
saint Christophe dont la nudité lui semblait indécente et pour qu'on
profitât aussi de cette occasion « pour voiler un sein de femme » dans un
tableau de W. Coeberger et « d'autres choses encore, s'il en était besoin ».

Bien que l'exécution des volets du triptyque soit, comme nous venons
de le voir, postérieure à celle du panneau central, nous ne nous y arrê-
terons pas longtemps. L'ordonnance de la *Visitation* certainement
inspirée par celle de la *Présentation* de Titien (Académie des Beaux-Arts
de Venise) offre le même arrangement avec l'escalier sur lequel monte
la Vierge et le portique où sont disposés les autres personnages. Mais,
au lieu de s'étaler en largeur, la composition est resserrée dans un étroit
espace, et la scène, conçue d'une façon très familière, semble une transpo-
sition flamande du tableau du maître de Cadore. La Vierge, une matrone
d'Anvers dont les traits rappellent vaguement ceux d'Isabelle, s'avance
en baissant modestement les yeux, à la rencontre d'Élisabeth, tandis que
celle-ci, d'un geste très naïf et un peu vulgaire, indique du doigt l'état de
grossesse de sa jeune cousine, comme pour mieux affirmer le droit qu'elle
a de figurer dans cet ensemble consacré aux *Christophores*. Peut-être le
rapprochement du rouge et du bleu, très entiers tous deux, des vêtements
de la Vierge n'est-il pas très heureux ; mais la franchise avec laquelle
l'architecture et les personnages se détachent sur le fond bleuâtre dénote
une entente magistrale de l'effet décoratif. Rubens d'ailleurs avait déjà
pris possession de ce sujet dans un tableau exécuté peut-être pendant
son séjour en Italie et qui appartient à la galerie Borghèse, œuvre bizarre,
d'une réalité presque triviale, dont la disposition est presque identique,
mais avec des figures plus ramassées, plus communes, notamment celle
d'une maritorne qui monte l'escalier chargée d'un paquet de linge. La
facture, du reste, est à l'avenant, facile et sommaire, un peu grosse et sans
autre mérite que la décision qu'y montre l'artiste. Peut-être, vu le peu
d'intérêt qu'elle offre, n'aurions-nous pas mentionné cette première
pensée de la *Visitation*, si nous n'y rencontrions pour la première fois,
dans la *Sainte Élisabeth*, les traits d'une vieille à l'air bienveillant et
vénérable que nous retrouverons assez fréquemment par la suite, celle
même dont la Pinacothèque nous montre un portrait dont nous avons
déjà parlé et qui a longtemps passé pour celui de la mère de Rubens.
Est-ce vraiment, ainsi que le croit M. Rosenberg, celui de Maria Pype-

lincx (1) que son fils aurait peinte de souvenir et qu'il introduisit successivement dans plusieurs *Saintes Familles* exécutées un peu après ? Ne serait-ce pas plutôt la mère d'Isabelle, car, à côté d'elle, nous remarquons le plus souvent, tenant la place de saint Joseph, un homme à grande barbe d'apparence robuste et de physionomie très sympathique, peut-être Jean Brant, le beau-père de l'artiste ? Ce ne sont évidemment là que des conjectures, mais il nous a paru convenable de signaler la persistance de ces mêmes types dans les productions de cette époque, puisque les modèles, suivant toute vraisemblance, faisaient partie de l'entourage immédiat de Rubens.

La collection du prince Giovanelli, à Venise, possède les esquisses, assez peu modifiées, faites pour la *Visitation* et pour la *Présentation au Temple* qui lui sert de pendant. Celle-ci, avec plus de distinction dans la tournure des personnages, présente aussi une couleur plus riche et plus harmonieuse. La gratitude et le respect de Siméon serrant contre sa poitrine le petit Jésus, la sollicitude maternelle de la Vierge qui, d'un geste aussi touchant que naturel, étend ses mains au-dessous de l'enfant pour le recevoir s'il échappait aux bras du vieillard, la pieuse admiration de la prophétesse Anne, toutes les impressions enfin qu'excite cette scène d'une intimité si pénétrante sont rendues avec autant de charme que de vérité. L'aspect de l'ensemble est plein de gaieté et d'éclat, comme si l'artiste avait voulu associer toutes les joies de la couleur à l'hymne d'allégresse qui s'exhale de ces cœurs épanouis. Avec M. Max Rooses (2), nous croyons aussi qu'il convient de reconnaître parmi les assistants Nicolas Rockox, Rubens ayant tenu, par un sentiment bien naturel de gratitude, à introduire dans son œuvre le portrait de l'ami dévoué qui avait si efficacement contribué à lui en assurer la commande.

Pour le *Saint Christophe*, l'artiste s'est conformé de tout point aux traditions observées dans la représentation d'un sujet que bien souvent les maîtres des écoles du Nord avaient traité avant lui. Ainsi que d'habitude, il nous montre l'ermite posté sur une des rives du cours d'eau que traverse saint Christophe et projetant la lumière de sa lanterne sur le colosse qui porte sur ses épaules l'Enfant Jésus. Celui-ci, souriant d'un air malicieux, pèse de tout son poids sur le bon géant, une manière d'Hercule

(1) *Zeitschrift für bildende Kunst.* Juillet 1894, p. 231.
(2) *L'Œuvre de Rubens*, II, p. III.

chrétien, qui, en dépit de sa forte musculature, s'affaisse sous son gracieux
fardeau. L'eau est sourde, d'un vert sombre, pleine de mystère et d'em-
bûches, et à l'horizon le ciel s'éclaire à peine des dernières lueurs du soleil
disparu. Au milieu de cette obscurité menaçante, le corps jeune et souple
de l'enfant se modèle en plein éclat. La belle esquisse de la Pinacothèque
de Munich qui présente réunies sur un seul panneau les compositions
des deux volets de la cathédrale est à la fois plus brillante et mieux
conservée que ces deux originaux pour lesquels elle a servi d'étude ; bien
que les oppositions y soient moins violentes, l'effet de nuit en est plus
concentré, plus piquant.

Dans la *Descente de Croix*, Rubens aurait pu s'inspirer également de
bien des œuvres remarquables peintes par ses devanciers, ce beau sujet
ayant dès les débuts de l'École flamande tenté quelques-uns de ses maîtres
les plus illustres : van der Weyden, notamment, dans l'admirable compo-
sition que possède le chapitre de l'Escurial, et plus tard van Orley dans
le grand tableau de la galerie de l'Ermitage. Mais en dépit des rares qua-
lités de ces deux ouvrages, leur ordonnance ne laisse pas d'être défec-
tueuse, à raison de l'importance à peu près égale accordée aux deux
épisodes qui se partagent l'attention du spectateur : d'un côté, le Christ
descendu de la croix ; de l'autre, les saintes femmes s'empressant autour
de la Vierge défaillante. Ainsi conçues, les deux œuvres manquent de
la forte unité que réclamait une scène aussi pathétique. Sans offrir plus
d'unité, la célèbre fresque exécutée à la Trinité du Mont par Daniel de
Volterre (1), était certainement restée dans le souvenir de Rubens. Cepen-
dant, avec les exigences de clarté qu'il apportait dans son art, celui-ci sut
éviter la faute de ses prédécesseurs. Il ne se privait pas, nous l'avons vu,
de prendre son bien partout où il le trouvait. Mais, en empruntant, sans
grand scrupule, à Daniel de Volterre toute la partie supérieure de sa com-
position, Rubens se garda bien de disperser comme lui son effet et
d'amoindrir ainsi l'impression qui devait rester dominante. C'est la *Des-
cente de Croix* et non l'*Évanouissement de la Vierge* qu'il se proposait
de peindre et si mieux qu'on n'avait fait jusque-là il excelle à mettre en
œuvre les ressources expressives et pittoresques de cette action drama-
tique, seul aussi il saura les concentrer, les subordonner à l'émotion

(1) Michel-Ange passe pour en avoir fourni le dessin à son élève, qui avait bien pu s'inspirer
aussi de la gravure de Marc-Antoine faite d'après un dessin de Raphaël.

12. — *La Descente de Croix.*

(CATHÉDRALE D'ANVERS).

... en dépit de sa forte musculature, s'affaisse sous son gracieux ... est sourde, d'un vert sombre, pleine de mystère et d'em... le ciel s'éclaire à peine des dernières lueurs du soleil ... e cette obscurité menaçante, le corps jeune et souple ... dèle en plein éclat. La belle esquisse de la Pinacothèque ... présente réunies sur un seul panneau les compositions ... de la cathédrale est à la fois plus brillante et mieux ... ces deux originaux pour lesquels elle a servi d'étude, bien ... soient moins violentes, l'effet de nuit en est plus

... *Descente de Croix*, Rubens aurait pu s'inspirer également de ... remarquables peintes par ses devanciers, ce beau sujet ... débuts de l'École flamande tenté quelques-uns de ses maîtres ... van der Weyden, notamment, dans l'admirable compo... le chapitre de l'Escurial, et plus tard van Orley dans ... de l'Ermitage. Mais en dépit des rares qua... leur ordonnance ne laisse pas d'être défec... accordée aux deux ... du ... le Christ ... autour ... manquant de ... offrir plus

... la ... exécutée à la *Trinité du Mont par Daniel de* ... restée dans le souvenir de Rubens. Cependant, avec les exigences de clarté qu'il apportait dans son art, celui-ci sut éviter la faute de ses prédécesseurs. Il ne se privait pas, nous l'avons vu, de prendre son bien partout où il le trouvait. Mais, en empruntant, sans grand scrupule, à Daniel de Volterre toute la partie supérieure de sa composition, Rubens se garda bien de disperser comme lui son effet et d'amoindrir ainsi l'impression qui devait rester dominante. C'est la *Descente de Croix* et non l'*Évanouissement de la Vierge* qu'il se proposait de peindre et si mieux qu'on n'avait fait jusque-là il excelle à mettre en œuvre les ressources expressives et pittoresques de cette action dramatique, seul aussi il saura les concentrer, les subordonner à l'émotion

13. — La *Descente de Croix*.
(CATHÉDRALE D'ANVERS)

1) Michel-Ange passe pour en avoir fourni le dessin à son élève, qui avait bien pu s'inspirer aussi de la gravure de Marc-Antoine faite d'après un dessin de Raphaël.

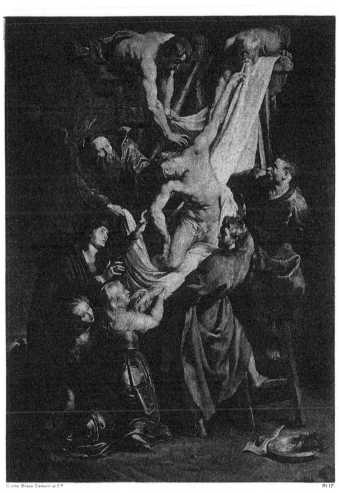

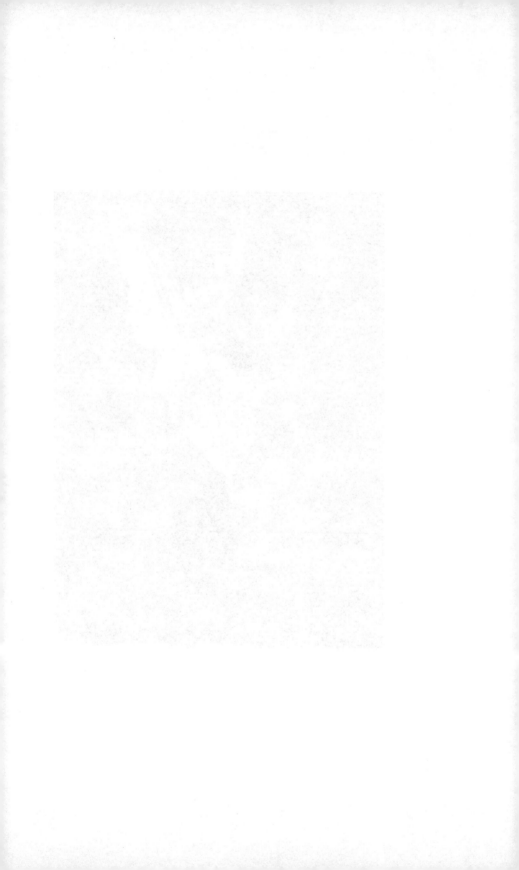

qu'il veut produire. Cette fois encore, Fromentin va nous dire avec quelle force et quelle originalité il le fit.

« Tout est fini. Il fait nuit ; du moins les horizons sont d'un noir de plomb. On se tait, on pleure, on recueille une dépouille auguste, on a des soins attendrissants. C'est tout au plus si de l'un à l'autre on échange ces paroles qui se disent des lèvres après le trépas des êtres chers. La mère et les amis sont là, et d'abord la plus aimante et la plus faible des femmes, celle en qui se sont incarnés dans la fragilité, la grâce et le repentir tous les péchés de la terre, pardonnés, expiés et maintenant rachetés. Il y a des chairs vivantes opposées à des pâleurs funèbres. Il y a même un charme dans la mort. Le Christ a l'air d'une belle fleur coupée. Comme il n'entend plus ceux

PORTRAIT D'HOMME.
(Musée de Dresde)

qui le maudissaient, il a cessé d'entendre ceux qui le pleurent. Il n'appartient plus ni aux hommes, ni au temps, ni à la colère, ni à la pitié ; il est en dehors de tout, même de la mort (1). »

Tous les sentiments qu'un pareil spectacle a pu exciter parmi les assistants, tous ceux qu'il doit aujourd'hui nous suggérer, Rubens les a merveilleusement exprimés. Autant la scène dans l'*Érection de la Croix* était compliquée, tumultueuse, remplie d'agitations et de contrastes, autant ici elle est simple, touchante et silencieuse, forte de sa seule éloquence. Si

(1) *Les Maîtres d'autrefois*, p. 89.

grande que soit l'intervention de l'art dans cette œuvre entièrement inventée, il semble, tant l'aspect est saisissant, qu'elle ait été copiée d'après la réalité elle-même. L'inspiration, en apparence très spontanée, s'appuie sur une observation exacte des choses, et pour concevoir avec cette force d'émotion un sujet si beau, mais si difficile à traiter, il fallait le concours d'une âme tendre, d'une imagination singulièrement féconde, d'un esprit aussi clairvoyant que pondéré. Par le rythme heureux des masses, par la façon dont leurs silhouettes s'épousent et sont reliées entre elles, la composition est en intime accord avec la scène. Dégagez par la pensée la construction du tableau, essayez de pénétrer sa géométrie cachée, vous verrez avec quelle solidité elle est établie, avec quelle habileté et quel naturel les personnages y sont répartis, étagés, s'équilibrant entre eux, se faisant écho l'un à l'autre. En haut, les deux manœuvres presque nus, rudes, indifférents, gagnés pourtant, à leur insu, par la solennité de l'acte, par le respect qu'autour d'eux on prodigue au supplicié. Attentifs, ils viennent de détacher de la croix les bras de la victime, et laissent glisser le cadavre le long du blanc suaire. Au-dessous, s'écartant pour lui livrer passage, Joseph d'Arimathie et Nicodème s'effacent à demi, tout prêts à donner leur aide si elle était nécessaire. En bas, debout, la Vierge et saint Jean se tiennent plus rapprochés, le disciple bien-aimé surtout, qui sorti maintenant de sa torpeur, a besoin d'agir et veut, presque seul, supporter tout le poids du cadavre de son maître. Plus bas encore, agenouillées sur le sol, Madeleine et Marie Cléophas se serrent, s'appuient l'une contre l'autre, comme pour arrêter la chute et soutenir au point où elles se rejoignent l'effort de ces lignes descendantes qui viennent aboutir et peser sur elles. Enfin, bien au milieu, le cadavre abandonné à lui-même, et autour duquel ces mains tendues, ces visages affligés et compatissants forment comme une auréole d'amour et de tendre piété.

Ainsi que dans l'*Érection de la Croix*, ce pauvre corps inerte est bien le centre du tableau ; affaissé, tassé, replié sur lui-même il garde dans cette attitude passive, mais délicatement infléchie, quelque chose de la souplesse de la vie. Tout à l'heure, au moment où il était élevé sur le bois fatal, son corps meurtri, encore plein de beauté et comme soulevé par l'ardeur de ses aspirations, semblait avec les lignes maîtresses du tableau monter glorieusement vers le ciel ; ici, au contraire, cette dépouille livide, tout ce qui reste de lui, s'abaisse et s'écoule vers la terre. Mais tandis que, jus-

qu'au terme de son lent martyre, il était demeuré seul, livré sans merci à toutes les amertumes de sa pensée, à toutes les affres de son agonie, maintenant qu'il a cessé de souffrir, ceux qui lui étaient chers sont revenus ; ils s'empressent impuissants autour de lui. Tant qu'il est encore là, bien que déjà il ne leur appartienne plus, ses amis lui prodiguent leurs dernières caresses. Ils sentent que bientôt il va leur être enlevé et l'entourent de leurs soins inutiles. Quelle diversité, quelle sincérité d'émotions dans ces figures d'un jet si superbe et d'une conception si personnelle ! Comment dire ce qu'il y a de suprême affliction et de pitié sur le visage désolé de la Vierge, dans le geste machinal de ses bras cherchant à guider à travers l'espace le corps vacillant de son fils, comme si elle redoutait encore pour lui, comme si elle voulait lui éviter des chocs qu'il ne peut plus ressentir ! Et Madeleine, de quel regard ardent et obstiné elle suit ce cadavre qui s'abaisse lentement vers elle et dont « un pied bleuâtre et stigmatisé, effleure d'un contact insaisissable son épaule nue » (1) ! Ne pouvant se détacher de l'objet de son amour, elle essaie de se rendre compte de ce qu'il a éprouvé, de comprendre ce qu'il est maintenant. Elle épie sur ces traits décomposés quelque lueur de pensée, elle guette sur cette poitrine immobile le battement d'un souffle disparu : elle ne trouve que la froideur glacée de la mort pour répondre à ses fiévreuses interrogations. Pour la première fois nous voyons apparaître dans l'œuvre de Rubens ce type poétique de la pécheresse, type qui lui appartient désormais, auquel il ne se lassera pas de revenir pour le transformer peu à peu, pour le parer de plus de grâce, d'attendrissement et de jeunesse, pour donner à ses attitudes une souplesse plus élégante et mettre comme un reste de coquetterie involontaire dans leur abandon. Ici ses formes sont encore un peu trop épaisses et trop ramassées ; ses traits n'ont pas grande distinction. Jamais cependant Rubens ne saura exprimer son désespoir d'une manière plus poignante, et nous montrer avec des moyens plus simples, la stupeur et le brisement d'une âme abîmée dans sa douleur. « Et quant à cette belle tête du Christ lui-même, inspirée et souffrante, virile et tendre, avec ses cheveux collés aux tempes, ses sueurs, ses ardeurs, sa douleur, ses yeux miroitants dé lueurs célestes et son extase, quel est le maître sincère qui, même aux beaux temps de l'Italie,

(1) *Les Maîtres d'autrefois*, p. 81.

n'aurait été frappé de ce que peut la force expressive lorsqu'elle arrive à
ce degré et qui n'eût reconnu là un idéal dramatique absolument nou-
veau ? (1) »

La composition compacte, condensée, resserrée à grande peine dans
l'espace accordé au peintre, ne laisse aucun vide autour d'elle. Pas de
paysage ; un horizon très bas, avec un bout de végétation d'un brun
intense ; pour ciel, une masse noirâtre. Ainsi isolé, perdu dans la nuit
qui le presse de toutes parts, le groupe se détache très fortement en clair
sur cette obscurité et seul il occupe l'attention. Dans la violence de cet
effet, dans les ombres noirâtres, dans les contours trop souvent cernés,
dans le brusque contact de certains tons posés bord à bord, sans les
atténuations nécessaires, on reconnaît l'influence persistante de Caravage.
Mais déjà dans cette lumière si largement étalée qui frappe le cadavre,
dans la souplesse de modelé de la tête et du torse, dans l'arabesque si
finement mouvementée de la silhouette, nous pouvons constater comme
une récente acquisition du jeune maître cette science du clair-obscur dont
il a tiré un parti si expressif. L'exécution aussi, bien qu'un peu lourde
encore et trop appuyée, est devenue plus personnelle. Soigneuse, grave,
soutenue, elle n'a, sans doute, ni le charme, ni l'aisance que Rubens
montrera plus tard. Elle marque l'effort salutaire d'un artiste qui s'ap-
plique et contient sa verve pour traiter avec le respect qu'il y faut mettre
le beau sujet qui l'a tenté. Ces délicatesses de son esprit, ces scrupules de
son talent, nous les retrouvons dans sa manière de colorer, plus pleine,
plus austère, moins superficielle. Là encore nous pourrions relever plus
d'une trace de ses préoccupations italiennes, dans le peu de souci qu'il
montre pour le ton local en peignant certaines étoffes, la robe de Made-
leine, par exemple, dont le vert, assez franc dans les ombres et les demi-
teintes, disparaît complètement dans les parties éclairées pour faire place
à un jaune peu motivé. La plupart des tonalités sont, il est vrai, plus
exactement observées, et quoique très finement nuancé, le rouge de la
draperie dans laquelle saint Jean est enveloppé ne perd jamais sa qualité
propre. Notons aussi quelques audaces heureuses et nouvelles, comme la
chaude transparence des ombres des carnations et surtout la hardiesse de
ces reflets auxquels Rubens recourra de plus en plus pour accorder

(1) *Les Maîtres d'autrefois*, p. 91.

entre elles des colorations qu'il serait dangereux de rapprocher et pour tirer de ces rapprochements mêmes des harmonies aussi variées qu'imprévues. En présence d'un art déjà si complexe, on est frappé de la clarté de ce grand esprit qui, dans le poème sacré de la Passion, avec des sujets aussi proches que l'*Érection de la Croix* et la *Descente de Croix*, choisit et met en œuvre les éléments pittoresques qui conviennent le mieux à chacun d'eux et aboutit à deux créations également dramatiques, si dissemblables pourtant qu'au lieu de se répéter et de se nuire, elles se complètent et se font valoir mutuellement. Mais cette souplesse de talent, cette fécondité d'imagination que suppose la production de deux œuvres

PORTRAIT DE FEMME.
(Galerie de Dresde.)

offrant entre elles des points de contact aussi nombreux, nous allons les voir plus manifestes encore dans les interprétations différentes d'un même sujet données presque coup sur coup par l'artiste. Le succès de la *Descente de Croix* fut tel, en effet, qu'aussitôt après, Rubens eut à en exécuter plusieurs variantes destinées à d'autres églises de la région. Sans avoir la même importance que celle d'Anvers, la *Descente de Croix* de la cathédrale de Saint-Omer est une composition bien agencée, mais dans laquelle le cadavre du Christ soutenu par le linceul passé sous sa poitrine se présente dans une attitude assez disgracieuse. Il paraît d'ailleurs difficile de juger ce qu'était l'état primitif de cette toile maintenant fort compromise par les altérations et les repeints qu'elle a subis. Une autre variante,

aujourd'hui à l'Ermitage, assez semblable au tableau d'Anvers, par les types des personnages, aussi bien que par l'éclat des colorations, et qui fut peinte aussi vers cette époque pour les Capucins de Lierre, nous montre un arrangement un peu modifié, avec le corps du Christ rigide et presque vertical. Arras possède aussi deux *Descentes de Croix* de Rubens, l'une à la cathédrale, peu différente de celle de l'Ermitage, peut-être seulement retouchée par le maître et en tout cas fort détériorée ; l'autre à l'église Saint-Jean-Baptiste et qui provient de l'abbaye de Saint-Vaast, postérieure de quelques années. De forme moins allongée, elle ne réunit autour de la croix, très basse, que quatre personnages : Joseph d'Arimathie et saint Jean à la partie supérieure, et au-dessous la Vierge debout et Madeleine agenouillée, les cheveux épars, étendant, avec un élan passionné, ses bras vers la précieuse dépouille. Dans l'exemplaire du musée de Valenciennes, placé autrefois dans l'église Notre-Dame de la Chaussée de cette ville, l'artiste, à raison des dimensions qui lui étaient assignées, a dû resserrer sa composition dans le sens vertical. Le corps du Christ est encore attaché à la croix par sa main gauche et un homme à demi appuyé sur la barre horizontale de cette croix, arrache le clou qui l'y retient. Avec un geste superbe, la Vierge éplorée mais se raidissant contre sa douleur, s'apprête à recevoir le cadavre dont Madeleine accroupie baise respectueusement les jambes. Une tête d'homme vue en raccourci, les yeux levés au ciel, peinture magistralement enlevée et qui a servi d'étude pour le saint Jean de ce tableau, fait partie de la Galerie Lacaze et l'exécution plus large de cette étude, sa pâte plus coulante et ses contours moins cernés nous permettent d'en fixer la date vers 1615-1617. C'est aussi vers cette époque qu'il convient de placer la meilleure, à notre avis, de ces variantes de la *Descente de Croix*, celle qui, après avoir orné le maître-autel de l'église des Capucins de Lille, est exposée aujourd'hui au musée de cette ville à côté d'une charmante esquisse de cet ouvrage, esquisse achetée à la vente Hamilton et qu'il est intéressant de comparer avec l'original. Moins pompeuse que celle de la cathédrale d'Anvers, la composition est d'une intimité plus touchante. L'ordonnance a aussi plus d'imprévu et l'harmonie plus grave est plus expressive. Le vert effacé de la tunique de saint Jean, le gris violacé de la robe de Joseph d'Arimathie et les gris vineux ou bleuâtres des costumes des autres assistants rehaussent encore l'éclat du cadavre et du linceul blanc placés en pleine lumière.

Seuls, le manteau jaune à revers rose pâle jeté sur les épaules de Madeleine, le doux incarnat de son charmant visage et l'or de ses blonds cheveux épars ajoutent une note plus tendre à l'austérité de cet ensemble. Les étoffes très simplement peintes contrastent avec la délicatesse extrême de la touche dans les carnations, surtout dans cette noble figure du Christ qui, avec sa belle tête inclinée vers sa mère, la courbe élégante de son corps et l'abandon de tous ses membres, est certainement une des plus exquises créations du maître.

On comprend mieux les ressources d'une nature aussi richement douée, quand on voit ainsi l'artiste tirer d'un même épisode des acceptions si nombreuses et si variées. Ce n'est pas à force de subtilités et d'efforts que Rubens renouvelle ces grands sujets. Son clair bon sens suffit à cette tâche et sans s'épuiser en de vaines recherches, il profite des moyens d'expression dont il dispose. Là où d'autres raffinent, s'embarrassent, compromettent leur travail par des hésitations et des exigences trop compliquées, il va droit son chemin, avec la confiance d'un homme assuré d'être dans la bonne voie. Comme le dit Delacroix, « il est dans la situation d'un artisan qui exécute le métier qu'il sait, sans chercher à l'infini des perfectionnements. Il fait avec ce qu'il sait, par conséquent sans gêne pour sa pensée.... Ses sublimes idées sont traduites par des formes que les gens superficiels accusent de monotonie, sans parler de leurs autres griefs. Cette monotonie ne déplaît pas à l'homme qui a sondé les secrets de l'art. Ce retour aux mêmes formes est à la fois le cachet du grand maître et en même temps la suite de l'entraînement irrésistible d'une main savante et exercée. Il en résulte l'impression de la facilité avec laquelle ces ouvrages ont été produits, sentiment qui ajoute à la force de ces ouvrages.... En voulant châtier la forme, il perdrait cet élan et cette liberté qui donnent l'unité et l'action (1) ».

Mais s'il emploie, sans trop chercher à les améliorer, ces formes un peu massives, il n'aime pas à se répéter. Suivant les conditions qui lui sont faites, suivant les dimensions qu'on lui impose ou les convenances qui ressortent de la destination de son œuvre, il modifie sa composition. Loin de sentir la gêne de ces contraintes, elles sont pour lui un stimulant de plus. Il n'y a donc pas à craindre qu'il se blase de ces répliques; dans

(1) Journal d'Eugène Delacroix, t. III. Plon, 1893.

chacune d'elles, il mettra assez d'inédit pour s'intéresser à son travail et les modifications qu'il y introduit ne sont pas purement pittoresques : elles dérivent de l'acception spéciale à laquelle s'est arrêtée sa pensée. Selon le programme très net qu'il s'est fixé, il amplifie, il exalte, il met en lumière tel côté, laisse tel autre dans l'ombre et poursuit jusqu'au bout sa tâche avec une fraîcheur d'impression et un plaisir de peindre aussi vifs que s'il s'agissait d'une œuvre de tout point nouvelle.

En ce qui touche la *Descente de Croix*, il n'est que juste de reconnaître que, par la représentation qu'il en a donnée, Rubens a fait sien ce grand sujet. C'est à travers les images qu'il en a tracées que désormais nous nous le figurons, et entre ces diverses images, celle d'Anvers, historiquement la première, a peut-être un peu plus qu'il ne faudrait supplanté toutes les autres dans la faveur publique. Avec ses qualités propres, elle a pour elle d'être restée la plus en vue, car, sauf la période de 1794 à 1815 où elle fut exposée au Louvre, elle n'a jamais quitté la vieille cathédrale pour laquelle elle avait été faite.

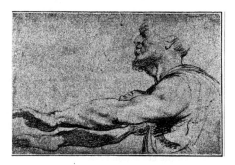

ÉTUDE D'AVEUGLE
POUR LES MIRACLES DE SAINT FRANÇOIS.
(Musée de Vienne, Collection de l'Albertine.)

L'INCRÉDULITÉ DE SAINT THOMAS,
AVEC LES PORTRAITS DU BOURGMESTRE ROCKOX ET DE SA FEMME.
(Triptyque du Musée d'Anvers.)

CHAPITRE VIII

ESPRIT D'ORDRE DE RUBENS. — SON CRÉDIT A LA COUR DES ARCHIDUCS ET SA RÉPUTATION. — SOUPLESSE DE SON TALENT. — TRAVAUX FAITS POUR L'IMPRIMERIE PLANTINIENNE. — TRIPTYQUE COMMANDÉ PAR NICOLAS ROCKOX. — TABLEAUX MYTHOLOGIQUES ET TABLEAUX RELIGIEUX (1614-1615). — *Persée et Andromède; Neptune et Amphitrite.* — *Études de Fauves* ET *Chasses.* — *La Chute des damnés* ET *le Petit Jugement dernier.* — *La Madone entourée d'Anges* DU LOUVRE.

FRAGMENT D'UN DESSIN.
(Musée du Louvre.)

LES nombreuses variantes de la *Descente de Croix* que Rubens eut à exécuter pour les églises de la contrée montrent assez de quelle faveur il jouissait déjà parmi le clergé. Avec son amour de l'ordre, l'artiste n'aimait pas à voir traîner les choses en longueur, encore moins à perdre le fruit de son travail. Il entendait trouver chez les autres la ponctualité qu'il mettait lui-même à remplir ses engagements. Quand on tarde un peu à se décider ou à s'acquitter envers lui, il presse les gens, et s'il n'obtient pas satisfaction, il fait agir auprès d'eux les grands personnages dont il peut

invoquer l'intervention. Une lettre qu'il écrivait à l'archiduc Albert, à la date du 19 mars 1614, en même temps qu'elle nous apporte un témoignage décisif à cet égard, nous fait bien connaître ce côté du caractère du maître. A la requête de l'évêque de Gand, Maes, Rubens avait entrepris la décoration du maître-autel de la cathédrale de cette ville. L'œuvre devait dépasser par son importance et sa beauté tout ce qui s'était fait jusque-là dans le pays. L'évêque étant mort, bien que le Chapitre eût approuvé la commande, le travail avait été suspendu et les projets proposés par Rubens non seulement pour la peinture, mais pour la construction même de l'autel, étaient demeurés sans récompense. Il espérait cependant que le nouvel évêque, François van der Burch, en prenant possession du siège de son prédécesseur, aurait à cœur de réaliser ses intentions. Mais ce dernier s'était simplement borné à faire construire l'autel en marbre avec une statue de saint Bavon. Rubens avait alors réclamé l'assistance de l'archiduc qui, ayant vu son projet, l'avait trouvé à son goût. L'artiste avait prié en conséquence ce prince d'intercéder auprès du prélat. « Il ne s'agit pas tant, disait-il, de mon intérêt particulier que de l'ornement de la cité, » et ainsi qu'il l'a déjà fait et qu'il le fera maintes fois encore dans des circonstances analogues, il déclare « sur sa foi de chrétien, que ce sera là le plus bel ouvrage qu'il ait jamais produit ». Peut-être l'artiste a-t-il un peu plus qu'il ne conviendrait multiplié ces assurances qu'il se donne complaisamment à lui-même quand il veut placer des tableaux disponibles. Cette fois, malgré l'intervention de l'archiduc, il ne fut pour le moment donné aucune suite à sa requête, et ce n'est qu'une dizaine d'années plus tard que le maître devait recevoir satisfaction, sous l'épiscopat de l'évêque Antoine Triest.

Les sujets religieux, on le voit, défrayaient surtout l'activité de Rubens, et bien que la souplesse de son talent le rendît propre à toutes les tâches, il n'eut d'abord que peu d'occasions de manifester la diversité de ses aptitudes, sa clientèle étant surtout composée de gens d'église. Anvers, en effet, traversait en ce moment une nouvelle crise très funeste à sa prospérité. Dans le traité conclu en 1609 avec la Hollande, l'archiduc ayant oublié de stipuler la libre navigation de l'Escaut, les effets de cette négligence avaient été désastreux pour la ville, l'activité commerciale d'Amsterdam s'étant dès lors développée au détriment de sa rivale. Un diplomate anglais, accrédité près des Provinces Unies, sir Dudley Carleton, qui, nous le verrons

bientôt, allait entrer en relations intimes avec Rubens, communiquait en ces termes à l'un de ses amis la pénible impression qu'il avait rapportée d'une visite faite en 1616 à Anvers. « Je puis vous dépeindre en deux mots l'état de cette ville : une grande ville, un grand désert. Pendant tout le temps que nous y avons passé, nous n'avons jamais vu quarante personnes réunies dans une même rue ; pas une voiture, pas un cavalier....

« En bien des endroits, l'herbe croît dans les rues, et il est assez rare, au milieu de cette solitude, de voir des maisons convenablement entretenues. Chose étonnante, la situation d'Anvers est encore pire depuis la trêve qu'auparavant, et tout le pays ressemble à cette ville : une pauvreté magnifique, mais lamentable. »

En dépit d'un état de choses aussi fâcheux, le nombre des peintres était devenu de plus en plus considérable ; il leur fallait donc se contenter des gains les plus modestes. Rubens seul, grâce à sa renommée toujours plus grande, était assuré de commandes importantes. Son caractère obligeant dissipait les jalousies qu'aurait pu exciter sa position, et à force de bons procédés, il se faisait pardonner sa supériorité. L'intérêt seul aurait, du reste, conseillé à ses confrères de vivre en bons termes avec lui, car sa haute situation lui permettait de leur rendre des services signalés, et avec sa bienveillance habituelle il s'y employait de son mieux. Son crédit auprès des souverains s'affermissait chaque jour davantage, et sa femme lui ayant donné un fils, un gentilhomme de la cour, Johan de Silva, avait été chargé de représenter l'archiduc comme parrain de cet enfant qui était baptisé le 5 juin 1614, sous le nom d'Albert, à l'église Saint-André (1). Rubens usait de sa faveur pour être utile à des artistes de talent moins bien partagés que lui. Il leur adressait les amateurs qui, à raison de l'élévation graduelle du prix de ses tableaux, devaient renoncer à en acheter. Le passage suivant d'une lettre écrite vers cette époque par un de ses amis nous apprend quelle était sa façon d'agir à cet égard. « Je ne fais en ceci, dit Baltazar Moretus, qu'imiter notre célèbre peintre, mon compatriote Rubens, qui, lorsqu'il a affaire avec un amateur peu expert dans l'estimation des choses d'art, le renvoie à un peintre dont le talent comme les prix sont moindres. Quant à lui, ses peintures d'un mérite supérieur, quoique plus coûteuses, ne manquent cependant pas d'acheteurs (2) ».

(1) Sa grand'mère Clara de Moy avait été sa marraine.
(2) Lettre à Philippe Peralto à Tolède, 9 avril 1615.

Son aimable humeur et la sûreté de son commerce faisaient rechercher par tous la société de Rubens. Il avait été élu doyen de l'association des Romanistes le 1ᵉʳ juillet 1613, et à cette occasion il faisait présent à la

Gilde de deux panneaux représentant saint Pierre et saint Paul, qui étaient à la fois ses patrons et ceux de cette association. Ces panneaux ont disparu ; mais une répétition retouchée par lui et qui appartient aujourd'hui à la Pinacothèque de Munich nous montre ce qu'étaient ces deux figures de dimensions plus grandes que nature, représentées dans des attitudes un peu théâtrales. Parmi les Romanistes, le maître retrouvait quelques-uns de ses confrères les plus en vue, comme Sébastien Vrancx et

SAINT JÉROME.
(Galerie de Dresde.)

Abraham Janssens, qui allaient devenir, peu d'années après, ses voisins, en habitant comme lui sur le Wapper. Il vivait aussi en commerce amical avec un autre peintre de talent, Martin Pépyn, et le 15 mars 1615, Isabelle Brant était marraine d'une fille de cet artiste, nommée Martha.

Les œuvres de Rubens déjà très recherchées en dehors des Flandres, commençaient à se répandre dans toute l'Europe, et les collectionneurs les plus distingués, les souverains eux-mêmes se montraient jaloux de les acquérir. Sa fécondité et la régularité de sa vie studieuse pouvaient seules lui permettre de suffire aux sollicitations dont il était l'objet. C'est probablement grâce aux relations conservées par lui en Italie qu'il avait reçu la commande d'un *Saint Jérôme* qui, après avoir fait partie de la

galerie de Modène, a passé dans celle de Dresde. Signé des initiales de Rubens : P. P. R. ce tableau est d'une facture large et personnelle, bien qu'un peu égale. Avec sa parure de cheveux blancs et sa barbe blanche, la tête vénérable du saint est d'un beau caractère. Mais son air tranquille et

JUPITER ET CALISTO.
(Musée de Cassel.)

ses formes empâtées sont un peu en contradiction avec le type légendaire d'un personnage que les Italiens nous montrent d'habitude plus maigre et plus agité. Il aura certainement à se mortifier longtemps encore avant d'avoir perdu sa corpulence et maté sa fougueuse vieillesse. Pour le moment, il est tout entier à sa prière et contemple un crucifix placé devant lui, dans une fervente adoration. Son lion lui-même, assoupi à ses pieds, repose avec un calme superbe sa grosse tête placide entre ses pattes. Tous les détails sont soigneusement exécutés, d'une touche attentive, et les herbes du premier plan, faites brin à brin, — des touffes de plantain, un chardon, des violettes et un lierre dont les feuilles laissent voir toutes leurs nervures, — ont été évidemment copiées d'après nature avec un scrupule extrême.

Même conscience, même exécution un peu froide, mêmes végétations brunâtres dans le tableau de *Jupiter et Calisto* du musée de Cassel, qui

23

sur le bord du carquois de la Nymphe, porte non seulement la signature complète de Rubens, mais une date dont le dernier chiffre à demi effacé est très probablement un 3 : 1613. Étendue sur le gazon semé çà et là de trèfles et de plantes variées, la jeune fille un peu inquiète observe avec une curiosité soupçonneuse la singulière compagne qui, sous les traits de Diane, caresse amoureusement son visage. Il faut, il est vrai, une complaisance toute mythologique pour se méprendre à l'expression de ces traits virils, et l'artiste, d'ailleurs, afin d'expliquer avec toute la précision possible, ce sujet assez étrange, non content de donner au maître de l'Olympe des carnations bistrées qui contrastent avec la blancheur éclatante de Calisto, a placé à côté de lui son aigle frémissant, témoin coutumier de pareilles aventures. Un peu mou de dessin, sans grande distinction de formes, le corps de la Nymphe posé sur une draperie pourpre est modelé en plein soleil ; mais des reflets nacrés atténuent un peu ce que l'opposition de ces chairs lumineuses avec les colorations très intenses du paysage pourrait avoir d'excessif.

C'est aussi au musée de Cassel que nous trouvons un autre tableau signé du nom de Rubens et daté de 1614, une *Fuite en Égypte* (1) inspirée par une composition d'Elsheimer. Au milieu de la nuit qui de toutes parts entoure les fugitifs, la lumière très habilement ménagée semble émaner du divin enfant et, parmi ces ténèbres, éclaire de son rayonnement le visage de la Vierge. Cette fuite mystérieuse, cette pauvre famille perdue dans un pays inconnu et plein de pièges, la noblesse des traits de la Vierge, la largeur du parti unie à la finesse de l'exécution, la mystérieuse poésie du paysage, tout s'accorde pour faire de ce gracieux ouvrage une des meilleures productions du maître à cette époque.

Même signature encore et même date sur la *Suzanne et les Vieillards* du musée de Stockholm, une composition à laquelle Rubens reviendra plus d'une fois, ainsi que sur un autre tableau du musée d'Anvers, *Vénus refroidie*, qui nous montre à l'entrée d'une grotte humide, sous un jour sombre, la déesse accroupie, frissonnante et à côté d'elle l'Amour tristement assis sur son carquois (2). Tous deux semblent transis de froid et l'enfant cherche à se réchauffer en tirant à lui un pan de l'étoffe légère

(1) Le Louvre en possède une copie ancienne avec quelques légères variantes.
(2) C'est le même carquois que nous avons déjà signalé dans *Jupiter et Calisto,* et que nous retrouverons encore dans le *Saint Sébastien* du musée de Berlin dont nous parlons plus loin.

qui ne protège que bien imparfaitement sa mère. A côté d'eux, un Satyre velu et rougeaud, endurci à toutes les intempéries, se rit de la misère de ces deux frileux et leur offre par dérision des fruits et des épis de blé. Les figures, traitées d'une touche facile et moelleuse, présentent des contours moins secs, plus enveloppés que dans les œuvres précédentes.

Bien qu'elles ne soient pas signées du nom de Rubens, deux autres peintures doivent également être rapportées à cette époque, à raison des documents positifs que nous possédons sur elles. La première était destinée au monument funéraire élevé par la veuve de Jean Moretus à la mémoire de son mari, mort le 22 septembre 1610. Moretus (en flamand : Moerentorf) était le gendre de Christophe Plantin, créateur de la célèbre imprimerie qui porte son nom. Tous ceux qui ont visité Anvers conservent le souvenir du curieux musée établi dans les bâtiments mêmes où elle était installée et dont l'intelligence et le zèle dévoué de son conservateur, M. Max Rooses, ont fait un monument unique en son genre (1). Dans le cadre pittoresque des constructions successivement occupées par cette imprimerie, au milieu de cette cour qu'un cep de vigne séculaire enguirlande de ses capricieux festons, dans ces chambres ornées d'objets d'art, dans cette boutique vénérable encore garnie de son comptoir, de ses balances et de ses livres de comptes, dans ces divers locaux réservés aux presses, au bureau des correcteurs, à la collection des caractères et à la bibliothèque, il semble qu'on voie revivre un des côtés les plus intéressants du passé de la vieille Cité et de son activité intellectuelle. Christophe Plantin, le fondateur de la maison, était, on le sait, originaire de la Touraine, où il naquit entre 1518 et 1525. Après une existence assez nomade, il s'était établi à Anvers, d'abord comme relieur et fabricant d'objets en marqueterie de cuir. Mais il rêvait d'une profession mieux en rapport avec ses goûts distingués, et il s'était fait libraire. Un moment suspect d'hérésie, il rentrait bientôt en grâce auprès des gouvernants, et, outre l'impression des livres liturgiques dont il obtenait le privilège en 1570, il commençait à publier les belles éditions de livres de toute sorte qui ont illustré son nom. A sa mort en 1589, un de ses gendres, Jean Moretus, et

(1) Nous empruntons aux excellentes publications de M. Max Rooses : *Christophe Plantin, imprimeur anversois; Titres et portraits gravés d'après Rubens pour l'imprimerie Plantinienne; Catalogue du Musée Plantin*, etc., les indications qui suivent sur les rapports de Rubens avec les chefs de l'imprimerie Plantinienne.

après lui, ses deux fils Jean et Baltazar l'avaient remplacé dans la direc-
tion de l'imprimerie dont ce dernier devenait ensuite le seul chef, conti-
nuant jusqu'à sa mort, en 1641, les traditions consacrées par la noble

MARQUE POUR L'IMPRIMERIE PLANTINIENNE.
Musée Plantin. (Dessin de Rubens, en 1637.)

devise : *Labore et constantia*. Presque du même âge que Rubens, — il
était né en 1574, — Baltazar l'avait connu dès l'enfance, et il devait
conserver avec lui jusqu'à la fin de sa carrière les relations les plus ami-
cales. De bonne heure, l'artiste avait travaillé pour l'imprimerie Planti-
nienne et nous savons qu'en 1608 il lui fournissait les illustrations du
livre de son frère : *Electorum libri duo.*

Le triptyque du monument funéraire de Moretus qui se trouve encore
aujourd'hui dans une des chapelles du pourtour du chœur de la cathédrale
d'Anvers fut exécuté en 1611-1612, car la quittance donnée par Rubens
à Baltazar et qui est conservée au musée Plantin, porte la date du
27 avril 1612. La timidité de la touche dans les figures de saint Jean-
Baptiste et de sainte Martine peintes sur les volets, ainsi que dans le por-
trait ovale de Jean Moretus qui domine l'ensemble, décèle la collaboration

des élèves du maître. Quoique moins évidente, celle-ci apparaît encore d'une manière positive dans la *Résurrection du Christ* qui occupe le panneau central. La scène, il est vrai, est bien composée et le corps du

FUITE EN ÉGYPTE.
(Musée de Cassel.)

Christ paraît d'un modelé large et habile ; mais sa pose est vulgaire, le raccourci d'une des jambes peu correct, et nous retrouvons d'ailleurs dans l'opacité des ombres, aussi bien que dans l'exagération de la musculature et des gestes des soldats placés au premier plan, quelques-uns des défauts de la période italienne.

D'autres ouvrages, en assez grand nombre, furent également exécutés par Rubens de 1610 à 1618 pour le compte de la librairie plantinienne, notamment des dessins sur lesquels nous aurons à revenir et, à la date de 1616, dix portraits peints pour Baltazar Moretus et qui sont encore aujourd'hui exposés au musée Plantin : ceux de C. Plantin, J. Moretus, Juste Lipse, Platon, Sénèque, Léon X, Laurent de Médicis, Pic de la Mirandole, Alphonse d'Aragon et Matthias Corvin. Tous ces portraits d'une exécution très sommaire, confiés aussi, à n'en pas douter, à la main de ses

élèves (1) par Rubens, lui furent payés en tout 144 florins, ce qui les met l'un dans l'autre chacun à 14 fl. 4, somme assez minime, étant donnée la réputation dont il jouissait alors. Il faut bien avouer, pourtant, qu'à raison du mérite assez mince de ces peintures, Moretus en avait pour son argent. L'artiste, on le voit, ne dédaignait aucun gain, et pour ces ouvrages qu'il exécutait à ses moments perdus ou qu'il se bornait à faire exécuter dans son atelier, il se contentait d'une faible rétribution. Nous aurons, d'ailleurs, à remarquer plus tard qu'au lieu de toucher les sommes qui lui étaient dues pour ces diverses commandes par la librairie plantinienne, elles étaient laissées par lui en décompte pour les reliures et les fournitures de livres destinées à sa bibliothèque.

C'est pour un de ses protecteurs devenu aussi son ami que Rubens peignit également de 1613 à 1615 un autre triptyque destiné au monument funéraire que Nicolas Rockox faisait préparer de son vivant pour sa femme et pour lui-même dans l'église des Récollets d'Anvers. Issu d'une famille bourgeoise qui, après s'être enrichie, avait reçu la noblesse, Rockox était un des hommes les plus distingués de cette époque. Dans les circonstances les plus difficiles, il devait neuf fois exercer les fonctions importantes de premier bourgmestre d'Anvers, et il s'appliquait autant qu'il le pouvait à soulager les maux occasionnés par la guerre ou à effacer le souvenir des discordes dont la ville avait tant souffert. Sa grande fortune n'était employée qu'à faire le bien, et pendant plusieurs famines il était venu très généreusement en aide à ses compatriotes. Ami des lettres, il était aussi curieux de botanique et passionné pour l'archéologie. Sa collection de bustes, de camées et de médailles antiques était très réputée, et c'est par son entremise que Rubens devait quelques années plus tard entrer en relations avec notre célèbre érudit Claude Fabri de Peiresc qui, depuis 1606, entretenait avec le bourgmestre d'Anvers une correspondance très suivie. Peiresc chargeait Rockox de ses achats de livres et de médailles dans les Flandres en reconnaissant, de son côté, ses procédés obligeants par des envois de plantes du Midi, des althaeas, des cistes, des lauriers thyms, des narcisses, etc. Dans le triptyque exécuté par le maître

(1) Les derniers d'entre eux, ceux des érudits ou des protecteurs des lettres au temps de la Renaissance, sont des copies d'après les gravures des livres de Paul Jove : *Vitæ illustrium virorum* et *Elogia virorum doctorum* (Bâle, 1575) que Rubens s'était procurés en 1633 par l'entremise de Baltazar Moretus.

XIV. — *Portrait d'Homme.*

144 florins, ce qui les met
[...] assez minime, étant donnée
[...] bien avouer, pourtant, qu'à
[...] Moretus en avait pour son
[...] gain, et pour ces ouvrages
[...] se bornait à faire exécuter
[...] rétribution. Nous aurons,
[...] toucher les sommes qui lui
[...] la librairie plantinienne,
[...] reliures et les fourni-

[...] que Rubens
[...] au monu-
[...] pour
[...] Issu
[...] noblesse,
[...]
[...] les [...]
[...] et il s'appliquait autant
[...] par la guerre au [...]

[...] des [...] avait [...] souffert. Sa [...]
vee qu'à faire le bien, et pendant plusieurs [...]
néreusement en aide à ses compatriotes, [...]
rieux de botanique et passionné pour [...]
stes, de camées et de médailles antiques [...]
entremise que Rubens devait quelques [...] tard
ms avec notre célèbre érudit Claude Fabri de [...] qui,
tenait avec le bourgmestre d'Anvers une correspondance
rese chargeait Rockox de ses achats de livres et de mé-
Flandres en reconnaissant, de son côté, ses procédés obli-
envois de plantes du Midi, des althaeas, des cistes, des
des narcisses, etc. Dans le triptyque exécuté par le maître

XIV. — Portrait d'Homme.

entre eux, ceux des érudits ou des protecteurs des lettres au temps de la
après les [...] de Paul Jove ; Vita illustrium
virorum doctorum [...] que Rubens s'était procurés en 1633 par

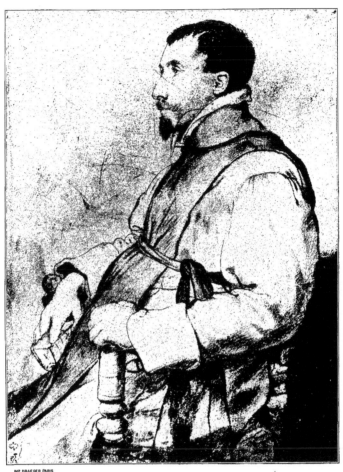

pour son ami et qui appartient aujourd'hui au musée d'Anvers, le panneau central représente l'*Incrédulité de saint Thomas.* Le corps du Christ, à demi nu, est d'une facture souple, coulante, analogue à celle de la *Vénus refroidie*: mêmes carnations brillantes dans la lumière, bleuâtres dans les demi-teintes, très colorées dans les ombres, avec des reflets d'une hardiesse extrême. Bien qu'assez sommaire, la peinture placée sur un autel et vue à distance, devait présenter un aspect très décoratif, et les deux portraits de Rockox et de sa femme qui ornent les volets, tout en ayant la même largeur, semblent d'une facture plus délicate et plus précise; celui du mari surtout avec son honnête physionomie et son fin profil de lettré intelligent.

Les signatures et les dates que nous venons de relever, relativement assez nombreuses sur les productions de cette période, ne se retrouveront plus désormais que très rarement sur les œuvres de Rubens. Il faut nous hâter d'en profiter, car elles nous fournissent des points de repère assurés, et à raison des analogies formelles d'exécution ou de la similitude des types que nous y remarquons, elles nous permettent de déterminer assez exactement les dates d'autres productions de la même époque. De ce nombre est le *Sénèque mourant* de la Pinacothèque de Munich. En traitant ce sujet, Rubens encore tout plein de ses souvenirs italiens, trouvait à satisfaire à la fois ses goûts littéraires et sa passion toujours très vivace pour l'antiquité. La figure principale lui avait été, en effet, suggérée par la statue en marbre d'un *Pêcheur africain*, découverte au xvie siècle et qu'un restaurateur peu scrupuleux avait transformée en *Sénèque mourant*. L'artiste l'avait, sans doute, dessinée lui-même à la villa Borghèse où elle était alors (1).

. Vu de face, avec ses veines et ses muscles complaisamment détaillés, le corps du vieux philosophe manque assurément de distinction et de style; les ombres en sont terreuses et les contours un peu cernés; mais l'harmonie austère de l'ensemble est en rapport avec la gravité du sujet, et Rubens seul était alors capable d'exprimer avec cette sûreté et cette finesse la stoïque sérénité qui illumine les traits du philosophe pendant que sa vie s'écoule avec son sang.

C'est probablement de quelques années après, vers 1615, que date un

(1) Elle a passé de cette collection dans celle du Louvre, au commencement de ce siècle.

Romulus et Rémus allaités par la Louve, peint suivant toute vraisemblance pour quelque amateur italien, car, depuis longtemps, ce tableau, qui fait aujourd'hui partie du musée du Capitole, se trouve en Italie. En donnant libre carrière à son imagination, Rubens a tiré de la légende un

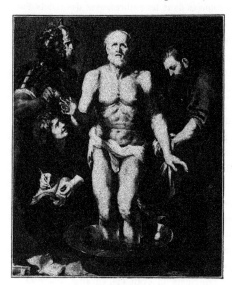

MORT DE SÉNÈQUE.
(Pinacothèque de Munich.)

autre tableau d'un genre tout différent, inspiré aussi par l'antiquité, œuvre pleine de grâce et de poésie. Étendus par terre sur un linge blanc, les deux enfants, entièrement nus, sont couchés près de la louve qui les a nourris. Ils sont délicieux de souplesse et de fraicheur, ces deux bambins, avec leurs visages vermeils, leurs chairs pote-, lées, leurs chevelures d'un blond doré. L'artiste d'ailleurs ne les a entourés que d'images aimables. Dans les branches du figuier, sous l'azur d'un ciel où flottent quelques nuages blancs, deux autres pics se becquètent avec amour ; des plantes variées, toutes reconnaissables : des roseaux, des trèfles, des chardons, garnissent les bords d'une eau tranquille ; des feuilles de nénufar s'étalent à sa surface et à travers sa profondeur transparente nagent un brochet et une anguille ; sur la berge même, se voient des coquilles variées, un escargot et un petit crabe. Tous ces détails — indiqués à peu de frais, à l'aide de quelques rehauts appliqués avec justesse sur le ton moyen des objets — ajoutent au charme de la composition et manifestent la virtuosité magistrale d'un pinceau qui semble se jouer dans cette œuvre à la fois très originale et très vivante.

La Fable permet au talent de Rubens de se mouvoir en pleine liberté, et si, en traitant les sujets qu'elle lui fournit, les réminiscences des

maîtres italiens qu'il a étudiés lui reviennent en foule à l'esprit, elles se transforment naturellement pour prendre, sous son pinceau, une tournure plus pittoresque et bien flamande. Tel est, en effet, le caractère d'un épisode qui bien souvent avait tenté ses prédecesseurs et auquel,

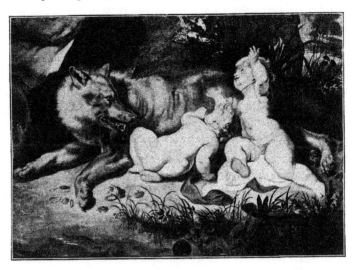

ROMULUS ET RÉMUS.
(Musée du Capitole.)

par la suite, il devait lui-même revenir plus d'une fois, celui de *Persée et Andromède* dont les musées de Saint-Pétersbourg et de Berlin possèdent chacun des variantes, peintes toutes deux vers 1615. Bien que, dans le premier de ces tableaux la figure d'Andromède ait plus de grâce et que les allures de Pégase — l'artiste en a fait un cheval pie, blanc tacheté de marron (1) — soient plus dégagées, plus alertes, l'exemplaire de Berlin nous paraît supérieur. L'ordonnance cependant ne laisse pas d'en être un peu défectueuse, le panneau étant séparé vers le milieu en deux parties à peu près égales et insuffisamment reliées entre elles. Avec sa corpulence assez molle, ses jambes courtes et empâtées, Andromède ne saurait, non plus, être proposée comme un modèle de beauté académique. Mais quelle délicieuse invention, entre autres, que ces petits amours qui s'empressent

(1) Nous donnons (p. 188) le dessin de ce cheval qui se trouve dans la collection de l'Albertine.

24

autour du jeune couple, l'un se dressant sur ses pieds pour arriver
à dénouer les liens de la captive, l'autre prenant par la bride le cheval
qui hennit d'aise ; les deux autres enfin s'aidant mutuellement pour
escalader le paisible coursier et s'installer sur sa large croupe ! Et
que dire de l'exécution ? Comment donner l'idée de l'harmonie et du
doux éclat des colorations ? Quel assemblage de fraîches nuances et quels
heureux rapprochements présentent les carnations souples et laiteuses
d'Andromède avec la pourpre du manteau de Persée et les tons d'acier de
son armure et de son casque ; les petits corps fermes des amours avec
leurs têtes blondes, leurs chairs roses et nacrées ; ce Pégase avec sa robe
d'un gris pommelé, sa queue, sa crinière et ses grandes ailes blanches ; ce
ciel d'un bleu amorti et cette mer glauque dont l'écume rejaillit éclatante
sur les rochers ! Et comme partout la facture est vive, alerte, plaisante
à voir, facile et sûre, respirant l'entrain et le bonheur de peindre !

Avec le même entrain et le même bonheur, Rubens aborde les données
les plus rebattues et les renouvelle en les animant de la vie exubérante qui
est en lui. Il n'y parvient pas toujours du premier coup ; mais s'il ne
découvre pas dès le début les ressources que peut offrir son sujet, il ne se
rebute pas et n'abandonne jamais pour cela l'œuvre commencée. Au lieu
de la laisser inachevée, il la termine de son mieux pour reprendre et
remanier ce même sujet, s'il lui convient, dans une autre œuvre. Profi-
tant ainsi des enseignements que lui a fournis la précédente, il se corrige
et met cette fois dans son travail toute la perfection dont il est capable.
Tel est le gain qu'il a pu tirer d'une grande composition mythologique
provenant de la collection du comte de Schonborn, *Neptune et Amphi-
trite*, achetée en 1881 par le musée de Berlin pour la somme assez respec-
table de 250 000 francs, et dont l'authenticité avait, au moment de cet
achat, soulevé de violentes critiques. L'attribution, si elle ne fait grand
honneur à Rubens, nous paraît cependant indiscutable, et la composition
aussi bien que la facture de l'œuvre sont bien conformes à sa manière
aux environs de 1614-1615. Nous y retrouvons, en outre, certaines
figures déjà utilisées par lui, entre autres celle de la Nymphe du premier
plan appuyée sur un crocodile et dont la pose et les traits rappellent ceux
de la femme qui, dans le tableau de la *Transfiguration* (musée de Nancy),
se rejette vivement en arrière. Le peintre, du reste, s'est représenté lui-
même, à gauche et un peu à l'écart, sous la forme d'un fleuve, avec sa

14. — *Persée et Andromède.*
(musée de berlin).

sur ses pieds pour arriver
renant par la bride le cheval
s'aidant mutuellement pour
er sur sa large croupe ! Et
er l'idée de l'harmonie et du
ge de fraîches nuances et quels
carnations souples et laiteuses
de Persée et les tons d'acier de
corps fermes des amours avec
crées ; ce Pégase avec sa robe
es grandes ailes blanches ; ce
t l'écume rejaillit éclatante
est vive, alerte, plaisante
heur de peindre !

ns aborde les données
vie exubérante qui
mais s'il ne
il ne se
Au lieu
re et

composition m th gique
Schonborn, Neptu Amphi-
de Berlin pour la somme respec-
l'authenticité avait, au moment de cet
ques. L'attribution, si elle ne fait grand
cependant indiscutable, et la composition
œuvre sont bien conformes à sa manière
Nous y retrouvons, en outre, certaines
autres celle de la Nymphe du premier
dont la pose et les traits rappellent ceux
de la *Transfiguration* (musée de Nancy),
peintre, du reste, s'est représenté lui-
sous la forme d'un fleuve, avec sa

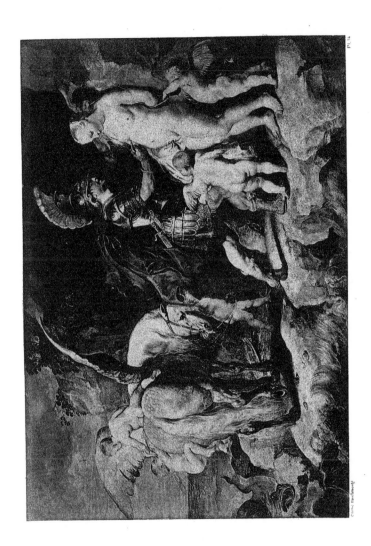

Pl. 14

physionomie fine et distinguée. Quant à Amphitrite, elle nous offre également, avec sa carrure un peu massive, un type de beauté qui pendant longtemps devait rester cher à l'artiste. Son corps vu de face, et entièrement nu, est d'un modelé très ferme dans la partie inférieure exposée en plein soleil, tandis que le visage, le cou et le haut de la poitrine, noyés dans une pénombre claire et transparente sont peints avec une délicatesse et une légèreté merveilleuses. En somme, n'étaient les animaux — un lion, un tigre, un rhinocéros, un hippopotame et un crocodile — réunis autour du groupe central, et qui par la variété et la justesse de leurs allures attestent l'esprit d'observation du maître, l'œuvre reste assez médiocre, aussi insignifiante que certaines compositions analogues de Jules Romain ou des Bolonais. Mais, en la peignant, Rubens a vu le parti qu'il pouvait tirer de sujets du même genre, et il le fit bien paraître quelque temps après dans deux autres ouvrages où nous retrouvons plusieurs des personnages du tableau précédent. Le premier, *Erichtonius dans sa corbeille*, est exposé dans la collection du prince Liechtenstein, et sous les traits de deux des filles de Cécrops nous reconnaissons, en effet, une des nymphes qui accompagnent Amphitrite et la déesse elle-même dans une pose presque identique, avec le haut du corps également enveloppé d'une pénombre transparente. Entre elles, leur sœur accroupie près du berceau de l'enfant, une brune d'une beauté très piquante et d'une expression très aimable, semble aussi un portrait, tant son visage est plein de naturel et de vie. Mais, sauf les visages et la figure de la jeune fille nue et debout qui sont entièrement de la main de Rubens, la facture manque de distinction et atteste un peu trop la collaboration de ses élèves.

Dans l'autre tableau, qui appartient au musée de Vienne, les *Quatre parties du monde* sont symbolisées chacune par un des grands fleuves qui les arrosent : le Danube, le Nil, le Gange et le Maragnon, tous les quatre appuyés sur leurs urnes traditionnelles et accompagnés de nymphes qui aident à les déterminer. Moins lourdes et moins banales que les figures du tableau précédent, celles-ci sont aussi d'une coloration plus blonde et si l'on peut encore regretter çà et là quelques oppositions un peu heurtées ou quelques intonations assez crues qui sortent de l'harmonie générale, il faut admirer, en revanche, bien des rapprochements heureux, comme celui de la tête grise du Nil avec la draperie rouge et le

beau corps de la jeune femme placée au-dessus du fleuvé. Rubens, du
reste, a eu l'heureuse idée de reléguer au second plan ces divers person-
nages, et de remplir le devant de la toile par un épisode d'une fantaisie
aussi originale qu'imprévue. Au premier plan, en effet, escorté par trois

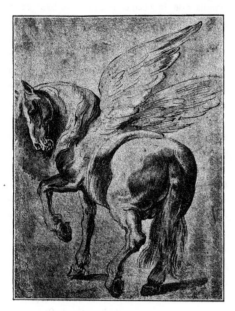

ÉTUDE POUR LE PÉGASE DE PERSÉE ET ANDROMÈDE,
du Musée de l'Ermitage. (Collection de l'Albertine.)

petits génies et sortant à
demi de l'eau, un croco-
dile s'avance, menaçant,
vers une tigresse qui,
couchée aux pieds du
Gange, allaitait tranquil-
lement ses petits. Avec sa
fourrure éclatante, l'ani-
mal les yeux froncés, les
oreilles basses, superbe
de rage, montre en ru-
gissant, ses crocs terri-
bles à son ennemi, tandis
que ses nourrissons dé-
rangés dans leur repas,
mais déjà gonflés de lait,
restent encore suspendus
à ses mamelles. Les
allures sournoises du
crocodile, sa gueule
énorme et béante, son
corps rugueux, hérissé de piquants et d'écailles contrastent de la façon la
plus imprévue avec la joyeuse insouciance des trois enfants qui lutinent
le monstre, avec leurs mines espiègles, avec la fraîcheur de leurs chairs
satinées et vermeilles. Ces acceptions de la vie si dissemblables, ces asso-
ciations inattendues de formes et de couleurs, rapprochées par sa féconde
imagination, le grand artiste les a exprimées avec la largeur, l'entrain et
la magnifique simplicité de son talent, renouvelant ainsi par la puissance
de ses évocations des données qu'on pouvait croire épuisées.

C'est son amour et sa pénétrante intelligence de la nature qui lui
permettent d'atteindre à cette plénitude de vie et de mouvement qui est
un des privilèges de son génie, et c'est de la nature interprétée et amplifiée

par lui qu'il tire la force de ses créations. Il a sa manière à lui de la consulter, et les études qu'il fait en présence de la réalité se transforment facilement en tableaux. Les divers animaux que les archiducs possé-

NEPTUNE ET AMPHITRITE.
(Musée de Berlin.)

daient dans leurs collections ou peut-être aussi quelque ménagerie de passage à Anvers lui avaient fourni l'occasion d'observer de près les fauves qu'on rencontre souvent dans ses œuvres à cette époque. Comme la plupart des grands artistes, il était épris de la beauté de leurs formes, de la noblesse de leurs allures, de la royale majesté de leurs visages. Aussi avait-il de son mieux enrichi sa mémoire et ses cartons de précieux ren-seignements qu'il devait largement utiliser par la suite. Peut-être faut-il voir, dans l'esquisse d'une *Tigresse allaitant ses petits* qui appartient à l'Académie des Beaux-Arts de Vienne, une de ces études faites sur le vif.

En tout cas, c'est elle qu'il a intercalée dans la composition des *Quatre parties du monde*; avec une pose presque identique, la bête y a cependant une expression un peu différente, et le maître l'a représentée foulant de ses pattes de devant des grappes de raisin et comme surexcitée par les fumées de l'ivresse. La collection de l'Albertine nous montre aussi réunis sur la même feuille une dizaine de croquis dessinés à la plume avec une sûreté remarquable, d'après des lions et des lionnes, dans des poses variées. Nous retrouvons la plupart des croquis (sept sur dix) utilisés dans un tableau qui a fait autrefois partie de la collection du duc d'Hamilton : *Daniel dans la Fosse aux Lions*, œuvre d'une correction un peu froide et sans grand caractère. Pour le type et l'expression de Daniel lui-même, Rubens s'est servi d'une excellente étude faite par lui d'après le modèle vivant et qu'il a transformée en *Saint Sébastien* (musée de Berlin), une grande académie, très franchement peinte et dont la tournure serait très élégante, n'était cette lourdeur des rotules qui trop souvent dépare les figures nues de l'artiste.

Ce n'est pas le seul bénéfice que Rubens devait tirer de ces études de fauves. En même temps qu'il les observait somnolents et condamnés aux longs ennuis d'une étroite captivité, son esprit toujours en travail les lui représentait déployant en liberté toute leur souplesse et leur force. Ces corps émaciés, alanguis, il se les figurait en action, dans des scènes qui pouvaient le mieux faire paraître la férocité de leurs instincts, l'impétuosité de leurs appétits. Il nous les montrait, dans les *Lions* du musée de l'Ermitage, transformés par son imagination, les yeux ardents, la gueule menaçante, avec toutes les violences de leurs sauvages amours. Ou bien, mieux inspiré encore, et poussant à outrance ces *crescendo* de vie et de mouvement auxquels il se complaît, il peignait la dramatique *Chasse aux Lions* de la Pinacothèque, dont l'Ermitage possède aussi une esquisse. Rien de plus saisissant que cette composition où, animés d'une pareille furie, bêtes et gens sont confondus dans une lutte acharnée. Cernés, harcelés, blessés par les chasseurs, les deux lions se défendent avec rage, de leurs dents et de leurs griffes, contre leurs agresseurs. Ceux-ci effarés, hors d'eux-mêmes, les frappent à coups redoublés de leurs lances et de leurs glaives. Dans ce tumulte effroyable, parmi ces chevaux cabrés, frémissants de crainte ou de douleur, où que le regard se porte, ce ne sont que plaies qui saignent, chairs profondément déchirées, visages mena-

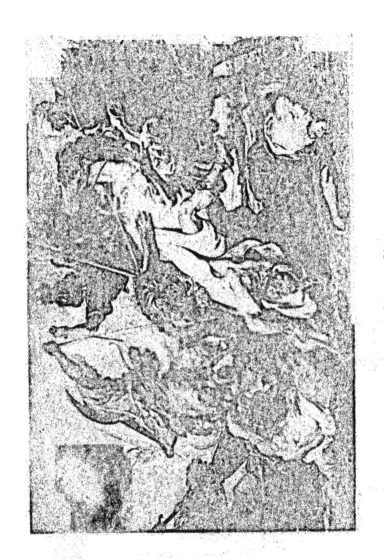

16. — *La Chasse aux Lions.*

(BIBLIOTHÈQUE DE MUNICH).

... qu'il a intercalée dans la composition des *Quatre*
... avec une pose presque identique, la bête y a cepen-
... un peu différente, et le maître l'a représentée foulant
... des grappes de raisin et comme surexcitée par les
... La collection de l'Albertine nous montre aussi réunis
... une dizaine de croquis dessinés à la plume avec une
... d'après des lions et des lionnes, dans des poses
... trouvons la plupart des croquis (sept sur dix) utilisés dans
... fait autrefois partie de la collection du duc d'Hamilton :
... *Chasse aux Lions*, œuvre d'une correction un peu froide
... caractère. Pour le type et l'expression de Daniel lui-même,
... d'une excellente étude faite par lui d'après le modèle
... transformée en *Saint Sébastien* (musée de Berlin), une
... très franchement peinte et dont la tournure serait très
... toute lourdeur des rotules qui trop souvent déparent les
... artistes

... bénéfice que Rubens devait tirer de ces études de
... observait somnolents et condamnés aux
... une ... captivité, son esprit toujours en travail les lui
... liberté pour leur souplesse et leur force. Ces
... les figures en action, dans des scènes qui
... la révolte de leurs instincts, l'impé-
... les montrait, dans les *Lions* du musée
de l'Ermitage, transformés par son imagination, les yeux ...
gueule menaçante, avec toutes les violences de leurs sauvages amours.
Ou bien, mieux inspiré encore, et poussant à outrance ces *crescendo* de
vie et de mouvement auxquels il se complaît, il peignait la dramatique
Chasse aux Lions de la Pinacothèque, dont l'Ermitage possède aussi une
esquisse. Rien de plus saisissant que cette composition où, animés d'une
pareille furie, bêtes et gens sont confondus dans une lutte acharnée.
Cernés, harcelés, blessés par les chasseurs, les deux lions se défendent
avec rage, de leurs dents et de leurs griffes, contre leurs agresseurs. Ceux-
ci effarés, hors d'eux-mêmes, les frappent à coups redoublés de leurs lances
et de leurs glaives. Dans ce tumulte effroyable, parmi ces chevaux cabrés,
frémissants de crainte ou de douleur, où que le regard se porte, ce ne sont
que plaies qui saignent, chairs profondément déchirées, visages mena-

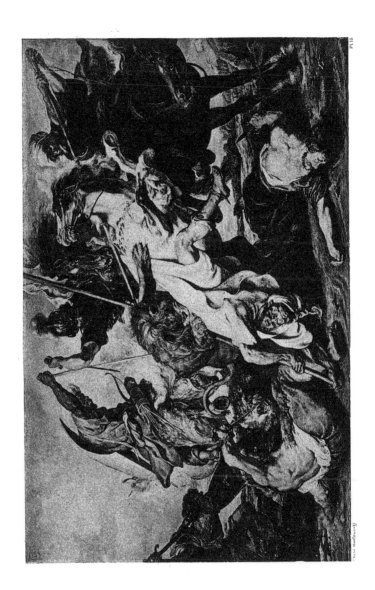

Pl. 16

çants ou ahuris, contractés par la souffrance ou déjà pâlis par la mort. Mais, derrière ce chaos apparent, on sent un esprit net, équilibré, qui a tout prévu, tout réglé pour donner à son œuvre sa pleine signification. Vers la droite, où porte surtout l'effort du tableau, les valeurs plus fortes soutiennent le poids des masses et concentrent l'effet; des gris neutres très habilement répartis, laissent tout leur prix à quelques nuances plus vives, semées çà et là. Le paysage lui-même, avec son horizon bas qui permet à la découpure très accidentée de la silhouette de se détacher tout entière sur le ciel, aide singulièrement à la grandiose impression de la scène.

En traitant des sujets de ce genre, Rubens avait pu reconnaître combien ils convenaient à son tempérament. Ils rencontraient aussi, sans doute, la faveur du public, à en juger par le nombre des variantes qu'il peignit ou qu'il fit peindre dans son atelier. A côté de cet exemplaire de la Pinacothèque, exécuté « pour le Sérénissime duc de Bavière », nous savons, en effet, que le maître en avait offert à sir Dudley « une copie commencée par un de ses élèves, mais entièrement retouchée de sa main ». Vient ensuite une *Chasse au Lion et à la Lionne*, aujourd'hui disparue, mais qui nous est connue par la gravure de Soutman ; puis une *Chasse aux Lions et aux Tigres* que possède la galerie de Dresde, peinte aussi d'après une esquisse de Rubens, d'une ordonnance moins heureuse, moins ramassée, moins imprévue, et, sans parler d'autres ouvrages du même genre auxquels nous aurons l'occasion de revenir, la *Chasse au Crocodile et à l'Hippopotame* du musée d'Augsbourg, également un travail d'élève, mais dont la composition, du moins, met bien en lumière l'étrangeté et la sauvage puissance des deux monstres aquatiques. Delacroix admirait fort cette dernière œuvre. Tandis qu'il trouve « l'aspect de la *Chasse aux Lions* confus, et regrette que l'art n'y ait pas assez présidé pour augmenter par une prudente distribution de la lumière ou par des sacrifices, l'effet de tant d'inventions de génie », il préfère, en revanche, la *Chasse à l'Hippopotame*, « qui est la plus féroce et dont il aime l'emphase, et les formes outrées et lâchées » (1).

Par une sorte d'impulsion et d'entraînement irrésistibles, un travail, chez Rubens, en engendre un autre, et comme pour stimuler sa verve, il

(1) *Journal d'Eugène Delacroix ;* 6 mars 1847.

allait trouver dans les scènes du Jugement dernier des sujets encore mieux faits pour le tenter. De bonne heure, ces sùjets avaient séduit les artistes du Nord, et après les sculpteurs qui, au moyen âge, les avaient représentés aux portails de nos cathédrales, les peintres des écoles primitives, à Cologne

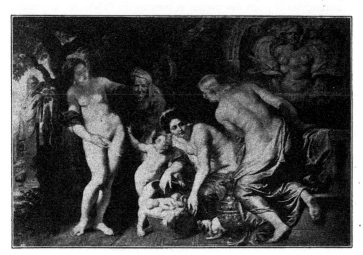

ÉRICHTONIUS DANS SA CORBEILLE.
(Galerie du Prince Liechtenstein)

et dans les Flandres, s'y étaient essayés. Outre le contraste d'une lutte pittoresque entre les anges et les démons se disputant les pauvres humains, il y avait là une occasion, que les traditions reçues rendaient assez rare, d'introduire des figures nues dans leurs compositions et l'on sait avec quelle complaisance ils en étalaient les naïves laideurs. Rubens, pendant son séjour à Rome, alors qu'il dessinait avec tout le soin dont il était capable les Prophètes et les Sibylles des voûtes de la Sixtine, avait également copié plusieurs fragments de la gigantesque épopée peinte par Michel Ange sur la grande paroi de cette chapelle. C'était là un thème compliqué, véhément, aussi bien dans ses goûts que dans ses moyens, qu'il pouvait maintenant aborder lui-même, en donnant librement carrière au lyrisme de sa·pensée et à la virtuosité de son exécution. Qu'étaient le mouvement et les émotions un peu factices des *Chasses*, en regard de ce tumulte humain et de cette fatalité inexorable dont

la prose du *Dies Iræ* rappelle à l'esprit du chrétien les lamentables effarements !

A ce moment, un prince allemand, très admirateur du talent de Rubens, lui fournit l'occasion d'exécuter pour lui un assez grand nombre

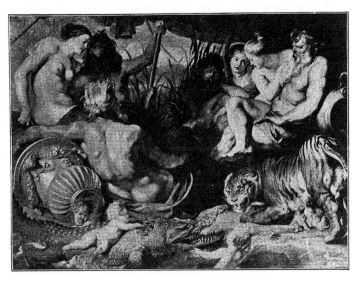

LES QUATRE PARTIES DU MONDE.
(Musée de Vienne.)

d'ouvrages très importants. Nouvellement converti au catholicisme, le duc Wolfgang Wilhelm de Deux-Ponts-Neuburg avait à cœur de manifester sa ferveur de néophyte en créant dans ses domaines un collège de Jésuites et en décorant de tableaux les principales églises de sa résidence et des environs. Avec une *Naissance du Christ*, une *Descente du Saint-Esprit* et une allégorie du *Triomphe de la Religion* qu'il avait successivement commandées à l'artiste, celui-ci peignait pour lui une *Chute des Anges rebelles*, ainsi qu'un *Jugement dernier* de grandes dimensions, qui seul lui était payé 3 5oo florins. Ces divers ouvrages, aujourd'hui réunis dans la galerie de Munich, décèlent un peu trop clairement la très large part de collaboration qui y a été faite aux élèves du maître et, malgré leur taille, ne méritent guère de fixer l'attention. Rubens donnait mieux sa

25

mesure en exécutant aussi à cette époque des variantes de ces deux dernières compositions, une *Chute des Damnés* et le *Petit Jugement dernier* qui appartiennent également à la Pinacothèque et qui sont entièrement de sa main. Pour la *Chute des Damnés*, qu'il peignit vers 1615, il avait cherché les détails des principaux groupes dans une série de croquis à la pierre noire, très franchement enlevés, et qui se trouvent aujourd'hui au « British Museum ».

D'une manière générale, ces sujets si vastes ne conviennent guère à la peinture. Ils sont par eux-mêmes trop compliqués pour produire une bien forte impression. Le regard du spectateur ne sait où se fixer dans ces mêlées confuses, et il hésite entre les trop nombreux détails qui sollicitent indiscrètement son attention. En multipliant outre mesure les groupes et les épisodes, Rubens a négligé de mettre aucun d'eux en évidence. Il a bien, il est vrai, tenté d'introduire un peu d'unité dans ce chaos en reliant vers le centre, dans une masse plus compacte, les deux lignes obliques suivant lesquelles sont disposées les figures de la *Chute des Damnés*. Entre ces deux bandes étroites qui partagent la composition, les réprouvés, saisis, déchirés et écartelés par les démons, se présentent à nous dans un tel désordre, leurs gestes désespérés, leurs contorsions, leurs chevauchées et leurs culbutes forment une silhouette si menue et si déchiquetée que nulle part l'œil ne trouve où se reposer. Cependant, quand on s'applique à démêler un peu ce fouillis de mains tendues, de bras crispés et de jambes écartelées, on est frappé de l'entrain et de la sûreté merveilleuse du maître qui, du bout du pinceau, avec sa facilité expéditive, sait ainsi faire grouiller ces grappes humaines projetées à travers l'espace, semant partout l'épouvante, accumulant partout les plus épouvantables tortures. De tous côtés des monstres aux gueules béantes, aux griffes et aux crocs aigus, accomplissent leur sinistre besogne, éclairés par les reflets des feux de l'Enfer. Et cependant, en dépit de tant d'horreurs accumulées, on dirait que, s'amusant lui-même de ses inventions, Rubens y a mêlé plus d'un trait grotesque. Quelques-uns de ses monstres sont plus ridicules qu'effrayants et bien en vue ; bien au centre, parmi les voluptueux, les violents ou les paresseux qui expient si cruellement leurs fautes, il a placé, comme par une dérision involontaire, un couple de gourmands, dodus tous deux, étalant sous toutes leurs faces les énormes rotondités de leur graisse débordante, et

3. — *Le Petit Jugement dernier.*

(PINACOTHÈQUE DE MUNICH)

il aussi à cette époque des variantes de ces deux
ms, une *Chute des Damnés* et le *Petit Jugement*
également à la Pinacothèque et qui sont
main. Pour la *Chute des Damnés*, qu'il peignit
détails des principaux groupes dans une
à pierre noire, très franchement enlevés, et qui se
au « British Museum ».

sujets si vastes ne conviennent guère à la
mêmes trop compliqués pour produire une
regard du spectateur ne sait où se fixer dans
et il hésite entre les trop nombreux détails qui
multipliant outre mesure les
à mettre aucun d'eux en
un peu d'unité dans ce
les deux
auxquelles sont suspendus les figures de la *Chute*
ces deux bandes étroites qui partagent la com-
es, sans destinés et écartelés par les démons, les
dans un tel désordre, leurs gestes désespérés, leurs
évauchées et leurs culbutes forment une silhouette
quetée que nulle part l'œil ne trouve où se reposer,
n s'applique à démêler un peu ce fouillis de
pés et de jambes écartelées, on est frappé de l'entrain
illeuse du maître qui, du bout du pinceau,
it ainsi faire grouiller ces grappes humaines
mant partout l'épouvante, accumulant partout les
tortures. De tous côtés des monstres aux gueules
et aux crocs aigus, accomplissent leur sinistre
les reflets des feux de l'Enfer. Et cependant, en
urs accumulées, on dirait que, s'amusant lui-même
ibens y a mêlé plus d'un trait grotesque. Quelques-
sont plus ridicules qu'effrayants et bien en vue; bien
es voluptueux, les violents ou les paresseux qui
it leurs fautes, il a placé, comme par une dérision
ple de gourmands, dodus tous deux, étalant sous
graisse débordante, et

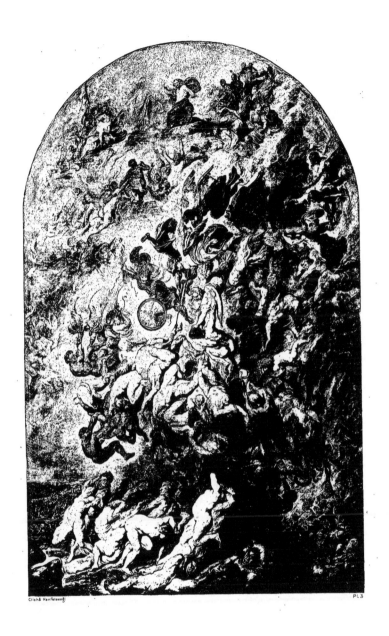

faisant ployer sous le faix les diables qui les emportent. Il y a plus de
sérieux, de goût et d'unité dans le *Petit Jugement dernier*, peint un
peu après, vers 1616-1617. Avec des dimensions plus restreintes, les
figures y sont moins nombreuses et les masses mieux respectées.
Grâce à des sacrifices utiles, l'effet est mieux concentré et par conséquent
l'impression d'autant plus forte. Mieux encore que d'habitude, la
simplicité du travail est exquise. Procédant par des frottis légers qui
laissent jouer le fond transparent du panneau, Rubens indique d'un
trait élégant ses figures qu'il modèle ensuite, dans un ton moyen, par
des demi-pâtes ; puis, à l'aide de quelques vigueurs, il précise les contours
ou accentue les ombres. Des rehauts très clairs expriment avec autant
de décision que de justesse le brillant des chairs, le luisant des cheve-
lures, la souplesse et la plénitude des formes ou la netteté des saillies.
D'ailleurs, malgré la similitude des sujets, vous ne trouverez là aucune
redite du tableau précédent : le maître ne s'astreindrait pas à se copier et
il imagine toujours des combinaisons nouvelles pour exprimer des idées
pareilles.

On est étonné de voir cet homme si doux et si aimable se complaire à
ces accumulations d'horreurs et à ces cauchemars. Outre qu'ils étaient
dans le goût du temps, ces sujets violents convenaient aussi au tempé-
rament de Rubens. Il s'en délectera toute sa vie, insistant à plaisir sur ce
qu'ils peuvent avoir de cruel, sans nous épargner jamais des brutalités
inutiles ou choquantes. Dans les traits qu'il nous en offre, il est plus
abondant que choisi, et avec plus de force que de goût, il pousse très
volontiers les choses à l'extrême. Mais avec le même entrain qu'il a rempli
l'enfer de supplices et de monstres effroyables, il va, l'instant d'après,
comme dans la *Madone entourée d'Anges,* du Louvre, nous montrer le
ciel tout peuplé de figures souriantes et gracieuses. De tout temps, il a aimé
les enfants et il excelle à les peindre. Il avait pu voir, pendant son séjour
en Italie, quels succès avaient accueilli ces *Amoretti* qui, dans les tableaux
de l'Albane, son contemporain, étalaient leurs mièvreries froides et com-
passées. Mais il avait trop le sentiment de la vie pour goûter ces fadeurs et
avec plus de naturel et de richesse pittoresque, Titien lui avait offert des
exemples plus relevés. Jamais, chez Rubens, la grâce ne devait confiner à
l'afféterie. C'est une fête pour les yeux que ce tableau du Louvre où il a
représenté la Vierge tenant l'Enfant Jésus au milieu d'une guirlande d'an-

gelets. Avec quelle vivacité, avec quelle ardeur, tout ce petit monde s'empresse autour de la Madone pour lui porter des palmes ou des couronnes, pour arriver à saisir un pan de sa robe, pour obtenir un de ses regards ! Avec quel art accompli la lumière se joue parmi ces groupes, établit entre eux des contrastes, met chacun d'eux à son plan et fait valoir par des demi-teintes tranquilles, des éclats discrètement répartis ! Avec quel art, supérieur encore, le grand coloriste a su diversifier à l'infini les nuances prochaines des carnations, les rendre plus savoureuses par les gris ou les bleus du ciel et donner toute sa poétique signification à cette aimable volée d'êtres innocents qui tourbillonnent en plein azur !

Si, dans les tableaux de cette époque, nous avons dû plus d'une fois relever des duretés, des raideurs, des exagérations, ici c'est la maturité, c'est l'entière originalité d'un talent très personnel qu'il nous faut admirer, maturité tardive, car, en dépit de sa vocation précoce, Rubens, quand il y arrive, touche à la quarantaine. Grâce à l'expérience acquise par un travail incessant, la timidité ou la rudesse des œuvres primitives vont faire place à cette aisance suprême et à cette puissante simplicité qui, de plus en plus, caractériseront son génie. Mais quelles que soient déjà sa maîtrise et sa fécondité, il ne cessera pas de progresser, parce qu'il conservera jusqu'au bout le même amour et la même ardeur pour son art.

DEUX ENFANTS S'EMBRASSANT.
(Musée de Weimar.)

13. — *La Vierge et les Saints Innocents.*

(MUSÉE DU LOUVRE).

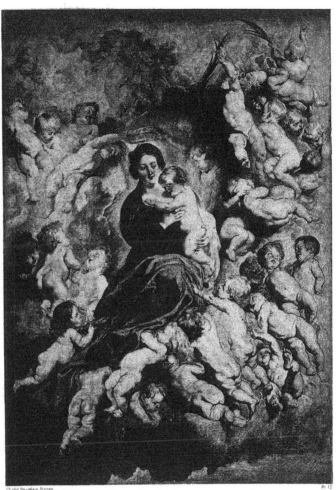

Pl. 13

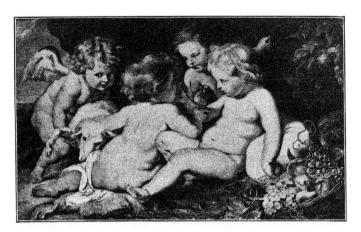

L'ENFANT JÉSUS ET SAINT JEAN.
(Musée de Vienne.)

CHAPITRE IX

LES ÉLÈVES ET LES COLLABORATEURS DE RUBENS. — DIVISION MÉTHODIQUE DU
TRAVAIL ENTRE CHACUN D'EUX. — ACHAT DES COLLECTIONS DE SIR DUDLEY
CARLETON ET CORRESPONDANCE ÉCHANGÉE A CE SUJET. — FRANS SNYDERS. — JEAN
BRUEGHEL. — VAN DYCK ET LES NOMBREUX TRAVAUX QU'IL EXÉCUTE POUR RUBENS.
— PEINTURES DE L'ÉGLISE DES JÉSUITES ET *Histoire de Decius Mus.* — PORTRAITS
PEINTS A CETTE ÉPOQUE PAR VAN DYCK ET PAR RUBENS; DIFFICULTÉ QU'IL Y A
PARFOIS D'EN ÉTABLIR NETTEMENT L'ATTRIBUTION.

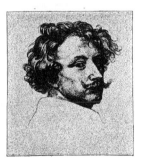

PORTRAIT DE VAN DYCK.
Fac-similé d'une eau-forte de Van Dyck.
(Bibliothèque nationale.)

BIEN que nous n'ayons pu citer toutes les œuvres de cette époque, on voit à quel point elle fut féconde. Cette incessante production, ainsi que l'extrême diversité des sujets qu'elle embrasse, attestent la souplesse du talent de Rubens et l'universalité de ses aptitudes. Mais si bien réglée que fût sa vie, si expéditive que fût son exécution, il n'aurait pu tout seul suffire aux commandes qu'il recevait et plus d'une fois déjà nous avons dû, parmi ces œuvres, en signaler quelques-unes de valeur fort inégale, qui décelaient clairement la main de collaborateurs. Nous avons vu aussi que, dès les premiers temps de son retour à Anvers,

ses élèves étaient si nombreux qu'il s'était trouvé dans l'impossibilité d'accueillir tous les jeunes gens qui venaient chercher ses leçons. Ses premiers biographes nous fournissent d'ailleurs à ce sujet des indications tout à fait précises.

Sandrart, qui avait connu Rubens, nous parle de ces nombreux disciples « qu'il dressait avec soin, chacun suivant ses aptitudes, pour utiliser leur collaboration. Ils exécutaient souvent pour lui les animaux, les terrains, le ciel, l'eau et les bois. Lui-même ébauchait régulièrement ses œuvres dans des esquisses de deux ou trois palmes de haut; puis il faisait transporter par ses élèves sa composition sur une grande toile et peignait ou retouchait les parties principales ». Sandrart ajoute que, grâce à l'influence du grand artiste, « la ville d'Anvers était devenue comme une extraordinaire Académie où l'on pouvait atteindre la plus haute perfection de l'art ». Le témoignage de Sandrart est confirmé par celui d'un médecin danois, Otto Sperling, qui avait visité Rubens dans sa maison, ainsi que par Bellori et de Piles. Les lignes suivantes, empruntées à ce dernier, sont même plus explicites à cet égard : « Comme il était extrêmement sollicité de toutes parts, nous dit de Piles, Rubens fit faire, sur ses dessins coloriés et par d'habiles disciples, un grand nombre de tableaux qu'il retouchait ensuite avec des yeux frais, avec une intelligence vive et avec une promptitude de main qui y répandait entièrement son esprit, ce qui lui acquit en peu de temps beaucoup de bien. Mais la différence de ces sortes de tableaux qui passaient pour être de lui d'avec ceux qui étaient véritablement de sa main, fit du tort à sa réputation, car ils étaient la plupart mal dessinés et légèrement peints (1). »

Nous aurions tort de juger selon nos idées actuelles une façon de procéder qui était admise par les mœurs de ce temps. Suivant les conditions mêmes de l'apprentissage, en effet, les travaux des élèves, jusqu'au moment où ils étaient admis à la maîtrise, appartenaient de droit à leurs maîtres et ceux-ci ne manquaient pas de les utiliser de leur mieux. Ce n'était pas là, d'ailleurs, un usage qui fût exclusivement propre aux Flandres. Rubens avait pu voir à quel point il était pratiqué en Italie ; à Mantoue notamment où Mantegna et surtout Jules Romain n'au-

(1) *Abrégé de la vie des Peintres : P.-P. Rubens.* 1 vol. Paris, 1699; p. 393 et suiv.

raient jamais pu, sans leurs élèves, venir à bout des nombreux travaux qu'ils y avaient exécutés. Tout conspirait, du reste, pour que l'artiste profitât des facilités mises ainsi à son service. En homme d'ordre qu'il était, Rubens ne négligeait aucune occasion de tirer le meilleur parti possible de son talent et il n'aima jamais à renvoyer les mains vides les amateurs qui désiraient avoir de ses ouvrages. Si parfois lorsqu'ils n'auraient pu rétribuer convenablement son travail, il lui arrivait de les adresser à des confrères moins bien partagés, le plus souvent il acceptait même les moindres commandes, quitte à ne leur consacrer qu'un temps proportionné à la rémunération qui lui était offerte. Sans doute, à ne considérer que le souci légitime de sa réputation, il eût été préférable que tout ce qui sortait de son atelier fût digne de son talent et montrât bien la perfection dont il était capable. Mais, en Italie aussi, bien des œuvres indignes de Raphaël avaient été livrées sous son nom, et, dans les Flandres mêmes, le temps n'était pas encore éloigné où les peintres devaient se prêter à tous les offices qu'on réclamait d'eux. Ce n'étaient là alors que des questions de prix à débattre entre les intéressés et dans lesquelles chacun n'était lié que dans la mesure où il s'était engagé. Comme à partir de cette époque, Rubens ne devait plus qu'exceptionnellement signer ses tableaux, — pas plus ceux qui étaient entièrement son ouvrage que ceux à l'exécution desquels il était resté presque étranger, — c'est le mérite seul de ces œuvres qui établissait leur valeur.

Dans ces conditions, Rubens allait montrer les hautes qualités d'organisation qu'il apporta toujours dans la conduite de sa vie. Il excellait à juger les hommes, et après avoir un peu pratiqué ses élèves, il arrivait promptement à discerner les aptitudes de chacun d'eux et à reconnaître ce qu'il était possible d'attendre de son aide. Tel était plus habile à peindre le nu, tel autre les animaux, d'autres enfin le paysage, l'architecture ou les accessoires. C'est d'après l'appréciation de ces diverses aptitudes que Rubens organisait la division méthodique du travail de collaboration auquel il les associait et qui comportait pour eux tous les degrés de participation. En général, pour les toiles les plus importantes, il peignait lui-même sur un panneau préalablement recouvert d'une couche de plâtre d'un blanc grisâtre une esquisse très nettement arrêtée dans laquelle les groupes, les figures et jusqu'aux moindres détails étaient dessinés avec soin au pinceau et d'un ton brun foncé;

assez analogue au bitume. L'effet de l'ensemble était aussi très franche-
ment indiqué avec ce même ton. Dès lors, la composition, pour laquelle
le maître avait réuni auparavant toutes les études nécessaires, était consi-

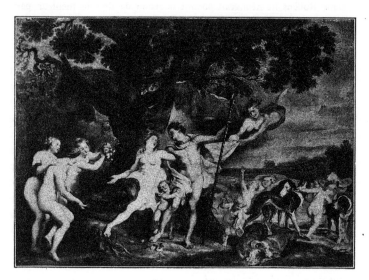

VÉNUS ET ADONIS.
(Musée des Uffizi.)

dérée par lui comme fixée dans ses éléments essentiels, d'une manière
assez irrévocable pour n'être plus remise en question. Sur cette esquisse
où les formes et le clair-obscur ont été ainsi réglés, Rubens, sachant
quels seront ceux de ses élèves qui auront à la transporter sur toile, sui-
vant le degré de talent de chacun, pose des indications de couleur plus
ou moins sommaires auxquelles ils devront se conformer. En même
temps qu'il éprouve ainsi pour lui-même ses moyens d'expression, il
renseigne ses interprètes et leur trace leur besogne. Au cours de l'exé-
cution, il surveillera d'ailleurs les uns et les autres, pressera celui-ci,
retiendra celui-là, les dirigera tous par des instructions spéciales appro-
priées à leur tempérament et à leur savoir. Quand l'œuvre aura été
menée jusqu'au point qu'il a arrêté dans sa pensée, suivant l'importance
qu'il y attache ou l'intérêt qu'il y prend, Rubens intervient pour la
pousser plus avant et la terminer. Son esprit est reposé, « ses yeux

sont frais », il voit vite et juste les points sur lesquels il faut insister, les côtés qu'il faut mettre en lumière. Tous les coups porteront. En quelques touches, les chairs sont rendues plus brillantes, les visages plus

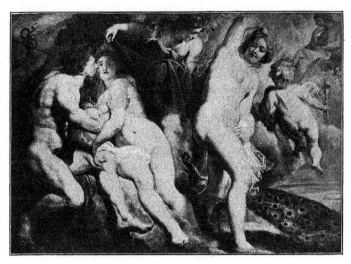

IXION TROMPÉ PAR JUNON.
Provénant de la galerie du duc de Westminster. (Collection de M. S Bourgeois)

expressifs; des accents de vigueur ou des rehauts lumineux accusent l'effet, donnent aux formes plus de saillie, à la couleur plus d'éclat ou plus d'harmonie, à l'œuvre plus d'unité ou de signification. Tout cela est fait très franchement, avec la clairvoyance d'une intelligence très ouverte et la sûreté d'une maîtrise incomparable.

Il n'a pas seulement, d'ailleurs, des élèves qui se plient à sa volonté pour se faire ses collaborateurs; mais des artistes déjà reconnus maîtres, qui subissent son ascendant parce qu'ils ont reconnu sa supériorité, deviennent aussi ses aides, assurés à la fois du profit matériel qu'ils tireront de ce concours librement consenti, et des enseignements qu'ils devront à sa discipline. A ceux-là, Rubens laisse une part plus grande d'initiative et il respecte mieux aussi leur travail. Sur les uns et les autres pourtant son autorité s'exerce pleine et incontestée. Elle est fondée, autant sur la prééminence indiscutable de son talent que sur l'aménité

26

de son caractère. Parmi tous ceux qui ont passé par son atelier, et ils sont nombreux, il n'en est pas qui ait jamais articulé contre lui quelque grief ou hasardé une récrimination. Aucune trace de jalousie, aucune voix discordante dans ce concert d'éloges, mais un désir unanime de contenter le maître. L'intérêt, la reconnaissance, l'affection, les retiennent auprès de lui, car il est pour eux plein de dévouement et d'attentions. Sa sincérité est aimable ; sans les rebuter, sans les décourager, il démêle ce qu'il y a de bon, même chez les moins doués, et il s'applique à le développer. Aussi, ses disciples lui sont-ils très attachés ; il en est qui ne peuvent se décider à se séparer de lui ; ils sont comme de sa famille et c'est à plusieurs d'entre eux qu'il confiera l'exécution de ses dernières volontés.

Ainsi entouré et obéi, il justifie de tout point la faveur et la considération dont il est l'objet. Vis-à-vis des clients qui le pressent de commandes, son exactitude et sa correction sont absolues. A l'avance, il savent sur quoi ils peuvent compter. Des tarifs établis prévoient tous les degrés de sa participation à l'œuvre qui lui est confiée : tant, si elle est complètement de lui ; tant, s'il l'a retouchée en son entier ; tant, s'il s'est contenté d'en remanier les parties principales. Aucune méprise n'est possible et il s'explique lui-même, avec une netteté parfaite à ce sujet, dans plusieurs lettres qui nous ont été conservées et qui, ainsi que nous allons le voir, nous renseignent en même temps sur ses habitudes et sur son caractère.

Au commencement de 1618, les travaux d'appropriation entrepris dans la maison acquise par Rubens étaient à peu près terminés. Il s'y était fait disposer un logement commode pour lui et les siens, des ateliers pour ses élèves et pour lui-même et il prenait plaisir à orner cette magnifique demeure de peintures, de marbres et d'objets précieux de toute sorte. Mais quelle que fût, sur ce point, la vivacité de ses désirs, il n'était pas homme à se laisser entraîner au delà de ce qui lui semblait raisonnable. Ses achats étaient toujours en rapport avec ses ressources et sans jamais prendre sur son avoir, il en proportionnait l'importance à ses gains et à ses revenus disponibles. Cependant l'occasion s'offrit à ce moment pour lui d'acquérir une importante collection d'antiquités, formée par l'ambassadeur d'Angleterre, sir Dudley Carleton. Avant de résider à La Haye, ce diplomate avait été pendant cinq ans ministre auprès de la République de Venise, et c'est dans cette ville qu'il avait

acheté le noyau de cette collection que depuis il n'avait pas cessé d'accroître. Amateur éclairé des arts et pratiquant lui-même la peinture (1), sir Dudley était en relations amicales avec d'autres amateurs anglais, notamment avec le comte d'Arundel et il faisait fréquemment pour eux des achats par l'intermédiaire d'un de ses agents nommé George Gage. Rubens, instruit par ce dernier de l'intention qu'avait sir Dudley de se défaire d'une partie de ses œuvres d'art en les échangeant contre des tableaux de lui, s'empressa d'écrire à l'ambassadeur qu'ayant entendu vanter sa collection, il avait depuis longtemps le désir de la voir ; mais que les travaux dont il était accablé à ce moment l'en empêchaient. Au cas où sir Dudley aurait, ainsi que le lui a dit M. Gage, « l'intention de faire quelque échange de ses marbres contre des peintures de sa main, étant lui-même fort épris d'antiquités, il serait très disposé à accepter toute transaction raisonnable ». Il lui semble que, dans ces conditions, le meilleur moyen d'aboutir serait de permettre au porteur de sa lettre de voir les collections et de prendre note de ce qu'elles contiennent, afin de pouvoir le renseigner exactement ; Rubens, de son côté, enverrait une liste des œuvres qui sont en ce moment dans son atelier, de manière à arriver à un accord. Le mandataire, que l'artiste recommande comme un galant homme, « jouissant de la considération publique et à la sincérité duquel on peut entièrement se fier », se trouvait être François Pieterssen de Grebber, originaire de Harlem et peintre distingué de cette ville (Lettre du 27 mars 1618) (2).

Un mois après, le 28 avril, Rubens revient à la charge. Il a reçu avis de « son commissaire » que l'affaire est en bon chemin ; il ne discutera pas les prix que sir Dudley a payé les objets qui font partie de ses collections ; il s'en rapporte sur ce point à sa parole de gentilhomme et veut bien croire que ces prix n'ont pas été exagérés. En homme avisé, il fait cependant observer que d'ordinaire les grands personnages sont exposés à être un peu exploités par les marchands qui proportionnent leurs exigences à la qualité de l'acheteur, procédé que d'ailleurs il ne voudrait lui-même jamais imiter. « Pour moi, ajoute-t-il, que V. E. soit assurée que je

(1) La dédicace, datée de 1620, d'une gravure de J. Delff, d'après un portrait peint par Mierevelt et représentant sir Dudley, loue ce dernier non seulement comme « admirateur de l'art de la peinture, mais comme pratiquant lui-même cet art avec une grande distinction ».
(2) Sir Dudley étant, comme Rubens, familier avec l'italien, c'est dans cette langue que leurs lettres à tous deux sont écrites.

fixerai le prix de mes peintures absolument comme s'il s'agissait de les
vendre argent comptant, et je la supplie de se fier sur ce point à la parole

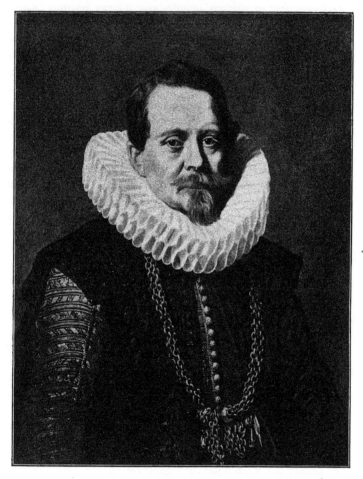

PORTRAIT DE JEAN CHARLES DE CORDES
(Musée de Bruxelles)

d'un honnête homme. » Le hasard fait qu'à ce moment il a chez lui un
choix de ses tableaux et quelques-uns mêmes qu'il a rachetés plus cher
qu'ils ne lui avaient été payés, parce qu'il voulait les conserver ; mais le

tout est au service de S. E., car « il aime les courtes négociations, faites
promptement au gré de chacune des parties. Quoique pour le moment

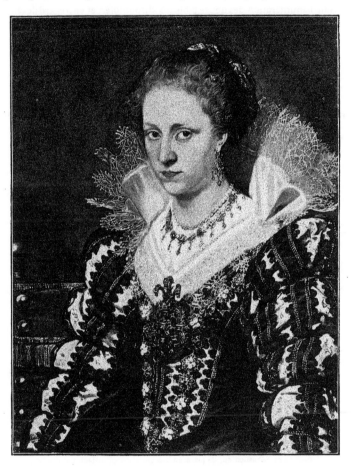

PORTRAIT DE JACQUELINE DE CORDES.
(Musee de Bruxelles)

il soit chargé de tant de commandes publiques ou privées que tout
son temps est pris pour plusieurs années si, comme il l'espère, l'accord
se conclut entre eux, il ne manquera pas, tout autre soin cessant, de

terminer aussitôt celles des peintures qui; bien que figurant sur la liste, ne
sont pas entièrement finies et il enverra sur-le-champ celles qui le sont».
Suit l'énumération des douze tableaux disponibles, et en regard de chacun
d'eux l'indication du prix et des dimensions de ce tableau :

LISTE DES TABLEAUX QUI SE TROUVENT CHEZ MOI

Florins.	Désignation.	Dimensions.
500	Un Prométhée enchaîné sur le mont Caucase avec un aigle qui lui ronge le côté. Original de ma main et l'aigle par Snyders.	Haut. 6 pieds; Larg. 8 pieds.
600	Daniel parmi beaucoup de lions, étudiés d'après nature. Original entièrement de ma main. . . .	Haut. 8 pieds; Larg. 12 pieds.
600	Léopards étudiés d'après nature avec des Satyres et des Nymphes. Original de ma main, excepté un très beau paysage fait par un artiste très distingué en ce genre.	Haut. 9 pieds; Larg. 11 pieds.
500	Léda avec le Cygne et un Amour. Original de ma main.	Haut. 7 pieds; Larg. 10 pieds.
500	Un Christ sur la Croix, grand comme nature, peut-être la meilleure peinture que j'aie jamais faite	Haut. 12 pieds; Larg. 6 pieds.
1 200	Le Jugement dernier, commencé par un de mes élèves, d'après un tableau de plus grande dimension que j'ai fait pour le Sér^me Prince de Neuburg qui me l'a payé 3 500 florins comptant: le tableau n'étant point terminé, je le retoucherais tout à fait de manière qu'il passerait pour original.	Haut. 13 pieds; Larg. 9 pieds.
500	Saint Pierre enlevant du Poisson le statère pour payer le tribut et autour de lui d'autres pécheurs, étudiés d'après nature. Original de ma main.	Haut. 7 pieds; Larg. 8 pieds.
600	Une chasse de cavaliers avec des lions, commencé par un de mes élèves, d'après un tableau que j'ai fait pour le Sér^me Duc de Bavière, mais entièrement retouché par moi.	Haut. 8 pieds; Larg. 11 pieds.
chacun 500	Douze apôtres et le Christ, peints par mes disciples, d'après les originaux de ma main que possède le Duc de Lerme; tous seraient entièrement retouchés de ma main.	Haut. 3 pieds; Larg. 4 pieds.
600	Un tableau représentant Achille vêtu en femme, peint par mon meilleur élève et entièrement retouché par moi; œuvre charmante et pleine d'un grand nombre de très belles jeunes filles..	Haut. 9 pieds; Larg. 10 pieds.
300	Saint Sébastien nu, de ma main	Haut. 7 pieds; Larg. 4 pieds.
300	Suzanne, peinte par un de mes élèves, mais entièrement retouchée de ma main	Haut. 7 pieds; Larg. 5 pieds.

On le voit, suivant son habitude, Rubens ne manque pas de prôner
ces peintures qui, à l'entendre, sont « la fleur » de son œuvre, bien que
leur mérite, il faut le reconnaître, fût assez inégal. A cette lettre sir
Dudley s'empresse de répondre le 7 mai : il accepte les prix de quel-

ques-uns des tableaux qui lui sont proposés, « les croyant raisonnables pour des compositions qui ne sont ni des copies, ni des travaux d'élèves, mais bien l'ouvrage du maître ». Cependant les dimensions du *Christ en croix* lui paraissant trop grandes pour les appartements où il devait être placé, il y renonce et préfère prendre le *Saint Sébastien*. Ne voulant pas être en reste avec Rubens, il lui vante aussi, de son côté, ses collections, « ses marbres et autres objets précieux étant les choses les plus rares et les plus précieuses en ce genre qu'aucun prince ou amateur possède de ce côté des monts. Mais, exposé, comme tous les diplomates, à de continuels déplacements, il trouve incommode d'avoir à transporter des objets d'un si grand poids...; de plus, pour tout dire, les goûts sont sujets à changer et aux sculptures qu'il aimait surtout autrefois, il préfère maintenant les peintures et en particulier celles de maître Rubens ». Le mieux serait que ce dernier vînt lui-même voir la collection à La Haye, où l'ambassadeur serait heureux de lui offrir l'hospitalité, « afin de ne pas acheter, comme on dit, *Chat en poche* ». Si cependant l'artiste ne peut faire ce petit voyage, afin d'abréger les débats et comme sir Dudley désire surtout avoir les tableaux qui sont entièrement de la main de Rubens, — c'est-à-dire le *Prométhée, Daniel*, la *Léda*, le *Crucifix*, les *Léopards*, le *Saint Pierre* et le *Saint Sébastien*, — ces tableaux n'atteignant qu'une somme de 3 500 fl., il a proposé à de Grebber, en laissant de côté le *Christ en croix*, de prendre en échange de sa collection une moitié en tableaux et l'autre moitié en tapisseries de Bruxelles, et il écrit à un négociant anglais fixé à Anvers pour être renseigné au sujet des tapisseries qu'on pourrait trouver à acheter dans des dimensions qui lui conviendraient.

Ce n'était point là l'affaire de Rubens, et dès le 12 mai il répond que sir Dudley s'est, sans doute, mépris sur la valeur des tableaux qu'il a tort de considérer comme de simples copies; en réalité, ils ont été si bien retouchés qu'on les prendrait pour de véritables originaux, et cependant ils ont été estimés à un prix beaucoup moins élevé. « La raison pour laquelle je préférerais faire l'échange complètement en tableaux est assez claire, dit Rubens, bien que je les aie taxés au plus juste prix; cependant ils ne me coûtent rien, et comme chacun est plus porté à faire des libéralités avec les fruits de son propre jardin qu'avec ceux qui s'achètent au marché, ayant dépensé cette année quelques milliers de

florins dans mes constructions, je ne voudrais pas, pour un simple
caprice, dépasser les bornes d'une sage économie. De fait, je ne suis pas
un prince, mais bien un homme qui vit du travail de ses mains. Si donc

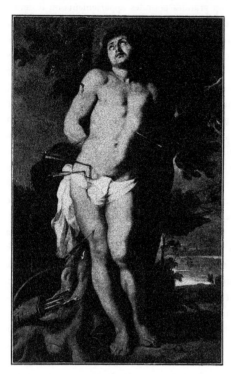

SAINT SÉBASTIEN.
(Musée de Berlin.)

V. E. désire avoir des
peintures pour la somme
totale, soit des originaux,
soit des copies bien re-
touchées (dont le prix
est plus avantageux), je
la traiterai avec généro-
sité et je m'en remettrai
pour l'évaluation des
prix au jugement de
n'importe quelle per-
sonne éclairée. » Si
pourtant sir Dudley
persistait à vouloir des
tapisseries, Rubens
s'offre à l'aider dans cet
achat, la chose lui étant
très facile à raison des
nombreuses commandes
faites pour l'Italie et par
son intermédiaire à des
fabricants de Bruxelles
auxquels il a même
fourni les cartons qu'ils
ont exécutés pour des
seigneurs génois. Il pourrait donc lui en procurer pour 2 000 florins et
les 4 000 florins restants seraient employés à l'achat de n'importe quels
tableaux pris sur la liste ou qu'il s'engagerait à peindre lui-même.

Sans vouloir s'engager pour les tapisseries, sir Dudley accepta la trans-
action en ce qui concernait les peintures; mais, relevant le propos de
l'artiste qui se défendait d'être un prince, il l'assurait « qu'il le tenait,
en réalité, pour le Prince des Peintres et des gens bien élevés ». Afin de
terminer l'affaire, Rubens versa à sir Dudley la somme de 2 000 florins

en argent comptant, et, outre la *Chasse aux Lions* et la *Suzanne*, il joignit aux autres tableaux, pour parfaire les 4 000 florins restants, une *Agar* « qu'il avait peinte sur bois, ce qui, pour de petites dimensions, lui

PHILOPŒMEN RECONNU PAR UNE VIEILLE FEMME.
Esquisse de Rubens. (Musée du Louvre, galerie Lacaze.)

semblait préférable », et dans laquelle tout était de sa main, sauf le paysage dont, suivant son habitude, il avait confié l'exécution « à un homme très habile ». Le marché fut ainsi conclu au contentement des deux parties, et afin de donner satisfaction au désir que lui avait exprimé sir Dudley, Rubens promit de lui envoyer son portrait, à condition que, de son côté, il voulût bien lui donner un souvenir de sa personne. Cette affaire si galamment conduite de part et d'autre fut le prélude de relations durables. Comme témoignage de sa reconnaissance, Rubens dédiait au diplomate la planche de Vorsterman d'après la *Descente de Croix*, et il devait quelques années après recourir à son intervention afin d'obtenir un privilège pour la vente de ses gravures dans les Provinces-Unies.

Les indications précises énoncées sur la liste des tableaux qu'il voulait céder attestent de la manière la plus certaine l'aide que Rubens tirait des élèves ou des collaborateurs qui, dès ce moment, travaillaient pour

27

lui. Si, dans les œuvres auxquelles ils ont pris une part plus ou moins considérable il est, en général, facile de constater leur intervention, il serait, en revanche, assez malaisé, à moins de documents formels à cet égard, de distinguer quel a été, dans un cas donné, le coopérateur de l'artiste. On sait cependant que Jean Wildens, depuis son retour à Anvers, vers 1617, fut employé jusqu'à la mort de Rubens à peindre les fonds de ses tableaux. C'est probablement à lui que le maître fait allusion quand il parle de « *l'artiste distingué* » qui a exécuté le paysage des *Léopards* et qu'il revient sur cet éloge dans sa lettre du 26 mai. Paul de Vos, bien qu'il fût élève de David Remeus, peignit aussi quelquefois des animaux pour Rubens, qui plus tard le chargea de travaux importants pour le roi d'Espagne. Mais son talent correct et un peu froid, était tout à fait éclipsé par celui de son beau-frère, Frans Snyders. Celui-ci, quoiqu'il n'eût pas reçu les leçons de Rubens, devint pour lui un collaborateur très assidu et très utile. De deux ans moins âgé que le grand artiste, Snyders avait été, dès 1593, l'élève de Pierre Brueghel le Jeune, avant d'entrer dans l'atelier de Henri Van Balen. Admis à la maîtrise en 1602, il voyageait ensuite en Italie de 1608 à 1609, et de retour dans sa ville natale, il y épousait en 1611 la sœur des peintres Cornelis et Paul de Vos. Son caractère aimable et sûr lui avait valu l'affection de tous ses confrères. Van Dyck, qui l'avait suivi de près dans l'atelier de Van Balen, avait pour lui une amitié particulière, et les divers portraits dans lesquels il a peint le loyal visage de Snyders comptent parmi ses meilleurs ouvrages. Rubens ne devait pas lui être moins attaché; il tenait en aussi haute estime son talent et son caractère, et, avant de mourir, il lui donnait un précieux témoignage de sa confiance en le nommant un de ses exécuteurs testamentaires. Exclusivement adonné à la représentation des animaux, Snyders a élevé à une hauteur qu'il n'avait pas encore atteinte le genre modeste dans lequel il s'était cantonné. A ce titre, il a dû beaucoup à Rubens, et en même temps que, sous son influence, il donnait plus d'ampleur à ses formes et plus d'éclat à sa couleur, il gagnait aussi le sens dramatique et la poésie qu'il a su mettre dans quelques-unes de ses meilleures compositions.

Les échanges, d'ailleurs, étaient réciproqués, et Rubens n'a pas tiré un moindre parti de l'aide de son collaborateur. Il n'en est pas, en tout cas, qui, à raison de la franchise et de la bravoure de son exécution, s'as-

socie plus intimement à sa manière. Les analogies entre eux sont si nombreuses et la fusion est si parfaite qu'il est souvent impossible de discerner quel est le travail propre de chacun d'eux : même façon de manier la pâte, de poser les rehauts, de donner par la sûreté de la touche l'idée du relief et l'expression saisissante de la vie. Sans être obligé, comme il le faisait avec les autres, de remanier son travail, Rubens était certain d'être toujours bien compris quand il réservait à Snyders l'exécution des animaux familiers ou des fauves, celle des fruits ou des divers accessoires qui devaient trouver place dans ses œuvres. Le *Prométhée enchaîné* qui figure en tête de la liste des tableaux dont l'acquisition était proposée à sir Dudley, et dans lequel Snyders avait peint le vautour déchirant le foie de sa victime, nous montre que la collaboration des deux maîtres avait commencé de bonne heure. Elle se continua pendant longtemps, et c'est sur le pied d'une égalité parfaite que Snyders a exécuté dans de nombreux ouvrages de Rubens les biches ou les cerfs fuyant devant Diane et ses Nymphes, les sangliers aux abois et les chiens qui les harcèlent; les lions et les panthères qui accompagnent pacifiquement le cortège du vieux Silène ou qui luttent avec rage contre les cavaliers qui les attaquent. Plus d'une fois aussi, en revanche, parmi les poissons, les volailles, les quartiers de viande, le gibier et toutes les grasses victuailles entassées dans les tableaux de Snyders, Rubens a peint quelque figure, une ménagère, un chasseur, l'un de ses fils avec une servante, ou même quelque personnage historique comme dans le *Philopœmen général des Achéens reconnu*, qui n'est, à vrai dire, qu'une grande nature morte (1). L'esquisse qu'en possède la galerie Lacaze nous montre avec quelle liberté et quel goût Rubens lui-même savait disposer et brosser en quelques heures les nombreux objets, fruits, légumes ou pièces de gibier qui sont étalés dans cette composition.

Si, dans les œuvres de Rubens auxquelles Snyders a travaillé, l'unité de l'ensemble est parfaite, il n'en est pas de même avec un autre collaborateur du maître, Jean Brueghel, son aîné d'une dizaine d'années. Sur celui-là Rubens ne pouvait avoir aucune influence, tous deux ayant déjà, quand ils se connurent, leur individualité très fortement accusée. L'eût-

(1) Le tableau pour lequel a été fait cette esquisse se trouvait, au siècle dernier, dans la galerie d'Orléans; nous ignorons quel est aujourd'hui son possesseur.

il voulu, du reste, Brueghel ne pouvait guère modifier sa manière; c'était justement son fini si précieux que goûtaient ses admirateurs. Autant son père avait eu de force, de verdeur, parfois même de brutalité, dans sa

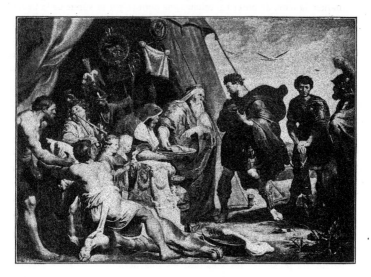

DECIUS MUS CONSULTE LES AUGURES
(Galerie Liechtenstein)

façon de voir et d'exprimer la réalité, autant il se montrait conscien- cieux, délicat, amoureux des détails, cherchant à rendre les côtés les plus gracieux de la nature, d'une touche un peu menue, mais singulièrement précise et habile. A l'exemple de la plupart de ses contemporains, le jeune artiste avait été attiré par l'Italie où il séjournait de 1593 à 1596. Dès ce séjour au delà des monts, Brueghel avait contracté, avec Rotten- hammer et Paul Bril, des habitudes de collaboration qu'il devait conti- nuer à Anvers avec les peintres d'intérieurs P. Neefs et Steenwyck et avec le paysagiste Josse de Momper. En homme d'ordre, il avait même tarifé l'aide qu'il leur prêtait, et son livre de comptes nous apprend que, pour *étoffer*, comme il le faisait, les paysages de Momper, il recevait de lui 40 florins par tableau. C'étaient des figures que jusque là il avait peintes dans les œuvres de ses confrères Anversois; ce seront, au contraire, des fleurs, des fruits, des armes, des animaux qu'il pein-

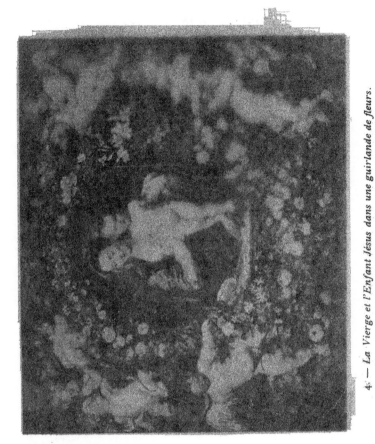

4. — *La Vierge et l'Enfant Jésus dans une guirlande de fleurs.*

(PINACOTHÈQUE DE MUNICH).

... manière; c'était
... Autant son
... brutalité, dans sa

... attiré par ... de 1593 à 1596.
Dès ce séjour au delà des ..., Brueghel avait contracté, avec Rotten-
hammer et Paul Bril, des habitudes de collaboration qu'il devait conti-
nuer à Anvers avec les peintres d'intérieurs P. Neefs et Steenwyck et
avec le paysagiste Josse de Momper. En homme d'ordre, il avait même
tarifé l'aide qu'il leur prêtait, et son livre de comptes nous apprend que,
pour étoffer, comme il le faisait, les paysages de Momper, il recevait de
lui 40 florins par tableau. C'étaient des figures que jusque là il avait
peintes dans les œuvres de ses confrères Anversois; ce seront, au
contraire, des fleurs, des fruits, des armes, des animaux qu'il pein-

Pl. 4

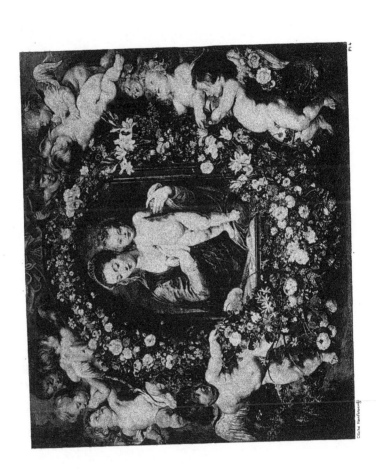

dra désormais dans les tableaux faits en collaboration avec Rubens. Nous savons que dans la correspondance assez régulière échangée entre le cardinal Borromée et Brueghel, son protégé, au lieu de l'écriture laborieuse, de l'orthographe fantaisiste et du style embrouillé de ce

LES FUNÉRAILLES DE DECIUS MUS.
(Galerie Liechtenstein.)

dernier, à partir du 7 octobre 1610, les lettres deviennent très lisibles, et çà et là, quelques citations latines se mêlent naturellement à des pensées exprimées avec plus de correction et d'élégance. C'est Rubens cette fois qui a tenu la plume pour son ami, et à l'avenir, c'est lui qui, le plus souvent, remplira cet office de « secrétaire ». Tout en rendant ainsi ce service à Brueghel, avisé, comme il l'est, il ne s'oubliera pas lui-même et poussera à l'occasion ses propres affaires en se faisant peu à peu sa place dans la faveur du cardinal et dans ses commandes. Le 5 septembre 1621, Brueghel envoie un tableau au prélat, « la meilleure chose et la plus rare qu'il ait jamais faite et dans lequel Rubens a également donné toute la mesure de son talent, en peignant au milieu une admirable Madone. Quant aux oiseaux et autres animaux, ils ont été pris sur le vif, d'après les modèles que possède le Sérénissime Infant ». Ce tableau, très justement vanté, c'est celui-là même qui appartient au Louvre, *la Vierge entourée d'une Couronne de fleurs.* Dans cette gracieuse guirlande

où des insectes, des papillons, des oiseaux et même un petit ouistiti, se jouent parmi des anémones, des lis, des tulipes, des iris, des œillets et bien d'autres fleurs encore peintes avec un fini prodigieux, Brueghel a cependant pris soin de ne pas trop attirer l'attention. Il s'efface modestement devant son illustre confrère, dont la Madone, placée au centre de la couronne, reste bien le sujet principal et brille d'un merveilleux éclat.

La Pinacothèque de Munich nous offre aussi plusieurs spécimens remarquables de la collaboration des deux artistes : une autre couronne de mignonnes fleurettes encadrant une *Vierge avec l'Enfant Jésus* et autour de cette couronne, un essaim de petits anges groupés dans les attitudes les plus variées ; et un *Sommeil de Diane*, de dimensions plus restreintes où la finesse extrême de l'exécution s'allie à une puissance de ton singulière. Mais l'ouvrage le plus accompli de tous ceux auxquels ils ont travaillé de concert est le *Paradis terrestre* de La Haye, un véritable chef d'œuvre. Jamais Rubens n'a caressé d'un pinceau plus moelleux des formes féminines, jamais il ne les a enveloppées d'ombres plus claires, plus blondes et plus transparentes que dans cette blanche figure d'Ève, d'une tournure si élégante et si gracieuse. A force de souplesse et de fini, sa touche, cette fois, s'harmonise complètement avec celle de Brueghel. Quant aux paysages et aux innombrables animaux peints par celui-ci, ils sont admirables de vérité et de rendu. On dirait que, piqués d'honneur, les deux artistes ont rivalisé de talent dans cette lutte courtoise, et c'est avec la fierté légitime d'une perfection pareille qu'ils ont pu, au bas de ce précieux panneau, associer leurs deux signatures :

BRVEGHEL FEC. PETRI PAVLI RVBENS. FIGR

L'amitié qui régnait entre eux devait rester jusqu'au bout sans nuages, et à la mort de Brueghel, Rubens était nommé avec trois autres de ses amis : Corneille Schut, Paul de Halmale et Henri van Balen, tuteur des enfants mineurs qu'il avait laissés. Il est probable qu'en cette qualité, il s'occupa lui-même de l'avenir de ces enfants ; du moins, il figurait comme témoin, le 13 janvier 1636, au mariage de l'une de ses pupilles, Catherine, avec le peintre J.-B. Borrekens, et il contribua probablement d'une manière plus directe encore à faire épouser Anne, l'avant-der-

15. — *Adam et Eve.*

(MUSÉE DE LA HAYE).

ou des oiseaux, des papillons, ... animaux et même un petit ouistiti, se
... des tulipes, des iris, des œillets et
... avec un fini prodigieux), Brueghel a
... attirer l'attention. Il s'efface modes-
... dont la Madone, placée au centre de
... et brille d'un merveilleux éclat.
... offre aussi plusieurs spécimens
... deux artistes : une autre couronne
... une *Vierge avec l'Enfant Jésus* et
... de petits anges groupés dans les
... *de Diane*, de dimensions plus
... ution s'allie à une puissance de
... ompli de tous ceux auxquels ils
... de La Haye, un véri-
... d'un pinceau plus
... nveloppes d'ombres
... cette blanche
... A force de
... lement avec
... animaux
... dirait
... dans cette

... figure d'une partie
... auteurs ...

Brueghel fec. · PETRI PAVLI RVBENS FIGA

...itié qui régnait entre eux devait rester jusqu'au bout sans nuages,
... mort de Brueghel, Rubens était nommé avec trois autres de ses
... Corneille Schut, Paul de Halmale et Henri van Balen, tuteur
... enfants mineurs qu'il avait laissés. Il est probable qu'en cette qualité
... lui-même de l'avenir de ces enfants ; du moins, il figurai
13 janvier 1636, au mariage de l'une de ses pupilles
Catherine, avec le peintre J.-B. Borrekens, et il contribua probablement
d'une manière plus directe encore à faire épouser Anne, l'avant-der-

Pl. 15.

mère fille de Brueghel, par David Teniers. En tout cas, il assistait également à ce mariage en qualité de témoin, le 22 avril 1637, et l'année d'après, Hélène Fourment, sa seconde femme, devait être marraine du premier enfant né de cette union.

La bonté du maître et l'aménité de son caractère, jointes à une supériorité reconnue de tous, expliquent assez l'ascendant qu'il exerçait sur ses contemporains. Plus que tout autre, un jeune peintre, — après lui l'artiste le plus éminent que l'école flamande ait produit, — van Dyck, devait la subir, car il fut à ce moment, et pendant plusieurs années, son collaborateur préféré. C'est bien lui que vise Rubens, lorsque, sous la désignation « du meilleur de ses élèves (il meglior mio discepolo) », il le donne comme l'auteur d'*Achille parmi les filles de Lycomède*, en proposant à sir Dudley Carleton l'achat de ce tableau. (Lettre du 28 avril 1618.) A vrai dire, cependant, van Dyck n'a pas été l'élève de Rubens. Issu d'une famille d'Anvers riche et considérée, il avait à peine dix ans, lorsqu'en 1609 il entrait dans l'atelier d'Henri van Balen et dès le 11 février 1618, il était reçu franc-maître. Avec son joli visage et sa prodigieuse précocité, il réunissait déjà en lui toutes les grâces de la jeunesse et du talent ; mais, séduit par le génie de son célèbre compatriote et sentant tout le profit qu'il pouvait tirer de ses enseignements, il avait voulu s'attacher à lui. Roger de Piles nous apprend que des amis communs avaient obtenu que « Rubens le reçût chez lui et que cet excellent homme, dès qu'il eut reconnu les belles dispositions que van Dyck avait pour la peinture, conçut pour lui une affection particulière et prit beaucoup de soin à l'instruire. Le progrès que van Dyck faisait n'était pas inutile à son maître qui, accablé de beaucoup d'ouvrages, se trouvait secouru par lui pour achever plusieurs toiles que l'on prenait pour être entièrement de Rubens ».

Quelques tableaux exécutés par van Dyck à cette époque nous permettent d'apprécier quelle était alors sa façon de peindre. Le *Silène ivre*, de la galerie de Dresde, qui porte son monogramme, est probablement un de ses premiers ouvrages. Tandis que la composition, l'attitude du vieillard, la draperie rouge de son compagnon et le ciel d'un gris neutre sur lequel se détachent les personnages accusent clairement l'influence de Rubens, on relève déjà dans ce tableau bien des traits propres à son collaborateur. Citons entre autres : la pâleur du visage de

la bacchante qui escorte les deux ivrognes, son type même avec ses yeux
noyés et cette légère inclinaison de tête que par la suite on retrouvera
plus d'une fois dans les portraits de van Dyck. Les procédés de l'exé-
cution ne sont pas moins caractéristiques pour le maître, notamment cette

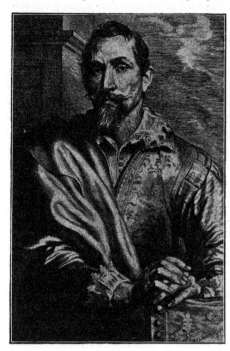

PORTRAIT DE FRANS SNYDERS.
(Fac-similé de la gravure de van Dyck.)

manière d'empâter et ce
fondu de la touche qu'on
remarque chez lui à cette
époque. Dans le *Saint
Jérôme* que possède aussi
la galerie de Dresde (1),
et qu'on a eu la bonne
pensée de rapprocher de
celui de Rubens, les
différences sont encore
plus accusées. Bien que
l'harmonie en soit déjà
très puissante, la touche
est plus menue, la facture
plus coulante et dans les
chairs le contraste des
tons froids et des tons
chauds est moins fran-
chement opposé.

Le *Martyre de saint
Pierre* du musée de
Bruxelles, qui passe à
bon droit pour avoir été
fait avant le voyage d'Italie, sous l'influence des tableaux ou des copies
de maîtres vénitiens que van Dyck avait pu voir chez Rubens, offre de
grandes analogies avec le *Saint Jérôme* : même intempérance du bleu
des lointains, mêmes carnations uniformément rougeâtres, et surtout
même façon de travailler la pâte pour en obtenir ce grain égal sur lequel
l'artiste applique parfois des rehauts avec plus d'aplomb que de justesse.
Il y a là comme un parti pris de bravoure; en tout cas, rien qui ressemble

(1) Le même modèle a servi pour ce *Saint Jérôme* et pour le *Silène*.

à ces contrastes savants, à cette manœuvre généreuse de la brosse, à ce jeu des dessous, à ces accrocs de lumière si magistralement posés qu'avait alors Rubens. Si l'œuvre a tout l'entrain, toute la fougue d'une jeunesse

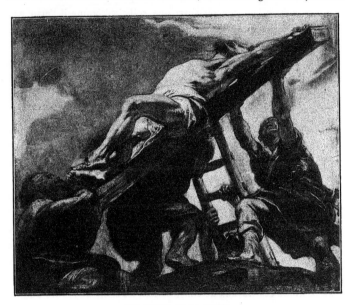

L'ÉRECTION DE LA CROIX.
(Esquisse pour le tableau de l'Église des Jésuites. — Galerie Lacaze.)

ardente, elle ne manifeste pas encore la sûreté accomplie, ni la possession de soi-même d'un artiste en pleine maturité.

Ces affinités comme ces dissemblances de talent, nous les constate-rions également dans les quatre tableaux de la série du *Christ* et des *Apôtres* qui se trouvent aussi à Dresde, dans le *Samson et Dalila* de Dulwich College, dans le *Christ secourant les malades* de Buckingham-Palace, dans de nombreuses études de têtes ou d'académies, ainsi que dans les deux grandes toiles du musée de Madrid : l'*Ecce Homo* et le *Baiser de Judas* (1) qu'avant son départ pour l'Italie van Dyck laissait à Rubens comme gage de sa reconnaissance et que celui-ci devait conserver chez

(1) De Piles nous apprend même que ce dernier tableau était particulièrement goûté par Rubens « qui l'avait mis sur la cheminée de la principale salle de sa maison ».

lui jusqu'à sa mort . Plus marquées dans les travaux de grandes dimen-
sions, on comprend que les similitudes d'exécution que présentaient
alors les deux artistes aient maintes fois prêté à des confusions entre
leurs œuvres et l'on conçoit aussi que, sollicité comme il l'était par les
amateurs qui le pressaient de leurs commandes, Rubens ait largement
utilisé le concours d'un collaborateur si précieux et si habile. Avec
M. Bode nous croyons, en effet, qu'il faut reconnaître la trace de cette
coopération dans la *Bacchanale* et la *Résurrection de Lazare* du musée
de Berlin, ainsi que dans le *Repas chez Simon* de la galerie de l'Ermitage.

D'autres ouvrages nombreux et importants furent également confiés
à Rubens à cette époque et nous savons par des documents positifs que
van Dyck y prit aussi la plus grande part. Un contrat en règle passé
par Rubens, en 1620, avec le R. P. Jacques Tirinus, supérieur de la
maison des Profès de la Société de Jésus à Anvers, nous fournit un
témoignage formel à cet égard. Le 15 avril 1615 on avait posé la pre-
mière pierre d'une église élevée par les Jésuites, sur lès dessins du P. Fran-
çois Aguilon, alors recteur de leur collège, et pour lequel Rubens avait
dessiné, en 1613, le frontispice et les planches d'un *Traité d'optique*
publié par l'imprimerie Plantinienne. Le P. Aguilon étant mort en 1617,
fut plus tard remplacé dans la direction des travaux par le P. Huyssens.
Vers la fin de ces travaux de construction, les chefs de l'ordre s'adressè-
rent à Rubens pour la décoration de l'église et dans le contrat passé
le 29 mars 1620, il fut convenu que l'artiste fournirait, au plus tard avant
la fin de cette année, trente-neuf tableaux ayant chacun en moyenne
2 m. 10 sur 2 m. 80. « Il était tenu d'en faire en petit et de sa propre main
les dessins qu'il ferait exécuter et achever en grand par van Dyck et quel-
ques autres de ses élèves... promettant d'agir en cette affaire en honneur
et conscience, de telle sorte qu'il achèverait de sa propre main ce qui serait
trouvé défectueux. » Le tout devait être payé une somme totale de 10 000
florins. Rubens et van Dyck seraient de plus chargés « en temps utile »,
de faire chacun un grand tableau pour un des quatre autels latéraux. Au
contrat était jointe la liste des sujets à traiter dans ces peintures destinées
à la décoration de l'église, chacun des épisodes empruntés à l'Ancien
Testament ayant pour pendant l'épisode corrélatif de l'Évangile, dont il
pouvait être considéré comme l'annonce ou la préparation symbolique.
On sait qu'un incendie allumé par la foudre le 18 juillet 1718 réduisit en

cendres ces peintures, ainsi que la plus grande partie de cet édifice construit dans le style pompeux et fleuri qu'affectionnait la Société de Jésus. L'ensemble ne nous est plus connu aujourd'hui que par les tableaux de Sébastien Vrancx et d'Antoine Gheringh qui se trouvent dans les galeries de Vienne, de Munich et de Madrid et par une vue de l'intérieur du monument peinte par van Ehrenberg (1) et dans laquelle les peintures de Rubens sont reproduites avec autant de finesse que d'exactitude.

A défaut des originaux, nous n'avons plus désormais pour nous en donner quelque idée que des copies assez médiocres exécutées en 1711 par le peintre hollandais J. de Wit, deux gravures de Jegher d'après la *Tentation du Christ* et le *Couronnement de la Vierge*, une autre de Rubens lui-même représentant *Sainte Catherine* et surtout celles des esquisses du maître qui nous ont été conservées : l'*Ascension* du musée de Vienne; *Esther et Assuérus, Sainte Cécile, Saint Jérôme* et l'*Annonciation* qui se trouvent également à Vienne, à l'Académie des Beaux-Arts; *Sainte Barbe* à Dulwich College; le *Prophète Élie, Saint Athanase, Saint Basile* et *Saint Augustin* au musée de Gotha; *Abraham et Melchisédech*, le *Couronnement de la Vierge* et l'*Élévation de la Croix*, au Louvre, dans la galerie Lacaze. La largeur avec laquelle sont traitées ces esquisses montre assez qu'en les faisant avec cette entière liberté, Rubens était assuré d'être compris et convenablement interprété par un artiste tel que van Dyck. Il y donne, en effet, pleine carrière à sa verve et multiplie, comme en se jouant, les raccourcis les plus audacieux, avec une entente parfaite de ces compositions plafonnantes dont les Flandres n'offraient alors aucun exemple et que Rubens avait été à même d'étudier pendant son séjour en Italie.

Si considérable que fût ce travail, un autre presque aussi important devait encore occuper l'activité de van Dyck à cette époque; nous voulons parler de la suite des grands tableaux formant l'*Histoire de Decius Mus*, peints par lui d'après les compositions de son maître, pour être reproduits en tapisseries. Bellori nous dit à ce propos : « Rubens ne tira pas un moindre parti du talent de coloriste de van Dyck. En effet, ne pouvant suffire aux commandes qui lui étaient faites, il l'employa à copier et lui apprit à ébaucher ses propres compositions sur la toile, ou

(1) Ce tableau figurait à l'Exposition rétrospective de Nancy en 1875 et il appartenait alors à M. de Lescale, de Bar-le-Duc.

à traduire ses dessins et esquisses en peintures et tira ainsi de lui un grand
avantage. Van Dyck fit les cartons et les tableaux peints pour les tapis-
series de l'*Histoire de Decius Mus* et d'autres cartons encore que par
son grand talent il mena facilement à bonne fin (1). » En dépit de ce

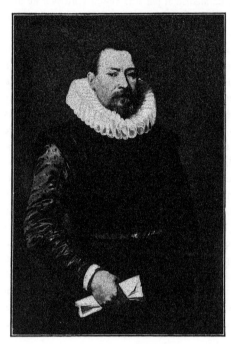

PORTRAIT ¡D'HOMME.
(Galerie Liechtenstein)

témoignage de Bellori,
il nous paraît certain
que les cartons de *Decius
Mus* sont exclusivement
l'œuvre de Rubens, et
avec M. Max Rooses,
nous pensons même
qu'aucune de ses pro-
ductions n'a un caractère
plus personnel. Il n'en
est pas en tout cas qui
manifeste mieux l'idée
qu'il se faisait de l'an-
tiquité. Nous avons
d'ailleurs sur ce point
l'affirmation positive du
maître lui-même qui, en
offrant à sir Dudley de
lui servir d'intermédiaire
pour l'achat des tapisse-
ries que ce dernier dé-
sirait acquérir, lui écrit
à la date du 26 mai 1618 :

« Le choix en tout ceci est affaire de goût. Je vous enverrai toutes les
mesures de mes cartons de l'*Histoire de Decius Mus*, le consul romain
qui se dévoua pour le triomphe du peuple romain; je vais demander à
Bruxelles pour les avoir exactement. Tout se trouve entre les mains des
maîtres tapissiers. » Quant à l'exécution de ces tableaux, — ils appar-
tiennent aujourd'hui, ainsi que leurs reproductions en tapisseries, au
prince Liechtenstein — si Rubens a pu, suivant son habitude, les retou-

(1) Bellori : *Vite dei Pittori*, I, p. 257.

cher çà et là, il ne l'a certainement fait que dans une mesure très restreinte et en respectant le travail de son collaborateur. Sauf quelques rehauts donnés par lui dans les chairs et quelques accents ayant pour objet de renforcer l'éclat de l'aspect général, c'est bien van Dyck qui est l'auteur de ces peintures et un examen attentif ne fait que confirmer sur ce point la tradition et les documents qui les concernent (1). Le développement des huit toiles que comprend la suite de Decius Mus présente une surface totale de plus de 80 mètres carrés et si à tous les travaux mentionnés précédemment comme étant l'œuvre de van Dyck, nous ajoutons encore des grisailles comme celle de la *Pêche miraculeuse* de Malines «National Gallery», ainsi que les dessins assez nombreux qu'il eut à faire d'après les tableaux

PORTRAIT DE FEMME.
(Galerie Liechtenstein)

de Rubens pour les graveurs chargés de les reproduire, on reconnaîtra que c'est là un ensemble de travaux vraiment prodigieux, surtout si l'on songe au peu de temps pendant lequel l'artiste demeura dans l'atelier du maître. Cette période est, en effet, circonscrite entre des dates très rapprochées qu'il est possible d'établir avec toute la précision désirable.

C'est peu après avoir obtenu la maîtrise, en 1618, que van Dyck est

(1) Parmi ces documents il convient de citer les déclarations faites successivement en 1661 et en 1682 par deux artistes d'Anvers, G. Coques et J.-B. van Dyck (ce dernier élève de Rubens) qui, à ce moment possesseurs de ces tableaux, les certifient « composés par le sieur Rubens et achevés par le sieur van Dyck ». Ces actes ont été découverts récemment dans les archives d'Anvers par M. J. Van den Branden, l'érudit bien connu.

entré chez Rubens. De bonne heure, il s'était fait connaître par son
mérite précoce et dans une lettre qu'il écrivait d'Anvers le 17 juillet 1620
au comte d'Arundel, un des agents de ce dernier lui parle du talent de
ce jeune homme « qui commence à être presque aussi estimé que celui
de son maître; mais comme il appartient à une des familles les plus
riches de la ville, il sera difficile de le décider à la quitter ». L'artiste
cependant devait bientôt céder aux sollicitations qui lui étaient faites à
à ce sujet et à la date du 25 décembre de la même année, Tobie Mathew
qui servait d'intermédiaire à sir Dudley Carleton pour ses achats d'objets
d'art, lui écrivait : « Votre Seigneurie a sans doute appris que van Dyck,
le célèbre élève de Rubens, est parti pour l'Angleterre où le roi lui accorde
une pension de 100 livres sterling. » Mais ce premier séjour fait par
van Dyck à Londres ne fut pas de longue durée, car, le 28 février suivant,
un passeport valable pour huit mois lui était délivré. Combien de temps
dura cette absence? on l'ignore; ce qui est certain, c'est que l'artiste était
de retour en Angleterre peu après le 8 avril 1621 et qu'en novembre 1622,
il avait dû, en toute hâte, revenir à Anvers, où il était rappelé pour
assister aux derniers moments de son père. On sait qu'après la mort de
celui-ci (1er décembre 1622), il partait pour l'Italie. Il n'avait donc guère
passé que trois ans dans l'atelier de Rubens, et pour venir à bout de
toutes les œuvres que nous avons signalées, il ne fallait pas moins que
son habileté expéditive jointe à une prodigieuse activité. A cet ensemble
de travaux déjà formidable, il faut ajouter encore d'assez nombreux por-
traits peints par van Dyck à cette époque. Il serait extraordinaire, en
effet, étant donnée sa précocité, qu'il n'eût rien produit dans le genre où
il devait exceller; et pourtant jusqu'à ces dernières années, ses biographes
étaient restés muets à cet égard. Tout au plus, citait-on comme les seuls
ouvrages qui eussent été conservés de ses débuts un portrait d'homme
appartenant à M. A. de la Faille à Anvers et deux autres portraits qui
se trouveraient en Pologne et au revers desquels, au dire de Mols (1),
se lisait l'inscription suivante : « Peints par moi, Antoine van Dyck,
en 1618 à l'âge de dix-neuf ans. »

Avec la sagacité qui lui avait déjà permis de restituer à Rembrandt
des œuvres de jeunesse jusqu'alors ignorées, M. Bode, en appelant l'atten-

(1) *Notes sur Rubens;* manuscrit de la Bibliothèque royale de Bruxelles.

XV. — *Job tourmenté par sa femme et par les démons.*

(MUSÉE DU LOUVRE).

...ens. De bonne, ilait fait connaître par son
...et dans un ilvait d'Anvers le 17 juillet 1620
...Arundel. de ce dernier lui parle du talent de
............ à être presque aussi estimé que celui
...... il appartient à une des familles les plus
........le de le décider à la quitter. » L'artiste
....... aux sollicitations qui lui étaient faites à
...... décembre de la même année, Tobie Mathew
...... à sir Dudley Carleton pour ses achats d'objets
...... Seigneurie a sans doute appris que van Dyck,
...., est parti pour l'Angleterre où le roi lui accorde
...... sterling. » Mais ce premier séjour fait par
...... pas de longue durée, car, le 28 février suivant,
...... mois lui était délivré. Combien de temps
...... ce qui est certain, c'est que l'artiste était
...... 1621 et qu'en novembre 1622,
...... où il était rappelé pour
...... après la mort de
...... donc guère
......

à ... sujet et à ...
qui servait d'... ...
d'art, lui écri...
le célèbre élè...
une pensi...

...... por-
...... il ...rait extraordinaire, en
......ût rien produit dans le genre où
...... ...squ'à ces dernières années, ses biographes
...... ...gard. Tout au plus, citait-on comme les seuls
.vra;...... ...é conservés de ses débuts un portrait d'homme
ppart.... ...de la Faille à Anvers et deux autres portraits qui
... trouve...... ...ologne et au revers desquels, au dire de Mols (1),
... lisait suivante : « Peints par moi, Antoine van Dyck,
1618 à l'âge-neuf ans. »
...... la saga... ... lui avait déjà permis de restituer à Rembrandt
...... de jeu.... alors ignorées, M. Bode, en appelant l'atten-

(revers du tableau)
...... la Bibliothèque royale de Bruxelles

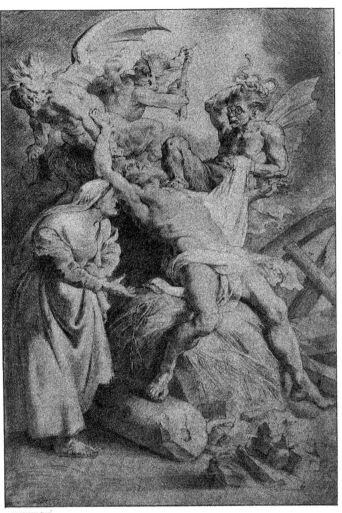

tion sur les premiers portraits de van Dyck, a rendu un nouveau service à la critique. Mais peut-être s'est-il laissé aller un peu trop facilement à grossir cette liste outre mesure en retirant à Rubens tous les portraits de cette époque qui lui étaient attribués pour les reporter à van Dyck. Tandis que, dans la première des études consacrées à ce sujet (1), il croit qu'on peut compter par *douzaines* ces portraits, dans la seconde (2) il en évalue le nombre à plus d'une cinquantaine, ce qui nous semble excessif. La question est délicate et mérite d'être examinée de près. Bien que nos conclusions diffèrent sensiblement de celles de M. Bode, nous croyons, comme lui, que c'est surtout dans la Galerie de Dresde et dans celle du prince Liechtenstein à Vienne que cette étude peut être faite de la manière la plus utile, à raison des facilités de rapprochements et de comparaisons que présentent ces deux collections.

D'après les tableaux de la jeunesse de van Dyck que possède la Galerie de Dresde, nous avons déjà dit quels étaient les caractères distinctifs de son exécution à cette époque. Ces caractères, nous les retrouvons identiquement dans le Portrait d'un homme âgé de quarante-et-un ans, daté de 1619, qui, au musée de Bruxelles, est faussement attribué à Rubens; dans le beau portrait d'Isabelle Brant (musée de l'Ermitage) laissé à son maître par van Dyck avant son départ pour l'Italie, ainsi que dans le buste de Jeune Homme et dans le Portrait de Dame avec un enfant, tous deux au musée de Dresde (nos 1023 A et 1023 B). Tous ces ouvrages d'ailleurs sont reconnus par la critique comme étant incontestablement de van Dyck et le dernier surtout nous paraît un spécimen accompli de sa manière à cette époque, à raison de la délicatesse un peu menue de la facture, du fondu de la couleur et d'une élégance de dessin qui tend à exagérer un peu la finesse des traits, l'ovale allongé des visages et la sveltesse aristocratique des mains. Mais si, d'accord avec M. Bode, nous croyons qu'il est juste d'affirmer l'attribution de ce portrait de femme à van Dyck, c'est à Rubens, suivant nous, qu'il convient, en revanche, de restituer celui de l'homme mettant ses gants (n° 1023 C) placé dans ce même musée, tout à côté, et par conséquent dans les conditions les plus favorables pour les comparer entre eux. Remarquons d'abord qu'il n'est

(1) Elle se trouve dans le bel ouvrage publié par M. Bode sur la galerie de Berlin : *Die Gemaelde der Kœniglichen Museen.*

(2) Elle a paru dans les *Graphischen Künste,* sous le titre : *Die Liechtenstein'sche Galerie.* Vienne, 1888 et 1889

pas exact de penser que ce sont là deux pendants. Leurs dimensions, il est vrai, ne diffèrent pas sensiblement, mais ce sont là aussi les dimensions des deux autres portraits voisins, et il n'y a par conséquent aucune induction à tirer de ce fait. De plus, tandis que la femme est représentée assise dans un intérieur orné de colonnes et de draperies avec ses armoiries peintes au-dessus d'elle, l'homme, au contraire, est debout et se détache sur un fond uni. M. Max Rooses a, du reste, déterminé nettement la personnalité du modèle féminin en constatant que ces armoiries étaient celles de Clarisse van den Wouwere, tandis que le type de son prétendu mari ne ressemble en rien à celui de Jean van den Wouwere, l'ami de Rubens. Une étude attentive de l'exécution permet également de conclure que les deux tableaux ne sont pas de la même main. Ce qui domine dans le Portrait de l'homme, c'est l'ampleur, la force et la noblesse familière de l'attitude, la sûreté extrême de la touche, la façon de modeler par larges plans et d'opposer les tons brillants de la lumière aux tons bleuâtres de la pénombre. Ce sont aussi ces indications brèves et franches, ces joues vermillonnées, cette main si savamment construite, ce travail sommaire et intelligent des cheveux et de la barbe, cet aspect si puissant, ce sens de la vie enfin, exprimée dans ses traits les plus significatifs. De près comme de loin, tout cela crie le nom de Rubens, tout cela se rattache directement à ce que nous savons déjà du maître, et cette pratique se continuera dans les œuvres de lui qui suivront, comme par un développement naturel et logique de son talent. Cette largeur, cette simplicité d'allures, ces qualités magistrales de la maturité, nous les retrouvons absolument pareilles dans deux autres portraits se faisant pendants au musée de Dresde (nos 960 et 961) que M. Bode enlève à Rubens pour les donner à van Dyck, aussi bien que dans les portraits de Jean-Charles de Cordes et de Jacqueline de Caestre, sa femme (musée de Bruxelles), exécutés tous deux entre 1617 et 1618, Jacqueline étant morte à cette dernière date. Suivant la remarque de M. Max Rooses (1), « le travail soigné, la facture calme, la sûreté de la main dénotent un talent mûri, un maître accompli, tel que Rubens l'était, et tel que van Dyck ne l'était pas encore en 1618 ».

La Galerie Liechtenstein nous prouve d'une manière encore plus con-

(1) Œuvre de Rubens, t IV, p. 149.

6. — *Portrait de Jean Vermoelen.*

... là deux pendants. Leurs dimensions, il

... sensiblement, mais ce sont là aussi les

... portraits voisins, et il n'y a par conséquent

... de ce fait. De plus, tandis que la femme est

... intérieur orné de colonnes et de draperies

... au-dessus d'elle, l'homme, au contraire, est

... un fond uni. M. Max Rooses a, du reste, déter-

... nalité du modèle féminin en constatant que ces

... Clarisse van den Wouwere, tandis que le

... ne ressemble en rien à celui de Jean van

... Une étude attentive de l'exécution permet

... que les deux tableaux ne sont pas de la même mai

... Portrait de l'homme, c'est l'ampleur, la force

... l'attitude, la sûreté extrême de la touche,

... plans et d'opposer les tons brillants de

... la pénombre. Ce sont aussi ces indications

... vermillonnées, cette main si savamment

... intelligent des cheveux et de la barbe,

... de la vie enfin, exprimée dans ses traits

... de près comme de loin, tout cela crie le nom de

Rubens, tout cela se rattache directement à ce que nous savons déjà du

... se continuera dans les œuvres de lui qui sui-

par un développement naturel et logique du son talent,

cette simplicité d'allures, ... de la

retrouvons absolument pareilles dans deux autres

traits se faisant pendants au musée de Dresde (nº 960 et 961)

Rubens pour les donner à van Dyck, aussi bien que

dans les portraits de Jean-Charles de Cordes et de Jacqueline de Caestre,

... la femme (musée de Bruxelles), exécutés tous deux entre 1617 et 1

... dernière date. Suivant la remarqu

M. Max Rooses ... « le travail soigné, la facture calme, la sûreté de la

main dénotent un talent mûri, un maître accompli, tel que Rubens

l'était, et tel que Van Dyck ne l'était pas encore en 1618 ».

La Galerie Liechtenstein nous prouve d'une manière encore plus c

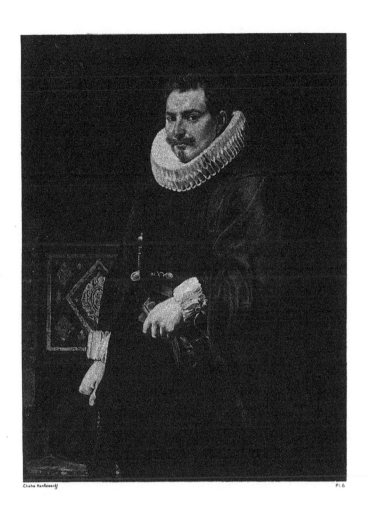

 Pl. 6

cluante que dans sa ferveur de débaptiser, M. Bode s'est laissé entraîner un peu trop loin. Un argument capital nous est, en effet, fourni par le beau portrait de Jean Vermoelen que possède cette Galerie et qui, avec l'écusson de ce personnage, porte l'inscription : *Œtat. suae 27. anno 1616.* Ainsi que nous l'apprend encore M. Max Rooses, Vermoelen étant né en ¹589' avait bien vingt-sept ans en 1616. Or, à cette date, van Dyck, qui n'avait que dix-sept ans, n'était pas encore entré dans l'atelier de Rubens et en tout cas, quelle que fût sa précocité, il eût été à ce moment incapable de la robuste maturité et de la mâle perfection de ce beau portrait. M. Bode ne pouvait donc songer à en faire honneur à van Dyck. Mais s'il est de Rubens, c'est certainement aussi à Rubens qu'il faut restituer quatre autres portraits de la même Galerie que M. Bode veut lui retirer et qui sont, à n'en pas douter, de la même main : d'abord celui d'un homme et de sa femme, âgés l'un de cinquante-sept ans, l'autre de cinquante-huit ans, et portant tous deux la date de 1618, l'année même où van Dyck devenait le collaborateur de Rubens. M. Bode a bien raison de dire à ce propos « qu'au premier coup d'œil, on croit y reconnaître très nettement caractérisée la facture de Rubens » ; mais nous avouons n'avoir pas compris les objections de détail qu'il fait ensuite à cette attribution. Dans le portrait d'un homme âgé tenant un papier à la main (n° 70) et dans celui d'un homme à l'air un peu farouche, la main appuyée sur le dossier d'une chaise (n° 95) (1), l'exécution est identique à celle du Jean Vermoelen : même franchise et même simplicité de la pose, même santé robuste de la facture et même modelé des mains. Notons aussi, en passant, que les chaises de cuir à dessins dorés qui figurent dans ces deux derniers portraits sont de tous points semblables et qu'elles faisaient probablement partie du mobilier du maître.

Nous serions moins affirmatif pour les portraits de deux jeunes époux qui se font pendants à la Galerie Liechtenstein (n°ˢ 66 et 68). On comprend d'ailleurs combien dans certains cas ces questions d'attribution sont compliquées et difficiles à trancher, alors que le maitre ayant remanié plus ou moins complètement le travail du disciple, on se trouve en présence d'œuvres auxquelles tous deux ont plus ou moins collaboré. Mais il nous a paru que, du moins dans les ouvrages que nous

(1) Voir p. 17 et 220.

venons de citer, il y avait lieu d'établir les distinctions que nous avons
faites. Aux raisons techniques invoquées par nous, il convient, du reste,
de joindre des considérations d'un ordre plus général qui sont égale-
ment probantes. En énumérant les œuvres importantes que van Dyck
avait peintes dans sa jeunesse, nous avons dit quelle somme énorme de
travail il avait fournie dans le court intervalle de temps, trois années
environ, pendant lequel il avait été l'aide de Rubens. Comment à ce
total déjà formidable pourrait-on ajouter plus de cinquante portraits,
tous soignés et de grandes dimensions ! Il y a là, rien qu'au point de vue
matériel, une impossibilité évidente. L'impossibilité morale n'est guère
moindre. Toutes ces œuvres dont on surcharge ainsi l'activité de
van Dyck, on les ôte à Rubens qui, à ce moment, en pleine force de
production, se serait condamné à une inaction relative contre laquelle
protestent ses habitudes laborieuses et sa fécondité. Comment aussi, en
possession de toute sa gloire, aurait-il éconduit tant de personnages
considérables qui s'adressaient à lui, pour les renvoyer à son jeune
disciple ? Comment ceux-ci se seraient-ils tous prêté à cette substitution
et comment lui n'en aurait-il peint aucun ? Enfin, et c'est là une raison
également sérieuse, tandis qu'il nous paraît juste de ne pas retirer à
Rubens des portraits qui étant conformes à sa manière marquent une
étape logique dans la progression de son talent, il y aurait un véritable
contresens à les attribuer à van Dyck qui, dans ce cas, à peine entré
chez le maître lui eût été d'emblée supérieur. Au lieu de ces écarts
brusques et incompréhensibles dans la succession de leurs œuvres à tous
deux, n'est-il pas plus juste de penser que l'un et l'autre ont suivi leur
pente naturelle. Pendant que Rubens, déjà très fixé dans sa voie, tout en
conservant ses qualités maîtresses de force et d'ampleur, ira de plus en
plus vers l'éclat, la fraîcheur et l'expression pénétrante de la vie,
van Dyck, encore hésitant, profitera de son mieux des exemples qu'il a
sous les yeux et il gardera toujours le pli qu'un génie si puissant a
imprimé sur sa nature souple et facile. Comme l'a si bien dit Fromentin :
« Van Dyck tout entier serait inexplicable si l'on n'avait pas devant les
yeux la lumière solaire d'où lui viennent tant de beaux reflets. On cher-
cherait qui lui a appris ces manières nouvelles, enseigné ce libre langage
qui n'a plus rien du langage ancien. On verrait en lui des lueurs venues
d'ailleurs et finalement on soupçonnerait qu'il doit y avoir eu dans son

XVI. — *Étude d'Angelets.*
Dessin à la plume.
(COLLECTION DE L'ALBERTINE).

venons de citer, il y avait lieu d'établir les distinctions que nous avons
faites. Aux raisons techniques invoquées par nous, il convient, du reste,
de joindre des considérations d'un ordre plus général qui sont égale-
ment probantes. En énumérant les œuvres importantes que van Dyck
avait peintes dans sa jeunesse, nous avons dit quelle somme énorme
de travail il avait fournie dans le court intervalle de temps, trois années
environ, pendant lequel il avait été l'aide de Rubens. Comment à ce
travail déjà formidable pourrait-on ajouter plus de cinquante portraits,
tous soignés et de grandes dimensions ! Il y a là, rien qu'au point de vue
matériel, une impossibilité évidente. L'impossibilité morale n'est guère
moindre. Toutes ces œuvres dont on surcharge ainsi l'activité de
van Dyck on les ôte à Rubens qui, à ce moment, en pleine force
productrice, se voit condamné à une inaction relative contre laqu
[...] laborieuses et sa fécondité. Comment aussi, en
[...] aurait-il éconduit tant de personnages
[...] à lui, pour les renvoyer à son jeune
disciple [...] consent-ils tous prêté à cette substitution
et comment lui n'en aurait-il point aucun ? Enfin, et c'est là une raison
également sérieuse, tandis qu'il nous paraît juste de ne pas livrer à
Rubens des portraits qui étant conformes à sa manière marqu [...] une
étape logique dans la progression de son talent, il y aurait un véritable
contresens à les attribuer à van Dyck qui, dans ce cas, à peine entré
chez le maître lui eût été d'emblée supérieur. Au lieu de ces écarts
brusques et incompréhensibles dans la succession de leurs œuvres à tous
deux, n'est-il pas plus juste de penser que l'un et l'autre ont suivi leur
pente naturelle. Pendant que Rubens, déjà très fixé dans sa voie, tout en
conservant ses qualités maîtresses de force et d'ampleur, ira de plus en
plus vers l'éclat, la fraîcheur et l'expression pénétrante de la vie,
van Dyck, encore hésitant, profitera de son mieux des exemples qu'il a
sous les yeux et il gardera toujours le pli qu'un génie si puissant a
imprimé sur sa nature souple et facile. Comme l'a si bien dit Fromentin :
« Van Dyck tout entier serait inexplicable si l'on n'avait pas devant les
yeux la lumière solaire d'où lui viennent tant de beaux reflets. On cher-
cherait qui lui a appris ces manières nouvelles, enseigné ce libre langage
qui n'a plus rien du langage ancien. On verrait en lui des lueurs venues
d'ailleurs et finalement on supposerait qu'il doit y avoir eu dans son

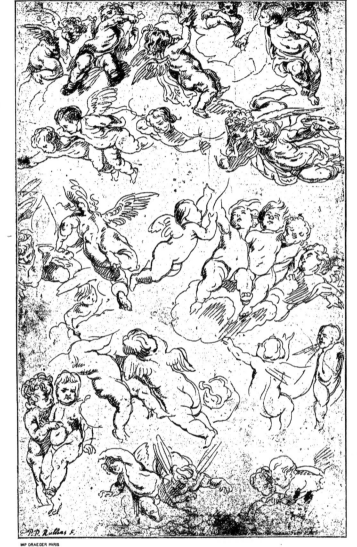

P.P. Rubens F.

voisinage un grand astre disparu (1). » Mais bientôt, sous une autre influence, celle de Titien, vers lequel il se sentira porté par un attrait plus vif encore, van Dyck se rapprochera de plus en plus dans ses portraits de cette élégance affinée qu'ont produite en Italie une civilisation plus ancienne et une culture plus haute. En regard de ces types d'hommes robustes, de carrure massive, un peu épaisse, et de ces femmes de santé trop florissante, aux carnations molles et éclatantes que lui offraient les Flandres et dont Rubens nous a montré les fidèles images, il peindra ces gentilshommes, ces *cavaliers* à la tournure dégagée, aux accoutrements pittoresques et ces grandes dames d'une distinction si exquise, avec leurs belles mains pendantes et leurs poses un peu alanguies qui font aujourd'hui la grâce et la parure de nos Musées. Entre les portraits exécutés par les deux peintres on trouverait facilement les mêmes contrastes qu'entre leurs personnes elles-mêmes : l'un d'aspect plus viril, avec plus de volonté dans le regard, avec plus d'autorité dans les traits; l'autre avec son joli visage, sa désinvolture séduisante, sa physionomie éveillée, ses yeux caressants où se reflète une âme tendre, facile aux entraînements, préparée à toutes les séductions du luxe et de la volupté.

En tout cas, à l'entrée de sa brillante carrière, van Dyck aura tiré un singulier profit de ce séjour fait chez Rubens. C'est sur ses conseils, d'ailleurs, qu'il se décidera à ce voyage d'Italie qui devait avoir des conséquences si heureuses pour son développement. En vivant chez son maître, à côté des œuvres originales de Titien ou des copies que celui-ci avait réunies, il était préparé à ce voyage auquel tous ses instincts le poussaient. Quant à la prétendue jalousie à laquelle Rubens aurait cédé en engageant son jeune ami à quitter Anvers, afin de se débarrasser d'un rival qui commençait à lui porter ombrage, c'est là une pure invention que les biographes du siècle dernier, plus friands d'anecdotes apocryphes que respectueux de la vérité, ont glissée dans leurs écrits fantaisistes. La vie entière de Rubens proteste contre une pareille allégation et c'est en vain qu'on y chercherait la trace d'un sentiment aussi bas. La façon dont il a toujours parlé de van Dyck, les éloges qu'en toute occasion il lui prodiguait, son désir de le mettre en évidence, le soin qu'il prend de

(1) *Les Maîtres d'autrefois*, p. 151.

ses intérêts, les témoignages de reconnaissance que van Dyck lui laisse
en le quittant, tout dément une pareille fable. Nous voyons, au contraire,
Rubens se priver généreusement du concours de « son meilleur élève »
quand il estime qu'il n'a plus rien à lui apprendre et en le dirigeant vers
l'Italie, il donne une nouvelle preuve de l'affection qu'il lui porte et du
discernement avec lequel il apprécie ce qui pourra être le plus utile à sa
carrière et à ses progrès. Il ne faisait, au surplus, qu'aller au-devant de
ses désirs. Aussi, à peine a-t-il franchi les Alpes, qu'introduit par son
maître dans cette société génoise où celui-ci avait noué de si hautes rela-
tions, van Dyck se sent chez lui. Il n'a pas besoin d'un long apprentis-
sage pour être au courant des raffinements de la vie élégante, parmi ces
belles dames et ces grands seigneurs : on dirait qu'il est de leur race et
qu'il a trouvé là sa vraie patrie.

PLANCHE DU LIVRE A DESSINER.
(Gravure de P. Pontius d'ap. Rubens.)

LE JOUR CHASSANT LA NUIT.
Copie d'un plafond du Primatice (Galerie Liechtenstein et collection de M. Léon Bonnat).

CHAPITRE X

NAISSANCE DE NICOLAS, LE SECOND FILS DE RUBENS (23 MAI 1618). — OUVRAGES DU MAÎTRE OU FIGURENT LES PORTRAITS DE SES ENFANTS. — NOMBRE ET IMPORTANCE DE SES ŒUVRES A CETTE ÉPOQUE : *L'Adoration des Rois* ET *la Pêche miraculeuse* DE MALINES. — *Les Miracles de Saint Ignace* ET *les Miracles de Saint François-Xavier.* — *La Communion de Saint François.* — *Le Coup de Lance.* — *Saint Ambroise et Théodose.* — *Bataille des Amazones.* — *La Chasse au sanglier.* — *Le Chapeau de paille.* — *Portraits du comte et de la comtesse d'Arundel.*

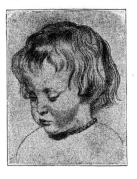

PORTRAIT DE NICOLAS RUBENS.
(Collection de l'Albertine).

REMPLIE par le travail et les affections de la famille, la vie de Rubens s'écoulait calme et heureuse. Sans luxe, ni ostentation, le train de sa maison était honorable, en rapport avec la situation toujours grandissante du maître. Ce furent là pour lui des années privilégiées et fécondes, et ses productions gardent comme un lumineux reflet de ce bonheur domestique. Son fils aîné, Albert, allait avoir quatre ans, lorsque le 23 mars 1618, une autre fils lui était né, qui fut également baptisé à l'église Saint-Jacques. Sa tante, Maria de Moy, avait été sa marraine et un grand seigneur génois, Nicolas Pallavicini, avec lequel Rubens était demeuré en relations, se

faisait représenter par un de ses' compatriotes fixé à Anvers, Andrea Picheneotti, comme parrain de l'enfant qui recevait le prénom de Nicolas. Cet accroissement de famille mettait à la disposition du grand artiste de gracieux modèles dont il ne se faisait pas faute de profiter. Il avait toujours aimé à peindre les enfants, et même avant d'avoir les siens sous les yeux, il se plaisait à en introduire dans ses compositions ou même à en faire l'objet principal de plusieurs de ses tableaux. Celui que possède le musée de Vienne, l'*Enfant Jésus jouant avec Saint Jean-Baptiste*, nous montre avec quelle grâce Rubens excellait à rendre la souplesse de leurs corps, la gaucherie naïve de leurs gestes, la vivacité et l'innocence de leurs physionomies. Le charme de ces aimables peintures explique assez l'accueil que leur fit le public et les nombreuses répétitions ou variantes qui sont sorties de l'atelier du maître.

Avec les facilités d'observation que lui fournissaient ses propres enfants, en assistant à leurs jeux ou en saisissant sur le vif le premier éveil de leurs sentiments, Rubens ajoutait encore à l'intérêt et à la valeur des œuvres où il plaçait leur image. Aussi, les types bien connus d'Albert et de Nicolas et leur âge apparent dans ces œuvres nous permettent d'assigner une date approximative à l'exécution des tableaux où ils figurent. C'est ainsi que nous voyons la Vierge et l'Enfant Jésus emprunter les traits d'Isabelle Brant et de son fils aîné sur l'un des volets d'un triptyque peint vers 1618 pour le monument funéraire d'un négociant d'Anvers, Jean Michielsen (1), monument dont la touchante composition, connue sous le nom de *Christ à la paille*, occupe le panneau central.

Une étude du musée de Berlin, très largement brossée en pleine pâte par Rubens, nous montre son plus jeune fils Nicolas, de profil et en chemisette, un blondin aux joues vermeilles et aux longs cheveux bouclés, ayant au cou un collier de perles et de coraux et tenant dans sa main potelée le fil auquel est attaché un petit perroquet verdâtre. La *Sainte Famille* dite *au Berceau*, exposée au palais Pitti, nous offre les deux frères, l'un en Enfant Jésus, l'autre en Saint Jean, se caressant sous les yeux de leur mère, tandis que dans Sainte Anne et Saint Joseph, nous reconnaissons deux visages qui nous sont déjà familiers, peut-être

(1) Il appartient aujourd'hui au Musée d'Anvers (Voir p. 232 et 233).

2. — *Enfants portant des fruits.*

(PINACOTHÈQUE DE MUNICH).

... par un de ses compatriotes ... à Anvers, Andréa ... parrain de l'enfant qui recevait le prénom de Nicolas. ... de famille mettait à la disposition du grand artiste de ... dont il ne se faisait pas faute de profiter. Il avait tou... ... peindre les enfants, et même avant d'avoir les siens sous les ... plaisait à en introduire dans ses compositions ou même à en ... ncipal de plusieurs de ses tableaux. Celui que possède le ... ne, l'*Enfant Jésus jouant avec Saint Jean-Baptiste*, nous ... quelle grâce Rubens excellait à ... dre la souplesse de leurs ... herie naïve de leurs gestes, la vivacité et l'innocence de omies. Le charme de ces aimables peintures explique assez ... leur fit le public et les nombreuses répétitions ou variantes ties de l'atelier du maître.

... les facilités d'observation que lui fourn... en assistant à leurs jeux ou en saisissant sur de leurs sentiments, Rubens ajoutait encore à l'int... et à où il plaçait leur image. Aussi, les Albert et de Nicolas et leur âge apparent dans ces d'assigner une date approximative à l'exécution des tableaux où C'est ... nsi que nous voyons la Vierge et l'Enfant Jésus les traits d'Isabelle Brant et de son fils aîné sur l'un desvers 1618 pour le monument funéraire d'und'Anvers, Jean Michielsen (1), monument dont la touchante connue sous le nom de *Christ à la paille*, occupe le ... central.

Une étude du musée de Berlin, très largement ... en pleine pâte par Rubens, nous montre son plus jeune fils Nicolas, de profil et en chemisette, un blondin aux joues vermeilles et aux longs cheveux bouclés, ayant au cou un collier de perles et de coraux et tenant dans sa main potelée le fil auquel est attaché un petit perroquet verdâtre. La *Sainte Famille* dite *au Berceau*, exposée au palais Pitti, nous ... deux frères, l'un en Enfant Jésus, l'autre en Saint Jean, se caressant sous les yeux de leur mère, tandis que dans Sainte Anne et Saint Joseph, nous reconnaissons deux visages qui nous sont déjà familiers, peut-être

1 Il appartient aujourd'hui au Musée d'Anvers (Voir p. 232 et 233).

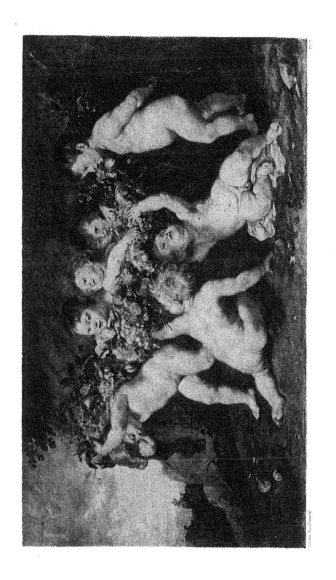

les parents d'Isabelle. Ce sont encore ses deux fils que le maître a peints dans la *Madone* de la Pinacothèque de Munich que nous avons déjà signalée et autour de laquelle Brueghel de Velours, avec sa finesse habituelle, a tressé en couronne de gracieuses fleurettes. Une autre composition du même genre et de la même époque, qui appartient également à la Pinacothèque, nous montre cette fois les deux enfants portant avec cinq autres bambins, nus comme eux, une lourde guirlande de fruits dus à l'habile et vaillant pinceau de Snyders — des prunes, des cerises, des poires, des figues, avec ces raisins, d'un vert acide, que le pâle soleil des Flandres est impuissant à colorer. C'est comme en se jouant que Rubens a modelé les corps souples et potelés de ces marmots, qui, avec leurs mines espiègles et réjouies, semblent tout fiers du fardeau sous lequel ils ploient.

Enfin, au musée de Cassel, nous retrouvons encore une fois les deux fils de l'artiste, ainsi que sa femme, dans une composition plus importante peinte vers 1620 : *la Vierge et l'Enfant Jésus recevant les hommages de plusieurs saints*, assurément une des meilleures productions de Rubens à cette époque. La beauté décorative de l'ordonnance s'y allie à une harmonie à la fois très riche et très puissante. Groupés suivant une ligne heureusement mouvementée, des saints aux visages énergiques : Saint Dominique, Saint François d'Assise, Saint Augustin, Saint Georges avec son étendard, et, tout proche du trône où est assise la Vierge, le roi David et le Fils prodigue à demi agenouillé à ses pieds, se pressent autour d'elle, unis dans leur fervente adoration, tandis que Marie-Madeleine, respectueusement inclinée et cachant de ses mains sa poitrine avec un geste pudique, lève vers le petit Jésus son visage suppliant et ses yeux baignés de larmes. Ainsi que le remarque M. Eisenmann, dans le catalogue du musée de Cassel, il est possible que van Dyck ait collaboré à cette toile dont la partie supérieure, avec ses types d'une finesse plus élégante, ses colorations plus montées et son exécution plus fondue, révèle ces préoccupations vénitiennes qui, par une sorte de prescience, hantaient déjà le jeune artiste avant son départ pour l'Italie. Mais, en tout cas, Rubens a certainement retouché pour le faire complètement sien tout ce tableau; lui seul a peint la Vierge, les deux enfants et Madeleine; lui seul était capable à cette date d'exécuter cet ensemble d'un parti si magistral et d'une couleur si brillante. Peut-être, d'ailleurs,

a-t-il remanié ultérieurement ce bel ouvrage qu'il avait gardé chez lui jusqu'à sa mort, car, nous le voyons porté à son inventaire sous la désignation peu exacte des *Sept Pêcheurs repentis*.

Un autre tableau de la Pinacothèque, peint à la même époque offre

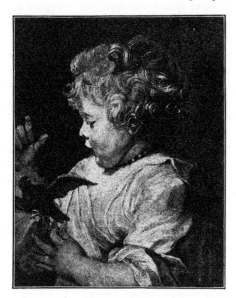

TÊTE D'ENFANT.
(Musée de Berlin.)

avec ce dernier quelque analogie et justifie mieux son titre : *le Christ et les quatre Pénitents*, puisqu'il représente le roi David, Saint Pierre, le bon Larron et Madeleine implorant le Rédempteur qui, avec une expression de bonté et de tendresse compatissante, leur montre les plaies de ses mains et de son côté, comme gages de son amour et de leur pardon. D'une facture plus expéditive, mais singulièrement habile, cette œuvre, entièrement de la main du maître, a conservé une fraîcheur et un éclat qui attestent l'excellence de ses procédés. La transparence de la pénombre dans laquelle est noyée la figure de Saint Pierre est merveilleuse et les gris du ciel concourent avec les bruns des rochers pour donner à la scène un relief surprenant. Humble et tout abîmée dans son repentir, la belle pécheresse avec ses épaules nacrées, ses blonds cheveux épars et son attitude pleine d'abandon, est une des plus délicieuses créations de Rubens.

De plus en plus, il faut le remarquer, les tableaux religieux tenaient une grande place dans son œuvre. Certes, dans les épisodes empruntés à la prédication du Christ ou dans les sujets de pure dévotion, comme les *Madones* ou les *Saintes Familles*, il n'a ni la grandeur naïve, ni l'austère gravité des primitifs, pas plus que le choix des formes et la

— *Le Christ et les Pécheurs repentis.*

(PINACOTHÈQUE DE MUNICH).

il avait gardé chez lui
inventaire sous la dési-

à la même époque offre
avec ce dernier quelque
analogie et justifie mieux
son titre : *le Christ et les
quatre Pénitents*, puis-
qu'il représente le roi
David, Saint Pierre, le
Larron et Madeleine
le Rédemp-
teur avec une ex-
de bonté et de
tendresse
leur

ses procédés. La
est noyée, la figure de Saint
du ciel concourent avec les bruns des
la scène un relief surprenant. Humble et tout
repentir, la belle pécheresse avec ses épaules nacrées,
épars et son attitude pleine d'abandon, est une des
creations de Rubens.

20. — Le Christ et les Pécheurs repentants.
(PAR L'OUVRIÈRE DE M. VON)

il faut le remarquer, les tableaux religieux tenaient
dans son œuvre. Certes, dans les épisodes empruntés à
ou dans les sujets de pure dévotion, comme les
Saintes Familles, il n'a ni la grandeur naïve, ni
pas plus que le choix des formes et la

la pre
Madone
mystère

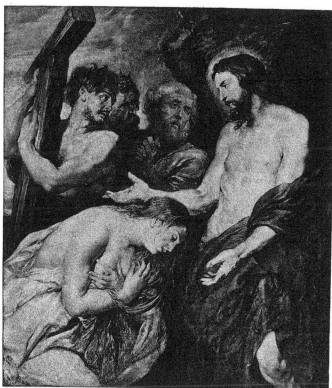

Pl 20

correction accomplie des maîtres de la Renaissance. Ses types sont parfois dépourvus de noblesse et même de beauté et trop de réminiscences italiennes entrent dans son idéal. Trop souvent aussi la figure du Christ manque d'autorité ou de distinction. C'est un bel homme aux grands

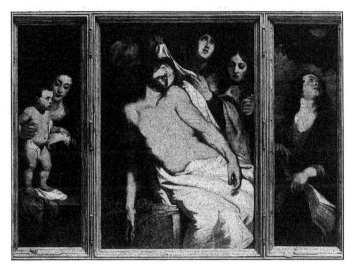

LE CHRIST A LA PAILLE.
(Triptyque du Musée d'Anvers.)

cheveux flottants, à la barbe soyeuse, aux traits agréables, mais un peu insignifiants, et avec leurs allures de jeunes matrones flamandes, ses vierges ne sont guère plus expressives. Mais qu'il représente le Christ dans les situations les plus pathétiques de sa vie terrestre, subissant les outrages de ses bourreaux, gravissant le Calvaire ou expirant sur la croix; la Vierge assistant à sa longue agonie ou tenant son cadavre sur ses genoux, alors par la sincérité et la puissance communicative de son émotion, il ose être simple, profondément humain et dans les inventions qui jaillissent spontanément de son âme et qu'il transporte vives sur la toile, il atteint la plus haute éloquence. Tel il nous apparaît dans le *Christ en croix* du Louvre, avec la Vierge, Saint Jean et Madeleine réunis sur le Calvaire dans une même pensée de pieuse tristesse et d'adoration, tableau d'une désolation si profondément saisissante. Même en

30

des sujets moins dramatiques, mais qui comportent une mise en scène pittoresque, il imagine des conceptions très personnelles. Les œuvres importantes qu'il exécuta pour la ville de Malines, à cette époque, en sont la meilleure preuve.

Presque en même temps, en effet, il recevait de cette ville deux commandes considérables. La première en date, fut celle du triptyque du maître-autel· de l'église Saint-Jean, dont il était chargé le 27 décembre 1616 par l'administration paroissiale de cette église, moyennant le prix de 1 800 florins qui ne lui fut payé que le 12 mars 1624. L'*Adoration des Rois* qui en occupe le panneau central avait été cependant livrée dès le 27 mars 1619. C'était là un sujet cher à Rubens et auquel plus d'une fois encore il devait revenir. Sans parler du grand tableau offert par la ville d'Anvers à don Rodrigo Calderon, il l'avait déjà traité vers 1615, dans une composition analogue peinte pour l'église des Capucins de Tournai et qui appartient aujourd'hui au musée de Bruxelles. Bien que cette dernière constitue un progrès très marqué sur le tableau de Madrid, la facture y manque encore de souplesse. Çà et là les intonations sont lourdes ou criardes, notamment dans le costume de la Vierge et les draperies rouges de l'un des Mages. Les visages aussi sont d'un vermillon uniforme et l'opacité des ombres noirâtres trahit la persistance des fâcheuses habitudes contractées en Italie. Quoique mal exposée, ternie et endommagée par les restaurations qu'elle a subies, l'*Adoration* de Malines nous montre avec une exécution plus large et une harmonie plus savante, une composition mieux ordonnée. A distance, l'aspect de l'ensemble est magnifique, plein de force et d'unité. En examinant plus attentivement le tableau, le regard y découvre bien des rapprochements heureux, comme l'or de la chape de brocart du vieux Mage et le rouge de la tunique de son compagnon placé debout près de lui (1); le gris de la robe et le jaune des manches de la Vierge avec le violet de son manteau. Cette vierge elle-même est charmante de grâce et d'ingénuité, et la demi-teinte transparente dans laquelle sont noyés les personnages du second plan fait encore ressortir le rayonnement de la figure du petit· Jésus, autour de laquelle la barbe blanche du Mage agenouillé près de lui et l'hermine qui couvre ses épaules mettent comme une auréole de

(1) Ce sont encore les types des deux jeunes fils de Rubens que nous reconnaissons dans les deux pages qui portent les pans de cette tunique.

XVII. — *Paysage avec figures et animaux.*

(MUSÉE DU LOUVRE).

...matiques, mais qui comportent une mise en scène
... des conceptions très personnelles. Les œuvres
... exécuta pour la ville de Malines, à cette époque, en

... temps, en effet, il recevait de cette ville deux
... considérables. La première en date, fut celle du triptyque
... de l'église Saint-Jean, dont il était chargé le 27 dé...
... son administration paroissiale de cette église, moyennant la
... qui ne lui fut payé que le 12 mars 1624. L'Adoration
... sur le panneau central avait été ... livré de...
... c'était là un sujet cher à Rubens et auquel plus d'...
... du grand tableau ... par la
... Rubens ... il l'avait déjà traité vers 1615,
... analogue peinte pour l'église des Capucins de
... aujourd'hui au musée de Bruxelles. Bien que
... progrès très marqué sur le tableau de Madrid,
... le soupçonne. Çà et là les innovations sont
... dans le costume de la Vierge et les
... Les ... sont d'un vermillon
... la ... nice des

... l'ensemble est magnifique. ... d'autre ... plus
... le tableau, le regard y découvre bien des ...
heureux, comme l'or de la chape de brocart du vieux Mage et le rouge
de la tunique de son compagnon placé debout près de lui (1); le gris de
la robe et le jaune des manches de la Vierge avec le violet de son man-
teau. Cette vierge elle-même est charmante de grâce et d'ingénuité, et la
demi-teinte transparente dans laquelle sont noyés les personnages du
second plan fait encore ressortir le rayonnement de la figure du petit
Jésus, autour de laquelle la barbe blanche du Mage agenouillé près de lui
et l'hermine qui couvre ses épaules mettent comme une auréole de

1. Ce sont encore les types des deux jeunes fils de Rubens que nous reconnaissons dans les
... pages qui portent les pans de cette tunique.

blanches et douces clartés. Avec son sens fin et délicat, Fromentin ne
pouvait manquer d'admirer cette peinture facile et brillante, réglée par
un grand esprit, exécutée par une main alerte et docile et qui « sans
avoir rien d'émouvant, ni surtout de littéraire », semble faite pour ravir
des yeux d'artiste. « Il faut voir, dit-il, la façon dont tout cela vit, se
meut, respire, regarde, agit, se colore, s'évanouit, se relie au cadre et s'en
détache, y meurt par des clairs, s'y installe et s'y met d'aplomb par des
forces. Et, quant au croisement des nuances, à l'extrême richesse obtenue
par des moyens simples, à la violence de certains tons, à la douceur de
certains autres, à l'abondance du rouge et cependant à la fraîcheur de
l'ensemble, quant aux lois qui président à de pareils effets, ce sont des
choses qui déconcertent (1). »

La commande d'un autre triptyque faite à Rubens pour l'église
Notre-Dame au delà de la Dyle, par les poissonniers de Malines, n'était
pas moins importante. Elle était destinée à orner l'autel affecté à leur
corporation dans cet édifice, et le livre de comptes de cette association a
fourni à M. Max Rooses quelques renseignements curieux à cet égard.
Les travaux d'appropriation de l'autel et des panneaux ayant été faits par
un menuisier de la ville, la corporation s'adressa à Rubens pour les
peintures et le maître se rendit le 9 octobre 1617 à Malines où les digni-
taires de la Société l'attendaient dans une auberge à l'enseigne du
Casque. On alla de compagnie à l'église pour voir l'autel et convenir du
prix. Mais l'accord n'ayant pas abouti ce jour-là, les membres du conseil
firent le voyage d'Anvers le 5 février 1618, afin de se concerter avec
l'artiste. Cette fois, le prix fut arrêté et fixé à 1 600 florins. Les panneaux
ayant été expédiés à Rubens, il se mit aussitôt à la besogne et le 11 août
de l'année suivante, les délégués des poissonniers, prévenus qu'il avait
terminé sa tâche, vinrent de nouveau à Anvers pour surveiller le trans-
port des peintures qui, grâce aux facilités dont jouissait la corporation,
fut effectué par eau.

Au dire du peintre Corneille Huysmans, le paysagiste bien connu,
Rubens, se trouvant à Malines pour assister à la pose des tableaux, y
aurait fait sur place quelques retouches.

(1) Les deux petits panneaux de l'*Adoration des Bergers* et de la *Résurrection du Christ*
qui faisaient partie de la décoration de cet autel et qui se trouvent au musée de Marseille sont
des compositions de Rubens, mais peintes assez gauchement par un de ses élèves.

Le sujet de la *Pêche Miraculeuse* choisi par lui pour le panneau central et surtout la façon dont il l'a conçu, atteste le tact avec lequel le maître savait se plier aux circonstances. Désireux de satisfaire des gens simples et sans culture, il cherche à se mettre à leur portée, à se conformer à leurs goûts. Il sent bien qu'il lui faut avec eux se tenir sur le terrain de la réalité. Donc, point de raffinements, point d'abstractions; mais une idée claire, exprimée par des formes énergiques et des intonations franchement affirmées. Le souvenir de la *Pêche* de Raphaël a pu hanter son esprit, mais il s'y est bien vite transformé pour prendre un aspect très flamand, tel que le vieux Brueghel aurait pu le rêver, avec des allures un peu grosses et des

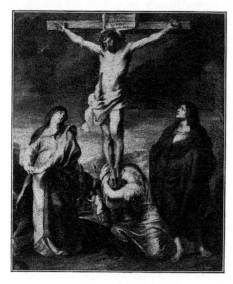

LE CHRIST EN CROIX.
(Musée du Louvre.)

couleurs vives, entières, presque brutales. Plus d'une fois, sur les bords de l'Escaut, Rubens avait pu voir en action les éléments épars de son œuvre; mais lui seul était capable de les réunir, de les concentrer dans cette image pleine de force et de vérité. Sous un ciel d'orage, un peu éclairci vers la droite, des pêcheurs s'efforcent de tirer sur la grève leurs filets chargés à se rompre par la riche capture qu'ils viennent d'opérer. Au milieu de ce tumulte, saint Pierre, indifférent à la scène, s'incline avec respect devant le Christ qui, d'un air bienveillant, accueille ses hommages et lui révèle sa vocation. Quoiqu'il se soit appliqué à imprimer à cette figure du Christ un caractère de noblesse et d'autorité, Rubens n'est point parvenu à le lui donner; elle est restée gauche et assez banale. Un dessin qui appartient à la duchesse de Weimar porte la race des tâtonnements successifs de l'artiste qui, après avoir vainement

cherché pour cette figure une pose qui le satisfît, a laissé au Christ, sans les effacer, deux visages et trois mains. En revanche, les pêcheurs avec leurs mines résolues, leurs peaux tannées et rougeâtres, leurs robustes carrures et leurs musculatures très accusées, étaient bien faits pour plaire aux poissonniers d'An-

vers. Ils se reconnais-
saient eux-mêmes dans
ces rudes travailleurs
rompus à toutes les in-
tempéries, aguerris à
tous les dangers de leur
aventureuse existence.
Quant à l'exécution de
cette œuvre mouvemen-
tée, elle offre ce mélange
incomparable d'audaces
et de délicatesse, d'aban-
don et de savoir, d'im-
provisation et de mé-
thode dont Rubens a le
secret, et c'est à Fro-
mentin que nous ren-
verrons encore nos lec-

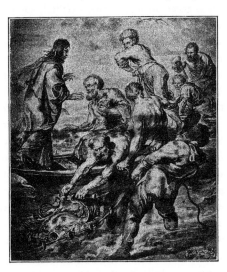

LA PÊCHE MIRACULEUSE.
(Étude pour le tableau de Malines)

teurs, à ces pages accomplies, les meilleures peut-être de son livre, dans lesquelles, à propos de la *Pêche Miraculeuse* (1), il essaie de pénétrer le secret de ce travail expéditif et cependant d'une logique si rigoureuse, « de cette fièvre apparente, contenue par de profonds calculs et servie par un mécanisme exercé à toutes les épreuves... de ces couleurs également très sommaires et qui ne paraissent si compliquées qu'à cause du parti que le peintre en tire et du rôle qu'il leur fait jouer,... de cette prémédi-tation calme et savante qui préside à des effets toujours subits,... enfin de toute cette magie des grands exécutants, qui chez d'autres tourne, soit à la manière, soit à l'affectation, soit au pur esprit de médiocre aloi, et qui chez lui n'est que l'exquise sensibilité d'un œil admirablement sain, d'une

(1) *Les Maîtres d'autrefois*, p. 58 à 73.

main merveilleusement soumise et surtout d'une âme vraiment ouverte à toute chose, heureuse, confiante et grande ». Avec des qualités pareilles, un peu amoindries par une intervention plus active de ses collaborateurs, *Tobie et l'Ange* et le *Denier du Tribut*, peints sur les volets, encadraient le panneau central, au-dessous duquel la décoration de l'autel était complétée par trois petites prédelles. Le Musée de Nancy en possède deux, d'une facture un peu hâtive, mais spirituelle et d'un parti très franc, avec des rouges vifs habilement opposés au ton glauque des flots dans le *Christ marchant sur les eaux*, et un *Jonas tombant à la mer*, où Rubens a exprimé de la manière la plus saisissante l'effarement d'un homme qui se voit menacé d'une mort prochaine.

Bien d'autres compositions religieuses sorties à ce moment de l'atelier de Rubens méritent moins de fixer notre attention, ses élèves y ayant pris une part trop considérable. De ce nombre sont les tableaux de la *Pentecôte* et de l'*Adoration des Bergers* (Pinacothèque de Munich), deux grandes toiles se faisant pendants et dont l'exécution assez banale ne fait que mieux ressortir l'insignifiance. Terminées en 1619, elles furent cependant payées 3 000 florins à l'artiste, et le duc de Neuburg, qui les avait commandées, s'en montra tellement satisfait que son agent à Anvers, outre le paiement de cette somme, fut chargé de remettre un cadeau à Isabelle Brant. Deux variantes de l'*Adoration des Bergers* appartiennent aussi au Musée de Rouen et à l'église de la Madeleine, à Lille. Dans cette dernière, où la Vierge nous offre le même type que les Madones peintes en collaboration avec Brueghel, le groupe des angelets qui contemplent l'Enfant Jésus est une merveille d'éclat et de fraîcheur. *Le Christ mort sur les genoux de sa mère* (Musée de Bruxelles) commandé par le duc d'Arenberg fut donné par lui en 1620 à l'église des Capucins de Bruxelles. Sauf le vêtement de l'ange dont le rouge trop entier détonne un peu, l'harmonie générale, faite de noirs, de gris, de violets, de bruns, de bleus et de rouges neutres, reste grave et expressive, et l'attention se reporte naturellement sur le cadavre du Christ qui rayonne d'une pâleur livide, au centre de la composition (1).

L'*Assomption de la Vierge* (également au Musée de Bruxelles) que, sur l'ordre des archiducs, Rubens peignit pour le maître-autel de l'église

(1) Le saint François, qui s'y trouve, ne figure pas dans l'étude faite pour ce tableau et qui est exposée parmi les dessins du Louvre.

des Carmes déchaussés, est datée par M. Max Rooses de 1619-1620; elle
nous paraît d'une époque un peu postérieure, la couleur en étant plus
brillante et plus blonde, et la touche plus libre et plus sûre. Le type de la
Vierge, réminiscence évidente de l'*Assomption* de Titien, n'a pas grande
distinction; mais le groupe des apôtres, avec leurs costumes vert foncé,
rouge, jaune et bleu, trouve un heureux écho dans le jaune et le bleu
amorti des robes des deux jeunes femmes qui recueillent les fleurs
éparses sur le linceul. La direction des lignes principales aussi bien que
l'habile répartition des couleurs invitent d'ailleurs le regard à monter
vers la figure de la Vierge qui s'élève radieuse, en pleine gloire, entourée
d'angelets dont les corps, roses et nacrés, se détachent gaiement sur le
gris des nuages ou sur l'azur du ciel. Par le contraste de ces colorations
qui, fortes et austères dans le bas du tableau, vont en s'épanouissant,
légères et brillantes, à la partie supérieure, l'artiste a très heureusement
exprimé l'élan de joyeuses aspirations qu'il voulait mettre dans son
œuvre. L'Académie de Dusseldorf et le Musée de Vienne possèdent
des répétitions un peu modifiées de l'*Assomption*, et la dernière, exécutée
en 1620 pour un des quatre autels latéraux de l'Église des Jésuites,
porte la trace indéniable de la coopération de van Dyck, surtout dans
les têtes et les vêtements des apôtres du premier plan.

C'étaient là des décorations magnifiques, d'une pompe un peu théâ-
trale, faites pour parler aux foules et agir sur les imaginations, en
rapport par conséquent avec le courant des idées à cette époque. La
Société de Jésus qui, par la prédominance qu'elle avait reconquise en
Flandre, favorisait surtout ce mouvement, chargeait à ce moment Rubens
de peindre deux grands tableaux (5 m. 35 de haut sur 3 m. 95) consacrés à
la mémoire des deux plus grands saints que cet ordre avait produits :
les *Miracles de Saint Ignace* et les *Miracles de Saint François-Xavier*.
Tous deux furent exécutés de 1619 à 1620, car, en signant, le 29 mars
1620, le traité conclu à ce sujet avec le Père Scribanius, Rubens les men-
tionne comme étant déjà terminés et devant lui être payés 3 000 florins
le jour de l'entier achèvement des plafonds de l'église de la maison
professe à laquelle ils étaient également destinés. Au Musée de Vienne
qui possède non seulement ces tableaux, mais les esquisses qu'en a faites
Rubens, la Direction a eu l'heureuse idée de rapprocher les unes des
autres ces peintures. On peut ainsi mieux apprécier la distance qui

sépare le travail du maître de celui de ses collaborateurs, et cependant, en cette occasion, le plus actif d'entre eux, n'était rien moins que van Dyck. Bien que Rubens ait retouché presque tous les visages afin d'en mieux préciser l'expression et que, çà et là, avec sa sûreté habituelle, il

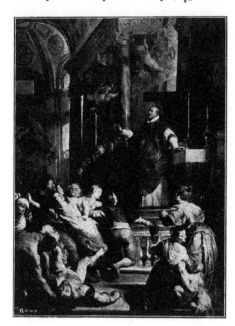

MIRACLES DE SAINT IGNACE DE LOYOLA.
(Musée de Vienne)

ait aussi donné plus d'animation à l'ensemble, mis plus de jeu et plus d'air entre les figures, et mieux accusé l'harmonie générale, il faut bien reconnaître que la spontanéité et le souffle de l'inspiration éclatent surtout dans les esquisses, tandis que les tonalités plus lourdes des tableaux définitifs, ainsi que leur facture monotone et un peu figée trahissent la main des disciples. Très puissantes de ton et très vives d'allures, ces esquisses sont, du reste, de véritables tableaux et comptent parmi les meilleures d'un homme qui en a tant produit d'excellentes. On y sent l'abandon et la sûreté que donne à l'artiste la conception très nettement arrêtée de son sujet jointe à un extrême plaisir de peindre. Mais, si grand que soit son entrain, il se contient toujours pour que l'habileté de la main, au lieu de dégénérer en virtuosité, ne serve qu'à une expression plus complète de sa pensée.

Dans la première de ces compositions, Saint Ignace, vêtu d'une aube blanche sur laquelle est passée une chasuble rouge et or, se tient adossé à l'autel, sa main posée près du calice, comme pour montrer la source où il puise sa force. Il lève les yeux vers le ciel, implorant de l'assistance divine

le pouvoir de faire les miracles qui consacreront sa mission. A côté de lui sont rangés ses compagnons, enveloppés de longs manteaux noirs, des religieux aux figures austères, immobiles et attentifs. Au-dessous d'eux, la foule des affligés et des malades est accourue pour obtenir le retour à la vie d'êtres chers ou la guérison de cruelles souffrances. Toutes les variétés de la douleur physique ou morale sont ici représentées : des mères avec leurs enfants morts ou atteints de maux incurables ; une femme en proie à une crise d'une violence extrême et qui, les yeux hagards, les vêtements en désordre, se débat et se renverse affolée, au milieu d'assistants impuissants à la contenir; et au premier plan, ter-

MIRACLES DE SAINT FRANÇOIS-XAVIER.
(Musée de Vienne.)

rassé par l'épilepsie, un homme presque nu, livide et farouche hurlant, les mains crispées et la bouche écumante. Tordus, déjetés, ces malheureux font peine à voir et la justesse impitoyable avec laquelle sont rendues les convulsions spasmodiques qui secouent tout leur être est d'un effet si saisissant, d'une vérité si scrupuleuse, que MM. Charcot et Richer, dans leur curieuse étude sur les *Démoniaques dans l'Art* (1) ont pu retrouver, parmi les possédés et les convulsionnaires de ce tableau, tous les caractères scientifiques assignés par les recherches les plus récentes à la névrose et à l'hystérie. Comme le vieux Brueghel, avec sa curiosité toujours en éveil et son désir

(1) Paris, 1887. 1 vol. in-4°, p. 34, 35.

d'être exactement renseigné, Rubens avait évidemment observé sur le vif les effets de ces maladies mystérieuses qui, de tout temps, sous des appellations différentes, ont affligé notre pauvre humanité. Privé de ce solide appui de la réalité, le maître est moins heureux dans ses inventions de monstres ou de démons, et les avortons aux formes bizarres et grotesques dans lesquels il a voulu représenter les esprits impurs exorcisés par le saint sont plutôt ridicules que terribles. Au point de vue pittoresque, la scène est admirablement composée et les figures s'enlèvent très franchement sur le ton léger d'une architecture à colonnades et à coupoles garnies de caissons, avec des trouées de ciel bleu ménagées à travers les ouvertures. La lumière s'étale largement, par grandes nappes, et l'éclat des colorations discrètement réparties est encore rehaussé par la savante diversité des tons neutres qui leur donnent tout leur prix.

Les *Miracles de Saint François* offrent moins d'unité, et la composition plus encombrée est aussi moins bien ordonnée dans les masses, plus diaprée dans le coloris. Au milieu du bariolage des intonations et du mouvement un peu heurté des lignes, l'attention hésite à se fixer et les nombreux personnages vêtus de costumes disparates et gesticulant à l'envi sollicitent également les regards. Aucun repos dans cette immense toile, où pêle-mêle, sans une action commune, on trouve réunis des épisodes et des groupes multiples, insuffisamment reliés entre eux. Dans ce chaos, parmi ce tumulte de figures grouillantes, nous retrouvons quelques anciennes connaissances : un des aveugles est une réminiscence de l'*Élymas* de Raphaël et le mort revenant à la vie avait été déjà utilisé par l'artiste dans le *Grand Jugement dernier* de Munich. Et cependant, en dépit de toutes ces incohérences, l'exécution de cette esquisse légère et alerte attire les spectateurs et les retient longtemps sous le charme par sa piquante vivacité.

Une répétition un peu modifiée des *Miracles de Saint Ignace* peinte, à la même époque, pour ce marquis Nicolas Pallavicini qui avait été le parrain du second fils de Rubens, se trouve aujourd'hui dans l'église Saint-Ambroise, à Gênes. La composition y est plus ramassée, moins théâtrale que dans le tableau de Vienne, mais bien que l'exécution y soit aussi plus personnelle et la couleur plus brillante, elle n'a cependant ni l'éclat ni la vivacité de facture que nous avons admirés dans

XVIII. — *Martyre de Saint Étienne.*

(MUSÉE DE L'ERMITAGE).

CHAPITRE X.

... enseigné, Rubens avait évidemment ... sur le
... maladies mystérieuses qui, de tout temps, sous
... différentes, ont affligé notre pauvre humanité. Privé
... de la réalité, le maître est moins heureux dans
... monstres ou de démons, et les ... aux formes
... dans lesquels il a voulu représenter les esprits
... par le saint sent plutôt ridicules que terribles. Au
... pittoresque, la scène est admirablement composée et ...
... le ton léger d'une architecture ...
... coupoles garnies de caissons, avec des trouées de ciel
... La lumière s'étale largement, par
... theoriquement réparties est encore
... qui leur donnent tout

Les Mémoires de Saint François ... d'ordre, et la composi-
tion ... dans les masses,
plus éparpillé dans ... intonations
et du mouvement un peu banal, ... à se fixer
... nombreux personnages ... qui, dans
à l'oeil, sollicitent également les regards. ... dans cette
... toile, où pêle-mêle, sans une action commune, se trouvent ...
... épisodes et des groupes multiples, insuffisamment reliés ...
Dans ce chaos, parmi ce tumulte de figures grouillantes, nous retrouvons
quelques anciennes connaissances : un des aveugles est une réminiscence
de l'*Élymas* de Raphaël et le mort revenant à la vie avait été déjà utilisé
par l'artiste dans le *Grand Jugement dernier* de Munich. Et cependant,
en dépit de toutes ces incohérences, l'exécution de cette esquisse légère
et alerte attire les spectateurs et les retient longtemps sous le charme
par sa piquante vivacité.

Une répétition un peu modifiée des *Miracles de Saint Ignace* peinte, à
la même époque, pour ce marquis Nicolas Pallavicini qui avait été le
parrain du second fils de Rubens, se trouve aujourd'hui dans l'église
Saint-Ambroise, à Gênes. La composition y est plus ramassée, moins
théâtrale que dans le tableau de Vienne, mais bien que l'exécution y
soit aussi plus personnelle et la couleur plus brillante, elle n'a cependant
ni l'éclat ni la vivacité de facture que nous avons admirés dans

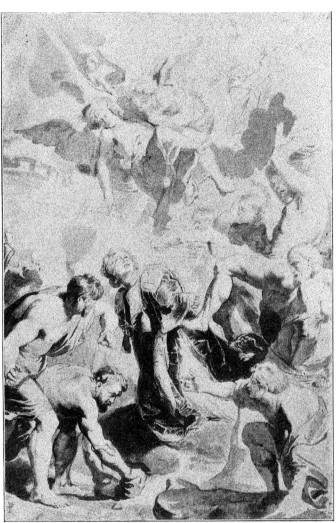

l'esquisse. D'autres ouvrages de grandes dimensions auxquels les élèves ont eu moins de part nous montrent mieux ce dont le maître était capable. Le *Martyre de Sainte Catherine* est de ce nombre. Donné vers 1622 à l'église de Lille consacrée à cette sainte par Jean de Seur, membre du conseil des archiducs et par sa femme Marie de Patyn, il appartient encore à cette église (1). Les mains liées, pâle, défaillante, la sainte s'agenouille pour recevoir le coup fatal, et c'est en vain qu'à ce moment suprême un prêtre d'Apollon essaie encore d'obtenir qu'elle abjure sa foi et sacrifie au dieu dont il lui montre le temple et la statue. Déjà le bourreau, avec un geste farouche, se prépare à décapiter la jeune fille, et ses compagnes s'empressent éplorées autour d'elle, afin de lui dérober la vue de ces sinistres apprêts : l'une d'elles lui bande les yeux, une autre écarte le voile qui couvre son cou, une troisième relève pieusement sa chevelure. Au bas, la foule impatiente attend l'exécution, tandis que, dans l'azur du ciel, des anges apportent à la martyre les palmes et la couronne réservées à sa constance. L'éclat de la couleur donne à tout cet ensemble un aspect triomphal, et comme pour en faire mieux ressortir la richesse, un *Christ à la Colonne* du Caravage, placé à quelques pas de là dans la même église, peinture très ferme, mais un peu dure, permet de mesurer le chemin qu'a fait Rubens depuis son retour d'Italie et nous prouverait, s'il en était encore besoin, à quel point il s'est désormais affranchi des influences qu'au début il avait si docilement subies.

Le triptyque du Musée de Valenciennes, peint vers 1620 pour l'abbaye de Saint-Amand et dont la *Lapidation de Saint Étienne* forme le panneau central, compte également parmi les œuvres les plus intéressantes de cette période. La composition, très bien établie, est superbe de mouvement et d'expression. Au milieu, Saint Étienne à genoux et revêtu de ses ornements sacerdotaux vient d'être blessé à mort par ses persécuteurs qui l'accablent furieusement à coups de pierres. Déjà livide, mais comme soulevé par un dernier élan de sa foi, il lève vers le ciel sa belle tête rayonnante, tandis que, dans une gloire, les anges lui apportent la palme et la couronne du martyre. Les colorations très variées — la pourpre et l'or de la chasuble du saint, le bleu, les verts pâles ou foncés, les rouges

(1) Comme le sire de Seur mourut le 2 juin 1621, il est probable que le tableau fut peint à la fin de la même année ou au commencement de 1622.

des vêtements des bourreaux et le bleu intense du ciel — s'équilibrent à distance et s'accordent avec les gris de l'architecture pour faire une harmonie d'une richesse magnifique. Malheureusement l'exécution,

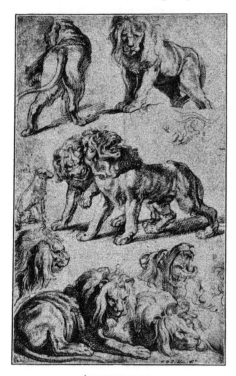

quoique fort habile, trahit la main d'un élève; on y souhaiterait un peu plus d'abandon, quelques-uns de ces accents décisifs que nous montre le beau dessin du Musée de l'Ermitage, fait par Rubens, probablement pour servir de modèle à un graveur, mais qui cependant n'a pas été reproduit. Les deux volets intérieurs complètent cette remarquable décoration. Il semble même que, dans celui de gauche, la *Prédication de Saint Étienne,* la facture soit plus personnelle et plus libre. Le visage inspiré du saint, ses mains, son costume, la tête d'un des auditeurs, et çà et là ces

ÉTUDE DE LIONS.
(Collection de l'Albertine.)

hachures énergiques tracées d'un pinceau plus ferme et plus sûr, attestent, en effet, la participation plus large du maître. Pour le volet de droite, l'*Ensevelissement de Saint Étienne,* si des rouges et des verts trop accusés y attirent plus qu'il ne faudrait le regard au détriment du panneau principal, la composition, en revanche, est d'une hardiesse et d'une aisance merveilleuses. Ainsi que le fait observer M. Max Rooses, il n'y a que Rubens pour savoir avec une telle aisance étager sur un espace aussi étroit (1 m. 26 de large sur 4 mètres de haut) neuf figures de grandeur naturelle : des femmes abîmées de désespoir — l'une d'elles,

. — *La Communion de Saint François.*

du ciel — s'équilibrent à
...ture pour faire une
...reusement, l'exécution,
quoiquefort habile, trahit
la main d'un élève; on y
...haiterait un peu plus
...bandon, quelques-uns
...accents décisifs
...montre le beau
...Musée de l'Er-
...Rubens,
...
...
...
...

deux ...
...
quable ...
...
...
...
...
...
...
...
costume, la tête d'un des
auditeurs, et çà et là ces

hachures énergiques tracées d'un pinceau plus ferme et plus sûr,
attestent, en effet, la participation plus large du maître. Pour le volet
de droite, l'*Ensevelissement de Saint Étienne*, si des rouges et des verts
trop accusés y attirent plus qu'il ne faudrait le regard au détriment du
panneau principal, la composition, en revanche, est d'une hardiesse et
d'une aisance merveilleuses. Ainsi que le fait observer M. Max Rooses,
... que Rubens pour savoir avec une telle aisance étager sur un
étroit (1 m. 26 de large sur 4 mètres de haut) neuf figures de
... naturelle : des femmes abîmées de désespoir — l'une d'elles,

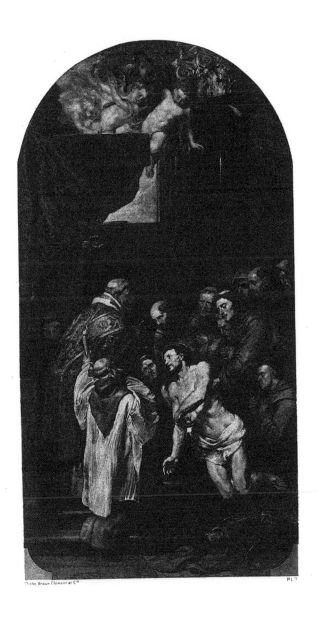

Pl. 7

baisant avec respect la chape du martyr, est charmante de grâce et de
tendresse — et au-dessous le cadavre pieusement recueilli de main en

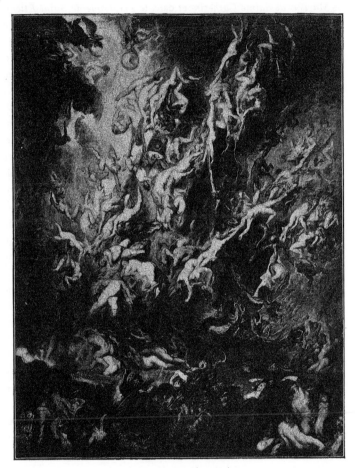

LA CHUTE DES RÉPROUVÉS.
(Pinacothèque de Munich)

main, pour être déposé dans la tombe prête à le recevoir. Quant à l'*An-
nonciation*, peinte sur les volets extérieurs, c'est un travail d'élève auquel
Rubens s'est contenté de donner quelques retouches, notamment dans la

tête de la Vierge et dans celles des petits anges aux blondes chevelures qui font cortège à l'ange Gabriel. Autant la tonalité est fleurie et brillante dans le *Martyre de Sainte Catherine* et dans le *Triptyque de Saint Étienne*, autant elle est simple et grave dans la *Communion de Saint François* du Musée d'Anvers, qui fut commandée à Rubens pour l'église des Récollets d'Anvers par Jasper Charles (1). La reproduction qui accompagne ces lignes nous dispense de décrire ce tableau dont Fromentin a si éloquemment vanté la touchante et pathétique beauté, ce panneau bitumineux « de style austère, où tout est sourd et où trois accidents seulement marquent de loin avec une parfaite évidence : le saint dans sa maigreur livide, l'hostie vers laquelle il se penche, et là-haut, au sommet de ce triangle si tendrement expressif, une échappée de rose et d'azur sur les éternités heureuses, sourire du ciel entr'ouvert. » C'est avec une admiration aussi légitime que bien exprimée que le peintre écrivain nous parle de ce moribond qui, « exténué par l'âge et par une vie de sainteté, a quitté son lit de cendres et s'est fait porter à l'autel pour y mourir en recevant l'hostie... de ce groupe d'hommes si diversement émus, maîtres d'eux-mêmes ou sanglotants, qui forme un cercle autour de cette tête unique du saint et de ce petit croissant blanchâtre, tenu comme un disque lunaire par la pâle main du prêtre (2). »

La composition est évidemment empruntée à celle de la *Communion de Saint Jérôme* du Dominiquin ; mais on n'y pense même pas en présence de cette noble figure du saint, de ce pauvre corps déjeté, contracté par la souffrance, de ce visage rayonnant, de ce regard illuminé d'amour où s'est concentré tout ce qui reste de vie. Ainsi que le remarque M. Max Rooses, « sous le coup d'une émotion profonde, Rubens oublie ses procédés habituels et se crée un style spécial pour donner une forme appropriée à une inspiration neuve et intense ». L'harmonie, cette fois, n'est plus, comme d'ordinaire, retentissante et pompeuse. Sauf le rouge mêlé d'or de la chape du prêtre et le rouge amorti du dais qui surmonte l'autel, le tableau est presque monochrome et les têtes, qui se détachent très franchement sur les bruns à peine variés de ces robes monacales, nous montrent toutes les acceptions de la ferveur, du désespoir et de l'admiration. Comme le saint auquel il a consacré ce chef-d'œuvre, on dirait

(1) On conserve encore dans la famille van Havre le reçu de 750 florins, prix de cet ouvrage, reçu écrit de la main de Rubens le 17 mai 1619.

(2) *Les Maîtres d'autrefois*, p. 102 et suiv.

17. — *Le Coup de Lance.*

... Vierge et dans celles des petits anges aux blondes chevelures qui ... à l'ange Gabriel. Autant la tonalité est fleurie et brillante dans ... *Martyre de Sainte Catherine* et dans le *Triptyque de Saint Étienne*, ... elle est simple et grave dans la *Communion de Saint François* du Musée d'Anvers, qui fut commandée à Rubens pour l'église des Récollets ... par Jasper Charles (1). La reproduction qui accompagne ces ... nous dispense de décrire ce tableau dont Fromentin a si éloquemment vanté la touchante et pathétique beauté, ce panneau bitumineux « de style austère, où tout est sourd et où trois accidents seulement marquent de ... avec une parfaite évidence : le saint dans sa maigreur livide, l'hostie vers laquelle il se penche, et là-haut, au sommet de ce triangle si tendrement expressif, une échappée de rose et d'azur sur les éternités heureuses, sourire du ciel entr'ouvert. » C'est avec une admiration aussi légitime que bien exprimée que le peintre écrivain nous parle de ce moribond qui, « exténué par l'âge et par une vie de sainteté, a quitté son lit de cendres et s'est fait porter à l'autel pour y mourir en recevant l'hostie... de ce groupe d'hommes si diversement émus, maîtres d'eux-mêmes ou sanglotants, qui forme un cercle autour de cette tête unique du saint et de ce petit croissant blanchâtre, tenu comme un disque lunaire par la pâle main du prêtre (2). »

La composition est évidemment empruntée à celle de la *Communion de Saint Jérôme* du Dominiquin ; mais on n'y pense même pas, en présence de cette noble figure du saint, de ce pauvre corps décharné, consumé par la souffrance, de ce visage rayonnant, de ce regard dans ... d'envie ... s'est concentré tout ce qui reste de vie. Ainsi que le ... M. Max Rooses, « sous le coup d'une émotion profonde, Rubens oublie ses procédés habituels et se crée un style spécial pour donner une ... appropriée à une inspiration neuve et intense ». L'harmonie, cette fois, n'est plus, comme d'ordinaire, retentissante et pompeuse. Sauf le rouge mêlé d'or de la chape du prêtre et le rouge amorti du dais qui surmonte l'autel, le tableau est presque monochrome et les têtes, qui se ... très franchement sur les bruns à peine variés de ces robes monacales, nous montrent toutes les acceptions de la ferveur, du désespoir et ... ration. Comme le ... il a consacré ce chef-d'œuvre, on dirait,

(1) On conserve encore dans la famille van Havre le reçu de 75 florins prix de cet ouvrage, ... écrit de la main de Rubens le 17 mai 1619.

(2) *Les Maîtres d'autrefois*, p. 102 et suiv.

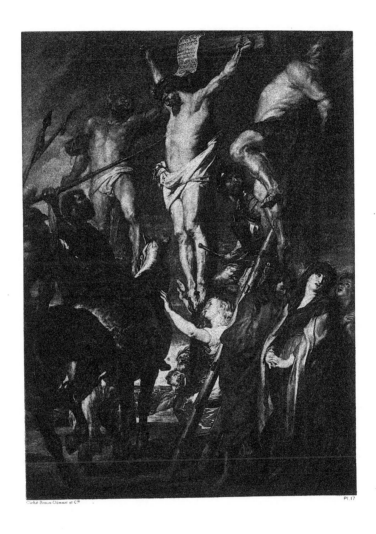

 Pl. 17

que Rubens a, ce jour-là, fait vœu de pauvreté en réduisant les couleurs
de sa palette au strict nécessaire ; mais de cette indigence volontaire il a
su tirer le parti le plus éloquent, celui qui convenait le mieux à l'intimité
et à la tristesse d'un pareil sujet.

Si Fromentin n'a pas trop exalté cette admirable peinture en la don-
nant comme un des plus purs chefs-d'œuvre de l'art, peut-être s'est-il
montré un peu sévère, un peu injuste même pour un autre tableau de
cette époque, le *Coup de Lance* du Musée d'Anvers — commandé à
l'artiste par son ami le bourgmestre Rockox, il ornait autrefois le maître-
autel de l'église des Récollets — qu'il trouve « décousu avec de grands
vides, des aigreurs, de vastes taches un peu arbitraires, belles en soi,
mais de rapports douteux ;... somme toute, une œuvre incohérente, en
quelque sorte conçue par fragments, dont les morceaux pris isolément
donneraient l'idée d'une de ses plus belles pages». Sauf le manteau rouge
de saint Jean, « trop entier et mal appuyé », nous avouons ne pas
comprendre les réserves de Fromentin, et avec de bons juges, il nous
paraît, au contraire, que, par la splendeur de l'effet décoratif et la force
de l'expression, le *Coup de Lance* tient une des premières places dans
l'œuvre de Rubens. L'effet de ces figures qui vers la gauche s'enlèvent
en vigueur sur un ciel clair, tandis qu'à droite elles se détachent avec
éclat sur les nuées assombries, est à la fois très puissant et plein de
modulations exquises. Cette science de la répartition de la lumière, qui
est une des supériorités habituelles de Rubens, atteint ici une perfection
merveilleuse. Malgré la complexité des mouvements et l'arabesque de ses
découpures, la silhouette générale est demeurée simple et très franche.
Mais si de loin le tableau vous attire, les beautés de détail qu'il contient
méritent de vous retenir longuement, surtout cette poétique figure de
Madeleine, enveloppée de ses blonds cheveux, si tendre, si belle, si
séduisante dans son désespoir, et le geste ineffable par lequel elle vou-
drait protéger contre une dernière profanation le cadavre de celui qu'elle
pleure. Avec quel à propos, quel sens exquis de la mesure, tout concourt
à donner à cette œuvre admirable la plus touchante signification ! Avec
quel art, les contrastes heureux de la couleur viennent ici se résoudre
en une harmonie totale, très puissante, très pathétique, en intime accord
avec le caractère de la scène et avec l'extrême diversité des sentiments
qu'il s'agissait d'exprimer !

Malgré leurs grandes dimensions, la *Communion de Saint François*
(4 m.20 de haut sur 2 m.35) et le *Coup de Lance* (4 m.24 de haut sur 3 m.10),
sont peints sur bois. Il est certain que Rubens avait une prédilection
marquée pour cette matière plus résistante que la toile et qu'il employait,

LE SANGLIER DE CALYDON.
(Musée de Cassel.)

le plus souvent qu'il
pouvait, ces panneaux
préparés au plâtre, sur
lesquels sa facture était
à la fois plus vive et plus
ferme. C'est cependant
sur toile que, vers cette
époque, il a exécuté un
autre de ses chefs-d'œu-
vre : *Saint Ambroise
refusant à Théodose
l'entrée de l'église à la
suite du massacre de
Thessalonique*, ouvrage
d'une conservation ad-
mirable et qui appar-
tient au Musée de
Vienne. On comprend
qu'un pareil sujet ait
tenté un esprit comme

le sien. Si l'épisode en lui-même peut sembler de peu d'importance,
en réalité, il nous montre aux prises les deux grandes forces qui
se partagent l'empire du monde. Au fond de cet incident particulier
se retrouve, en effet, l'éternel conflit du pouvoir spirituel et du pou-
voir temporel. La composition met clairement en lumière les circon-
stances et la grandeur du débat. D'un côté, le chef d'un vaste empire,
au comble de la prospérité, dans tout l'enivrement de ses récentes
victoires, Théodose, couronné de lauriers, son manteau de pourpre
jeté sur son costume militaire, s'avance vers l'entrée de l'église, avec
son cortège de courtisans ; de l'autre, le saint, un vieillard coiffé de la
mitre et couvert de ses ornements épiscopaux, s'oppose à son passage.
Agités par des impressions bien diverses, les assistants attendent l'issue

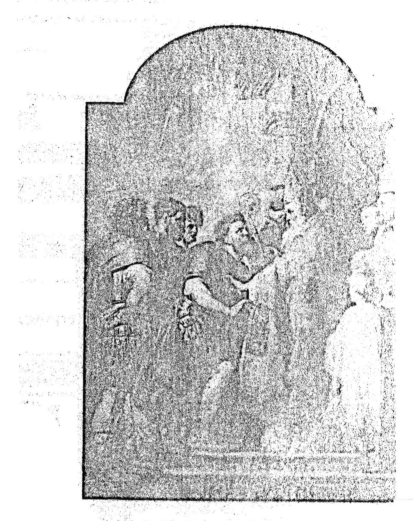

5. — *Saint Ambroise et Théodose.*

(MUSÉE DE VIENNE).

CHAPITRE X.

grandes dimensions, la *Communion de Saint François*
(2 m. sur 2 m. 35) et le *Coup de Lance* (4 m. 24 de haut sur 3 m. 10),
et bois. Il est certain que Rubens avait une prédilection
pour cette matière plus résistante que la toile et qu'il employait,

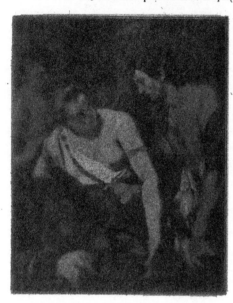

le plus souvent qu'il
pouvait, ces panneaux
préparés au plâtre, sur
lesquels sa facture était
à la fois plus vive et plus
ferme. C'est cependant
sur toile que, vers cette
époque, il a exécuté un
autre de ses chefs-d'œu-
vre : *Saint Ambroise
refusant à Théodose
l'entrée de l'église à la
suite du massacre de
Thessalonique*, ouvrage
d'une conservation ad-
mirable et qui appar-
tient au Musée de
Vienne. On comprend
qu'un pareil sujet ait
tenté un esprit comme
le sien. Si l'episode en lui-même peut sembler de peu d'importance,
en réalité, il nous montre aux prises les deux grandes forces qui
se partagent l'empire du monde. Au fond de cet incident particulier
se retrouve, en effet, l'éternel conflit du pouvoir spirituel et du pou-
voir temporel. La composition met clairement en lumière les circon-
stances et la grandeur du débat. D'un côté, le chef d'un vaste empire,
au comble de la prospérité, dans tout l'enivrement de ses récentes
victoires, Théodose, couronné de lauriers, son manteau de pourpre
jeté sur son costume militaire, s'avance vers l'entrée de l'église, avec
son cortège de courtisans ; de l'autre, le saint, un vieillard coiffé de la
mitre et couvert de ses ornements épiscopaux, s'oppose à son passage.
Agités par des impressions bien diverses, les assistants attendent l'issue

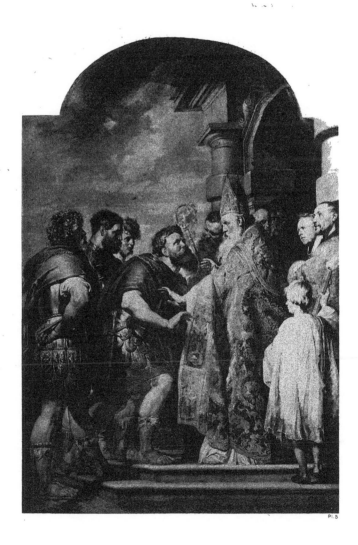

PI. 5

de la scène, les uns étonnés, irrités de la tranquille audace du vieillard,
les autres remplis d'une muette admiration pour son courage. Le contraste

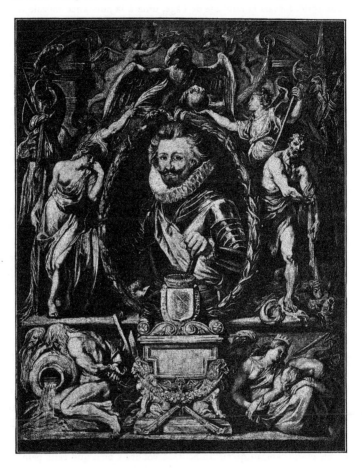

PORTRAIT DE CHARLES DE LONGUEVAL.
(Musée de l'Ermitage.)

des deux groupes est saisissant, et si l'empereur — incliné, suppliant,
l'air sournois et humblement aimable, une de ses mains posée sur son
cœur, comme s'il protestait de son dévouement — semble un peu trop

oublier son rang, le saint, en revanche, avec sa figure vénérable et la
dignité de son maintien, est superbe de calme, d'inflexible douceur et
d'autorité. Jamais la faiblesse de l'âge, unie à la puissance morale d'une
conviction supérieure, n'a revêtu un aspect plus auguste. Du reste, pas
de contrastes violents, ni dans la lumière, ni dans la couleur; mais sous
un jour égal, un dessin posé, des nuances moyennes et prochaines,
mises en valeur par l'emploi le plus judicieux de gris très savamment
répartis : gris bleuâtre d'un ciel léger et profond; gris plus soutenus de
l'architecture, des degrés et du terrain; gris de fer des armures des cour-
tisans et du camail de l'un des prêtres; gris verdâtres d'un bout d'horizon
qui apparaît entre les personnages. Ainsi encadrées et rehaussées, les
colorations, bien que discrètes, ont tout leur prix, et en même temps qu'il
donnait à saint Ambroise la majesté la plus imposante, l'artiste parait
cette noble figure de toutes les séductions de son pinceau. Le visage du
saint, dont une longue barbe blanche relève encore la fraîcheur vermeille,
et sa chape, où les ornements d'or se mêlent si richement aux verts d'un
brocart aux larges plis, attirent aussitôt sur lui l'attention. Dans sa
magnifique simplicité, la scène est éloquente. Elle manifeste excellem-
ment la souplesse de talent d'un maître qui, en abordant les sujets les
plus variés, peut traiter chacun d'eux dans le mode qui lui convient le
mieux. Par la gravité, le naturel et l'élévation du style, l'artiste a parlé
ici le vrai langage de l'histoire.

Rubens se sentait fait pour ces grands ouvrages dans lesquels il pou-
vait à la fois manifester sa fécondité, l'ampleur de ses conceptions, les
ressources infinies dont il disposait pour les exprimer. Après les œuvres
éclatantes qu'il avait déjà produites, c'est avec un sentiment bien légitime
de confiance en lui-même que, le 13 septembre 1621, il écrivait à William
Trumbull, agent diplomatique de Jacques I^{er} dans les Flandres, en lui
offrant ses services : « Telles choses ont plus de grâce et de véhémence
en un grand tableau qu'en un petit. Je voudrais bien que cette peinture
pour la galerie de Mgr le prince de Galles fût de proportion plus grande,
pour ce que la capacité du tableau nous rend plus de courage pour
expliquer bien et vraisemblablement notre concept. » Et à la fin de cette
même lettre, revenant à la charge à propos de la décoration de la Grande
Salle de Witehall, dont la reconstruction était déjà projetée, il ajoute :
« Je confesse d'être par un instinct naturel plus propre à faire des

18. — *Combat des Amazones.*

(PINACOTHÈQUE DE MUNICH).

... ... le saint, en revanche, avec sa figure vénérable et la
... maintien, est superbe de calme, d'inflexible douceur et
... ... faiblesse de l'âge, unie à a puissance morale d'une
... supérieure, n'a revêtu un aspect plus auguste. Du reste, pas
... ... violents, ni dans la lumière, ni dans la couleur; mais sous
... ... égal, un dessin posé, des nuances moyennes et prochaines,
... ... leur par l'emploi le plus judicieux de gris très savamment
... bleuâtre d'un ciel léger et profond; gris plus soutenus de
... ... des degrés et du terrain; gris de fer des armures des cour-
... camail de l'un des prêtres; gris verdâtres d'un bout d'horizon
... entre les personnages. Ainsi encadrées et rehaussées, les
... ... bien que discrètes, ont tout leur prix, et en même temps qu'il
... ... saint Ambroise la majesté la plus imposante, l'art
... ... figure de toutes les séductions de son pinceau. Le visage du
... ... une longue barbe blanche relève encore la fraîcheur vermeille,
... ... les ornements d'or se mêlent si richement aux verts d'un
... ... plis, attirent aussitôt sur lui l'attention. Dans sa
... la scène est éloquente. Elle manifeste excellem-
... qui, en abordant les sujets les
... convient le
...

... les
... disposait pour les exprimer. Après les œuvres
... ont déjà produites, c'est avec un sentiment bien légitime
... ance en lui-même que, le 13 septembre 1621, il écrivait à William
... ... bull, agent diplomatique de Jacques Ier dans les Flandres, en lui
offrant ses services : « Telles choses ont plus de grâce et de véhémence
en un grand tableau qu'en un petit. Je voudrais bien que cette peinture
pour la galerie de Mgr le prince de Galles fût de proportion plus grande,
pour ce que la capacité du tableau nous rend plus de courage pour
expliquer bien et vraisemblablement notre concept. » Et à la fin de cette
même lettre, revenant à la charge à propos de la décoration de la Grande
Salle de Witehall, dont la reconstruction était déjà projetée, il ajoute :
« Je confesse d'être par un instinct naturel plus propre à faire des

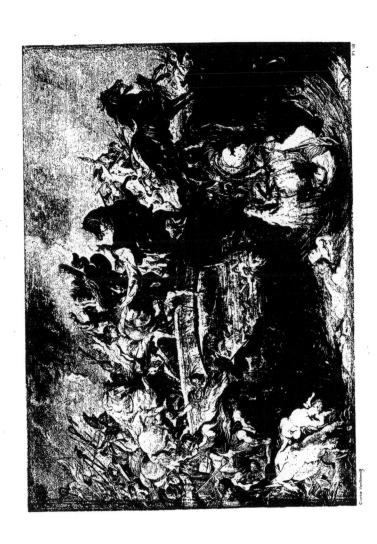

ouvrages bien grands que de petites curiosités. Chacun a sa grâce; mon
talent est tel que jamais entreprise, encore qu'elle fût démesurée en
quantité et diversité du sujet, n'a surmonté mon courage. »

On ne saurait caractériser le génie de Rubens aussi justement qu'il le
fait ici lui-même, et toutes les fois que dans ses grandes toiles, sans
laisser trop de part à la collaboration de ses élèves, il s'est donné pleine-
ment carrière, la sûreté et l'aisance avec lesquelles il se meut sur les
plus vastes espaces justifient assez son dire. Et cependant, il faut bien
le reconnaître, c'est encore dans les ouvrages de dimensions moyennes
que d'ordinaire il a le mieux donné sa mesure. Son génie y éclate plus
librement et laisse à ses créations une plus chaude empreinte. Comme il
en embrasse mieux l'ensemble, il sait mieux en concentrer l'impression.
Sa facture plus vive y est aussi plus personnelle, et en insistant là où il
faut, il excelle à marquer de traits plus significatifs l'expression de sa
pensée. Nous n'en pourrions citer une meilleure preuve que cette
Bataille des Amazones (de la Pinacothèque de Munich) qu'il peignit
vers la même époque pour un des principaux amateurs d'Anvers, Corneille
van der Geest qui, nous l'avons vu, s'était utilement employé, dès 1610,
à lui assurer la commande du triptyque de l'*Érection de la Croix*.

Le soin que mit l'artiste à son œuvre montre assez le désir qu'il avait
de satisfaire un connaisseur aussi distingué. Le neveu du maître, Phi-
lippe Rubens, d'après ses souvenirs, dit que la *Bataille des Amazones*
fut peinte vers 1615, et M. Max Rooses en place l'exécution de 1610 à
1612. A raison du caractère et de la perfection de cette exécution, nous
croyons que le tableau est postérieur de quelques années. Dans une
lettre écrite à Pierre van Veen, le 19 juin 1622, Rubens l'informe que
Vorsterman n'a pu encore finir la gravure qu'il en fait, bien qu'il en ait
déjà touché le prix depuis trois ans, c'est-à-dire en 1619. C'est cette date
de 1619 que, d'accord avec le catalogue de la Pinacothèque, nous croyons
qu'il convient d'adopter. Inspirée par la *Bataille de Constantin* de Ra-
phaël, la composition nous montre le dernier effort de la lutte concen-
trée autour du pont du Thermodon, sur lequel les vainqueurs s'avan-
cent irrésistibles et où les intrépides guerrières essaient encore un
semblant de défense. C'est un amas confus de bras qui se lèvent pour
frapper, d'armes qui reluisent, de chevaux qui se cabrent, se mordent
ou s'abattent avec fracas. Sous l'arche, la rivière roule des eaux vertes,

épaisses et rougies de sang ; plus loin, un trou béant, d'un noir profond, où sont entassés des corps livides. A l'horizon, la silhouette d'une ville qui brûle ; à droite, le pêle-mêle ahuri d'une fuite sous un ciel tourmenté, d'un bleu violent et dans lequel roulent de gros nuages blancs.

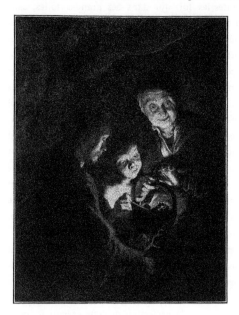

LA VIEILLE AU COUVET.
(Galerie de Dresde.)

Des tourbillons de poussière, de flammes ou de fumées se mêlent aux nuées d'orage. Partout le tumulte des éléments s'ajoute aux fureurs du combat, et dans ce désordre un art accompli a mis en évidence les détails les plus expressifs, mais subordonnés à la parfaite unité de l'aspect. Quant à la touche, tour à tour caressante ou ferme, toujours intelligente, elle montre la docilité de cette main incomparable, guidée par cet esprit alerte et posé qui fait conspirer tous les moyens d'action dont il dispose à la complète expression de sa pensée.

La facilité avec laquelle Rubens passe d'un sujet à l'autre n'est pas moins surprenante. Une œuvre pleine de couleur et de mouvement, comme la *Bataille des Amazones*, succède à une œuvre grave et monochrome comme la *Communion de Saint François*, et dans toutes deux il fait preuve d'une égale convenance. Au lieu d'épuiser sa fécondité, il semble que cette diversité extrême soit pour lui un délassement. Elle stimule en tout cas sa verve, et dans son incessant labeur on chercherait en vain quelque trace de fatigue. A chaque fois, il se renouvelle, et, sans se laisser jamais enfermer dans la redite de formes ou d'harmonies convenues, tour à tour il imagine les combinaisons les plus variées. L'inté-

·bres pour la « *Chasse au Sanglier* » *de la Galerie de Dresde.*

(MUSÉE DU LOUVRE)

livides. A l'horizon la silhouette d'une ville
se mêle-mêle à... d'... fuite sous un ciel tour-
... dans l... ... de gros nuages blancs.
Des tourbillons de pous-
sière, de flammes ou de
fumées se mêlent aux
nuées d'orage. Partout
le tumulte des éléments
s'ajoute aux fureurs du
combat, et dans ce dés-
ordre un art accompli
a mis en évidence les
... les plus expres-
... subordonnés
... unité de
... à la top-
...
...

la docilité de cette main
incomparable, guidée
par cet esprit alerte et
posé qui fait conspirer
tous les moyens d'action

LA VIEILLE AU COUVET.
(Galerie de Dresde.)

lont il dispose à la complète expression de sa pensée.

La facilité avec laquelle Rubens passe d'un sujet à l'autre n'est pas
noins surprenante. Une œuvre pleine de couleur et de mouvement,
comme la *Bataille des Amazones*, succède à une œuvre grave et mono-
chrome comme la *Communion de Saint François*, et dans toutes deux il
fait preuve d'une égale convenance. Au lieu d'épuiser sa fécondité, il
semble que Elle
stimule en tout cas sa verve, et dans cet incessant labeur on chercherait

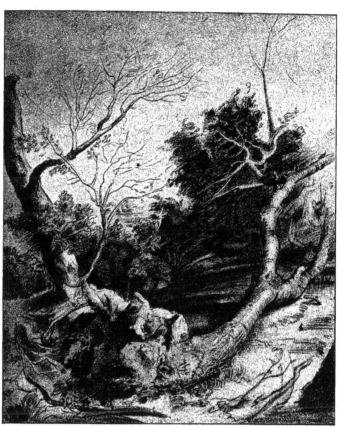

rêt qu'il prend ainsi à se proposer des fins très différentes lui permet
d'explorer, dans toutes ses parties, le vaste domaine de son art. Avec la

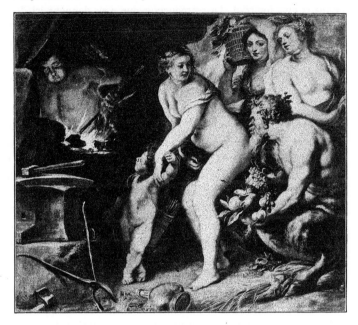

VÉNUS CHEZ VULCAIN.
(Musée de Bruxelles)

joie de produire, c'est la générosité magnifique d'un grand talent qui
s'épanche en ces innombrables créations.

Les preuves de la souplesse et de la fécondité du maître à cette époque
abondent à ce point qu'il faut nous borner et choisir, entre tant d'œuvres
sorties de son atelier, celles où éclate le plus franchement son originalité.
Vers le temps où il peignait la *Bataille des Amazones*, la *Chasse au
Sanglier* de la galerie de Dresde nous offre dans un tout autre genre des
qualités pareilles. Ce sujet qu'il avait déjà traité — avec la collabora-
tion un peu trop visible de ses élèves — dans une grande toile qui ap-
partient au musée de Marseille, il le reprenait dans une esquisse de
moindre dimension qui est aussi un de ses chefs-d'œuvre. Un dessin à
la plume de la collection du Louvre, fait d'après un chêne fracassé par la

foudre et dont la robuste ramure jonche le sol de ses débris, lui four-
nissait l'occasion de donner, cette fois, à la scène un aspect plus pitto-
resque et plus imprévu. La reproduction que nous donnons ici de ce
dessin, rapprochée de celle du tableau lui-même, au premier plan duquel il
l'a utilisé, nous permet de constater avec quelle conscience Rubens consul-
tait la nature et avec quelle liberté il usait de ces renseignements pour
les adapter à ses vues. Poussant droit devant lui, en pleine forêt, le san-
glier chassé et pressé par la meute haletante est venu s'engager dans les
branchages du vieil arbre, colosse séculaire qui dresse vers la gauche sa
souche mutilée. La bête se défend avec rage contre les chiens qui la har-
cèlent, contre les rustres armés de pieux et de fourches qui la cernent
de toutes parts. Faisant tête à ses ennemis, elle bouscule et déchire de
ses crocs ceux qui sont à sa portée. Autour d'elle, parmi cette mêlée
épique, des limiers éventrés gisent çà et là ; d'autres se ruent sur elle, en
masse, pour l'accabler. Ce n'est partout que mouvement désordonné,
fracas de cris, de hurlements, de branches brisées ; des seigneurs pres-
sent leurs montures ; des chevaux se cabrent ou font jaillir l'eau sous leurs
sabots ; des valets hors d'eux-mêmes, les yeux hagards, soutiennent le
choc du sanglier ; des chiens, arc-boutés sur leurs pattes, escaladent les
branches en s'aidant de leurs griffes ou, groupés en paquet, se précipitent
furieusement sur l'animal. Dans ce tumulte forcené, Rubens excelle à
se débrouiller. Il semble que jamais il ne soit plus maître de lui-même
qu'au milieu de ces confusions où d'autres se perdraient. C'est d'un trait
ferme et précis que, jusque dans les moindres détails, il arrête sa compo-
sition. Puis, là-dessus, sans appuyer, comme en courant, il pose ses
brèves indications de couleurs, si justement appliquées qu'elles commu-
niquent à tout ce qu'il veut nous montrer une merveilleuse réalité. En
quelques traits, le panneau, dont il laisse jouer le fond grisâtre, se peuple
et s'anime. Le paysage lui-même est touché avec une dextérité savante, et,
en dépit de ce travail expéditif, vous distinguez les différentes essences
de la forêt, avec leur port, leurs écorces variées, le feuillage découpé des
chênes, la fraîche verdure des touffes de genêts, la dentelure compliquée
des fougères, le vernis des lierres et les pousses capricieuses des ronces.
C'est comme une autre chasse que court ce pinceau alerte qui n'a pro-
bablement pas mis beaucoup plus d'une journée à cette ébauche où, à
côté du peintre et de la vaillance qu'il apporte à la pratique de son art,

ramure jonche le sol ... lui four-
... cette fois, à la scène un aspect plus pitto-
... La reproduction que nous donnons ici de ce
... celle du tableau lui-même, au premier plan duquel il
... met de constater avec quelle conscience Rubens consul-
... ec quelle liberté il usait de ces renseignements pour
... vues. Poussant droit devant lui, en pleine forêt, le san-
... pressé par la meute haletante est venu s'engager dans les
... vieil arbre, colosse séculaire qui dresse vers la gauche sa
... La bête se défend avec rage contre les chiens qui la har-
... les rustres armés de pieux et de fourches qui la cernent
... Faisant tête à ses ennemis, elle bouscule et déchire de
... qui sont à sa portée. Autour d'elle, parmi cette mêlée
... éventrés gisent çà et là ; d'autres se ruent sur elle, en
... accabler. Ce n'est partout que mouvement désordonné;
... de hurlements, de branches brisées ; des seigneurs pres-
... ; des chevaux se cabrent ou font jaillir l'eau sous leurs
... Des vues hors d'eux-mêmes, les yeux hagards, soutiennent le
... hiens, arc-boutés sur leurs pattes, escaladent les
... griffes ou, groupés en paquet, se précipitent
... sur l'animal. Dans ce tumulte forcené, Rubens excelle à
... jamais il ne soit plus maître de lui-même
qu'au milieu de ces confusions où d'autres se perdraient. C'est d'un trait
ferme et précis que, jusque dans les moindres détails, il arrête sa compo-
sition. Puis, là-dessus, sans appuyer, comme en courant, il pose ses
brèves indications de couleurs, si justement appliquées qu'elles commu-
niquent à tout ce qu'il veut nous montrer une merveilleuse réalité. En
quelques traits, le panneau, dont il laisse jouer le fond grisâtre, se peuple
et s'anime. Le paysage lui-même est touché avec une dextérité savante, et,
en dépit de ce travail expéditif, vous distinguez les différentes essences
de la forêt, avec leur port, leurs écorces variées, le feuillage découpé des
chênes, la fraîche verdure des touffes de genêts, la dentelure compliquée
des fougères, le vernis des lierres et les pousses capricieuses des ...
C'est comme une autre chasse que court ce pinceau alerte qui ... pro-
bablement pas mis beaucoup plus d'une journée à cette ét... où, à
côté du peintre et de la vaillance qu'il apporte à la pratique de son art,

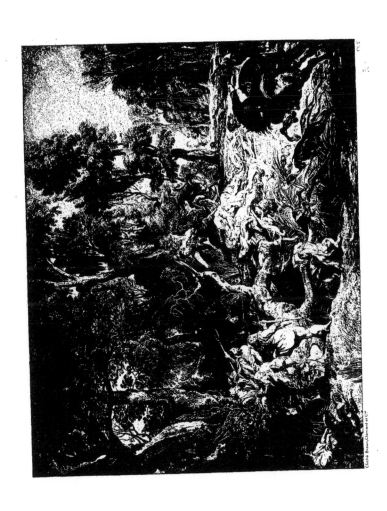

vous découvrez aussi le cavalier accompli, fait pour comprendre le charme de tous les nobles exercices, et qui, dans cette vive image, a réuni, comme en résumé, tous les enivrements de la chasse.

Avec la variété de ses inventions et la liberté d'allures qu'elle comporte, la Fable devait aussi bien souvent attirer Rubens, et à toutes les époques de sa vie il lui a fait une large place dans son œuvre. Nous aurons l'occasion de revenir sur quelques-unes des compositions qu'elle lui a inspirées à cette époque : *Chasses* et *Repos de Diane, Marche du vieux Silène*, etc. ; il nous suffira pour le moment de mentionner brièvement ici quelques-unes des plus importantes. *Vénus et Adonis* fut un des sujets favoris de Rubens et il l'a traité plusieurs fois dans des tableaux qui appartiennent au musée de La Haye, à l'Ermitage et aux Uffizi. Ce dernier exemplaire nous paraît le meilleur. On y retrouve quelques-unes des figures que l'artiste a déjà employées ou qu'il emploiera encore dans la suite : la Furie, qui voudrait entraîner le beau chasseur, le groupe des Grâces un peu minaudières, qui cherchent à le retenir près de la déesse et plusieurs des Amours qui jouent avec ses chiens. Si, par places, la facture est un peu timide, un peu menue, la couleur nacrée des nus et la transparence de leurs ombres, révèlent l'œil et la main du maître.

Il y a plus de force et de simplicité et comme une maturité plus pleine dans le *Borée enlevant Orithye*, de l'Académie des Beaux-Arts de Vienne. Avec sa longue barbe grise, son air farouche et ses carnations rougeâtres, le type du vieillard manque, il est vrai, un peu de distinction. En revanche, les petits génies qui recueillent la neige tombant à flocons ou qui s'en jettent des boules, sont d'une invention piquante, et le corps de la jeune fille, d'une tournure superbe, se détache éclatant sur un ciel plombé. C'est probablement le même modèle féminin qui a servi pour une des figures de l'*Enlèvement des Filles de Leucippe*, dont la collection du Louvre possède un dessin sommaire, mais tracé avec une grande sûreté. Là aussi la blancheur lactée des corps des jeunes filles forme avec les intonations basanées des chairs de leurs ravisseurs un contraste excessif. Mais la silhouette du groupe se découpe très franchement sur le ciel, et quant à la fraîcheur des carnations des captives, au modelé à la fois ferme et souple de leurs formes épanouies, à la grâce caressante de leurs contours, ce sont de vraies merveilles

dont l'image radieuse demeure profondément fixée dans le souvenir.
L'étude de la *Vieille Femme au Couvet* (Galerie de Dresde) avec son
visage éclairé de bas en haut, par la braise enflammée d'un réchaud sur
lequel souffle le jeune garçon placé à côté d'elle, nous est une nouvelle

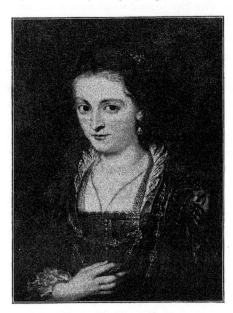

PORTRAIT DE SUZANNE FOURMENT.
(Musée du Louvre.)

preuve de la curiosité
qui porte Rubens à
aborder tous les effets
que peut lui offrir la
nature. Dans ces sujets
alors très en vogue et
que la plupart des pein-
tres contemporains,
Honthorst notamment,
ne traitent qu'avec des
contrastes d'une dureté
excessive, le maître fait
preuve d'une délicatesse
d'observation singu-
lière. La rougeur trans-
parente des mains oppo-
sées à la flamme, les
passages insensibles des
ombres aux lumières,
et la recherche si fine-
ment poursuivie du mo-
delé dans le visage de cette bonne vieille, attestent avec quelle pénétration
ce grand esprit arrivait à résoudre, comme du premier coup, des pro-
blèmes nouveaux pour lui.

Mais tandis que les autres s'absorbant dans la représentation exclusive
d'effets de ce genre, en faisaient l'objet d'une spécialité forcément
monotone, Rubens ne s'y laissait pas cantonner. Après cette tentative
heureuse, loin de s'attarder à ces effets, il s'empresse de revenir à cette
lumière diffuse qui, sans dénaturer les tonalités, lui permettait mieux de
manifester ses qualités personnelles. Cette étude de Dresde n'est
d'ailleurs, ainsi que MM. Hymans et Max Rooses l'ont prouvé, qu'un
fragment d'une œuvre mutilée, dont le Musée de Bruxelles possède

dont l'image... ...dément fixée dans le souvenir.
L'étude de... ...*ouvet* (Galerie de Dresde) avec son
visage éclairé... ...la braise enflammée d'un réchaud sur
auquel sert elle... ...à côté d'elle, nous est une nouvelle
preuve de la curiosité
qui porte Rubens à
aborder tous les effets
que peut lui offrir la
nature. Dans ces sujets
alors très en vogue et
que la plupart des pein-
tres contemporains,
...horst notamment,
...ent qu'avec des
...d'une dureté
...
...
...
lière, la rougeur trans-
parente des mains expo-
sées à la flamme, les
passages insensibles des
ombres aux lumières,
et la recherche si fine-
ment poursuivie de la mo-

PORTRAIT D'UNE VIEILLE FEMME.
(Musée du Louvre.)

delé dans le visage de cette bonne vieille, attestent avec quelle pénétration
ce grand esprit arrivait à résoudre, comme du premier coup, des pro-
blèmes nouveaux pour lui.

Mais tandis que les autres s'absorbant dans la représentation exclusive
d'effets de ce genre, en faisaient l'objet d'une spécialité forcément
monotone, Rubens ne s'y laissait pas cantonner. Après cette tentative
heureuse, loin de s'attarder à ces effets, il s'empresse de revenir à cette
lumière diffuse qui, sans dénaturer les tonalités, lui permettait mieux de
manifester ses qualités personnelles. Cette étude de Dresde n'est
d'ailleurs, ainsi que MM. Hymans et Max Rooses l'ont prouvé, qu'un
fragment d'une œuvre mutilée, dont le Musée de Bruxelles possède

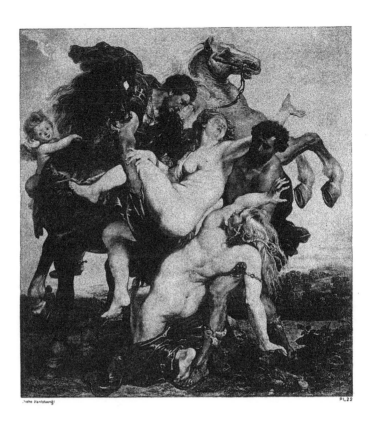

Pl. 22

l'autre partie : *Vénus dans la Grotte de Vulcain*. Ni l'éclairage, cependant, ni la donnée ne s'accordent guère dans ces deux morceaux, et rapprochés dans la composition primitive, ces fragments assez disparates ne devaient pas offrir une grande unité. On comprend donc, sans l'excuser, que, soit excès de pruderie, soit désir d'avoir deux tableaux au lieu d'un seul, l'ancien propriétaire ait commis cet acte de vandalisme et fait peindre, assez gauchement du reste, pour le masquer, la figure de Vulcain qui dans le panneau de Bruxelles tient la place de la *Vieille au Couvet*.

ÉTUDE POUR LE NAIN
DU PORTRAIT DE LA COMTESSE D'ARUNDEL.
(Cabinet de Stockholm).

Dans des conditions plus normales, les portraits exécutés alors par Rubens lui permettaient de se retremper dans l'étude immédiate de la nature. Un des plus célèbres de ces portraits est celui d'une jeune fille qui à la « National Gallery » est connu sous le nom du *Chapeau de Poil*. Vue de trois quarts et coiffée d'un chapeau de feutre dont les larges bords projettent sur son joli visage une pénombre blonde et transparente, elle est vêtue d'un corsage noir aux manches écarlates et ouvert assez bas pour laisser presque entièrement visibles ses seins très rapprochés l'un de l'autre, et elle croise sur sa poitrine ses mains effilées. Vermeille et souriante, elle nous apparaît ainsi dans toute la fleur de sa jeunesse. Il

semblerait qu'en couvrant à peine son panneau d'un léger frottis, l'artiste ait tenu à conserver dans toute leur fraîcheur la pureté de son coloris et la spontanéité de son exécution. En même temps qu'un peu d'inconsistance provenant de la sobriété excessive de la matière, la peinture toute diaphane tire de cette sobriété même je ne sais quel charme de candeur et de grâce virginale qui justifie la réputation de l'œuvre. Rubens qui aimait cette figure naïve en a multiplié les images, dans un croquis à la pierre noire et à la sanguine, qui fait partie de la Collection de l'Albertine et dans plusieurs autres portraits comme celui de l'Ermitage et celui que le catalogue du Louvre indique comme représentant une Dame de la famille van Boonen (1). Exécuté quelques années après celui de la « National Gallery », l'exemplaire du Louvre est loin de valoir ce dernier. Les yeux démesurément grands ne sont pas d'ensemble, et la facture est par trop sommaire. L'extrême complaisance avec laquelle le maître a reproduit les traits de cette jeune fille a seule pu donner naissance à la dénomination de *Maîtresse de Rubens* qu'a également reçue le portrait de la « National Gallery ». En réalité, la personne dont il s'agit ici, Suzanne Fourment, appartenait à une famille considérée d'Anvers avec laquelle l'artiste se trouvait dès lors en relations assez suivies ; elle n'avait pas moins de six sœurs, mariées pour la plupart à des amis ou à des alliés de Rubens, et dont la dernière, nommée Hélène, devait devenir la seconde femme du grand artiste.

Un autre portrait, celui du comte et de la comtesse Thomas d'Arundel, à la Pinacothèque de Munich, est par ses dimensions (2 m.61 sur 2 m.65) le plus grand des ouvrages que le maître ait produits en ce genre. C'est un tableau d'apparat conçu pour donner l'idée de l'élégance et du luxe d'une des familles seigneuriales alors le plus en vue en Angleterre. Assise sous un porche un peu élevé, décoré de colonnes torses ornées elles-mêmes de bas-reliefs, la comtesse est vêtue d'une robe de satin noir assez décolletée. Une de ses mains est pendante, l'autre appuyée sur la tête d'un grand lévrier blanc tacheté de noir. A gauche, son fou habillé de soie jaune et verte ; à droite, un nain dans un costume rouge vermillon brodé d'or, le faucon au poing ; et un peu en arrière, debout comme eux, le comte, la main posée sur le dossier du fauteuil de son épouse. Un grand

(1) Le véritable nom est Boonem ; l'inventaire fait après la mort de Rubens ne compte pas moins de sept portraits de cette même personne, tous peints avant le décès d'Isabelle Brant.

19. — *Le Chapeau de poil.*

(NATIONAL GALLERY).

à pe... son panneau d'un léger frottis,
da... toute leur fraîcheur la pureté de son
son exécution. En même temps qu'un peu
sobriété excessive de la matière, la
cette sobriété même je ne sais quel
... grâce ... imprévue qui ... la réputation de
... naïve et a multiplié les images,
... et à la sanguine, qui fait partie de la
... autres portraits comme celui
... que le catalogue du Louvre ... comme
... de la famille van Roonen ... été quelques
... National Gallery », l'exemplaire du Louvre est
... Les yeux démesurément grands ... sont pas
l'acteur est par trop sommaire. L'extrême
... reproduit les traits de cette jeune fille ... seule
... la dénomination de *Maîtresse de Rubens* qu'a
le portrait de la « National Gallery ». En réalité, ...
... Fourment, appartenait à une famille
... laquelle l'artiste se trouvait dès lors en
... de ses sœurs, mariées pour
... de Rubens, et dans la dernière,

... d'une
... Assise sous
... ornées elles-mêmes
... de satin noir assez décol-
... appuyée sur la tête d'un
... gauche, son fou habillé de soie
... costume rouge vermillon brodé
... prière, debout comme eux, le ... Le Chapeau de poil,
... fauteuil de son épouse. Un grand

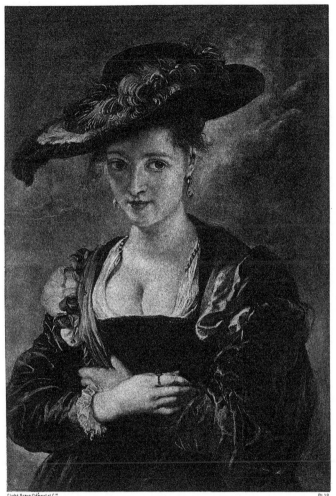

 Pl.19

tapis d'Orient s'étend sous leurs pieds, et au-dessus, flotte entre les colonnes une épaisse draperie sur laquelle sont brodées en relief les armes de la famille. Comme perspective, un ciel gris bleu, pâle, et un vaste horizon de campagne, au milieu duquel s'élève le château seigneurial. Une lettre écrite d'Anvers au comte d'Arundel, le 17 juillet 1620, par un de ses agents, nous apprend que Rubens, bien qu'accablé de besogne à ce moment, avait accepté de faire le portrait du comte, qu'il regardait « comme un évangéliste pour le monde de l'art et comme un grand protecteur des artistes ». Dès le lendemain de ce jour, il faisait un croquis d'après la comtesse, son chien, son fou et « son nain Robin » (1) ; mais quand il voulut les transporter sur une toile, il n'en trouva pas qui fut de dimensions suffisantes. Il fallut donc ajourner l'exécution jusqu'à ce que cette toile fût montée sur châssis. La comtesse qui partait le lendemain pour Bruxelles, revint-elle ensuite à Anvers pour y donner séance à Rubens, ou, ce qui paraît plus probable, ce dernier s'est-il contenté, pour la peindre, du croquis qu'il avait fait d'après elle ? A en juger, par l'exécution assez timide du visage de la dame, il semble que l'artiste n'ait pas eu sous les yeux son modèle pour terminer son œuvre. Quant au comte, à ce moment en Angleterre, sa figure, un peu effacée d'ailleurs, a été ajoutée après coup, sans doute pendant le séjour que Rubens fit plus tard à Londres. On possède, en effet, une étude à la pierre noire et à la sanguine (collection du comte Duchastel-Dandelot), ainsi que deux autres portraits en buste (Castle-Howard et Warwick-Castle), exécutés à ce moment par le maître d'après le comte d'Arundel. Quoi qu'il en soit, si les têtes n'ont pas dans la grande toile de Munich le caractère frappant d'individualité que Rubens donne d'habitude à ses personnages, l'œuvre du moins offre au plus haut degré le goût et l'ampleur décorative qui convenaient à un ouvrage de ce genre. Elle témoigne à la fois du talent de l'auteur, et du désir qu'il avait de satisfaire l'amateur distingué dont il devait plus tard admirer et étudier avec tant de plaisir les belles collections.

Le nombre et l'importance de ces divers travaux attestent l'inépuisable fécondité de Rubens pendant cette période de production, qui corres-

(1) Ce dernier croquis que nous reproduisons ici (p. 257) appartient aujourd'hui au Musée de Stockholm ; des notations de la main de Rubens indiquent les diverses nuances du costume de Robin.

pond aux années les plus remplies et les plus heureuses de son exis-
tence. Si la peinture y tient, et de beaucoup, la plus grande place, bien
d'autres soins cependant s'en disputaient les heures. Quelle que fût son
activité, il ne fallait pas moins que la régularité extrême qui présidait à
l'emploi de ses journées pour qu'il pût suffire aux tâches si complexes
à l'accomplissement desquelles il apportait toujours ce souci de la per-
fection qui fut la règle constante de sa vie.

ÉTUDE POUR L'ENLÈVEMENT DES FILLES DE LEUCIPPE.
(Dessin du Musée du Louvre)

Portraits du comte et de la comtesse d'Arundel.

(PINACOTHÈQUE DE MUNICH).

t années les plus remplies et les plus heureuses de son exis-
la peinture y tient, et de beaucoup, la plus grande place, bien
soins cependant s'en disputaient les heures. Quelle que fût son
il ne fallait pas la régularité extrême qui présidait à
de ses journées aux tâches si complexes
plissent le souci de la per-
il f

8. — Portraits du comte et de la comtesse d'Arundel.

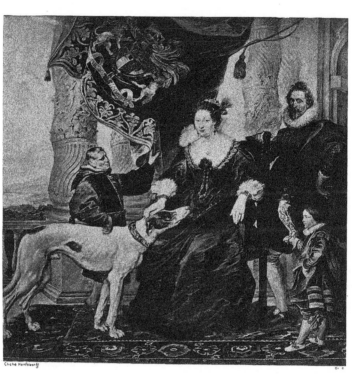

SATAN VOULANT TENTER LE CHRIST.
(Gravure de Ch. Jegher d'apres Rubens.)

CHAPITRE XI

LES GRAVEURS DE RUBENS. — FRONTISPICES DESSINÉS PAR LE MAÎTRE. — PREMIERS
GRAVEURS EMPLOYÉS PAR RUBENS. — GRAVURES EXÉCUTÉES PAR RUBENS LUI-
MÈME. — PRIVILÈGES OBTENUS POUR LA VENTE DE SES GRAVURES. — GRAVURES SUR
: BOIS DE CH. JEGHER. — IMAGERIE POPULAIRE.

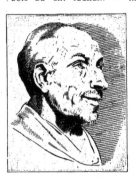

PLANCHE DU LIVRE A DESSINER.
(Gravure de P. Pontius, d'apres Rubens.)

Nous avons dit quel ascendant légitime Rubens avait pris sur ses élèves et l'aide qu'il savait tirer de leur collaboration. Mais ce n'étaient pas seulement des peintres qui travaillaient sous ses ordres, et l'action qu'il a exercée sur l'art de la Gravure dans les Flandres a été si profondément marquée qu'il convient de nous y arrêter. Nous ne saurions d'ailleurs avoir pour cette étude un meilleur guide que le remarquable travail sur la *Gravure dans l'école de Rubens,* publié en 1879 par M. Henri Hymans et dont M. A. Rosenberg n'a guère fait que confirmer les résultats, en joignant à ses recherches personnelles l'attrait de belles héliogravures exécutées

d'après des planches choisies des meilleurs interprètes de Rubens (1).

De bonne heure, les maîtres de la peinture ont été préoccupés de l'honneur et du profit que pouvait leur rapporter la reproduction de leurs œuvres. Beaucoup d'entre eux les ont gravées eux-mêmes et tous ceux qui l'ont fait ont su manifester également sous cette forme leurs facultés créatrices en pliant à leur usage les procédés auxquels ils devaient recourir. C'est à des peintres tels que Mantegna, Lucas de Leyde, Schongauer, Albert Durer, Claude Lorrain et Rembrandt que l'art de la gravure est redevable de ses productions les plus originales et les plus dignes d'être admirées. D'autres, comme Raphaël, Titien, Véronèse, sans manier eux-mêmes la pointe ou le burin, ont su, par les conseils et la direction qu'ils ont donnés à leurs interprètes, obtenir d'eux une traduction très fidèle de leurs œuvres.

Rubens était trop intelligent pour ne pas comprendre à quel point des graveurs habiles pouvaient servir sa réputation, et trop avisé pour ne pas utiliser un pareil concours. De bonne heure, il avait vu ses propres maîtres confier aux éditeurs alors en renom le soin de faire reproduire leurs tableaux ou les dessins qu'ils exécutaient pour des livres illustrés. Déjà, chez Octave van Veen surtout, il avait pu rencontrer des graveurs avec lesquels il allait plus tard entrer en relation : Adrien et Jean Collaert, Egbert van Panderen, Ch. Malery et Gysbert van Veen, le frère même d'Octave. A Mantoue, bientôt après, des exemples encore mieux faits pour le toucher lui étaient proposés. La pratique des estampes de Mantegna l'avait familiarisé avec le style plein de force et de noblesse de ce grand artiste. L'école de gravure créée par Jules Romain à Mantoue y avait aussi laissé des traces et les grandes planches si librement, si largement traitées par G. Battista Scultor, par sa fille Diana et après eux par Giorgio Ghisi, ne pouvaient manquer d'attirer son attention. Pour satisfaire ses instincts de collectionneur, il avait aussi commencé à réunir quelques-unes des pièces des maîtres qu'il aimait le plus, notamment les gravures de Marc Antoine, d'après Raphaël, et les grandes compositions que Titien avait lui-même dessinées sur bois pour ses graveurs. Son goût se formait ainsi peu à peu, et à Rome même, en frayant, soit avec les artistes italiens, soit avec ceux de la

(1) *Die Rubensstecher* ; in-4°, Vienne, 1893.

colonie étrangère, comme Elsheimer, il prenait soin de s'enquérir de
leurs procédés, il comparait entre elles leurs manières et travaillait lui-
même pour les graveurs. Nous avons vu, en effet, que sur la demande
d'un de ses compatriotes, il avait consenti non seulement à faire plusieurs
dessins pour compléter une suite de gravures relatives à l'histoire de
saint Ignace de Loyola, mais à indiquer, sur les marges des planches
plus que médiocres que comprenait déjà cette suite, des corrections en
vue d'atténuer les fautes de dessin les plus choquantes de ces gravures.
C'est à Rome aussi que Rubens dessinait pour Jean Moretus les détails
de costumes, ou les objets antiques que Corneille Galle avait gravés pour
le livre de son frère : *Philippi Rubenii Electorum libri duo*, publié
en 1608 par la librairie plantinienne. De retour à Anvers, l'artiste
allait bientôt entretenir lui-même des relations suivies avec cette librairie
et avec les graveurs qu'elle employait pour les frontispices ou les illus-
trations dont il lui fournissait les modèles.

Un des premiers travaux qu'il ait exécutés en ce genre était destiné
à l'illustration d'un *Traité d'Optique*, en six livres, publié en 1613 par
le Père François Aguilon, pour lequel Rubens avait dessiné non seule-
ment les vignettes placées au début de chacun des six livres, mais le
frontispice de ce volume, composition alambiquée et bizarre, gravée par
Th. Galle, beau-frère de Balthazar Moretus, et dans laquelle M. Hymans
hésite à voir une œuvre du maître. Il est certain que l'ensemble est
d'un goût plus que douteux et que dans les détails on relèverait trop
facilement des traits assez ridicules, par exemple ce Génie de l'Optique,
dont le sceptre est surmonté d'un œil et qui trône à côté d'un paon à la
queue constellée d'yeux, tandis que Mercure, posé en buste sur un
terme, tient à la main une tête d'Argus également trouée d'yeux
innombrables.

En général, pour ces frontispices, un motif d'architecture d'un style
plus ou moins baroque — fronton, temple ou autel — forme la char-
pente de la décoration au centre de laquelle un intervalle rectangulaire
ou ovale a été ménagé pour recevoir le titre de l'ouvrage. Encadrés par
les lignes rigides du monument, des figures allégoriques et des attributs
spéciaux symbolisent le caractère du livre ou en résument le contenu.
Si un grand nombre des publications de l'imprimerie plantinienne
avaient trait à la religion, leur liste cependant embrasse les matières les

plus diverses. Parmi celles dont Rubens a dessiné les frontispices, à côté d'ouvrages de dévotion pure ou d'apologétique, comme l'*Histoire de l'Église*, les *Commentaires de la Bible*, les *Œuvres de Saint Denis*

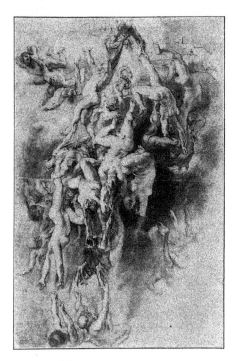

l'*Aréopagite*, le *Lys divin* et la *Chaîne des soixante-cinq Pères de l'Église grecque*, nous en relevons d'autres, tels que les *Médaillons des Empereurs romains*, les *Annales du Brabant*, les *Coutumes de la Gueldre*, la *Relation du Siège de Bréda*, par le P. Hermann Hugo, le *Siège de la Ville de Dôle et son heureuse délivrance*, un *Traité des Forêts*, etc. Si variés que soient les sujets de ces livres, Rubens accepte toutes les tâches qui lui sont proposées. Mais il n'aime pas qu'on le presse. « J'ai l'habitude de le prévenir six mois d'avance, quand je

ÉTUDE POUR LA CHUTE DES RÉPROUVÉS.
De la Pinacothèque de Munich (Dessin de la « National Gallery »)

veux avoir un frontispice, écrit Moretus, pour qu'il ait le temps de le composer tout à loisir. Mais il n'y travaille guère que les jours fériés; s'il devait le faire les jours ouvrables, il n'exigerait pas moins de cent florins pour un seul dessin. » Afin d'obtenir celui d'un des derniers frontispices qu'il ait dessinés, celui de l'*Ambassade du Chevalier de Marselaer près de Philippe IV*, l'auteur avait dû le prier pendant trois ans. Rubens a donné lui-même le commentaire (1), et assurément il était nécessaire, de toutes

(1) Il est écrit de la main de Rubens, sur une épreuve que possède la Bibliothèque de Bruxelles.

XX. — Étude pour la « Sainte Famille au Perroquet »
du Musée d'Anvers.

(MUSÉE DU LOUVRE).

Parmi celles dont Ruben... ...miné les frontispices, ...s de dévotion pure ou d'ap... ...se, comme l'Histoire, ...mmentaires de lares de Saint Denis l'Aréopagite, le Lys ...in et la Chaîne des ...xante-cinq Pères de ...glise grecque, nous ...relevons d'autres, tels que les Médaillons des Empereurs romains, les Annales du Brabant, ...tumes de la Gueldre, la Relation du Siège de Breda, par le P. Hermann Hugo, le Siège de la Ville de Breda et son honneur... Traité ... variés ...

... prenez. « J'ai l'habitude de le prévenir six d'avance, quand je

un frontisp... Moretus, pour qu'il ait le temps de le ...t à loisir.n travaille guère que les jours fériés; s'il ...e les jours ...hs, il n'exigerait pas moins de cent florins dessin. »obtenir celui d'un des derniers frontispices ...ls, cela.bassade du Chevalier de Marselaer près l'auteur ale prier pendant trois ans. Rubens a donné ...mentaire ... et assurément il était nécessaire, de toutes

... ...de de Rub... ...sur une épreuve que possède la Bibliothèque de

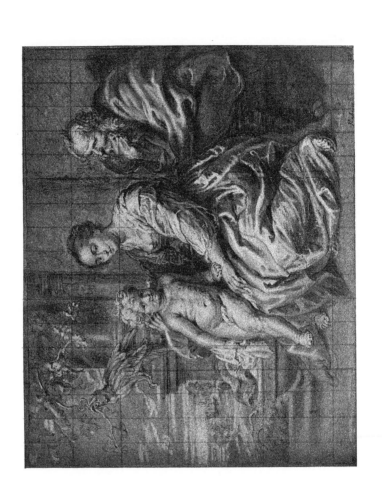

les belles inventions qu'il a mises dans cette composition. « En haut, dit-il, parcourant et protégeant tout, veille l'œil de la divine Providence, l'arbitre et le maître des Ambassades. Plus bas, on voit la Politique ou l'Art de régner. La forme carrée du socle indique la stabilité de son règne; elle est coiffée de tours comme Cybèle.... » Et l'explication continue ainsi, laborieuse et alambiquée, deux pages durant. On le voit, et nous pourrions en multiplier les preuves, rien ne manque à ces allégories, véritables rébus dont la prétention ou la puérilité touchent au ridicule. De loin en loin, cependant, quelques idées heureuses, quelques figures d'un jet abondant et facile tranchent sur la banalité du tout. A l'occasion, Rubens les reprendra pour les utiliser dans ses tableaux;

ÉTUDE POUR LA CHUTE DES RÉPROUVÉS.
De la Pinacothèque de Munich (Dessin de la « National Gallery ».

mais d'habitude, au contraire, ces compositions abondent en réminiscences à peine déguisées d'œuvres antérieures qu'il y a intercalées sans scrupule.

On peut se demander comment un homme qui dans la conduite de la vie fait preuve d'un sens si net et si ferme, qui dans sa conversation, dans sa correspondance et dans les jugements qu'il porte sur la littérature elle-même manifeste une telle horreur de l'emphase et de la boursouflure, s'abandonne aussi complaisamment à un pareil étalage de préciosité. Sans prétendre le décharger absolument de ce travers, il convient de

34

remarquer que ces subtilités étaient tout à fait dans le goût de l'époque. Les lettrés, comme les orateurs de la chaire, et particulièrement les Jésuites, dans leurs écrits et leur prédication, en donnaient l'exemple, et plus d'une fois, sans doute, Rubens n'a fait que se conformer aux programmes qu'ils lui traçaient. Tel est, du reste, le cas pour le frontispice mis en tête des *Poésies latines, Épigrammes et Poèmes* des RR. PP. Bauhusius, Cabillavius et Malaperties, tous trois de la Compagnie de Jésus. Dans une lettre datée du 1er avril 1865, le P. Bauhusius exprime à son éditeur le vif désir qu'il aurait de voir, suivant l'usage généralement admis, en tête de ce recueil quelques-unes de ces images qui, ainsi qu'il le dit lui-même, « sont à la fois une récréation pour le lecteur, un appât pour l'acheteur, et, sans augmenter beaucoup son prix, un ornement pour le livre ». Il sollicite donc à cet effet Moretus d'obtenir le concours de Rubens, qui, avec « son divin esprit », saura mieux que personne trouver ce qui convient. Le 12 octobre, revenant à la charge, Bauhusius propose lui-même de mettre dans ce frontispice « les Muses, Mnémosyne, Apollon, tout le Parnasse ». Moretus fait d'abord la sourde oreille; ses graveurs sont en ce moment trop occupés et les beaux caractères de l'impression, ainsi que les noms des auteurs, seront pour le public une recommandation suffisante. Cependant, dix-neuf ans après, Moretus cède au désir de Bauhusius, et Rubens, chargé de lui donner satisfaction, adopte le programme qu'on lui a tracé, mais avec une légère modification. « Autorisé par de nombreux exemples, écrit-il à Moretus en lui envoyant le dessin original, j'ai remplacé Mercure par une Muse, et je ne sais si mon idée vous plaira; quant à moi, je me réjouis, je dirais presque que je me félicite de mon invention. J'ai mis, notez-le bien, une plume sur la tête de la Muse, afin de la distinguer d'Apollon (1). » Ce n'est pas seulement en France, on le voit, que régnaient alors l'afféterie et les raffinements du bel esprit.

Avec son talent facile, abondant, son esprit cultivé et son excellente mémoire, Rubens traduisait sans peine en images pittoresques les idées qui lui étaient proposées par les auteurs pour figurer dans ces frontispices. Dans son entourage, d'ailleurs, parmi ses relations les plus proches, il devait rencontrer de chaleureux encouragements pour persé-

(1) Max Rooses : *L'Œuvre de Rubens*; V. p. 47.

vérer dans cette voie, et plus d'une fois, sans doute, il a trouvé en son ami Gevaert un zélé collaborateur. Dans les nombreuses inscriptions funéraires ou laudatives dont le greffier de la ville d'Anvers s'était fait en quelque sorte une spécialité, nous constatons, en effet, cet abus d'antithèses, ces parallèles pompeux, ces jeux de mots et ces allitérations risquées, toute cette rhéthorique en vogue à cette époque et à laquelle Rubens payait lui-même un large tribut. Ce n'est assurément pas pour penser beaucoup à de pareilles commandes qu'il réclamait de Moretus des délais aussi prolongés, mais bien plutôt pour ne pas être distrait de l'exécution d'œuvres plus dignes de lui auxquelles il entendait se consacrer sans partage. Au milieu des soins innombrables qui remplissaient sa vie, il voulait conserver entière la liberté d'esprit nécessaire à l'accomplissement des tâches qui lui tenaient le plus au cœur. Il n'attachait probablement pas grande importance à ces dessins à peu près improvisés, faits à ses heures, en laissant courir sur le papier sa plume ou son crayon. S'il lui arrivait, une fois par hasard, d'en défendre l'ordonnance ou d'en discuter les détails avec les intéressés, il est permis de croire que c'était pour n'avoir plus à y revenir. Le plus souvent, du reste, il n'en recueillait que des louanges : on ne tarissait pas en éloges sur son ingéniosité, sur son érudition, sur la finesse de ses allusions, sur la richesse et l'imprévu de ses idées, sur la force ou la grâce avec lesquelles il les exprimait. Si nous sommes aujourd'hui choqués par l'exubérance trop peu châtiée de ces ouvrages, il convient de rappeler qu'ils répondaient tout à fait au goût du temps et qu'ils justifiaient aux yeux de tous la supériorité de l'artiste. Ils contentaient, en tous cas, non seulement les lettrés et les connaisseurs, mais surtout son éditeur et les rapports suivis, toujours excellents, que l'imprimerie plantinienne entretint avec Rubens pendant toute sa vie, les instances réitérées avec lesquelles Moretus réclamait son concours le plus actif montrent assez le prix qu'il y attachait.

Sauf un très petit nombre de ces frontispices qui portent les noms de Jean Collaert, de Jacques de Bie et de Pontius, presque tous ont été gravés par les membres de la famille Galle, Théodore et les deux Corneille, le père et le fils. Rubens avait été de bonne heure en rapport avec eux. Dès son retour à Anvers, Corneille Galle, le père, avait exécuté d'après le tableau de *Judith et Holopherne* une grande planche que

Rubens, nous le savons, dédiait à Jean van den Wouwère, en souvenir de la promesse qu'il lui en avait faite à Vérone. Avec cette planche, connue sous le nom de la *Grande Judith*, commence la série des épreuves que Rubens lui-même a corrigées et dont le Cabinet des Estampes de la Bibliothèque Nationale possède environ une centaine. Jusque-là, il n'avait que très rarement pris la peine de retoucher les gravures faites d'après les dessins qu'il livrait à l'imprimerie plantinienne, et les livres de comptes de cette maison ne portent, en effet, la mention de ces retouches que pour les figures du *Traité* d'Aguilon et du *Sénèque* de Juste Lipse. Mais il devait se montrer plus difficile pour les reproductions de ses peintures, et, outre une docilité absolue, il exigeait des artistes qui en étaient chargés toute la perfection dont ils étaient capables. Si remarquable que fût le travail de Corneille Galle — qui dans la *Grande Judith* se montre, pour la franchise du burin et la fidélité de la traduction, très supérieur à ce qu'il avait été dans ses ouvrages précédents — Rubens ne laisse pas de corriger avec le plus grand soin les épreuves de cette planche qui lui sont soumises. Il renforce à larges traits de plume les ailes des petits anges, accentue fortement les ombres dans le modelé des formes opposées à la lumière, et à l'aide d'un peu de gouache, il met des reflets ou éclaircit des vigueurs qui lui paraissent trop intenses.

Bien que dans sa dédicace à Wouwerius, le maître lui présentât cette *Judith* comme la première en date des gravures faites d'après ses œuvres, en réalité, d'autres l'avaient précédée. Mais, peu satisfait des interprètes qu'il trouvait à Anvers, et qui lui semblaient animés par un esprit mercantile bien plutôt que par le désir de bien faire, il avait eu l'idée de s'adresser à des graveurs hollandais qui lui paraissaient apporter plus de conscience à leur travail. Instruits, la plupart à l'école de Goltzius, ceux-ci possédaient à fond les procédés de leur art, mais trop souvent, à l'exemple de leur maître, leur pratique tournait à la virtuosité. Cependant, contenus et dirigés par Rubens, W. Swanenburg dans la planche des *Pèlerins d'Emmaüs*, J. Matham dans celle de *Samson et Dalila* et surtout Jean Muller dans les *Portraits de l'archiduc Albert et de la princesse Isabelle*, montrent dans l'interprétration de ces peintures la plus respectueuse fidélité. Ce n'étaient pourtant là, à vrai dire, que des tentatives isolées et dont Rubens n'avait pas à tirer grand profit.

Le premier graveur avec lequel l'artiste devait entretenir un commerce suivi était aussi un Hollandais. Pierre Soutman, né à Harlem en 1580, était venu s'établir à Anvers où, dès l'année 1619, il avait déjà un élève

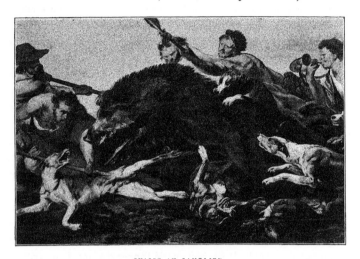

CHASSE AU SANGLIER.
(Pinacothèque de Munich. Atelier de Rubens.)

inscrit sur les listes de la Gilde de Saint-Luc. Peut-être avait-il fréquenté l'atelier de Rubens ; en tout cas, peintre lui-même, il était, à ce titre, mieux préparé à comprendre les intentions du maître et à traduire exactement ses œuvres. Ses planches, en effet, se distinguent des travaux habituels de ses contemporains par un caractère marqué d'originalité. Sans jamais faire parade de son talent, il s'applique à reproduire les valeurs des colorations des œuvres qu'il copie et dont il rend l'effet avec une grande largeur de parti. Comme son modèle, il se sent de préférence porté vers les compositions pleines de contrastes et de mouvement : les *Chasses*, la *Chute des Damnés*, la *Pêche Miraculeuse*, *Sennachérib précipité de cheval*, l'*Enlèvement de Proserpine*. Dans sa *Grande Chasse au Loup*, dont la libre exécution rappelle le travail de l'eau-forte, il sait, tout en conservant la franchise d'aspect de l'ensemble, exprimer très justement les allures de chacun des animaux et conserver à ces épisodes, sinon le caractère de l'exécution, du moins l'animation et la vie que le

grand peintre y a mises. Rubens avait avec Soutman les rapports les plus affectueux, et il lui confiait la reproduction de quelques-uns des dessins qu'il avait faits en Italie d'après les chefs-d'œuvre des maîtres : la Cène de Léonard, une Vénus de Titien, etc. Formés à son école, plusieurs élèves de Soutman, tels que C. Visscher et J. Suyderhoef, continuèrent dignement ses traditions et gravèrent comme lui un assez grand nombre d'œuvres de Rubens.

Mais ce dernier allait trouver dans un autre Hollandais un interprète plus souple et plus fidèle, qui dans ses meilleurs ouvrages devait complètement le contenter (1). Lucas Vosterman, né en 1595 à Bommel, dans la Gueldre, avait été probablement l'élève de Goltzius, et il était devenu de bonne heure très habile dans son art. Peut-être la ferveur de son catholicisme lui avait-il rendu difficile le séjour de sa patrie ; peut-être aussi Anvers l'attirait-il, comme pouvant offrir plus de ressources pour le développement de son talent et le placement de ses œuvres. Quoi qu'il en soit, nous savons qu'à la date du 28 août 1620 il recevait le droit de bourgeoisie dans cette ville, à l'effet d'y exercer la gravure et le commerce des estampes et que cette même année il était admis comme franc-maître dans la Gilde. Il s'y était marié l'année d'avant, le 9 avril 1619, avec une jeune fille, sœur d'un imprimeur en taille-douce, Antoine Franckx, sous les presses duquel devaient passer quelques-unes de ses plus belles planches d'après Rubens, et le 17 janvier 1620, le grand peintre était parrain de son premier enfant, un fils, qui recevait les prénoms de Paul-Émile. Quel que fût jusque-là son savoir professionnel, Vosterman, avant de travailler sous la direction de Rubens, n'avait encore produit aucune œuvre remarquable. Mais, au contact du maître, son talent allait subir une complète transformation. Sans avoir jamais manié le pinceau, il avait des instincts de coloriste qu'il devait bientôt utiliser dans son art et qui lui valurent le surnom de « peintre coloriste ». Rompu aux difficultés du métier, « il eut d'abord pour système, nous dit Sandrart, un genre très en faveur en ce temps-là et fondé sur la belle ordonnance du trait, de façon qu'une taille régulière et prolongée correspondît à une autre.... Sur les conseils de Rubens, ce fut à la manière des peintres qu'il

(1) Dans sa remarquable monographie de Vosterman (Bruxelles, 1893), M. Henri Hymans nous a récemment donné un précieux complément de sa belle étude sur la Gravure dans l'École de Rubens. Nous avons largement mis à profit cet excellent travail.

s'attacha de préférence... s'appliquant surtout à garder une juste proportion entre les lumières, les demi-teintes, les ombres et les reflets ».

On peut penser qu'il n'était pas arrivé du premier coup à un pareil résultat et que, pour l'y amener, Rubens lui avait fait exécuter quelques travaux préparatoires afin d'assouplir sa main. C'est, sans doute, à cet effet qu'il avait choisi pour les lui faire graver plusieurs tableaux du vieux Brueghel, dont la facture très franche et très personnelle se prêtait le mieux à de pareils enseignements : la *Rixe de Paysans* dont Rubens avait fait une copie, et le *Bâilleur* qu'il possédait dans ses collections. Mais, sauf ces très rares exceptions, Vorsterman, à partir de cette époque, se consacra exclusivement à la reproduction d'œuvres de Rubens. Une lettre écrite par ce dernier le 22 juin 1622 (1), à Pieter van Veen, pensionnaire de la ville de La Haye, nous renseigne sur les premiers de ces travaux. En tête, figure un *Saint François d'Assise recevant les Stigmates*, d'après le tableau assez médiocre peint vers 1617 par le maître (Musée de Cologne) avec la participation trop évidente de ses élèves. Rubens signale cette gravure « comme un premier essai, traité avec quelque rudesse. » L'exécution sèche et un peu dure ne laisse pas d'être assez monotone, mais si les contrastes sont excessifs, l'exactitude et la correction parfaite du dessin témoignent des scrupules de l'interprète. Il y a moins de tension et les passages entre les noirs et les blancs sont mieux ménagés dans la *Fuite de Loth* que Rubens nous dit avoir été faite « dès le moment où le graveur commença à être auprès de lui ». Les progrès s'accusent de plus en plus dans les planches qu'il cite ensuite comme ayant été gravées d'après ses compositions : le *Retour d'Égypte de la Sainte Famille*, la *Vierge embrassant l'Enfant Jésus* « qui lui paraît un bon travail »; une *Suzanne avec les vieillards* qu'il classe « parmi les meilleures planches », et la *Chute de Lucifer* qu'il mentionne également ment comme « pas mal réussie ». Dans ces divers ouvrages, en gardant les mêmes scrupules de fidélité, Vorsterman montre plus de liberté et d'ampleur. Son burin caractérise mieux la manière et la touche même de Rubens et, grâce à la savante dégradation des teintes et à la souplesse des tailles, l'aspect des planches est devenu à la fois plus vivant et plus harmonieux.

(1) Elle appartient aux archives d'Anvers.

Les œuvres se succèdent alors coup sur coup avec une rapidité qui tient du prodige et qui témoigne de l'ardeur que Vorsterman apporte à sa tâche. Rubens a compris tout le parti qu'il peut tirer d'un interprète aussi précieux. Avec le désir bien naturel de répandre ses œuvres, il voit bien vite aussi le profit matériel que peut lui valoir une telle entreprise et il ne néglige rien pour en assurer le succès. A partir de ce moment, en effet, il prend à son compte l'exécution et la vente des estampes et il n'épargne ni son temps, ni ses soins pour obtenir de son traducteur toute la perfection possible. Tout d'abord, il est nécessaire de fournir à ce dernier des reproductions exactes des œuvres qu'il doit graver. A raison de leurs dimensions, quelques-unes de ces œuvres

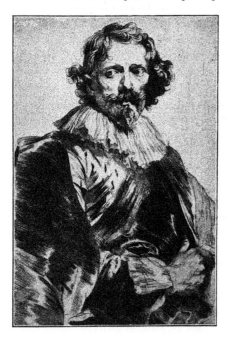

PORTRAIT DE L. VORSTERMAN.
(Fac-similé d'une Eau-forte de Van Dyck)

sont difficilement transportables; d'autres doivent être livrées à bref délai pour être mises en place dans des églises ou des monuments publics. Des dessins exécutés avec soin suppléeront aux originaux et seront pour le graveur du plus grand secours. Mais, pressé comme il l'est par ses grands travaux, le peintre ne dispose pas du temps nécessaire pour faire lui-même tous ces dessins qui exigent beaucoup d'habileté. Par bonheur, il a en ce moment parmi ses aides un artiste sur le talent duquel il peut à l'occasion se reposer. C'est donc à van Dyck qu'il confie cette tâche. Le témoignage de Bellori (1) est formel à cet égard : « Rubens, dit-il, fut heu-

(1) Bellori, *Vite dei pittori, scultori ed architetti moderni*. Pisa, 1821, I, p. 257.

reux d'avoir trouvé dans van Dyck un artiste qui sût à son gré traduire
ses compositions par des dessins destinés à la gravure. » Tout en
confirmant cette assertion, Mariette nous apprend, il est vrai, que « les

belles estampes de Ru-
bens gravées de son vi-
vant, ne l'ont pas été
d'après ses tableaux,
mais d'après des dessins
très terminés ou d'après
des grisailles peintes à
l'huile en blanc et noir,
qu'il avait l'art de pré-
parer et d'amener à l'effet
de clair-obscur que de-
vait produire la gravure
qui ne tire de l'effet que
de l'opposition du blanc
et du noir. « J'ai vu,
ajoute-t-il, bon nombre
de morceaux préparés
par Rubens pour les
gravures et j'en possède
plusieurs que M. Crozat
avait rassemblés et que
Jabach avait fait acheter

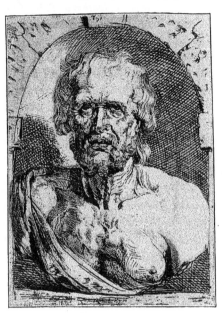

BUSTE DE SÉNÈQUE.
(Fac-similé de la Gravure de Rubens.)

autrefois à la vente du cabinet de Rubens qui se fit après la mort de
ce grand peintre.... Bellori a écrit dans la vie de van Dyck que Rubens
s'était souvent servi de cet élève pour lui préparer ces dessins et ces
grisailles, et je suis porté à le croire, car son pinceau délicat et facile y
était tout à fait propre (1). »

. Que Rubens, quand il en avait le loisir, ait lui-même exécuté quelques-
uns de ces dessins, la chose est certaine, et il nous suffira de rappeler à
ce propos une *Sainte Famille*, à la plume et au lavis («British Museum»)
qui a été reproduite par Michel Lasne; le *Christ en Croix*, à la pierre

(1) Mariette, *Abecedario*, V. p. 69.

noire rehaussé de gouache, fait pour la gravure de Pontius (Musée Boymans) et le panneau central de la *Pêche Miraculeuse*, dessin à la plume et au lavis (Musée de Weimar) pour la gravure de Schelte à Bolswert, ainsi que la *Lapidation de Saint Étienne*, très beau lavis à l'encre de Chine (collection de l'Ermitage) dont nous avons déjà parlé, etc. Quant aux dessins auxquels Mariette fait allusion, ils ne sont certainement pas de Rubens. La plupart, du reste, appartiennent aujourd'hui au Louvre et sur les neuf tableaux cités dans la lettre à van Veen comme étant gravés par Vorsterman, il en est sept dont nous possédons les copies faites très soigneusement pour ce graveur, copies excellentes que Rubens a, sans doute, retouchées par places, mais qu'il ne se serait jamais astreint à finir avec une si minutieuse exactitude. Il est d'ailleurs facile d'y reconnaître l'exécution élégante dont parmi tous les collaborateurs de Rubens, van Dyck seul était alors capable.

Avec de pareils modèles, Vorsterman était assuré d'interpréter les originaux plus fidèlement que s'il les avait eus sous les yeux. Sa planche terminée ou en cours d'exécution, les épreuves en étaient soumises au peintre qui vérifiait la qualité du travail et faisait les retouches qu'il jugeait nécessaire. L'étude de ces corrections sur les épreuves d'essai qui se trouvent au Cabinet des Estampes est particulièrement instructive et nous fournit une nouvelle preuve de la sûreté de coup d'œil du maître et de la netteté de ses remarques. En général, ces retouches visent surtout l'effet d'ensemble, car c'était là le but qu'il s'efforçait d'atteindre avant tout. Il convient de remarquer qu'avec Rubens la tâche sur ce point était malaisée, car si dans ses œuvres les valeurs locales sont exactement observées, le clair-obscur n'y joue qu'un rôle assez effacé, l'effet étant obtenu par une judicieuse répartition des couleurs, plutôt que par l'opposition des ombres et des lumières. Il semblerait, par conséquent, que le graveur dût rencontrer des difficultés plus grandes pour interpréter les œuvres de l'artiste puisqu'il s'agissait de traduire des nuances de colorations plus encore que des différences de tons. Ces transpositions si délicates ont été cependant réalisées, grâce à la discipline imposée par Rubens à ses traducteurs et grâce aussi à leur habileté. Chez Vorsterman cette habileté, si grande qu'elle soit, ne vise jamais qu'une fidélité plus complète de reproduction et comme il était lui-même un dessinateur excellent, Rubens n'a eu que très rarement à modifier chez lui un

XXI. — *La Vieille à la chandelle.*
milé de la gravure de Rubens, d'apres l'épreuve signée de lui
(BIBLIOTHEQUE NATIONALE).

... panache, fait pour la gravure de Pontius (Musée ... central de la *Pêche Miraculeuse*, dessin à la ... de Weimar) pour la gravure de Schelte à Bols... *Lapidation de Saint Étienne*, très beau lavis à l'encre ... de l'Ermitage) dont nous avons déjà parlé, ... auxquels Mariette fait allusion, ils ne sont certainement ... la plupart, du reste, appartiennent aujourd'hui au Louvre ... morceaux cités dans la lettre à van Veen comme étant ... man, il en est sept dont nous possédons les copies ... pour ce graveur, copies excellentes que Rubens ... retouchées par places, mais qu'il ne se serait jamais ... une si minutieuse exactitude. Il est d'ailleurs facile ... chacune dont parmi tous les collaborateurs de

... Vorsterman était assuré d'interpréter les ... que s'il les avait eus sous les yeux. Sa planche ... les épreuves en étaient soumises au ... et faisait les retouches qu'il ... sur les épreuves d'essai ... particulièrement instructive ... le ... de coup d'œil du maître ... En général, ces retouches ... surtout ... qu'il ... d'atteindre avant ... qu'avec Rubens ... ce point était ... les valeurs ... sont exactement ... qu'avec un rôle ... effacé, l'... étant ... par une ... ou se répart... dans des couleurs, plutôt que par ... sition des ombres et des lumières. Il semblerait, par conséquent, que le graveur dût rencontrer des difficultés plus grandes pour interpréter les œuvres de l'artiste puisqu'... traduire des nuances de coloration plus ... que ... des transpositions si délicates ont été cependant réalisées, grâce à la discipline imposée par Rubens à ses traducteurs et grâce aussi à leur habileté. Chez Vorsterman cette habileté, si grande qu'elle soit, ne vise ... qu'une fidélité plus complète de reproduction et comme il était lui-même un dessinateur excellent, Rubens n'a eu que très rarement à modifier chez lui un

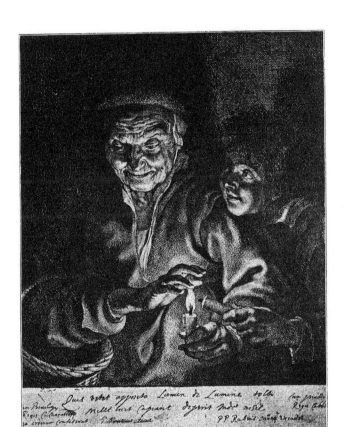

Quis istut apportat Lumen de Lumine tolli

Mille licet capiant deperit inde nihil.

PP. Rubens inven. excudit

contour fautif. S'il reprend parfois le graveur, il n'hésite pas non plus à se reprendre lui-même. C'est ainsi que dans la planche du *Repas chez Simon*, trouvant la scène mal disposée, il supprime à gauche une portion de son œuvre qu'il juge inutile et ajoute, au contraire, sur la droite de la gravure une bande de largeur égale pour compléter la figure d'une négresse et esquisser largement, à ses pieds, le corps d'un chien dont on ne voyait que la tête. Mais, d'ordinaire, il se préoccupe surtout des masses, de la tenue et de l'aspect de l'ensemble, des contrastes qu'il veut plus francs ou moins tranchés, de tout ce qui peut mettre plus d'air, plus d'expression, plus de vie et de diversité dans le travail. Sous ces réserves, il laisse à ses interprètes une grande liberté d'allures et sans jamais tomber dans la minutie, ses corrections portent la marque de cet esprit pénétrant et réfléchi qui vient si merveilleusement en aide à sa haute expérience.

Mais pour que les corrections fussent utiles, il fallait que Rubens sût lui-même dans quelle mesure les remaniements qu'il indiquait ainsi étaient possibles et qu'il eût, par conséquent, sur la technique même de l'art du graveur, des idées justes et pratiques. Ici se présente une question souvent agitée, tranchée par les critiques les plus compétents dans des sens très différents. Rubens a-t-il gravé lui-même ? Mariette, et à sa suite tous ceux qui tiennent pour l'affirmative, citent comme étant de Rubens plusieurs planches et trois entre autres qui leur paraissent surtout justifier cette attribution. La *Vieille à la Chandelle* est la copie d'un tableau du maître (1) qui appartient aujourd'hui à lord Feversham et dans lequel le type, la pose et l'éclairage de cette vieille femme sont presque identiques à ceux de la *Vieille au Couvet* de la Galerie de Dresde. Au bas d'une épreuve avant toute lettre que nous reproduisons ici et qui se trouve au Cabinet des estampes de la Bibliothèque nationale, Rubens a écrit de sa propre main ce distique :

Quis vetet apposito lumen de lumine tolli ;
Mille licet capiunt; deperit indè nihil.

Commencée dit-on par Rubens, cette gravure aurait été terminée par P. Pontius et la signature : *P. P. Rubens invenit et excudit,* ajoutée au-dessous de l'inscription et de la mention des privilèges de vente, et

(1) Il figure dans l'inventaire dressé après sa mort, sous le n° 45 : *Pourtraict d'une vieille avec un garçon, à la nuit.*

comme celles-ci de la main du maître, autorise cette attribution qui
nous paraît d'ailleurs confirmée par la simplicité et la largeur de la fac-
ture. Les analogies que cette facture présente avec celle d'une autre
planche que l'on croit également de Rubens, sont du reste, évidentes :
nous voulons parler de la *Sainte Catherine dans les nuages.* Une com-
paraison attentive révèle, en effet, une similitude parfaite dans la façon
de traiter les draperies, dans le modelé si magistral de la figure — sur-
tout dans la *Vieille à la Chandelle* — modelé obtenu par un procédé de
hachures régulières, à la fois très simple et très libre, mais pratiqué avec
une entente de la forme et de l'effet que nous ne retrouvons avec ce
degré de finesse et de sûreté chez aucun des interprètes de Rubens (1).
Ces analogies, cette simplicité et cette hardiesse du travail, nous les
constatons aussi dans une épreuve d'essai de l'eau-forte d'un buste pré-
tendu de *Sénèque,* que possède le « Britisch Museum » et qui nous paraît
également de la main de Rubens. Outre que ce buste appartenait au
maître, l'exécution d'une franchise et d'une décision extrêmes dénote,
par sa largeur même, la spontanéité d'un travail original effectué en
dehors de toute préoccupation purement technique. Comme la précé-
dente, cette planche a été retouchée par Vorsterman et porte sa signa-
ture, Rubens n'attachant probablement pas grande importance à des
tentatives dans lesquelles il avait surtout en vue de se renseigner sur les
moyens d'expression de l'art du graveur. Sans prétendre l'exercer lui-
même, de tout temps et dès son séjour à Rome il s'était tenu au courant
des procédés de cet art, et un passage de la lettre qu'il écrivait à Pierre
van Veen et dont nous avons déjà donné quelques extraits, est très for-
mel à cet égard. « Je suis heureux, lui dit-il, de savoir que vous avez
trouvé le moyen de graver sur le cuivre en dessinant sur un fond blanc,
ainsi que faisait Adam Elsheimer qui, pour graver à l'eau-forte, endui-
sait d'abord le cuivre d'une sorte de pâte blanche, puis découvrait ensuite
la pâte avec la pointe jusqu'au cuivre dont la couleur tire naturellement
sur le rouge, de façon qu'il semblait dessiner à la sanguine sur du
papier blanc. Je ne me souviens pas de quel ingrédient était faite cette
pâte blanche, bien qu'Elsheimer m'en ait très obligeamment indiqué la
composition. » Et en marge, Rubens ajoute : « Mais j'imagine que peut-

(1) La gravure de la *Sainte Catherine,* copie exacte de la figure principale d'un des panneaux
du plafond de l'église des Jésuites, a été retouchée par Vorsterman.

XXII. — *Sainte Catherine.*

Fac-similé d'une gravure de Rubens.

(D'APRÈS L'ÉPREUVE DE LA BIBLIOTHÈQUE NATIONALE).

ci de la main du attribution qui

.......... d'ailleurs confirmée par le largeur de la

... analogues que cette facture elle d'une

... l'on croit reste, évidem....

.................. ages. Une

.............. dans la façon

................. figure — sur-

................. un procédé de

................. pratiqué avec

................. ons avec ce

à cet égard. « Je suis heureux que vous avez ..

... le moyen de graver sur le cui sur un fond blanc,

... que faisait Adam Elsheimer qui, à l'eau-forte, endui-

... d'abord le cuivre d'une sorte de pâte b............ puis découvrant ensuite

... pâte avec la pointe jusqu'au cuivre dont tire naturellement

... le rouge, de façon qu'il semblait des............. la sanguine sur du

... papier blanc. Je ne me souviens pas de quo............. faite cette

... pâte blanche, bien qu'Elsheimer m'en ait très indiqué la

... composition. » Et en marge, Rubens ajoute e que peut-

Fac-simile d'une gravure de Rubens.
XXII. — Sainte Catherine.

1) La gravure de la *Sainte Catherine*, copie exacte de la des panneaux
... plafond de l'église des Jésuites, a été retouchée par Vos

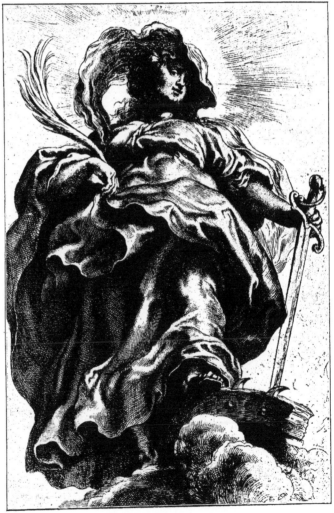

être vous avez vous-même une meilleure recette pour cet office. » On le voit — et la date de cette lettre écrite en juin 1622, par conséquent à peu près à l'époque où fut gravée la *Vieille à la Lumière,* est significative à

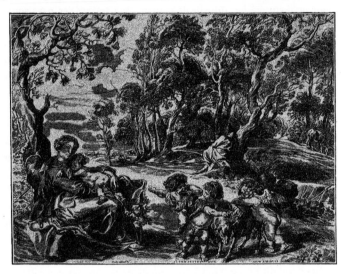

LE REPOS EN ÉGYPTE.
(Fac-similé d'une Gravure de C. Jegher, portant les retouches de Rubens. Bibliothèque Nationale.)

cet égard, — le maître, avec sa curiosité toujours en éveil, cherchait à profiter de toutes les découvertes faites pour faciliter ou améliorer la tâche des graveurs qu'il employait et par l'expérience qu'il avait personnellement de leur métier, il était tout à fait à même de les diriger en leur donnant les conseils pratiques qui lui permettaient d'obtenir d'eux l'exécution la plus conforme à ses désirs.

Pour tous ces soins et pour les dépenses faites par lui à ce propos, Rubens entendait bien avoir ses sûretés et n'être pas frustré du fruit de ses avances et de ses peines. La contrefaçon était en effet depuis long-temps un mal dont se plaignaient les graveurs sans pouvoir obtenir jus-tice contre ceux qui non seulement les fraudaient, mais qui comprometaient leur nom par les copies indignes qu'ils leur imputaient. Lucas de Leyde et Albert Durer entre autres, lésés dans la propriété de leurs estampes originales, avaient plus d'une fois adressé aux princes leurs

réclamations à ce sujet. Obtenaient-ils d'eux, à force de prières, l'octroi de privilèges spéciaux, aucune sanction ne leur était accordée contre les délinquants, et dans l'état où se trouvait alors l'Europe, il faut bien convenir qu'il eût été fort difficile de poursuivre. à travers des pays souvent en guerre les uns contre les autres la réalisation de mesures propres à maintenir des droits encore très mal définis. Rubens, pour tout ce qu'il a fait à cet égard, peut être cité à juste titre comme le véritable promoteur de la reconnaissance de la propriété artistique, et à propos de la jurisprudence que de nos jours seulement on a essayé d'établir en ces matières par une réglementation, objet de délicates et longues controverses, son nom mérite d'être prononcé. En travaillant pour lui-même, il a très efficacement contribué à faire prévaloir auprès des puissants d'alors des idées jusque-là nouvelles et sur lesquelles, le premier, il a su attirer l'attention. Au service d'une cause si légitime, il met dès lors, non seulement la célébrité attachée à son talent et les nombreuses relations qu'il compte parmi les plus grands personnages de son temps, mais les démarches réitérées. et les luttes opiniâtres que toute sa vie il n'hésitera pas à engager et à soutenir pour défendre ses droits et poursuivre ses spoliateurs. Rien ne lui coûte; avec ce mélange de savoir-vivre et de savoir-faire qui lui est propre, il formule nettement ses revendications, revient à la charge toutes les fois qu'il le faut et intéresse à ses requêtes tous ceux qui peuvent le servir. Est-il lésé? il réclame avec une vivacité extrême, s'agite, frappe à toutes les portes, et sans se rebuter jamais finit par obtenir justice.

C'est en 1619 que débute la campagne qu'il entreprend à cet effet. Il s'agit d'abord pour lui de se faire concéder des privilèges explicites et en bonne forme dans tous les pays où il a chance de placer ses gravures. Il commence donc par se mettre en règle pour la Flandre, et, dès le 29 janvier de cette année, les archiducs accordent à « leur peintre » le privilège qu'il a sollicité d'eux. Celui de la France lui vient peu après, à la date du 3 juillet. Grâce à notre célèbre érudit Fabri de Peiresc, près duquel s'était entremis Gevaert, une lettre patente de Louis XIII expose que Rubens, « invité par ses amis de faire graver et imprimer en taille-douce les dessins des plus belles pièces qui sont sorties de sa main, ce qu'il ne peut faire sans grands frais et dépens », il y a lieu de le garantir contre les fraudes possibles. Restaient les Provinces-Unies de Hollande.

vis-à-vis desquelles, à raison de leur proximité et du goût qu'on y mani-
festait alors pour les belles estampes, il y avait surtout lieu de prendre
de sérieuses précautions. Les rapports toujours tendus et les hostilités
à chaque instant renaissantes entre les deux pays rendaient la chose
plus difficile. Quatre lettres récemment retrouvées à Gand et adressées
par Rubens à Pieter van Veen avant la missive dont nous avons déjà
publié des fragments nous mettent au courant des phases diverses de la
négociation. En sa qualité de Pensionnaire de la ville de La Haye, le
frère de son ancien maître était bien posé pour renseigner Rubens sur
les dispositions qu'il convenait de prendre vis-à-vis des États-Généraux.
C'est donc à lui qu'il demande conseil, dès le 4 janvier 1619, pour savoir
quelle marche il doit suivre et quelles garanties lui offrira le privilège
qu'il sollicite. Comme il y a longtemps qu'il a cessé toutes relations
avec van Veen, il débute fort habilement par s'excuser de ce long
silence ; si près des premiers jours de l'année il ne voudrait pas que sa
démarche fût confondue « avec ces saluts et ces resaluts qu'ont coutume
de se faire à ce moment les amis de rencontre.... Il n'est pas homme à
se repaître de la fumée de ces vains compliments, ni à croire que tout
homme de valeur ne pense pas comme lui sur ce point ». Mais il vou-
drait savoir quelles démarches il convient de faire pour obtenir que
les quelques planches qu'il fait graver chez lui ne soient pas copiées
dans les « Provinces-Unies, » et quels droits lui conférerait le privilège
qu'il a l'intention de demander à cet effet. Il réglera sa conduite sur des
avis dont il connaît toute la prudence. Van Veen ayant aussitôt donné
les conseils qui lui sont demandés et offert son concours, Rubens lui
écrit de nouveau, à la date du 23 janvier suivant, « qu'il est de ceux qui
abuseraient volontiers de la courtoisie en acceptant tout ce qu'on leur
offre ». Il n'est pas encore en mesure de fournir des épreuves de toutes
les gravures que comprendrait le privilège, « mais il ne peut surgir de
difficultés à cet égard, les sujets traités étant exempts de toute ambiguïté,
de tout sens mystique et ne touchant en aucune manière aux choses de
l'État, ainsi qu'il est facile de s'en convaincre par la liste qu'il donne de
ces gravures».... Puis il ajoute, et ce passage est significatif : « Afin d'as-
surer de la part du graveur une plus grande fidélité dans la reproduc-
tion de son modèle, je trouve préférable de voir moi-même faire ce travail
sous mes yeux par un jeune homme consciencieux, plutôt que de m'en

drale d'Anvers. La planche représentant *Suzanne et les Vieillards*, « ce rare exemple de chasteté », est placé sous le patronage d'une des jeunes filles les plus distinguées de la haute société hollandaise, Anna Roemer Vischer, « astre célèbre de la Batavie, très habile dans la pratique de plusieurs arts, ayant acquis dans la poésie une renommée au-dessus de son sexe ».

L'Espagne et l'Angleterre n'étant pas encore en cause pour l'obtention des privilèges sollicités par Rubens, il n'a plus pour le moment qu'à mettre à profit le concours du graveur consciencieux qui, sous sa direction, avait encore fait de si rapides et si remarquables progrès. Vorsterman était désormais familiarisé avec la manière du maître, et, comprenant vite les indications qui lui étaient données, il savait s'y conformer. Son ardeur, comme son activité, étaient extrêmes, et, en 1620, Rubens ne publiait pas moins de neuf estampes exécutées par lui d'après ses œuvres. Elles étaient suivies, en 1621, de cinq autres planches, dont l'*Adoration des Mages* comprenait deux grandes feuilles, et les six feuilles formant par leur ensemble la *Bataille des Amazones* étaient sur le point d'être terminées. Van Dyck, à ce que nous apprend Bellori, en avait exécuté un dessin très soigné, et Mariette, qui eut l'occasion de le voir, dit que les retouches de Rubens « en auraient fait une œuvre sans prix s'il avait continué sur tout le dessin le même travail ». Grâce à un accord si fécond, il semble que cette abondante production dût pendant de longues années se continuer par une série ininterrompue d'ouvrages excellents. Malheureusement, l'entente ne fut pas de longue durée. Dans une lettre, écrite le 30 avril 1622 à Pierre van Veen, Rubens, en le remerciant d'un nouveau service qu'il lui a rendu, s'excuse de ne pouvoir lui offrir, comme il l'aurait voulu, quelques autres estampes. Mais « depuis une couple d'années, lui dit-il, presque rien n'a été fait, à cause des lubies de mon graveur qui est tombé dans un tel état d'*exaltation* (1) qu'il n'y a plus rien à en tirer. Il prétend que son talent seul donne quelque prix à ces estampes. A quoi je puis répondre en toute vérité que les dessins sont faits et finis avec plus de soin que ces estampes elles-mêmes, et ces dessins, je puis les montrer à tout le monde, puisque je les ai en ma possession (2) ».

(1) La lettre, comme d'habitude, est écrite en italien, et le mot *abbasia* dont il se sert ici n'existe pas dans cette langue.

(2) Il s'agit des dessins faits par van Dyck d'après les tableaux originaux et qui étaient mis par Rubens entre les mains de Vorsterman pour son travail.

XXIII. — *Esquisse pour la Conversion de Sai*

(MUSÉE DU LOUVRE).

he représentant *Suzanne et les Vieillards*, « ce
», est placé sous le patronage d'une des jeunes
de la haute société hollandaise, Anna Roemer
de la Batavie, très habile dans la pratique de
poésie une renommée au-dessus de

pas encore en cause pour l'obtention
il n'a plus pour le moment qu'à
consciencieux qui, sous sa direction,
remarquables progrès. Vorsterman
du maître, et, comprenant cette
il aurait s'y conformer. Son
et, en Rubens ne
pas d'après ses œuvres.

Adoration
Germand
d'être

pas de longue durée. Dans une lettre, écrite
van Veen, Rubens, en le remerciant d'un nou-
rendu, s'excuse de ne pouvoir lui offrir, comme
ues autres estampes. Mais « depuis une couple
sque rien n'a été fait, à cause des lubies de mon
dans un état d'*exaltation* (1) qu'il n'y a plus
donne quelque prix à ces
té que les dessins sont faits
mêmes, et ces dessins, je
ai en ma possession (2) ».

mot *sbhisia* dont il se sert ici
originaux et qui étaient mis

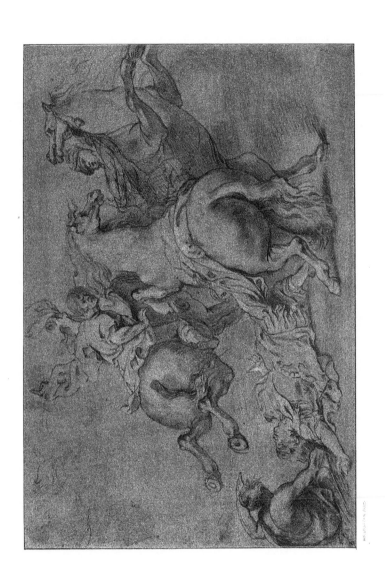

Dans la lettre du 22 juin suivant, lettre déjà citée, Rubens revient sur
ce sujet. Il souhaiterait pouvoir offrir à van Veen des planches qu'il n'a
pas encore, « mais il regrette que ces planches soient en si petit nombre;
depuis quelques années, rien n'a été fait par suite de l'égarement *(disvia-
mento)* de son graveur ». Outre les planches dont il a déjà donné la
liste, « il y a une *Bataille des Amazones* en six feuilles à laquelle il ne
manque que peu de jours de travail, mais qu'il ne peut tirer des mains
de Vorsterman, bien que cette œuvre lui soit déjà payée depuis trois
ans,... et il n'y a pas d'apparence qu'elle soit terminée de sitôt ».

Quels motifs avaient amené une pareille situation? Rubens avait-il
pressé trop vivement le graveur, ainsi que le laisse supposer Mariette
qui, en parlant de la *Chute des Anges rebelles*, après avoir vanté « le
grand artifice avec lequel la lumière et les ombres y sont distribuées »,
ajoute : « Rubens prit un soin extrême à conduire le travail de son
graveur et celui-ci le fit avec tant d'application que son esprit s'en affai-
blit considérablement (1). » Ou bien, n'avait-il pas assez ménagé un amour-
propre et une susceptibilité dont le passage cité plus haut de la lettre du
30 avril 1622 témoigne suffisamment? Il convient cependant de remar-
quer que d'habitude le maître traitait ses élèves avec les plus grands
égards et que l'affectueuse sympathie qu'il leur montrait était une des
causes de l'ascendant qu'il avait pris sur eux. Ses intérêts, cette fois,
étaient trop bien d'accord avec son caractère pour qu'il n'essayât pas de
s'attacher un artiste qui pouvait lui être si utile et dont il avait puissam-
ment contribué à développer le talent. Mais Vorsterman, il faut le recon-
naître, était un agité. Le charmant portrait que van Dyck a tracé de lui
dans la belle eau-forte dont M. J.-P. Heseltine possède le dessin original
nous montre sa jolie tête, avec ses traits fins et sa désinvolture élégante;
mais avec son regard déjà inquiet. Dans un autre portrait, cette fois
peint par van Dyck et gravé par le fils de Vorsterman, le visage s'est
amaigri et la figure a pris une expression de tristesse, qui s'accuse
davantage encore dans le portrait que J. Lievens a fait de l'artiste : les
yeux sont hagards, les cheveux en désordre et les rides imprimées sur
le front donnent au personnage une expression de souffrance et d'étran-
geté. De fait, l'humeur de Vorsterman était devenue de plus en plus

(1) *Abecedario*; VI, p. 93. La gravure de la *Bataille des Amazones* fut dédiée par Rubens à la
comtesse d'Arundel.

sombre et la manie de persécution dont il était atteint devait, pour un moment, se traduire par des actes de véritable folie. Évidemment, il se croyait exploité par Rubens et rêvait de reprendre son entière liberté. En présence de ces dispositions qui allaient en empirant depuis trois ans, Rubens avait montré une patience extrême. Cependant les choses devaient bientôt prendre une tournure presque tragique, dont le grand artiste ne semble pas s'être beaucoup ému pour sa part, mais qui avait vivement préoccupé ses amis. Une première requête adressée au Magistrat d'Anvers « par certains zéleux du bien et repos public », expose, en effet, que leur illustre concitoyen ayant « couru grand hasard de sa vie par les agressions de certain insolent, et à jugement de plusieurs, troublé d'esprit », il y avait lieu de le protéger. Le fait que Rockox, alors à la tête du Magistrat, n'avait donné aucune suite à cette requête peut s'expliquer soit par l'intervention de Rubens lui-même, soit par l'idée que Rockox ne crut pas qu'il y eût là pour son ami un danger sérieux. Mais, sur une nouvelle requête, l'infante Isabelle, à la date du 29 avril 1622, touchée « du danger que son pensionnaire aurait couru ces jours passés, et court encore par les agressions d'un sien malveillant que l'on dit avoir juré sa mort », adressait à ses amez une ordonnance pour leur recommander de veiller à ce qu'il « ne fût fait aucun tort ou préjudice à son peintre ».

La nouvelle de ces incidents était venue jusqu'à Paris, car le 26 août suivant, Peiresc écrivait de cette ville à Rubens que « la veille le bruit avait couru qu'il avait été presque assommé par son graveur », mais qu'il était lui-même très surpris de cette rumeur, puisqu'il avait reçu le 18 une lettre de Rubens où il ne disait mot de ce fait. Ce ne fut là, sans doute, qu'un moment de folie passagère; mais si peu que le maître s'en fût ému, il ne pouvait continuer ses relations avec Vorsterman. Après la rupture, celui-ci demeura quelque temps encore à Anvers; puis, pensant mieux se tirer d'affaire en Angleterre, il passa plusieurs années à Londres. Avant la fin de 1630, il était de retour à Anvers où il faisait inscrire à la Gilde de Saint-Luc deux de ses élèves, J. Witdoeck et Marin Robin, plus connu sous le nom de Marinus, qui tous deux devaient aussi graver des œuvres de Rubens. Mais bien qu'il menât une vie très laborieuse jusqu'à un âge assez avancé, Vorsterman mourait dans la misère, probablement en 1675.

Rubens dut être fort sensible à la perte d'un collaborateur aussi pré-
cieux. Cependant, il allait bientôt retrouver dans un élève de Vorsterman
un digne continuateur de son talent. Bien jeune encore, Paul du Pont,

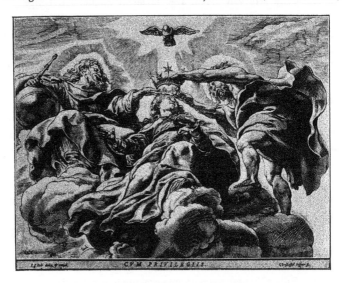

LE COURONNEMENT DE LA VIERGE.
(Fac similé de la Gravure de Ch. Jegher, d'après Rubens)

ou plutôt Pontius, — car c'est ainsi qu'il a signé ses ouvrages — nous
apparaît, dans le portrait que van Dyck nous a laissé de lui, comme un
cavalier accompli, de physionomie avenante et ouverte. De bonne heure,
il avait acquis une habileté qui facilement aurait pu dégénérer en virtuo-
sité. Après le départ de Vorsterman, il était tout désigné pour le remplacer
auprès de Rubens. L'artiste n'ayant plus avec lui van Dyck pour fournir
à ses graveurs des reproductions de ses œuvres, avait pris la peine de
faire lui-même les dessins qu'il leur confiait, notamment celui de
l'*Assomption de la Vierge*, dont la planche fut terminée dès 1624 par
Pontius. Ce dernier, avec moins de force que Vorsterman, a plus d'élé-
gance. et sa planche du *Saint Roch*, d'après le beau tableau de l'église
d'Alost, vaut celle du *Saint Laurent*, de son maître. Malheureusement
Rubens ne devait pas jouir bien longtemps de la collaboration de Pontius,
et les séjours prolongés que le peintre diplomate fit successivement en

Espagne et en Angleterre ne lui avaient plus permis de surveiller, ainsi
qu'il tenait à le faire, les reproductions de ses œuvres. Le graveur s'était
donc tourné vers van Dyck, avec le talent duquel son tempérament
offrait d'ailleurs plus d'affinités et qui devait ainsi tirer un meilleur profit
que Rubens lui-même de la peine que celui-ci s'était donnée pour former
son interprète (1). La gravure de la *Vierge apparaissant au bienheureux
Herman Joseph* et celle du *Christ déposé de la Croix*, toutes deux
d'après van Dyck, sont de vrais chefs-d'œuvre, aussi remarquables par la
facilité de l'exécution que par l'exactitude.

Avec un mérite supérieur, les deux frères Boëce et Schelte à Bolswert (2)
prêtaient bientôt après à Rubens un concours plus actif. Hollandais
d'origine, ils avaient travaillé d'abord à Utrecht à l'école de Bloemaert ;
puis après un court séjour à Amsterdam, ils s'étaient fixés à Anvers. Unis
par une entière communauté d'idées, ils avaient, avec une pareille doci-
lité et un égal succès, utilisé les conseils de Rubens qui, après avoir
pendant quelque temps surveillé leurs travaux avec attention, reconnut
qu'il pouvait s'en rapporter pleinement à leur conscience pour l'interpré-
tation des œuvres qu'il leur confiait. On ne peut, en effet, citer qu'un
très petit nombre d'épreuves de leurs gravures qui aient été retouchées
par lui. Sans présenter toujours une exactitude absolue dans les détails,
ces gravures valent surtout par l'aspect de l'ensemble. Avec une largeur
extrême et un air de liberté dans le travail, elles donnent bien l'idée du
mouvement et de l'éclat décoratif des peintures originales. La justesse
du clair-obscur y est toujours obtenue sans efforts, par des contrastes
discrets, très habilement ménagés. Les noirs les plus intenses de ces
planches conservent leur transparence et leur saveur veloutée. Boëce,
l'aîné des deux Bolswert, mort prématurément en 1634, a beaucoup
moins produit que son frère ; mais le *Jugement de Salomon*, la *Résur-
rection de Lazare*, le *Coup de Lance* et la *Cène* comptent parmi les
meilleures gravures exécutées d'après Rubens. Quant à Schelte, par le
nombre et la diversité des sujets qu'il a abordés, pour la souplesse et
l'ampleur de sa facture, il mérite d'être placé à côté de Vorsterman.

(1) Pontius a cependant gravé plusieurs tableaux de Rubens, peints dans les dernières années
de sa vie, notamment la *Vierge entourée de Saints,* de la chapelle sépulcrale de l'église Saint-
Jacques à Anvers.

(2) Schelte est une abréviation de Chilpéric, et le nom de Bolswert pris par les deux frères,
est celui d'une petite ville de la Frise où ils étaient nés.

L'*Adoration des Mages*, les deux *Saintes Familles*, la *Conversion de Saint Paul* et la *Chasse au Lion* sont des modèles de franchise et de fidélité. Peut-être la planche de la *Pêche Miraculeuse* est-elle encore plus remarquable. Ainsi que le fait observer avec raison M. Hymans, Rubens a su lui donner plus de grandeur qu'à sa peinture elle-même, en détachant la silhouette de la composition sur un horizon de ciel et d'eau plus étendu, sans doute à l'imitation de ce qu'avait fait Raphaël en traitant le même sujet. Le sens du pittoresque désignait Schelte à Bolswert pour graver les paysages de Rubens; il montre dans ces gravures une entente singulière de l'harmonie et de la diversité des aspects de la nature. Ses ciels d'un travail très simple sont cependant pleins de profondeur et des premiers plans jusqu'à l'horizon: les tailles conduites avec beaucoup d'art donnent bien l'impression des éléments très variés que Rubens introduit dans ses tableaux et qu'il indique d'une touche si alerte et si sûre, comme en se jouant. Les effets les plus délicats, les plus fugitifs, les rayons du soleil filtrant à travers les nuages ou la vapeur du matin qui s'élève mollement au-dessus des eaux sont rendus avec une grande vérité, sans minutie, d'une main à la fois très légère et très ferme.

A côté des noms de ces maîtres, bien d'autres pourraient être cités, comme celui de Pierre de Jodde et surtout ceux de J. Witdoeck pour son *Érection de la Croix* et de Marinus qui dans les *Miracles de Saint Ignace* et dans les *Miracles de Saint François Xavier*, malgré la multiplicité des épisodes, parvient, tout en se maintenant dans des valeurs moyennes, à conserver une grande unité d'aspect. Mais si, de 1630 à 1640, des graveurs habiles continuent à reproduire les compositions de Rubens avec un talent très réel, le contrôle du maître ne se fait plus sentir d'une manière aussi efficace. En réalité, les dix années qui avaient précédé marquent pour l'interprétation de ses œuvres par la gravure la période du plus grand éclat. Cependant, au moment même où l'école formée sous sa direction semble décroître, des productions d'un autre ordre et plus directement émanées de lui allaient caractériser son génie d'une façon plus saisissante. Nous voulons parler des dessins exécutés directement sur bois par Rubens et gravés à ses frais et sous sa direction par Christoffel Jegher. Ce n'était pourtant pas là une nouveauté: Titien dans ses planches gravées par delle Greche et par Boldrini, comme le

Passage de la mer Rouge, la *Conversion de Saint Paul* ou les *Six Saints*
avait déjà donné l'exemple de la puissance expressive à laquelle peut
atteindre un simple contour alors qu'un maître l'a tracé et qu'il s'est

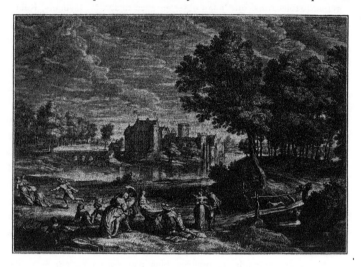

LE CHATEAU DE STEEN.
(Fac-similé de la Gravure de Schelte, a Bolswert. — Musée de Vienne)

ainsi appliqué à manifester son art par les moyens les plus élémen-
taires. Vasari nous apprend, en effet, que le peintre de Cadore « avait
dessiné lui-même sur le bois le tableau des *Six Saints* pour être gravé
par d'autres ». Ces grandes pièces de son artiste préféré, Rubens avait
pu les voir pendant son séjour en Italie, dans la boutique d'un mar-
chand d'estampes établi alors à Mantoue, Andrea Andreani qui les avait
copiées ou fait copier par les graveurs qu'il entretenait et dont souvent
il s'est approprié les travaux en les signant lui-même. Andreani était
d'ailleurs un esprit inventif, et il s'ingéniait à reproduire en camaïeux
les dessins originaux qui faisaient partie de la collection des Gonzague,
entre autres ceux de Raphaël, de Barroccio et du Parmesan. Une estampe
éditée par lui d'après le groupe de l'*Enlèvement des Sabines* de Jean de
Bologne, est remarquable par la franchise de l'effet et de la facture. Mais
la suite de ses planches reproduisant les peintures du *Triomphe de
Jules César* par Mantegna avait dû particulièrement intéresser Rubens.

XXIV. — *Têtes d'Enfant*

(CABINET DE BERLIN).

... *Paul* ou les *Six Saints*
... expressive à laquelle peut
... maître l'a tracé et qu'il s'est

... ... gravé
... Rubens avait
... tique d'un mar-
... Andreani qui les avait
... tenait et dont souvent
... lui-même. Andreani était
... à reproduire en camaïeux
... la collection des Gonzague,
... du Parmesan. Une estampe
... *des Sabines* de Jean de
... l'effet et de la facture. Mais
... tures du *Triomphe de*
... ent intéresser Rubens.

... ...
pier par les
é les travaux ...
... it inventif, et
ux qui faisaien
R ... l. de l'
... p ...

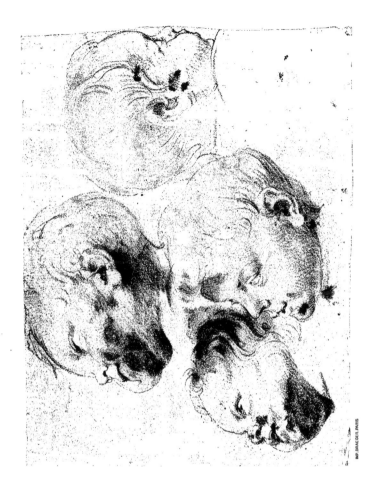

On sait qu'il devait lui-même copier une partie de ce magnifique
ensemble dont Andreani dédiait en 1599 les gravures au duc Vincent de
Gonzague. Dans la dédicace placée en tête de cette série au-dessous du

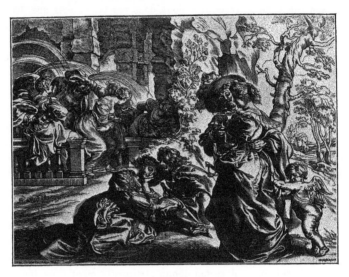

LE JARDIN D'AMOUR (FRAGMENT.)
(Fac-similé de la Gravure de Ch Jegher, d'après Rubens.)

médaillon de Mantegna, Andreani nous informe qu'à ce moment encore
les peintures originales de ce maître « se trouvaient dans la cour du
Palais de Saint-Sébastien où elles attiraient une foule d'amateurs » et
qu'il s'était efforcé d'en bien rendre l'aspect « au moyen d'ombres
obtenues par un procédé nouveau », imaginé par lui pour donner plus
de relief à ses gravures. Exécutée sur les dessins d'un peintre mantouan,
Bernard Malpizzi, cette suite traduit avec une grande fidélité les mâles et
nobles figures de Mantegna. Le fond du papier blanc, ménagé çà et là
sur une légère teinte de bistre, forme les lumières et concourt ainsi avec
les tailles de la gravure pour rendre très franchement le modelé.

Curieux comme il l'était, Rubens s'était certainement renseigné sur
les conditions de ce mode de travail et il s'y est conformé dans les ten-
tatives de camaïeux analogues, essayées par lui pour plusieurs des
planches gravées par Jegher. Mais il y avait bientôt renoncé, préférant

37

avec raison s'en tenir à la seule gravure sur bois et tirer de cette sobriété volontaire à la fois plus de force et plus de style. Dans sa pleine maturité, c'est le fruit le plus pur de son expérience, c'est la substance même de son talent qui se révèlent à nous, dans ces beaux bois que Jegher s'est borné à tailler en respectant scrupuleusement les contours tracés par le maître. Ses gravures, ainsi que le remarque M. Duplessis, ne sont, à vrai dire, que « des fac-similés de Rubens ». Mais celui-ci n'a rien négligé pour donner à ses dessins toute la concision, toute l'éloquence dont il était capable.

Il semble que dans plusieurs des gravures exécutées auparavant d'après ses compositions, Rubens ait déjà préludé à des ouvrages de ce genre, notamment dans la planche de Vorsterman, *Pan avec des Tigres*, œuvre d'une exécution assez sommaire, mais un peu molle, et dans la *Vénus allaitant les Amours* de C. Galle, dont le travail est à la fois plus ferme et plus délicat. Mais il visait à une simplicité plus grande encore et comme le problème l'intéressait, il voulut, suivant son habitude, l'aborder de front. Les épreuves de la Bibliothèque Nationale témoignent de la peine qu'il prit à ce sujet. Pour le *Repos de la Sainte Famille*, — qui, à raison de la légèreté avec laquelle est traité le paysage, a peut-être été gravé sur plomb, — il se fait donnner successivement deux épreuves qu'il retouche avec grand soin, s'appliquant à supprimer tout ce qui n'est pas nécessaire. Il cherche de son mieux à dégager les silhouettes pour y mettre plus de mouvement et de tournure, à déterminer avec plus de justesse les divers plans, à spécifier aussi exactement que possible la nature des objets. Comme par une gageure, il s'ingénie même, à l'aide de ces moyens sommaires, à rendre les détails les plus menus : dans l'*Enfant Jésus avec Saint Jean*, il introduit un chardon en fleur, des nénufars, un oiseau, une grenouille; dans la *Tentation du Christ*, un écureuil courant sur une branche, un serpent enroulé au premier plan; ailleurs, des papillons, un lézard, etc. Ces détails familiers étaient bien dans la tradition du genre, tel que l'avaient pratiqué les primitifs. Mais seul, le grand artiste a su, avec une aussi rare maîtrise, conserver le charme et la plénitude de la vie à des indications aussi succinctes. Plus ses ressources sont limitées, plus il importe de les bien employer, de les faire converger vers la fin qu'il se propose. A ce titre, rien n'est indifférent, rien ne doit être abandonné au hasard : la grosseur relative

des traits, leur direction, la différence du travail, le rythme des lignes, l'aspect des silhouettes, l'accentuation de l'effet. Contenu dans les bornes les plus étroites, le maître montre une aisance et une liberté d'allures qui témoignent de la netteté de son esprit, de la souplesse avec laquelle il s'accommode aux tâches les plus variées.

C'est aux environs de 1630 qu'il convient de placer le commencement de ces tentatives. Né à Anvers le 24 août 1596, Jegher était entré au service de la maison Plantin en 1625; mais il n'avait d'abord fait pour elle que des travaux courants, sans grande valeur artistique. En 1627-1628, il avait été admis à la maîtrise dans la Gilde de Saint-Luc, sous la qualification de « tailleur de figures sur bois », et Rubens qui le prit alors sous sa direction, fut en 1635 parrain de son dernier enfant. La signature *P. P. Rubens delineavit et excudit* et la mention expresse : *cum privilegiis*, que portent les planches gravées par Jegher, attestent bien l'importance que Rubens y attachait. Ces planches sont au nombre de neuf : le *Christ tenté par le démon* et le *Couronnement de la Vierge* d'après des peintures du plafond de l'église des Jésuites; le *Repos en Égypte*, l'*Enfant Jésus et Saint Jean*; *Hercule triomphant de la Discorde*, d'après un des sujets qui forment la décoration de la grande salle de Whitehall, la *Chaste Suzanne*, le *Silène* ivre, les deux feuilles du *Jardin d'Amour*, et le *Portrait d'homme*, en camaïeu; dans ce dernier, M. Hymans croit voir un souvenir d'une tête de Titien, mais il nous paraît, en réalité, que c'est là simplement une reproduction du buste du duc de Toscane, tel que Rubens a représenté ce personnage dans le portrait de la Galerie de Médicis.

En faisant abstraction de son propre talent et du temps qu'il y consacre, le bon marché du prix de revient de ces estampes permettait à l'artiste de les vendre pour des sommes minimes. Nous voyons, en effet, portée à son compte, à la date du 12 avril 1636, sur les livres de la maison Plantin, chargée du tirage de ces planches, l'inscription suivante : « Item, doibt pour impression de 2 000 images de bois, avec le papier, etc., Fl. 72-3 st. ». Ainsi conçues, ainsi exécutées, ces planches répondent admirablement au programme si souvent agité de l'imagerie populaire, tel qu'on souhaiterait le voir réalisé. Assez nettement formulées pour être comprises de tous, elles s'adressent aux ignorants aussi bien qu'aux artistes, qui mieux encore, il est vrai, peuvent découvrir ce que, sous

leur simplicité apparente, elles renferment de talent. Dans l'art, comme
dans la littérature, les grands esprits seuls sont capables de parler ainsi
à tous. Au lieu des fadeurs et des banalités puériles qui d'ordinaire sont
proposées aux masses et qui ne tendent pas plus à élever le niveau de
leur goût que celui de leur intelligence, de pareils ouvrages, tout en
satisfaisant les plus difficiles, auraient pour effet d'amener une éducation
progressive du public pris dans son ensemble. A force de clarté, ces
simplifications voulues par un homme de génie frappent vivement les
moins cultivés et mettent à leur portée des œuvres accomplies. On est
heureux, même dans ces voies, de retrouver Rubens conséquent avec
lui-même; de voir ce grand esprit mettre sa marque à ces petites choses
où d'autres croiraient déroger et comprendre nettement le parti qu'on
peut tirer des moyens d'expression les plus humbles. Loin de les dédai-
gner, il s'en empare, il les transforme et manifeste les merveilleuses
ressources qu'elles offrent à son génie. Sévère pour lui-même, il a le droit
d'être exigeant pour les autres, et grâce à l'exemple qu'il leur donne d'un
labeur infatigable et d'un effort constant vers la perfection, il impose sa
volonté à ses interprètes. En les élevant jusqu'à lui, en même temps
qu'il assure les progrès de leur talent, il étend au loin et à travers les
âges la propagation de ses œuvres et la gloire de son nom.

TETE DE VIEILLARD.
(Fac-similé d'un Dessin de la Collection du Louvre)

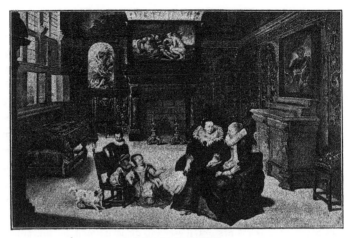

LE SALON DE RUBENS.
(Tableau du Musée de Stockholm.)

CHAPITRE XII

LA MAISON DE RUBENS. — SES ACCROISSEMENTS SUCCESSIFS. — IDÉES DU MAÎTRE SUR L'ARCHITECTURE. — LE SALON DE RUBENS. — ÉCLECTISME DE RUBENS DANS LES ACHATS FAITS POUR SES COLLECTIONS ET POUR SA BIBLIOTHÈQUE. — EMPLOI DE SA VIE. — SON AMOUR DE L'ANTIQUITÉ. — SON ACTIVITÉ. — SES LECTURES. — SA FRUGALITÉ. — SON OBLIGEANCE. — SES PASSE-TEMPS. — PORTRAITS DE RUBENS.

GRAVURÉ DU LIVRE A DESSINER.
(Dessin de Pontius, d'après Rubens.)

MALGRÉ l'éclat de sa triomphante carrière, Rubens, on peut l'affirmer, était avant tout et il devait demeurer toujours un homme d'intérieur. Jaloux d'assurer la tranquillité de sa vie, il s'était installé dès qu'il l'avait pu dans une habitation spacieuse que peu à peu il avait appropriée à son gré et qu'il ne cessa pas d'embellir jusqu'à sa mort. C'est là qu'il goûtait ce bonheur domestique et ces joies du travail qui étaient pour lui les suprêmes jouissances. C'est là qu'étaient élevés ses enfants, là qu'étaient ses ateliers, ses livres et ces collections de toute sorte que toujours il s'efforça d'accroître, heureux de réunir ainsi sous

sa main tout ce qui pouvait égayer ses regards, fortifier son talent, divertir ou élever son esprit. C'est dans ce cadre à la fois magnifique et familier qu'on aime à replacer cette grande figure et à pénétrer dans son intimité.

En dépit des modifications successives que l'ancienne demeure du maître a subies à la fin du siècle dernier, et du dommage plus funeste encore que, vers 1840, sa séparation en deux logis distincts devait amener pour elle, le voyageur en quête de souvenirs de Rubens ne saurait quitter Anvers sans visiter, au numéro 7 de la petite rue qui porte son nom, les lieux qu'il habita. Si changé qu'en soit l'aspect, bien des choses y parlent encore de lui. En entrant dans cette maison, le coup d'œil est saisissant. Les façades des bâtiments primitifs et plusieurs de ces bâtiments eux-mêmes ont, il est vrai, disparu ; mais les murailles de l'aile droite subsistent encore, avec leur toit orné comme autrefois de la girouette et des petites torches de métal qui le couronnent, et dans un grenier qui surmontait l'ancien atelier du maître, on peut voir la poulie destinée à hisser ou à descendre les grands panneaux sur lesquels il a peint ses chefs-d'œuvre. Le portique qui ferme la cour est resté intact avec sa galerie à balustrades, sa porte centrale flanquée de colonnes massives, et au-dessus, son fronton décoré d'aigles aux ailes déployées, tenant dans leurs becs des guirlandes. De part et d'autre, deux arcades plus petites sont dominées par des bustes sculptés d'après l'antique, ouvrage de Hubert van der Eynden, et accompagnés des inscriptions suivantes empruntées à la x^e satire de Juvénal :

A gauche : *Permittes ipsis impendere numinibus quid*
 Conveniat nobis, rebusque sit utile nostris.
 Carior est illis homo quam sibi ;
Et à droite : *Orandum est ud sit mens sana in corpore sano.*
 Fortem posce animum et mortis terrore carentem.
 Nesciat irasci ; cupiat nihil.

Ces vers, que Rubens avait choisis pour les avoir toujours sous les yeux, comme un programme d'hygiène physique et morale qu'il se proposait à lui-même, semblent résumer sa propre vie. Cette franche acceptation de notre destinée, cet heureux équilibre de santé intellectuelle et corporelle, la force d'âme, le courage en face de la mort, la possession absolue de soi-même qui nous garde de la colère aussi bien

que des autres passions, ce sont là, en effet, les traits principaux qui caractérisent une existence si belle et si bien réglée. En franchissant le portique et dans l'axe de sa porte principale, on aperçoit également intact, vers l'extrémité du jardin, le pavillon construit par le maître, pavillon qu'il a fidèlement reproduit dans le charmant tableau de la Pinacothèque de Munich où il s'est représenté lui-même se promenant avec sa seconde femme au milieu des fleurs, par une belle journée du printemps qui suivit leur mariage.

Parmi tous ces débris et ces restes encore debout du passé, on songe involontairement à la noble existence qui pendant trente années s'est écoulée dans ce coin paisible, aux affections et aux œuvres qui l'ont remplie. On pense que tout ce que la ville d'Anvers a fait pour cet admirable Musée Plantin où revit un côté si intéressant de son activité intellectuelle, elle pourrait à meilleur droit le faire aussi pour consacrer le souvenir du plus illustre de ses enfants, et de tout cœur on s'associe à l'appel chaleureux qu'adressait récemment à la vieille cité M. Max Rooses, l'homme qui, de notre temps, a le plus contribué à remettre en honneur son passé. Avec lui on voudrait que, dans une pensée pieuse de conservation et de respect pour la mémoire de Rubens, la ville d'Anvers s'assurât la propriété de ce qui subsiste encore de son ancienne demeure. « Quel témoignage plus naturel et plus frappant de sa reconnaissance et de son admiration pourrait-elle lui offrir que de préserver de toute profanation ultérieure cette demeure, berceau de tant de chefs-d'œuvre, et de la dédier au culte de cet incomparable génie ! »

Dans les années qui suivirent l'achat de sa maison, Rubens s'était contenté de s'y installer très simplement, mais bientôt, sa situation étant devenue plus prospère, il avait graduellement remanié et complété les bâtiments primitifs. Le 25 juillet 1615, il concluait un arrangement avec le maître maçon François de Crayer, au sujet de la réfection du mur mitoyen qui séparait sa propriété de celle des Coulevriniers, et il faisait en 1617 sculpter les rampes de son escalier par Jean van Mildert (1).

Comme il avait ses idées en architecture, il fournissait lui-même ses plans aux ouvriers qu'il employait et grâce aux sommes de plus en plus importantes que peu à peu il y consacrait, ces améliorations ou ces

(1) J van den Branden : *Geschiedenis der Antwerpsche Schilder-School*, p. 510.

accroissements aboutissaient à un ensemble de constructions tout à fait appropriées à ses besoins et à ses goûts. Leur aspect original trahissait la prédilection du maître pour ces monuments italiens qu'il avait tant admirés au delà des monts et dont l'étude qu'il publiait en 1622 sur les *Palais de Gênes* atteste chez lui la vivace préoccupation. Les quelques lignes qu'en guise de préface il mettait en tête de ce recueil nous montrent, en effet, qu'il se réjouissait « de voir peu à peu dans les Flandres l'ancien style dit *barbare* ou *gothique* passer de mode et disparaître pour faire place à des ordonnances symétriques, conformes aux règles de l'antiquité grecque ou romaine, que des hommes d'un goût supérieur avaient mises en pratique pour le plus grand honneur de ce pays ». En sortant de ses cartons les dessins et les plans qu'il avait réunis pendant son séjour à Gênes, Rubens pensait contribuer à une œuvre utile. Si avec son esprit sensé, il proclame la vérité de ce principe que « l'exacte accommodation des édifices à leur destination concourt presque toujours à leur beauté », il faut cependant avouer que le style de sa maison s'écartait beaucoup de la pureté des formes et des proportions classiques.

Deux planches gravées par Harrewyn en 1684 et 1692 nous permettent de concevoir ce qu'était à cette époque la maison de Rubens, alors qu'elle n'avait pas encore subi de changements bien notables. Au lieu de la correction et de la sobriété auxquelles il visait, il est plus juste d'y reconnaître ce mélange pompeux de style flamand et de style italien qui dérivait à la fois, chez lui, de son goût natif et des influences multiples auxquelles il avait été exposé. Les proportions massives et les lignes un peu tourmentées présentent plus de force que d'élégance. Mais si les détails semblent exubérants, du moins dans leur profusion, ces vases, ces bas-reliefs, ces pilastres, ces thermes et ces bustes placés entre les fenêtres dénotent une facilité d'invention remarquable. L'édifice a son caractère propre, et la diversité de ces motifs pittoresques manifeste bien la verve puissante de ce génie à la fois si personnel et si complexe, chez lequel les profits d'une longue éducation et d'un travail continu s'ajoutent et s'allient de la manière la plus intime aux dons d'une nature merveilleusement douée. A défaut de formes choisies et d'ordonnances bien harmonieuses, les franches découpures du portique, l'agréable perspective du pavillon placé à l'extrémité

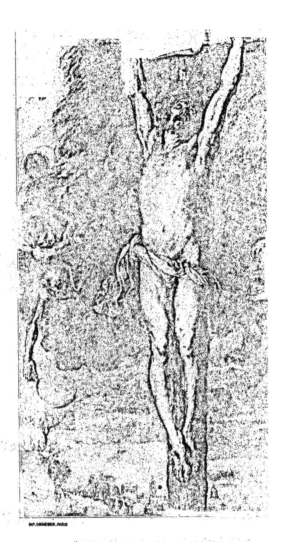

IMP. DRAEGER, PARIS

XXV. — *Le Christ en Croix.*
Lavis à l'encre de Chine.
(MUSÉE DE ROTTERDAM).

...nstructions tout à fait
...pect original trahissait
...s italiens qu'il avait tant
...l publiait en 1622 sur les
...occupation. Les quelques
...e de ce recueil nous mon-
...u à peu dans les Flandres
...de mode et disparaître pour
...ques, conformes aux règles de l'an-
...des hommes d'un goût supérieur
...plus grand honneur de ce pays ». En
...et les plans qu'il avait réunis pendant
...contribuer à une œuvre utile. Si avec
...té de ce principe que « l'exacte
...destination concourt presque tou-
...avouer que le style de sa maison
...et des proportions clas-

...nous per-
...de Rubens,
...
...de style flamand
...lui, de son goût ... et des
...avait été exposé. Les proportions
...tourmentées présentent plus de force que
...semblent exubérants, du moins dans leur
...ces bas-reliefs, ces pilastres, ces thermes et
...les fenêtres dénotent une facilité d'invention
...a son caractère propre, et la diversité de ces
...anifeste bien la verve puissante de ce génie à la fois
...plexe, chez lequel les profits d'une longue éduca-
...inu s'ajoutent et s'allient de la manière la plus
...nature merveilleusement douée. A défaut de
...ances bien harmonieuses, les franches décou-
...perspective du pavillon placé à l'extrémité

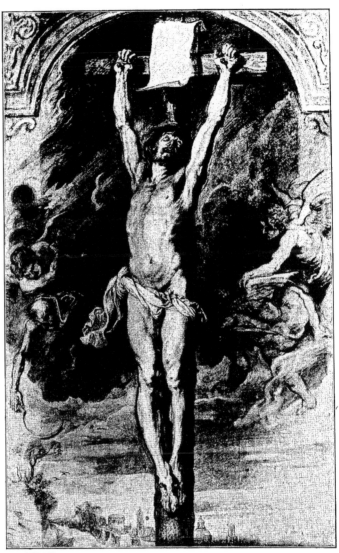

du jardin, les nuances variées des matériaux, les peintures mêmes qui décoraient les façades et où l'on retrouve sinon des copies, du moins des réminiscences de tableaux du maître : *Persée et Andromède,* la

LA MAISON DE RUBENS.
(Fac-similé de la Gravure de Harrewyn)

Marche de Silène, le *Jugement de Pâris,* l'*Enlèvement de Proserpine,* etc., tout dans cet ensemble révèle la présence et trahit les prédilections du grand coloriste.

Telle qu'elle était, d'ailleurs, cette habitation était bien faite à son usage, construite en vue de sa vie domestique et de son travail. Spacieuse, aérée, elle offrait pour sa femme, pour lui et pour leur petite famille, des appartements assez vastes. Les trois enfants, sa fille Clara et ses deux fils Albert et Nicolas qui étaient venus successivement animer cette grande maison et fournir à l'artiste de gracieux modèles, pouvaient s'ébattre à l'aise, sous l'œil des parents, dans ce jardin que Rubens avait planté d'arbres et d'arbustes, indigènes ou exotiques, de toutes les essences qu'il avait pu rassembler, parmi les fleurs ou les animaux dont l'artiste aimait à s'entourer. Des études faites par lui nous montrent, en

38

effet, des chiens de diverses espèces, lévriers, mâtins ou épagneuls, qu'on retrouve, du reste, dans un grand nombre de ses tableaux. Il avait sous la main, à l'écurie, les chevaux que chaque jour il aimait à monter et dont, sans sortir de chez lui, il pouvait ainsi étudier les formes et les allures. De ses fenêtres mêmes, au-dessus de la silhouette accidentée des pignons et des clochers d'Anvers, il découvrait une vaste étendue du ciel, le cours de l'Escaut et les plaines immenses sur lesquelles, poussés par le vent de la mer, les nuages promenaient leurs ombres fugitives et transparentes. C'était là pour cet observateur attentif un spectacle sans cesse renouvelé, toujours plein de vie et de mouvement, tel qu'il pouvait le souhaiter.

Mais quel que fût son désir d'orner sa demeure, Rubens, nous l'avons dit, ne s'était jamais départi de ses habitudes de sage économie. La dépense des constructions, les achats de tableaux, de sculptures, de gemmes, de gravures et de livres avaient donc été échelonnés par lui d'année en année, suivant ses ressources disponibles. Cependant tous ces objets précieux qu'il collectionnait avec passion avaient fini par encombrer son logis et s'y trouvaient exposés pêle-mêle, sans aucun agrément pour le regard. Pour mieux en jouir, dès qu'il l'avait pu, il s'était fait construire un grand bâtiment en forme de rotonde où il avait rangé en bon ordre tous ses trésors. Une des planches de Harrewyn nous offre une vue intérieure de cette rotonde dans l'état où elle était encore en 1692, alors que le chanoine Hillewerve l'avait transformée en chapelle. Mais de Piles, qui tenait ses informations du propre neveu de Rubens, nous en a laissé une description assez détaillée. « Entre sa cour et son jardin, dit-il, il fit bâtir une salle de forme ronde, comme le temple du Panthéon qui est à Rome, et dont le jour n'entre que par le haut et par une seule ouverture qui est le centre du dôme. Cette salle était pleine de bustes, de statues antiques, de tableaux précieux, qu'il avait apportés d'Italie et d'autres choses fort rares et fort curieuses. Tout y était par ordre et par symétrie, et c'est pour cela que ce qui méritait d'y être, n'y pouvant trouver place, servait à orner d'autres chambres dans les appartements de sa maison. »

Vers 1618, le gros des constructions était terminé et l'artiste avait pu bientôt après y disposer l'importante collection de Sir Dudley Carleton, qu'il venait récemment d'acquérir. Dans sa relation de la visite faite par lui à Rubens en 1621, le médecin danois, Otto Sperling, raconte qu'il

« trouva Rubens à son chevalet et que, tout en se tenant à son travail, il se faisait lire Tacite et dictait une lettre. Comme nous nous taisions, ajoute-t-il, craignant de le déranger, il nous adressa la parole, sans interrompre son travail, pendant qu'on continuait la lecture et qu'il achevait de dicter sa lettre, comme pour nous donner la preuve de ses puissantes facultés ». Puis, après qu'un serviteur eût fait parcourir aux visiteurs le palais de l'artiste et montré les antiquités et les statues grecques et romaines qu'il possédait, ils furent introduits dans l'atelier de ses élèves, « une vaste pièce sans fenêtres, mais qui prenait le jour par une large baie pratiquée au milieu du plafond ». Ainsi que le croit M. Max Rooses, nous pensons que le grand atelier éclairé par le haut, où travaillaient ces jeunes gens, devait être une construction isolée, avec un accès indépendant, construction qui disparut sans doute après la mort de Rubens.

Pour compléter ces renseignements, un curieux tableau du Musée de de Stockholm nous permet de jeter un coup d'œil sur l'intérieur même de l'habitation du grand artiste. Depuis longtemps connu sous le nom de *Salon de Rubens,* il représente un parloir d'une élégante simplicité, dont les fenêtres donnant sur un jardin laissent pénétrer à flots la lumière. La pièce, tendue de cuir verdâtre orné de dessins dorés, — des chimères et des enfants groupés autour de vases et de colonnes, — est meublée avec un goût parfait : au fond, une haute cheminée en marbre noir soutenue par des colonnes de marbre rougeâtre et garnie de grands chenets dorés ; à droite, un dressoir en chêne clair et poli ; de l'autre côté, sous les fenêtres, une table à pieds massifs, recouverte d'un tapis d'Orient ; plusieurs chaises de cuir, avec des coussins brodés de fleurs ; deux tableaux pendus à la muraille et un autre surmontant la cheminée. Au premier plan, deux dames richement vêtues causent entre elles ; ce sont deux amies, car, rapprochées l'une de l'autre, elles se tiennent familièrement par la main. Devant elles, trois enfants jouent avec un jeune chien assis sur une chaise, tandis que sa mère, une chienne épagneule blanche, tachetée de roux, les regarde non sans quelque inquiétude. Le tableau, d'une facture très habile et d'une harmonie exquise, a été autrefois attribué, bien à tort, à van Dyck, dont il ne rappelle en rien l'exécution. Peut-être a-t-il été peint par Cornelis de Vos, et bien qu'on n'en puisse citer de cet artiste aucun autre de ce genre, ni de ces dimensions, il rappelle assez

sa manière (1). D'autre part, la plus âgée des deux dames ressemble fort à Suzanne Cock, la femme de de Vos, telle qu'il nous l'a montrée lui-même, avec un costume presque pareil, dans le beau *Portrait de Famille* du Musée de Bruxelles.

Quant à la dénomination de *Salon de Rubens*, contredite par plusieurs critiques, elle est, au contraire, présentée comme très probable par le savant et consciencieux directeur du Musée de Stockholm, M. Georges Gœthe, et comme lui, nous la croyons tout à fait justifiée par un ensemble de preuves qui nous paraissent décisives. Dans un acte de vente de la maison, passé en 1701, il est parlé des cuirs dorés garnissant un des salons; le tapis de table à fond rouge et à dessins noirs et jaunes se retrouve dans plusieurs œuvres de Rubens, et les trois tableaux accrochés aux parois; le *Portrait de Charles le Téméraire* (aujourd'hui au Musée de Vienne), *Loth et ses Filles* (collection du duc de Marlborough) (2) et le petit *Jugement dernier* (Pinacothèque de Munich) sont tous trois de sa main. Pour la plus jeune des dames, à ses traits gracieux et ingénus, ainsi que M. Gœthe, nous reconnaissons en elle Isabelle Brant; les types des deux garçons répondent bien à ceux de ses fils, Albert et Nicolas, et leur âge respectif, à l'intervalle de quatre années, qui sépare leur naissance. Une difficulté se présentait pour la jeune fille, l'aînée des trois enfants de Rubens, Clara Serena, car on croyait jusqu'ici qu'elle était morte en bas âge. Mais une lettre de Peiresc, datée du 16 février 1624, dans laquelle il cherche à consoler son ami de la perte récente de cette fille, nous apprend qu'elle a vécu jusqu'à cette époque. Dès lors, les détails de l'ameublement, les dates des tableaux exposés, les types et les âges des divers personnages, tout s'accorde pour confirmer la désignation adoptée pour ce précieux tableau peint vers 1622 et qui, ainsi que le suppose M. Gœthe, doit représenter une visite de Mme de Vos à Mme Rubens (3).

(1) Ce qui complique un peu cette question d'attribution, c'est que la peinture semble exécutée par plusieurs artistes différents; les reproductions de tableaux exposés dans ce salon, surtout celle du *Jugement dernier*, sont faites très librement, et quoique de petites dimensions, elles sont à ce point dans l'esprit des originaux qu'on les dirait de la main de Rubens lui-même; les petites têtes des deux jeunes dames modelées avec autant de finesse que de sûreté paraissent bien de C. de Vos; en revanche, les enfants et surtout la petite fille, sont peints d'une touche menue et timide qui fait penser à F. Franken.

(2) Ce tableau fait aujourd'hui partie de la collection de Mme la baronne de Hirsch.

(3) Mme de Vos, en effet, a ses gants à la main, tandis qu'Isabelle Brant, les mains nues tient un éventail de plumes.

Les deux dames étaient amies, et Rubens, de son côté, faisait grand cas du talent et du caractère de son confrère, auquel il procura et fit lui-même plusieurs commandes. On rapporte, en effet, que lorsqu'il était

PORTIQUE DE LA MAISON DE RUBENS
(Fac-similé de la Gravure de Harrewyn)

trop absorbé par ses grands travaux pour peindre les portraits de ceux qui s'adressaient à lui, il les renvoyait à de Vos, en disant : « Allez chez lui, il fait aussi bien que moi. »

Les œuvres d'art de toute sorte que possédait Rubens avaient acquis au dehors un grand renom et attiraient chez lui de nombreux visiteurs. Le catalogue de ses collections, dressé lors de la cession qu'il en fit quelques années après au duc de Buckingham, ainsi que l'inventaire régulièrement établi après sa mort, nous renseignent sur les goûts de celui qui les avait réunies. En ce qui concerne les tableaux, la prédilection de Rubens pour l'école de Venise nous est clairement prouvée par ces deux documents. Sur la première de ces listes nous relevons, en effet, non seulement 19 peintures de Titien, 17 de Tintoret et 7 de Paul Véronèse, mais jusqu'à 32 copies, dont 21 de

portraits, exécutées d'après Titien par Rubens, qui professa toujours un
véritable culte pour ce dernier maître, vers lequel il se sentait attiré par
de nombreuses affinités. De ces copies, les unes avaient été faites en
Italie, pendant sa jeunesse, d'autres dans sa pleine maturité, lors de son
second voyage en Espagne, en 1628.

Mais Rubens avait l'esprit trop ouvert et trop curieux pour être exclusif.
Il comprenait et goûtait les talents les plus divers et les noms de Raphaël,
de Ribera, de Bronzino, ceux de van Eyck, Holbein, Lucas de Leyde,
Elsheimer, Quintin Massys, Henri de Bles, Scorel, Antonio Moro, Michel
Cocxie, W. Key, Séb. Vranck, Josse de Momper, Palamedes, de Vlieger,
Porcellis, Poelenburgh, Heda, etc., dont les œuvres sont également portées
sur son inventaire, témoignent de l'éclectisme intelligent qui présidait à
ses choix. Nous avons déjà signalé l'admiration que lui inspirait le vieux
Brueghel dont il ne possédait pas moins de onze tableaux; celle qu'il
professait pour Adrien Brouwer n'était pas moins significative et
les dix-sept ouvrages du maître qu'il avait acquis comptent parmi
les meilleures productions de ce fin coloriste et de cet incomparable
exécutant. Avec les titres naïfs sous lesquels ils figurent à cet inventaire,
nous relevons les suivants : *Un Combat des Ivrognes, où l'un tire l'autre
par les cheveux*; un *Combat* où un est pris par la gorge; un *Combat de
trois* où un frappe avec un pot; un *Paysage*, où un villageois lie sès
souliers, etc. La Pinacothèque de Munich possède plusieurs de ces
tableaux. A en croire Houbraken, la prédilection de Rubens pour le talent
de l'artiste se serait également traduite par des actes d'affectueuse confra-
ternité envers le peintre lui-même. L'écrivain hollandais rapporte, en
effet, que Brouwer, venant d'Amsterdam à Anvers, avait négligé de se
munir d'un passeport que l'état des relations entre la Flandre et les
Provinces-Unies rendait à ce moment tout à fait nécessaire. Arrêté comme
espion par les soldats espagnols, il avait été emprisonné dans la forteresse.
Rubens, apprenant sa mésaventure, non seulement se serait entremis
auprès du directeur pour obtenir sa liberté, mais, après l'avoir recueilli
dans sa maison, il l'avait fait habiller à ses frais et manger à sa table.
Plus tard, il pourvoyait aux dépenses de sès funérailles et il s'occupait
de lui faire élever un petit monument dont il avait dessiné le projet,
quand il fut lui-même surpris par la mort.

On le voit, dans cette galerie formée avec tant d'impartialité, où les

...ens, qui professa toujours un
...vers lequel il se sentait attiré par
..., les unes avaient été faites en
...dans sa pleine maturité, lors de son

...vert et trop curieux pour être exclusif.
...les plus divers et les noms de Raphaël,
...van Eyck, Holbein, Lucas de Leyde,
...i de Bles, Scorel, Antonio Moro, Michel
...osse de Momper, Palamedes, de Vlieger,
..., dont les œuvres sont également portées
...de l'éclectisme intelligent qui présidait à
...é l'admiration que lui inspirait le vieux
...pas moins de onze tableaux; celle qu'i
...n'était pas moins significative e
...qu'il avait acquis comptent parmi
...loriste et de cet incomparable
...figurent à cet inventaire,
...où l'un tire l'autre
...Combat de

...la prédilection de Rubens
...également traduite par des actes d'affectueux confra-
...le peintre lui-même. L'écrivain hollandais rapporte, en
Brouwer, venant d'Amsterdam à Anvers, avait négligé de se
...d un passeport que l'état des relations entre la Flandre et les
...ces-Unies rendait à ce moment tout à fait nécessaire. Arrêté comme
...n par les soldats espagnols, il avait été emprisonné dans la forteresse.
...ns, apprenant sa mésaventure, non seulement se serait entremis
...du directeur pour obtenir sa liberté, mais, après l'avoir recueilli
...a maison, il l'avait fait habiller à ses frais et manger à sa table.
...rd, il pourvoyait aux dépenses de ses funérailles et il s'occupait
...ire élever un petit monument dont il avait dessiné le projet,
...fut lui-même surpris par la mort.
...voit, dans cette galerie formée avec tant d'impartialité, où les

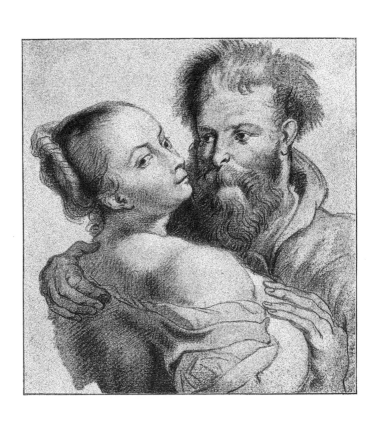

maîtres les plus divers de toutes les écoles et de tous les temps ont trouvé place, Rubens, à côté des plus grands génies, admet les meilleurs ouvriers de son art. Les uns et les autres l'attiraient, et de tous il savait tirer quelque enseignement ou du moins quelque délectation. S'il est peu d'artistes dont l'originalité soit aussi marquée que la sienne, il n'en est pas qui mieux que lui ait profité de ce qu'avaient fait ses devanciers. Mais, tout en s'inspirant d'eux, et parfois même en imitant l'ordonnance ou quelques-unes des figures de leurs compositions, il reste toujours lui-même et transforme à sa manière les éléments qu'il leur emprunte, pour les adapter à son idée. Grâce à sa prodigieuse curiosité, il se renouvelle à chaque instant et peut facilement suffire à une production incessante sans risquer jamais d'amoindrir ou d'épuiser sa verve.

Ses antiquités — bas-reliefs, bustes, pierres gravées ou médailles, — étaient presque aussi chères à Rubens que ses tableaux, et nous aurons l'occasion de signaler la passion qu'il avait pour l'archéologie en parlant de sa correspondance avec Peiresc, les frères Dupuy, et les principaux érudits de son époque. La pratique constante des écrivains anciens avait très utilement développé son savoir et la compétence que tous lui reconnaissaient en ces matières. Bon latiniste, comprenant et parlant bien la plupart des langues de l'Europe, il trouvait plus qu'un passe-temps dans la lecture; elle était pour lui un besoin et sa bibliothèque était aussi riche que bien composée. Peut-être avait-il à la mort de son frère Philippe repris une partie de ses livres; mais il ne cessa jamais d'accroître ce premier fonds, sans que cependant il lui en coutât beaucoup, car nous retrouvons là une nouvelle preuve de cet esprit d'ordre et de sage économie que plus d'une fois déjà nous avons constaté chez lui. Désireux de ne satisfaire ses goûts, même les plus légitimes et les plus élevés, qu'à condition de se créer lui-même les ressources nécessaires pour les contenter, c'est par un surcroît de travail, nous l'avons dit, qu'il entendait subvenir aux dépenses faites pour sa bibliothèque. Les gains que lui rapportaient les dessins exécutés par lui, à ses moments perdus, pour l'imprimerie plantinienne, étaient donc appliqués à ses achats de livres, et les registres de cette maison nous apprennent en même temps l'importance de la Bibliothèque de Rubens et les titres des ouvrages qui la composaient. Cette liste atteste aussi l'universelle et insatiable curiosité du maître. Avec la soif qu'il a de s'instruire, tout l'intéresse; mais il a horreur du

verbiage et de la frivolité, et en envoyant à l'un de ses amis, Pierre Dupuy, un livre qu'il n'a pu lire lui-même, il se défend de « faire d'un temps précieux un si mauvais emploi que de le consacrer à des fadaises (*poltron-*

nerie) pour lesquelles il a une naturelle aver- sion ». (Lettre du 22 oc- tobre 1626.) Une autre fois, il trouve indigne de s'occuper de ces baga- telles que les « colpor- teurs de nouvelles (*can- tafavole*) et les charla- tans publient dans leurs rapports.... Pour lui, il veut se tenir dans des régions plus élevées ; *summa sequar fastigia rerum* ».

Toutes les aptitudes, toutes les aspirations de cet esprit si net et si étendu nous sont révé- lées par l'énumération de ces achats successifs. La

PORTRAIT DE FEMME.
(Galerie de Dresde.)

science l'attire tout d'abord et le premier livre qu'il achète, le 17 mars 1613, a trait à l'histoire naturelle : Aldovrandus. *De Avibus.* La même année, suivent du même auteur : Les *Insectes*, les *Poissons* ; puis d'autres ouvrages sur les *Serpents* et les *Crustacés*. En 1615, son goût pour la botanique et l'horticulture le décide à payer 98 florins un in-folio : *Hortus Eystettensis*, publié à Nuremberg deux ans auparavant, avec de nombreuses planches de plantes et de fruits. Il veut aussi se tenir au courant de la géographie et des voyages, et les quatre volumes de de Bry sur les *Indes orientales et les Indes occidentales* (Francfort 1602-1613) sont portés à son compte pour 96 florins. Il est particulièrement attentif à tout ce qui concerne les lois de la vision, et nous avons relevé parmi les premiers travaux qu'il ait exécutés pour la maison Plantin le frontispice

25. — *La Conversion de Saint Bavon.*

... et ses amis, Pierre Dupuy,
... de « faire d'un temps
... er à des fadaises (*poltron-
nerie*) pour lesquelles il
a une naturelle aver-
sion ». (Lettre du 22 oc-
tobre 1626.) Une autre
fois, il trouve indigne de
s'occuper de ces baga-
telles que les « colpor-
teurs de nouvelles (*can-
tafavole*) et les charla-
tans publient dans leurs
... Pour lui, il
... ... se tenir dans des
... plus élevées ;
... *fastigia*

...
...
...
du nous sont révé-
lées par l'énumération de
ces achats successifs. La
... ... d'abord et le premier livre qu'il achète, le 17 mars 1613,
... ... naturelle : Aldovrandus. *De Avibus.* La même
... même auteur : Les *Insectes*, les *Poissons* ; puis d'autres
... ... Serpents et les *Crustacés*. En 1615, son goût pour la
... l'horticulture le décide à payer 98 florins un in-folio
... *tensis*, publié à Nuremberg deux ans auparavant, avec de
... planches de plantes et de fruits. Il veut aussi se tenir au
... graphie et des voyages, et les quatre volumes de de Bry
... et les *Indes occidentales* (Francfort 1602-1613)
... pour 96 florins. Il est particulièrement attentif
... ... lois de la vision, et nous avons relevé parmi les
... ... qu'il fait exécutés pour la maison Plantin le frontispice

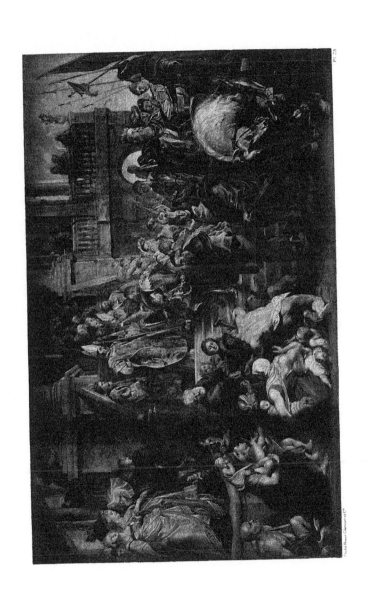

Pl. 25

et les six vignettes du *Traité d'optique* du P. F. Aguilon (Anvers, 1613). Cette science qui touche de si près aux conditions essentielles de son art le préoccupe vivement, et dans une lettre qu'il écrivait à Dupuy (29 mai

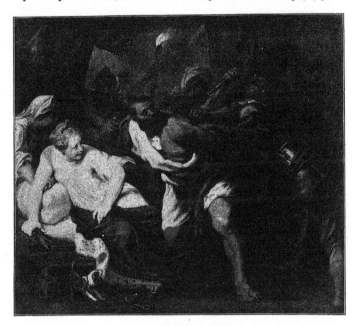

SAMSON ET DALILA.
(Pinacothèque de Munich)

1635), Peiresc regrette la cessation de sa correspondance avec Rubens au moment ou celui-ci « recommençait à se mettre en train de lui écrire de belles curiosités concernant l'anatomie des yeux ». En lui soumettant quelques observations qu'il avait faites de son côté sur ce sujet, et qui « l'avaient chatouillé bien avant », Peiresc lui avait, comme il dit, « donné barres ». Il eut été fort intéressant de connaître ces réflexions de Rubens sur les rapports de l'optique avec la peinture. Malheureusement les menaces de guerre entre l'Espagne et la France étaient venues interrompre, avant qu'ils fussent achevés, « ces discours sur les couleurs et les images qui se conservent quelque temps dans les yeux, en se transformant par un ordre fort admirable et capable de four-

39

nir de l'exercice aux plus curieux naturalistes ». Dans le même ordre
d'idées scientifiques, nous voyons que Rubens possède aussi les *Raisons*
des forces mouvantes de Salomon de Caus et les *Éphémérides du mou-*
vement des Astres.

Il est également sollicité par l'étude de la Religion, par celle de la Phi-
losophie ou du Droit, et il recherche toujours les meilleures éditions
des principaux écrivains, poètes, moralistes et historiens de l'antiquité.
Plus tard, à mesure que la diplomatie prendra une plus grande place
dans ses préoccupations, il se procurera les livres qui peuvent le mieux
lui faire connaître l'état de l'Europe, surtout de la France. C'est ainsi
qu'il achètera successivement : Philippe de Commines, les *Mémoires* de
Mornay, les *Lettres* du cardinal d'Ossat, le *Mercure français* et un grand
nombre de pamphlets politiques : *Avertissement au Roy de France,*
Charitable remontrance de Caton Chrétien à Monseigneur le cardinal
de Richelieu ; *Lettre de la Reine mère au Roy* ; *Satires d'État* ; *Mars*
Gallicus, etc. Cependant les lectures qu'il prise le plus sont celles des
auteurs qui peuvent lui suggérer des sujets de tableaux, comme Virgile,
Ovide, Philostrate ; ou celles qui, ayant un rapport plus direct avec son
art, ont pour objet d'étendre ses connaissances en archéologie, en numis-
matique, en architecture. Aussi a-t-il réuni une grande quantité de
publications sur les monnaies et les médailles, sur les antiquités de tous
les pays, romaines, siciliennes, persanes, germaniques, etc., ainsi que les
traités de Vitruve, de Vignole, de Vincentio Scamozzi, de Jacques Francart
et de Serlio.

Peu à peu ses achats étaient devenus si nombreux et sa bibliothèque
avait pris un tel développement qu'avant sa mort il dut faire un dépôt
de ses livres dans une des maisons qui lui appartenaient. Beaucoup de
ces publications étaient d'un grand prix ; mais ce n'est point pour la
montre qu'il les avait acquises, c'était pour les lire et les relire, pour
ajouter à son savoir, pour stimuler son imagination, « pour exciter sa
verve et échauffer son génie ». Avec l'heureuse mémoire dont il est doué,
il sait, du reste, par cœur de longs passages de Virgile, il possède à fond
l'histoire romaine et les citations des moralistes lui viennent naturelle-
ment sur les lèvres ou sous la plume. Il ne faut donc pas s'étonner,
ainsi que le remarque de Piles, « s'il avait tant d'abondance dans les
pensées, tant de richesse dans l'invention, tant d'érudition et de netteté

XXVII. — *Étude pour la « Marche de Silène », de la Pinacothèque de Munich.*

... plus curieux naturalistes ». Dans le même ordre ... nous voyons que Rubens possède ... les *Raisons* ... de Salomon de Caus et les *Éphémérides du mou-* ...

... sollicité par l'étude de la Religion, ... celle de la Phi-
... Droit, et il recherche toujours les meilleures éditions
... écrivains, poètes, moralistes et historiens de l'antiquité.

... diplomatie prendra une plus grande place
... préoccupations, il se procurera les livres qui peuvent le mieux
... connaître l'état de l'Europe, surtout de la France. C'est ainsi
... successivement : Philippe de Commines, les *Mémoires de*
... *Lettres* du cardinal d'Ossat, le *Mercure français* et un grand
... de pamphlets politiques : *Avertissement au Roy de France*,
... remontrance de Caton Chrétien à Monseigneur le cardinal
... ; *Lettre de la Reine mère au Roy* ; *Satires d'État* ; *Mars*
..., etc. Cependant les lectures qu'il prise le plus sont celles des
... qui peuvent lui suggérer des sujets de tableaux, comme Virgile,
... ou celles qui, avant un rapport plus direct à
ses connaissances en archéologie, en numis-
Aussi a-t-il réuni une grande qua
publications sur les monnaies et les médailles, sur les antiquités de tous
les pays, romaines, siciliennes, persanes, germaniques, etc., aussi
traités de Vitruve, de Vignole, de Vincentio Scamozzi, de Jacques F
et de Serlio.

Peu à peu ses achats étaient devenus si nombreux et sa bibliothèque
avait pris un tel développement qu'avant sa mort il dut faire un dépôt
de ses livres dans une des maisons qui lui appartenaient. Beaucoup de
ces publications étaient d'un grand prix ; mais ce n'est point pour la
montre qu'il les avait acquises, c'était pour les lire et les relire, pour
ajouter à son savoir, pour stimuler son imagination, « pour exciter sa
verve et échauffer son génie ». Avec l'heureuse mémoire dont il est doué,
il sait, du reste, par cœur de longs passages de Virgile, il possède
l'histoire romaine et les citations des moralistes lui viennent naturelle-
ment sur les lèvres ou sous la plume. Il ne faut donc pas s'ét
ainsi que le remarque de Piles, « s'il avait tant d'abondance dans les
pensées, tant de richesse dans l'invention, tant d'érudition et de netteté

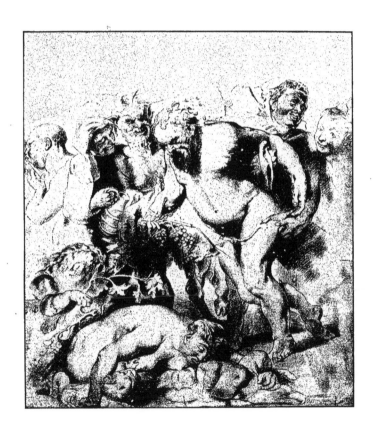

dans ses tableaux allégoriques, et s'il développait si bien ses sujets, n'y faisant entrer que les choses qui y étaient propres et particulières ; d'où vient qu'ayant une parfaite connaissance de l'action qu'il voulait représenter, il y entrait plus avant et l'animait davantage, mais toujours dans le caractère de la nature ». En tout, on le voit, dans la composition de sa galerie de tableaux comme dans celle de sa bibliothèque, Rubens est un éclectique. Il prend son bien partout où il le trouve, s'applique à extraire de ses lectures la substance même des choses et à se l'assimiler pour le plus grand profit de son talent.

Au milieu des richesses de toute sorte qu'il avait ainsi amassées dans sa demeure, la vie de Rubens était restée simple et frugale. Sans doute, son train de maison grandissait avec les années et il s'était montré à la hauteur de sa situation. Mais toujours un ordre parfait présidait à ses dépenses et il avait pour principe que si l'on ne veut pas être importuné par le souci des affaires, il ne faut pas les remettre au lendemain. Grâce au soin vigilant avec lequel il savait arranger sa vie, sans jamais se presser, il venait à bout d'une infinité de tâches. Non seulement son activité était extrême, mais elle était surtout merveilleusement réglée. Les indications que nous fournit de Piles nous permettent de reconstituer l'emploi quotidien de toutes ses heures. D'abord, il est très matinal. Levé dès quatre heures, « il se fait une loi de commencer sa journée par entendre la messe ». C'était là pour lui un moment de prière et de bonnes résolutions. Faisant taire en lui-même les passions qui germent et grondent au fond de toute âme humaine, même chez les plus nobles, et plus fortement encore chez les plus agissantes, il conquiert par cet effort initial de recueillement la pleine possession de soi-même et l'entière liberté d'esprit que va réclamer son travail. De retour à la maison, il se met aussitôt à l'ouvrage, et pendant qu'il peint, de Piles, confirmant sur ce point le témoignage du Danois Sperling, nous dit qu'il a toujours auprès de lui « un lecteur, à ses gages, qui lui lit à haute voix quelque bon livre ; mais ordinairement Plutarque, Tite-Live ou Sénèque ». Nous doutons fort cependant qu'on lui fît ainsi la lecture, ou du moins qu'il l'écoutât, toutes les fois qu'il travaillait. Si certaines tâches lui laissaient assez de liberté d'esprit pour qu'il pût, même en s'y livrant, prêter l'oreille à son lecteur, d'autres, comme celle de la composition par exemple, ne comportaient guère cette

distraction, et par l'effort qu'elles exigeaient de lui devaient l'absorber tout entier.

Remarquons aussi, en passant, ce mélange singulier de pratiques pieuses et de lectures païennes. Les croyances religieuses de Rubens étaient sincères, mais plus encore que chez la plupart des humanistes de son temps, on retrouve chez lui cette disposition alors assez commune, signalée avec raison par M. Faguet, et qui permettait à un esprit cultivé « de rester catholique pour ce qui était de la foi et d'être dévot à l'antiquité pour ce qui était de la littérature; d'avoir une âme chrétienne et un art païen » (1). Avec un tempérament moins robuste et moins équilibré, de telles confusions se seraient traduites par des tiraillements dans la direction de la vie, aussi bien que par des incohérences dans le talent. Mais les qualités maîtresses de Rubens, l'intelligence et la volonté s'accordaient avec son sens pratique pour régler sa conduite et son art. Si complexes que fussent les énergies qui fermentaient en lui, non seulement elles pouvaient coexister, mais, loin de se neutraliser, elles se soutenaient, elles s'exaltaient mutuellement, elles concouraient à donner à ses œuvres comme à ses actions un caractère très puissant d'originalité et de décision. Peut-être même, à en juger par la prédominance des citations de philosophes et de moralistes de l'antiquité qui abondent dans sa correspondance, se sentait-il plus porté vers eux que vers les Pères de l'Église. Sénèque était un de ses auteurs favoris, et c'est à Juvénal, nous l'avons vu, qu'il avait emprunté les maximes de morale pratique inscrites sur les murailles de sa demeure et auxquelles il voulait conformer sa vie.

Les heures de la matinée qu'il s'était réservées constituaient probablement pour Rubens la plus longue et la meilleure part de son travail. Mais, pour ne pas aller jusqu'à la fatigue, il coupait, sans doute, cette séance matinale par une visite à l'atelier de ses élèves, ou bien il donnait audience aux graveurs chargés de reproduire ses tableaux, qui venaient lui soumettre les épreuves des planches en cours d'exécution. Son propre travail et ces divers soins menaient ainsi Rubens jusque vers le milieu du jour, et, à ce moment, il prenait avec les siens une frugale collation. Ainsi que le remarque de Piles en son naïf langage, « il vivait de manière

(1) Ém. Faguet ; *Le XVIᵉ siècle*, 1894.

Cliché Hanfstaengl

21. — *La Marche du vieux Silène.*

(PINACOTHÈQUE DE MUNICH).

effort qu'elles exigeaient de lui devaient l'absorber.

... en passant, ce mélange singulier de pratiques ... païennes. Les croyances religieuses de Rubens ... plus encore que chez la plupart des humanistes de ... chez lui cette disposition alors assez commune, ... par M. Faguet, et qui permettait à un esprit cultivé ... pour ce qui était de la foi et d'être dévot à l'ant... ... de la littérature; d'avoir une âme chrétienne et un ... un tempérament moins robuste et moins équilibré, ... se seraient traduites par des tiraillements dans la ... aussi bien que par des incohérences dans le talent. ... maîtresses de Rubens, l'intelligence et la volonté s'ac... ... sens pratique pour régler sa conduite et son art. Si ... les énergies qui fermentaient en lui, non seule... ... coexister, mais, loin de se neutraliser, elles se sou... ... mutuellement, elles concouraient à donner à ... ses actions un caractère très puissant d'originalité ... même, à en juger par le prédominance des cita... ... de l'antiquité qui abondent dans sa ... plus porté vers ... que vers les Pères de ... ses auteurs favoris, et c'est à ... nous ... empruntait les maximes de morale pratique in... ... sur les murs de sa demeure et auxquelles il voulait con...

... heures de la matinée qu'il s'était réservées constituaient probable- ... pour Rubens la plus longue et la meilleure part de son travail. ... pour ne pas aller jusqu'à la fatigue, il coupait, sans doute, cette ... matinale ... à ses élèves, ou bien il donnait ... aux graveurs ... reproduire ses tableaux, qui venaient ... les épreuves des planches en cours d'exécution. Son propre ... soins menaient ainsi Rubens jusque vers le milieu du ... il prenait avec les siens une frugale collation. ... de Piles en son naïf langage, « il vivait de manière

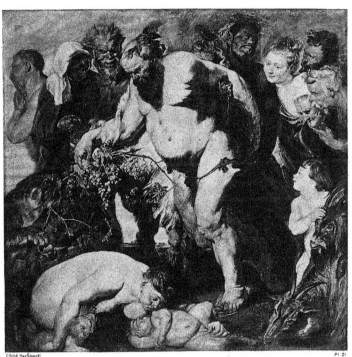

 Pl 21

à pouvoir travailler facilement et sans incommoder sa santé. C'est pour cela qu'il mangeait fort peu à dîner, de peur que la vapeur des viandes ne l'empêchât de s'appliquer ». Grâce à cette sobriété, il pouvait presque aussitôt reprendre ses pinceaux et rester jusqu'à cinq heures dans son atelier. Après quoi, il montait ⸱quelque beau cheval d'Espagne pour se promener le long des remparts ou hors de la ville.

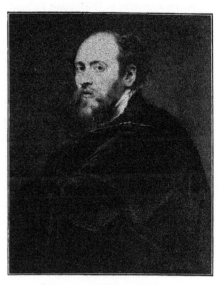

PORTRAIT DE RUBENS.
(Galerie des Uffizi)

Le reste de la journée appartenait à sa famille, aux amis qu'il trouvait chez lui à son retour et que souvent il gardait à souper. Sa table était convenablement servie, sans aucun luxe, « car il avait une grande aver-sion pour les excès du vin et de la bonne chère, aussi bien que du jeu ». En revanche, un de ses plaisirs les plus vifs était la conversation, et, avec un esprit aussi ouvert et aussi cultivé, les sujets d'entretien ne manquaient pas. Sans même parler de son art, il s'inté-ressait à tout. Comme s'il y eût en lui plusieurs hommes, il était capable de discourir sur une infinité de sujets avec une compétence parfaite. Mais, ainsi que pour ses lectures, il avait horreur de la frivolité, des commérages, et, s'en tenant pour toutes choses à ce qui lui semblait essentiel, il joignait au suprême bon sens et à la hauteur de vues qui lui étaient propres une simplicité et une bonne grâce qui charmaient ses interlocuteurs. C'est encore de Piles qui nous vante « son abord engageant, son humeur com-mode, sa conversation aisée, son esprit vif et pénétrant, sa manière de parler posée et le ton de sa voix fort agréable; tout cela le rendait naturel, éloquent et persuasif ». Aussi était-il très recherché et par des gens de

conditions très différentes. Il se voyait donc obligé de défendre sa vie. Ceux qu'il admettait dans son intimité, sachant combien son temps était précieux, connaissaient les heures où, sans craindre de le déranger, ils pouvaient le trouver chez lui.

Avec les *Romanistes*, il évoquait les souvenirs de l'Italie, de ses monuments, de ses chefs-d'œuvre ; avec ses proches, surtout avec ses amis Rockox et Gevaert, il aimait à deviser de littérature et d'archéologie, ou même des affaires de la ville d'Anvers. L'étude de ses collections, le maniement de ses pierres gravées et de ses médailles leur fournissaient aussi l'occasion de commentaires savants ou ingénieux. Avait-il fait quelque nouvel achat, il était heureux de le soumettre à ses familiers, d'avoir à cet égard leur appréciation. Les ecclésiastiques, les érudits, les amateurs, les hommes d'État, goûtaient aussi son commerce ; à chacun il parlait son langage, et suivant de Piles, « le plaisir que les grands avaient à causer avec lui était tel que le marquis Spinola disait que Rubens avait reçu en partage des dons si nombreux qu'à son avis, celui de la peinture était un des moindres ». Soit qu'ils voulussent s'entretenir avec lui de leur art ou qu'ils vinssent solliciter ses conseils et son appui, ses confrères étaient assurés de trouver près de lui le meilleur accueil. Tout jaloux qu'il fût de ne rien distraire d'un temps qu'il savait si bien employer, il ne manquait jamais — et c'est également à de Piles que nous devons ces renseignements — « d'aller voir les ouvrages des peintres qui l'en avaient prié, et il leur disait son sentiment avec une bonté de père, prenant même quelquefois la peine de retoucher leurs tableaux ». Loin de les rebuter, il leur prodiguait ses encouragements. Comme s'il voulait, à force d'affabilité, se faire pardonner son génie, il se plaisait à découvrir et à vanter les meilleurs côtés de leurs ouvrages et « trouvait du beau dans toutes les manières ». Félibien n'est pas moins explicite que de Piles à ce sujet et, rendant hommage aux rares qualités de Rubens, il constate « qu'au lieu de lui attirer l'envie de ses pareils, elles le faisaient aimer de tout le monde ; car j'ai su, ajoute-t-il, des personnes qui l'ont connu particulièrement que, bien loin de s'élever avec vanité et avec orgueil au-dessus des autres peintres, à cause de sa grande fortune, il traitait avec eux d'une manière si honnête et si familière qu'il paraissait toujours leur égal ; et comme il était d'un naturel doux et obligeant, il n'avait pas de plus grand plaisir que de rendre service à tout le

monde » (1). Cette absence complète de morgue et cette franche cama-
raderie de Rubens avaient eu les plus heureux effets, et, grâce à son
influence, les relations les plus cordiales régnaient entre tous les artistes
d'Anvers qui, à ce moment, semblaient ne former qu'une seule famille.
La grâce de la personne s'ajoutait chez Rubens au charme de la bonté,
et comme le dit encore de Piles, « les séductions qu'il exerçait tenaient
aux vertus qu'il s'était acquises, autant qu'aux belles qualités dont la
nature l'avait avantagé.... Il avait la taille grande, le port majestueux, le
tour du visage régulièrement formé, les joues vermeilles, les cheveux
châtains, les yeux brillants, mais d'un feu tempéré, l'air riant, doux et
honnête ». Tel il nous apparaît, en effet, dans les divers portraits qu'il
nous a laissés de lui-même et sur lesquels il est intéressant de suivre les
modifications que l'âge apporta graduellement à sa physionomie et à ses
traits. Nous avons parlé de celui qui figure dans le tableau des *Philo-
sophes* du Palais Pitti, peint vers 1612-1614. Le type de Rubens s'y
retrouve sensiblement pareil à ce qu'il était au printemps de 1610 dans
la peinture de la Pinacothèque où il s'est représenté avec sa jeune épouse,
peu de temps après son mariage. Bien que MM. H. Hymans et Max
Rooses le rapportent à une date tout à fait postérieure, nous croyons que
l'un des portraits des Uffizi (n° 233 du catalogue) est à peu près de cette
même époque. Non seulement la ressemblance est extrême, mais avec
l'air de jeunesse, la barbe encore soyeuse et peu abondante, la facture
elle-même, sommaire et assez timide, la coloration un peu jaunâtre des
chairs, les ombres opaques et la façon expéditive dont la chevelure et la
barbe sont traitées par hachures un peu sommaires, confirment notre
hypothèse. La comparaison avec l'autre portrait de Rubens placé aux
Uffizi dans la même salle (n° 228 du catalogue) ne nous paraît pas d'ailleurs
laisser de doutes à cet égard (2). Cette fois, c'est le portrait consacré et
bien connu, celui qui vient aussitôt à l'esprit quand on prononce le nom
du maître, tel, du reste, qu'il a été répandu par la belle gravure de
P. Pontius. Se détachant sur un fond gris verdâtre, vêtu de noir, avec
un petit col de guipure à demi caché par le manteau, un bout de chaîne

(1) *Entretiens sur les vies et les ouvrages des plus excellents peintres.* Paris, 1685, 4ᵉ partie
page 127.
(2) C'est la reproduction de ce portrait que nous donnons en tête de ce volume. La collection
de la reine d'Angleterre, à Windsor, et M. Guillibert, à Aix, en possèdent des répétitions
également de la main de Rubens.

d'or au cou, le peintre se montre à nous de trois quarts. Bien qu'à ce
moment il ait déjà quarante-cinq ans, il semble beaucoup plus jeune. Le
chapeau.placé de travers, non sans quelque coquetterie, dérobe le haut
du front où les cheveux commencent déjà à se faire plus rares. Mais la
bouche est fine et vermeille, le regard franc et assuré, la moustache crâ-
nement retroussée ; la barbe devenue plus épaisse est aussi plus crépue.
En même temps que nous trouvons ici la pleine maturité de la vie,
l'exécution très sûre, à la fois large et délicate, nous révèle l'entière maî-
trise du talent. C'est le grand artiste dans toute sa gloire. Il a déjà pro-
duit bien des chefs-d'œuvre ; sans fausse modestie, comme sans vanité,
il a conscience de sa force, et parmi ses contemporains il n'est pas de
nom qui égale le sien. Le petit page de la comtesse de Lalaing a fait son
chemin ; mais pas plus que les autres, il n'est étonné de sa fortune. Il
est devenu le familier des grands, il a la santé, la richesse, la célébrité ;
tout lui sourit. C'est bien ainsi qu'il devait paraître devant la postérité ;
c'est l'image qu'elle a gardé de lui, celle qui répond le mieux à l'éclat de
sa vie et de son génie.

.DESSIN A LA PLUME.
(Musée du Louvre.)

FRAGMENT DE L'ESQUISSE DE L'OLYMPE.
(Peinte pour la Galerie de Médicis — Pinacothèque de Munich.)

CHAPITRE XIII

MARIE DE MÉDICIS CONFIE A RUBENS LA DÉCORATION DU PALAIS DU LUXEMBOURG. —
SES RELATIONS AVEC PEIRESC. — ESQUISSES DES TABLEAUX DE LA GALERIE ET CAR-
TONS DE L'*Histoire de Constantin*. — SÉJOURS SUCCESSIFS A PARIS EN 1622, 1623
ET 1625. — MISSION DIPLOMATIQUE DE RUBENS.

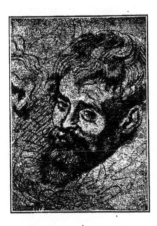

FRAGMENT D'UN DESSIN.
(Collection de l'Albertine.)

S I grand que fût l'amour de Rubens pour son intérieur, il allait être obligé de le quitter à diverses reprises et de renoncer pour quelque temps à la vie de tranquillité et de travail que jusque-là il avait menée. Marie de Médicis avait, en effet, pensé à lui pour décorer le palais qu'elle venait de se faire construire à Paris. Sans même parler de la célébrité de son nom déjà répandue dans toute l'Europe, Rubens n'était pas un étranger pour la reine de France. Celle-ci avait pu entendre parler de lui par sa sœur Éléonore, la femme du duc Vincent de Gonzague, au service duquel le peintre était resté pendant près de huit ans en Italie. Malgré leur séparation, les deux sœurs n'avaient pas cessé d'entretenir des relations

40

très affectueuses. Elles échangeaient à chaque instant des lettres et des cadeaux, des fleurs, des coiffures et d'autres objets de toilette qu'elles s'amusaient à confectionner elles-mêmes.

C'est environ deux ans après l'assassinat d'Henri IV que Marie de Médicis, qui jusque-là avait habité le Louvre, conçut le projet d'avoir une résidence à elle et se décida à faire construire le palais du Luxembourg dans un quartier alors assez désert, mais où s'étaient déjà bâtis quelques beaux hôtels, notamment celui de Concini, son favori. Les travaux, commencés en 1613, avaient été dirigés par Jacques de.Brosse qui, sur l'ordre de la reine mère, chercha dans son plan à se rapprocher le plus possible du style du palais Pitti où elle avait été élevée. Cependant Marie de Médicis était à peine établie dans cette nouvelle demeure qu'elle la quittait en 1617, à la suite du meurtre du Maréchal d'Ancre et du pillage de son hôtel. Son exil et sa captivité à Blois l'ayant pour quelque. temps éloignée de Paris, elle venait d'y rentrer après l'accord de Brissac conclu entre elle et son fils, le 12 août 1620, par l'intermédiaire de Richelieu. Installée de nouveau au Luxembourg, elle avait résolu d'orner de peintures la grande galerie disposée à côté de ses appartements de réception. Les parois de cette galerie présentaient une surface considérable et vers la fin de 1621, le trésorier de Marie de Médicis, Claude de Maugis, abbé de Saint-Ambroise, avait été touché par le baron de Vicq, ministre des Flandres espagnoles auprès du roi de France, de la convenance qu'il y aurait à confier ce travail à Rubens, comme étant le seul artiste de cette époque capable de mener à bien une entreprise aussi importante. L'abbé de Saint-Ambroise passait pour s'y connaître en peinture, et il s'entremit auprès de la reine pour lui faire approuver le choix de Rubens. Celui-ci, prévenu de cet honneur, alla prendre congé de l'Infante Isabelle, qui non seulement lui donnait son agrément, mais le chargeait de remettre de sa part à Marie de Médicis une petite chienne portant un collier garni de plaques émaillées. Nul doute que, dès lors, la princesse, devenue par la.mort récente de son mari, gouvernante des Flandres, n'ait en même temps prié Rubens, en qui elle avait une extrême confiance, de ne rien négliger pour se rendre compte des dispositions de la Cour de France et pour être exactement informée par lui de ce qui s'y passait.

Dès le 11 janvier 1622, une lettre de Fabri de Peiresc à son ami le

jurisconsulte J. Aleander nous apprend que Rubens était à Paris. Il s'y trouvait encore le 11 février suivant, car, à cette date, Jean Brueghel écrivant d'Anvers à son protecteur le cardinal Borromée, l'avertit que Rubens, « son secrétaire », est pour le moment en France où il a été mandé par la reine mère. On peut penser que, dès son arrivée, le peintre s'était fait présenter à Marie de Médicis, et qu'avec son usage du monde et sa distinction naturelle il avait bien vite gagné ses bonnes grâces. Prudent et avisé comme il l'était, il avait pu aussi se renseigner sur la situation assez compliquée au milieu de laquelle il devait se mouvoir. La détermination des sujets qu'il aurait à traiter était particulièrement délicate. Suivant les habitudes de ce temps, la reine, sans fausse honte, avait donné elle-même comme programme des compositions destinées à sa galerie, l'histoire ou pour mieux dire l'apologie de sa propre vie. Une galerie parallèle, disposée symétriquement dans l'autre aile du palais, était réservée pour recevoir plus tard des peintures consacrées à la vie d'Henri IV.

Si accidentée qu'eût été l'existence de Marie de Médicis, il n'était pas aisé d'en tirer, à ce moment, des images pittoresques. A distance, libre de ses allures et pouvant choisir à son gré les sujets qui lui sembleraient le mieux se prêter à une pareille destination, Rubens n'aurait pas été embarrassé. Mais les épisodes les plus saillants de cette histoire étaient ceux-là mêmes qu'il fallait taire, ou tout au moins travestir. Sous peine de froisser des passions toujours vives, l'artiste devait s'en tenir à des banalités. Henri IV n'avait pas été, tant s'en faut, un mari modèle, et dans ses rapports avec lui, la reine, au lieu de la douceur et de la patience qu'eussent commandées une dignité ou une vertu plus hautes, avait toujours montré cet esprit d'intrigue et cette soif de pouvoir qui, après la mort du roi, allaient amener avec son fils des démêlés si nombreux et agiter si profondément la France.

Tant bien que mal, on était cependant parvenu à fixer le choix d'un certain nombre de sujets. Pour les premiers tableaux de la série, comme ils étaient consacrés au début de la vie de Marie de Médicis, à sa naissance et à son éducation, tout s'arrangeait à souhait et l'adulation, qui à ce propos était de règle, trouvait amplement matière à s'exercer. La jeune princesse ne manquait pas de beauté; élevée à la cour des Médicis, où depuis longtemps les arts et les lettres étaient en honneur, elle avait reçu

une instruction en rapport avec son rang. Déjà, avec la *Présentation du portrait de Marie de Médicis à Henri IV*, les entorses à la vérité s'accusaient plus marquées et plus vives. L'amour, on le savait assez, était

PORTRAIT DE MARIE DE MÉDICIS.
(Musée du Louvre.)

complètement étranger au choix que le roi de France avait fait de sa future épouse. Quand, à la suite de son divorce avec la reine Marguerite, il s'était résolu à un second mariage, il avait un moment songé à l'Infante Claire-Isabelle-Eugénie, gouvernante des Flandres, et « il se serait accommodé d'elle, bien que vieille et laide, si avec elle il avait épousé les Pays-Bas ». Il eût bien voulu aussi que Sully pensât pour lui à Gabrielle d'Estrées; mais ce qu'il appréhendait par-dessus tout,

c'était une alliance avec la maison de Médicis, avec cette race d'où sortait « la reine-mère Catherine qui avait fait tant de maux à la France ». Cependant les obligations de toute sorte qu'il avait au grand duc de Toscane et les sommes considérables qu'il lui devait l'avaient décidé à passer outre et les longues négociations auxquelles donna lieu ce mariage, eurent surtout pour objet une augmentation de la dot de la princesse, suffisante pour remettre à flot le trésor royal. Une fois les accords faits, sa fiancée, toute à la joie des grandeurs auxquelles elle était destinée, avait eu un moment l'espoir de toucher le cœur de ce barbon qui approchait de la cinquantaine. Il se montrait, de loin, plein d'attentions. Voulant que sa fiancée fût habillée à la mode de France, il lui envoyait *« des poupines »* pour lui servir de modèles et, toujours gaillard, il la priait de prendre

grand soin de sa santé pour que, dès son arrivée, « ils pussent faire un bel enfant qui fît rire ses amis et pleurer ses ennemis ». Mais l'illusion ne fut pas de longue durée. Quand, mariée par procuration à Florence, la

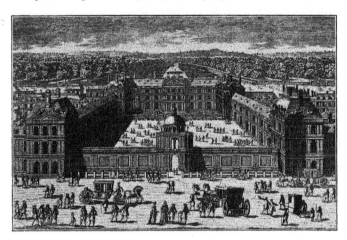

VUE DU PALAIS DU LUXEMBOURG.
(Fac-simile d'une ancienne Gravure)

princesse, après une traversée fort pénible, abordait à Marseille avec sa riche galère, sa déception avait été très vive de trouver pour la recevoir, non pas son mari, mais le grand chancelier qu'il avait envoyé à sa place. A Lyon, où le cérémonie officielle du mariage avait enfin eu lieu, l'époux volage était déjà retombé sous la domination de ses maîtresses et il allait bientôt infliger à sa nouvelle compagne la honte d'admettre à sa table, à côté d'elle, Henriette d'Entraigues. Ainsi commencée, la vie conjugale n'avait été qu'une suite de brouilles et de tiraillements continuels.

On ne pouvait oublier, non plus, que le *Couronnement de Marie de Médicis à Saint-Denis*, introduit par la reine dans le programme des peintures de sa galerie, n'avait précédé que d'un jour l'assassinat de son mari. Sa douleur avait été à peine décente et, sans ajouter foi aux terribles accusations qui furent à ce moment portées contre elle, il ne fallait pas, en réalité, s'attendre à la voir beaucoup pleurer celui qui lui avait imposé de si nombreuses humiliations. Avec la régence, qui marqua le point culminant de sa prospérité, des difficultés de toutes sortes allaient surgir.

Mais jusque là, du moins, à la distance où l'on était de ces événements, il n'y avait aucun danger à n'en présenter que les beaux côtés, fût-ce au prix de quelques menson'ges. La chose devenait plus difficile avec des faits plus récents. Après tant de paix boîteuses et de raccommodements peu sincères entre la mère et le fils, la dernière réconciliation serait-elle plus durable? De part et d'autre, chacun gardait ses ressentiments comme ses espérances et il était évident qu'avec une situation aussi tendue et aussi équivoque, tout ce qui, dans le choix des épisodes et danṣ la façon de les traiter, tendrait à glorifier la conduite de la reine, pourrait, du même coup, prendre un air de blâme vis-à-vis du jeune roi.

On était cependant parvenu à s'accorder sur quinze des sujets à représenter : la *Naissance de la Reine*, l'*Éducation*, la *Présentation du Portrait*, la *Réception de l'Anneau*, l'*Arrivée à Marseille*, l'*Arrivée à Lyon*, la *Naissance du Dauphin*, le *Couronnement*, la *Mort du Roi et la Régence*, la *Prise de Juliers*, la *Paix de la Régence*, le *Conseil des Dieux*, le *Mariage de Louis XIII*, le *Mariage de la Reine d'Espagne* et enfin la *Remise du Gouvernement entre les mains du Roi*. Quatre autres sujets qui devraient être compris entre ce dernier tableau et le précédent avaient été réservés pour être déterminés plus tard.

Les débats auxquels donna lieu ce programme auraient suffi pour montrer à Rubens à quel point sa tâche était délicate. Aussi, avec son esprit net et pratique, avait-il tenu à se préserver du contrôle continu auquel il aurait été soumis si, obligé de travailler à Paris, il eût été exposé à tous les commentaires et tous les commérages de la Cour. Il fut donc convenu qu'il aurait toute latitude pour peindre à Anvers ces grands ouvrages; mais il devait se mettre aussitôt à la besogne et revenir à Paris lorsque huit ou dix des peintures seraient terminées, afin de voir l'effet qu'elles produiraient en place. Une somme de 20 000 écus lui était allouée pour la décoration des deux galeries. Rubens n'avait pas négligé d'ailleurs de s'entourer des renseignements qu'il jugeait nécessaires pour son travail et il avait fait d'après Marie de Médicis deux croquis légèrement indiqués au crayon et à la sanguine, pris l'un de profil, l'autre presque de face (1).

Il avait su, sans doute aussi, se concilier la bienveillance du roi Louis XIII, car celui-ci l'avait chargé en même temps d'une autre commande, égale-

(1) Le premier fait partie de la collection de l'Albertine, l'autre, que nous reproduisons ici, appartient au Louvre.

XXVIII. — *Portrait de Marie de Médicis.*

dista ice où l'on était de ces événements,
n présenter qu e ... beaux côtés, fût-ce au
La chose dev

... paix b

fils, la dernière réconciliation ... it-elle
... chacun ressentiments comme
... nt qu'avec une it ation aussi tendue et
... ... des et dans la façon
rier la conduite de l reine, pourrait, du
... bl'n e vis-a-vis du ... roi.

u à s acc rder sur quin ... des sujets à repré-
Reine, l'*Éducation*, ... *Présentation du*
inea t, l'*Ar vi ée à Ma eille*, l'*Arrivée à*
... le *C ronnement*, la *M du Roi et la*
Régence, le *Con ul les Dieux*,
... ... *d'Esp ... enfin*

... Paris
... des atin de voir l'effet
it en écus lui était allouée
... n'avait pas négligé d'ailleurs
... ts qu'il ju... a t nécessaires pour son travail
Médicis deux croquis légèrement indiqués
l'un de p fil, l'autre presque de face it
nciller la enveillance du roi LouisXIII,
... temps d'une autre commande, égale-

l'Alber ... utre, que nous reproduisons ici.

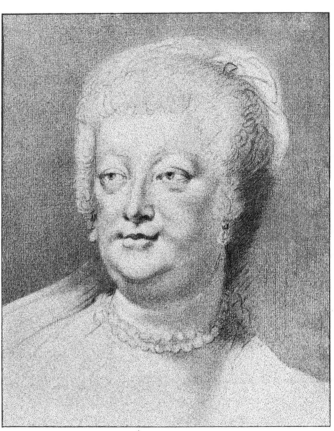

ment très importante, celle d'une suite de douze compositions destinées à
être reproduites en tapisseries et représentant l'*Histoire de Constantin*.
C'était là un travail fait pour lui plaire et rien ne lui était plus facile,
avec sa connaissance de l'antiquité romaine et l'expérience déjà acquise
par l'exécution des cartons de l'*Histoire de Decius Mus,* que de le mener
rapidement à bonne fin.

On çonçoit que les démarches et les débats occasionnés par ces com-
mandes avaient pris bien du temps. Mais Rubens trouvait à se dédommager
de ces ennuis dans le commerce des hommes distingués avec lesquels il
avait à ce moment noué des relations. Ce n'était pas cependant parmi les
peintres qu'il pouvait rencontrer des fréquentations à son goût. La
France n'en comptait guère alors qui fussent un peu en vue. Martin
Fréminet venait de mourir en 1619, et les artistes de la génération nou-
velle que leurs aspirations portaient vers l'Italie allaient peu à peu s'y
fixer. Simon Vouet, parti en 1612, y restait jusqu'en 1627. Poussin, âgé
alors de vingt-huit ans, mais employé jusque-là à des travaux secon-
daires, n'avait encore rien fait qui pût attirer sur lui l'attention. Deux
ans après, d'ailleurs, il partait aussi lui-même pour Rome, où Valentin
et Claude Lorrain devaient bientôt le suivre pour y demeurer, comme
lui, jusqu'à leur mort. Quant à la colonie étrangère établie à Fontaine-
bleau, aux Italiens qu'y avait attirés François Ier, et aux Flamands, comme
Ambroise Dubois et Toussaint Dubreuil, qui les avaient remplacés, le
talent, bien plus encore que les occasions de se produire, manquait à
leurs successeurs.

On comprend qu'en présence de cette pénurie d'artistes, Marie de
Médicis se soit adressée à Rubens. Mais si celui-ci ne trouvait guère avec
qui frayer parmi ses confrères, en revanche, la société parisienne lui
offrait une élite d'esprits cultivés, alliant à une grande force de bon
sens toutes les grâces et les séductions de l'urbanité. C'est alors, en
effet, que Rubens fit la connaissance personnelle de Claude Fabri de
Peiresc, un des érudits les plus éminents et les plus aimables de cette
époque. Né le 1er décembre 1580 à Belgentier, en Provence, Pereisc était
presque du même âge que lui, et bien des affinités de caractère et de
goûts devaient le rapprocher de Rubens. Ayant depuis longtemps entendu
parler de lui, il avait le plus grand désir de le connaître. De son côté,
l'artiste était déjà l'obligé du savant; c'est, en effet, grâce à l'entremise de

celui-ci que, sur la prière de Gevaert, leur ami commun, il venait, en 1619, d'obtenir un privilège de Louis XIII pour la vente de ses gravures en France. En envoyant à Gevaert la notification de ce privilège, avec prière de la transmettre « à son grand ami M. Rubens », Peiresc ajoutait qu'il aurait vivement souhaité « pouvoir faire un voyage à Anvers (1), surtout pour avoir la vue de ces belles têtes de Cicéron, de Sénèque et de Chrysippus dont il lui déroberait si possible un petit griffonnement sur du papier, s'il lui permettait ». Rubens, quelque temps après, avait témoigné sa gratitude par l'envoi de quelques-unes des meilleures planches exécutées d'après ses œuvres et par la promesse d'y joindre, dès qu'il le pourrait, des dessins de ses bustes antiques. Il craignait, disait-il, d'avoir été indiscret vis-à-vis de Peiresc et « de ne pas avoir de quoi s'en revancher à son endroit ». Dans ces conditions, la connaissance

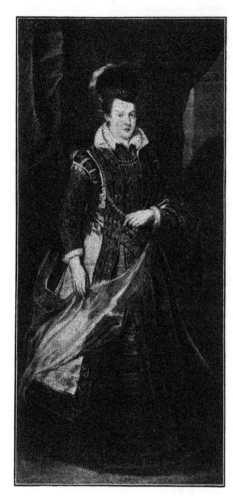

PORTRAIT DE JEANNE D'AUTRICHE,
GRANDE-DUCHESSE DE TOSCANE ET MÈRE
DE MARIE DE MÉDICIS.
(Musée du Louvre.)

(1) Il y était déjà allé pour visiter la collection d'antiquités formée par le peintre W. Cœberger.

fut vite faite, et Rubens, introduit dans le cercle des intimes de Peiresc,

forma avec ce dernier une amitié et entretint avec lui une correspondance qui devaient durer jusqu'à sa mort. Tous deux allaient, de compagnie, visiter les collections royales et les cabinets des curieux qui s'étaient formés en grand nombre à Paris dès la fin du siècle précédent. Comme plusieurs de ces cabinets avaient été dispersés par suite des troubles du royaume, Rubens trouvait probablement aussi l'occasion de faire pour son propre compte des achats destinés à accroître les richesses artistiques déjà réunies dans son palais d'Anvers. En tous cas, les sujets de conversation ne pouvaient manquer entre des amis qui s'intéressaient à tant de choses, à la littérature, aux sciences naturelles, à la politique, surtout à l'archéologie, qui leur tenait

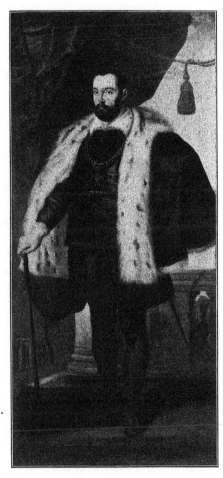

LE DUC FRANÇOIS DE MÉDICIS.
(Musée du Louvre)

le plus au cœur. Nous trouvons l'écho du plaisir qu'un tel commerce procurait à Peiresc, dans une lettre qu'à la date du 22 février 1622 il écrivait à Gevaert pour le remercier de lui avoir valu « la bien-

41

veillance de M. Rubens, ne pouvant assez se louer de son honnêteté
ni célébrer assez dignement l'éminence de sa vertu et de ses grandes
parties, tant en l'érudition profonde et connaissance merveilleuse de
la bonne antiquité qu'en la dextérité et rare conduite dans les affaires de
ce monde, non plus que l'excellence de sa main et la grande douceur
de sa conversation, en laquelle il a eu le plus agréable entretien qu'il
eût eu depuis fort longtemps, durant le peu de séjour qu'il a fait à
Paris »; et Peiresc termine en enviant Gevaert de pouvoir à son gré
jouir d'une pareille société.

Quelles que fussent les séductions d'une si aimable intimité, Rubens
avait hâte de retrouver son travail et son foyer. L'ouvrage si considérable
dont il était chargé devait être terminé promptement, aussi bien pour
donner satisfaction à l'impatience de Marie de Médicis que par crainte de
voir les événements modifier les résolutions arrêtées. Le 4 mars 1622,
l'artiste était rentré à Anvers où il se mettait aussitôt à la besogne. A
distance, en y réfléchissant, avec son bons sens et sa perspicacité habi-
tuels, il s'était mieux encore rendu compte des difficultés de sa tâche.
C'était la reine mère qui lui faisait cette commande et c'était l'histoire de
sa vie qu'il avait à peindre; mais, dans les démêlés qu'elle avait eus avec
son fils, il était bien dangereux de se prononcer, car, en fait, celui-ci était
le maître. Sous peine de le froisser, il fallait éviter de prendre parti. On
était entré, il est vrai, dans une période d'apaisement, mais avec le carac-
tère fermé de Louis XIII, l'esprit d'intrigue de sa mère, la fausseté de
Gaston d'Orléans, avec les passions et les intérêts opposés qui divisaient
la cour, combien durerait cette trêve ? Des vies plus unies, des natures
plus franches et plus droites, des situations moins équivoques, auraient
permis le langage de l'histoire. En présence de tant de souvenirs, qu'il
valait mieux ne pas réveiller, il eût été imprudent de trop préciser. Ce
n'est qu'en biaisant et en faisant un large emploi de l'allégorie qu'on
pouvait se tirer d'affaire : elle seule permettait de se tenir dans le vague
et, toutes les fois qu'il en serait besoin, de se réfugier dans le nuage.
L'allégorie, du reste, était alors très à la mode, et après l'avoir vue fort
en honneur en Italie, Rubens lui-même l'avait déjà beaucoup pratiquée.
Il était trop avisé pour n'y pas recourir en cette occasion ; il est cependant
permis de trouver qu'il en a un peu abusé. Parfois, à force d'envelopper
sa pensée, il aboutit à de véritables rébus ; mais l'excès même de ces

subtilités n'était pas pour déplaire à cette époque et à propos de certains sujets plus particulièrement scabreux, il n'était pas mauvais, tout en stimulant la curiosité, de laisser la porte ouverte à des interprétations qui, bien que contradictoires, pourraient également se soutenir.

Les mesures des panneaux données par l'architecte avaient été transmises par Peiresc à Rubens (7 et 8 avril 1622) et quelques modifications au programme primitif lui avaient aussi été prescrites. Le 10 mai 1622, l'artiste soumettait le plan général de la décoration dont il avait peint lui-même les esquisses. Seize d'entre elles appartiennent aujourd'hui à la Pinacothèque de Munich, cinq autres au Musée de l'Ermitage et une à celui du Louvre. L'étude de ces esquisses et leur comparaison avec les œuvres définitives sont tout à fait intéressantes. Il semble qu'on y voie jaillir, vive et spontanée, la pensée de l'artiste. Dès ce premier jet, le sens du pittoresque se manifeste par les lignes heureusement mouvementées de la silhouette, par la pondération des masses, par l'habile répartition des valeurs : c'est là, en quelque sorte, la charpente de l'œuvre ; elle a été arrêtée par le peintre d'une manière assez formelle pour qu'il ne songe plus à la remanier au cours de son travail. Quant aux colorations, elles sont, au contraire, à peine indiquées et très amorties. A leur aspect effacé on dirait des grisailles. Çà et là seulement quelques légers frottis marquent les nuances : des bleus, des roses, des lilas pâles et très dilués, sur lesquels des rehauts de blanc presque pur, posés dans la pâte encore fraîche, accusent les lumières. Le peintre tâte ainsi lui-même l'effet de son œuvre et sur ce fond neutre et transparent, il peut, à son gré, suivant l'harmonie qu'il veut obtenir, faire dominer une tonalité ou en opposer plusieurs entre elles. Les esquisses sont très explicites à cet égard ; laissées très claires et fort en dessous du ton réel, elles guideront les collaborateurs du maître, tout en les maintenant dans une gamme moyenne qui lui permettra de reprendre franchement leur travail et de le modifier, sans craindre de tomber dans la lourdeur ou l'opacité.

Rien, on le voit, n'est livré au hasard. Avec une apparence de fougue dans le résultat, Rubens a tout réglé, tout prévu à l'avance. En même temps qu'il se renseigne lui-même pour l'œuvre définitive, il en prépare l'exécution par ses élèves. Comme il a perdu avec le départ de van Dyck, le plus intelligent et le plus habile de ses coopérateurs, il faut qu'il surveille de plus près les aides dont le concours lui est indispensable, en

traçant à chacun la tâche la mieux appropriée à ses aptitudes spéciales. Justus van Egmont, Wildens, Snyders, peut-être aussi Lucas van Uden et Théodore van Thulden ont participé à l'exécution des peintures de l'*Histoire de Constantin*, dont Rubens ne fit que les esquisses. Il y avait donc du travail assuré pour tous, et, comme une ruche, l'atelier allait fonctionner en pleine activité.

Le maître se réservait non seulement de donner un peu partout les retouches qui lui sembleraient utiles, mais de peindre les morceaux les plus en vue, ou ceux qui l'intéresseraient davantage et surtout les figures des personnages royaux. Quand les renseignements dont il s'est muni à Paris ne lui suffisent pas, il réclame à ses correspondants des informations nouvelles. C'est ainsi qu'il demande à l'abbé de Saint-Ambroise s'il peut lui procurer « une ronde-bosse de la reine, » et celui-ci lui indique comme pouvant lui servir « une petite tête en bronze faite par Barthélemy Prieur qui était bon sculpteur » (1). Une autre fois, le peintre, pris de scrupules au sujet des attributs mythologiques qu'il veut grouper autour de Marie de Médicis, s'enquiert auprès de l'abbé si elle est née de jour ou de nuit « pour savoir le signe qui dominait à sa naissance ». Avec son obligeance habituelle, Peiresc sert souvent d'intermédiaire pour ces demandes. C'est lui qu'à la date du 1er août 1622, l'abbé charge d'avertir Rubens que la reine accepte le projet d'ensemble qui lui a été soumis, sauf la suppression de deux des compositions projetées : *Comme la Reine va pour éprouver la résolution des Dieux pour le Mariage*, et *Comme le Roi reçoit son épouse en présence de la reine mère*. Le 15 septembre suivant, l'abbé, ayant appris que sept ou huit des tableaux sont assez avancés, presse Rubens pour qu'il vienne les mettre en place et qu'il apporte avec lui ses esquisses. Peiresc, à ce propos, soupçonnait fort Maugis de chercher par ces instances à s'approprier ces esquisses. L'événement lui a donné raison; car, sans doute pour reconnaître le prix de son intervention, Rubens les avait laissées entre ses mains, et c'est de sa collection qu'elles ont pour la plupart passé dans celle de l'Électeur de Bavière et de là à la Pinacothèque de Munich.

Avec une franchise amicale, Peiresc, ainsi qu'il s'y était engagé, com-

(1) En réalité, pour la reine, d'après laquelle, il avait d'ailleurs fait deux dessins, comme pour Henri IV, Rubens s'est conformé aux types que lui fournissaient les médailles de Guillaume Dupré.

muniquait à Rubens ses observations sur les compositions projetées. Dans une lettre datée du 25 septembre, il lui rappelle qu'il assistait à Florence (le 5 octobre 1600) au mariage par procuration de Marie de Médicis avec

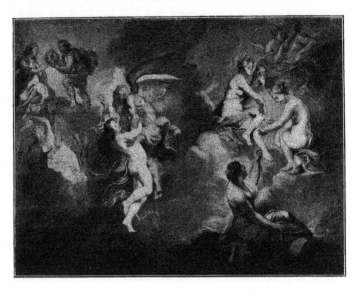

LES PARQUES ET LE TRIOMPHE DE LA VÉRITÉ.
(Esquisse pour la Galerie de Médicis. — Musée du Louvre.)

Henri IV. « J'ai vu avec plaisir, lui dit-il, que vous étiez aussi présent aux épousailles de la reine mère à Sainte-Marie-des-Fleurs et dans la salle du banquet. Je vous remercie de m'avoir remis en mémoire l'Iris qui comparut à la table, avec cette Victoire romaine en habit de Minerve et qui chanta avec tant de douceur. Je regrette beaucoup que nous n'ayons pas dès ce moment-là contracté ensemble cette amitié qui nous lie maintenant. » Discutant certains détails introduits par l'artiste dans ce tableau, il lui signale comme inexacts le groupe de la *Pietà* qui domine la scène et le chapeau de cardinal posé sur l'autel ; mais Rubens, dans sa réponse, maintient la véracité de ces détails qui étaient restés gravés dans sa mémoire.

Peu de temps après, vers la fin de novembre 1622, les quatre premiers cartons de l'*Histoire de Constantin* étant terminés, Rubens les avait

envoyés à Paris. Peiresc, à la date du 1^{er} décembre, s'empresse de lui communiquer l'impression qu'ils ont produite sur ceux qui les ont vus : « MM. de Loménie, de Fourcy, de Saint-Ambroise, de la Baroderie, Jacquin et Dunot, qui sont presque tous de ceux que le roi charge de l'inspection des travaux publics». Comme Peiresc avait été mis au courant par l'artiste du détail des sujets traités par celui-ci, il a pu leur expliquer ses intentions. D'autres personnes étant survenues, entre autres l'archevêque de Paris, les spectateurs ont échangé entre eux leurs observations. Ils ont été unanimes à louer « la profonde connaissance des costumes antiques et l'exactitude avec laquelle ils ont été rendus, jusqu'aux clous des chaussures». Cependant plusieurs critiques ont été faites sur la pose de certaines figures, notamment sur la façon dont leurs jambes sont arquées. Tout en défendant de son mieux son ami, par lequel il a entendu vanter « la belle courbure des jambes du *Moïse* de Florence et du *Saint Paul* », Peiresc lui écrit : « Si vous ne vous décidez pas, dans les tableaux de la galerie où vous aurez des jambes arquées, à chercher des poses naturelles, c'est une chose très certaine que vous retirerez peu de satisfaction, ayant à compter ici avec des étourdis qui n'aiment pas ce qui contrarie leur sentiment. »

Nous ne possédons malheureusement pas la réponse faite par Rubens à ces observations. Mais Peiresc l'assurait aussitôt du plaisir qu'il avait eu à lire ses raisons, ajoutant: « Qu'il aurait soin de se servir des idées du peintre à sa première rencontre avec des critiques qui ne savent ce qu'ils disent ». De fait, le maître, dans la suite de son travail, ne tint aucun compte de remarques qui, il faut bien le reconnaître, étaient assez fondées. On peut, en effet, se convaincre de la disposition qu'avait Rubens à exagérer, chez certains de ses personnages, cette courbure des jambes qui n'est justifiable ni au point de vue de la correction, ni au point de vue du style. Non seulement on en trouverait maint exemple dans la série de l'*Histoire de Constantin*, mais elle a persisté dans plusieurs compositions de la galerie de Médicis, notamment dans la figure d'Henri IV, soit dans le tableau du *Portrait de la Reine*, soit dans le *Départ pour la guerre d'Allemagne*. Malgré tout, les tapisseries de *Constantin* — dont notre Garde-Meuble possède deux suites complètes sortant d'ateliers différents — ont grande tournure et présentent dans leur ensemble un aspect très décoratif.

La place réservée dans le palais du Luxembourg aux peintures de la vie de Marie de Médicis s'étant trouvée plus considérable qu'on ne l'avait estimé d'abord, des dimensions plus grandes furent assignées à trois des tableaux projetés : le *Couronnement de la Reine*, l'*Apothéose d'Henri IV* dont le sujet fut réuni à celui de la *Régence et le Gouvernement de la Reine*. Placées à l'une des extrémités de la galerie, ces grandes toiles devaient partager en deux la série des dix-huit autres compositions encadrées entre les fenêtres dont cette galerie était percée symétriquement : neuf sur le jardin et neuf sur la cour. La petite paroi entre les deux portes donnant accès à la chambre de la reine recevrait les portraits du père et de la mère de Marie de Médicis, disposés de chaque côté d'une cheminée au-dessus de laquelle une place avait été réservée pour son propre portrait. Les mesures nouvelles des grands tableaux furent envoyées à Rubens dès le commencement de novembre 1622. Il eut donc à modifier l'esquisse déjà faite du *Couronnement de la Reine* pour lui donner plus de développement (1). A raison du court espace de temps qui lui était laissé pour l'achèvement total, il n'y avait pas un moment à perdre. Vers le commencement du mois de mai 1623, la reine mère ayant appris que l'artiste avait terminé un certain nombre de tableaux, le fit prier par l'abbé de Saint-Ambroise de les apporter à Paris pour juger de l'effet qu'ils produiraient en place. Dès le 24 mai suivant, l'artiste était arrivé d'Anvers avec neuf de ses toiles qu'il faisait immédiatement retendre sur châssis. Avec sa complaisance habituelle, il s'était chargé d'apporter aussi avec lui une partie de la collection de médailles laissée par Charles de Croy, duc d'Arschot, dont Rockox, après avoir en vain essayé de la vendre en bloc à Anvers, pensait qu'il serait plus facile de se défaire à Paris. Suivant un accord conclu entre Rubens, Peiresc et un amateur alors bien connu, le président de Laujon, ces médailles furent partagées en plusieurs lots, dont les trois contractants conservèrent la plus forte part.

Cependant les peintures étant disposées, Marie de Médicis était venue exprès de Fontainebleau pour les voir. Au dire, non seulement de Peiresc (lettre du 23 juin à J. Aleander), mais du représentant du duc de Mantoue, Giustiniano Friaudi (dépêche du 15 juin), elle les avait

. (1) Le Musée de l'Ermitage possède l'esquisse primitive ; l'autre est à la Pinacothèque de Munich.

trouvées « admirablement réussies ». Ainsi encouragé, Rubens était reparti dès qu'il l'avait pu, afin de poursuivre sa tâche. Quelque zèle qu'il y mît, on pense bien que sa prodigieuse activité lui permettait de mener de front d'autres occupations. C'est ainsi que, sans parler de·sa correspondance, toujours très étendue, il trouve encore le temps de suffire aux nombreuses commandes de tableaux qui lui sont faites. Du reste, la sûreté et la prestesse de son travail sont telles que, dès le 12 septembre 1624, il peut écrire à M. de Valavès, le frère de Peiresc, qu'il espère avoir terminé les peintures de la galerie dans six semaines et le rencontrer à Paris quand il y viendra. Il pense également assister aux fêtes du mariage de la princesse Henriette de France avec Charles Ier, alors prince de Galles, mariage qui devait avoir lieu vers le carnaval. Il avait d'ailleurs bien raison de se presser, car, peu après, il recevait l'ordre de se trouver à Paris avec tous ses tableaux, au plus tard le 4 février 1625. Comme si ce n'était pas encore assez de ce labeur excessif qui « fait de lui l'homme le plus occupé et le plus oppressé du monde », en même temps que l'abbé de Saint-Ambroise lui transmettait ces instructions, il y joignait « la mesure d'une·pièce que le cardinal de Richelieu voudrait de sa main, laquelle lui déplaît n'être pas plus grande, car il n'a garde de manquer·à son service ». Cette fois, malgré toute son assiduité à sa tâche, Rubens était forcé de reconnaître qu'il ne pourrait être tout à fait·prêt pour la date indiquée. Le plus prudent était donc, dès ce moment, de ne plus travailler aux tableaux, afin de les laisser sécher et de partir pour être à Paris à l'époque convenue, quitte à y achever ceux qui n'étaient pas terminés et à les retoucher tous sur place.

Dès son arrivée, l'artiste avait installé son atelier au Luxembourg (1). Il était ainsi mieux à portée, non seulement pour finir la grande toile du *Couronnement de la Reine,* dans laquelle figuraient de nombreux portraits de personnages de la cour, mais aussi pour exécuter une nouvelle composition destinée à remplacer celle de *Marie de Médicis quittant Paris,* qui faisait partie du programme primitif. L'esquisse de la Pinacothèque justifie assez cette exclusion et l'on s'était avisé un peu tard qu'il valait mieux supprimer un pareil épisode, dans lequel les génies de la Haine et de la Calomnie semant la discorde entre la mère et le fils, la Fureur,

(1) Il était accompagné de son élève Justus van Egmont, qui devait prolonger son séjour à Paris bien au delà du temps que son maître y demeura.

tenant en main sa torche, l'Astuce, portant un renard sous son bras et jusqu'à un chien aboyant contre la reine, formaient un ensemble de

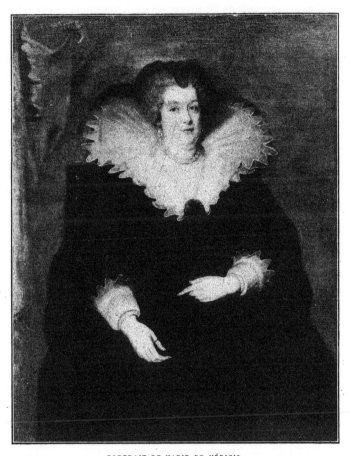

PORTRAIT DE MARIE DE MÉDICIS.
(Musée du Prado.)

détails par trop significatifs. Il fut convenu que ce sujet irritant serait remplacé par celui de la *Prospérité de la Régence* qui, tout en faisant honneur à la reine mère de la prétendue prospérité du royaume sous son administration, n'aurait cependant rien d'offensant pour le roi. Mais

42

c'était là un surcroît de besogne ajoutée à toute celle qui restait encore à faire. Fort heureusement, la date des fiançailles de la princesse Henriette, fixée aussi pour celle de l'inauguration de la Galerie se trouva retardée jusqu'au 8 mai 1625, et grâçe à ce répit, Rubens pouvait espérer suffire à une tâche aussi considérable. Les conditions mêmes dans lesquelles il avait à l'exécuter étaient de nature à rebuter tout autre que lui. Nous apprenons, en effet, par de Piles, « que la reyne Marie prenait un si grand plaisir à sa conversation, que, pendant tout le temps qu'il travailla aux deux tableaux qu'il a faits à Paris, de ceux qui sont dans la Galerie du Luxembourg, Sa Majesté était toujours derrière lui, autant charmée de l'entendre discourir que de le voir peindre. Elle voulut un jour lui faire voir son cercle, afin qu'il jugeât de la beauté des dames de la cour et, les ayant toutes regardées attentivement : « Il faut, dit-il, en montrant celle « qui lui paraissait la plus belle, que ce soit la princesse de Guéménée. » Ce l'était en effet, et sur ce que M. Bautru (1) lui demanda s'il la connaissait, il répondit qu'il n'avait jamais eu l'honneur de la voir et qu'il n'en avait parlé que sur ce qu'on lui avait dit de la beauté de cette princesse ».

A ces divers traits, on reconnaît l'homme du monde, délié, au courant des usages et sachant à l'occasion placer son mot. Si le plus souvent, absorbé par son travail, il n'écoutait que d'une oreille distraite les futilités qui se débitaient autour de lui, parfois, au contraire, il avait besoin de toute son attention, de toute sa présence d'esprit pour suivre la conversation et même, sans jamais en avoir l'air, pour l'amener sur les sujets qu'il voulait, afin de renseigner exactement la gouvernante des Flandres sur tout ce qu'il lui importait de savoir. A côté du peintre, en effet, le diplomate commençait à poindre chez Rubens. Dans la dernière lettre écrite par lui d'Anvers à M. de Valavès (10 janvier 1625), il a beau protester que « pour les affaires publiques il est l'homme le moins appassionné, sauves toujours ses bagues et sa personne ; mais que, comme il estime tout le monde pour sa patrie, il croit que partout il serait le bienvenu » ; ce sont là des assurances qu'il ne faut pas trop prendre à la lettre, puisque depuis un peu de temps déjà, il se mêle de politique. Les quelques mots qu'il ajoute en passant et comme sans y prendre garde, sur la situation

(1) Bautru, marquis de Séran, était un des familiers de la reine mère, avant de s'attacher à Richelieu, qui l'employa successivement dans plusieurs missions. Rubens devait, par la suite, le rencontrer plus d'une fois sur son chemin.

de l'Europe, sur le siège de Bréda, mené par le marquis de Spinola avec
une telle opiniâtreté « qu'il n'y a force qui puisse secourir la ville, tant
elle est bien assiégée », tout cela est dit pour être redit, pour montrer
l'inutilité qu'il y aurait de la part de la France à secourir les révoltés de
Hollande et l'intérêt supérieur qu'elle trouverait, au contraire, à s'allier
avec le roi d'Espagne. Rubens prépare à l'avance son terrain, et, sous le
couvert de ces peintures dont il semble s'occuper exclusivement, il va
pouvoir à son aise nouer des relations et s'entremettre activement dans
les négociations auxquelles depuis quelque temps déjà il est mêlé.

Dès le 30 septembre 1623, l'infante Isabelle, « en considération de son
mérite et des services qu'il a déjà rendus au roi », avait fait à Rubens une
pension de dix thalers par mois, sur la citadelle d'Anvers, pension que
plus tard Philippe IV portait à quarante thalers. Ces « services rendus au
roi » remontaient déjà à quelques années. De la date même où Isabelle
les récompensait, les archives royales de Bruxelles possèdent une lettre de
Rubens adressée au chancelier Pecquius, au sujet de pourparlers relatifs
au renouvellement de la trêve entre l'Espagne et les Pays-Bas, pourparlers
entamés par l'entremise d'un personnage désigné sous le nom du *Cattolico*,
et qui, en réalité, était un certain Jean Brant, le propre neveu du beau-
père de Rubens. En ces temps troublés, à côté des agents attitrés chargés
de la politique courante, bien des agents officieux proposaient aussi leurs
services : les uns spontanément, par désir de s'employer pour le bien
public, d'autres par intérêt et pour tirer un profit direct de leur interven-
tion. Les souverains eux-mêmes, d'ailleurs, trouvaient expédient de
recourir à ces intermédiaires, qui leur permettaient, sans craindre de se
compromettre, d'essayer des combinaisons dont ils étaient toujours à même
de décliner la responsabilité. Plusieurs de ces agents, il est vrai, avaient
été dans les derniers temps pris et même assez violemment molestés,
sans qu'il fût possible d'agir en leur faveur. C'est ainsi que cette année
même (1624), pour avoir voulu s'interposer entre les Espagnols et les
Hollandais, le propre confesseur de Rubens, le Père dominicain Michel
Ophovius s'étant, sur de faux rapports, aventuré à Heusden, non seule-
ment y avait été incarcéré, mais avait failli payer de la vie son impru-
dence (1). Cependant, s'il y fallait désormais plus de circonspection, ce

(1) Pour le dédommager de cette disgrâce et pour reconnaître son dévouement, Ophovius
avait été nommé évêque de Bois-le-Duc peu de temps après sa libération.

n'était pas une raison pour renoncer à des pratiques dont on avait pu apprécier l'efficacité. L'Infante savait quels services elle était en droit d'attendre d'un homme tel que Rubens, dont elle connaissait l'intelligence et la sûreté, et la commande qu'il avait reçue de la reine mère, le temps

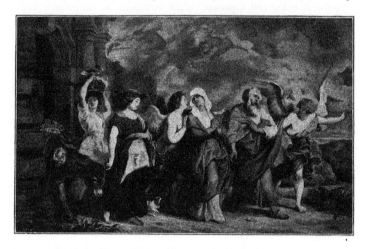

LOTH ET SA FAMILLE QUITTANT SODOME.
(Musée du Louvre)

qu'il lui fallait passer à Paris pour terminer et installer ces peintures, en éloignant tout sujet de défiance, le mettaient en bonne situation pour bien observer la cour et dissimuler les démarches que, d'accord avec l'infante, il jugerait à propos de faire. Mais, si grandes qu'eussent été ses précautions, le secret n'avait pas été si bien gardé que l'ambassadeur de France à Bruxelles, le sieur de Baugy, ne l'eût percé longtemps avant le départ de Rubens pour Paris. Dans une dépêche qu'à la date du 30 août 1624, il adressait au Secrétaire d'État d'Ocquerre, nous lisons, en effet, les lignes suivantes : « Les propos d'une trêve ne sont point désagréables à l'Infante, de quelque part qu'ils viennent, prêtant même tous les jours l'oreille à ceux que lui tient à ce sujet Rubens, peintre célèbre d'Anvers, connu à Paris pour ses ouvrages qui sont dans l'hôtel de la reine mère, lequel fait plusieurs allées et venues d'ici au camp du marquis Spinola, donnant à entendre qu'il a pour ce regard quelque intelligence particulière avec le prince Henri de Nassau, de qui il dit connaître l'humeur assez

23. — *Portrait de Michel Ophovius.*

pour renoncer à des pratiques dont on avait pu
L'Infante savait quels services elle était en droit
tel que Rubens, dont elle connaissait l'intelligence
de qu'il avait reçue de la reine mère, le temps

LOT ET SA FAMILLE QUITTANT SODOME.
(Musée du Louvre)

qu'il lui fallait passer à Paris pour terminer et installer ces peintures en
éloignant tout sujet de défiance, le mettaient en bonne situation pour
bien observer la cour et dissimuler les démarches que, d'accord avec
l'infante, il jugerait à propos de faire. Mais, si grandes qu'eussent été ses
précautions, le secret n'avait pas été si bien gardé que l'ambassadeur de
France à Bruxelles, le sieur de Baugy, ne l'eût percé longtemps avant le dé-
part de Rubens pour Paris. Dans une dépêche qu'à la date du 30 août 1624,
il adressait au Secrétaire d'État d'Ocquerre, nous lisons, en effet, les
lignes suivantes : « Les propos d'une trêve ne sont point désagréables
à l'Infante, de quelque part qu'ils viennent, prêtant même tous les jours
l'oreille à ceux que lui tient à ce sujet Rubens, peintre célèbre d'Anvers,
connu à Paris pour ses ouvrages qui sont dans l'hôtel de la reine mère,
lequel fait plusieurs allées et venues d'ici au camp du marquis Spinola,
donnant à entendre qu'il a pour ce regard quelque intelligence particulière
avec le prince Henri de Nassau, de qui il dit connaître l'humeur assez

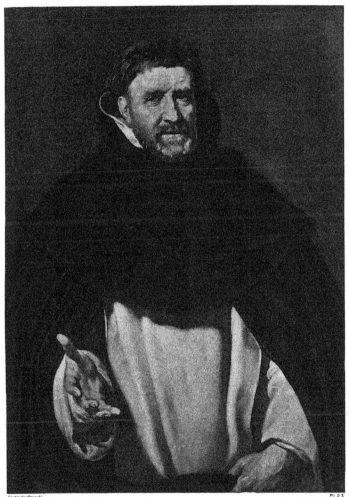

Pl 23

encline à la trêve, par le moyen de laquelle il penserait à assurer sa fortune, ainsi que le prince d'Orange le repos de sa vieillesse. » Et dans

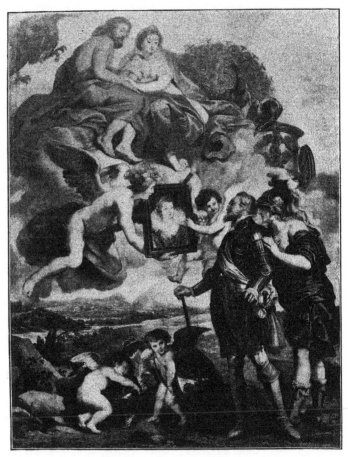

HENRI IV CONTEMPLANT LE PORTRAIT DE MARIE DE MÉDICIS.
(Musée du Louvre)

une autre dépêche du 13 septembre suivant, Baugy revient à la charge : « Le peintre Rubens est en ville; l'Infante lui a commandé de tirer le portrait du prince de Pologne; en quoy j'estime qu'il rencontrera mieux

qu'en la négociation de la trêve, à quoy il ne peut donner que des couleurs et ombrages superficiels, sans corps ni fondement solide. »

Les circonstances étaient particulièrement délicates, et Rubens, en arrivant à Paris, avait bien vite reconnu que le plus sûr était de se concerter avec le baron de Vicq, afin de ne pas se contrecarrer mutuellement. Ainsi qu'il en informait l'Infante dans une longue lettre qu'il lui adressait le 15 mars 1625, il rencontrait, en effet, des semblants de négociations déjà entamées par un certain de Bye, greffier des finances à Bruxelles. Mais, à son avis du moins, il n'y avait rien à tenter à ce moment du côté de la France qui, croyant de son intérêt de s'opposer à la conclusion d'une trêve, ferait le possible pour entretenir les hostilités et amoindrir l'influence de l'Espagne en immobilisant ainsi ses ressources disponibles. S'excusant ensuite de parler, ainsi qu'il l'a fait, avec une entière franchise à la princesse, Rubens la prie de lui garder entièrement le secret, et à la fin, peu rassuré sur des divulgations possibles, il insiste même pour supplier l'Infante de brûler sa lettre.

Nous n'avons pas à suivre ici Rubens dans le détail compliqué des pourparlers auxquels il allait se trouver amené pendant ce séjour à Paris, et il nous suffira de dégager de sa correspondance les traits qui nous paraissent le mieux caractériser sa conduite et ses sentiments. S'il n'est pas entré de lui-même dans les voies où, sur les instances de la gouvernante, nous voyons qu'il s'est engagé, la chose faite, il ne négligera rien pour se rendre utile et en même temps pour se pousser lui-même. Avec la conscience qu'il a de sa supériorité, il n'est pas habitué à rester au second plan ; mais, pour se faire valoir, il ne se prêtera jamais à une démarche peu correcte. Dans l'état de division où se trouvent alors les diverses nations de l'Europe, chacune d'elles doit se garder au moins autant de ses alliés que de ses ennemis. C'est à qui dupera le mieux ses voisins et tirera les plus gros avantages de ses défections. Les négociations se croisent donc, tortueuses, contradictoires, et au moment même où l'on traite avec une des parties, on accepte ou l'on fait sous main, à la partie adverse, des propositions absolument opposées. Avec son esprit sagace et pénétrant, Rubens démêle vite ce qui est essentiel et là où les autres s'égarent et suivent des pistes fausses, il ne se laisse pas distraire. Il est parfois difficile, tant il met d'abnégation à servir ses maîtres, de découvrir quels sont ses propres sentiments. Mais, tout en se conformant

aux instructions qu'il a reçues, s'il juge que ses mandants se trompent, il essaie de les éclairer, et avec toutes les précautions que justifie le respect qu'il doit à leur autorité, il donne franchement son avis. A travers les circonlocutions de la politesse, son style reste ferme, précis, et il dit nettement ce qu'il veut dire. Il sait, du reste, que l'Infante a dans son dévouement une confiance qui ne se démentira jamais et qui est à l'honneur de tous deux. Aussi son autorité ira toujours croissant ; elle lui vaudra la jalousie des diplomates de carrière qui, n'acceptant pas sans quelque dépit l'immixtion de cet intrus dans les affaires dont ils prétendent seuls avoir le maniement, essaieront de l'évincer et chercheront, tout au moins, les occasions de le desservir ou de l'humilier.

Mais, sans parler de la supériorité de son intelligence, Rubens a sur eux un avantage marqué qu'il tient de son art lui-même. C'est son talent, en effet, qui lui a procuré l'accès de la cour et qui, rien que dans le débat des sujets qu'il devait traiter, lui a déjà fourni l'occasion de s'éclairer sur l'état des partis entre lesquels cette cour est divisée. En faisant le portrait de Marie de Médicis, il pénétrera encore plus sûrement dans son intimité. Pendant les heures de pose qui lui sont accordées, il va pouvoir à loisir s'entretenir avec elle, et, sans éveiller aucun ombrage, donner discrètement à la conversation le tour qui lui plaira. Un de ces portraits qu'il peignit alors était resté en sa possession, peut-être pour qu'il en retouchât le fond, à peine ébauché, ou pour qu'il l'utilisât dans les tableaux de la galerie d'Henri IV. En tous cas, il figure à l'inventaire dressé après sa mort et il fut acquis de sa succession pour le compte du roi d'Espagne. Vêtue d'une robe noire et vue presque de face, la reine est assise dans un fauteuil noir. Ses cheveux blonds, un peu grisonnants, sont tirés sur son front et encadrent heureusement son visage dont ils font ressortir les carnations fraîches et vermeilles. On ne croirait jamais que Marie de Médicis a dépassé la cinquantaine. La simplicité de la pose, le regard fin et bienveillant, l'air de sérénité, de douceur et je ne sais quelle majesté empreinte sur la physionomie donnent un charme exquis à cette image qui, placée aujourd'hui dans le Salon d'honneur du Prado, soutient victorieusement le redoutable voisinage des chefs-d'œuvre de Titien, de Velazquez et de van Dyck.

Au milieu des soins nombreux et du travail énorme auxquels il doit suffire, l'artiste conserve toujours cette possession de soi-même qui lui

permet de donner à des œuvres cependant bien diverses le caractère que
chacune d'elles doit avoir. Autant le portrait de Marie de Médicis est
souple, délicat dans ses colorations et fin de modelé, autant l'exécution
du *Portrait du baron de Vicq* est ferme, pleine d'entrain et de déci-
sion. La touche est, en revanche, singulièrement habile et précieuse
dans le petit tableau de la *Fuite de Loth* signé et daté de 1625 par le
maître. La composition, il est vrai, semble un peu élémentaire, et les
personnages s'y montrent juxtaposés plutôt que groupés, partageant le
panneau en tranches verticales successives, de nuances un peu diaprées ;
mais les tons neutres, bleuâtres ou bruns, de l'architecture, du ciel et
du paysage tempèrent ce bariolage et assurent heureusement l'harmonie
de l'ensemble. Quant aux deux figures placées à chaque extrémité, celle
de l'ange à chevelure blonde, et surtout celle de la jeune femme qui, d'un
geste élégant, soutient une corbeille de fruits posée sur sa tête, elles sont
toutes deux d'une grâce accomplie et traitées d'un pinceau aussi facile
que spirituel.

Rubens, on le voit, accepte toutes les tâches, comme s'il se reposait de
l'une par l'autre ; il y suffit, sans se presser jamais. A l'époque fixée, les
tableaux de la galerie étaient terminés assez à temps pour que la prin-
cesse Henriette pût les voir avant son départ pour l'Angleterre, ainsi
qu'elle en avait manifesté le désir. L'artiste, de son côté, assistait au
mariage de cette princesse, qui avait lieu le 11 mai 1625 à Notre-Dame.
Deux jours après, écrivant de Paris à son ami Peiresc, il lui rend compte
de l'accident dont il a failli être victime et dans lequel M. de Valavès,
le frère de Peiresc, a été légèrement blessé. Afin de mieux voir la cérémonie,
tous deux s'étaient placés sur une estrade réservée à la suite des ambassa-
deurs anglais. Mais le plancher s'étant effondré sous le poids des assistants,
Rubens, qui se trouvait assis à l'extrémité de cette estrade et de celle qui
était contiguë, avait pu à temps se maintenir sur cette dernière au moment
de la chute, tandis que Valavès était précipité dans le vide avec une tren-
taine d'autres personnes. Aucune d'elles cependant n'avait reçu de blessure
grave, et Rubens étant allé voir le malade, avait pu se convaincre que son
état n'était nullement inquiétant. « Pour lui, il a quelques ennuis à propos
de ses affaires personnelles, car il n'y a guère moyen de s'en occuper au
milieu des agitations de la cour, sous peine d'être importun et indiscret
vis-à-vis de la reine. » Il aimerait cependant bien obtenir le règlement

de ces affaires, afin de pouvoir quitter Paris avant la Pentecôte, époque
fixée pour le départ de Madame. « La reine mère est d'ailleurs très

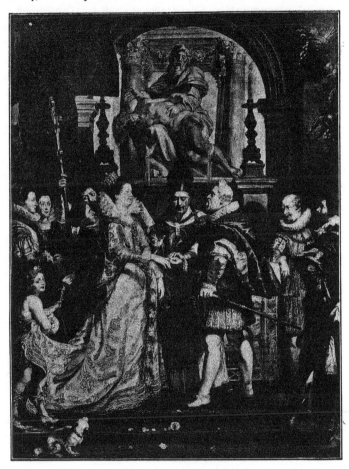

LE MARIAGE DE MARIE DE MÉDICIS A FLORENCE.
(Musée du Louvre.)

contente des peintures de la galerie, ainsi qu'elle le lui a assuré maintes
et maintes fois de sa propre bouche, et qu'elle le dit à tout le monde. »
Le roi lui a aussi fait l'honneur de visiter la galerie. C'était la première

43

fois qu'il venait dans le palais, et il a témoigné toute la satisfaction que
lui causaient les peintures, ainsi que l'ont rapporté les personnes pré-
sentes(1), notamment M. de Saint-Ambroise « qui, dans l'explication qu'il
a donnée des sujets, en a imaginé des commentaires souvent très ingé-
nieux, afin d'en masquer le véritable sens ». On avait, en particulier, fort
approuvé le tableau de la *Félicité de la Régence*, fait pour remplacer
celui de la *Reine quittant Paris*, la donnée de ce tableau étant d'un carac-
tère très général et ne pouvant froisser personne. « Je crois, poursuit
Rubens, que si, au lieu du programme tracé par la cour, on s'en était
entièrement rapporté à moi pour le choix des sujets, on n'aurait eu à
craindre ni scandale, ni commentaires équivoques ; ce dont, écrit-il en
marge, le cardinal s'est avisé un peu tard, et il était fort en peine, en
voyant que les sujets nouvellement choisis étaient pris en mauvaise part.
Je crains bien qu'à l'avenir, ajoute-t-il, je n'aie également des difficultés
pour les sujets de l'autre galerie (celle d'Henri IV), et cependant, si on
me laissait toute liberté, rien ne serait plus facile, la matière étant si
abondante et si magnifique qu'elle prêterait à la décoration de dix galeries.
Mais bien que je lui aie exposé par écrit mes vues à cet égard, le cardinal
est si absorbé par les affaires de l'État, qu'il n'a pas trouvé le temps de
me voir une seule fois. » Et, revenant plus tard (2) sur cette difficulté
qu'il avait éprouvée pour aborder le cardinal, Rubens ajoute : « J'en ai
assez de cette cour ; si je ne suis pas réglé avec la même ponctualité que j'ai
montrée au service de la reine, il est bien possible, je vous le dis en confidence,
que je ne remette plus ici les pieds, bien qu'à vrai dire je n'aie pas jus-
qu'ici à me plaindre de Sa Majesté, à cause des empêchements très réels
qui excusent ces retards. Mais, en attendant, le temps passe, et, à mon
grand dommage, je suis toujours hors de chez moi. »

On le voit, malgré l'intérêt qu'aurait eu Rubens à approcher le cardinal,
non seulement il n'avait pu le joindre, mais, à travers ses paroles, on sent
qu'il ne croyait pas pouvoir compter beaucoup sur sa bienveillance. La
suite montra que ces prévisions étaient fondées, et il n'y a pas lieu de
s'en étonner quand on pense que Richelieu, disposant d'une police très
bien dressée, était au courant de ses menées. Il semblait même que, par

(1) Rubens était en ce moment retenu au logis, par suite d'une blessure qu'il s'était faite
au pied.

(2) Lettre à Dupuy ; 22 octobre 1626.

un concours de circonstances tout à fait imprévu, Rubens, dans les derniers temps de son séjour à Paris, eût pris à tâche de justifier la surveillance et les préventions dont il était l'objet.

Le duc de Buckingham, en effet, venait d'être chargé par Charles Ier d'aller chercher à Paris sa nouvelle épouse pour la lui conduire et, — ce qui semblerait indiquer qu'il était d'avance disposé à un accord avec la cour d'Espagne, — dès son arrivée à Paris, le 25 mai, il s'était abouché avec l'artiste. Suivant le témoignage formel de Piles, c'est même dans l'intention de s'entretenir avec lui de cette affaire, sans exciter aucun soupçon, que, durant le peu de jours qu'ils avaient l'un et l'autre à passer en France, Buckingham demandait à Rubens de faire son portrait. Après avoir pris de lui le vivant croquis que possède l'Albertine, le maître non seulement l'avait peint en buste, presque de face, mais, sur sa prière, il avait peint également de lui un grand portrait équestre, accompagné de figures allégoriques : la Renommée planant dans les airs, et, au fond, sur la mer, Neptune et Amphitrite avec des vaisseaux (1). De ces deux images, la première est timide, la seconde raide et sans vie. Si désireux qu'il fût de satisfaire ce noble client, évidemment l'artiste n'avait pu donner toute son attention à ces deux ouvrages, car il lui fallait, au cours de leur exécution, peser soigneusement ses paroles et conserver le souvenir exact de ce qui lui était dit, pour le rapporter à l'Infante. Malgré tout, ce travail lui était très largement payé, car, outre une somme de 500 livres sterling qui lui fut donnée par le duc, il recevait encore de la cour de France une gratification de 2 000 écus d'or. De plus, c'est probablement dès cette époque que Buckingham manifestait à Rubens l'intention de lui acheter ses collections, et il semble bien qu'en cherchant à les acquérir, il visât un double but : satisfaire ses propres goûts, et, du même coup, s'assurer les bonnes grâces de l'artiste en vue des négociations dans lesquelles celui-ci allait intervenir.

C'est également pendant ce séjour que, pour occuper ses loisirs, Rubens était allé à Fontainebleau visiter la collection des tableaux des rois de France, les Raphaël, les Michel Ange et les Léonard entre autres, qui étaient alors exposés dans cette résidence. Le cavalier Cassiano del Pozzo, grand ami de Peiresc et de Rubens, — dans la relation de son voyage fait en 1625 à la

(1) Ce portrait appartient aujourd'hui au comte de Jersey.

suite du légat du papė, le cardinal Fr. Barberini — nous apprend que le *Portrait de la Joconde*, qui faisait alors partie de cette collection (1), avait

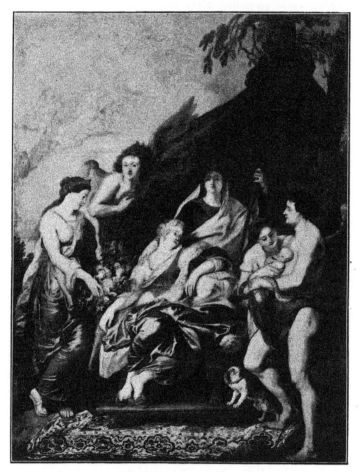

NAISSANCE DE LOUIS XIII.
(Musée du Louvre.)

excité chez le duc de Buckingham une telle admiration que celui-ci aurait exprimé d'une manière assez indiscrète le désir d'en devenir possesseur.

(1) On sait qu'il est aujourd'hui au Musée du Louvre.

XXIX. — *Portrait du duc de Buckingham.*

: la pape, le cardinal Fr. Barberini — nous apprend que le
Joconde, qui faisait alors partie de cette collection (1), avait

NAISSANCE DE LOUIS XIII.
(Musée du Louvre.)

luc de Buckingham une telle admiration que celui-ci aurait
manifesté assez hautement le désir d'en devenir possesseur.

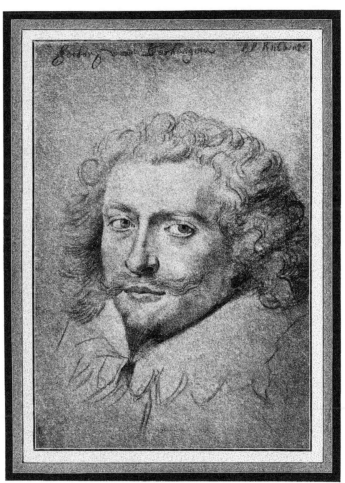

Mais, sur les observations faites à Louis XIII que c'était là une des œuvres
les plus précieuses de sa galerie, le tableau avait été enlevé de sa place

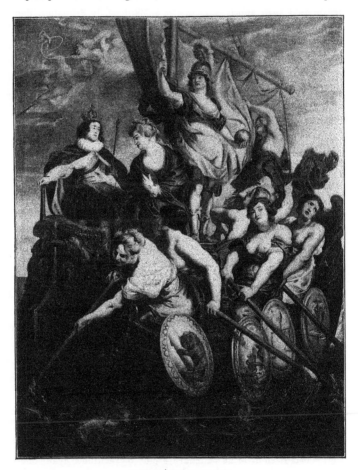

MAJORITÉ DE LOUIS XIII.
(Musée du Louvre)

pour être mis à l'écart. Sur quoi, le duc, déçu dans son espoir, n'avait pu
se tenir de conter son désappointement à plusieurs personnes, notam-
ment à Rubens lui-même. Est-ce au cours de cette excursion faite par lui

à Fontainebleau, que le maître copiait un des cartons de la *Pompe Triomphale de Scipion* par Jules Romain, et plusieurs fresques d'un artiste qu'il avait appris à connaître à Mantoue, le Primatice, dont la grâce et l'élégance un peu maniérées l'avaient complètement séduit? Nous ne saurions l'affirmer, car la collection de Jabach possédait alors les dessins de ces fresques aujourd'hui détruites et c'est peut-être à Paris, chez Jabach lui-même, que Rubens avait fait d'après ces dessins un croquis de l'*Enlèvement d'Hélène* (aujourd'hui à l'Albertine), un autre du *Ravissement d'Hylas par les Nymphes* (il fut vendu en 1741 avec la collection de Crozat) et deux esquisses peintes d'après le plafond de *Phébus et Diane sur leurs chars*, toutes deux très vivement enlevées et entièrement de sa main (1).

Cependant, Rubens, voyant que les choses traînaient en longueur, se décidait à retourner en Flandre. Son voyage ne s'effectuait pas sans peine, car, n'ayant pu trouver de chevaux de poste aux environs de Paris, il avait dû continuer durant quatre relais « avec de pauvres bêtes à moitié mortes, en les faisant marcher seules, chassées en avant par les postillons qui s'étaient mis à pied, ainsi que font les muletiers ». Dès le 12 juin 1625, le soir même de son retour chez lui, il écrit en hâte à Peiresc que, la veille, à son arrivée à Bruxelles, il a cherché, mais en vain, à y voir l'Infante et que, dans l'espoir de la joindre à Anvers, il a gagné immédiatement cette ville, que la princesse elle-même venait de quitter, à six heures du matin, pour témoigner aux troupes tout son contentement, à la suite de la capitulation de Bréda. Rubens s'excuse d'ailleurs de ne pouvoir donner à son ami plus de détails, sa maison étant remplie d'une foule de parents et d'amis, accourus pour le féliciter au débotté.

Le règlement de ses affaires à Paris devait encore se prolonger, car, dans les lettres suivantes, il continue à se plaindre des nouveaux retards que, malgré des promesses formelles, on met à s'acquitter envers lui. Il était pourtant en droit de s'attendre à plus d'exactitude, ayant offert au trésorier d'Argouges, chargé de ce règlement, un grand tableau dont celui-ci a paru fort enchanté. N'était la façon magnifique avec laquelle il a été traité par le duc de Buckingham, le grand ouvrage exécuté pour la reine mère eût été fort onéreux pour lui, à cause des voyages et des séjours

(1) Elles appartiennent, l'une à la collection du prince Liechtenstein, l'autre à celle de M. Léon Bonnat. Nous en donnons une reproduction page 229.

faits à Paris et dont il n'a reçu aucune indemnité. Il n'est pas plus heureux, du reste, avec le roi qu'avec la reine mère, car, dans une lettre ultérieure (1), il insiste sur la négligence qu'on apporte à lui payer « les cartons de tapisseries faits pour le service de Sa Majesté ». Une fois de plus, nous retrouvons ici la marque de cet esprit d'ordre qui est un des traits saillants du caractère de Rubens. Comme il est lui-même d'une ponctualité extrême, il souffre de ne pas rencontrer cette qualité chez les autres, et il faut reconnaître que, dans ses rapports avec les grands, il devait bien souvent être exposé à des déceptions de ce genre.

Pour le moment, ce qui retient Rubens de se plaindre trop vivement de ces retards, c'est que la Galerie de Médicis étant terminée, il voudrait s'assurer la commande des peintures de la Galerie d'Henri IV, où il sent qu'il aurait occasion de déployer son génie sans être assujetti aux contraintes qu'il vient de subir. Ces contraintes, en effet, ont lourdement pesé sur lui, et peut-être les abus de l'allégorie, à laquelle il était forcé de payer un si large tribut, expliquent-ils un peu l'indifférence relative avec laquelle on apprécie aujourd'hui une des œuvres capitales de l'artiste, sans tenir un compte suffisant des conditions dans lesquelles elle a été faite. Bien qu'il y ait lieu d'établir entre les divers tableaux qui la composent des distinctions nécessaires, on les juge en bloc et assez dédaigneusement. Ne conviendrait-il pas d'abord de remarquer, d'une manière générale, l'ampleur de conception, l'éclat et les qualités décoratives que Rubens a su montrer dans ce vaste ensemble? Puisqu'il ne lui était pas permis de choisir à son gré les épisodes qui auraient le mieux convenu à son talent, n'a-t-il pas su, du moins, tirer le parti le plus pittoresque du programme assez ingrat auquel il devait se conformer?

En essayant de démêler entre ces différents ouvrages ceux qui donnent le plus complètement la mesure de son génie, nous négligerons volontiers quelques-unes de ces allégories pures dont les divinités mythologiques font tous les frais, comme les *Parques filant la destinée de la Reine,* la *Naissance de Marie de Médicis,* et son *Éducation,* dans laquelle Félibien a bien soin de nous signaler « ce jeune homme qui touche une basse de viole pour signifier comme on doit de bonne heure enseigner à mettre d'accord les passions de l'âme et, dès sa jeunesse, régler les actions

(1) A Valavès, 26 février 1626.

de sa vie avec ordre et mesure ». Nous ne ferons aucune difficulté de confesser que, dans le *Triomphe de la Vérité* et l'*Assemblée des Dieux de l'Olympe*, un spectateur non prévenu aurait quelque peine à reconnaître le *Gouvernement de la Reine* et son *Entrevue avec son fils*. Bien que Rubens eût à y représenter des événements plus positifs, nous ne goûtons pas davantage ce *Voyage aux Ponts de Cé*, travail d'élève, à peine retouché par le maître et dans lequel la reine, montée sur un cheval blanc, est assez ridiculement coiffée d'un grand casque empanaché ; ni surtout cet *Échange des deux Princesses*, composition bizarre, où les figures symboliques de la France et de l'Espagne sont symétriquement disposées de part et d'autre. Élevée comme elle l'est au-dessus du sol, la scène affecte je ne sais quel air théâtral et semble une anticipation des divertissements chorégraphiques, réglés en l'honneur du grand Roi par ses maîtres de ballet. Mais peut-être la *Réconciliation de la Reine avec son fils* est-elle plus déplaisante encore. A voir ainsi, à côté de la reine entourée des cardinaux La Valette et La Rochefoucauld, tous deux revêtus de la pourpre, Mercure entièrement nu, qui, d'un air galant, s'avance vers eux, porteur du rameau d'olivier, on dirait une véritable gageure, et la robuste carrure de ce gros garçon, assez vulgaire, rend plus sensible encore l'inconvenance d'un tel rapprochement.

Dans les figures allégoriques qu'il introduit avec si peu d'à-propos en de pareilles compositions, Rubens ne paraît jamais se préoccuper du style que la Renaissance et surtout l'antiquité ont su donner à ces types de beauté ou de force dans lesquels s'incarnaient pour elles les grâces ou les énergies de la nature. Bien qu'elles soient inspirées de l'Italie, les nudités du maître restent bien flamandes. Qu'il s'agisse de sujets mythologiques ou de sujets sacrés, il prend, sans y regarder de trop près, dans le fonds toujours disponible et vraiment inépuisable qu'il a sous la main, ces divinités fluviales aux carrures massives et aux carnations rougeâtres, ces Christs olympiens et ces belles filles épaisses et charnues qui, différenciées seulement par leurs attributs, représenteront tour à tour l'Abondance ou la Sagesse, Lucine ou une Nymphe des Eaux. Mais, si banales que soient ces figures, l'artiste leur donne le mouvement et la vie ; il les voit et les fait agir et dans ce monde artificiel qu'il imagine avec une si merveilleuse fécondité, il anime de son souffle puissant tout ce qu'il touche. Voyez plutôt dans la *Majorité de Louis XIII* ces quatre gaillardes ramant

à qui mieux de leurs bras musculeux. N'étaient les écussons attachés au-dessous de chacune d'elles et qui, sous forme de rébus, nous apprennent qu'elles personnifient la Force, la Religion, la Bonne Foi et la Justice, ne croiriez-vous pas plutôt avoir sous les yeux quelques-unes de ces bate-

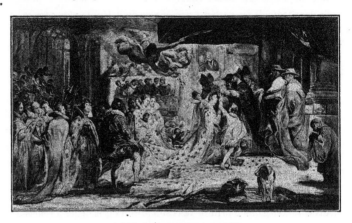

LE COURONNEMENT DE LA REINE.
(Esquisse pour la Galerie de Médicis. — Pinacothèque de Munich.)

lières d'Anvers, robustes viragos, fortement découplées et capables de traverser en barque l'Escaut par un gros temps?

Si, d'une manière générale, les sujets ayant trait à des faits historiques ont mieux inspiré Rubens que les données abstraites et purement symboliques, un génie aussi souple que le sien ne laisse pas de vous déconcerter par la diversité et la richesse imprévue de ses créations. Tandis que *Henri IV partant pour la guerre d'Allemagne* ne lui a fourni qu'une composition froide, compassée, d'une facture sèche, d'une couleur étouffée et triste, la *Félicité de la Régence*, improvisée en quelque sorte et peinte hâtivement à Paris, a été pour lui l'occasion d'une de ses œuvres les plus exquises. Ce n'est pas que l'allégorie ne s'épanouisse, avec ses banalités les plus rebattues, dans cette glorification d'un gouvernement dont la France avait plus pâti que profité. On ne saurait prétendre, non plus, que ce fût pour un artiste un programme bien séduisant de représenter, comme Rubens se l'était proposé, « l'état florissant du royaume, ainsi que le relèvement des Sciences et des Arts par la libéralité et la splendeur de Sa

44

Majesté qui, assise sur un trône brillant, tient en main une balance pour dire que sa prudence et sa droiture tiennent le monde en équilibre ». (Lettre à Peiresc, 13 mai 1625.) Mais on pense à peine au sujet, ou plutôt comment pouvait-on mieux l'exprimer que par le radieux éclat de cette toile dans laquelle on ne sait vraiment ce qu'il faut le plus admirer de la magnifique ordonnance du décor, de la pompe triomphante des colorations ou de cette facture si personnelle, pleine à la fois de délicatesse et de distinction.

Dans son austérité même, la *Conclusion de la paix* est encore plus expressive. Avec des moyens très simples et des colorations volontairement restreintes, Rubens atteint ici une éloquence saisissante. Il semble qu'en réduisant de parti pris les richesses habituelles de sa palette, il manifeste mieux encore toutes les ressources de son talent. Sans être aussi complètement beaux, que de détails charmants renferment d'autres tableaux de cette suite! Dans *Henri IV recevant le portrait de Marie de Médicis*, c'est le roi lui-même, avec sa physionomie spirituelle, son teint fleuri et son élégante tournure dans son armure gris de fer à reflets dorés. Quelle invention délicieuse dans le *Mariage à Lyon*, que ces deux petits génies, aux ailes de papillons, assis sur un char doré, l'un déluré et malin regardant franchement le spectateur ; l'autre à demi renversé, un blondin vermeil, au corps potelé, qui agite sur un ciel bleuâtre son flambeau enjolivé de rubans rouges, une vraie fête pour le regard! Et dans la *Naissance de Louis XIII*, n'est-ce pas aussi une figure exquise que celle de la reine, encore pâlie et fatiguée des douleurs de l'enfantement, mais qui, d'un air si tendre, contemple son nouveau-né? Quelle langueur et quel abandon dans toute sa personne! Quelle grâce dans ses pieds nus, deux pieds roses, adorables, dont l'exécution aussi large que fine ravissait Eugène Delacroix! Si, en présence de la *Fuite du château de Blois* et de cette scène arrangée à plaisir pour conserver à Marie de Médicis sa dignité de reine, on se rappelle involontairement quelques-uns des traits piquants qu'avait offerts la réalité, la tournure comique de la fugitive descendant au milieu de la nuit, par une échelle, avec ses jupes retroussées, et son émoi d'avoir, dans sa précipitation, oublié ses bijoux les plus précieux ; en revanche, la composition admise, que de contrastes heureux! quelle puissance dans les intonations! quelle ampleur dans le parti adopté par le maître! Et de même, si, dans l'*Apothéose d'Henri IV et la Régence de*

Marie de Médicis, il est permis de regretter qu'en donnant à sa composition des dimensions plus grandes, Rubens n'ait pas conservé l'unité qui se trouve dans l'esquisse de l'Ermitage, quel éclat, du moins, et quel art dans ce groupe des seigneurs qui, pressés autour du trône de la reine, l'assurent de leur dévouement! Quelle science de l'harmonie dans le rapprochement des nuances variées de leurs costumes, disposées avec un si merveilleux à-propos!

Il y a plus et mieux encore dans trois compositions auxquelles nous devons nous arrêter, parce qu'elles méritent d'être mises hors de pair. Si plus d'une fois nous avons eu à regretter la fâcheuse intervention de la mythologie dans des œuvres où elle n'avait que faire, nous serions mal venus à la trouver déplacée dans le *Débarquement de la Reine*, tant elle ajoute au pittoresque de la scène! C'est à elle, en effet, que nous devons ces séduisantes divinités marines qui occupent le devant du tableau et sans lesquelles, réduit aux réalités officielles, ce sujet fût demeuré assez insignifiant (1). Il convient également de remarquer à quel point Rubens a été bien inspiré en remaniant comme il l'a fait la disposition primitive telle que nous l'a montrée l'esquisse de la Pinacothèque dont nous donnons la reproduction. Vue de biais, la galère se présente ́à nous d'une manière plus imprévue et laisse mieux à l'épisode central toute son importance. En rendant aussi plus horizontal le pont jeté entre l'embarcation et le quai, le maître a donné plus d'assiette à sa composition. Ayant ainsi, grâce à ces judicieuses modifications, établi plus fortement la charpente de son œuvre, il y a répandu à foison la vie, le mouvement, l'incomparable éclat de son coloris. Avec la pourpre des tapis, avec l'or de cette galère dont les mémoires du temps célèbrent à l'envi le somptueux aménagement, avec les glauques transparences de la mer et les blancheurs du flot écumeux, il a fait l'accompagnement le plus efficace aux corps rougeâtres et basanés des tritons et aux carnations nacrées des sirènes s'abandonnant aux caprices de la vague. Les lignes ondoyantes du premier plan et la richesse des colorations qui s'y étalent, loin de distraire

(1) Dans une de ses lettres, dont l'original a disparu, le maître, avant son arrivée à Paris, écrit pour qu'on lui retienne à l'avance les sœurs Capaio de la rue du Vertbois et aussi leur nièce Louisa, d'après lesquelles il compte « faire en grandeur naturelle trois études de sirènes ». Mais les « superbes chevelures noires » qu'elles possèdent et qu'il « rencontre difficilement ailleurs », ne se retrouvent chez aucune des sirènes : deux d'entre elles sont blondes et la troisième d'un brun roux.

l'attention, la reportent, au contraire, sur la partie supérieure, pour la fixer sur la figure de la reine qui domine tous les autres personnages. Vêtue de blanc, elle vient de quitter sa galère et s'avance fièrement vers le dais brodé de lys royaux sous lequel — à défaut d'Henri IV s'oubliant près de sa maîtresse — la France et la Religion la convient à prendre place.

Plus noble encore, et toute rayonnante du sentiment de la grandeur à laquelle elle est appelée, Marie de Médicis nous apparaît dans cette cérémonie du *Mariage à Florence*, où, comme fiancée d'Henri IV, elle reçoit au nom de son futur époux la bague que lui passe au doigt son oncle, le duc Ferdinand de Médicis. Rubens, on le sait, avait assisté à la cérémonie et se rappelait ses moindres détails. Aussi, sauf le petit génie qui, un flambeau à la main, soutient la traîne de la robe nuptiale, tous les éléments de la composition sont-ils scrupuleusement exacts, et, avec autant d'autorité que de charme, l'artiste parle ici le langage de l'histoire. Mais quelle que soit la maîtrise à laquelle il est parvenu et si nombreux que soient les chefs-d'œuvre qu'il produira encore, on citerait difficilement parmi eux une figure comparable à celle de Marie de Médicis. Traitée déjà en reine de France par sa famille, la couronne en tête et vêtue d'une robe blanche brodée d'or, elle se tient debout devant l'autel, un peu pâlie par l'émotion, et d'un geste vraiment royal, elle tend sa main au représentant d'Henri IV avec ce mélange de dignité, de réserve et de grâce qu'une Italienne de race peut, comme sans y prendre garde, mettre à une action aussi simple.

C'est d'accord avec Marie de Médicis que Rubens avait décidé de donner plus de développement à l'épisode du *Couronnement à Saint-Denis,* qui marquait le point culminant de son aventureuse existence. On sait combien l'art est impuissant d'ordinaire à rendre ces sortes de représentations, combien la plupart des images qui en ont été tracées sont à la fois encombrées et vides d'intérêt, incohérentes ou froides dans leur ordonnance ! Il semble que c'est en se jouant que le maître a triomphé de toutes les difficultés d'un pareil sujet. Justesse et vivacité de l'effet, science accomplie des valeurs, transparence des ombres même les plus intenses, extrême diversité des types, tout ici a été prévu, exprimé avec autant d'aisance que de sûreté.

A tant de mérites divers qui recommandent cette grande toile, ajoutez

24. — *Débarquement de Marie de Médicis.*
Esquisse pour la galerie de Médicis.
(PINACOTHEQUE DE MUNICH)

... reportent, au contraire, sur la partie supérieure, pour la
... figure de la reine qui domine tous les autres personnages.
... elle vient de quitter sa galère et s'avance fièrement vers
... de lys royaux sous lequel — à défaut d'Henri IV s'oubliant
... maîtresse — la France et la Religion la convient à prendre

... encore et toute rayonnante du sentiment de la grandeur à
... elle est appelée. Marie de Médicis nous apparaît dans cette céré-
... au Mariage à Florence, où, comme fiancée d'Henri IV, elle reçoit
... de son futur époux la bague que lui passe au doigt son oncle,
... erdinand de Médicis. Rubens, on le sait, avait assisté à la céré-
... se rappelait ses moindres détails. Aussi, sauf le petit génie
... flambeau à la main, soutient la traîne de la robe nuptiale, tous
... ...nts de la composition sont-ils scrupuleusement exacts, et, avec
... utorité que de charme, l'artiste parle ici le langage de l'histoire.
... que soit la maîtrise à laquelle il est parvenu et si nombreux
... les chefs-d'œuvre qu'il produira encore, on ...ra difficile-
... eux une figure comparable à celle de Marie de Médicis.
... ... en reine de France par sa famille, la couronne en tête
... d'une robe blanche brodée d'or, elle se tient debout devant l'autel,
un peu pâlie par l'émotion, et d'un geste vraiment royal, elle tend sa
main au représentant d'Henri IV avec ce mélange de dignité, de réserve
et de grâce qu'une Italienne de race peut, comme sans y prendre garde,
mettre à une action aussi simple.

C'est d'accord avec Marie de Médicis que Rubens avait décidé de donner
plus de développement à l'épisode du *Couronnement à Saint-Denis*, qui
marquait le point culminant de son aventureuse existence. On sait
combien l'art est impuissant d'ordinaire à rendre ces sortes de représen-
tations, combien la plupart des images qui en ont été tracées sont à la
fois encombrées et vides d'intérêt, incohérentes ou froides dans leur
ordonnance! Il semble que c'est en se jouant que le maître a triomphé
de toutes les difficultés d'un pareil sujet. Justesse et vivacité de l'effet,
science accomplie, ... même les plus
intenses, extrême diversité des types, tout y a été prévu, exprimé avec
autant d'aisance que de sûreté.

A tant de mérites divers qui recommandent cette grande toile, ajoutez

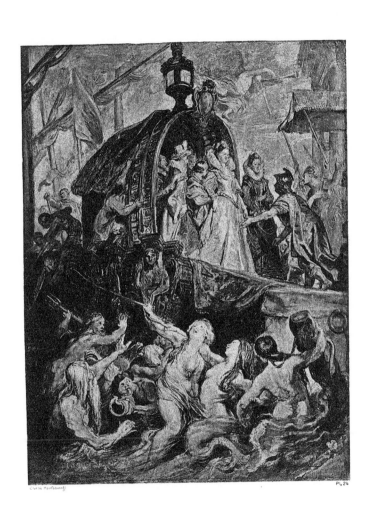

Pl. 24

le plus grand de tous, cette couleur à la fois si éclatante et si harmonieuse. Et notez qu'ici, dans cette harmonie générale, c'est le bleu qui domine, cette tonalité séduisante, mais si délicate à manier lorsqu'il s'agit d'en couvrir de vastes surfaces. Il est vrai qu'en pareille occurrence, Rubens

LE COURONNEMENT DE LA REINE.
(Musée du Louvre)

n'est jamais embarrassé et qu'il découvre vite quelles oppositions doivent faire valoir les couleurs auxquelles il veut réserver le plus grand éclat. Tout d'abord, afin d'éviter la froideur que ces bleus multipliés donneraient à l'ensemble, leurs ombres ont été très montées, nourries de bruns généreux, animées de reflets hardis ; partout aussi la gamme variée des jaunes contraste avec ces bleus et les fait vibrer. Pour ajouter encore à la richesse de l'ensemble, quelques rouges discrètement répartis, mais très francs, jouent avec les blancs des hermines et du costume du jeune dauphin, avec les gris nuancés des collerettes et les gris plus soutenus de l'architecture.

C'était là un art bien nouveau qui, surtout en France, n'avait guère chance, à ce moment, de trouver un public préparé pour le comprendre. Les appréciations de la cour, nous l'avons vu, portaient plutôt sur la nature même des sujets que sur le talent avec lequel ils étaient rendus. L'artiste, du reste, n'avait pas une haute idée du goût de la reine mère en matière de peinture, et, à son avis, elle n'y entendait absolument rien (Lettre à Dupuy, 27 janvier 1628), bien que, suivant de Piles, « elle dessi-

nât fort proprement ». Il ne faudrait pas non plus chercher un jugement
tant soit peu motivé des peintures de Rubens dans une description du
Palais du Luxembourg en vers latins publiée dès 1628 sous le titre *Por-
ticus Medicaea* (1), avec une dédicace au cardinal de Richelieu. L'auteur,
un érudit de cette époque, nommé Claude Morisot, s'y évertue, avec autant
de lourdeur que de préciosité, à combler de ses flatteries les puissants du
jour, bien plus qu'à apprécier les tableaux du maître.

Plus d'un demi-siècle devait s'écouler avant que la galerie de Médicis
fût appréciée d'une manière un peu sérieuse. Il est vrai que Rubens trou-
vait alors dans de Piles un admirateur passionné de son génie. Croyant,
ainsi qu'il le disait, « avoir déterré le mérite de ce grand homme qui
jusque-là n'avait été regardé que comme un peintre peu au-dessus du
médiocre », de Piles ne laissait pas de montrer pour lui quelque partia-
lité. « Il est aisé de voir, s'écrie-t-il dans son enthousiasme, que l'Italie ne
nous a point encore donné personne qui ait toutes les parties de la peinture et
que Rubens les a possédées toutes à la fois, non seulement avec la certi-
tude et par les règles, mais éminemment par la supériorité et l'universalité
de son génie. » Renchérissant encore sur ces éloges dans son *Dialogue
sur le Coloris*, il ajoute : « Le meilleur conseil que j'aurais à donner aux
peintres, ce serait de voir pendant un an, tous les huit jours une fois,
la galerie du Luxembourg ; ce jour-là serait, sans doute, le mieux
employé de la semaine. » Dans cette étude qui, suivant la mode d'alors,
est présentée sous la forme d'une conversation, Damon, en interlocuteur
complaisant, ayant timidement hasardé quelques réserves sur l'exagéra-
ration que présentent chez Rubens les lumières et les couleurs qui,
loin d'être l'image de la nature, n'apparaissent chez lui que comme un
« fard » : — « Oh ! le beau fard, reprend aussitôt, sous le nom de Pam-
phile, de Piles lui-même, et plût à Dieu que les tableaux qu'on fait
aujourd'hui fussent fardés de cette sorte !... La nature est ingrate d'elle-
même, et qui s'attacherait à la copier simplement, comme elle est, sans
artifice, ferait toujours quelque chose de pauvre et d'un très petit goût.
Ce que vous nommez exagération est une admirable industrie qui fait
paraître les objets peints plus véritables que les véritables eux-mêmes. »

De Piles devait rencontrer un contradicteur moins accommodant chez

(1) In-4°. Paris, Fr. Targa.

un de ses contemporains, André Félibien, qui, tout en rendant justice à Rubens, était cependant plus sensible aux beautés de l'art italien, qu'il avait appris à goûter à Rome en vivant dans l'intimité de Poussin. Dans ses *Entretiens sur les vies et les ouvrages des plus excellents peintres,* qui sont comme une réponse directe aux *Dialogues* de de Piles, l'abus de l'allégorie que nous avons signalé chez Rubens est déjà relevé avec autant de verdeur que de bon sens. Le passage qui le vise vaut la peine d'être rapporté. « Tous les peintres, dit Tymandre, sont si accoutumés à traiter des sujets profanes, qu'il s'en trouve peu, quelque savants et judicieux qu'ils soient, qui ne mêlent la fable parmi les actions les plus sérieuses et les plus chrétiennes.... Car, je vous prie, qu'ont affaire dans l'histoire d'Henri IV et de Marie de Médicis, l'Amour, l'Hymen, Mercure, les Grâces, des Tritons et des Néréides ? Et quel rapport ont les divinités de la Fable avec les cérémonies de l'Église et nos coutumes, pour les joindre et les confondre ensemble, de la sorte que Rubens a fait dans les ouvrages dont vous venez de parler ? — Vous touchez là un abus, lui répliquai-je, auquel on ne peut trop s'opposer, et c'est une des choses que Rubens devait éviter plus qu'aucun autre peintre puisqu'il avait beaucoup d'étude. » On ne saurait mieux dire et la critique, sur ce point, est aussi judicieuse que mesurée. Tout en conservant une part de vérité, elle semble un peu excessive dans l'extrait suivant où Félibien, après avoir rendu pleine justice au coloris de Rubens, « qui est son principal talent », ajoute : « On ne peut disconvenir que Rubens n'ait beaucoup manqué dans ce qui regarde la beauté des corps et souvent même dans la partie du dessin. Son génie ne lui permettant point de réformer ce qu'il avait une fois produit, il ne pensait pas à donner à ses figures ni de beaux airs de tête, ni de la grâce dans les contours qui se trouvent souvent altérés par sa manière peu étudiée.... Cette grande liberté qu'il avait à peindre fait voir en plusieurs de ses tableaux plus de pratique que de correction dans les choses où la nature doit être exactement représentée.... Quoiqu'il estimât beaucoup les antiques et les ouvrages de Raphaël, on ne s'apercevait pas qu'il ait tâché d'imiter ni les uns ni les autres. » Sans nommer de Piles, Félibien le désigne assez clairement et s'efforce de réagir contre ses idées lorsque, tout en reconnaissant que cet auteur « a remarqué avec beaucoup de soin et d'éloquence les beaux talents qu'a eus Rubens », il fait observer à ce propos que « l'amour qu'il a fait

paraître pour ce peintre, au désavantage même de plusieurs autres des plus excellents, le rend désormais suspect sur les choses qui regardent la peinture ». Si sincères que fussent les deux écrivains, ils mettaient, ainsi que d'ordinaire, quelque vivacité à défendre leurs opinions. Mais il faut bien reconnaître de la part de tous deux un si juste discernement des qualités et des défauts de Rubens qu'on ne s'attendrait guère à le rencontrer en France dès cette époque.

Rappelons, du reste, qu'en ce qui touche le goût immodéré que Rubens, ainsi que la plupart de ses contemporains, professait pour l'allégorie, les conditions qui lui étaient imposées ont singulièrement contribué à l'abus qu'il en a fait dans la galerie de Médicis. Abandonné à lui-même et libre de traiter à sa guise un sujet moins ingrat, il n'y eût pas si largement recouru. Son désir extrême de peindre la galerie d'Henri IV, dont la matière lui semblait « généreuse et abondante », montre assez sur quels dédommagements il comptait en s'inspirant d'une vie bien autrement riche en événements. Malheureusement, nous le verrons, le projet primitivement arrêté ne devait pas aboutir, et, après avoir éprouvé bien des retards et subi bien des ennuis, Rubens était forcé d'y renoncer.

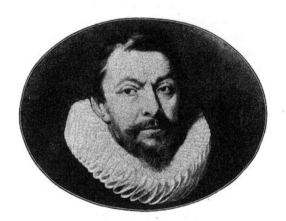

PORTRAIT DU BARON DE VICQ.
(Musée du Louvre.)

ÉTUDE D'ANGELETS.
(Collection de Weimar.)

CHAPITRE XIV

PLANCHE DU LIVRE A DESSINER.
(Gravure de P. Pontius, d'après Rubens.)

DANS l'intervalle des voyages en France et des séjours à Paris que la décoration de la galerie de Médicis avait imposés à Rubens, il aurait eu certainement grand désir de retrouver à Anvers la vie tranquille qui convenait à son travail et à ses goûts. Mais toute cette période de son existence devait être fort troublée et remplie par des soins très divers. Mêlé involontairement à la politique, il allait de plus en plus s'y engager, et l'infante Isabelle qui avait appris à connaître son dévouement témoignait une confiance croissante dans ses conseils. A son retour de Bréda, où elle

45

était allée pour féliciter ses troupes de la capitulation de cette ville
(2 juin 1625), la princesse s'était arrêtée quelques jours à Anvers. Non
seulement elle y avait rendu visite à son peintre, mais elle avait posé
pour lui dans son atelier, revêtue du costume des religieuses Clarisses
qu'elle portait depuis son veuvage. Ce portrait bien connu par la gravure
de P. Pontius et dont le duc de Devonshire possède l'original, nous
montre avec une sincérité impitoyable le large visage de la gouvernante
des Flandres, son double menton et ses gros traits assez vulgaires,
relevés cependant par l'expression sereine et pénétrante de son regard.
C'est à ce moment aussi que Rubens peignit le portrait du général
Ambroise Spinola, qui avait accompagné Isabelle à Anvers (1). Le vain-
queur de Bréda est représenté couvert d'une armure d'acier ornée d'or qui,
avec les rouges de son écharpe et les plumes de son casque, compose une
harmonie magnifique et donne un éclat singulier aux carnations. Rubens
devait peindre plusieurs fois le portrait de Spinola et comme l'un de ces
exemplaires était encore chez lui à sa mort, il est permis de croire qu'il
avait tenu à conserver pour lui-même l'image d'un homme qu'il avait
beaucoup aimé et qui, de son côté, faisait le plus grand cas de l'intelli-
gence et du caractère de l'artiste. Mais s'il avait eu à se louer du patron
et de l'ami qu'était pour lui Spinola, Rubens ne faisait aucune difficulté
de reconnaître qu'en matière d'art ses opinions ne comptaient guère et
qu'il avait sur ce point « tout juste autant de goût qu'un portefaix ». Peut-
être l'homme d'État, dont la vie était alors très remplie, n'avait-il pu
accorder que quelques instants de pose au maître; peut-être aussi ce der-
nier, cédant au plaisir de converser avec un pareil interlocuteur, n'avait-
il pas mis à son œuvre toute l'attention dont il était capable. Quoi qu'il
en soit, si dans le portrait de Brunswick le costume et les accessoires
attestent pleinement le talent du peintre, la mollesse des mains et l'insuf-
fisance du modelé dans le visage trahissent avec non moins d'évidence la
hâte de l'exécution.

C'étaient là des ouvrages en quelque sorte improvisés et qui détour-
naient Rubens des travaux plus importants qu'il avait sur le chantier. Les
missions diplomatiques de plus en plus fréquentes dont le chargeait
l'Infante venaient aussi à la traverse pour l'en distraire. A peine s'était-il

(1) Ce portrait appartient aujourd'hui au Musée de Brunswick et une répétition avec quelques
variantes se trouve dans la galerie du comte Nostitz, à Prague.

remis à sa tâche qu'il avait dû, dans les premiers jours de septembre 1625, se rendre à Dunkerque pour y conférer avec la princesse et, sur sa prière, repartir aussitôt pour les confins de l'Allemagne afin de négocier avec le duc Wolfgang de Neuburg. De là, Rubens était revenu à Dunkerque pour rendre compte à Isabelle du succès de sa mission ; puis, au lieu de passer tranquillement à Anvers l'hiver suivant, il lui avait fallu s'installer à Bruxelles, où il faisait un séjour de cinq mois entiers (du 19 septembre 1625 au 20 février 1626), sans doute sur la demande et pour le service de la Gouvernante. Ces dates, ainsi que les détails relatifs à ces divers voyages nous sont fournis par les lettres que l'artiste échangeait à ce moment avec Peiresc et son frère Valavès. Mais nous chercherions en vain dans ce qui nous a été conservé de la correspondance de Rubens des éclaircissements sur la nature de ces missions et sur les résultats qu'elles avaient amenés. Ses lettres ou les paquets (*fagotti*) qu'il envoie à chaque instant à ses amis de France nécessitaient d'ailleurs de sa part certaines précautions de prudence, à raison des difficultés qu'entraînaient l'état des routes, la rareté des occasions, les hostilités pendantes ou déclarées entre les pays qu'il fallait traverser.

Quelques extraits de cette correspondance feront paraître à la fois la curiosité toujours en éveil de Rubens, l'agrément de ce commerce entre érudits et les attentions continuelles qu'ils ont les uns pour les autres. Nouvelles politiques ou privées, mouvement général de la science et de la littérature, et en première ligne études sur les écrits ou les monuments de l'antiquité, tout les intéresse. Dans une lettre qu'il adresse d'Anvers à Valavès, le 12 décembre 1624, l'artiste lui annonce l'envoi d'une caisse contenant une machine établie pour la démonstration pratique du mouvement perpétuel et il lui explique le fonctionnement de cette machine. Dans ce même envoi est comprise une boîte avec des empreintes de pierres gravées. Le maître se plaint de n'avoir pas encore reçu les *Lettres du cardinal d'Ossat,* ni le *Satiricon (Parnasse satirique)* de Théophile de Viau qui vient de motiver l'arrestation de cet auteur. De son côté, il se dispose à expédier prochainement un livre du père Scribanus, le *Politico-Christianus,* dont il a lui-même dessiné le frontispice. On lui a envoyé de Bruxelles les *ordonnances des Armoiries ;* il en fera un *fagot* à part, en y ajoutant « quelque chose d'agréable ». Il donne des nouvelles du siège de Bréda où les pluies incessantes ont, à cette date, rendu les convois très

difficiles et il parle aussi des projets du prince d'Orange pour essayer de secourir la place. Dans la lettre suivante (26 décembre), il accuse réception des *Lettres de Duplessis-Mornay* qu'il a grand plaisir à lire et il se dispose à envoyer bientôt le livre de Jacques Chifflet *sur l'Authenticité du linceul de Jésus-Christ conservé à Besançon*; il tient aussi à la disposition de Peiresc un dessin fait d'après une momie (1) et qu'il lui expédiera plus tard dans une caisse, avec des peintures. Le 3 juillet 1625, écrivant à Valavès, il l'informe que, sur la demande d'Aleander, il lui adresse, avec prière de ne pas les montrer, des gravures faites d'après des camées, bien qu'il n'ait pas encore eu le temps de retoucher ces gravures. Outre la reproduction de deux grands camées, elles présentent aussi « celle d'un magnifique et important char triomphal, avec quatre chevaux qui, contrairement à l'habitude, sont vus de face, avec une foule de détails intéressants au sujet desquels il aimerait à connaître les commentaires du seigneur Aleander, ainsi que le nom de l'empereur qui lui paraît ressembler plus à Théodose qu'à aucun autre ; pour les autres particularités, elles pourraient tout aussi bien se rapporter à Aurélien qu'à Probus » (2).

Tout ce qui a trait à l'archéologie, on le voit, préoccupe Rubens et le passionne. Pendant son séjour à Paris, il a mis à profit ses loisirs pour voir les plus riches collections d'objets antiques qui existaient alors. Il ne pouvait, en cette occasion, avoir de meilleur guide que Peiresc qui avait, en 1623, donné le premier une interprétation exacte du fameux *Camée de la Sainte-Chapelle* représentant l'*Apothéose d'Auguste*, ainsi que de la *Gemma Augustaea* (3). Sur la demande de son ami, Rubens, qui avait dessiné ces camées, en avait fait graver les dessins à Anvers. Il avait même été question, à ce propos, d'entreprendre, de concert avec Peiresc, Aleander, Cassiano del Pozzo, Rockox et Rubens lui-même, une publication de planches d'après les objets antiques les plus remarquables dont celui-ci avait réuni les dessins ou qui faisaient partie de ses collections. Dans le post-scriptum de sa lettre du 3 juillet, il rend compte à Valavès de la démarche qu'il vient de faire auprès de Rockox au sujet de cette publication : « Je l'ai trouvé, dit-il, assez bien disposé à y participer ;

(1) Cette momie a été conservée presque jusqu'à nos jours chez un descendant de Rubens.
(2) En réalité, le camée dont il s'agit ici et qui appartient au cabinet des médailles de la Bibliothèque Nationale représente le *Triomphe de Licinius*.
(3) Le premier de ces camées se trouve aussi au cabinet des médailles ; le second au Musée de Vienne.

mais à condition que cette idée ait chance certaine d'aboutir. C'est un galant homme, très versé dans la connaissance de l'antiquité et dont les commentaires pourront nous être fort utiles et nous faire honneur. Mais, tel que je le connais, il ne voudrait s'engager que dans des limites définies, pour son concours comme pour les dépenses. Il est riche et sans enfants, mais sagement économe ; en tout, homme de bien, jouissant d'une réputation irréprochable, ainsi que le sait le Sr de Peiresc, votre frère, qui l'a pratiqué personnellement. Je vous serais donc obligé de lui communiquer cette lettre, ainsi qu'au Sgr Aleander, parce que, pour conduire à bon port notre entreprise, nous avons véritablement besoin d'assistance. » Formé, puis abandonné et repris, ce projet ne devait pas être réalisé par Rubens, et

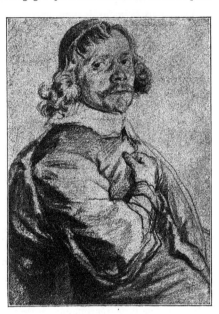

PORTRAIT D'HOMME.
(Dessin du Cabinet de Dresde.)

bien qu'il existe une suite de huit planches avec un frontispice, gravés en vue de cette publication par Vorsterman, P. Pontius et Nic. Ryckemans d'après des dessins du maître, ce dernier, s'il en a fourni les éléments, y est cependant demeuré étranger. Suivant la judicieuse remarque de M. Max Rooses, le titre seul sous lequel elle a paru et son orthographe barbare : *Varie figueri de Agati antique desiniati de Peetro Paulo Rubbenie*, suffiraient à le prouver.

D'autres passages de cette correspondance nous aident à mieux connaître le caractère de Rubens et la rectitude morale qui préside à ses jugements. Valavès lui ayant parlé de la manie de duels qui en ce moment

règne en France parmi la haute société, l'artiste lui communique son sentiment à cet égard. Il est d'avis « qu'il convient de mettre un terme à cette furie qui est la plaie de ce royaume et la perte de cette brillante noblesse française. Chez nous, ajoute-t-il, étant en guerre avec un ennemi du dehors, nous estimons le plus brave celui qui se distingue le plus au service de son souverain et si quelqu'un se montre enclin à de tels emportements, il est banni de la cour et abhorré de tous. La Sér^me Infante et le S^r Marquis ayant la ferme volonté de rendre infâmes et odieuses ces querelles privées, ceux qui penseraient ainsi se faire valoir sont exclus de tous les emplois et de tous les honneurs militaires, ce qui me paraît le remède le plus efficace, car tous ces accès déplacés d'emportement ne sont causés que par l'ambition pure et par un faux amour de la gloire ». Dans une autre lettre à Valavès, le 26 février 1626, Rubens revient sur ce sujet et pense que l'édit rendu contre les duellistes et l'engagement pris de ne faire aucune grâce aux délinquants est le seul remède à une fureur aussi incorrigible ; aussi aimerait-il avoir une copie de cet édit. Il demande également à son correspondant s'il ne pourrait pas lui procurer une publication du P. Mariana : *Traité des choses qui sont dignes d'amendement de la Compagnie des Jésuites* (Paris, 1625). Valavès lui avait donné à Paris ce livre, qu'un jésuite d'Anvers, le P. A. Schott, l'avait instamment prié de lui prêter pour quelques jours ; mais le Père Provincial l'ayant trouvé entre les mains de ce dernier, le lui a pris, en lui adressant une forte réprimande. Rubens ne pouvant ravoir son exemplaire, en désirerait un autre, plutôt en espagnol qu'en français. Ce n'est pas qu'il éprouve aucun plaisir à entendre dire du mal des jésuites, car il est toujours avec eux dans les meilleurs termes et l'année d'avant il a même exécuté pour le plafond de la chapelle de la Vierge, construite par eux dans leur église à Anvers, le dessin de la collection de l'Albertine que nous avons reproduit (v. page 100). Dans ce dessin fait évidemment pour servir de modèle aux sculpteurs chargés de la décoration, Rubens manifeste l'élégante facilité de son talent par l'heureuse ordonnance de ce plafond, par l'habileté avec laquelle les figures, qui y sont très ingénieusement réparties, épousent les espaces circulaires ou rectilignes disposés pour les recevoir.

Vers la même époque, Rubens ayant aussi eu connaissance d'une condamnation prononcée par le Parlement contre un livre du P. Santarel, —

XXX. — *L'Enfant à la lisière.*
Étude aux trois crayons.
(MUSÉE DU LOUVRE).

....., l'artiste lui communique son sen-
....'il convient de mettre un terme à cette
..... et la perte de cette brillante noblesse
..., étant en guerre, avec un ennemi du
.rave celui qui se distingue le plus au
.uelqu'un se montre enclin à de tels
...ur et abhorré de tous. La Sér^me Infante
..... . .onté de rendre infâmes et odieuses ces
.... penser.ent ainsi se faire valoir sont exclus de
........ ...nneurs militaires, ce qui me paraît le
.... . accès déplacés d'emportement ne sont
..... ..ybition pure et par un faux amour de la gloire ».
..... ..ttre à Valavès, le 26 février 1626, Rubens revient sur ce
.. l'édit rendu contre les duellistes et l'engagement pris de
..rdâce aux délinquants est le seul remède à une fureur
.. aussi aimerait-il avoir une copie de cet édit. Il
.... . son correspondant s'il ne pourrait pas lui procurer
.... .ariana : *Traité des choses qui sont dignes d'un*
... .. .es Jésuites (Paris, 1625). Valavès lui avait
....de d'Anvers, le P. A. Schott, l'avait
.... nous le Père Provin-
....

adressant une forte répriman....
plaire, en désirerait un
pas qu'il éprouve aucun plaisir à entendre dire du mal des jésuites, car il
est toujours avec eux dans les meilleurs termes et l'année d'avant il a
même exécuté pour le plafond de la chapelle de la Vierge, construite par
eux dans leur église à Anvers, le dessin de la collection de l'Albertine
que nous avons reproduit (v. page 100). Dans ce dessin fait évidemment
pour servir de modèle aux sculpteurs chargés de la décoration, Rubens
manifeste l'élégante facilité de son talent par l'heureuse ordonnance de
ce plafond, par l'habileté avec laquelle les figures, qui y sont très
ingénieusement réparties, épousent les espaces circulaires ou rectilignes
disposés pour les recevoir.

Vers la même époque, Rubens ayant aussi eu connaissance d'une con-
damnation prononcée par le Parlement contre un livre du P. Santarel, —

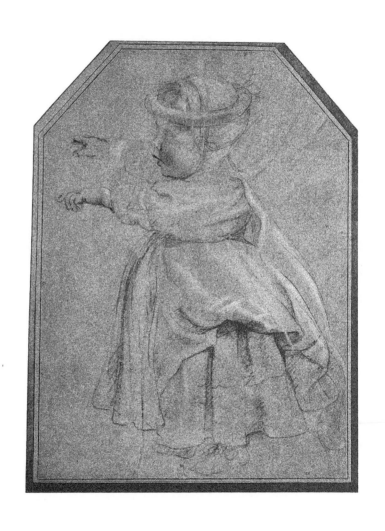

celui-ci avançait que le Pape avait le droit de déposer non seulement les souverains hérétiques, mais les incapables, — il s'est empressé de communiquer cet arrêt aux jésuites d'Anvers qui ne le « connaissaient pas et en ont été très mortifiés; mais je puis vous assurer, écrit-il à Valavès, que plutôt que de perdre à nouveau ce beau royaume de France qu'ils ont eu tant de peine à récupérer, ces Pères accepteront toutes les conditions et ne songeront à soulever aucune difficulté » (1).

Mais s'il a horreur des commérages et des libelles, — et en mainte circonstance il s'exprime très franchement à cet égard, — il cherche sans parti pris la vérité. L'amour profond qu'il a pour elle se retrouve dans toutes ses actions, et jusque dans les jugements qu'il porte sur ses amis eux-mêmes. D'humeur bienveillante et affectueuse comme il l'est, il est surtout disposé à regarder leurs beaux côtés; mais à l'occasion, avec son esprit perspicace, il les voit bien tels qu'ils sont. Dans le portrait qu'il trace plus haut de Rockox, à la façon dont il dépeint cet homme exact, d'une probité scrupuleuse, très généreux au fond, mais qui ne veut s'engager qu'à bon escient, on sent combien la fidélité de la ressemblance est parfaite. C'est avec la même impartialité qu'il apprécie Buckingham. S'il a des raisons personnelles de vanter ses allures de grand seigneur et sa générosité, il critique avec autant de sévérité que de clairvoyance, sa politique aventureuse. A propos des hostilités qui, par son influence, viennent de recommencer avec l'Espagne, il a grande compassion du jeune roi d'Angleterre que « l'humeur hautaine et capricieuse de son favori précipite à sa perte, lui et son royaume, et qui, mal conseillé, en vient si gratuitement à une telle extrémité; car, si l'on peut, à son gré, déclarer la guerre, on n'est pas maître de la terminer comme on veut ».

A la fois plein de franchise et très prudent, Rubens sait toujours bien à qui il parle et avec un air d'abandon, il garde en tout un tact parfait. Bien qu'il ait des griefs très réels contre la Cour de France, et que les événements qui s'y passent à ce moment prêtent à des critiques faciles, il évite de les apprécier quand il pense que ses jugements pourraient froisser ceux auxquels il s'adresse. Telle qu'elle est, sa correspondance est un modèle d'esprit naturel et de savoir, de bonne grâce et de solide raison, et l'on comprend tout le plaisir que ses amis éprouvent à

(1) Rubens ne se trompait pas ; le Provincial Cotton et les représentants de l'Ordre à Paris avaient, en effet, désavoué publiquement les doctrines de Santarel.

recevoir ses lettres, le désir qu'ils ont de se les communiquer entre eux, afin de ne pas en jouir en égoïstes. Pour lui également, c'est un besoin d'être tenu par eux au courant de tant de sujets qui l'intéressent, et d'échanger ses pensées avec des gens qui le comprennent. Aussi Valavès,

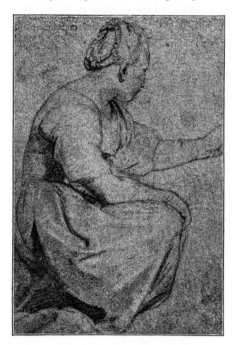

ÉTUDE POUR L'ADORATION DES BERGERS,
DU MUSÉE DE ROUEN.
(Collection de l'Albertine.)

avant de quitter Paris, s'est-il préoccupé de trouver dans sa proche intimité quelqu'un qui puisse le remplacer auprès de Rubens, afin de renseigner celui-ci sur ce qui se passe dans le monde de la Cour, parmi les lettrés et les érudits. Dès la première lettre que l'artiste adresse à Pierre Dupuy, ce nouveau correspondant, on voit que le choix de Valavès est de tout point le meilleur qu'il pût faire. Autant que le lui permettront ses occupations, Rubens ne cessera plus, pendant une période assez longue, d'écrire à Dupuy au moins une fois par semaine. Il ne manquera pas, non plus, de le prévenir à l'avance quand il pourra prévoir quelque retard ou quelque empêchement dans la régularité de cette correspondance à laquelle bien souvent encore nous aurons l'occasion de revenir, comme à une source d'informations aussi sûres qu'instructives.

Il y avait déjà lieu de s'étonner qu'avec une existence remplie comme l'était celle de Rubens, il ait pu suffire à l'exécution des peintures de la la Galerie de Médicis. Mais l'hommage que la reine de France rendait à son talent, en mettant ainsi son nom plus en lumière allait encore gros-

sir le nombre des commandes dont il était chargé. Pour faire face à tant de travaux qu'il lui fallait parfois livrer à bref délai, il était donc forcé de recourir plus largement à l'aide de ses élèves ou de ses collaborateurs.

Si toujours il leur remettait, pour les guider, une esquisse très arrêtée de sa composition, trop souvent, en revanche, il demeurait étranger à l'exécution des peintures définitives. Aussi, d'ordinaire, ses esquisses sont-elles supérieures aux œuvres pour lesquelles elles ont été faites, et c'est avec raison que Delacroix les trouve « bien plus fermes et mieux dessinées que ses grands tableaux». Parmi ceux-ci, les sujets religieux tiennent naturellement la plus grande place, et, sans prétendre mentionner tous les ouvrages de Rubens en ce genre, nous nous arrêterons à ceux auxquels il a pris une part plus directe.

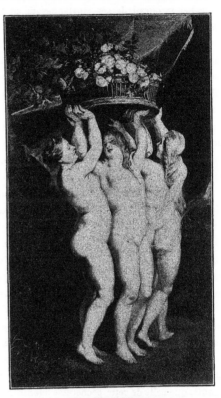

LES TROIS GRACES.
(Musée de Stockholm)

L'*Adoration des Bergers*, qui se trouve aujourd'hui à l'église de la Madeleine, à Lille, avait été peinte vers 1623 pour l'église des Capucins de cette ville, et elle y était restée jusqu'à la Révolution. C'était là un thème qui plaisait à l'artiste, et plus d'une fois déjà il l'avait traité, notamment dans la grande toile, assez banale d'ailleurs, qu'il terminait à la fin de 1619 pour le duc Wolfgang de Neuburg. En le reprenant de nouveau, il arrivait à lui donner, avec plus de charme, le caractère de rustique

46

intimité qui lui convient. La Vierge, il est vrai, nous offre le type bien connu qu'on retrouve dans plusieurs autres productions de cette époque, notamment dans ces madones de dimensions plus restreintes que Brueghel entourait de ses guirlandes de gracieuses fleurettes. Mais les pâtres et les paysannes qui s'approchent du divin enfant pour lui offrir, avec une gaucherie respectueuse, leurs modestes offrandes et les animaux familiers, un âne et un bœuf, que le peintre a groupés à côté d'eux, ont été certainement étudiés par lui d'après nature. Vers ce moment, en effet, on commence à trouver de plus en plus fréquentes parmi les dessins de Rubens des études aussi naïves que magistrales qu'il fait à la campagne pour les utiliser dans ses tableaux : une paysanne accroupie, une autre portant sur sa tête une corbeille, des vaches couchées ou paissant, des chevaux attelés à des charriots, et une foule de détails pittoresques, saisis par lui sur le vif.

La *Mort de Sainte Madeleine* exécutée pour l'église des Récollets de Gand, et qui appartient aujourd'hui au Musée de Lille, date aussi très probablement de cette époque. Défaillante et pâmée dans une suprême extase, la sainte est soutenue par deux anges qui lui montrent le ciel entr'ouvert pour la recevoir. Les nuances volontairement atténuées des vêtements de ces anges, la tristesse d'un paysage rocheux et désert, la pâle lueur du soleil couchant qui s'éteint à l'horizon, tout dans cette toile expressive est en harmonie parfaite avec la gravité d'un pareil sujet. Autant Rubens est d'habitude porté à déployer toutes les magnificences de la couleur, autant il sait, quand il le faut, rester sobre, austère, et, avec les moyens les plus simples, atteindre à l'éloquence la plus pathétique. Jamais, en tout cas, il n'a imaginé une figure plus poétique, ni plus touchante, que celle de cette pécheresse agonisante, avec son visage amaigri, ses traits contractés par la souffrance, les yeux renversés, les tempes baignées de sueur, mais rayonnante et comme transfigurée déjà par les célestes béatitudes.

La gravure de P. Pontius a rendu célèbre le *Saint Roch intercédant pour les Pestiférés* qui fut commandé au maître pour l'autel de la Confrérie de ce saint, dans l'église d'Alost, où il est encore. Cintrée à la partie supérieure, la composition est partagée par le milieu en deux parties presque égales : en haut, le saint priant le Christ d'apaiser la terrible contagion, et, en bas, les malades qui implorent son assistance.

Mais les gestes suppliants de ces pauvres infirmes, leurs bras et leurs regards élevés vers celui de qui ils attendent leur guérison, relient habilement entre elles ces deux parties. Sans doute, la pose du saint paraît un peu théâtrale, et bien qu'ils soient ici mieux justifiés par le sujet, nous retrouvons dans les figures du groupe inférieur ces contrastes tranchés de carnations que souvent Rubens accentue avec un peu trop de complaisance. Ainsi qu'Eugène Delacroix l'a fait observer : « Ces partis pris et certaines formes outrées montrent que Rubens était dans la situation d'un artisan qui exécute le métier qu'il sait, sans chercher à l'infini des perfectionnements. Il faisait avec ce qu'il savait, et par conséquent sans gêne pour sa pensée.... Ses sublimes idées, si variées, sont traduites par des formes que les gens superficiels accusent de monotonie, sans parler de leurs autres griefs. Cette monotonie ne déplaît pas chez l'homme qui a sondé les secrets de l'art.... Il en résulte l'impression de la facilité avec laquelle ces ouvrages ont été produits, sentiment qui ajoute à la force de l'ouvrage.... L'exécution chez Rubens est formelle et sans mystère. » Avec une impartialité qu'on rencontre rarement aussi complète dans les jugements qu'il porte sur son maître préféré, Delacroix mêle ici dans de justes proportions la critique à l'éloge. Remarquons cependant que s'il est naturel de rencontrer chez Rubens « ces partis pris » auxquels aboutissent, en somme, tous les artistes et surtout ceux qui, ainsi que lui, procèdent méthodiquement, il convient d'ajouter que, mieux qu'aucun autre, il a su, à l'occasion, s'en affranchir et se renouveler lui-même. Mais, amené par sa réputation et par la nature même de son talent à produire rapidement et beaucoup, Rubens ne s'est jamais appesanti sur la préparation d'un ouvrage, si important qu'il fût, et jamais non plus, par conséquent, il n'est arrivé à donner d'emblée à sa pensée une forme qui lui parût définitive. Si, avec sa vive intelligence, il voit vite et très nettement les ressources pittoresques d'un sujet et la manière dont il l'exprimera, c'est en y revenant à diverses reprises dans d'autres œuvres qu'il en découvre des acceptions différentes, et le plus souvent meilleures. D'habitude aussi, quand il a imaginé quelque disposition nouvelle et qui lui paraît bonne, il l'applique successivement à des données similaires, et tire de sa trouvaille tout le parti possible. C'est ainsi que, vers la même époque où il peignait le *Saint Roch* d'Alost, il adoptait une ordonnance à peu près pareille pour deux sujets analogues : la *Conversion de Saint Bavon*

et les *Miracles de Saint Benoît*, traités tous deux d'une manière très décorative, avec le même arrangement des masses principales en deux groupes superposés. Nous avons dit plus haut (1) quelles vicissitudes avait subies la commande de la *Conversion de Saint Bavon* faite à Rubens par l'évêque de Gand pour la cathédrale de cette ville et les instances de l'artiste auprès de l'archiduc Albert afin d'obtenir, grâce à son entremise, la confirmation formelle de cette commande. Deux autres prélats devaient se succéder sur le trône épiscopal avant que Rubens reçût d'Antoine Triest, leur successeur, la satisfaction qu'il attendait à cet égard. Les différences notables qui existent entre l'esquisse soumise en 1614 à l'archiduc (2), et le tableau de l'église Saint-Bavon, peint en 1624 (3), s'expliquent facilement par l'intervalle de dix ans qui les sépare. Dans la partie supérieure, Rubens a représenté saint Bavon s'agenouillant sur le seuil d'une église pour solliciter des deux abbés mitrés auxquels il s'adresse la faveur d'être admis dans leur couvent ; en bas, près de la femme du saint, accompagnée de deux suivantes, son intendant distribue des aumônes aux pauvres et aux infirmes qui se pressent autour de lui. Mais si la composition, ainsi partagée en deux épisodes distincts, manque un peu d'unité, l'harmonie éclatante et magnifique s'accorde · admirablement avec la beauté du décor et la richesse de colorations qui, grâce à un travail récent de nettoyage (1895), ont retrouvé toute leur fraîcheur.

Le tableau des *Miracles de Saint Benoît*, qui appartient au roi des Belges, nous offre, avec une disposition semblable, une composition encore plus compliquée. L'épisode principal choisi par Rubens est d'ailleurs assez peu intéressant. Totila, roi des Huns, voulant éprouver saint Benoît, dont la réputation est venue jusqu'à lui, envoie au Mont-Cassin, sous prétexte de lui rendre hommage, un de ses serviteurs qu'il a fait revêtir de ses vêtements royaux. Mais le saint, ayant découvert la fraude, refuse de recevoir le faux prince. Sur cet épisode insignifiant, l'artiste a greffé une foule d'incidents accessoires dont la profusion déroute le spectateur. En même temps que d'un geste impératif saint Benoît congédie

(1) Voir page 174.

(2) Elle appartient aujourd'hui à la « National Gallery ».

(3) Jean Brueghel donnait le 27 septembre 1824 la quittance des 600 florins, prix de ce tableau, qu'il avait touchés pour le compte de son ami Rubens.

l'envoyé de Totila et son escorte échelonnée sur les degrés d'un escalier qui conduit à l'abbaye, d'autres visiteurs sont reçus par des moines placés au sommet d'un autre escalier. La partie inférieure est occupée par des chevaux tenus en laisse, des serviteurs qui s'empressent, des pos-

sédés et des malades qui se traînent ou qu'on apporte sur des brancards, tandis que dans le ciel on aperçoit le Christ entouré de la Vierge et des saints. Tout cela dans un pêle-mêle auquel l'exécution très achevée par places et restée dans d'autres à l'état d'ébauche ajoute encore son animation. Mais si Rubens a négligé de régler autant qu'il conviendrait l'ordonnance générale de ce tableau en quelque sorte improvisé, si l'on y retrouve semées un peu partout des figures déjà employées dans des œuvres

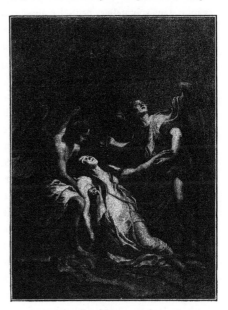

MORT DE SAINTE MADELEINE.
(Musée de Lille)

antérieures, on ne songe guère à exprimer ces critiques, captivé qu'on est par cette touche alerte et prestigieuse et surtout par le charme de cette harmonie éclatante qui n'appartient qu'au maître. C'est avec la merveilleuse sûreté de son instinct et de son expérience qu'en tenant compte des besoins du tableau, il a réparti ses valeurs, rapproché les unes des autres les nuances amies, fait chanter çà et là quelques notes plus vives et plus joyeuses : les étendards qui flottent au vent, une cuirasse qui miroite, la croupe blanche d'un cheval, le jaune ou l'écarlate d'un vêtement qu'exaltent, comme d'habitude, les tons neutres de l'architecture et les gris bleuâtres d'un ciel à demi voilé. Plus à l'aise avec les dimensions moyennes de cette toile (1 m. 57 hauteur sur 2 m. 38 longueur), l'artiste s'aban-

donne tout entier au plaisir de peindre, à l'entrain d'une virtuosité sans
égale, mais toujours contenue par un esprit pondéré. Avec une fougue
apparente, il reste maître de lui. Il tenait sans doute à cette œuvre, puisque,
malgré les occasions qu'il aurait eues de s'en défaire, il l'avait gardée jusqu'à
sa mort dans son atelier; peut-être aussi avait-il reconnu qu'il ne pouvait
qu'en amoindrir l'impression en essayant de la pousser à un achèvement
plus complet. Telle qu'elle est, on comprend que Delacroix en ait exécuté
avec le plus grand soin une belle copie, un peu plus claire, un peu plus
brillante encore que l'original, copie que le roi des Belges a eu l'heureuse
idée d'acheter pour la placer dans sa galerie, à côté même de cet original.

Dans des dimensions analogues (1 m. 93 hauteur sur 1 m. 40 longueur),
Rubens peignit vers 1625, pour l'autel de la chapelle de Sainte-Anne, dans
l'église des Carmes déchaussés, l'*Éducation de la Vierge*, dont l'extrême
simplicité contraste avec l'animation du *Saint Benoît*. L'intimité d'un
pareil sujet et le charme qu'il a su lui donner sont pour nous une nouvelle
preuve de la souplesse de son talent. Sauf le vert noirâtre et le rouge un
peu entier du vêtement de sainte Anne, ce ne sont partout que tons légers,
chatoyants et finement nuancés. Le bleu amorti de la robe de la Vierge
et le bleu encore plus effacé du ciel qui lui fait écho, accompagnent déli--
cieusement les fraîches carnations de deux angelets qui tiennent une
couronne suspendue au-dessus de la tête de la jeune fille. Sous cette lu-
mière argentine, tout sourit, tout parle de candeur, de vie calme et heu-
reuse, et de cette image de bonheur familial s'exhale un parfum aussi
pur que celui des roses de l'églantier qui égaie la gauche du tableau.

Ces sujets empruntés à la vie de la Vierge jouissaient alors d'une
grande vogue. Par un mouvement naturel des esprits que stimulait
encore l'action du clergé, la dévotion dans les Flandres s'était faite plus
aimable et plus tendre, comme si, au sortir des guerres et des persécutions
qui avaient ensanglanté le pays, on sentait le besoin d'impressions plus
douces et plus consolantes. A côté des épisodes inspirés par les scènes
dramatiques de la *Passion*, dans lesquelles la mère du Christ était repré-
sentée abîmée de douleur au pied de la croix ou tenant sur ses genoux le
cadavre de son fils, les oratoires et les églises se paraient de plus en plus
de toiles où étaient retracées les joies de sa maternité ou les apothéoses
triomphantes de son *Assomption*. Rubens, avec ses grandes qualités
décoratives, pouvait mieux qu'aucun autre donner à de pareils sujets

l'éclat et la magnificence qui leur conviennent; aussi comptait-il de nombreux patrons parmi les hauts dignitaires de l'Église. C'est sur la commande de l'un deux qu'il fut chargé, en 1624, d'exécuter, pour le maître-autel de l'abbaye de Saint-Michel et moyennant le prix de 1 500 florins, le grand tableau de l'*Adoration des Mages*, qui appartient aujourd'hui au Musée d'Anvers. L'abbé Yrsselius, élu en 1613 supérieur de cette abbaye, où était enterrée la mère de Rubens, s'était trouvé de bonne heure en relations avec le maître qui fit, d'après lui, à cette époque, le superbe portrait du Musée de Copenhague, où il l'a représenté dans le costume blanc de l'ordre des prémontrés. Avec ses traits fins et énergiques, et son teint resté vermeil, malgré son grand âge (1), le personnage se détache très franchement sur un rideau rouge où sont figurées ses armoiries et sa devise : *Omnibus Omnia*. Pressé comme il l'était alors, Rubens, sans doute pour plaire à Yrsselius, avait peint entièrement de sa main cette *Adoration des Mages*, qu'il termina, dit-on, en treize jours. Bien que nous ignorions sur quoi est fondée cette tradition, il faut bien reconnaître qu'elle semble justifiée par la légèreté expéditive aussi bien que par la sûreté de l'exécution. Comme le dit Fromentin, « le tableau est d'une carrure, d'une ampleur, d'une certitude et d'un aplomb que le peintre a rarement dépassés dans ses œuvres calmes. C'est vraiment un tour de force si l'on songe à la rapidité de ce travail d'improvisateur.... A citer comme une des plus belles parmi les compositions purement pittoresques de Rubens, la dernière expression de son savoir comme coloris, de sa dextérité comme pratique, quand il avait la vision nette et instantanée, la main rapide et soigneuse, et qu'il n'était pas trop difficile ; le triomphe de la verve et de la science, en un mot, de la confiance en soi ». Tout en souscrivant à ces éloges, il nous paraît juste d'ajouter que si jamais la merveilleuse facilité de Rubens s'est révélée d'une manière légitime, c'est assurément dans cet ouvrage. A toute l'autorité du talent acquis et à l'expérience d'un sujet déjà traité par lui plusieurs fois s'ajoute ici le bénéfice d'études faites spécialement en vue de la préparation de l'œuvre, comme cette tête de bœuf si magistralement indiquée au premier plan, ou ces chameaux d'une physionomie si vraie et d'une silhouette si juste, ou encore ces esclaves nubiens,

(1) Yrsselius mourut peu de temps après, en 1629, âgé de quatre-vingt-huit ans.

groupés à côté d'eux, et enfin, ce mage africain, qui s'étale au centre du tableau et darde sur la Vierge des regards « si étrangement allumés ». Pour cette dernière figure, Rubens avait utilisé une étude faite peu auparavant (1), d'après quelque commerçant d'Anvers qui, trafiquant sans doute avec le Levant, s'était affublé pour la circonstance d'un costume oriental et d'un turban. Mais cette étude, enlevée d'ailleurs avec un entrain extraordinaire, nous montre une fois de plus avec quelle aisance et quel à-propos, tout en profitant des consultations qu'il demande à la nature, le maître sait se dégager de la réalité pour accommoder à ses vues les renseignements qu'elle lui a fournis. Dans le tableau, en effet, si la pose est exactement la même, non seulement le type a été modifié, ainsi que l'exigeait le sujet, mais, au lieu de la tunique violet clair du personnage, Rubens a senti qu'à cette place il lui fallait une tonalité à la fois plus intense et plus·brillante. Il ne pouvait, en tous cas, trouver une couleur plus forte, ni mieux appropriée à l'équilibre général de la composition que le bleu verdâtre de la lévite dont il a revêtu cet Oriental, car, en faisant vibrer les rouges répandus dans le tableau, ce ton forme comme le soutien et le nœud de toutes ses colorations.

Bien d'autres mérites, du reste, recommanderaient à notre admiration· cet ouvrage, dans lequel l'artiste manifeste l'inépuisable richesse de ses combinaisons. Que d'enseignements, pour quiconque tient un pinceau, dans cette façon de travailler chaque couleur, de l'animer par des reflets, sans jamais la dénaturer et en lui laissant toute sa fleur ! Quelle diversité dans les contrastes ou les rapprochements de ces couleurs ! Quelle ingéniosité dans le choix de ces menus ornements : broderies d'or, passementeries, rayures ou revers, pour exalter ou calmer un ton, pour le lier au ton voisin ! Quelle pratique intelligente et libre de la touche ! Avec quelle habileté, quelle légèreté de main, mettant à profit les dessous bistrés de la préparation, le maître, à l'aide de quelques rehauts empâtés, indique, à peu de frais, ici des épis de blé, là le pelage d'une bête, à côté, la fourrure d'un vêtement, l'épaisseur ou la souplesse d'une étoffe ! Quelle divination, et, pour ainsi dire, quelle claire vision des harmonies de l'Orient nous montrent ces colonnes caressées par le soleil, et ces figures nues des chameliers se détachant sur le bleu d'un ciel jaspé de nuages

(1) Elle se trouve aujourd'hui au Musée de Cassel.

XXXI. — *L'Adoration des Mages.*
ssin fait pour la gravure de Lucas Vorsterman.
(MUSÉE DU LOUVRE).

...fin, ce mage africain, qui s'étale au centre du
Vierge des regards « si étrangement allumés ».
... . Rubens avait utilisé une étude faite peu aupa-
que commerçant d'Anvers qui, trafiquant sans
s'était affublé pour la circonstance d'un costume
n. Mais cette étude, enlevée d'ailleurs avec un
nous montre une fois de plus avec quelle aisance
en profitant des consultations qu'il demande à la
se dégager de la réalité pour accommoder à ses vues
'elle lui a fournis. Dans le tableau, en effet, si la
même, non seulement le type a été modifié, ainsi
mais, au lieu de la tunique violet clair du person-
....u'à cette place il lui fallait une tonalité à la fois
....lante. Il ne pouvait, en tous cas, trouver une
....eux appropriée à l'équilibre général de la compo-
.... de la levée dont ... a revêtu cet Oriental, car,
.... dans le tableau, ce ton forme comme
.... de toutes sesra

....ntes, du reste, recommanderaient
....age lequel l'artiste manifeste l'inépuisable richesse ..
.... maisons. Que d'enseignements, pour quiconque tient un pinceau,
dans cette façon de travailler chaque couleur, de l'animer par des
sans jamais la dénaturer et en lui laissant toute sa fleur !
sité dans les contrastes ou les rapprochements de ces couleurs !
ingéniosité dans le choix de ces menus ornements : broderies d'or, passe-
menteries, rayures ou revers, pour exalter ou calmer un ton, pour le lier
au ton voisin ! Quelle pratique intelligente et libre de la touche ! Avec
quelle habileté, quelle légèreté de main, mettant à profit les dessous
bistrés de la préparation, le maître, à l'aide de quelques rehauts empâtés,
indique, à peu de frais, ici des épis de blé, là le pelage d'une bête, à côté,
la fourrure d'un vêtement, l'épaisseur ou la souplesse d'une étoffe ! Quelle
divination, et, pour ainsi dire, quelle claire vision des harmonies de
l'Orient nous montrent ces par le soleil, et ces figures
nues des chameliers se détachant sur le bleu d'un ciel jaspé de nuages

(1) Elle se trouve aujourd'hui au Musée de Cassel.

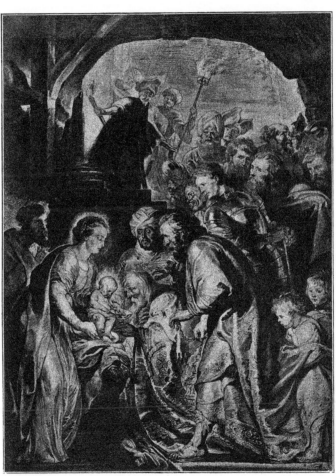

SAINT ROCH GUÉRISSANT LES MALADES.
(Fac-similé de la Gravure de P. Pontius, d'après le tableau de la cathédrale d'Alost.)

blanchâtres! Mais ce qui prime encore toutes ces beautés de détail, ce qui, dans l'œuvre de Rubens, constitue une véritable nouveauté, c'est l'aspect général de ce tableau par lequel, ainsi que l'a très justement remarqué M. Max Rooses, il inaugure cette manière blonde et lumineuse qui, désormais et jusqu'à la fin, restera la sienne. Maintes fois déjà, nous l'avions vue apparaître chez lui par places et isolément. Il l'établit ici, réfléchie et complète; elle constitue sa doctrine définitive. Plus de ces opacités dans lesquelles il retombait encore, plus de ces écarts tranchés entre les colorations ou entre les valeurs. Partout, au contraire, et jusque dans les ombres les plus fortes, des transparences profondes et savoureuses. Avec des moyens plus mesurés, il obtiendra des effets plus francs, et, tout en donnant ainsi plus de vie et de ressort à ses compositions, il arrivera également à leur donner plus d'unité. Il est fixé maintenant; sans hésitation, avec un joyeux entrain, il ira de plus en plus vers la clarté, vers la lumière, et cette généreuse expansion de ses instincts et de son expérience sera la vraie caractéristique de ses meilleures œuvres. Mais elle ne se rencontre avec toute sa plénitude que dans celles que seul il aura conçues et exécutées. Pour apprécier d'ailleurs dans quelle mesure la coopération de ses élèves en infirme la valeur, nous n'avons qu'à comparer à cette *Adoration des Mages*, du Musée d'Anvers, celle que possède le Louvre et que Rubens peignit trois ans après, sur la commande de la veuve du chancelier de Brabant, Pecquius, pour le maître-autel de l'église des Annonciades où était enterré le chancelier (1). Certes, le tableau est de prix, d'une composition tout aussi habile et d'un grand effet décoratif; on n'y trouve pourtant ni la même cohésion, ni le même souffle, et le travail des disciples se trahit, çà et là, par je ne sais quelle froideur et quelle contrainte dans l'exécution.

C'est pour d'autres motifs, qu'avec un éclat supérieur et bien qu'elle soit entièrement de la main de Rubens, l'*Assomption de la Vierge*, qui surmonte encore aujourd'hui le maître-autel de la cathédrale d'Anvers, pour lequel elle a été faite, n'a pas cependant l'aspect magistral de l'*Adoration des Mages* du Musée. Commencée, interrompue et remaniée. à diverses reprises, l'œuvre a pâti de ces interruptions, qui d'ailleurs, ainsi

(1) Le tableau du Louvre fut vendu en 1777 au roi de France par les religieuses de ce couvent, malgré l'opposition formelle du Conseil privé de Brabant qui, en cette occasion, s'était porté défenseur des droits de la famille Pecquius.

26. — L'Adoration des Mages.

(MUSÉE D'ANVERS).

ui pri se enc re toutes ces beautés de détail, ce qui,

ns constitue une véritable nouveauté, c'est l'aspect

.t par lequel, ainsi que l'a très justement remarqué

inaugure cette manière blonde et lumineuse qui,

sera la sienne. Maintes fois déjà, nous

par places et isolément. Il l'établit ici,

situe sa doctrine définitive. Plus de ces

ait enc re, plus de ces écarts tranchés

aleu.. Partout, au contraire, et jusqué

des t i s, arences profondes et savou

rés, il i dra des effets plus francs, et,

es compositions, il arrivera

maintenant; sans hési-

s vers la clarté, vers

et de son expé-

Mais elle ne

aura

maitre-autel de

rdit en ni le même souffle, et

tres ,à et là, par je ne sais quelle froideur et

l'exécution.

d'autres motifs, qu'avec un éclat supérieur et bien qu'elle

sent de la main de Rubens, l'*Assomption de la Vierge*, qui

su encore aujourd'hui le maître-autel de la cathédrale d'Anvers,

n elle a été faite, n a pas cependant l'aspect magistral de

i des Ma compue et remaniée

prises, l'œuvre a p rruption qui d'ailleurs, ainsi

L œuvre fut vendu en rance par religieuses de ce couvent,

formule du Con rive de vunt qui, en tte occasion, s'était porté

e la famille Pecquius.

Pl. 26

que nous l'apprend M. Max Rooses, ne sont pas imputables à l'artiste lui-même. Les premières négociations relatives à la commande de l'*Assomption* remontent au début de 1618; elles ne devaient aboutir que beaucoup plus tard, à raison des travaux d'appropriation opérés dans le chœur de Notre-Dame, en vue de la sépulture du chanoine del Rio, doyen du chapitre de cette église. Rubens, pour être sûr de l'impression que son œuvre produirait en place, avait obtenu que le service du culte fût suspendu dans le chœur à partir du 15 mai 1626, afin de terminer en toute liberté ce travail, qui lui était payé 1 500 florins. Un deuil cruel devait encore l'obliger à prolonger jusqu'au 30 septembre suivant l'autorisation qui lui avait été accordée. On comprend que l'exécution du tableau se soit ressentie de tous ces retards successifs. Comme dans le *Saint Roch* d'Alost, dans la *Conversion de Saint Bavon* et dans les *Miracles de Saint Benoît,* l'*Assomption* est partagée par le milieu en deux épisodes distincts : en bas, les apôtres entourant le cercueil vide de la Vierge; en haut, celle-ci s'élevant dans le ciel, au milieu des anges. Mais cette ordonnance était, en quelque sorte, commandée par le sujet lui-même, et Rubens, en l'adoptant, ne faisait que s'inspirer de la célèbre *Assomption* de Titien. Comme chez son glorieux prédécesseur, la figure de la Vierge manque un peu chez lui de simplicité et de style, et les draperies roses et bleues dont elle est enveloppée s'embrouillent à distance avec les anges qui volent autour d'elle. Ceux-ci, du reste, présentent une silhouette un peu confuse et une des jambes de l'un d'eux semble le prolongement de l'un des bras du saint Jean. Peut-être est-il permis aussi de regretter que, sans doute pour donner bonne mesure au chapitre qui lui avait alloué 45 florins comme prix d'une once d'outremer, Rubens ait tenu à justifier ce crédit en peignant d'un bleu trop vif, le vêtement de l'un des apôtres penchés au-dessus de la tombe. Mais, sauf cette légère critique, la partie inférieure est d'une tenue et d'une harmonie superbes. L'attitude et le visage de saint Jean marquent à la fois la tristesse d'être séparé de sa mère d'adoption et son ardent regret de ne pouvoir la suivre. Près de lui, les figures du second plan, noyées dans une ombre chaude et transparente, se détachent délicatement sur le fond, tandis qu'au centre et en pleine lumière, pensive, charmante de grâce décente et de sérénité, une des saintes femmes, sous les traits d'Isabelle Brant, montre du doigt le linceul que vient d'abandonner la Vierge triomphante.

Quand Rubens peignait ainsi, à cette place d'honneur, son épouse bien-aimée, peut-être voulait-il associer à cette radieuse image le souvenir de celle qui n'était déjà plus : Isabelle, en effet, était morte le 20 juin 1626.

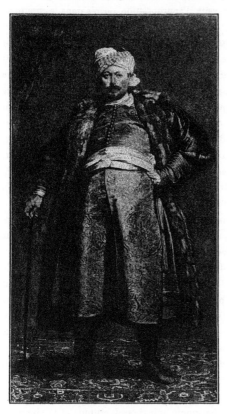

UN ORIENTAL,
ÉTUDE POUR L'ADORATION DES MAGES, D'ANVERS.
(Musée de Cassel.)

Avec elle, le grand artiste perdait l'aimable compagne qui n'avait pas cessé d'être la joie et la dignité de son foyer. Jusque-là, sa vie de famille s'était écoulée douce et constamment heureuse. C'est près d'elle et parmi les siens qu'il aimait à se reposer de ses travaux et des obligations de toute sorte que de plus en plus lui imposait une vie très en vue. Pendant les missions diplomatiques qui lui étaient confiées et les fréquentes absences auxquelles il devait se résigner pour les remplir, il était, du moins, rassuré sur l'éducation de ses enfants, sachant qu'Isabelle veillait tendrement sur eux. La perte de l'aînée de ses enfants, sa fille Clara Serena, morte le 21 mars 1623, avait été son premier chagrin. Aucun renseignement ne nous a été laissé sur elle et l'inventaire dressé le 31 août 1639 à la suite du décès de Jean Brant, son grand-père maternel (1), nous apprend

(1) Cet inventaire, ainsi que celui qui fut fait après la mort d'Isabelle Brant, ont été publiés par M. Max Rooses dans le *Bulletin Rubens*; tous deux font partie des archives du château de Gaesbeck qui appartient à Mme la marquise Arconati-Visconti, descendante d'Albert Rubens.

seulement que celui-ci possédait, entre autres ouvrages de son gendre, un portrait de cette fille. Ce portrait, aujourd'hui perdu, nous aurait probablement aidé à retrouver son image dans d'autres peintures où,

suivant toute vraisemblance, le maître l'avait introduite, ainsi qu'il s'est plu à le faire pour la plupart des personnes de son proche entourage.

La galerie du prince Liechtenstein nous offre, en revanche, un superbe portrait de ses deux fils, dont une répétition, qui longtemps a passé pour l'original, appartient au Musée de Dresde. Mais à raison de sa couleur un peu jaunâtre, de son exécution plus timide et de la mollesse du dessin, surtout dans les mains, cette dernière est aujourd'hui considérée comme une copie faite, suivant toute apparence, du vivant du peintre et dans son atelier. Au surplus, outre son mérite supérieur, un détail confirme

ALBERT ET NICOLAS RUBENS.
(Galerie Liechtenstein.)

l'authenticité de l'exemplaire du prince Liechtenstein. L'examen du panneau sur lequel il est peint nous montre, en effet, que primitivement il ne comprenait que les bustes des deux jeunes garçons et que c'est au cours de son travail que Rubens s'est décidé à le faire grandir de façon à les représenter en pied et debout. Albert, l'aîné des deux, vêtu d'un costume noir à crevés blancs, tient un livre sous son bras droit et

entoure de l'autre son frère qui, habillé d'étoffes plus claires — culotte grise, veste bleue à crevés et à rubans de satin jaune, — s'amuse avec un chardonneret captif. L'éclat et l'harmonie des colorations et l'heureux arrangement de ce groupe témoignent assez du plaisir que Rubens avait pris à le peindre aux environs de 1626, à en juger d'après l'âge de ses jeunes modèles. Les enfants étaient déjà grands; ils avaient bonne tournure et le bonheur du ménage semblait pour longtemps assuré, lorsque tout à coup Isabelle tomba gravement malade. Son état était bien vite devenu très inquiétant, car si nous ne trouvons dans la correspondance de Rubens aucune trace de préoccupation au sujet de la santé de sa femme, l'inventaire fait après la mort de celle-ci mentionne non seulement une somme de 61 florins donnée à plusieurs communautés religieuses pour des prières faites en vue de sa guérison, mais aussi les honoraires payés à quatre médecins appelés auprès d'elle en consultation. Prières et soins devaient être inutiles. Isabelle enlevée en peu de temps à l'affection des siens, était inhumée à l'abbaye de Saint-Michel, à côté de la mère de Rubens.

C'est aussi à l'inventaire régulièrement dressé par les notaires F. Hercke et T. Guyot que nous empruntons quelques détails relatifs aux honneurs rendus à la défunte. Les funérailles avaient été en rapport avec la situation de fortune de Rubens et le rang qu'il tenait à Anvers. Parmi les dépenses faites à cette occasion figurent les honoraires du chirurgien chargé de l'autopsie, d'abondantes aumônes pour les pauvres, des gratifications aux serviteurs de la maison et aux domestiques de la Gilde de Saint-Luc et de la confrérie des Romanistes, la peinture de trente-cinq écussons aux armes de la famille et une somme payée aux chanteurs pour la cérémonie. Suivant l'usage, un repas mortuaire avait été préparé pour les affiliés de la Chambre de rhétorique, la *Giroflée*, un autre pour les membres du Magistrat d'Anvers, ainsi que pour les amis proches; enfin, la fondation d'une messe annuelle était assurée au couvent des Carmélites. Quant aux dispositions relatives au partage de la fortune entre Rubens et ses deux fils, elles avaient été prises d'accord avec les tuteurs de ces enfants, Jean et Henri Brant, leur grand-père et leur grand-oncle maternel. Tous les biens devaient être divisés également entre « messire P.-P. Rubens, gentilhomme de la maison de Son Altesse et ses enfants, sans en distraire ou réserver aucun d'un côté ou de l'autre; le prénommé

P.-P. Rubens ne conservera devers lui aucun douaire, soit conventionnel ou coutumier; mais il aura en propriété absolue tous ses vêtements de toile, de laine, ou autres; item, les joyaux et les parures à son usage personnel, ainsi que son cheval de selle avec son harnachement, ses armes et ses bagues, excepté celles qui se trouvent dans les vitrines (près des agates) dont le contenu a été inventorié ».

A l'actif de la succession, nous voyons portées, outre l'habitation du *Wapper*, sept autres maisons situées à Anvers, dont trois attenant à la première; des propriétés à la campagne, entre autres le domaine : het *hoff van Urssele*, à Eeckeren; des sommes dues pour des tableaux; des rentes garanties par hypothèques sur des biens appartenant à des particuliers ou sur des emprunts contractés par des villes. Au chapitre des dépenses faites par Rubens jusqu'au 28 août 1628, date de l'établissement de l'inventaire, nous trouvons la note de son encadreur, celle de son fabricant de panneaux ou des restants de comptes soldés à des artistes, ses élèves, Cornelis Schut et Justus van Egmont, où à d'autres tels que Martin Ryckaert, le paysagiste, et Paul de Vos, le peintre d'animaux et de natures mortes, qui reçoivent le premier 250 florins et le second 310, probablement pour prix de leur collaboration. Diverses sommes dues à des graveurs : 900 florins à Nic. Rickemans et 300 florins à Paul Dupont (Pontius) pour des travaux exécutés par eux et une autre somme de 64 florins pour achat de papier livré à l'imprimeur, nous fournissent la preuve que Rubens exploitait lui-même la vente de certaines estampes faites d'après ses œuvres.

L'avoir de la communauté, déjà considérable au moment de la mort d'Isabelle, avait été notablement augmenté par la vente des collections de Rubens au duc de Buckingham, réalisée peu de temps après pour le prix de 100 000 florins, chiffre que nous relevons également sur l'inventaire. C'est en 1625, on le sait, que l'artiste avait rencontré à Paris le duc et qu'il avait peint son portrait. Était-ce uniquement le goût des arts qui poussait le favori du roi d'Angleterre à faire l'acquisition des tableaux, sculptures antiques, médailles ou pierres gravées qu'avait amassés Rubens et qui faisaient de sa demeure un véritable musée. A en juger par le prix très élevé que Buckingham payait ces précieux objets, il est permis de croire qu'avec la prodigalité bien connue qui le portait à dépenser sans compter, le désir de s'assurer les bonnes dispositions du peintre dans les

négociations politiques engagées avec lui avait eu aussi quelque part. C'est d'ailleurs l'élévation même de ce chiffre qui seule pouvait décider Rubens à se séparer de richesses artistiques auxquelles il tenait tant. Sans doute aussi croyait-il de son devoir de ne pas laisser échapper une pareille occasion, car c'étaient les intérêts de ses enfants plus encore que les siens propres qu'il défendait ainsi. Il avait donc consenti à traiter de cette cession avec Gerbier, l'agent de Buckingham, et c'est pour s'entendre avec lui à ce sujet, en même temps que pour résoudre les difficultés alors pendantes entre l'Angleterre et l'Espagne, qu'il s'était à la dérobée rendu de nouveau à Paris au mois de décembre 1626.

Les pourparlers d'abord engagés avec Gerbier avaient été ensuite poursuivis avec l'agent du duc de Buckingham chargé plus spécialement de ces sortes de transactions, Michel Le Blond, qui pendant le cours de sa vie devait servir d'intermédiaire dans des achats d'objets d'art faits non seulement pour Buckingham, mais pour Charles Iᵉʳ et surtout pour la reine Christine de Suède dont il était l'agent attitré en Angleterre. Dans ses rapports avec lui, Rubens se sentait mieux à l'aise pour discuter ses intérêts qu'avec Gerbier. Au dire de Sandrart, bien informé puisqu'il était cousin de Le Blond, l'artiste « n'avait pas montré moins d'habileté dans la conduite de cette affaire qu'il en avait dans la pratique de son art », et afin de reconnaître les bons offices rendus par Le Blond, il lui avait remis, après la conclusion du marché, la somme fort respectable de 10 000 florins pour sa commission.

Le catalogue des tableaux compris dans la vente, catalogue auquel il est fait allusion dans l'inventaire, ne nous a pas été conservé; mais, au dire de Smith, on n'y comptait pas moins de 19 peintures de Titien, 21 de Bassan, 13 de Paul Véronèse, 8 de Palma, 17 de Tintoret, 3 de Léonard de Vinci, 3 de Raphaël et 13 de Rubens lui-même : un grand paysage avec des chevaux et des figures; un autre paysage d'hiver; une *Chasse au Sanglier*; *Cimon et Iphigénie*; l'*Ermite et Angélique*; une *Tête de Méduse*; la *Duchesse de Brabant et son amoureux*; un *Portrait de Marie de Médicis*; un *Marché avec le Christ*; les *Trois Grâces avec des fruits*; un petit *Paysage avec Effet du Soir* et une *Tête de vieille femme* (1). La

(1) De ces tableaux de Rubens, les deux premiers se trouvent aujourd'hui dans la collection de Windsor ; le troisième à la Galerie de Dresde ; les quatrième, cinquième, sixième et septième (ce dernier porté au catalogue sous le titre *Saint Pépin et Sainte Bègue*) au Musée de Vienne.

Tête de Méduse portée sur cette liste était due à la collaboration de Brueghel et de Rubens, et elle avait été probablement rachetée par ce dernier à un amateur hollandais chez lequel elle se trouvait encore quelques

LA TÊTE DE MÉDUSE.
(Musée de Vienne.)

années auparavant. Parlant avec éloges de Rubens — à qui il ne croit pas qu'aucun artiste de ce temps soit digne d'être comparé — C. Huygens, dans un fragment d'auto-biographie écrit vers 1630, cite, comme un de ses meilleurs, ce tableau qu'il «a vu autrefois à Amsterdam, dans la magnifique collection de son ami Nicolas Sohier : c'est une *Tête de Méduse* avec des serpents qui sortent de sa chevelure. A la beauté exquise de ce visage féminin qui, malgré une mort récente, est déjà entouré de reptiles immondes, le peintre a su, par un art accompli, donner un aspect si saisissant que le spectateur, mis tout à coup en sa présence (car d'habitude le tableau est couvert d'un voile) n'est pas moins frappé par l'horreur du sujet que par la beauté des traits de cette gracieuse figure». Le Musée de Vienne possède aujourd'hui cette *Tête de Méduse* dont la pâleur livide, le regard terrifié et la noblesse des traits justifient pleinement l'admiration de Huygens.

 Une autre toile importante de Rubens comprise primitivement dans la

Quant aux peintures des maîtres italiens, elles furent pour la plupart achetées à la vente de la collection de Buckingham par l'archiduc Léopold et elles appartiennent maintenant aussi au Musée de Vienne.

vente, *les Saintes Ames remontant au ciel* ne put être terminée à temps, et la somme de 6 000 florins, à laquelle elle était estimée, fut déduite du prix total. En revanche, un choix d'estampes gravées par Vorsterman, P. Pontius et d'autres artistes d'après les compositions du maître fut acheté également par Buckingham et payé 1 500 florins. Avant de se séparer de ses collections, Rubens s'était d'ailleurs réservé le droit de faire lui-même ou de faire exécuter des copies de certains tableaux, des moulages de statues ou des empreintes de médailles et de pierres gravées dont il voulait conserver le souvenir. A raison de la reprise des hostilités entre l'Espagne et l'Angleterre et du peu de sécurité des transports, l'expédition de tous ces objets avait occasionné des difficultés et des retards dont on trouve la trace dans la correspondance échangée entre Gerbier et Rubens. Est-il nécessaire d'ajouter que ce dernier, tout en reconnaissant la cour-toisie et la générosité de Buckingham à son égard, devait par la suite garder son entière indépendance dans les négociations nouées à ce moment en vue d'un rapprochement entre les deux nations. S'il appréciait comme il convient les goûts fastueux du grand seigneur, il jugea toujours très sévèrement l'homme d'État dont la vanité et la politique aventureuse devaient être si funestes à son pays.

En dehors des indications formelles que nous a fournies sur la vie et sur le caractère même de Rubens l'inventaire dressé après la mort d'Isa-belle, c'est le maître lui-même qui nous dira ce qu'était pour lui l'épouse qu'il venait de perdre. La lettre qu'il écrivait d'Anvers, le 15 juillet 1626, à son ami Dupuy, en réponse aux condoléances que celui-ci lui avait adressées, est à cet égard si instructive et si touchante que nous croyons devoir la citer ici presque en entier : « Votre Seigneurie a bien raison de me rappeler qu'il faut me soumettre à la nécessité du destin qui ne se plie pas au gré de nos passions, car comme il dépend de la souveraine puissance, il n'a ni compte ni raison à nous rendre de ses actes. Il dispose en maître absolu de toutes choses, et puisque nous n'avons qu'à lui obéir en esclaves, nous ne pouvons que chercher par notre acceptation volontaire à rendre cette dépendance aussi honorable et aussi supportable que possible. Mais ce devoir me paraît aujourd'hui bien lourd et bien difficile. C'est donc avec une sagesse extrême que V. S. m'exhorte à compter sur le temps qui fera pour moi ce que devrait faire ma raison, car je n'ai pas la prétention d'atteindre jamais un stoïcisme impassible. A mon avis, l'homme ne

saurait demeurer étranger aux impressions diverses que provoquent en lui les événements et conserver une indifférence pareille pour toutes les affaires de ce monde. Je crois, au contraire, qu'il y aurait lieu en certaines occasions de blâmer cette indifférence plutôt que de la louer et que les sentiments qui naissent alors spontanément en notre âme ne sauraient être condamnés. En vérité, j'ai perdu une compagne excellente, digne de toute affection, car elle n'avait aucun des défauts de son sexe. Sans montrer jamais d'aigreur, ni de faiblesse, sa bonté comme sa loyauté étaient parfaites et après l'avoir fait aimer pendant sa vie, ses rares qualités la font regretter de tous après sa mort. Une telle perte me paraît mériter d'être ressentie profondément, et puisque le seul remède à tous les maux est l'oubli qu'amène le temps, j'ai besoin, sans doute, d'attendre de lui mon secours. Mais il me sera bien difficile de séparer la douleur causée par cette séparation de la mémoire d'une personne que tant que je vivrai je dois respecter et honorer. Je croirais assez qu'un voyage serait propre à me dérober la vue de tant d'objets qui nécessairement renouvellent mon chagrin, car elle seule remplit encore ma maison vide désormais ; elle seule repose près de moi sur ma couche abandonnée, tandis que les spectacles nouveaux qui dans un voyage s'offrent à nos regards occupent l'imagination et ne fournissent pas matière à ces regrets sans cesse ravivés. Mais j'aurai beau voyager, c'est moi-même que j'emporterai partout avec moi... »

Avec son naturel parfait et sa simplicité, l'émotion sincère de cette lettre nous montre assez le vide que la mort d'Isabelle avait fait au foyer de Rubens. Le travail seul pouvait le sortir de lui-même et apporter quelque diversion à sa douleur. Obligé de tenir ses engagements vis-à-vis du clergé de Notre-Dame, il avait bien pu, presque au lendemain de son deuil, surmonter sa peine et terminer l'*Assomption* du maître-autel de cette église. Sans doute ses amis qui sentaient pour lui l'utilité d'une pareille tâche et les membres du chapitre désireux de voir le chœur de la cathédrale rendu au service du culte, l'avaient également pressé en cette occasion. L'artiste avait cédé à leurs prières et, à la fin de septembre 1626, le tableau était achevé, brillant et vraiment digne de lui, mais portant, malgré tout, quelques traces d'effort. Pour entreprendre d'autres ouvrages il lui aurait fallu plus de liberté d'esprit qu'il n'en avait à ce moment. Exigeant comme il l'était pour lui-même, il se trouvait incapable

de ressaisir cet équilibre moral et cette possession de soi-même que la bonne direction de sa vie lui avait assurés jusque-là. Aussi cette période de son existence est-elle marquée par une production relativement restreinte qui contraste avec l'exubérance des années heureuses. De 1626 à 1628, en effet, sauf quelques portraits et quelques frontispices dessinés pour l'imprimerie plantinienne, on ne saurait mentionner de lui des ouvrages bien nombreux ni bien importants. Moins que jamais, pourtant, il ne pouvait rester oisif ; mais, désemparé, à bout de forces, il cherchait à s'échapper. La politique allait le prendre presque tout entier et lui fournir, avec la vie agitée qu'elle lui imposait, l'illusion de l'activité. Dans cette direction nouvelle imposée à ses facultés par la confiance de l'Infante Isabelle et de Spinola, il devait du moins, comme il l'avait fait dans son art, donner la pleine mesure de son intelligence et de ses merveilleuses aptitudes.

L'ASSOMPTION DE LA VIERGE.
(Collection de l'Albertine)

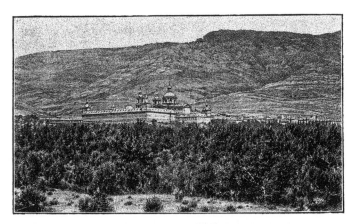

VUE GÉNÉRALE DE L'ESCURIAL.
(Dessin de Boudier, d'apres une Photographie.)

CHAPITRE XV

ÉTUDE D'ENFANT.
(Musée de l'Ermitage.)

DEPUIS les premières négociations que, sur l'initiative de Buckingham et avec l'assentiment de l'Infante Isabelle, Gerbier avait entamées à Paris avec Rubens, l'état des relations entre l'Angleterre et l'Espagne ne s'était guère modifié. L'Europe entière, d'ailleurs, n'avait pas cessé d'être comme un grand camp, toujours sous les armes, et les guerres nombreuses allumées entre les diverses nations n'étaient interrompues que par l'épuisement des belligérants ou par les rigueurs de l'hiver, qui rendaient impossibles leurs opérations. La rupture avec le roi d'Angleterre et la reprise des hostilités avec les Hollandais mettaient l'Espagne dans une

position fort critique. De son côté, la Gouvernante des Flandres désirait
vivement un rapprochement avec l'Angleterre. Charles Iᵉʳ semblait aussi,
pour sa part, disposé à un racommodement et Buckingham qui, grâce à
l'ascendant qu'il avait pris sur le roi, dirigeait de plus en plus sa politique,
s'employait de son mieux à amener ce résultat. C'est dans ces conditions
que Gerbier, qui jouissait de toute la confiance du favori, avait été chargé
par lui de s'aboucher avec Rubens dont il connaissait le crédit auprès
d'Isabelle. Peintres tous deux, intelligents et avisés, ces diplomates impro-
visés n'ignoraient pas qu'ils n'avaient ni l'un ni l'autre qualité pour
engager ceux qui les employaient et que, servant d'intermédiaires officieux,
ils étaient toujours exposés à se voir désavouer si leur action semblait
compromettante ou inopportune. Mais comme leurs intérêts étaient
pareils, ils s'étaient bien vite entendus, et après leur séparation ils avaient
continué à correspondre entre eux.

Une fois entré dans le jeu, Rubens tenait à y faire avec honneur sa
partie, car il n'était pas de ceux qui se résignent au rôle de comparses.
Outre le désir bien naturel de pousser ses propres affaires, il se sentait,
du reste, une ambition plus noble, celle d'attacher son nom à des négo-
ciations qui, après tant de sang versé et de ruines de toute sorte, pourraient
amener la conclusion d'une paix honorable entre deux grandes monarchies.
On sait, en effet, combien il aimait la paix. Ainsi qu'il l'écrivait à Gerbier :
« La guerre est un châtiment du ciel et nous devons, de tous nos efforts,
nous appliquer à écarter ce fléau. » A diverses reprises, il revient dans
ses lettres sur cette idée, avec le désir « de voir ce beau chef-d'œuvre de
la paix » et de retrouver les jours heureux « de l'âge d'or, si toute cette
affaire peut prendre la fin qu'il faut souhaiter pour le bien de la chré-
tienté ».

En présence des complications incessantes qui venaient à chaque instant
modifier la situation (1), comme il était bien difficile de s'entendre de
loin, une nouvelle rencontre avait paru nécessaire afin de se concerter
sur les points qui semblaient essentiels. Après avoir obtenu un passeport,
Gerbier s'était rendu à Bruxelles vers la fin de février 1627. Il était égale-
ment muni d'une lettre de créance du duc de Buckingham pour Rubens
et d'une proposition du duc relative à la cessation des hostilités moyen-

(1) Voir pour le détail de toutes les négociations dans lesquelles Rubens est intervenu, la con-
sciencieuse étude de M. Gachard : *Histoire politique et diplomatique de Rubens.* Bruxelles, 1877.

nant un traité entre l'Espagne, l'Angleterre, le Danemark et les Etats-Généraux des Provinces-Unies, pour un délai de deux à sept années, pendant lesquelles on travaillerait à l'établissement définitif de la paix. Rubens ayant répondu de la part de l'Infante que, pour simplifier la question, il serait préférable que le roi d'Angleterre traitât seul avec le roi d'Espagne, en laissant les deux autres parties en dehors, Gerbier était retourné à Londres pour soumettre cette proposition à son maître. Celui-ci l'avait agréée, sous la réserve que les Provinces-Unies seraient également comprises dans l'arrangement, à raison de l'alliance très ancienne conclue entre elles et le souverain de la Grande-Bretagne ; mais ce dernier s'engagerait à faire tout son possible pour que les conditions émises par les Hollandais fussent acceptables.

Philippe IV, à qui l'Infante avait transmis ces ouvertures (17 avril 1627), tout en approuvant la réponse favorable faite par sa tante, se trouva dans un grand embarras, car le 20 mars précédent, le duc d'Olivarès et l'ambassadeur de France venaient de signer à Madrid un traité d'alliance en vertu duquel la France et l'Espagne s'engageaient non seulement à poursuivre à frais communs une guerre offensive contre l'Angleterre, mais même, en cas de succès, à partager entre elles ce pays, afin d'y rétablir la foi catholique. Pour se tirer d'affaire, avec une duplicité qui témoigne des procédés déloyaux alors en usage, Philippe IV autorisa l'Infante à poursuivre les négociations avec Buckingham, mais en cherchant à gagner du temps et sans rien conclure. Afin d'éviter les justes réclamations de la cour de France, au cas où elle connaîtrait le pouvoir remis à Isabelle, ce pouvoir était antidaté de quinze mois. Dans la dépêche du 15 juin 1627, qui l'accompagnait, le roi, avec l'esprit hautain qui lui était propre, témoignait à sa tante son étonnement et son déplaisir « de ce qu'un peintre fût employé à des affaires de si grande importance. C'est là, disait-il, une chose qui peut jeter un discrédit bien légitime sur cette monarchie, car son prestige doit nécessairement souffrir de ce que les ambassadeurs soient obligés de conférer pour des propositions d'une telle gravité avec un homme de si médiocre condition. Si le pays d'où viennent ces propositions doit rester libre dans le choix de l'intermédiaire et s'il n'y a aucun inconvénient pour l'Angleterre à ce que cet intermédiaire soit Rubens, ce choix est pour nous tout à fait regrettable ». Tout en cédant, ainsi qu'il le fallait, à cette mise en demeure, Isabelle, qui

appréciait fort la capacité et le dévouement de Rubens, répondait très judicieusement à son neveu que « Gerbier aussi était peintre et que le duc de Buckingham, en l'envoyant auprès d'elle, l'avait cependant accrédité par une lettre écrite de sa main, en le chargeant de s'aboucher avec Rubens ; qu'il importait peu, au surplus, que les négociations fussent entamées par tel ou tel ; car s'il y avait lieu de pousser les choses plus avant, il était clair que ce soin serait remis à des personnages plus autorisés. Elle se conformerait, du reste, aux ordres du roi et chercherait autant que possible à continuer les négociations, mais sans rien conclure (22 juillet 1627).

Rubens avait-il connu les préventions que son ingérence en cette affaire excitait à la cour d'Espagne ? en tout cas, il les avait certainement pressenties, car, peu de temps avant que Philippe IV exprimât à l'Infante son mécontentement, il tenait à justifier l'efficacité de son intervention afin d'en assurer le maintien. Deux mois avant, en effet, le 19 mai 1627, il écrivait secrètement à Gerbier de tâcher, dans le plus grand mystère, d'obtenir de Buckingham que celui-ci réclamât comme très utile la prolongation de ses bons offices, mais bien entendu sans souffler mot de la démarche qu'il faisait et comme si c'était de la part du duc l'expression spontanée de son désir. Pour plus de sûreté, Rubens, revenant à la charge, priait en post-scriptum Gerbier « de brûler sa lettre aussitôt qu'il s'en serait servi, car elle le pourrait ruiner auprès de ses maîtres, encore qu'elle ne contînt aucun mal ; pour le moins, elle gâterait son crédit auprès d'eux et le rendrait inutile pour l'avenir ». Les choses ayant tourné à son gré, il avait été convenu que le retour de Gerbier à Bruxelles pouvant éveiller des soupçons, Rubens irait le retrouver en Hollande où, dès le mois de juin, l'agent de Buckingham s'était rendu en même temps que lord Carleton, car ce dernier, après avoir un moment quitté la carrière diplomatique, venait d'être chargé de plusieurs missions, d'abord en France en 1626, et plus récemment auprès des États des Provinces-Unies. C'est grâce à leur entremise à tous deux qu'un passe-port fut envoyé à Rubens, en alléguant que sa présence en Hollande était nécessitée par les arrangements qu'il avait à prendre avec Gerbier au sujet de la cession de ses collections au duc de Buckingham, ce qui d'ailleurs était en partie vrai. Après divers pourparlers ayant pour objet le choix de la ville où Rubens et Gerbier pourraient se rencontrer, il fut convenu que cette rencontre aurait lieu à Delft, à Amsterdam ou à Utrecht.

Autorisé par l'Infante, Rubens, qui s'était d'abord rendu à Bréda, franchit la frontière et gagna Utrecht. Pour mieux dépister la surveillance
à laquelle il se savait en butte, il affecta même d'être attiré dans cette

MERCURE ET ARGUS.
(Esquisse pour le tableau du Musée du Prado.)

ville par le seul désir d'y visiter les peintres, ses confrères, et de voir
leurs ouvrages. Utrecht, où de bonne heure la peinture avait été florissante, était demeurée le centre de l'école des *Italianisants*, et Rubens
avait pu connaître à Rome ceux d'entre eux qui étaient le plus en vue.
Son nom, dès lors très célèbre en Hollande, devait d'ailleurs lui ouvrir
toutes les portes. Il s'était donc rendu successivement chez Abraham
Bloemaert, chez Hendrick Terbruggen et chez C. Poelenburg, qu'il avait
autrefois rencontré chez Elsheimer et dont il appréciait beaucoup le
talent. Autant pour contenter ses goûts que pour justifier le prétexte allégué pour son voyage, il avait même acheté à Poelenburg
deux de ces tableaux dans lesquels celui-ci, de sa touche la plus moelleuse et la plus délicate, se plaisait à représenter des figures de nymphes
ou de baigneuses au milieu des ruines de la campagne romaine (1). Avec
Honthorst, qui, dès 1625, avait été nommé doyen de la Gilde de Saint-Luc
à Utrecht, Rubens se sentait encore plus d'affinités. Maintes fois déjà, à
son exemple, dans quelques-unes de ses compositions, — notamment

(1) Ces deux tableaux figurent, en effet, sur l'inventaire dressé après la mort de Rubens.

dans la *Vieille au Couvet*, de la galerie de Dresde, — il avait pris plaisir
à rendre ces effets de lumière qu'Elsheimer, leur ami commun, venait
de mettre à la mode et auxquels Rembrandt commençait à prêter la
magique poésie de son pinceau. Afin de dérouter encore mieux les soup-
çons dont il pouvait être l'objet, Rubens avait même décidé Honthorst à
l'accompagner dans les autres villes de la Hollande pour l'introduire
chez les artistes avec lesquels celui-ci était en relations. Mais Honthorst
s'étant excusé à cause de l'état de sa santé, Rubens, qui avait remarqué
dans son atelier un *Diogène avec sa lanterne* dont son élève Sandrart
était l'auteur, s'était fait présenter le jeune débutant pour le féliciter et
l'avait emmené avec lui dans cette excursion qui dura quatorze jours.
Flatté d'être ainsi distingué par un maître aussi renommé, Sandrart devait
plus tard, dans sa *Teutsche Academie*, recueillir avec une satisfaction
manifeste les souvenirs de ce voyage fait en commun et dans lequel il
avait, à son insu, servi à masquer les véritables desseins de son illustre
compagnon. A l'en croire, Rubens, dont il loue l'aménité et la simplicité
charmantes, n'aurait à ce moment parcouru la Hollande que pour y
chercher une diversion au profond chagrin que lui causait la mort de sa
femme, tandis qu'en réalité le grand artiste, rejoint à Delft, le 21 juillet, ·
par Gerbier et par l'abbé Scaglia, l'envoyé du duc de Savoie en Angle-
terre, avait pu librement et sans que Sandrart s'en doutât, conférer
en secret avec eux pendant huit jours sur l'objet de sa mission.
Mais s'il était facile de leurrer un jeune homme inexpérimenté, il n'en
allait pas de même avec les diplomates de profession. La venue du peintre
de la cour d'Isabelle, dont ils étaient bien vite informés, avait excité leur
curiosité, et l'ambassadeur de Venise, toujours aux aguets, ainsi que celui
de France, particulièrement intéressé à savoir ce qui pouvait se tramer
contre son maître, avaient éventé le mystère. L'affaire avait même fait
un tel bruit que Carleton dut apaiser l'émotion du prince d'Orange en
lui donnant des explications propres à le rassurer. Ces pourparlers,
d'ailleurs, ne pouvaient aboutir qu'aux vagues protestations transmises
par Rubens à l'égard des bonnes intentions de la cour d'Espagne, car les
ordres formels de Philippe IV portaient qu'il ne fallait songer à conclure
aucun engagement avant l'arrivée à Bruxelles de don Diego Messia qu'il
envoyait exprès de Madrid pour faire connaître ses volontés.

Rubens avait donc quitté la Hollande pour revenir à Anvers d'où il

essayait en vain de calmer les impatiences de Gerbier. Celui-ci ne pouvant se résoudre à retourner en Angleterre « les mains vides, aurait voulu du moins rapporter à son maître quelque témoignage écrit de ces bonnes intentions de l'Infante et de Spinola » (Lettre du 6 septembre 1627) ; faute de quoi, son crédit et celui de Rubens lui-même courraient grand risque d'être fort amoindris.

A l'arrivée de don Diego, il avait bien fallu informer Gerbier que la cause de tous ces retards était l'annonce faite par l'envoyé du roi d'Espagne d'un traité formel conclu entre Philippe IV et le roi de France. Aussi déçu que son confrère, Rubens, dans trois lettres qu'il écrivait coup sur coup le 18 septembre, tenait à le persuader que, tout en cédant aux ordres de Madrid, l'Infante ne renonçait pas pour cela à un projet qui lui était cher. « Nous croyons, disait-il, que ces ligues ne sont qu'un tonnerre sans foudre, qui fera du bruit en l'air, mais sans effet. » Au surplus, don Diego « s'était désabusé de beaucoup de choses depuis son arrivée et il était d'avis de maintenir cette correspondance en vigueur, les affaires d'Etat étant sujettes à beaucoup d'inconvénients et se changeant facilement. Quant à moi, ajoutait Rubens, je me trouve avec un extrême regret pour ce mauvais succès, tout au rebours de mes bonnes dispositions ; mais j'ai ce repos en ma conscience de n'avoir manqué d'y apporter toute sincérité et industrie pour en venir à bout, si Dieu n'en eût disposé autrement ».

Les regrets de Rubens étaient réels et l'idée qu'il se faisait des intérêts de l'Espagne aussi bien que le soin de ses propres intérêts s'accordaient en cette occasion. Outre le désir de conserver les bonnes grâces de Buckingham avec lequel il venait de conclure si avantageusement la vente de ses collections, il ne se résignait pas plus que Gerbier à voir avorter une négociation dont il s'était promis quelque honneur. Aussi quand ce dernier, voyant sa présence désormais inutile, était retourné près de son maître, Rubens n'avait pas renoncé à s'occuper de cette affaire. C'est probablement grâce à ses entretiens avec don Diego que celui-ci, reconnaissant la justesse de ses vues, avait un peu modifié ses propres idées. Rubens ne pouvait trouver un intermédiaire mieux posé pour prendre en main cette cause. L'envoyé du roi d'Espagne jouissait, en effet, de toute la confiance du premier ministre, Olivarès, alors plus puissant que jamais, et les services qu'il avait déjà rendus à la couronne venaient de lui valoir le titre de

marquis de Leganès. Il devait, de plus, aussitôt après son retour à Madrid, épouser la fille de Spinola et pendant son séjour à Bruxelles, son futur beau-père ne pouvait que confirmer dans son esprit l'opportunité de la

TRIOMPHE DE L'EUCHARISTIE SUR L'IGNORANCE.
(Esquisse du Musée du Prado.)

politique préconisée par Rubens qui n'avait jamais agi que d'après les instructions de Spinola. L'artiste avait, du reste, des raisons personnelles de s'entendre avec don Diego qui, grand amateur de curiosités et d'objets d'art, avait réuni dans son palais de Madrid une très riche collection de meubles en marqueterie, de pièces d'horlogerie, d'armes de prix et de peintures des maîtres les plus renommés. Dans le post-scriptum d'une lettre qu'il écrivait à Dupuy, le 9 décembre 1627, Rubens lui annonce qu'au premier jour il commencera le portrait de don Diego qu'il tient « pour un des plus fins connaisseurs qu'il y ait au monde ». Ce portrait qui, au dire de Mols, était autrefois dans la famille de Leganès se trouve-t-il encore chez un de ses descendants? Nous l'ignorons, mais selon toute vraisemblance, il n'avait pas été exécuté entièrement d'après nature : Rubens, ainsi qu'il l'a fait plusieurs fois, s'était probablement servi, pour le finir, du beau et vivant croquis appartenant aujourd'hui à la collection de l'Albertine, croquis d'une sûreté magistrale et qui représente Diego presque de face, le regard assuré, l'air impassible et un peu hautain. Avec ces hommes d'État dont les moments étaient comptés et qui

XXXII. — *Portrait du marquis de Leganès.*

près son retour à Madrid,
ur à Bruxelles, son futur
esprit l'opportunité de la

ion de
le prix et de
post-scriptum
1627, Rubens lui
portrait de don Diego qu'il
qu'il v ait au monde ». Ce
dans la famille de Leganès se
dants ? Nous l'ignorons, mais
exécuté entièrement d'après
urs fois, s'était probablement
appartenait aujourd'hui à
té magistrale et qui repré-
l'air impassible et un peu
s étaient comptés et qui

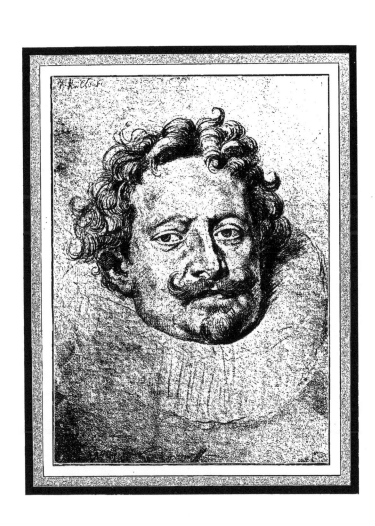

ne pouvaient accorder au peintre que de courtes séances, force était bien
de procéder d'une manière expéditive, et nous sommes certains qu'un
autre portrait, celui de Spinola, exécuté à cetté époque même par Rubens,

TRIOMPHE DE L'EUCHARISTIE SUR L'HÉRÉSIE.
(Esquisse du Musée du Prado.)

avait été terminé en l'absence du modèle. Dans une lettre écrite le
13 janvier 1628 à Dupuy, l'artiste lui dit, en effet, que « ce portrait est
assez avancé et qu'il sera bientôt fini ; mais qu'en hiver les couleurs
séchant difficilement, il faut beaucoup de temps pour venir à bout d'une
peinture ». Or, depuis le 3 janvier précédent, Spinola était parti pour
l'Espagne avec don Diego. Animés tous deux des dispositions les plus
bienveillantes à l'égard de Rubens, ils devaient plaider chaudement sa
cause à Madrid auprès de Philippe IV et d'Olivarès et témoigner du cas
qu'il fallait faire de son intelligence et de sa loyauté.

Rubens, d'ailleurs, n'avait rien négligé lui-même pour se con-
cilier les bonnes grâces d'Olivarès. Il est permis de croire que c'est
dans cette intention que, peu de temps auparavant, il faisait graver
par P. Pontius le portrait du ministre espagnol exécuté d'après une de
ses peintures. La collection Kums à Anvers possédait récemment

encore cet ouvrage (1), un charmant petit panneau, entièrement de
la main de Rubens, qui rappelle le *Portrait de Longueval* de la Galerie
de l'Ermitage exécuté quelques années avant dans des conditions ana-
logues, en vue de la gravure de Vorsterman. C'est une grisaille singuliè-
rement habile dans laquelle les accessoires symboliques destinés à célébrer
la gloire du ministre espagnol ont été complaisamment groupés autour
d'un médaillon central et traités avec un soin minutieux. Quant au portrait
placé dans ce médaillon, c'est une tête quelconque, brossée d'une façon
très expéditive et n'offrant aucune ressemblance avec les traits d'Olivarès
Ainsi que l'indique l'inscription de la gravure de Pontius : *Ex archetypo
Velaҳqueҳ, P. P. Rubenius ornavit et dedicavit*, cette tête y a été
remplacée par la reproduction d'un portrait peint et dessiné par Velazquez
pour servir de modèle au graveur (2), et c'est probablement en vue d'ob-
tenir l'envoi de ce portrait qu'une correspondance s'était établie entre les
deux artistes, ainsi que nous l'apprend Pacheco. Des vers emphatiques
composés par Gevaert pour le cartouche mis au bas de la planche de
Pontius et dans lesquels le poète vante à la fois le savoir et les vertus du
comte-duc, ne laissent aucun doute sur le désir qu'avait Rubens d'être
agréable à ce personnage avec lequel il allait bientôt entrer en relations.

 Tout occupé qu'il fût par les négociations auxquelles il venait de
prendre une part aussi active, le maître ne cessait pas de consacrer à son
art tous les instants qu'il pouvait dérober à la politique. C'est à cette
époque, en effet, qu'il convient de rapporter l'exécution d'une suite impor-
tante de cartons faits pour des tapisseries que l'Infante Isabelle voulait
offrir au couvent des *Dames royales religieuses déchaussées* de Madrid.
Affiliée, après la mort de son époux, à l'ordre des Clarisses dont jusqu'à
la fin de sa vie elle porta dès lors le costume, la princesse qui professait
une dévotion particulière pour le Saint-Sacrement, avait, sans doute,
indiqué elle-même, comme programme à son peintre, la glorification du
dogme de l'Eucharistie. Deux notes contenues dans un manuscrit de la
collection Chifflet, à la Bibliothèque de Besançon (3), nous apprennent

(1) La vente de la collection Kums a eu lieu au mois de mai 1898.

(2) Le panneau de la collection Kums n'est pas daté, mais il a été peint certainement avant le
départ de Rubens pour l'Espagne ; autrement ce dernier, au lieu de recourir à l'aide de son
confrère, aurait pu lui-même peindre ce portrait à Madrid, d'après nature. Une copie de la gra-
vure de Pontius par Mérian se trouve d'ailleurs en tête d'une édition de Pétrone dédiée à Oli-
varès et publiée à Francfort dès 1629.

(3) V. Aug. Castan : *Les origines et la date du Saint Ildefonse de Rubens*, Besançon, 1884.

qu'indépendamment du prix de 30 000 florins payé pour « ces patrons »,
Rubens avait reçu de l'Infante, au commencement de 1628, plusieurs
perles en présent : les esquisses étaient donc terminées à cette date.
Quant aux tapisseries elles-mêmes, évaluées déjà à 100 000 florins, elles
avaient été fabriquées à Bruxelles dans l'atelier alors très réputé de Jean
Raes, puis expédiées à Madrid en 1633, au couvent des Dames royales
qui en possède encore la série complète, formée des quatorze pièces sui-
vantes : I. *Le Triomphe de l'Eucharistie sur l'Idolâtrie.* II. *Le Triomphe
de l'Eucharistie sur la Philosophie et la Science.* III. *Le Triomphe de
l'Eucharistie sur l'Ignorance.* IV. *Le Triomphe de l'Eucharistie sur
l'Hérésie.* V. *L'Amour divin triomphant dans le dogme de l'Eucharistie.*
VI. *Rencontre d'Abraham et de Melchisédech.* VII. *Les Israélites ramas-
sant la Manne.* VIII. *Sacrifice de l'Ancienne Loi.* IX. *Le Prophète Élie
dans le désert.* X. *Les quatre Évangélistes.* XI. *Les Pères de l'Église et
les saints Défenseurs du dogme de l'Eucharistie.* XII. *Le dogme de
l'Eucharistie confirmé par les Papes.* XIII. *Les Princes de la Maison
d'Autriche,* et XIV. *Les Anges glorifiant l'Eucharistie.* Comme on le voit,
tous ces sujets se rapportent à la glorification de l'Eucharistie et, suivant
la tradition consacrée, les épisodes de l'Ancien Testament, compris dans
cet ensemble, étaient considérés comme des figurations symboliques du
dogme de la Loi Nouvelle. Les grandes toiles qui avaient servi de modèles
aux tapisseries (1) furent, en partie du moins, expédiées en Espagne, sur
la demande de Philippe IV, en 1648. Celles qui étaient restées en Belgique
ont disparu, consumées, selon toute vraisemblance, dans l'incendie du
Palais, le 4 février 1731. Les autres, placées primitivement dans l'église
des Carmélites de Loeches, près de Madrid, y restèrent jusqu'au com-
mencement de ce siècle. Deux d'entre elles : *Le Triomphe de l'Eucha-
ristie sur la Philosophie* et *Élie dans le désert,* enlevées en 1808 par les
Français, furent achetées plus tard au maréchal Sébastiani pour le Louvre.
Quatre autres, celles qui portent les numéros VI, VII, X et XI, acquises
par M. Bourke, ministre résident de Danemark, puis cédées par lui,
en 1618, au duc de Westminster, font encore aujourd'hui partie de la
Galerie de Grosvenor House. Ainsi qu'on en peut juger par les deux du

(1) Plusieurs suites de ces tapisseries furent exécutées plus tard dans d'autres ateliers,
notamment dans celui de François van den Hecke, et des pièces détachées de ces séries appar-
tiennent aujourd'hui à MM. le baron Erlanger, Braquenié, Ferrié et Vayson.

Louvre, ces grandes toiles, d'une facture facile, mais un peu grosse, dénotent une large intervention des élèves de Rubens, et bien qu'elles témoignent d'un sens décoratif très remarquable, elles choquent par le manque absolu de style de certaines figures. En revanche, plusieurs des petites esquisses faites pour ces cartons et qui appartiennent au Musée du Prado, sont entièrement de la main du maître et finies par lui avec le plus grand soin, afin de laisser le moins de latitude possible à l'interprétation de ses collaborateurs, chargés de les grandir. L'ordonnance générale et même quelques détails de ces tableaux, par exemple l'arrangement des cartouches, rappellent, d'une manière positive, plusieurs des esquisses de la galerie d'Henri IV à laquelle Rubens travaillait aussi à ce moment. Les analogies entre *le Triomphe d'Henri IV* des *Uffiʒi* de Florence et *le Triomphe de l'Eucharistie sur l'Ignorance* sont particulièrement évidentes : même disposition des chars et des attelages, mêmes chevaux frémissants, escortés par des figures presque semblables. Dans le dernier de ces ouvrages, la composition, certainement trop encombrée de personnages, de guirlandes et d'accessoires de toute sorte, est pleine de mouvement et de pittoresque. Mais *le Triomphe de l'Eucharistie sur l'Hérésie* et surtout *le Triomphe de l'Eucharistie sur l'Idolâtrie* montrent mieux encore toute la maîtrise de Rubens. Un souffle de lyrisme exalte ici la vaillante habileté de son pinceau, et jamais il n'a manifesté avec plus d'ampleur cette joie suprême de l'artiste heureux de réaliser, en de saisissantes images, les visions de son génie.

En même temps que cet important travail, Rubens avait dû exécuter, pour le maître-autel de l'église des Augustins d'Anvers, un grand tableau représentant la *Vierge entourée de Saints et de Saintes*, et M. Jules Guiffrey, dans sa consciencieuse étude sur van Dyck, nous apprend que cette commande, faite en 1628 «au très illustre Seigneur P.-P. Rubens », lui avait été payée 3 000 florins (1). La composition étagée en hauteur est une réminiscence des tableaux analogues de l'école vénitienne que Rubens avait pu voir pendant son séjour en Italie, notamment la *Vierge et l'Enfant Jésus entourés de Saints*, un des chefs-d'œuvre de Paul Véronèse à l'Académie des Beaux-Arts de Venise. Mais, en voulant grouper autour du

(1) Van Dyck avait reçu en même temps la commande du *Saint Augustin en extase,* qui se trouve également dans cette église et qui lui était payé 600 fl. J. Guiffrey : *Antoine van Dyck*; Paris, 1882, p. 91.

trône de la Vierge tous les patrons des confréries qui avaient leur siège dans cette église, l'artiste a multiplié à l'excès les personnages et la silhouette formée par eux, trop régulièrement ascendante vers la droite, est, au contraire, cahoteuse et un peu incohérente dans la partie gauche.

Ce défaut, très sensible quand on regarde une photographie du tableau, disparaît presque en présence de l'œuvre elle-même. Ainsi qu'il lui est arrivé bien des fois, Rubens, avec son expérience consommée, parvient, en effet, à corriger et à dissimuler, par une intelligente répartition des tonalités, le manque d'équilibre qui pourrait résulter d'un arrangement défectueux dans les lignes de ses compositions. Bien que la grande toile du maître-autel des Augustins ait certainement souffert d'une restauration qui en a terni

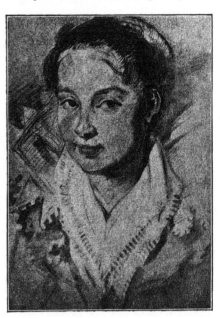

PORTRAIT DE JEUNE FILLE.
(Collection de M. le baron Edmond de Rothschild.)

l'éclat, on y retrouve encore quelque trace de cette richesse de colorations qui, au cours d'un pèlerinage artistique entrepris par lui dans les Flandres à la fin du siècle dernier, faisait dire à Joshua Reynolds : « J'étais tellement frappé par la splendeur du coloris de ce tableau, qu'il me semblait n'avoir jamais vu une pareille puissance déployée dans les arts. » Dans son effacement actuel il est assurément difficile d'apprécier ce qu'était l'aspect primitif de la peinture, mais c'est à bon droit que M. Max Rooses « incline à y reconnaître la collaboration d'un élève ». Une charmante esquisse du Musée Stœdel, à Francfort, confirme absolument l'impression du savant critique, car elle porte à la fois écrits en

flamand, de la main de Rubens, les indications de couleurs et même les numéros des divisions d'une mise au carreau destinée à guider ses collaborateurs dans leur travail.

Ces diverses œuvres et le soin des négociations qui lui étaient confiées par l'Infante auraient suffi à remplir la vie d'un homme moins actif que Rubens. Il n'avait pas renoncé pour cela à la correspondance régulière qu'il entretenait avec ses amis de France. Outre le plaisir qu'il trouvait à ce cordial échange de pensées, il avait un intérêt direct à être tenu au courant de la situation intérieure de la France par des gens bien posés pour le renseigner. Sans leur dire qu'il était personnellement engagé dans les pourparlers entamés avec l'Angleterre, il aimait à s'entretenir librement avec eux de l'état général de l'Europe et des événements qui pouvaient le modifier. Sa clairvoyance et son bon sens lui permirent plus d'une fois de prédire la conséquence des fautes qu'il voyait commettre. Étranger aux subtilités de la politique, il était à l'abri des entraînements auxquels sont exposés les diplomates de carrière. Sans se laisser jamais distraire par les menus incidents et les intrigues où ceux-ci peuvent se fourvoyer, il envisage de haut les choses et s'applique toujours à démêler ce qui est essentiel. Ces habitudes de réflexion et d'impartialité conservent à ses jugements une lucidité qui, dans ses lettres, lui fait trouver, au courant de la plume, l'expression toujours nette de sa pensée. Peiresc et son frère Valavès étant partis de Paris, c'est avec leur ami, Pierre Dupuy, qu'en leur absence il continue à correspondre aussi régulièrement que le permettent les circonstances. Il souhaiterait obtenir de lui la copie de tous les actes officiels publiés en France, mais à condition que, sans le charger d'une besogne indiscrète, la chose pût se faire à ses propres frais. De son côté, il voudrait bien, par réciprocité, donner à son correspondant même satisfaction; mais il n'existe pas en Flandre pareils recueils de nouvelles. « Ici, dit-il, chacun s'informe du mieux qu'il peut, bien qu'il ne manque pas de ces colporteurs de fables et de ces charlatans qui font imprimer certains propos indignes d'occuper un honnête homme. Il fera donc de son mieux pour se tenir au courant, non des bagatelles, mais des choses importantes. *Summa sequar vestigia rerum* (1). »

Cette correspondance, en effet, sans descendre aux détails infimes, traité

(1) Lettre du 17 septembre 1626.

des sujets les plus variés et donne bien l'idée de la prodigieuse activité de Rubens et de sa curiosité toujours en éveil. La politique et les divers incidents des guerres allumées entre presque tous les États de l'Europe tiennent, comme on peut le penser, une très grande place dans ces lettres. Il s'agit tour à tour du creusement par les Espagnols du canal de la *Fossa Mariana;* des opérations du siège de La Rochelle où le cardinal de Richelieu se comporte très bravement, car on a appris à Rubens qu'il a revêtu sous sa robe une cuirasse et qu'un soldat l'accompagne partout avec un casque, une lance et un bouclier; ou encore de l'échec de l'expédition des Anglais contre l'île de Ré, dans laquelle « Buckingham vient d'apprendre à ses dépens que le métier des armes n'a rien à voir avec celui de courtisan ». Quant à la lutte que doit soutenir le duc de Mantoue, Rubens n'en augure rien de bon; il ne cesse pas cependant de prendre le plus grand intérêt aux informations qui lui sont transmises à ce sujet, car « il a été attaché pendant plus de six ans à la maison de Gonzague et n'a jamais eu qu'à se louer des traitements qu'il a reçus de ces princes ». Mais la situation et le mauvais état de la forteresse de Casale ne lui permettront pas une longue résistance et d'ailleurs, les exactions amenées par les dépenses excessives du duc Vincent et de ses fils ont grandement indisposé leurs sujets. L'artiste déplore aussi la vente à l'Angleterre des collections de ces princes; il connaît à fond ces collections et il a possédé un dessin du fameux camée qui leur appartenait et « qu'il a bien des fois vu et manié lui-même » (1).

Ces guerres continuelles et les armements qu'elles nécessitent ont successivement ruiné toutes les nations de l'Europe. Dès cette époque, Rubens estime que le *Turc* est bien malade, environné comme il l'est de voisins qui convoitent sa succession; il le considère comme « marchant à grands pas à sa perte et incapable de résister au moindre coup », Mieux que personne, pour en avoir éprouvé lui-même les effets, il connaît les embarras financiers de tous les souverains. A Anvers même, la gêne se fait sentir; « la ville souffre d'un état qui n'est ni la paix ni la guerre. Elle reçoit tous les contre-coups des violences et des incommodités de la guerre, sans avoir aucun des avantages de la paix. En lui enlevant la liberté du commerce, les Espagnols pensaient affaiblir leur ennemi; ils

(1) Ce camée, qui est aujourd'hui au Musée de l'Ermitage, représente les portraits en buste de Ptolémée et d'Eurydice, sa première femme.

n'ont fait que ruiner la cité qui, n'ayant plus aucun trafic pour se soutenir, s'appauvrit de plus en plus et *jam suo succo venit.* Ce sont les propres vassaux du roi qui supportent tout le dommage, *nec enim pereunt inimici, sed amici tantum intercidunt.* Et cependant, pour ne pas avouer qu'il

s'est trompé, le cardinal de la Cueva maintient durement son erreur ». Malgré tant de misères accumulées de toutes parts, il n'est guère probable que de longtemps la situation générale de l'Europe s'améliore. « A chaque instant, les amis se changent en ennemis » ; aussi, à voir le train des choses, Rubens a peu de confiance dans la durée et la sincérité des alliances. Il ne saurait faire fond sur les amitiés des princes et « les trouve sujettes à caution, comme ces feux qui couvent malignement sous la cendre ».

NYMPHES PORTANT UNE CORNE D'ABONDANCE.
(Musée du Prado.)

A toutes les difficultés du dehors s'ajoutent presque partout les dissensions, les troubles intérieurs ; en France, notamment, où, « à raison même de sa grandeur, la cour est exposée à de si profonds bouleversements ». En présence des intrigues qui s'y agitent, il s'estime heureux quand il compare cette situation à celle de la cour de Bruxelles, à laquelle il est si fermement attaché. « Ici, dit-il, tout suit les voies ordinaires et chaque ministre sert du mieux qu'il peut, sans prétendre à d'autres privilèges qu'à ceux du rang qu'il occupe. De cette façon, chacun vieillit et meurt dans son emploi, sans espérer de faveur extraordinaire, sans craindre de tomber en disgrâce auprès de la princesse qui, n'éprouvant ni

antipathies ni préférences excessives est, en général, bienveillante pour tous. » Entre temps, les deux amis se communiquent les nouvelles qui circulent à Paris ou à Bruxelles. Dupuy ayant entendu parler du mariage de la princesse de Croï avec Spinola, Rubens le détrompe, car il lui paraît « bien difficile d'attraper ce vieux renard ». Une autre fois, à propos du duel de Boutteville et de La Chapelle, en pleine place Royale, tout en trouvant qu'un tel scandale mérite une punition éclatante, il est étonné que la justice ait si rigoureusement suivi son cours, en dépit des hautes influences qui se sont employées en faveur des coupables.

PORTRAIT D: L'ARCHIDUC FERDINAND EN CARDINAL.
(Pinacothèque de Munich.)

Les deux correspondants continuent d'ailleurs à échanger de menus cadeaux, des dessins, des livrès au sujet desquels ils se transmettent leurs impressions. Ayant reçu en janvier 1628, les deux volumes des *Lettres de M. de Balzac,* Rubens y constate dès les premières pages « cet amour de soi-même (*philautia*) qui a fait si justement donner à leur auteur le surnom de *Narcisse.* Son style cependant brille par je ne sais quelle grâce et par la pénétration d'une intelligence élevée ; mais la vanité dont il est enivré gâte ces belles qualités »; et comme, pour mieux accentuer sa pensée, l'artiste ajoute en marge : « Son esprit est dédaigneux et il a le défaut assez ordinaire de la noblesse, l'orgueil. » Un peu plus tard (27 avril 1628), tout en approuvant une critique très sévère de

ces lettres (1), publiée par le P. Goullu, Rubens ne voudrait cependant pas qu'on accablât Balzac car, malgré ses exagérations et sa vanité, il ne peut s'empêcher de reconnaître parfois chez lui « le sel de ses plaisanteries, la verve de ses polémiques, la concision de ses sentences et la gravité de sa morale, bien que ces qualités soient gâtées chez lui par le mauvais assaisonnement de sa présomption ». Mais, plus encore que toutes ces lectures, ce qui a trait à l'archéologie lui tient au cœur. Dans une lettre à Peiresc (19 mai 1628), il lui fait part de ses commentaires relativement au sujet de la peinture antique trouvée dans les jardins du mont Esquilin et connue sous le nom des *Noces Aldobrandines*, à la découverte de laquelle il avait assisté lui-même à Rome en 1606. Bien que plus de vingt années se soient écoulées depuis lors, Rubens en a conservé un souvenir assez fidèle pour en tracer de mémoire une description. : : .

A d'autres points de vue encore, les lettres de Rubens nous fournissent sur sa façon de penser, sur ses croyances mêmes, de précieuses indications. Si dans tout le cours de sa vie, il n'a pas cessé de se montrer sincèrement religieux et pratiquant, en revanche son esprit sensé répugne à toutes les superstitions. Il ne saurait, par exemple, admettre les prétendus miracles qui, en ces temps troublés, étaient accueillis par la foule avec une complaisante crédulité. A propos d'un soi-disant prodige qui s'était passé aux environs de Harlem et qui causait une grande émotion dans toute la contrée, Rubens, désireux de tenir Peiresc au courant de tous les faits notables, lui envoie une gravure où ce prodige est représenté, « mais il pense bien qu'il n'y a rien là qui soit digne de l'occuper ». De même, bien qu'il soit bienveillant de sa nature et lié par des relations très affectueuses avec un grand nombre d'ecclésiastiques appartenant à divers ordres, il ne se prive pas à l'occasion, de les juger de la manière la plus impartiale lorsqu'il trouve leurs doctrines dangereuses ou leurs actes répréhensibles.

Au cours de cette longue correspondance la modestie de l'artiste ne se dément pas un seul instant. Non seulement il ne cherche jamais à se faire valoir; mais il ne parle de lui-même que lorsqu'on l'en prie et dans ce cas il le fait avec autant de simplicité que de mesure. Tout au plus peut-on relever çà et là, parmi les lettres de cette époque, quelques détails sur sa vie et sur sa santé qui déjà commençait à s'altérer. C'est ainsi que, dans une lettre très courte adressée à Dupuy le 6 mars 1628, il s'excuse

(1) *Douze Livres de Lettres de Phyllarque à Ariste*, 1627 et 1628.

de sa brièveté sur ce qu'il ne peut, dit-il « manier la plume. On vient de lui tirer du sang au bras droit et il s'en ressent un peu plus que d'habitude ; mais son indisposition est cependant sans gravité ».

Poursuivie jusque-là assez régulièrement, cette correspondance « allait être interrompue pendant quelques mois, ainsi que Rubens en prévenait Dupuy à la date du 18 août 1628, l'occasion se présentant pour lui d'entreprendre un grand voyage,... mais il avisera son ami avant son départ, afin que celui-ci ne lui écrive pas en vain ». Cette allusion à un voyage prochain faite par Rubens visait son départ pour l'Espagne, qui était déjà résolu. Dès leur arrivée à Madrid, en effet, don Diego Messia et Spinola avaient mis Olivarès et le roi au courant de la situation, en insistant sur les avantages que l'Espagne pourrait tirer d'une alliance avec l'Angleterre, celle-ci, à raison des échecs récents qu'elle venait de subir dans sa lutte contre la France, étant disposée à offrir des conditions encore plus favorables. Voulant se renseigner exactement sur l'état des négociations entamées à ce sujet, Philippe IV chargeait l'Infante de demander à Rubens l'envoi à Madrid de toute la correspondance écrite ou chiffrée relative à cette affaire, pour en prendre connaissance avant d'arrêter sa décision. Informé du désir du roi, Rubens répondit qu'ayant seul suivi la marche et le détail des négociations, il s'offrait soit à donner à telle personne qui lui serait désignée tous les éclaircissements nécessaires, soit à porter lui-même ces explications à Madrid, au cas où on le jugerait opportun. Cette dernière proposition était évidemment celle qui lui agréait le plus ; mais, en homme prudent, sans prétendre influencer le roi d'Espagne, il avait de son mieux arrangé les choses pour l'incliner vers la solution qu'il préférait. La Junte, consultée par le roi, fut d'avis qu'il y aurait avantage à faire venir Rubens. Tout en adoptant cet avis, Philippe IV, sans doute pour ne pas avoir l'air d'attribuer plus d'importance qu'il ne fallait à « un personnage de si médiocre condition », ajoutait de sa propre main à la notification de la Junte « qu'il ne fallait en aucune manière peser sur Rubens en cette occasion et que c'était à lui de prendre tel parti qu'il croirait le plus conforme à ses intérêts ».

Laissé libre d'agir à sa guise et bien qu'il se rendît compte des dispositions peu favorables du roi à son égard, Rubens n'avait pas hésité. Outre l'idée de continuer à jouer son rôle dans les négociations pendantes, le soin de ses propres intérêts le poussait à se rapprocher du souverain

dispensateur des honneurs et des commandes. Confiant dans son étoile, il espérait bien modifier par sa présence les sentiments de Philippe IV et gagner ses bonnes grâces. Il devait d'ailleurs emporter avec lui huit tableaux destinés au roi, qu'il avait exécutés sur l'ordre de l'Infante Isabelle, et il était, de plus, chargé de peindre pour celle-ci les portraits des différents membres de la famille royale, notamment ceux du roi et de la reine qu'elle n'avait jamais vus. Le 13 août 1628, la princesse annonçait à son neveu le prochain départ de l'artiste qui non seulement lui remettrait tous les papiers concernant les pourparlers engagés avec l'Angleterre, mais qui donnerait en outre toutes les explications qu'on jugerait utiles. Suivant les instructions qu'il avait reçues, le voyage de Rubens s'était effectué en secret, avec toute la rapidité possible. Ainsi qu'il l'écrivait plus tard à Peiresc (de Madrid, 2 décembre 1628), il n'avait même pas, à son grand regret, pu voir à Paris aucun de ses amis, ni même les ministres des Flandres et d'Espagne en France. Il faisait cependant sur son chemin un petit détour et poussait jusqu'à La Rochelle, afin de se rendre compte des opérations du siège de cette ville, « ce qui lui avait paru un spectacle vraiment admirable, et il se réjouissait avec la France et toute la chrétienté d'une si glorieuse entreprise ».

Arrivé à Madrid vers le 10 septembre, Rubens s'était aussitôt abouché avec Olivarès, et ses fréquentes entrevues avec le comte-duc excitaient bien vite la curiosité des diplomates étrangers. Le nonce du pape et l'ambassadeur de Venise s'empressaient de transmettre à leurs gouvernements les suppositions auxquelles donnaient lieu ces conférences. Tous deux pressentaient avec raison qu'il s'agissait de la préparation d'un traité de paix entre l'Espagne et l'Angleterre ; mais ils se trompaient également tous deux en croyant que ces négociations avaient été nouées directement avec Buckingham en Angleterre, d'où Rubens, après un séjour à Londres, se serait rendu immédiatement à Madrid, en se contentant de toucher barres à Bruxelles.

La correspondance de l'artiste avec l'Infante ne nous a malheureusement pas été conservée. Elle nous aurait permis de connaître non seulement les divers incidents de sa mission, mais les détails qu'il a dû donner sur la Cour de Madrid à la gouvernante des Flandres, naturellement désireuse d'être renseignée à cet égard par un observateur aussi perspicace et aussi dévoué à sa personne. Les temps étaient bien changés

depuis l'époque où, bien jeune encore, Rubens était venu en Espagne, vingt-quatre ans auparavant, dans la situation tout à fait subalterne d'un simple courrier au service du duc de Mantoue. Si la mission qu'il avait à remplir maintenant était encore peu définie et si son rôle comme diplo-

mate devait forcément rester assez effacé, du moins le peintre était dans toute sa gloire et l'agrément de sa conversation et de sa personne allait bientôt triompher des préventions et de la raideur de Philippe IV. Il faut bien le reconnaître pourtant, les tableaux qu'il avait apportés avec lui pour le roi n'étaient pas d'un mérite tel qu'ils répondissent à ce qu'on pouvait attendre de son talent: Les comptes de la Trésorerie Générale des Pays-Bas pour l'année 1630 mentionnent au nom de Rubens une ordonnance de 7 500 li-

PORTRAIT D'ÉLISABETH DE BOURBON,
PREMIÈRE FEMME DE PHILIPPE IV.
(Pinacothèque de Munich)

vres, « montant du prix des peintures qu'il a faites et fait faire par ordre de S. A. pour le service de S. M. et envoyées en Espagne », et en regard une apostille de l'Infante porte que « ce prix avait été convenu avec Rubens avant l'exécution de ces peintures, lesquelles sont déjà en Espagne, à la grande satisfaction du roi, qui a donné l'ordre de les payer immédiatement ». Mais en dépit de cette note, quelque doute est permis au sujet de « la grande satisfaction du roi ». En effet, si Pacheco nous apprend que « les huit tableaux de dimensions et de sujets très variés que Rubens avait apportés pour S. M. le Roi très Catholique se trouvaient exposés avec d'autres œuvres remarquables dans la nouvelle

51

salle du Palais » (1) et si l'inventaire officiel de 1636 confirme ce témoi-
gnage en nous donnant les noms des onze tableaux de Rubens placés dans
cette salle (*salon de los Espejos*), un autre inventaire dressé en 1686
montre que déjà à cette date les tableaux avaient été pour la plupart
remplacés par d'autres, ce qui tendrait à prouver qu'ils n'avaient pas été
si goûtés par Philippe IV (2). Des onze peintures désignées à l'inventaire
de 1636, deux seulement sont demeurées à Madrid et les autres ont été
probablement détruites dans l'incendie du Palais Royal en 1734. Le tableau
des *Trois Nymphes portant une corne d'abondance* (3) — dans lequel les
fruits, les oiseaux et le petit singe placé au premier plan nous paraissent
de la main de Snyders — est de beaucoup le meilleur des deux qui nous
ont été conservés. L'aimable simplicité de la composition est ici relevée
par l'éclat du coloris et la jolie figure de la nymphe aux cheveux blonds,
assise et vue de profil, est une très heureuse réminiscence d'une des
femmes qui occupent la partie droite de la composition dans la *Félicité de
la Régence* de la galerie de Médicis. Quant à l'autre tableau, *Achille parmi
les filles de Lycomède*, il convient de rappeler qu'il n'a pas été fait pour
Philippe IV et que Rubens n'y a pris qu'une très faible part. Dès 1618,
en effet, offrant l'acquisition de cet ouvrage à sir Dudley Carleton qui la
refusait, l'artiste le disait « fait par le meilleur de ses élèves à ce moment
— c'est par conséquent de van Dyck qu'il voulait parler — et seulement
retouché par lui ». A en juger par ces deux spécimens, les peintures
destinées à Philippe IV étaient donc loin de compter parmi les chefs-
d'œuvre de Rubens. Peut-être en les choisissant pour le roi avait-il un
peu trop cédé à l'impression que lui avait laissée son premier voyage rela-
tivement au peu de goût de la Cour d'Espagne en matière d'art, alors que
Philippe III et le duc de Lerme prenaient pour des originaux les copies
que le duc Vincent de Gonzague leur envoyait en cadeau. Mais si depuis
lors l'Espagne, au point de vue de sa puissance et de son prestige exté-
rieur, n'avait pas cessé de décliner, la culture de l'esprit et la culture même
des arts s'y étaient, en revanche, singulièrement développées. A côté de
poètes comme Calderon et Lopez de Vega, on y comptait des sculpteurs et

(1) *Arte de la Pintura*, I, p. 132.

(2) C. Justi : *Diego Velazquez*, I, p. 241.

(3) Musée du Prado, n° 1585, sous le titre *Cérès et Pomone*. Il en existe de très nombreuses
copies.

des peintres tels que Montañes, Alonso Cano, Zurbaran et Velazquez. Philippe IV était lui-même un connaisseur très éclairé et il avait appris à dessiner et à peindre sous la direction d'un dominicain, le P. Maino. Dès l'arrivée de Rubens, il le faisait installer dans son palais où un atelier était disposé pour lui et il chargeait Velazquez de lui fournir toutes les facilités désirables en vue de l'accès des collections royales ou de l'exercice de son art. Aussi le maître s'était-il aussitôt mis à l'œuvre. « Ici comme partout, écrivait-il à son ami Peiresc (2 décembre 1628), je m'occupe à peindre et j'ai déjà fait le portrait équestre de Sa Majesté qui m'en a témoigné son approbation et son contentement. Ce prince montre un goût extrême pour la peinture et, à mon avis, il a des qualités très remarquables. J'ai déjà pu l'apprécier personnellement, car, comme je suis logé dans son palais, il vient me voir presque chaque jour. J'ai aussi fait, fort à mon aise, les portraits de tous les membres de la famille royale qui ont posé complaisamment devant moi, pour m'acquitter de la commande que m'en avait faite ma maîtresse, la Sérénissime Infante. »

Pas plus que les peintures que Rubens avait apportées d'Anvers, les portraits dont il est ici question ne méritent d'être cités parmi ses meilleurs ouvrages. Le plus important de tous, il est vrai, le grand *Portrait équestre de Philippe IV*, qui fut alors célébré par les vers de Lopez de Vega et de F. de Zarate, a disparu. Mentionné successivement dans les inventaires de 1636, de 1686 et de 1700, il fut sans doute aussi détruit dans l'incendie de 1734 et il ne nous est plus connu que par la gravure assez médiocre qu'en a faite Cosmus Mogalli. Le roi y était représenté en pleine campagne, monté sur un cheval brun, couvert d'une armure et le bâton de commandement à la main. Deux petits anges volant dans le ciel soutenaient au-dessus de sa tête le globe terrestre et plusieurs figures allégoriques célébraient sa puissance et ses hautes qualités. L'œuvre toute d'apparat semblait destinée à faire pendant au beau *Portrait équestre de Charles V* par Titien, près duquel il devait être exposé dans le *Salon des Glaces*. Au dire de Pacheco, Rubens avait encore peint à Madrid quatre autres portraits de Philippe IV. L'un d'eux, celui qui est aujourd'hui à Gênes au Palais Durazzo, nous le montre en pied, debout près d'une terrasse ornée de colonnes de marbre blanc. La figure a grand air, et, suivant la remarque de M. Justi, la physionomie mâle, pleine de décision et le regard assuré respirent une autorité qu'on ne retrouve guère dans

une autre effigie du roi, qui appartient à la Pinacothèque de Munich. Ce portrait peint en buste donne, au contraire, l'impression d'une nature faible et d'un jeune homme d'humeur facile qui, « ayant secoué le joug des contraintes et l'espionnage qui pesaient sur lui alors qu'il n'était que prince royal, s'abandonne maintenant sans résistance à tous les plaisirs de l'esprit et des sens » (1).

Avec ce portrait dont il existe une répétition à l'Ermitage et plusieurs copies dans des collections privées, la Pinacothèque en possède deux autres de mêmes dimensions, faits par Rubens à ce moment : l'un, celui de l'Infant don Ferdinand d'Espagne en costume de cardinal, une figure ronde et placide d'adolescent au teint vermeil, avec les grosses lèvres, bien caractéristiques de la race; l'autre celui d'Élisabeth de Bourbon, la première femme de Philippe IV, avec son air de distinction et de douceur, un peu triste et comme dépaysée au milieu de cette cour formaliste et revêche où sa bonne grâce la faisait pourtant aimer de tous. Ces trois derniers portraits, qui ont un peu souffert, étaient restés dans la maison de Rubens jusqu'à sa mort et ils sont portés à son inventaire. Leur facture aisée, mais assez sommaire et un peu molle, ne suffirait pas assurément à expliquer l'engouement que peu à peu Philippe IV avait conçu pour l'artiste et que les séductions de sa personne contribuèrent, sans doute, autant que son talent à lui assurer.

Tout en peignant, nous le savons, Rubens était capable de soutenir une conversation et les témoignages contemporains s'accordent pour nous apprendre qu'il était un causeur accompli. En sa compagnie, le roi oubliait pour un moment les ennuis de sa vie morose, à la fois très vide et très occupée, dont les longues cérémonies religieuses, les réceptions officielles, la galanterie, la chasse ou l'équitation se disputaient les heures. Avec Rubens, les sujets d'entretien les plus divers pouvaient tour à tour être abordés. Il avait habité l'Italie, frayé avec les princes et les souverains; tout récemment encore, il venait de conquérir les bonnes grâces de la reine Marie de Médicis. Très au courant de la situation générale de l'Europe, il connaissait à fond celle des Flandres, et, fort de la confiance absolue qu'il inspirait à l'Infante Isabelle, il avait chance, en exposant les vues de la princesse, de faire prévaloir les idées qui lui

(1) C. Justi : *Diego Velazquez*, I, p. 242.

paraissaient à lui-même les plus avantageuses pour la politique de l'Espagne. En même temps qu'il manifestait ainsi les ressources et la pénétration de son esprit, Rubens observait en toutes choses le tact et la réserve que lui commandaient les circonstances. Aussi aux préventions qu'avant son arrivée le roi avait conçues contre lui, succédait bientôt une faveur croissante. C'est probablement pour plaire à Philippe IV qu'il s'était décidé à remanier le tableau de l'*Adoration des Mages* que, peu après son retour d'Italie, il avait peint en 1608 pour l'Hôtel de Ville d'Anvers et qui, après la disgrâce de Rodrigo Calderon à qui il avait été offert, était devenu la propriété du roi d'Espagne. Il faut bien avouer cependant que l'œuvre n'avait pas gagné à ces retouches. La technique du peintre s'était bien

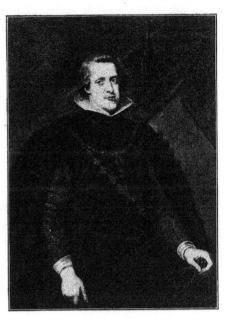

PORTRAIT DE PHILIPPE IV.
(Pinacothèque de Munich)

profondément modifiée depuis le moment où il l'avait exécutée : autant il aimait autrefois les contrastes violents, autant il cherchait maintenant à les éviter. Dans ces conditions, pour donner la vraie mesure des progrès qu'il avait réalisés, il lui eût été assurément plus facile et au moins aussi expéditif de recommencer un nouvel ouvrage.

Outre ces travaux, Rubens, ainsi que nous l'apprend Pacheco, avait encore peint une dizaine de portraits et deux compositions religieuses : un *Saint Jean* de grandeur naturelle, pour don Jaime de Cardenas et une importante *Conception* pour don Diego Messia qui continuait à lui témoigner une extrême bienveillance. « Il paraît à peine croyable, ajoute

Pacheco, qu'en si peu de temps et avec de si nombreuses occupations, Rubens ait pu autant produire. » Et cependant ces diverses peintures, pas plus que les conférences diplomatiques auxquelles le maître devait assister ne suffisaient à une activité telle que la sienne. Loin des siens, il avait besoin d'employer de son mieux tous les moments qu'il pouvait dérober aux longues attentes et aux futiles divertissements qui trop souvent lui étaient imposés. Contraint de demeurer toujours à portée du roi, il avait trouvé fort heureusement le moyen de mettre à profit ses moindres loisirs, en copiant, au palais même, les chefs-d'œuvre de Titien que Charles V et Philippe II y avaient réunis. Entre tous, Titien était son maître préféré. Déjà, pendant sa jeunesse, au début de son séjour en Italie, c'est le peintre de Cadore qu'il avait surtout admiré et, avec les années, cette admiration n'avait fait que grandir. Il comprenait désormais mieux encore toute la force de son génie et, sans parler des enseignements qu'il comptait tirer de ces copies dont il ne consentit jamais à se dessaisir, il semblerait qu'il voulût combler avec elles les vides laissés dans sa demeure par la vente de ses collections au duc de Buckingham. Outre les dix peintures originales de Titien qu'il possédait au moment de sa mort, il avait, au dire de Pacheco, copié toutes les toiles remarquables de ce maître qui se trouvaient alors à Madrid. Et ce n'étaient point là, ainsi que le fait observer avec raison M. Justi, de simples esquisses de petites dimensions, mais bien des copies de la grandeur des originaux, et aussi fidèles que son propre tempérament le permettait à Rubens. Poussé comme à son insu par son génie, tout en s'efforçant de reproduire consciencieusement ses modèles, il ajoutait malgré lui à leur ampleur, à leur mouvement, à leur éclat. Mises en regard des œuvres elles-mêmes, ces copies, par la chaleur et l'entrain de l'exécution, aussi bien que par la vivacité de leur coloris, témoignent de la joie que l'artiste a mise à les peindre.

On conçoit qu'absorbé comme il l'était par les séductions d'un pareil commerce, Rubens n'ait guère fréquenté les peintres espagnols. Un seul devait trouver grâce à ses yeux et c'était celui-là même auquel Philippe IV avait commis le soin de lui faire les honneurs de ses collections. Attaché depuis cinq ans au service du roi, Velazquez était alors âgé de vingt-neuf ans et il venait de voir sa faveur consacrée par son tableau de l'*Expulsion des Morisques* dont le brillant succès avait confondu ses

rivaux. Bien qu'il n'eût pas encore donné la mesure de son talent, Rubens avait pressenti l'avenir qui lui était réservé. Il rencontrait d'ailleurs chez ce jeune homme toutes les grâces de l'éducation et de la personne jointes à une extrême modestie. Également épris de leur art, ils étaient bien faits pour s'entendre, et l'admiration passionnée qu'ils professaient tous deux pour l'école vénitienne était entre eux un lien de plus. On aime à se les figurer devisant en présence de leurs tableaux préférés, ou chevauchant ensemble dans l'excursion qu'ils firent de compagnie à l'Escurial.

Vers la fin de sa vie, Rubens se plaisait à rappeler à Gerbier le souvenir toujours vivace de cette excursion, à propos d'un croquis qu'il avait à ce moment dessiné sur place d'après l'église Saint-Laurent. « C'était, comme il le dit, *l'extravagance du sujet* » qui l'avait séduit, bien plutôt que la beauté de « cette montagne haute et *erte*, fort difficile à monter et à descendre, ayant quasi toujours comme un voile autour de sa tête, avec les nuées bien bas dessous, demeurant en haut le ciel fort clair et serein (1) ». Ce paysage désolé, ces *belles horreurs*, ainsi qu'on disait alors en France, n'étaient pas pour charmer Rubens, et les grasses campagnes des Flandres, avec leurs prairies opulentes et leurs moissons dorées faisaient bien mieux son affaire. Velazquez, au contraire, aimait l'aspect de ces rudes sommets dont plus d'une fois il nous a montré, au fond de ses tableaux, les cimes neigeuses et l'âpre tristesse. A cette divergence des goûts répond une différence profonde entre le talent des deux maîtres. Alors que Rubens, élevé dans le culte du passé, s'enferme dans le palais du roi d'Espagne et copie sans relâche les œuvres de Titien, Velazquez, lui, n'a jamais consulté que la nature, et c'est d'elle seule qu'il s'inspirera toujours, sans faire aucune place aux conventions, sans céder à cette mode des allégories dont la vogue était alors générale. Si, comme Rubens, il a une prédilection marquée pour les œuvres des Vénitiens, c'est qu'à côté de leurs ouvrages, ainsi qu'il le disait de Tintoret, « les autres ne semblent que peinture, tandis que ceux-là sont vérité ». Son admiration, en tout cas, n'ira jamais jusqu'à les imiter. Avec M. Justi et contrairement à l'opinion généralement admise, nous ne croyons pas davantage que Rubens ait exercé une influence quelconque sur le développement du talent de Velazquez. Un point cependant reste hors de doute; c'est à

(1) Lettres du 15 mars et du mois d'avril 1640.

la suite de ses entretiens avec son illustre confrère, que le maître espa-
gnol arrêta d'une manière plus positive dans son esprit, le projet qu'il
caressait depuis longtemps de parcourir l'Italie. Rubens lui-même, du
reste, nourrissait aussi l'espoir, en retournant en Flandre, de revoir cette
Italie qu'il aimait tant et où il comptait de si précieuses relations. L'Infante
l'y avait autorisé, et, en se détournant un peu de sa route, il avait l'inten-
tion de visiter à Aix son cher Peiresc qui se réjouissait fort de le recevoir
dans sa maison, un vrai musée « où il avait réuni toutes les merveilles du
monde ». Avec quel plaisir il aurait retrouvé près de lui ces bonnes et
franches conversations sur les études si variées qui leur tenaient au
cœur, sur l'archéologie notamment, car, ainsi qu'il le disait à son ami (1),
« empêché peut-être par l'excès de ses occupations, il n'avait pu jusque-
là rencontrer en Espagne aucun antiquaire, ni voir aucune médaille ou
pierre gravée quelconque; il allait cependant se renseigner avec grand
soin à cet égard et il l'aviserait du résultat de ses recherches, mais en
craignant bien que ce ne fût là un soin inutile».... Peu de temps après
(29 décembre 1628), aux approches du renouvellement de l'année, à ce
moment que d'ordinaire il passait à Anvers avec ses fils et ses proches,
sentant plus vivement encore la nostalgie de son foyer, il écrivait à
Gevaert une lettre touchante, où, dans les termes les plus affectueux, il
exhalait tous ses regrets d'être ainsi éloigné de lui et des siens. Gevaert
était pour lui un ami sûr, depuis longtemps éprouvé, et un peu avant de
le quitter, voulant lui laisser un gage de son fidèle attachement, il avait
fait de lui le beau portrait qui est aujourd'hui au Musée d'Anvers, une
tête fine et distinguée, au large front, au teint pâle, aux traits élégants.
La plume à la main, le secrétaire de la ville d'Anvers est assis devant sa
table de travail sur laquelle est posé le buste de Marc Aurèle. Gevaert
s'occupait, en effet, à cette époque, d'un commentaire sur les écrits de
l'Empereur philosophe, et il n'avait pas manqué de recommander à
Rubens de s'enquérir des éditions nouvelles de ces écrits qui auraient été
publiées en Espagne. Au début de sa lettre, une des rares qu'il ait écrites
en flamand, l'artiste s'excuse de ne pas répondre en latin à la missive
que son compatriote lui avait adressée en cette langue. « Mais il ne
méritait pas l'honneur que celui-ci lui a fait et il s'est tellement rouillé

(1) Lettre à Peiresc : de Madrid, 2 décembre 1628.

dans toutes les nobles études qu'il aurait à demander grâce pour les solécismes qu'il ne manquerait pas de commettre. Il le supplie donc d'épargner à son âge un exercice réservé à la jeunesse et auquel il était autrefois rompu. » Malgré tout, il entremêle au flamand de sa lettre d'assez longs passages d'un latin très correct. Il aurait bien voulu pouvoir collationner pour son ami les textes des diverses éditions des *Douze Livres de Marc Aurèle* ; « on lui affirme avoir vu dans la célèbre Bibliothèque de Saint-Laurent (à l'Escurial) deux manuscrits portant ce titre ; mais, d'après ce qui lui a été dit de leur apparence par un homme fort peu grec en ces affaires, il croit qu'il ne s'agit là de rien de « bien neuf, ni de bien important, mais d'ouvrages déjà connus et répandus ». Sachant qu'il peut se confier en toute sûreté à Gevaert, Rubens s'explique avec lui très franchement sur la gravité de la situation politique en Espagne, où, à l'occasion des revers essuyés récemment de toutes parts, des plaintes et des blâmes éclatent contre le gouvernement. Avant de terminer cette lettre que l'état de sa santé le force d'abréger, il prie son ami de faire des vœux ardents pour son retour. Puis, dans un élan de tendresse, il lui recommande avec émotion son fils, *son cher petit Albert*. « J'aime de tout mon cœur cet enfant et je te supplie instamment, toi le favori des Muses et le meilleur des amis, de vouloir bien, de mon vivant ou après ma mort, prendre soin de lui avec mon beau-père et mon beau-frère. » La satisfaction du désir exprimé par Rubens de se retrouver bientôt à Anvers allait encore être différée, et il devait également renoncer au plaisir qu'il s'était promis de revoir l'Italie et de repasser par la Provence pour y visiter Peiresc.

Saisi par la politique, le grand artiste se voyait, en effet, obligé de subordonner tous ses projets à ceux d'une cour toujours lente à se décider et dont les incertitudes étaient encore augmentées à ce moment par la gravité des résolutions qu'elle avait à prendre. Buckingham ayant été assassiné (23 août 1628) à Portsmouth, alors qu'il se disposait à s'embarquer pour La Rochelle, le roi d'Espagne pouvait croire que sa mort entraînerait un changement dans la politique extérieure de l'Angleterre. Mais celle-ci, épuisée par les dépenses énormes de ses flottes, venait de subir coup sur coup des défaites désastreuses dans la lutte qu'elle soutenait à la fois contre la France et contre l'Espagne. Ayant donc un intérêt extrême à traiter avec l'une ou avec l'autre, elle les faisait en même temps

pressentir toutes deux sur les conditions qui lui seraient proposées, avant de se décider pour le parti qui paraîtrait le plus avantageux. De leur côté, la France et l'Espagne n'étaient pas moins intéressées à la conclusion de la paix. Richelieu, devenu maître absolu de la direction des affaires, ne voyait plus aucun profit à poursuivre la guerre contre l'Angleterre, et, préoccupé surtout d'affaiblir la maison d'Autriche, il s'appliquait à réunir toutes ses forces pour l'écraser. Quant à l'Espagne dont la déchéance et la détresse financière s'accusaient de plus en plus, elle aurait trouvé un avantage évident à s'assurer sinon l'appui, du moins la neutralité de l'Angleterre dans la lutte déjà longue et toujours difficile qu'elle soutenait contre les Hollandais révoltés. D'autre part, l'hostilité déclarée entre Charles Ier et le Parlement avait pris avec les années une tournure plus violente, et dans ces conditions, sur les conseils du secrétaire d'État, sir Francis Cottington et du grand trésorier, Richard Weston, favorables à une alliance avec l'Espagne, le roi d'Angleterre comprenait la nécessité de se débarrasser des complications extérieures.

Dès les premiers jours de 1629, l'arrivée à Madrid de l'abbé Scaglia, qui venait d'y être nommé ambassadeur extraordinaire du duc de Savoie, mettait la cour d'Espagne en demeure de se prononcer. Ce diplomate, en effet, ainsi qu'il l'avait fait peu de temps auparavant auprès de la Gouvernante des Flandres, — en repassant par Bruxelles à son retour de Londres, — pressait maintenant Olivarès de traiter avec l'Angleterre. Rubens, à raison de la connaissance parfaite de l'état des négociations engagées avec celle-ci, fut prié d'assister en tiers aux conférences de Scaglia et du comte-duc. Une lettre de Richard Weston, adressée à don Carlos Coloma, capitaine général du Cambrésis (1) et transmise par lui à la princesse Isabelle qui la communiquait aussitôt à son neveu, vint à point pour triompher des dernières résistances du roi. Cette lettre annonçait qu'afin de témoigner de ses bonnes dispositions, Charles Ier enverrait à Madrid un ambassadeur chargé de conclure si, de son côté, Philippe IV se décidait aussi à envoyer à Londres un diplomate ayant plein pouvoir à cet effet. En attendant, la venue d'un agent anglais, Endymion Porter, arrivé avec l'abbé Scaglia, confirmait ces ouvertures de Charles Ier. Il fallait se dépêcher de prendre parti à Madrid, si l'on ne voulait pas être

(1) Coloma avait été en 1622 ambassadeur de Philippe IV en Angleterre où il avait conservé de nombreuses relations.

devancé par la France, avec laquelle il était évident que des négociations étaient aussi entamées. Afin de répondre à la mission de Porter, Olivarès se décida à faire partir immédiatement Rubens pour Londres en lui donnant des lettres de créance pour le grand trésorier et pour le secrétaire d'État, ainsi que des instructions très détaillées sur la conduite qu'il aurait à tenir. En conséquence, Philippe IV, écrivant le 27 avril 1629 à sa tante, l'avisait de l'envoi de Rubens en Angleterre, afin d'y poursuivre les négociations en vue de la paix et de travailler préalablement à obtenir une suspension d'armes, en se conformant aux ordres qu'il avait reçus à cet égard. Il devait d'ailleurs, à son passage à Bruxelles, communiquer ses instructions à la princesse Isabelle, et une seconde dépêche du roi, datée du même jour, invitait celle-ci à faire remettre à l'artiste le montant de ses frais de retour à Bruxelles et une somme convenable pour le nouveau voyage qu'il allait entreprendre. Pour donner au peintre-diplomate l'autorité nécessaire en vue de l'accomplissement de sa mission, Philippe IV informait « sa bonne tante qu'à raison des services et bonnes parties de Rubens », il la priait de lui faire délivrer patente de l'office de secrétaire de son conseil privé, avec survivance de cette charge au profit de son fils aîné. De plus, comme témoignage particulier de sa bienveillance, le roi faisait don à l'artiste d'une bague enrichie de diamants d'une valeur de 2 000 ducats.

Rubens partit le 29 avril 1629 pour Bruxelles, en hâte et sans prendre le temps de visiter sur sa route son ami Peiresc, ainsi qu'il l'eût désiré. Les regrets de celui-ci n'avaient pas été moins vifs à l'annonce de cette déconvenue, et, dans une lettre à Pierre Dupuy (2 juin 1629), il lui apprenait sa déception de n'avoir pu « le gouverner quelques jours en lui exposant ses petites curiosités ». A Paris, où il arrivait le 10 mai, Rubens descendait chez l'ambassadeur de Flandre et y faisait un petit séjour afin de mettre le baron de Vicq au courant de la situation et de se renseigner lui-même sur les dispositions actuelles de la cour de France. Il désirait, d'ailleurs, voir en place les tableaux de la galerie de Médicis et surtout être fixé au sujet de la commande, toujours pendante, des compositions à exécuter pour la galerie d'Henri IV. Il avait donc visité l'abbé de Saint-Ambroise, ainsi que quelques-uns de ses amis, et, dans une lettre écrite à Peiresc le 18 mai 1629, P. Dupuy lui parle « du peu de séjour que fait M. Rubens à Paris où il a vu le palais de la Reine Mère (le Luxembourg)

avec tout son ameublement, et me dit n'avoir rien vu de si magnifique
en la cour d'Espagne. La chambre où est son lit, qui est enfermée dans
un grand pavillon, ressemble à ces lieux enchantés décrits ·dans les
Amadis; il n'y a que M. de Balzac, avec ses hyperboles, capable d'en
faire la description ». Après quoi, l'artiste gagnait Bruxelles, où il avait
à rendre compte à l'Infante du résultat de sa mission et des circonstances
nouvelles qui exigeaient son départ immédiat pour l'Angleterre.

L'absence de Rubens s'était prolongée bien au delà de ses prévisions, et
les huit mois qu'elle avait durés, bien qu'il eût cherché à les employer de
son mieux, s'étaient écoulés sans grand profit pour son art. Mais, au
point de vue de ses intérêts et de sa fortune, le résultat dépassait ses
espérances. Aux dispositions assez peu bienveillantes que le roi avait
d'abord manifestées à son égard, succédait bientôt une faveur éclatante.
Il revenait de Madrid comblé des marques de cette faveur et Philippe IV
avait dès lors conçu pour sa personne aussi bien que pour son talent
une telle prédilection que dans l'avenir il allait en quelque sorte accaparer
ses œuvres pour en décorer tous ses palais.

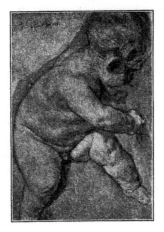

ÉTUDE D'ENFANT.
(Collection de l'Albertine.)

ESQUISSE D'UNE BACCHANALE.
(Collection de M. Ch. Stein.)

CHAPITRE XVI

DÉPART DE RUBENS POUR L'ANGLETERRE (JUIN 1629). — ACCUEIL QUI LUI EST FAIT PAR
LE ROI. — DIFFICULTÉS QU'IL RENCONTRE DANS L'ACCOMPLISSEMENT DE SA MISSION.
— RETOUR A ANVERS ET MARIAGE AVEC HÉLÈNE FOURMENT (6 DÉCEMBRE 1630).

DESSIN A LA PLUME.
(Musée du Louvre)

Au milieu des soins que lui impo-
sait son départ précipité pour
l'Angleterre, Rubens avait à
peine trouvé le temps de passer trois ou
quatre jours à Anvers pour y embrasser
ses fils, voir ses amis proches et mettre
un peu d'ordre dans ses affaires les plus
urgentes. Ce n'est pas impunément
qu'après une pareille absence il avait
goûté quelques instants la satisfaction de
se retrouver chez lui, car, écrivant quel-
ques mois après à Dupuy et à Peiresc
(lettres datées de Londres les 8 et
9 août 1629), il se plaint à tous deux de l'obligation où il a été de
quitter de nouveau son foyer, « où cependant sa présence eût été si néces-

saire.... Au temps de sa jeunesse, il eût trouvé plus d'intérêt à voir en si peu de temps, ainsi qu'il l'a fait, des contrées si variées. Son corps à ce moment eût été plus robuste pour endurer les fatigues de la poste et, à pratiquer ainsi des peuples si divers, son esprit aurait pu se rendre capable de plus grandes choses pour l'avenir. Maintenant, au contraire, ses forces vont en déclinant, et de tant de fatigues il ne saurait tirer d'autre profit que celui de mourir un peu plus instruit. Il se console pourtant à la pensée de tous les beaux spectacles qui se sont offerts à lui sur son chemin ».

Le 22 mai 1629, le secrétaire d'État, sir Francis Cottington, mis au courant de la mission de Rubens, écrivait en Flandre à don Carlos Coloma que Charles Ier était très satisfait de cette mission, « non seulement eu égard aux propositions qu'apportait Rubens, mais aussi à cause du désir qu'il avait de connaître un homme d'un pareil mérite ». En même temps que cette lettre, il envoyait un sauf-conduit pour l'artiste, et celui-ci s'embarquait à Dunkerque avec son beau-frère Henri Brant sur un navire anglais qui venait de ramener sur le continent un gentilhomme lorrain, le marquis de Villé, lequel retournait dans son pays. Le 5 juin, Rubens arrivait à Londres, où il descendait chez son ami, Balthazar Gerbier, que Charles Ier avait chargé de le recevoir et de le défrayer de tout. Le peintre, nous le savons, n'était pas un inconnu pour le roi d'Angleterre, et ce dernier, qui possédait un de ses tableaux, *Judith et Holopherne*, peint dans sa jeunesse, lui avait fait demander quelques années auparavant son portrait par le ministre d'Angleterre à Bruxelles (1), « avec une telle instance, écrivait alors Rubens (lettre à Valavès du 10 janvier 1625), qu'il n'y eut aucun moyen de le pouvoir refuser, encore qu'il me semblât peu convenable d'envoyer mon portrait à un prince de telle qualité; mais il avait forcé ma modestie ». Aussi, à peine informé de l'arrivée de l'artiste, le roi l'avait invité à venir le voir à Greenwich, où il se trouvait, et lui avait fait le plus gracieux accueil.

L'Angleterre était naturellement devenue le point de mire de la France et de l'Espagne, et les ministres dirigeants de ces deux pays, Richelieu et Olivarès s'efforçaient à l'envi d'obtenir avec elle un traité d'alliance. Dans ces conditions, la cour britannique, hésitante, cherchait par une politique

(1) C'est le beau portrait de Windsor dont nous donnons une reproduction en tête de ce volume.

d'atermoiement à se faire payer le plus cher possible son concours. Autour des gros joueurs, le fretin des petits États s'agitait, allant de l'un à l'autre, et tour à tour la République de Venise, le duc de Lorraine, le duc de Savoie et le comte Palatin proposaient leurs combinaisons, chacun voulant tirer son épingle du jeu. De toutes ces intrigues enchevêtrées résultait une situation d'autant plus embrouillée que les choses, changeant de face à chaque instant, les ambassadeurs des diverses puissances intéressées n'osaient s'avancer trop loin de peur de dépasser leurs pouvoirs, car à tout moment les changements imprévus de la situation exigeaient des instructions nouvelles. D'autre part, les communications avec l'Angleterre, soumises non seulement à l'état de la mer, mais aux difficultés résultant des hostilités pendantes entre les différentes nations, entraînaient forcément de longs retards, et bien souvent les instructions attendues, lorsqu'elles parvenaient aux intéressés, ne répondaient plus aux circonstances qui les avaient provoquées. Malgré la hâte qu'il avait mise à son voyage, Rubens devait l'éprouver lui-même, car, en exposant à Charles Ier l'objet de la mission spéciale dont il était chargé, il apprenait de lui que, lassé des retards que lui avait opposés l'Espagne, il avait conclu, le 24 avril, un traité d'alliance avec la France. Ce n'était point là, au dire du roi lui-même, un motif suffisant pour rompre les négociations projetées, et, tout en faisant sur certains points des réserves, notamment au sujet de la suspension d'armes proposée par Philippe IV, il engageait Rubens à s'aboucher avec ses ministres pour aviser à la suite qu'il conviendrait de donner aux propositions de l'Espagne. Rubens, d'ailleurs, n'était pas pris au dépourvu, car, de son côté, il était en mesure d'annoncer à Charles Ier que Philippe IV avait, lui aussi, entre les mains un projet de traité avec la France, et qu'au cas où l'Angleterre persisterait dans ses dispositions, ce projet deviendrait une réalité. Les lettres de créance du peintre-diplomate ayant été remises à sir F. Cottington et au grand trésorier Richard Weston, le roi leur adjoignit lord Pembrocke pour conférer avec lui.

Comme à Madrid, l'envoyé de Philippe IV rencontrait à Londres les défiances de l'ambassadeur de la République de Venise, étroitement liée avec la France. Voyant d'un mauvais œil la venue de Rubens, Alvise Contarini le dépeint dans ses dépêches « comme un homme ambitieux et avide, ce qui donne à penser qu'il vise surtout à faire parler de lui et à

obtenir quelque bon présent ». Joachimi, le représentant des Provinces-Unies ne lui était, du reste, pas plus favorable et recherchait toutes les occasions de le contrecarrer. En revanche, l'artiste trouvait, au début surtout, l'appui le plus bienveillant dans la personne de l'envoyé du duc de Savoie, Lorenzo Barozzi, avec lequel il avait aussitôt lié d'affectueuses relations. Chaque matin, il allait entendre chez lui la messe, et, poursuivant tous deux le même but, ils se tenaient mutuellement au courant de leurs démarches respectives. Peu de jours après que Rubens était installé à Londres, ils avaient même failli périr ensemble, victimes d'un accident survenu à l'embarcation dans laquelle ils étaient montés pour se rendre à Greenwich. Par suite d'un brusque mouvement de l'un des passagers, cette barque avait chaviré et Rubens étant tombé à l'eau avait été recueilli par des bateliers du voisinage, tandis que Barozzi n'était sauvé qu'à grand'-peine, après un triple plongeon et que le chapelain qui les accompagnait perdait la vie.

Précédé en Angleterre par sa réputation, Rubens ne devait pas tarder à y être apprécié pour lui-même. Il avait bien vite gagné la faveur de Charles I^{er} et après quelques pourparlers avec les ministres, il leur avait aussi inspiré la plus entière confiance. Au milieu des nombreuses questions abordées dans ces conférences, il ne se laissait jamais distraire de l'objet principal de sa mission. Évitant de se prononcer sur les divers expédients qui tour à tour lui étaient proposés, il objectait que ses pouvoirs étaient strictement limités à une suspension d'armes consentie en vue d'un traité de paix définitive dont la conclusion serait réservée à des ambassadeurs commis à cet effet. Comprenant, au surplus, toute la gravité des circonstances, il n'hésitait pas à écrire en un même jour (30 juin) à Olivarès jusqu'à trois lettres consécutives, pour le mettre au courant de la situation. Il a vu dès l'abord le maximum des concessions auxquelles peut consentir l'Angleterre, et comme les résolutions, qui dépendent à la fois du roi et de ses ministres, y sont sujettes à de grandes variations, il insiste pour qu'on prenne à Madrid une décision nette et rapide, autrement ses efforts seraient paralysés. L'ambassadeur de France est attendu de jour en jour, et il est certain qu'en rappelant les engagements par lesquels on vient de se lier de part et d'autre, il cherchera de son mieux à parer aux propositions de l'Espagne et à rendre encore plus étroite l'alliance déjà signée.

Le 2 juillet, nouvelle missive de Rubens au comte-duc pour réclamer avec plus d'insistance le départ immédiat d'un ambassadeur espagnol, l'Angleterre s'engageant de son côté à l'envoi simultané d'un plénipoten-

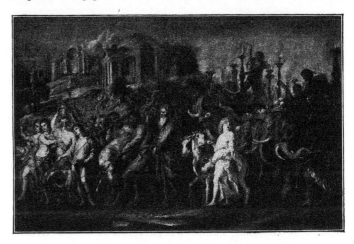

LE TRIOMPHE DE JULES CÉSAR, D'APRÈS MANTEGNA.
(National Gallery)

tiaire chargé de conclure. Mais, pas plus à Londres qu'à Madrid, on ne semblait disposé aux promptes déterminations sollicitées par Rubens. L'arrivée de l'ambassadeur de France, Châteauneuf (15 juillet), avait encore ajouté aux hésitations de Charles I^{er}, qui paraissait uniquement préoccupé de faire patienter l'artiste. Celui-ci, sans se contenter de la vague assurance des bonnes dispositions du roi, réclama et obtint enfin de lui une note écrite par laquelle, bien à regret, celui-ci s'engageait « sur sa foi royale » à ne faire, pendant la durée du traité qui serait conclu, aucune ligue avec la France au préjudice de l'Espagne. Entre temps, Rubens donnait à Olivarès des détails intéressants sur la cour d'Angleterre. « Le roi, écrivait-il le 22 juillet, est très amoureux de la reine, sa femme, et celle-ci a un grand ascendant sur son mari. » Quant aux seigneurs de leur entourage, « le train qu'ils mènent est magnifique et tout à fait dispendieux »; ils tiennent table ouverte, montrent en tout une prodigalité extrême, à laquelle beaucoup d'entre eux « ne peuvent suffire qu'en trafiquant, argent comptant, des affaires publiques et pri-

53

vées ». Il ajoute que le cardinal de Richelieu, connaissant cette situation, se fait à Londres beaucoup de partisans par ses libéralités et que son émissaire Furston est chargé d'offrir au grand trésorier une somme considérable s'il veut entrer dans les vues du ministre français.

On comprend qu'en présence des lenteurs et des indécisions qui lui étaient opposées, Rubens ait senti plus d'une fois la patience lui échapper. Il n'était pas l'homme des situations ambiguës, et toutes les duplicités qu'il rencontrait sur son chemin étaient bien faites pour l'écœurer. Peut-être, lassé de ces tergiversations, s'était-il avancé un peu plus que n'aurait voulu Olivarès, et celui-ci lui aurait-il laissé entendre un peu vivement dans une de ses lettres qu'il avait outrepassé ses in- structions; toujours est-il qu'en lui répondant, Rubens, fort de sa con- science et de son honnêteté, « supplie qu'on le laisse retourner à Anvers; non qu'il ne préfère toujours à ses intérêts le service de Sa Majesté; mais, voyant que, pour le moment, il n'a rien à faire à Londres, il trouve qu'un plus long séjour lui serait dommageable ». Si, avec le sentiment légitime de sa dignité, l'artiste n'a pu supporter de voir ses services méconnus, il allait bientôt recevoir comme dédommagement les témoi- gnages les moins équivoques de satisfaction qui, à la suite de cet inci- dent, lui furent prodigués de toutes parts. Apprenant qu'il voulait quitter l'Angleterre, Weston et Cottington écrivirent, en effet, à Olivarès pour se louer tous deux de l'habileté de Rubens et de son tact exquis. De son côté, Philippe IV chargeait sa tante de dire à son peintre « qu'il ne devait pas rompre la négociation confiée à sa prudence bien connue »; enfin les membres de la Junte d'Espagne adressaient à deux reprises au négo- ciateur des éloges et des remerciements pour le zèle et le dévouement dont il avait fait preuve.

Mais, en dépit d'assurances aussi flatteuses, Rubens sentait de jour en jour plus vivement l'ennui de perdre ainsi un temps qu'il aurait pu si bien employer. Avec son impérieux besoin d'activité, il mettait, du moins, à profit les instants de loisir dont il disposait, en peignant d'après la suite des cartons du *Triomphe de Jules César* par Mantegna, trois copies qui sont indiquées à son inventaire avec la mention : « *impar- faites* » et dont une seule, appartenant aujourd'hui à la National Gallery, nous a été conservée. Au temps de son séjour à Mantoue, il avait pu admirer ces compositions magistrales au Théâtre de cette ville, où elles

étaient alors exposées. Cependant, en dépit de l'opinion généralement admise, ce n'est pas à Mantoue, croyons-nous, que Rubens exécuta ces copies, mais bien à la cour de Charles Ier, qui, avec la galerie des Gonzague, venait d'acquérir les originaux. La liberté d'interprétation, le sens personnel et la sûreté facile de la facture qu'on remarque dans ces copies dénotent la pleine maturité de Rubens. C'est avec une entière indépendance, en effet, qu'il traduit en la modifiant l'œuvre de son illustre devancier, qu'il y supprime à son gré des figures, qu'il en ajoute d'autres comme répondant mieux à l'idée qu'il se fait de l'antiquité. A la pompe du triomphe, il joint ici la beauté du paysage où il l'encadre, le mouvement, le sens de la vie et toutes ces qualités pittoresques que bientôt il manifestera lui-même avec une ampleur merveilleuse dans l'ensemble des décorations imaginées pour l'Entrée solennelle de l'archiduc Ferdinand à Anvers.

Mais c'était là pour lui une bonne fortune trop rare, et pas plus qu'à Madrid, il ne trouvait à Londres d'artistes avec lesquels il aurait pu frayer. Chassés par les persécutions qui avaient ensanglanté les Flandres, les fabricants émigrés étaient venus, il est vrai, apporter à l'Angleterre le tribut de leur travail et avec la richesse croissante du pays, les rois et les grands seigneurs avaient pu attirer et retenir auprès d'eux un maître tel qu'Holbein ; mais, malgré les progrès du luxe, on ne pouvait citer après lui un autre nom de quelque importance. Des inconnus, comme les Horebout de Gand et les Geraert de Bruges, fournissaient à la couronne pendant deux générations ses peintres attitrés. Van Dyck, qui devait s'établir à Londres trois ans après, n'y avait encore fait qu'un court séjour en 1620 et, comme lui, G. Honthorst venu d'Utrecht, sur l'ordre du roi, l'année d'avant, était bientôt rentré dans sa patrie.

A défaut d'artistes, Rubens pouvait jouir à Londres de la société des érudits, et cette ville était, sous ce rapport, bien mieux partagée que Madrid. Il avait, sans doute, rencontré en Espagne « nombre de gens instruits, mais en général d'humeur un peu trop austère, à la façon des théologiens les plus sourcilleux » ; il était, au contraire, émerveillé des trésors des collections anglaises. Ainsi qu'il l'écrivait à P. Dupuy (8 août 1629) : « l'île où je suis maintenant me paraît un théâtre bien digne de la curiosité d'un homme de goût, non seulement à cause de l'agrément du pays, de la beauté de la race, de la richesse de l'aspect extérieur

qui me paraissent au plus haut degré le propre d'un peuple riche, heureux de la paix profonde dont il jouit; mais aussi à raison de la quantité incroyable de tableaux excellents, de statues et d'inscriptions antiques que possède cette cour. Je ne vous parlerai pas ici des marbres d'Arundel, que le premier vous m'avez fait connaître, et je confesse n'avoir jamais rien vu de plus rare en fait d'antiquités que les traités entre Smyrne et Magnésie, avec les décrets de ces deux cités. J'ai grand regret que Selden, à qui nous devons cette publication, se soit détourné de ces nobles études pour se mêler à des dissensions politiques, occupation qui me paraît s'accorder si mal avec l'élévation de son esprit et l'étendue de son savoir, qu'il ne doit pas accuser la fortune quand, après avoir provoqué dans des troubles séditieux la colère d'un roi indigné, il a été jeté en prison avec d'autres membres du Parlement ».

Rubens, lorsqu'il parle ainsi, ne semble pas se douter de la situation intérieure de l'Angleterre, et cependant, peu de temps auparavant, frappé de l'insolence et de la légèreté de Buckingham, il prédisait avec une clairvoyance en quelque sorte prophétique, les terribles conséquences que la politique du favori de Charles Ier pouvait entraîner pour la royauté elle-même. Les événements avaient marché depuis lors, et John Selden, que Rubens connaissait surtout comme archéologue, avait été amené, comme jurisconsulte et membre du parlement, à protester contre les empiète-ments de la couronne en s'opposant à une levée d'impôts qui lui semblait illégale. Incarcéré au commencement de 1629, il ne devait être rendu à la liberté qu'en 1634. C'était assurément un des érudits avec lesquels Rubens aurait eu le plus de plaisir à s'entretenir, car, l'année d'avant, Selden avait publié une traduction avec commentaires de toutes les in-scriptions que possédait le comte d'Arundel (1). Rubens, qui avait peint pour ce dernier l'admirable portrait de famille de la Pinacothèque de Munich, était depuis longtemps en relations avec lui, et, à défaut de Selden, il pouvait trouver chez le comte, Franciscus Junius, un Allemand d'ori-gine, qui, entré en 1620 au service de ce grand seigneur, était devenu son bibliothécaire. Junius s'occupait dès lors de recherches sur la peinture des anciens qui étaient bien faites pour intéresser Rubens. Quelques années après, à la suite de la publication de son livre : De Picturâ veterum,

(1) *Marmora Arundeliana*; Londres, 1628, in-4°. Ces marbres sont aussi connus sous le nom de *Marbres d'Oxford*.

imprimé à Amsterdam, l'artiste lui témoignait en effet, tout le contentement qu'il avait trouvé à la lecture de cet ouvrage dont il louait fort la composition, en souhaitant qu'avec la même conscience, Junius donnât également un traité de la peinture italienne.

Quant aux monuments qui formaient la collection d'Arundel, rapportés d'Asie Mineure en 1627, ils venaient d'être tout récemment installés dans le beau palais que le comte. s'était fait construire au bord de la Tamise. L'ensemble ne comprenait pas moins de trente-sept statues et de cent vingt-huit bustes exposés dans une galerie, avec des autels, des sarcophages, des bijoux et des objets de toute sorte, recueillis dans des fouilles faites à Paros. Les marbres portant des inscriptions avaient été encastrés dans les murailles

ÉTUDE DE CHEVAL.
(Musée du Louvre.)

du jardin attenant à cette magnifique résidence. Par un hasard singulier, tous ces monuments avaient failli devenir la ·propriété de Peiresc lui-même pour qui ils avaient été achetés dans le Levant, au prix de cinquante louis, par un de ses agents nommé Samson. Malheureusement, au moment où ils allaient être embarqués pour être expédiés en Provence, les vendeurs, sous un prétexte quelconque, en avaient différé la livraison, séduits par l'offre d'une somme un peu plus élevée que leur proposait un certain Guillaume Petty qui les avait acquis pour la collection du comte d'Arundel. On comprend la joie que dut éprouver Rùbens

à voir et à étudier tant d'objets si précieux. Bien qu'il eût prié Dupuy de
communiquer à Peiresc la lettre qu'il lui adressait le 8 août, l'artiste,
dès le lendemain, en écrivait une autre à Peiresc lui-même, comme s'il
avait à cœur de se dédommager « du silence d'une année presque entière »
qu'avait subi leur correspondance. Il se plaint à son ami des obstacles
apportés à son projet de passer par la Provence à son retour d'Espagne.
« Libre de disposer de sa vie à son gré, il serait déjà allé le visiter, ou il
serait à ce moment même auprès de lui.... Il n'a pas cependant tout à
fait renoncé à l'espoir de ce voyage en Italie, objet de tous ses vœux »,
il ne voudrait pas mourir sans le réaliser. Il serait au comble du bonheur
si, en le faisant, il pouvait lui présenter ses civilités dans cette séduisante
Provence où il pourrait profiter de ses chers entretiens. Ainsi qu'il l'a
fait à Dupuy, il vante à Peiresc les ressources de toute sorte que lui offre
« cette île où, au lieu de la barbarie à laquelle on devrait s'attendre sous
ce climat et à une si grande distance des élégances italiennes », on ren-
contre tant et de si belles collections, comme celles du roi, celle du feu
duc de Buckingham où il retrouvait bon nombre d'objets qui lui avaient
appartenu et surtout celle du comte d'Arundel. S'il est privé de la conver-
sation de Selden, dont il déplore l'emprisonnement, il peut du moins
fréquenter « le chevalier Cotton, grand antiquaire, remarquable par
l'étendue de son savoir, et le secrétaire Boswel, que Peiresc doit aussi
connaître, car il est en relations avec tout ce que le monde compte
d'hommes distingués. Il aura prochainement par lui communication de
certains passages concernant les débauches de Théodora, passages omis
dans l'*Histoire Anecdotique* de Procope et supprimés probablement par
pudeur, dans l'édition d'Alemanni, mais qui ont été publiés d'après un
manuscrit inédit du Vatican ».

En même temps que l'archéologie et l'histoire, la science préoccupe
Rubens et il parle à Peiresc d'un savant hollandais nommé Drebbel, fixé
en Angleterre et dont il a été déjà plus d'une fois question dans ses lettres.
« Je ne l'ai encore rencontré que dans la rue, dit-il, où j'ai échangé trois
ou quatre paroles avec lui, parce qu'il habite maintenant la campagne,
assez loin de Londres. Il en est de lui comme de ces choses dont parle
Machiavel, qui semblent, dans l'opinion du vulgaire, plus grandes de loin
que de près, car, à ce qu'on m'assure, depuis bien des années on n'a pas
vu de lui d'autre invention que cet instrument d'optique qui, placé perpen-

diculairement au-dessus des objets, les grandit démesurément, ou cet anneau de verre, qui est censé réaliser le mouvement perpétuel et qui n'est, en somme, qu'une pure bagatelle. Quant à ses machines et à ses engins, construits en vue de secourir La Rochelle, ils n'ont produit aucun effet. Je ne voudrais pas m'en fier à la rumeur publique pour déprécier un homme aussi illustre; mais j'aurais besoin pour le juger de le voir chez lui et, s'il est possible, de m'entretenir avec lui. Je ne me rappelle pas avoir vu une physionomie plus extravagante que la sienne, et il y a, dans cette homme si déguenillé et si grossièrement vêtu, je ne sais quoi d'étrange, qui serait de nature à le rendre ridicule (1). » Rubens, on le voit, ne se laisse pas prendre aux réputations, et, sans accepter les opinions toutes faites, il veut avoir avec les gens un commerce personnel avant de les juger.

Dans cette lettre aussi bien que dans celle qu'il a écrite la veille à Dupuy, l'artiste exprime le très vif désir de regagner bientôt Anvers « où sa présence serait si nécessaire ». L'accueil qu'il reçoit à Londres ne lui fait pas oublier son cher foyer. Il est pourtant très apprécié par le roi et par l'aristocratie anglaise: le comte Carlisle le promène journellement dans son carrosse; les ministres et les plus grands personnages donnent pour lui des fêtes, et un jour qu'il s'était rendu avec Henri Brant, son beau-frère, à Cambridge pour y visiter l'Université, le Conseil lui a conféré la plus haute distinction dont il dispose en le nommant *Magister in artibus*. Mais ces passe-temps ou ces honneurs sont loin de compenser à ses yeux le désœuvrement d'une existence pour laquelle de moins en moins il se sent fait. La nouvelle qu'il a reçue de la maladie de son fils ajoute encore à son impatience, et, le 15 décembre 1629, dans une lettre à son ami Gevaert, après l'avoir remercié de la sympathie affectueuse qu'il témoigne à ce jeune homme, il lui exprime tous ses regrets du surcroît de travail que l'absence de Brant lui apporte dans l'expédition des affaires municipales et le prie de patienter un peu jusqu'à leur retour à tous deux, qu'il souhaiterait le plus prochain possible. Afin de le hâter de son mieux, il insiste auprès d'Olivarès sur la nécessité de faire, en vue d'un accord, toutes les concessions qu'il croira convenables. « Je n'ai, dit-il, ni le

(1) Huygens, qui eut avec Drebbel, comme avec Bacon, des relations très suivies en Angleterre, juge Drebbel moins sévèrement que ne fait Rubens, et en parlant de son invention du microscope, il s'étend d'une manière vraiment prophétique sur les conséquences que cette découverte doit apporter dans l'étude de la nature.

talent ni la qualité pour donner des conseils à Votre Excellence; mais je
considère de quelle importance est cette paix qui me paraît le nœud de
toutes les confédérations de l'Europe et dont la seule appréhension produit

MINERVE PROTÉGEANT LA PAIX CONTRE LA GUERRE.
(National Gallery)

aujourd'hui de si grands effets. » Malgré ces instances, le départ des
plénipotentiaires devait de part et d'autre subir bien des retards par
suite des questions d'étiquette soulevées à ce sujet par les deux cours, et
aussi à cause de l'impossibilité où était don Carlos Coloma, l'ambassa-
deur désigné pour l'Espagne, d'abandonner les opérations militaires qu'il
dirigeait dans les Pays-Bas. Cependant, après maint sursis, le départ de
Coloma était enfin annoncé, et c'est avec une satisfaction évidente qu'à la
date du 14 décembre, Rubens écrit à Olivarès que, conformément à la
permission qu'il a reçue, il fait ses préparatifs pour retourner chez lui
quelques jours après l'arrivée de Coloma, « car il ne saurait différer
davantage sans un grand préjudice pour ses affaires domestiques, lesquelles
vont se ruinant par cette longue absence de dix-huit mois et que sa
présence seule pourra remettre en état ».

Ce retour si impatiemment attendu était de nouveau ajourné par
l'arrivée tardive de Coloma, qui non seulement ne faisait son entrée à

Londres que le 11 janvier 1630, mais qui retenait encore Rubens près de lui
pendant six semaines, ainsi qu'il y était autorisé par l'Infante, afin d'être
mis au courant de toutes les négociations auxquelles celui-ci avait été mêlé.

ESQUISSE POUR LE PLAFOND DE WHITEHALL.
(Musée de Bruxelles.)

Ce n'est que le 3 mars que Rubens put définitivement prendre congé du
roi d'Angleterre au palais de Whitehall. Comme témoignage de l'estime
qu'il avait pour sa personne, Charles Ier lui conférait le titre de chevalier,
ajoutant à cet honneur le don d'une épée enrichie de pierres précieuses,
celui d'une chaîne d'or, d'une bague en diamants qu'il portait au doigt,
ainsi que d'un cordon de chapeau également garni de diamants et d'une
valeur de plus de 12 000 francs. Trois jours après, Rubens quittait
Londres, porteur d'un passe-port spécial du roi, par lequel les États de
Hollande étaient priés de ne pas l'inquiéter au cas où le navire sur lequel
il était monté serait rencontré par leurs vaisseaux. Mais la traversée
s'effectua sans encombre. Dès son retour à Bruxelles, l'Infante pour recon-
naître le dévouement et l'intelligence dont « son peintre » avait fait preuve

pendant sa mission, décidait qu'il recevrait le traitement de sa charge de
secrétaire de son Conseil privé, même sans avoir à en exercer les fonctions.
A raison des règles héraldiques en vigueur dans les Flandres, le titre de
chevalier accordé par Charles Ier à Rubens ne pouvant devenir effectif que
moyennant une autorisation de la couronne, l'artiste avait sollicité cette
permission « en invoquant le lustre et l'autorité plus grande qu'il en
tirerait dans les occasions qui pourraient s'offrir de servir Sa Majesté ».
Sur l'apostille favorable de l'Infante, la Junte de Madrid rappelait que
« l'empereur Charles-Quint avait fait Titien chevalier de Saint-Jacques »
et que les services importants rendus par le postulant, ainsi que la charge
de secrétaire de S. M. empêcheraient que « l'octroi de cette grâce pût tirer
à conséquence pour d'autres artistes » et elle concluait à l'adoption de
cette requête qui fut, en effet, accueillie le 20 août 1631 par Philippe IV.
Aussi, à partir de ce jour, le peintre ajoutait aux armes anciennes de sa
famille un *canton de gueules au lion léopardé d'or*, emprunté à l'écusson
royal d'Angleterre et qui figure dans les armoiries gravées sur l'autel de
la chapelle funéraire de Rubens à l'église Saint-Jacques.

Le 24 mai 1631, les frais des voyages diplomatiques faits en 1629 et
1630 par le maître « allant et venant pour le service de S. M. » furent
réglés par une ordonnance de l'Infante moyennant une somme de
12 374 livres de Flandre, somme très modérée quand on songe à la lon-
gueur et à la durée de ces voyages. Heureusement les intérêts de l'artiste
n'avaient pas eu trop à souffrir de ces séjours à l'étranger, car, ainsi qu'il
lui était arrivé avec le roi d'Espagne, il rapportait d'Angleterre la
commande d'un travail très important à exécuter pour Charles Ier, la déco-
ration du plafond de la Grande Salle des Banquets du palais de Whitehall,
pour le prix de 3 000 livres sterling. Depuis longtemps, et déjà même
sous le règne précédent, nous le savons, il avait été question de confier
ce travail à Rubens ; mais, après bien des retards, l'affaire venait enfin
d'aboutir. Le maître avait-il peint à Londres les esquisses de ce plafond
pour les soumettre à Charles Ier, où les avait-il faites dès son retour à
Anvers ? Nous l'ignorons. En tout cas, ce n'est plus que d'après ces
esquisses dont les collections du roi d'Angleterre possédaient à la fois un
aspect d'ensemble et des études de détail, qu'il convient aujourd'hui
d'apprécier cette décoration, car l'état actuel des originaux, détériorés par
l'humidité autant que par les nombreuses restaurations qu'ils ont dû subir,

est tout à fait désastreux. Les toiles détendues, boursouflées, ternes et noircies n'ont rien conservé de la fraîcheur et de l'éclat qui en faisaient le principal mérite et que seules les esquisses nous montrent maintenant. La décoration totale formée de neuf compositions reliées entre elles par des ornements, est consacrée à célébrer les bienfaits du règne de Jacques Iᵉʳ et son apothéose. Ce ne sont là, en réalité, que de pures allégories sans grand intérêt et qui pourraient tout aussi bien s'adapter à la glorification de n'importe quel souverain. Sans doute, l'ordonnance témoigne de l'habileté consommée de l'artiste par la facile ampleur des conceptions et par l'ingéniosité avec laquelle toutes ses figures plafonnantes sont groupées dans les encadrements rectilignes ou courbes qui les contiennent. Mais il faut bien reconnaître que ces personnifications de vices ou de vertus dont regorgeait déjà la galerie de Médicis, sont ici encore plus banales. Au sortir de l'inaction forcée et des longs ennuis auxquels le condamnait sa mission, il semble que Rubens se soit un peu rouillé· ou qu'il n'ait pas fait grand effort pour renouveler de pareils symboles. Deshabitué de son art, il a trop complaisamment puisé dans ce fonds toujours disponible d'allégories peu définies, insuffisamment caractérisées par leurs attributs, aussi peu significatives que ces lieux communs de rhétorique dont les poètes officiels d'alors remplissaient à l'envi les panégyriques qu'ils prodiguaient aux souverains dans l'espoir de stimuler leur générosité. A peine çà et là, tranchant sur ces fades déclamations, peut-on· citer quelques figures d'une invention plus personnelle, gracieuses comme ces génies qui folâtrent entre eux dans l'amusant pêle-mêle des deux petites frises, ou puissantes et grandioses comme cet *Hercule terrassant l'Envie*, dont Rubens faisait graver par C. Jegher le groupe pittoresque. En revanche, les esquisses maintenant dispersées dans plusieurs collections (chez le baron Oppenheim à Cologne, dans la galerie Lacaze au Louvre, à l'Académie de Vienne, à l'Ermitage) et surtout celle des *Bienfaits du Gouvernement du roi*, récemment acquise par le Musée de Bruxelles, ont bien l'entrain et la légèreté d'exécution, le mouvement, la belle allure et la plénitude d'éclat qui marquent la maturité de l'artiste.

Le 11 août 1634, les peintures étaient à peu près terminées; mais, connaissant la pénurie du trésor royal, Rubens n'avait pas mis grand empressement à les envoyer. La goutte l'empêchait d'ailleurs de remplir la promesse qu'il avait faite au roi d'aller lui-même les mettre en place.

Aussi, comme elles étaient restées assez longtemps roulées dans son atelier des craquelures s'y étaient produites et il avait dû réparer lui-même le dégât. Enfin, au mois de juillet 1635, Charles Ier ayant pris à sa charge les frais de sortie et d'entrée des caisses contenant ces peintures, elles furent déposées le 8 octobre suivant chez un marchand anglais fixé à Anvers nommé Wake, pour qu'il les expédiât à Londres, où elles n'arrivèrent qu'à la fin de décembre. Rubens, de son côté, délégua un homme sûr, probablement un de ses élèves, pour veiller à leur installation. Six années entières s'étaient écoulées depuis qu'elles lui avaient été commandées et il devait attendre longtemps encore leur paiement. Dans une lettre à Peiresc, datée du 16 mars 1636, il lui écrit à ce propos : « Comme j'ai les Cours en horreur, j'ai chargé un tiers de porter mon ouvrage en Angleterre. Il est actuellement en place et, au dire de mes amis, S. M. en est tout à fait satisfaite. Je n'ai pourtant pas encore reçu le paiement, et cela aurait lieu de me surprendre si j'étais novice en ces affaires. » Le premier acompte de 800 livres sterling ne fut versé que le 28 novembre 1637 et le dernier de 730 livres sept mois plus tard, le 4 juin 1638, également par l'entremise de Lionel Wake auquel Rubens avait donné tous ses pouvoirs. Enfin, le 24 mars de l'année suivante, ce même Wake fut chargé de remettre à l'artiste une chaîne d'or du poids de 82 onces 1/2, probablement en témoignage de la satisfaction du roi.

Une autre œuvre exécutée par Rubens pendant son séjour en Angleterre avait été offerte par lui à Charles Ier ; c'est le tableau de *Minerve protégeant la Paix contre la Guerre*, qui, ayant été vendu après la mort du roi avec ses collections, fut, au commencement de ce siècle, racheté en Italie et donné en 1828 par le duc de Sutherland à la National Gallery. La peinture qui, dans ces diverses pérégrinations a subi maint dommage et beaucoup noirci, est également une allégorie pure. Par les sombres couleurs dont il a revêtu les figures personnifiant la guerre, figures qu'il a reléguées au second plan, Rubens a cherché à faire mieux ressortir encore les tonalités joyeuses dont il pare celles de l'Abondance et des Bienfaits de la Paix, étalées au premier plan de la composition. C'était là comme un nouvel argument imaginé par lui en faveur de « ce beau chef-d'œuvre de la paix », dont il s'était efforcé d'obtenir la réalisation. Un autre rapprochement, non moins significatif, nous prouve d'ailleurs que telle était bien sa pensée. Nous remarquons, en effet, sur le devant

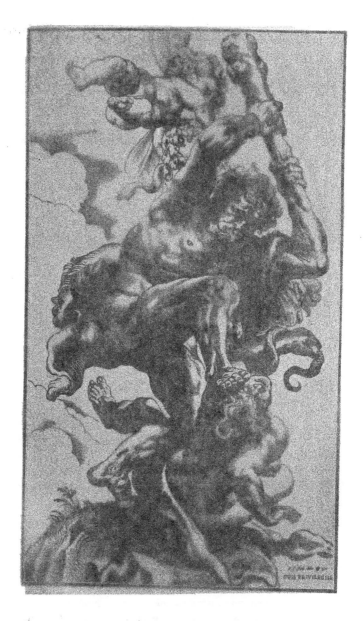

XXXIII. — *Hercule terrassant l'Hydre de Lerne.*

Fac-similé de la gravure de Ch. Jegher, d'après Rubens.

...s étaient restées assez longtemps roulées dans son atelier
...elles s'y étaient produites et il avait dû réparer lui-même le
... mois de juillet 1635, Charles I^{er} ayant pris à sa charge
... rue et d'entrée des caisses contenant ces peintures, elles
... le 8 octobre suivant chez un marchand anglais fixé à
... Wake, pour qu'il les expédiât à Londres, où elles n'arri-
... fin de décembre. Rubens, de son côté, délégua un homme
... pour veiller à leur installation. Six
...ières s'étaient écoulées depuis qu'elles lui avaient été comman-
...ait attendre longtemps encore leur paiement. Dans une lettre
..., datée du 16 mars 1636, il lui écrit à ce propos : « Comme j'ai les
... erreur, j'ai chargé un tiers de porter mon ouvrage en Angleterre. Il
...lement en place et, au dire de mes amis, S. M. en est tout à fait
... Je n'ai pourtant pas encore reçu le paiement, et cela aurait lieu
... rendre si j'étais novice en ces affaires. » Le premier acompte
... sterling ne fut versé que le 28 novembre 1637 et le dernier
... mois plus tard, le 4 juin 1638, également par ...
... avait donné tous ses pouvoirs.
... Wake fut chargé de

... Guerre, qui, ayant été vendu après la mort ...
... collections, fut, au commencement de ce siècle, racheté en
... donné en 1828 par le duc de Sutherland à la National Gallery.
...einture qui, dans ces diverses pérégrinations a subi maint dommage
...aucoup noirci, est également une allégorie pure. Par les sombres
...leurs dont il a revêtu les figures personnifiant la guerre, figures qu'il
...eléguées au second plan, Rubens a cherché à faire mieux ressortir
...ore les tonalités joyeuses dont il pare celles de l'Abondance et des
...nfaits de la Paix, étalées au premier plan de la composition. C'était
...omme un nouvel argument imaginé par lui en faveur de « ce beau
...d'œuvre de la paix », dont il s'était efforcé d'obtenir la réalisation.
...tre rapprochement, non moins significatif, nous prouve d'ailleurs
...e était bien sa pensée. Nous remarquons en effet que le devant

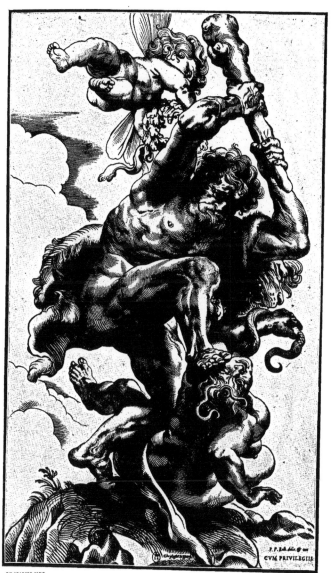

du tableau, une jeune fille et deux petits enfants dont les types se retrou-
vent dans un grand portrait de famille qui ne nous est plus connu
aujourd'hui que par une gravure de Mac Ardell et qui représente la femme

ÉTUDE POUR LE SAINT GEORGES DE BUCKINGHAM PALACE.
(Cabinet de Berlin.)

de Balthazar Gerbier entourée de ses quatre-enfants (1). Or, c'est chez
Gerbier, on le sait, que Rubens avait reçu l'hospitalité en arrivant à
Londres, et c'est avec lui qu'il avait noué et poursuivi ces négociations
en faveur de la paix auxquelles pendant plusieurs années, ils s'étaient
employés tous deux avec une ardeur pareille. En réunissant, comme il
le faisait ainsi, dans un tableau symbolique les gracieuses figures des
enfants de son collaborateur, Rubens mettait sous les yeux du souverain
une image qui recommandait doublement à son attention le souvenir et
le succès de leur commune entreprise.

(1) La collection de la reine d'Angleterre à Windsor et, depuis peu, le Musée de Bruxelles
possèdent chacun un tableau qui, avec quelques variantes, reproduit la disposition et les types
de ce portrait de la famille Gerbier dont l'original a disparu. On ne saurait reconnaître la
main de Rubens, pas plus que celle de van Dyck, dans ces deux peintures, bien que leurs noms
aient été prononcés à cette occasion. Ce sont des copies anciennes et un peu modifiées de
l'original primitif. Dans la galerie du comte Spencer à Althorp, figure une étude de la seconde
des petites filles de Gerbier et une copie de cette étude se trouve au Musée de Lille.

Au dire de Walpole (1), c'est aussi à Londres que Rubens a peint pour
Charles I^{er} le *Saint Georges dans un Paysage*, tableau très mouvementé
et très pittoresque, qui fait aujourd'hui partie de la collection de Buckin-
gham Palace, où il est placé dans des conditions si défavorables qu'il est à
peu près impossible d'en apprécier le mérite. La couleur, du reste, a
beaucoup noirci; mais autant qu'on en peut juger par certains personnages
mieux en vue, comme la sainte Agnès et le cavalier portant l'étendard de
saint Georges, la facture est d'une grande finesse. Par une attention déli-
cate, l'artiste a donné au saint lui-même les traits du roi, tandis que la
jeune sainte nous montre ceux de la reine Marie-Henriette, telle que l'a
représentée van Dyck dans plusieurs de ses portraits. Enfin Walpole
nous apprend que dans le large fleuve près duquel se passe la scène
et dans les constructions dont il baigne le pied, il faut reconnaître la
Tamise et le château de Richmond.

La National Gallery possède également, depuis 1885, une esquisse pro-
venant de la collection Hamilton et peinte par Rubens soit en Angle-
terre, soit peu de temps après son retour en Flandre, afin de servir de
modèle pour un plateau d'aiguière en argent, fabriqué pour Charles I^{er}
par un habile orfèvre d'Anvers, Théodore Rogiers ou de Razier (2).
Membre de la Gilde de Saint-Luc et de la Chambre de Rhétorique, la
Giroflée, Rogiers non seulement avait fréquenté l'atelier de Rubens,
mais il était devenu l'ami des peintres les plus éminents de son époque.
L'esquisse de la *Naissance de Vénus*, exécutée pour lui en grisaille par le
maître atteste une fois deplus la souplesse du talent de Rubens. Les lignes
générales de la composition s'accordent ici très heureusement avec les
formes qu'elles doivent épouser et avec les groupes qu'elle renferme;
par leur fluidité même, ces lignes semblent répondre au caractère des
scènes représentées et aux figures des divinités marines dont les ébats se
déroulent en spirales gracieuses. Quant à l'aiguière elle-même, nous
voyons par une planche assez médiocre de J. Neefs qu'elle était ornée
sur sa panse d'un *Jugement de Pàris* dont Rubens devait plus tard utili-
ser la composition dans un tableau fait pour Philippe IV et qui se trouve
aujourd'hui au Musée du Prado.

(1) *Anecdotes of Painting;* Londres, 1871, p. 163.
(2) Cette famille de Razier a produit plusieurs générations d'orfèvres-ciseleurs, auxquels
M. P. Génard a consacré une excellente notice dans le *Bulletin Rubens*, I, p. 224-246.

Pour en finir avec cet exposé sommaire des missions diplomatiques de Rubens, il convient d'ajouter qu'à la suite de la conclusion du traité entre la cour d'Angleterre et celle d'Espagne, il avait été question de le désigner pour remplir à Londres le poste de résident, en l'absence de Coloma, rappelé en Flandre. Mais bien que les membres de la Junte fussent unanimes à reconnaître les services qu'il avait rendus, il leur avait paru difficile, ainsi que le disait au cours de la délibération le comte d'Oñate, « de donner le titre de ministre de S. M. à un homme vivant du travail de ses mains ». Le secrétaire Juan de Nicolalde fut donc nommé à sa place. Cependant, tout en restant à Anvers, Rubens ne cessa pas de s'occuper de politique, car à la date du 17 novembre 1631, nous relevons dans les comptes de la Trésorerie des Flandres, comme ayant été versée au peintre une nouvelle allocation « de 500 livres, pour être employées en affaires secrètes dont n'est besoin de faire plus ample déclaration ». Il est fort douteux, au surplus, que Rubens eût accepté de quitter de nouveau Anvers, bien que certainement sa nomination comme résident eût été fort bien accueillie à Londres où il avait laissé les meilleurs souvenirs. Répondant à une lettre du 6 avril 1631, dans laquelle Philippe IV parlait à la princesse Isabelle de la possibilité de le renvoyer en Angleterre, au cas où elle jugerait que sa présence pourrait y être utile, la gouvernante des Pays-Bas répondait à son neveu (8 juin 1631) qu'elle avait renoncé à confier à Rubens une nouvelle mission, « l'occasion ne s'en étant pas présentée. Elle n'avait pas d'ailleurs rencontré chez lui la volonté d'accepter ce mandat, sinon pour quelques jours seulement ».

Rentrant chez lui après une si longue absence, lassé de tant de voyages, écœuré par la politique, l'artiste avait bien vite repris goût à son foyer, à sa vie tranquille et studieuse. Il lui avait encore fallu, il est vrai, faire plus d'un séjour à Bruxelles pour rendre compte à l'Infante de sa mission ou lui donner les éclaircissements qu'elle pouvait désirer au sujet des négociations pendantes. Ainsi qu'il résulte de deux lettres de Baltazar Moretus à Jean van Vucht, il ne s'était guère remis à peindre que vers la fin de juin 1630. Pendant ces deux années passées à l'étranger, un de ses élèves, W. Panneels, entré en 1628 dans son atelier, avait avec une grande sollicitude veillé aux intérêts de son maître et dans une déposition faite le 1er juin 1630 devant les échevins d'Anvers, Rubens se louait fort des soins que Panneels avait pris de sa maison. Mais la plupart de

ses autres disciples l'avaient probablement quitté pour chercher à vivre de leur côté et obligé de s'occuper non seulement de la décoration de Whitehall, mais des tableaux de la galerie d'Henri IV, il avait dû pourvoir dans une certaine mesure à leur remplacement.

En même temps que sa chère peinture, Rubens avait retrouvé ses fils, ses intimes comme Rockox et Gevaert, et tout ce qui faisait le charme de son existence. Parmi tant de sujets auxquels il s'intéressait, l'archéologie continuait à tenir la plus grande place, et sa correspondance avec ses amis de France nous renseigne fort à propos à cet égard. Peiresc venait de lui causer un grand plaisir en l'associant à une de ces joies de collectionneur auxquelles tous deux étaient si sensibles. De son domaine de Belgentier où il s'était retiré pour fuir la contagion de la peste, qui désolait alors le midi, notre célèbre érudit lui adressait à Anvers un paquet renfermant les dessins de plusieurs de ses acquisitions récentes et notamment celui d'un trépied antique très remarquable, découvert à Fréjus l'année d'avant et qui venait de lui être offert. C'était là, ainsi que le pensait Peiresc, « chatouiller » agréablement l'artiste et provoquer de sa part quelque savant commentaire sur ces diverses trouvailles. La joie de Rubens avait été très vive, et le 10 août il écrit à son correspondant pour lui adresser « mille actions de grâces ». Il a fait aussitôt part de sa bonne fortune à Gevaert, et aussi « au très docte Sr Wendelin, qui par hasard se trouve en ce moment à Anvers ». Examinant tour à tour les dessins des divers objets contenus dans le précieux colis qui lui est parvenu, il insiste en particulier sur celui du fameux trépied et adresse à ce sujet à Peiresc les observations que celui-ci désirait. Au courant de la plume, il passe en revue les différentes sortes de trépieds antiques dont il signale les usages variés. Des majuscules placées en marge de la lettre se réfèrent à des croquis sommaires tracés sur une feuille à part et pour que rien ne manque à la consultation, le fils de Rubens, Albert, « qui commence à s'occuper sérieusement d'archéologie », et qui à ce titre professe une grande vénération pour Peiresc, a copié de sa main une page d'extraits des auteurs anciens où sont décrits les différents genres de trépieds. C'est là, on le voit, une façon méthodique d'apprécier les monuments de l'antiquité et que mieux que personne Rubens était à même de pratiquer puisque, en même temps que son érudition lui fournissait les textes de ses commentaires, son talent lui permettait de figurer lui-même ces

monuments. Il félicite d'ailleurs très chaudement Peiresc à propos de l'exactitude des dessins qui lui ont été envoyés et qu'il déclare « excellents et certainement aussi parfaits que ce qui peut se faire de meilleur en ce genre ». Il souhaite donc que son ami « conserve près de lui l'habile jeune homme qui les a exécutés ». Suivant toute vraisemblance, ce jeune homme était Claude Mellan, que plus d'une fois déjà Peiresc avait employé soit en France, soit en Italie, et qui, au retour d'un voyage à Rome, venait de s'arrêter en Provence, où il avait dessiné d'après son hôte le portrait qu'il grava ensuite et dont Peiresc avait joint une reproduction à son envoi. Rubens se déclare très satisfait de ce portrait et ceux qui l'ont vu chez lui ont été également frappés de sa ressemblance.

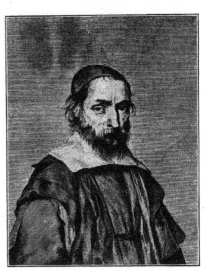

PORTRAIT DE NICOLAS-CLAUDE FABRI DE PEIRESC.
(Fac-similé de la gravure de Cl. Mellan)

Cependant, il confesse « qu'il ne retrouve pas dans sa physionomie cet éclair d'intelligence et de grandeur qui lui paraît caractériser son génie, mais qu'il n'est assurément pas facile d'exprimer en peinture ». Écrivant peu de temps après à Pierre Dupuy (1), l'artiste lui dit toute la satisfaction que lui ont causée l'envoi de Peiresc et « ses gentillesses accoutumées ». Il lui parle aussi de la peine qu'il ressent de la mort de Spinola, mort arrivée le 25 septembre et occasionnée par les ennuis de toute sorte dont il a été abreuvé en Espagne. « Il était las de vivre, ajoute-t-il, et l'on a vu une sienne lettre écrite se portant encore bien, et qui disait : J'espère que le Seigneur m'accordera la grâce de quitter la vie avec le mois de septembre et même auparavant.... J'ai perdu en sa personne un

(1) Contrairement à son habitude, cette lettre est écrite en français, parce qu'elle devait être communiquée à l'abbé de Saint-Ambroise.

55

des plus grands amis et patrons que j'avais au monde, comme je puis témoigner par une centurie de ses lettres. »

Ces lettres ne nous ont malheureusement pas été conservées; mais on voit combien la nature de Rubens était affectueuse et le souvenir reconnaissant qu'il gardait des bontés que Spinola avait eues pour lui. Aussi, malgré les satisfactions que lui procurait son travail, son âme tendre lui faisait vivement sentir le vide de la grande maison, maintenant déserte, où il avait passé des jours si heureux. Son veuvage commençait à lui peser. Bien que les occasions de se remarier ne lui eussent, sans doute, pas manqué, il avait jusque-là résisté aux diverses propositions qu'on lui avait faites à cet égard. Une lettre qu'il écrivait quatre ans après (18 décembre 1634) nous donne les motifs d'ordre tout intime qui avaient fini par le décider (1). S'adressant à Peiresc, près duquel il commence par s'excuser de son long silence, il lui parle à cœur ouvert, car il sait qu'il peut se confier à lui avec une entière franchise. « Je me suis déterminé à me remarier, lui dit-il, ne me jugeant pas encore assez vieux pour me résoudre à l'abstinence du célibat et comme, après s'être d'abord voué à la mortification, il est doux de jouir des voluptés permises, j'ai pris une femme jeune, née d'une famille honnête, mais bourgeoise, quoique tous voulussent me persuader de me fixer à la cour. Mais je craignais, en y demeurant, ce mal de l'orgueil qui d'habitude et surtout chez les femmes accompagne la noblesse. Aussi ai-je préféré une personne qui ne rougirait pas de me voir prendre mes pinceaux et, à dire vrai d'ailleurs, il m'eût paru dur de troquer le précieux trésor de ma liberté contre les embrassements d'une vieille femme. Tel est le récit de ma vie depuis l'interruption de notre correspondance. » Avec son esprit de conduite et sa prudence habituelle, Rubens, ainsi qu'il nous l'apprend lui-même, a résisté aux instances de ceux qui rêvaient pour lui quelque mariage plus brillant, auquel sa haute situation lui permettait d'aspirer et qui l'eût « fixé à la cour ». Il a craint, avec raison, de changer de milieu, d'aliéner son indépendance, de renoncer à ses affections et à la pratique de son art. Ce qu'il ne dit pas à Peiresc, c'est qu'avec toute sa sagesse et à son âge, il a cédé à un amour passionné en épousant à cinquante-trois ans une fillette de seize ans. Cette fillette dont la fraîcheur et la

(1) Voir plus loin le fac-similé du commencement de cette lettre.

28. — *Hélène Fourment.*

(PINACOTHÈQUE DE MUNICH).

... grands amis et patrons que j'avais au monde, comme je puis
» une centurie de ses lettres. »

... ne nous ont malheureusement pas été conservées; mais on
... la nature de Rubens était affectueuse et le souvenir recon-
... qu'il gardait des bontés que Spinola avait eues pour lui. Aussi,
... satisfactions que lui procurait son travail, son âme tendre lui
... sentir le vide de la grande maison, maintenant déserte,
... passé des jours si heureux. Son veuvage commençait à lui
... que les occasions de se remarier ne lui eussent, sans doute,
... il avait jusque-là résisté aux diverses propositions qu'on
... faites à cet égard. Une lettre, qu'il écrivait quatre ans après
... décembre 163... nous donne les motifs d'ordre tout intime
... fini par le décider (1). S'adressant à Peiresc, près duquel il
... par s'excuser de son long silence, il lui parle à cœur ouvert.
... qu'il peut se confier à lui avec une entière franchise. « Je me
... miné à me remarier, lui dit-il, ne me jugeant pas encore assez
... pour me résoudre à l'abstinence du célibat et comme, après s'être
... à la mortification, il est doux de jouir des voluptés permises,
... une jeune noble, née d'une famille honnête, mais bourgeoise,
... me fixer à la cour. Mais je
... surtout

qui ne ...
d'aille...
contre ... d'une vieille femme. Tel est le récit de ma
... l'interruption de notre correspondance. » Avec son esprit de
... conduite et sa prudence habituelle, Rubens, ainsi qu'il nous l'apprend
lui-même, a résisté aux instances de ceux qui rêvaient pour lui quelque
mariage plus brillant, auquel sa haute situation lui permettait d'aspirer
et qui l'eût « fixé ... Il a craint, avec raison, de changer de
milieu, d'aliéner son indépendance, de renoncer à ses affections et à la
pratique de son art. Ce qu'il ne dit pas à Peiresc, c'est qu'avec toute sa
sagesse et à son âge, il a cédé à un amour passionné en épousant à cinquante-
trois ans une fillette de seize ans. Cette fillette dont la fraîcheur et la

(1) Voir plus loin le fac-similé du commencement de cette lettre.

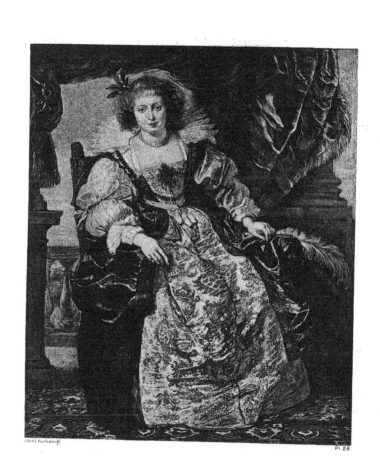

Pl 28

beauté enfantine l'ont si complètement charmé, était Hélène Fourment. Depuis longtemps, il était en relations avec sa famille, alliée à la sienne propre. Le frère d'Hélène, Daniel Fourment — il portait le même prénom que son père — avait, en effet, épousé, le 22 septembre 1619, Clara Brant, sœur d'Isabelle, la première femme de Rubens. Des dix enfants du vieux Daniel, Hélène, baptisée le 1er avril 1614 à l'église Saint-Jacques, était la dernière, et bien souvent l'artiste avait eu l'occasion de la voir chez ses parents, puisqu'il avait peint d'après une de ses sept sœurs, Suzanne, mariée à Arnold Lunden, directeur de la Monnaie, de nombreux portraits, notamment le célèbre tableau de la « National Gallery », connu sous le nom du *Chapeau de Poil*. C'est d'après une autre sœur d'Hélène, Claire Fourment, et d'après son mari, Pierre Van Hecke, que, vers 1624-1625, il avait exécuté les deux magnifiques portraits qui appartiennent aujourd'hui à M. le baron Edmond de Rothschild, œuvres d'une conservation merveilleuse et qui, par l'éclat de la couleur et le sentiment de la vie, comptent parmi les plus puissantes et les meilleures du maître. Enfin, c'est aussi grâce à l'entremise de Nicolas Picquery, un beau-frère d'Hélène, fixé à Marseille, que Rubens faisait le plus souvent parvenir à destination les envois adressés à Peiresc, et plus d'une fois il avait recommandé aux bonnes grâces de l'érudit provençal cet obligeant intermédiaire.

Les Fourment — ainsi que le prouve la dot assez considérable qu'ils firent à Hélène, malgré le nombre de leurs enfants — n'étaient pas sans fortune ; ils appartenaient à la haute bourgeoisie et avaient eux-mêmes des armoiries. Sans s'arrêter à la disproportion des âges, ils n'avaient pas résisté aux avantages de toute sorte qu'une pareille union devait procurer à leur fille. Celle-ci, séduite par la gloire et la haute situation du maître, peut-être aussi touchée par la vivacité de son amour, avait accepté sa main. Mais si vif que fût cet amour, Rubens, fidèle à ses habitudes d'ordre, n'avait pas manqué, avant son mariage, de régler avec le plus grand soin ses affaires avec ses fils. Le 29 novembre 1630, il présentait ses comptes aux membres du conseil de tutelle et obtenait d'eux quittance de la part d'héritage maternel revenant aux deux mineurs. Le 4 décembre suivant, le contrat de mariage d'Hélène et de Rubens était passé en présence des membres de la famille, par devant le notaire Toussaint Guyot. Dans cet acte, Rubens est qualifié de « chevalier, secrétaire du Conseil privé de S. M. et gentilhomme de la maison de S. A. la princesse Isabelle ». Les

père et mère de la jeune fille, Daniel Fourment et Claire Stappaert, son épouse, lui constituaient une dot « de 3 000 livrès de gros de Flandres et promettaient d'apporter en outre 129 livres, 12 escalins de gros de Flandres, hérités par elle de feu dame Catherine Fourment, sa sœur, et aussi de la munir d'un trousseau bien monté. Au cas où la future épouse survivrait à son mari, elle retiendrait et conserverait tous ses vêtements, bijoux, joyaux, objets de laine et de toile, de corps et de tête, en plus d'un douaire de 22 000 carolus une fois payés, à prendre sur la succession du futur époux ». En cas de prédécès d'Hélène, Rubens recevrait de son côté comme douaire 8 000 carolus une fois payés. Comme pour marquer la bonne harmonie qui régnait entre les familles, tous les membres présents de ces familles signèrent avec les époux et les parents d'Hélène. Enfin, deux jours après, le 6 décembre 1630, le mariage était célébré à l'église Saint-Jacques avec toute la pompe et la solennité qui convenaient à la position des deux conjoints, les parents de la jeune femme s'étant engagés par l'acte même du contrat « à payer les frais de la fête nuptiale, de façon à en avoir honneur et remerciements ».

ESQUISSE POUR L'APOTHÉOSE D'UN PRINCE.
« National Gallery. »
Le Tableau original se trouve chez lord Jersey (Osterley-Park).

CHAPITRE XVII

PORTRAITS D'HÉLÈNE FOURMENT ET COMPOSITIONS QU'ELLE INSPIRE. — LA *Promenade au Jardin*. — TRIPTYQUE DE *Saint Ildefonse* PEINT POUR LA PRINCESSE ISABELLE. — ESQUISSES ET TABLEAUX DE LA GALERIE D'HENRI IV. — EXIL DE MARIE DE MÉDICIS A COMPIÈGNE ET SA FUITE EN FLANDRE. — RUBENS EST ATTACHÉ A SA PERSONNE PENDANT SON SÉJOUR. — MISSIONS DONT IL EST CHARGÉ PAR L'INFANTE. — PROCÉDÉS GROSSIERS DU DUC D'ARSCHOT ENVERS LUI. — MORT DE L'ARCHIDUCHESSE ISABELLE (1er DÉCEMBRE 1633).

PLANCHE DU LIVRE A DESSINER.
(Gravure de P Pontius.)

AVEC son mariage, une existence nouvelle commençait pour Rubens, toute remplie par l'amour de la jeune femme qui était devenue désormais l'ornement de son foyer. En même temps qu'elle animait sa grande maison du mouvement et de la gaieté de son âge, Hélène lui fournissait le plus aimable des modèles qu'il pût rêver. Pour elle il avait repris ses pinceaux et la fraîcheur, l'éclat du teint de cette fillette étaient bien faits pour le ravir. D'année en année, il avait toujours plus recherché la lumière et la vie ; mais la gracieuse créature allait éclairer encore sa palette et les portraits

qu'il a faits d'Hélène, les compositions de plus en plus nombreuses
qu'elle lui a inspirées sont comme un hymne de joie et de passion en
l'honneur de sa compagne. Jusqu'à la fin de sa vie, il ne se lassera pas
de multiplier ces images où il la pare des costumes les plus riches et les
plus variés, les plus propres à faire ressortir le charme de ce visage
presque enfantin, mais dont, avec les progrès de l'âge, nous pouvons
suivre dans des œuvres exquises le radieux épanouissement.

Un précieux tableau de la Pinacothèque de Munich, la *Promenade
au Jardin*, nous les montre tous deux dans les premiers mois de leur union,
au milieu du jardin attenant à leur demeure. L'artiste s'y est représenté
coiffé d'un chapeau de feutre à larges bords et vêtu d'un pourpoint noir
rayé de gris. A voir sa tête intelligente et fine, sa moustache fièrement
retroussée, sa physionomie avenante et sa tournure toujours pleine de
distinction, on le prendrait pour un jeune homme, n'étaient quelques
fils d'argent qui se mêlent à sa barbe blonde. Son bras est passé sous celui
d'Hélène qui, dans toute la fleur de ses seize ans, protégée contre le soleil par
un ample chapeau de paille, apparaît presque de face, vermeille et déli-
cieuse d'ingénuité. Ses cheveux aux reflets dorés, coupés en frange sur le
front, à la façon d'un jeune garçon, s'échappent en boucles blondes autour
de son visage. Un corsage noir laisse à découvert sa chemisette; sa jupe
d'un jaune amorti est retroussée sur un dessous gris et un tablier blanc
recouvre le tout. Elle tient à la main un éventail de plumes et un collier
de perles fait encore ressortir la blancheur de son cou. Ainsi parée, elle
se retourne à demi vers un jeune page entièrement vêtu de rouge qui la
suit, la tête nue. Les deux époux se dirigent vers un portique entre les
colonnes duquel, à côté des statues et des bustes qui le décorent, on
entrevoit une table dressée et par terre un grand bassin où rafraîchissent
quelques bouteilles. Cette construction d'architecture fantaisiste, mélange
bizarre de style italien et de goût flamand, c'est le petit pavillon que le
peintre s'était fait élever dans son jardin, près de son habitation, et que
plus d'une fois il a reproduit dans ses peintures. Près de là, une vieille
servante donne à manger à deux paons; un dindon fait la roue près de
sa femelle, et un chien familier court après des dindonneaux. L'air est
tiède, les lilas sont fleuris; on a sorti de leur prison d'hiver les jeunes
plants d'oranger, et des tulipes aux nuances variées égaient le petit par-
terre. A côté, une fontaine, qu'on retrouve aussi dans maint tableau de

29. — *La Promenade au jardin.*

(PINACOTHÈQUE DE MUNICH).

...e, les compositions de plus en plus nombreuses
... sont comme un hymne de joie et de passion en
...pagne. Jusqu'à la fin de sa vie, il ne se lassera pas
... ...ages où il la pare des costumes les plus riches et les
plus propres à faire ressortir le charme de ce visage
... ... mais dont, avec les progrès de l'âge, nous pouvons
... ...œuvres exquises le radieux épanouissement.
... ...bleau de la Pinacothèque de Munich, la *Promenade*
... ... les montre tous deux dans les premiers mois de leur union.
...din attenant à leur demeure. L'artiste s'y est représenté
...eau de feutre à larges bords et vêtu d'un pourpoint noir
... ...er sa tête intelligente et fine, sa moustache fièrement
...sionomie avenante et sa tournure toujours pleine de
...stinction, ... le prendrait pour un jeune homme, n'étaient quelques
...ts d'argent qui se mêlent à sa barbe blonde. Son bras est passé sous celui
d'Hélène qui, dans toute la fleur de ses seize ans, protégée contre le soleil par
un ample chapeau de paille, apparaît presque de face, vermeille et déli-
cieuse d'ingénuité. Ses cheveux aux reflets dorés, coupés en frange sur le
front, à la façon d'un jeune garçon, s'échappent en boucles blondes autour
de son visage. Un corsage noir laisse à découvert sa chemisette; sa jupe
d'un jaune amorti est retroussée sur un dessous gris et un tablier blanc
recouvre le tout. Elle tient à la main un éventail de plumes ...
de perles fait encore ressortir la
se retourne à demi vers un jeune page entièrement vêtu de rouge qui la
suit, la tête nue. Les deux époux se dirigent vers un portique entre les
colonnes duquel, à côté des statues et des bustes qui le décorent, on
entrevoit une table dressée et par terre un grand bassin où rafraîchissent
quelques bouteilles. Cette construction d'architecture fantaisiste, mélange
bizarre de style italien et de goût flamand, c'est le petit pavillon que l
peintre s'était fait élever dans son jardin, près de son habitation, et qu
plus d'une fois il a reproduit dans ses peintures. Près de là, une vieill
servante donne à manger à deux paons; un dindon fait la roue près d
sa femelle, et un chien familier court après des dindonneaux. L'air est
tiède, les lilas sont fleuris; on a sorti de leur prison d'hiver les je
plants d'oranger, et des tulipes aux nuances variées égaient le petit par-
terre. A côté, une fontaine, qu'on retrouve aussi dans maint tableau de

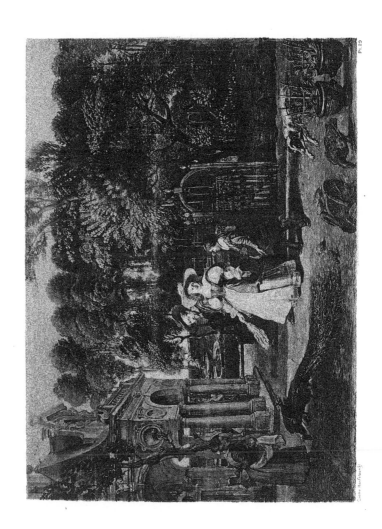

Pl. 29

Rubens, épand son eau dans un bassin. C'est sous ce portique, entourés de ces bêtes familières, avec ce ciel bleu et ces fleurs sous les yeux que les deux époux vont prendre place, toutentiers à un bonheur dont la nature en fête semble leur renvoyer le joyeux écho.

Involontairement, après qu'on s'est régalé de toutes ces gaietés, le regard va chercher, à quelques pas de là, dans cette même salle de la Pinacothèque, cette autre toile où, par une journée de printemps non moins radieuse, Rubens s'était peint sous un chèvrefeuille en fleurs, aux pieds d'Isabelle, cette épouse tendrement aimée, qui avec un si entier dévouement s'était associée à sa vie et dont, quatre années auparavant, il déplorait la perte dans la touchante lettre à Dupuy que nous avons citée. Malgré soi aussi, on songe que cette première union était mieux proportionnée et l'échange de pensées plus complet qu'il ne pouvait l'être avec cette fillette qui, sans transition, passait ainsi de la maison paternelle à une situation aussi en vue. Quel était son caractère? Avait-elle quelque culture? Quelle influence allait-elle exercer sur ce grand homme qui l'adorait? Ni les actes de sa vie, ni la correspondance de Rubens, ni les témoignages des contemporains ne nous renseignent à cet égard. En revanche, les nombreux portraits que jusqu'à sa mort l'artiste a peints d'après elle attestent éloquemment la vivacité et la persistance de l'amour dont elle fut l'objet. Il n'est guère de musée, en effet, qui ne nous offre une ou plusieurs de ces images, et la Pinacothèque elle-même n'en possède pas moins de quatre. Bien vite, en tout cas, la petite enchanteresse avait su se faire à sa nouvelle position et l'aisance parfaite avec laquelle elle porte les plus magnifiques costumes suffirait à nous en convaincre. La voici en pied, dans un de ces portraits de la Pinacothèque, parée des plus riches atours et assise, presque de face, dans un fauteuil placé sur une terrasse. Un tapis d'Orient est sous ses pieds et au-dessus de sa tête s'étend un grand rideau violet, tendu entre deux colonnes. Son accoutrement est des plus somptueux : une robe de satin noir ouverte sur une jupe en brocart de soie blanche, ornée de grands dessins d'or. Le corsage bas laisse voir la naissance de la gorge et autour des cheveux blonds, qui encadrent le visage, se dresse une haute collerette en dentelles. Sa taille est maintenant mieux prise; ses mains élégantes et fines se sont allongées. Elle a cependant l'air encore un peu étonnée de son personnage; mais le regard souriant a conservé je ne sais quelle ingénuité

de candeur innocente. Est-ce avec intention, est-ce sans y penser que le peintre a piqué dans sa chevelure une branche d'oranger fleurie? L'exécution est admirable de délicatesse, d'aisance et de sûreté, et quant aux carnations dont les tons bleus du ciel rehaussent encore la fraîcheur, elles ont bien ce que de Piles appelait si justement « la virginité des teintes de Rubens,... de ces teintes qu'il employait d'une main libre, sans trop les agiter par le mélange, de peur que, venant à se corrompre, elles ne perdent trop de leur éclat et de la vérité qu'elles font paraître dès les premiers jours de l'ouvrage ». Sans insister, le maître excelle à donner ici à son travail la légèreté, la spontanéité et la grâce qui s'accordent si heureusement avec la jeunesse de son modèle.

Sans parler d'autres peintures des Musées de La Haye, d'Amsterdam et de la Pinacothèque représentant Hélène à mi-corps, un autre de ses portraits au Musée de l'Ermitage nous la montre également en pied, vue presque de face, et manifeste bien la souplesse du talent de Rubens et les partis très différents, toujours pittoresques, qu'il imagine pour renouveler un sujet qui lui était cher. La jeune femme cette fois est debout, les mains croisées, dans une pose très naturelle et comme dans le portrait de la Pinacothèque, elle tient dans une de ses mains un éventail de plumes. La figure qui se détache sur un fond de paysage très bas, est d'un jet très élégant et les tons bleuâtres de cet horizon, le ciel sombre, éclairci seulement à sa partie supérieure par une trouée d'azur, ainsi que le noir du costume, — sans autre ornement que les rubans lilas du corsage et des manches, — forment un merveilleux accompagnement aux notes vives et claires des carnations. C'est encore au printemps que Rubens a peint la jeune femme (1) et célébré sa beauté par ce nouveau chef-d'œuvre, d'un éclat et d'une conservation tout à fait remarquables, qu'égalent seulement deux autres grands portraits d'Hélène provenant de la collection de Blenheim dont nous parlerons plus loin et qui font aujourd'hui la royale parure des salons de M. le baron Alphonse de Rothschild.

Heureux de pouvoir ainsi se reprendre à son art en choisissant les tâches qui satisfaisaient le mieux son cœur, Rubens avait retrouvé tout son entrain. On sent en effet dans les œuvres de cette époque une force, une plénitude de vie et une joie de produire qui lui avaient fait défaut

(1) De jeunes pousses de fougères et une touffe de violettes s'épanouissent à ses pieds.

pendant l'existence nomade et agitée des trois années précédentes. Jalouse d'occuper à son tour son peintre attitré, l'Infante Isabelle lui fournissait, dès son retour, l'occasion de manifester ses meilleures qualités par l'important commande qu'elle lui faisait d'un grand triptyque destiné au maître-

autel de la confrérie de Saint-Ildefonse, dans l'église Saint-Jacques-de-Caudeberg, paroisse de la Cour. Fondée en 1588 par l'archiduc Albert, alors gouverneur du Portugal pour le compte de Philippe II, cette confrérie qui se recrutait parmi le personnel des officiers et des serviteurs attachés à sa maison, avait été également établie par lui en 1603 dans les Flandres, quand il y fut placé à la tête du gouvernement avec son épouse, la princesse Isabelle. Devenue veuve, celle-ci, pour consacrer à la fois le souvenir de

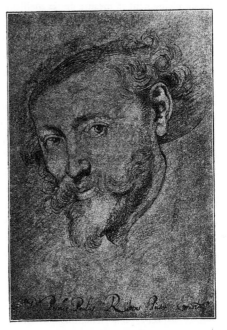

PORTRAIT DE RUBENS.
ÉTUDE POUR LA PROMENADE AU JARDIN.
(Collection de l'Albertine.)

son mari et celui de la fondation qui lui était due, avait pris à sa charge les frais de la décoration de l'autel en marbre de la chapelle de Saint-Ildefonse et du tableau que Rubens exécuta pour elle. Il semble que dans l'ordonnance générale de la composition le maître se soit rappelé la disposition de la grande toile qu'il avait peinte au début de sa carrière pour le duc Vincent de Gonzague et dont les débris sont exposés au Musée de Mantoue. Ainsi que dans cette œuvre de sa jeunesse les deux donateurs étaient représentés accompagnés l'un et l'autre de leurs patrons sur chacun des volets du panneau central. Celui-ci était

réservé pour le sujet principal : la Vierge, entourée de quatre saintes, placées deux à deux à ses côtés, et offrant à Saint Ildefonse la chasuble qu'elle a brodée pour lui. Dans ce grand ouvrage, — depuis 1777, il a quitté la Belgique et il appartient aujourd'hui au Musée de Vienne, — le maître donne pleinement la mesure de ses meilleures qualités décoratives. Avec l'ampleur de conception qui est un des traits de son génie, il voit d'ensemble son œuvre, et, par une habile progression, il réserve pour le centre son plus grand éclat. De chaque côté, sur les volets latéraux, agenouillés au pied de colonnes bleuâtres qui laissent entrevoir un ciel gris bleu, l'archiduc Albert, avec son patron, et la princesse Isabelle, avec sainte Élisabeth de Hongrie, sont revêtus des costumes les plus riches. Le rouge intense du velours jeté sur leur prie-dieu et continué par le rouge de la draperie tendue au-dessus de leurs têtes, forme comme un magnifique encadrement à toute la composition. Quant au panneau du milieu, — dont l'Ermitage possède une esquisse, très heureusement améliorée dans l'œuvre définitive, — il nous montre les quatre saintes, qui assistent à la scène, enveloppées dans une pénombre chaude et légère, tandis que la Vierge et les trois petits anges voletant au-dessus de son trône doré resplendissent de la plus vive lumière. Certes, à regarder chacune de ces figures, on serait en droit d'y critiquer des proportions ou des types d'une élégance douteuse, des draperies chiffonnées un peu au hasard, des attitudes dépouvues de style ; mais si réels que soient ces défauts, on n'y songe guère en présence de la belle unité et de l'imposant aspect de ce magnifique ouvrage. Vu de loin, cet aspect est très riche, très harmonieux, tout à fait en rapport avec la pompe des cérémonies du culte catholique, telles qu'elles étaient alors pratiquées dans les Flandres.

Les revers extérieurs des deux volets du triptyque exposés également au Musée de Vienne où on les a rapprochés l'un de l'autre, ne forment ainsi réunis qu'une seule composition : *la Sainte Famille sous un pommier*, qui par le sujet aussi bien que par la facture, diffère complètement du *Saint Ildefonse*. C'est une scène familière, véritable morceau de bravoure, enlevé avec un merveilleux entrain par l'artiste. Où que le regard se porte, il ne découvre que détails aimables et charmants dans leur simplicité rustique : près de Saint Jean, son agneau, et au premier plan deux lapins qui picorent parmi de grands feuillages à côté d'une source qui s'épand en cascatelles. Les deux ménages semblent

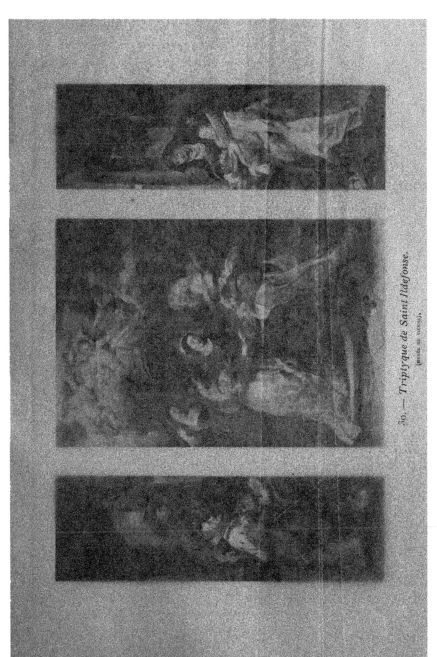

30. — *Triptyque de Saint Ildefonse.*

(MUSÉE DE VIENNE).

... entourée de quatre saintes,
... à Saint Ildefonse la chasuble
... ouvrage, — depuis 1777, il a quitté
... au Musée de Vienne, — le maître
... meilleures qualités décoratives. Avec
... les traits de son génie, il voit d'en-
... progression, il réserve pour le centre
... sur les volets latéraux, agenouillés
... laissent entrevoir un ciel gris bleu,
..., et la princesse Isabelle, avec sainte
... les costumes les plus riches. Le rouge
... dieu et continué par le rouge de la
... ..tes, forme comme un magnifique
... ...nt au panneau du milieu, — dont
... ... heureusement a...... dans
... quatre saintes, qui a...... la
..., tandis que la
... de ... trône doré resplend...
... chacune de ces figures, on serait
... ou des types d'une élégance douteuse,
... données un peu au hasard, des attitudes dépouvues de ...
... que soient ces défauts, on n'y songe guère en présence
... a belle unité et de l'imposant aspect de ce magnifique ouvrage. Vu de
II n, cet aspect est très riche, très harmonieux, tout à fait en rapport avec
... pompe des cérémonies du culte catholique, telles qu'elles étaient alors
pratiquées dans les Flandres.

Les revers extérieurs des deux volets du triptyque exposés également
au Musée de Vienne où on les a rapprochés l'un de l'autre, ne forment
ainsi réunis qu'une seule composition : *la Sainte Famille sous un pom-*
mier, qui par le sujet aussi bien que par la facture, diffère complètement
du *Saint Ildefonse*. C'est une scène familière, véritable morceau de
bravoure, enlevé avec un merveilleux entrain par l'artiste. Où que
le regard se porte, il ne découvre que détails aimables et char-
mants dans leur simplicité rustique : près de Saint Jean, son agneau, et
au premier plan deux lapins qui picorent parmi de grands feuillages à
côté d'une source qui s'épand en cascatelles. Les deux ménages semblent

Pl. 30

heureux de la joie des deux enfants et admirent avec une complaisance attendrie la grâce naïve de leurs mouvements. Tout dans cette image respire la paix et l'abandon, et sur le panneau à peine couvert, la brosse a couru alerte et sûre, procédant par grands traits, avec cette aisance et cette liberté qu'aucun autre peintre n'a eues à ce degré. Le terrain n'est qu'un simple frottis bitumineux sur lequel, en quelques touches, les plantes sont nettements déterminées avec leur physionomie propre ; parmi les eaux frôlées d'un bleu transparent, quelques rehauts de blanc simulent à faire illusion les bouillonnements du flot qui s'écoule. Comme dans le *Saint Ildefonse*, avec une égale entente de l'équilibre et de la signification du tableau, les colorations plus sobres du groupe de gauche ramènent l'attention vers la Vierge et surtout vers l'enfant Jésus qui d'un geste aussi gracieux que naturel, tend une de ses mains vers les fruits qu'on lui offre, tandis que de l'autre il se retient au cou de sa mère.

Avec la *Cène* qu'il peignit aussi à cette époque pour la chapelle du Saint-Sacrement de l'église Saint-Rombaut à Malines et qui est aujourd'hui au Musée Brera (1), nous trouvons une nouvelle preuve de la souplesse du génie de Rubens et de la facilité avec laquelle il passe des sujets les plus aimables aux épisodes les plus austères; en même temps que les sujets, il varie la manière de les traiter, et les effets qui lui paraissent en faire le mieux ressortir le caractère. Au lieu de la facture vive et de l'aspect lumineux de la *Sainte Famille sous le Pommier*, la *Cène* nous montre une exécution grave et posée, en même temps qu'un emploi très judicieux du clair-obscur. La disposition rappelle celle de la *Cène* de Titien qui appartient à l'église de Saint-François à Urbin et que Rubens connaissait sans doute, par la gravure. En ramassant les figures de sa composition suivant un groupement circulaire, au lieu de les étaler en une rangée rectiligne de personnages juxtaposés, ainsi que l'avaient fait Léonard et les peintres de l'Ombrie, le maître a tiré de cette ordonnance un parti très expressif. Pendant que, réunis autour de la table, les apôtres émus par les révélations et les suprêmes enseignements de Jésus le contemplent avec amour, Judas seul, placé au premier plan, détourne la tête et songe à la réalisation de son sinistre projet. Par un contraste ingénieux, le visage bouleversé du

(1) L'Ermitage en possède une esquisse et les deux petites prédelles qui accompagnaient primitivement la *Cène*: l'*Entrée à Jérusalem* et le *Lavement des Pieds* sont aujourd'hui au Musée de Dijon

traître qui va livrer Jésus se trouve ainsi rapproché du beau visage de Saint Jean, le disciple bien-aimé, tendrement appuyé sur l'épaule du Christ. La lueur incertaine des flambeaux qui éclairent ce dernier repas a permis à l'artiste de dissimuler dans l'ombre les détails qu'il jugeait insignifiants, de mettre en évidence les traits qui lui semblaient les plus expressifs et de conserver ainsi à l'ensemble l'apparence de mystère qui convenait si bien à un pareil sujet.

La disposition est moins heureuse dans une *Sainte Thérèse intercédant pour les âmes du Purgatoire*, également peinte à cette époque et destinée à l'église des Carmes déchaussés d'Anvers, où se trouvait aussi l'*Éducation de la Vierge*, à laquelle elle est aujourd'hui réunie dans le Musée de cette ville. Agenouillée près du Christ debout devant elle, Sainte Thérèse l'implore en faveur des pécheurs qui, au nombre de quatre, sont livrés aux flammes du purgatoire. L'une des victimes, la Madeleine blonde et rebondie qui tend un bras suppliant vers un petit ange pour que son supplice soit abrégé, ne paraît pas, il est vrai, mériter une bien vive compassion, car, en dépit de ses yeux larmoyants, sa beauté opulente n'a pas encore pâti des flammes auxquelles elle est exposée. Quant à son voisin, nous avons peine à trouver chez lui une ressemblance quelconque avec van Dyck, ainsi que l'ont fait plusieurs critiques. Nous sommes, en revanche, entièrement d'accord avec M. Max Rooses pour penser que dans cette œuvre Rubens a très largement usé de la collaboration d'un de ses élèves et qu'à raison des gris argentins et un peu froids qui lui étaient habituels, cet élève pourrait bien être Th. van Thulden. La répétition en petit de ce tableau fait partie de la collection du roi des Belges et nous paraît, au contraire, entièrement de la main de Rubens.

Avec les tâches nombreuses qui lui étaient confiées et que sa vie dès lors plus sédentaire lui permettait d'accepter, le maître, nous le voyons, avait dû recourir de nouveau à l'aide de ses collaborateurs. C'est à eux qu'il remettait le soin d'exécuter les cartons pour une suite de tapisseries de l'*Histoire d'Achille* destinées à Charles Ier. Quant aux huit esquisses peintes par lui à ce moment, et dans lesquelles on retrouve un certain nombre de figures qu'il avait déjà utilisées dans d'autres ouvrages (1), bien qu'elles manifestent ses qualités décoratives, on ne saurait les

(1) Ces esquisses sont mentionnées dans l'inventaire fait après la mort de Daniel Fourment, le père d'Hélène.

compter parmi ses meilleurs ouvrages. Rubens allait donner plus complètement sa mesure dans les grandes toiles peintes pour la galerie d'Henri IV. C'était là, on le sait, un travail auquel il s'intéressait très vivement et dont il avait sollicité et poursuivi avec ardeur la commande pendant longtemps différée. A la date du 27 janvier 1628, nous relevons, en effet, dans une lettre qu'il adresse d'Anvers à Dupuy, le passage suivant, relatif à ces peintures : « J'ai commencé les esquisses de l'autre galerie qui, grâce à la qualité des sujets, sera à mon avis plus magnifique que la première, de façon que j'espère avoir été en progressant plutôt qu'en reculant. Dieu me donne seulement vie et santé pour mener ce travail à bonne fin et puisse-t-il aussi accorder à la Reine

LA VIERGE AU POMMIER.
(Musée de Vienne.)

Mère de jouir longtemps de son *Palais d'or!* » Mais Rubens lui-même devait être alors retardé par les séjours qu'il fut obligé de faire en Espagne et en Angleterre, du mois d'août 1628 au 6 mars 1630, à cause des missions qu'il eut à y remplir. Cette absence prolongée de l'artiste avait même fourni au cardinal de Richelieu, qui n'avait jamais été bien disposé pour lui, l'occasion de revenir à la charge près de Marie de Médicis pour la prier de confier à un Italien l'exécution des tableaux de cette galerie. « Madame, lui écrivait-il le 22 avril 1629, j'ai cru que V. M. n'aurait pas désagréable que je lui dise que j'estime qu'il serait à propos qu'Elle

fît peindre la galerie de son palais par Josépin d'Arpino, qui ne désire
que d'avoir l'honneur de la servir et d'entreprendre et parachever cet
ouvrage pour le prix que Rubens a eu de l'autre galerie qu'il a peinte. »
Ébranlée par ces ouvertures et n'entendant plus rien de Rubens, la Reine
Mère s'était adressée au cardinal Spada, pour lui demander à quel peintre
elle pourrait confier ce travail et pour savoir si Guido Reni, alors très en
vue, consentirait à s'en charger. Sur la réponse du cardinal que Reni
était retenu à Bologne et que Josépin était trop âgé pour venir à Paris,
mais qu'à leur défaut, le Guerchin pourrait les suppléer, Marie de Médicis
avait maintenu la commande à Rubens. Mais celui-ci n'était pas au bout
de ses peines. Vers les mois d'octobre-novembre 1630, tout en assurant
Dupuy (1) des obligations qu'il a à M. l'abbé de Saint-Ambroise, « car
sans ses bonnes grâces, il ferait son compte d'avoir perdu sa fortune en
France, sans plus penser à l'ouvrage de la Reine Mère », il regrette les
malentendus qui se sont produits au sujet des dimensions des tableaux.
Il s'était cependant conformé de tout point aux indications précises qu'il
avait reçues de M. l'abbé, « et s'étant gouverné selon ses ordres, ayant
fort avancé quelques-unes des pièces des plus grandes et des plus impor-
tantes, comme le *Triomphe du Roy*, du fond de la galerie », voici qu'on
revient sur les mesures données pour les modifier en retranchant deux
pieds sur la hauteur et en perçant çà et là des portes. « Il sera donc
contraint d'estropier, gâter et changer tout ce qu'il a fait.... Aussi s'est-il
plaint à l'abbé lui-même, le priant, pour ne pas couper la tête au Roy
assis sur son chariot triomphal, de lui faire grâce d'un demy pied et
aussi lui remontrant l'incommodité de l'accroissement des portes sus-
dites.... J'ai dit à la ronde, ajoute-t-il, non sans quelque irritation, que
tant de traverses au commencement de cet ouvrage me semblaient de
mauvais augure pour espérer un bon succès, me trouvant abattu de cou-
rage et à dire la vérité, aulcunement dégouté par ces nouveautés et
changements, à mon très grand préjudice et de l'ouvrage même lequel
diminuera grandement de splendeur et de lustre pour ces retranche-
ments. Toutesfois si on les eût ordonnés de la sorte au commencement,
on pouvait faire de la nécessité vertu ; ce non obstant, je suis tout prêt

(1) Ainsi que nous l'avons dit, contre l'habitude de Rubens, cette lettre est écrite en français
pour pouvoir être communiquée, « *en cas qu'il en fût besoin* », à M. de Saint-Ambroise.

pour faire tout ce qui me sera possible pour complaire et servir Mons^r l'abbé et je vous prie de me favoriser de votre moyen. »

Une plus grosse déception, nous allons le voir, était réservée à Rubens pour ce malencontreux travail qui, encore retardé à cause de cette erreur dans les dimensions données, ne devait jamais être terminé. Nous voudrions, en signalant ici les fragments qui nous en ont été conservés, essayer d'en reconstituer l'ensemble. A raison de la symétrie que, suivant toute vraisemblance, elle présentait avec la galerie de Médicis, la galerie d'Henri IV devait probablement, comme cette dernière, contenir vingt-quatre tableaux, y compris les portraits du roi et de sa famille au nombre de six. Des dix-huit compositions restantes, sept seulement sont parvenues jusqu'à nous et parmi elles deux des grandes toiles servant de pendants à celles de mêmes dimensions faites pour la Reine Mère : la *Bataille d'Ivry* et l'*Entrée triomphale d'Henri IV à Paris*, qui appartiennent toutes deux au Musée des Uffizi ; l'esquisse en petit de la troisième : la *Prise de Paris*, au Musée de Berlin. Pour les autres esquisses connues, trois font partie de la collection de sir Richard Wallace : la *Naissance d'Henri IV*, le *Mariage de Marie de Médicis et d'Henri IV*, et l'*Entrée triomphale à Paris* dont lord Darnley possède à Cobham-Hall une variante plus conforme au tableau exécuté ; trois autres se trouvent dans la galerie du prince Liechtenstein : la *Bataille de Coutras, Henri IV saisissant l'occasion de faire la paix* et une troisième dont le sujet est incertain, mais dont Rubens a tiré, en la modifiant un peu, les éléments d'un tableau assez important et très remarquable récemment acquis par M. Miehtke, à Vienne. Enfin M. Léon Bonnat possède également une esquisse de la bataille d'Ivry. Disons encore, pour compléter les indications relatives à cet ensemble, que, dans le catalogue dressé pour la vente mortuaire de Rubens, nous relevons la note suivante : *Six grandes pièces imparfaites contenant des sièges de villes, batailles et triomphes de Henry quatrième, roy de France, qui sont commencées depuis quelques années pour la galerie de l'hôtel du Luxembourg de la Reyne Mère de France.* Les deux grands tableaux des Uffizi figuraient sans doute sous cette désignation et peut-être, à en juger par leurs dimensions (14 pieds de haut sur 10 pieds 10 pouces 1/2 de large) et bien qu'elles y soient attribuées à van Dyck et à Snyders, deux autres de ces *pièces imparfaites* sont-elles portées au catalogue de la vente Fraula faite à

Bruxelles en 1738 sous les titres : n° 424 : *Henri IV assiégeant Paris,* où les
espions apportent la nouvelle que les Espagnols introduisent dés secours
dans la ville, et n° 425 : *Henri IV livrant la bataille de Constans (sic),*
avec plus de mille figures (1). Les diverses esquisses que nous venons de

LA CÈNE.
(Musée Brera.)

mentionner, en général
moins arrêtées que celles
de la galerie de Médecis,
sont aussi plus vivement
et plus librement enle-
vées. On sent qu'avec des
situations plus nettes et
mieux définies, Rubens
ose s'abandonner à son
génie. Celles qui appar-
tiennent au prince Liech-
tenstein sont conçues
toutes trois d'une ma-
nière fort originale. Des
figures allégoriques pla-
cées à la partie inférieure
servent à caractériser les
sujets qui, encadrés par
des amours et des guir-

landes de fleurs ou de fruits, forment au centre des médaillons avec des
personnages de proportions plus réduites.

Cette disposition très fantaisiste prêtait aux qualités décoratives que
Rubens y manifeste et semble avoir inspiré nos peintres du xviii° siècle.
Mais, à moins qu'elle n'ait été motivée par l'agencement architectural
de la salle qui devait contenir ces peintures, nous avons peine à croire
que le maître s'y serait définitivement conformé, car elle n'offre aucune
analogie avec l'ordonnance très simple des autres esquisses connues,
pas plus qu'avec celles de la galerie de Médicis.

(1) Ces deux tableaux ne furent pas vendus et la trace en a été perdue. Il serait intéressant
de savoir ce qu'ils sont devenus, ainsi qu'une esquisse de la vente Burtin (1819) : *Henri IV
recevant le sceptre des mains de son peuple,* qui, suivant toute apparence, se rattachent à cette
série.

Si intéressantes d'ailleurs que soient ces diverses esquisses, les deux tableaux des Uffizi ont à la fois une importance et une valeur d'art bien supérieures. La *Bataille d'Ivry* n'est cependant, à vrai dire, qu'une grande ébauche dans laquelle Rubens s'est surtout préoccupé de la répartition des masses et des valeurs en se contentant de poser çà et là sur un fond de tons neutres très rapprochés les uns des autres quelques colorations amorties, des jaunes pâles et des rouges effacés. Mais l'ampleur magistrale avec laquelle le maître se meut sur cette vaste toile et le sens pittoresque dont il fait preuve dans la composition, montrent assez le profit qu'il a tiré de ses travaux antérieurs. On sait quel est, d'ordinaire, l'écueil

SAINTE THÉRÈSE PRIANT
POUR LES AMES DU PURGATOIRE.
(Musée d'Anvers.)

de ces tableaux de bataille dont le mouvement, s'il n'est pas réglé, n'aboutit souvent qu'au chaos, et s'il est trop contenu ne laisse qu'une impression de froideur peu en rapport avec de pareils sujets. Tout en nous donnant partout l'idée d'une lutte violente et acharnée, Rubens a réservé pour le centre l'action décisive. Tandis qu'au ciel Bellone et la Victoire traversent les airs d'un vol rapide, les combattants se pressent de part et d'autre autour de leurs chefs respectifs, qui s'abordent menaçants. Mais à voir de quelle impulsion irrésistible Henri IV, suivi par ses soldats, affronte son ennemi, on sent que celui-ci ne pourra soutenir un pareil choc. Déjà, en effet, la débandade se met dans ses rangs et l'élan toujours plus impétueux des assaillants achève sa défaite.

Participant à la furie générale, les chevaux eux-mêmes se heurtent et se mordent mutuellement, et Rubens dans cet épisode dramatique s'est, sans doute, souvenu du groupe principal de la *Bataille d'Anghiari* qu'il avait copié pendant son séjour en Italie. On ne saurait cependant songer à cette réminiscence, tant ce groupe est ici intimement lié à l'action générale et fait corps avec elle. L'unité de la composition est parfaite et sans effort apparent, l'artiste a produit un effet très dramatique.

Avec des qualités d'arrangement au moins égales, l'exécution de l'*Entrée triomphale d'Henri IV à Paris* a été poussée plus avant, et l'inspiration de cette belle œuvre est d'une allure plus élevée, plus poétique et plus personnelle. Bien d'autres cependant avaient, avant Rubens, célébré la pompe et les enivrements du Triomphe. Sans parler des nombreux bas-reliefs de l'antiquité qu'il avait eu l'occasion de voir à Rome, nous savons qu'il venait aussi de copier à Londres plusieurs fragments du *Triomphe de César* par Mantegna; mais il ne semble pas non plus qu'en traitant un sujet si bien fait pour lui plaire, il ait rien emprunté à ses prédécesseurs. Libre de l'interpréter à son gré, il en a tiré un de ses chefs-d'œuvre les plus éclatants. Dominant la foule et comme insensible à ses acclamations, Henri IV s'avance debout sur un char traîné par des chevaux blancs. Un cavalier portant un drapeau les précède; sur les côtés, sont groupés des guerriers chargés d'armes et d'étendards pris à l'ennemi; d'autres font résonner l'air de leurs fanfares et, par derrière, des captifs enchaînés se frayent difficilement un passage à travers la foule des femmes et des enfants accourus pour fêter le héros. Tous les signes, toutes les magnificences du triomphe sont là réunis, exprimés dans le style le plus pathétique. La silhouette singulièrement mouvementée est en même temps d'une ordonnance très grandiose et très équilibrée. Dans cette composition si remplie, vous ne trouveriez aucune de ces figures banales ou trop peu châtiées qui déparent quelquefois les meilleures productions du maître. Les types, comme les attitudes, sont aussi nobles qu'expressifs. Voyez plutôt ce génie qui, voltigeant dans le ciel, tient une couronne suspendue au-dessus de la tête du vainqueur; ou encore cette belle créature qui, d'une allure si fière, dirige les chevaux; voyez ces chevaux eux-mêmes tout frémissants, avec leurs formes élégantes, leurs têtes fines, leurs yeux ardents; admirez surtout le roi lui-même, superbe de calme et de dignité, élevant dans les airs une branche de laurier,

symbole de paix cher au peintre et que celui-ci a voulu placer dans la main du héros, comme pour consacrer en lui une gloire plus haute que celle des conquérants vulgaires. La couleur aussi, bien que très puissante, demeure surtout grave et pleine; de plus en plus, l'artiste a reconnu l'efficacité de ces tons gris de fer qui, répandus par toute la toile, servent de soutien et de merveilleux accompagnement à quelques notes éclatantes qui chantent çà et là dans cette œuvre vraiment lyrique, une des plus complètement belles et des plus originales que le maître ait produites. Et cependant, en dépit de leur mérite, ces deux grandes toiles, les seules de cet important travail qui nous aient été conservées, sont aujourd'hui exposées au Musée de Florence dans les plus déplorables conditions. A demi masquées par les pitoyables statues des Niobides qui empêchent d'en découvrir l'ensemble, dévernies, mal tendues sur leurs châssis, elles montrent dans leurs plis des amas de poussière depuis longtemps accumulée et accusent cruellement l'indifférence et l'incurie de ceux qui, au lieu de se parer de semblables chefs-d'œuvre, les laissent dans un tel état d'abandon, au grand scandale de tous les véritables amis de l'art.

Alors qu'il attendait d'être rassuré par l'abbé de Saint-Ambroise au sujet des conséquences que pouvait entraîner pour la suite de son travail le changement des dimensions primitivement fixées, Rubens apprenait tout à coup l'exil et l'internement de la Reine Mère à Compiègne, obtenus de Louis XIII par le cardinal de Richelieu, à la suite de la *Journée des Dupes*. La fin d'une lettre adressée d'Anvers le 27 mars 1631 à Peiresc par l'artiste nous rend compte de l'impression qu'il avait ressentie de ces brusques événements : « Les nouvelles que nous recevons de la France, dit-il, sont certainement de la plus haute importance et plaise à Dieu que la catastrophe ne soit pas la plus malheureuse du monde! J'ai grande obligation à cette difficulté qui s'était élevée avec l'abbé de Saint-Ambroise relativement aux dimensions des tableaux, puisqu'elle m'a tenu en suspens depuis plus de quatre mois sans mettre la main à l'œuvre et il me semble que c'est mon bon génie qui m'a ainsi empêché de pousser plus avant mon travail. Je considère comme perdue toute la peine que j'ai prise, car il est à craindre que si on a saisi une personne aussi éminente ce ne soit pas pour la relâcher. L'exemple de la précédente escapade provoquera à l'avenir une telle vigilance qu'il n'y a

pas à espérer qu'elle puisse se renouveler (1). En somme, toutes les cours sont sujettes à de grands changements, mais celle de France y est plus exposée qu'aucune autre. Il est bien difficile à distance de porter un jugement assuré sur de pareils événements; aussi me tairai-je plutôt que de censurer mal à propos. » Rubens avait bien compris qu'il n'avait aucune illusion à garder au sujet de l'achèvement de ce travail qui eût été certainement un de ses meilleurs ouvrages. Son bon sens lui montrait clairement que l'exil de la Reine et son éloignement des affaires étaient définitifs. Bien qu'il lui en coûtât de renoncer à une œuvre dont il sentait toute la beauté et dans laquelle, ainsi qu'il le disait à Peiresc, il croyait déjà « avoir progressé », il ne profère aucune plainte, et pour éviter toute récrimination, il se refuse même à qualifier les événements dont il est victime, de crainte de froisser son aimable correspondant.

Les faits, cependant, allaient bientôt se presser et ramener de nouveau Rubens dans le courant de la politique à laquelle il avait pensé se soustraire. Pendant que la Reine Mère était internée à Compiègne, Gaston d'Orléans, son fils, mêlé à toutes les intrigues nouées pour se débarrasser de Richelieu, s'était d'abord réfugié en Bourgogne, puis chez le duc de Lorraine, Charles IV, qui avait épousé sa querelle. A la suite de pourparlers engagés par ces deux princes pour intéresser à leur cause la gouvernante des Pays-Bas, le marquis d'Aytona, ambassadeur de Philippe IV à Bruxelles, avait été chargé par elle de s'aboucher avec leurs agents; mais, obligé de partir pour l'armée, il avait désigné Rubens pour le suppléer. Dans la pensée qu'il serait plus libre de ses mouvements, Gaston avait conseillé à sa mère de s'évader de Compiègne et il faisait à ce propos pressentir la princesse Isabelle sur l'accueil qui serait réservé à la fugitive si elle cherchait asile en Flandre. L'Infante s'efforçait de gagner du temps afin de prévenir Philippe IV et de connaître ses intentions, quand Marie de Médicis, sans attendre sa réponse, s'échappait du château de Compiègne dans la nuit du 18 au 19 juillet 1631. La reine avait d'abord pensé à s'enfermer dans la place forte de La Chapelle que le gouverneur lui avait promis de remettre entre ses mains ; mais, ayant appris en route qu'elle n'y serait pas en sûreté, elle s'était décidée à gagner la frontière, et, sans s'arrêter, elle avait fait d'une traite une course de plus de trente

(1) C'est probablement à la fuite du château de Blois que Rubens fait ici allusion.

lieues pour se réfugier à Avesnes. C'est de là qu'elle envoyait une lettre à
Louis XIII afin de lui expliquer sa conduite et en même temps elle dépê-
chait un de ses officiers à Isabelle pour lui apprendre qu'elle venait
d'entrer dans ses États. Informée de ce qui se passait, la princesse char-

ESQUISSE DE LA BATAILLE D'IVRY.
(Collection de M. Léon Bonnat.)

geait aussitôt le marquis d'Aytona d'aller complimenter la Reine et de
se mettre à sa disposition. Marie de Médécis ayant désigné parmi les
gentilshommes qui l'accompagnaient le marquis de la Vieuville comme
étant le plus digne de sa confiance pour s'entretenir avec un délégué
d'Isabelle des affaires qui pourraient l'intéresser, d'Aytona choisit de son
côté, comme intermédiaire entre la Reine Mère et la gouvernante, Rubens
qu'il avait amené avec lui. La loyauté de ce dernier, sa connaissance des
négociations pendantes entre les diverses cours de l'Europe et les bons
rapports qu'il avait toujours eus avec Marie de Médicis justifiaient assez
ce choix; mais l'artiste se trouvait ainsi de nouveau, bien malgré lui et
par la force même des circonstances, mêlé de la façon la plus inattendue
aux graves questions que soulevait la présence de la fugitive dans les
Flandres.

Les premiers jours, pourtant, se passèrent en fêtes. Le 29 juillet, en
quittant Avesnes, où d'Aytona considérait que la Reine n'était pas suffi-
samment garantie contre un coup de main que Richelieu pourrait tenter
pour l'enlever, celle-ci était partie avec un train vraiment royal pour

Mons. Elle y était accueillie avec le cérémonial usité pour les souverains, et Isabelle, venue de Marimont pour la visiter, l'embrassait en lui témoignant les plus grands égards, puis l'emmenait de là, le 13 août suivant, à Bruxelles, où, après une réception magnifique (1), elle la logeait pendant quelques jours dans le palais des ducs de Brabant, qui venait d'être complètement restauré. Mais la situation ne laissait pas d'être délicate, et, tout en comblant d'honneurs cette Majesté déchue, la Gouvernante entendait rester sur la réserve. Elle ne pouvait, en tout cas, prendre aucun engagement avant les instructions qu'elle attendait de Madrid. Dans les entretiens qu'il avait, en attendant, avec la Vieuville, avec les émissaires de Gaston et avec la Reine elle-même, Rubens cherchait à s'éclairer sur les projets de celle-ci et sur ceux de Gaston qui aurait bien voulu, comme elle, décider Philippe IV, sinon à prendre ouvertement parti contre Louis XIII, du moins à encourager leurs partisans restés en France. Dès le 1er août, l'artiste écrivait de Mons à Olivarès une très longue lettre dans laquelle il s'efforçait non seulement de lui exposer d'une manière précise la situation, mais de faire prévaloir le parti qu'il considérait comme le meilleur. Il explique d'abord que c'est « par pure obéissance, sur l'ordre exprès de l'Infante et du marquis d'Aytona, qu'il s'occupe de cette affaire.... Si la Reine Mère est venue se jeter dans les bras de S. A. Sme, c'est poussée par les violences du cardinal de Richelieu qui, sans égard à ce qu'il est sa créature et qu'elle l'a tiré de la boue, décoche contre elle les traits de son ingratitude du poste éminent où elle l'a placé ». Après un parallèle entre les maux que peut engendrer une conduite qui comme celle du cardinal n'est dictée que par l'intérêt personnel et l'utilité aussi bien que l'éclat que la monarchie espagnole tire du dévouement du comte-duc, Rubens se défend « de croire aux rapports des ennemis de Richelieu. Mais dans sa mission en Angleterre, il a pu éprouver que, par sa perfidie, celui-ci s'est désormais interdit la capacité de pouvoir jamais duper personne, ce qui lui paraît la

(1) Les détails de cette réception sont contenus dans une relation du temps : *Histoire curieuse de tout ce qui s'est passé à l'entrée de la Reine Mère dans les Pays-Bas* par le Sr de la Serre. (Anvers, imprimerie plantinienne, in-fol. 1632.) Bien que publiée un an après, cette relation donne bien l'idée du désarroi qu'avait jeté dans les esprits le spectacle de cette Reine proscrite par le ministre qui lui avait dû son élévation. Dans son préambule, l'auteur s'adressant à elle, avec le ton emphatique qui était de mode à cette époque, lui dit : « Vous avez été l'unique épouse d'Henry le Grand et vous êtes encore l'heureuse mère de *Louis le Juste.* » Il est difficile de mettre en moins de mots plus d'erreurs et de maladresses.

pire politique qu'on puisse pratiquer en ce monde, tout commerce entre les hommes étant fondé sur la confiance ». Au nom de tout son passé, Rubens proteste ensuite de son amour constant pour la paix ; « il se retirerait de cette affaire, s'il voyait que la Reine Mère ou Monsieur cherchent à provoquer une rupture entre les deux couronnes ». Tous deux assurent que tel n'est pas leur but, « car, à se servir ouvertement des armes de l'Espagne contre le cardinal qui se couvre de la personne et du manteau du roi de France, ils deviendraient tellement odieux aux Français que ce serait la ruine de leur parti. Monsieur se rendrait en quelque sorte par là incapable de succéder à la couronne de France, à laquelle il est aussi éloigné d'aspirer pendant la vie de son frère, qu'il est en revanche, certain de l'obligation de se défendre contre les violences du cardinal. S'il prend les armes, c'est par nécessité, ne pouvant plus trouver de garantie dans aucun genre de paix, ni pour la vie de sa mère, ni pour la sienne propre »…. Il compte d'ailleurs, en France, un parti très important et Rubens énumère, non sans quelque complaisance, les forces dont il dispose. Mais sur ce point il convient de s'en rapporter à sa parole, car les engagements doivent demeurer secrets ; tant que le parti n'est pas constitué, aucun ne peut se découvrir. La haine qu'excite le cardinal va toujours croissant et elle augmentera de plus en plus le nombre des mécontents. Entrant alors dans le détail des troupes qui peuvent être mises sur pied par les partisans de Monsieur, il insiste sur la nécessité de fournir le plus tôt possible les subsides destinés à payer ces levées, car il faut agir promptement, et, ainsi que l'a dit le marquis de la Vieuville : « Si on laisse refroidir cette ardeur propre à la nation française sans profiter du premier mouvement, on donnera du temps aux artifices du cardinal » et tout ira en fumée. Faute de cette assistance prêtée en temps utile, Monsieur perdra auprès des siens un crédit qu'il ne pourra pas retrouver. « La somme qu'il demande pour le moment est si minime qu'il ne semble même pas vraisemblable qu'elle puisse amener un si grand résultat. » Les encouragements et les secours donnés publiquement aux Hollandais par les Français autorisent pleinement les Espagnols à leur rendre la pareille. Quant à la somme nécessaire pour mettre Monsieur à cheval, elle est de 300 000 écus d'or, à 12 réaux l'écu, ce qui n'équivaut pas même à la provision de deux mois pour les Pays-Bas. On est d'ailleurs animé en Angleterre de bonnes dispositions à l'égard de Monsieur, et il « serait à

désirer, si l'affaire réussissait, qu'il se fît enfin une bonne paix universelle aux dépens du cardinal qui entretient dans le monde entier de stériles agitations ». Il y a donc là un moment unique « pour laver la très généreuse nation espagnole d'un reproche qu'on lui impute bien à tort et qui repose sur l'opinion généralement invétérée qu'elle ne peut se résoudre à profiter promptement des occasions dès qu'elles se présentent; mais qu'en délibérant sans fin, elle envoie trop souvent *post bellum auxilium*, ce qui ne s'accorde guère avec la célérité des résolutions qui est la vertu propre du comte-duc ».

Les extraits qu'à raison de son importance, nous avons cru devoir donner de cette lettre contrastent, on le voit, avec la réserve habituelle de Rubens dans ses dépêches diplomatiques. Il se sentait cette fois en pleine communauté d'opinion avec le marquis d'Aytona qui l'avant-veille avait écrit de son côté à Olivarès dans les termes les plus pressants « qu'à son avis c'était là une occasion telle que le comte-duc n'en avait jamais eu de pareille pour tirer vengeance des injures reçues de la France, le roi notre seigneur, ayant pour lui non seulement des raisons suffisantes, mais la justice et le droit de délivrer sa belle-mère de l'oppression à laquelle elle était réduite par la violence du cardinal ». (Dépêche du 30 juillet.) Contre l'attente de Rubens, le marquis de Mirabel, ambassadeur d'Espagne à Paris, écrivait aussi dans le même sens au ministre de Philippe IV. Mais, sans même parler de l'appui moral que lui donnait cette conformité de sentiments avec les représentants officiels de la cour d'Espagne à Bruxelles et à Paris, bien d'autres causes se réunissaient pour dicter à Rubens un pareil langage. L'affection qu'il avait pour Marie de Médicis, sa loyauté, l'idée qu'il se faisait de l'autorité, peut-être aussi, à son insu, les ressentiments personnels qu'il conservait contre Richelieu qui jamais ne l'avait apprécié à sa valeur, agissaient à la fois sur son esprit et lui faisaient désirer l'abaissement du cardinal qu'il considérait comme un fléau pour l'Europe et comme le sujet le plus ingrat vis-à-vis de la Reine Mère à laquelle il devait tout. C'est dans ces dispositions qu'il accueillait avec une facilité excessive les renseignements intéressés que Monsieur lui transmettait sur le nombre des partisans qu'il comptait en France et sur l'importance des troupes que ceux-ci mettraient à son service, tandis que, cédant à ses préventions, il diminuait d'autant les ressources et le pouvoir qu'avait en main le cardinal.

Il est certain que si la cour de Madrid eût ajouté une foi entière aux allégations de Rubens et adopté sa façon de voir, il en serait résulté à ce moment de très grands embarras pour la France; mais, d'autre part, la

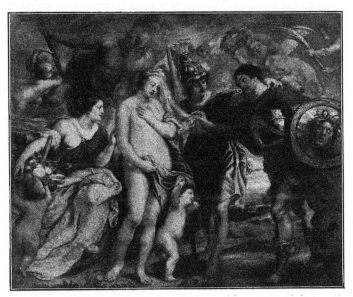

LE HÉROS VICTORIEUX EST ATTIRÉ VERS LA PAIX PAR MINERVE.
(Collection de M. Miethke, à Vienne).

résolution à prendre était d'une gravité extrême pour l'Espagne. Philippe IV avait donné son entière approbation «aux démonstrations d'amitié avec lesquelles Marie de Médicis devait être reçue, servie et traitée dans ses États», mais il n'entendait pas sortir de la réserve la plus prudente. S'il se déclarait prêt à s'employer avec tout le zèle possible pour la Reine par la voie des négociations, il n'était aucunement disposé à prendre les armes pour soutenir sa cause. Son Conseil, saisi de la question à l'arrivée dès dépêches d'Aytona et de Rubens, se prononçait à l'unanimité contre leurs propositions, et le comte-duc, après avoir rendu justice aux bonnes intentions de l'artiste, trouvait tout à fait inadmissibles ses ouvertures qu'il qualifiait assez dédaigneusement de *verbiages italiens*. Philippe transmit donc ses instructions à sa nièce, en insistant sur le peu de

58

fond qu'il fallait faire des renseignements intéressés donnés par Monsieur et montrant, non sans raison, combien il serait peu sage d'irriter le roi de France par un concours prêté à un parti aussi peu organisé que celui du duc d'Orléans. Vis-à-vis de la reine, on pouvait, de concert avec les autres souverains de l'Europe, s'employer de son mieux à obtenir une réconciliation avec son fils; mais il fallait être très sobré de promesses en ce qui touchait une assistance plus effective.

Malgré le peu de succès de ses ouvertures en faveur d'une intervention armée, Rubens, qui avait suivi Marie de Médicis à Bruxelles, continuait à lui servir d'intermédiaire avec la Cour d'Espagne. C'est ainsi qu'il transmettait de sa part un projet d'accommodement entre elle et son fils qui, bien qu'approuvé par Olivarès, ne fut point soumis à Louis XIII, le marquis de Mirabel jugeant inutile une tentative à laquelle Richelieu se serait certainement opposé. Le rôle de Rubens, dans ces conditions, devenait de plus en plus effacé. Il devait se borner à renseigner exactement le comte-duc sur tous les actes de la Reine Mère qui, fidèle à son esprit d'intrigue, ne se tenait pas pour battue et se tournait de tous côtés, cherchant qui intéresser à sa cause. Mais, en vertu des ordres qu'elle avait reçus, l'Infante s'appliquait à rendre vaines celles de ces démarches qu'elle jugeait compromettantes pour la cour d'Espagne. En apparence, elle continuait à lui rendre les plus grands honneurs, et, au commencement de septembre, elle l'avait accompagnée à Anvers où, par les soins du Magistrat, une réception magnifique lui avait été préparée. Arcs de triomphe, harangues officielles, représentation d'une tragédie au Collège des Jésuites, rien ne manquait à la fête. Le 10 septembre, les deux princesses visitaient ensemble l'imprimerie plantinienne dont Baltazar Moretus, qui la dirigeait alors, leur fit les honneurs et un compliment rédigé et composé par lui, séance tenante, fut imprimé devant elles pour leur être remis.

Nul doute que Rubens, en sa qualité d'ami de Moretus, ne fût de la partie. Il devait d'ailleurs recevoir lui-même dans sa somptueuse demeure, Marie de Médicis, et en narrateur fidèle, le sieur de la Serre, nous a, dans son style alambiqué, tracé le récit de cette visite : « La Reine eut la curiosité de voir toutes les belles et riches peintures qui sont dans la maison de M. Rubens. C'est un homme dont l'industrie, quoique rare et merveilleuse, est la moindre de ses qualités; son jugement d'état et son esprit et gouvernement l'élèvent si haut au-dessus de la condition qu'il professe

que les œuvres de sa prudence sont aussi admirables que celles de son pinceau. Sa Majesté reçut un extrême contentement à contempler les merveilles animées de ses tableaux. » Ce que les relations officielles ne disent pas, c'est que, pendant ce séjour à Anvers, la Reine, déjà à court d'argent, avait contracté avec Rubens un emprunt pour lequel elle lui consignait une partie de ses bijoux en garantie. Marie de Médicis avait aussi rendu visite à van Dyck, alors en pleine possession de sa célébrité et de son talent et qui devait quelques mois après se fixer en Angleterre. Non seulement elle avait pris plaisir à voir la collection des tableaux de Titien que l'artiste avait réunis ou les copies qu'il avait faites d'œuvres de ce maître; mais elle avait posé dans l'atelier même de van Dyck qui, toujours au dire de la Serre, « remportait le prix sur tous les grands peintres qui ont osé tirer la reine ».

En dépit de ces démonstrations publiques, Marie de Médicis avait pu reconnaître qu'il n'y avait aucune assistance formelle à espérer de la Cour d'Espagne, et, pensant mieux avancer ses affaires, elle mandait au prince d'Orange un de ses seigneurs pour obtenir son appui en vue de la conclusion d'une trêve entre l'Espagne et les Pays-Bas. Instruite de ce voyage, Isabelle avait, de son côté, envoyé Rubens, dans le plus grand secret, pour sonder également à ce sujet, le prince Frédéric Henri; mais, cette fois encore, Baugy, l'ambassadeur de France à la Haye avait éventé le mystère, et à la date du 23 septembre il écrivait à Paris : « Le peintre Rubens a fait ici une course, laquelle, quoique fort secrète, n'a pas laissé d'éclater et de déplaire à beaucoup de gens qui savent de quoi il se mêle. Il n'y a été que du soir au matin (1) et n'a conféré qu'une demi-heure ». Ainsi que le remarque judicieusement M. Max Rooses (2), le choix de Rubens en cette affaire était tout à fait malencontreux, puisque son nom seul devait évoquer dans l'esprit des princes de Nassau les plus fâcheux souvenirs. Mais l'Infante, et peut-être l'artiste lui-même, ignoraient les relations criminelles qu'avait eues le père de Rubens avec Anne de Saxe, et ne pouvaient, par conséquent, se douter de l'inopportunité de ce choix, ni des tristes événements qu'il rappelait à la maison d'Orange.

Marie de Médicis s'étant enfin rendu compte de l'inanité de ses efforts pour intéresser la Cour d'Espagne à sa situation, se décida à passer en

(1) En réalité, il avait passé deux jours à la Haye.
(2) *Geschichte der Malerschule Antwerpens,* p. 232.

Hollande afin d'y poursuivre les stériles revendications qu'elle devait ensuite, sans plus de succès, porter en Angleterre et en Allemagne. La

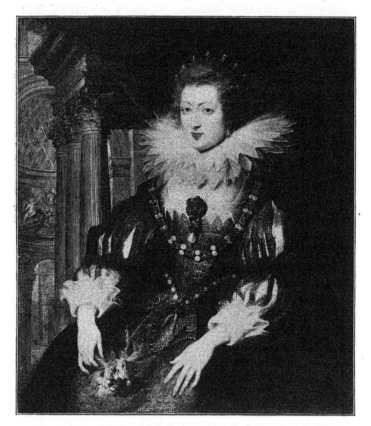

PORTRAIT D'ÉLISABETH DE BOURBON, PREMIÈRE FEMME DE PHILIPPE IV.
(Musée du Louvre.)

mission de Rubens auprès d'elle cessait donc avec son départ et, au commencement d'avril 1632, celui-ci avait demandé et obtenu la permission de rentrer à Anvers. Écrivant peu de temps après à Gerbier (12 avril), il lui manifestait en ces termes son contentement : « Je me suis retiré ici pour un temps et jamais je n'ai eu moins de regrets d'aucune résolution que j'aie pu prendre. » Mais, pour avoir un moment retrouvé la vie calme

MODÈLE POUR UN AUTEL DE LA VIERGE.
(Collection de l'Albertine.)

de son foyer, l'artiste n'était pas encore délivré de la politique qui, plus d'une fois, devait le ressaisir. Il était trop en vue, on connaissait trop bien son dévouement et l'influence dont il jouissait près de l'Infante pour ne pas s'adresser à lui quand les occasions se présentaient de réclamer son assistance. Un mois à peine s'était écoulé qu'il avait à rendre compte à la princesse Isabelle d'une démarche faite secrètement auprès de lui par un gentilhomme du duc de Bouillon offrant, au nom de son maître et sous certaines garanties qui lui seraient données par la cour de Bruxelles de livrer la forteresse de Sedan à Gaston d'Orléans, à condition que celui-ci y mettrait un corps de 1 200 hommes avant que le duc se déclarât en sa faveur. Aucune suite d'ailleurs ne fut donnée à cette proposition, puisque le duc de Bouillon devait bientôt après prendre du service dans l'armée hollandaise (1).

Peu de temps après, malgré son désir de rester à l'écart, Rubens allait de nouveau rentrer dans la vie politique. En 1632, les hostilités reprises avec vigueur par Frédéric Henri s'annonçaient comme désastreuses pour l'Espagne. Après s'être emparé de Venlo, de Ruremonde et de plusieurs autres villes, le prince mettait le siège devant Maestricht dont il s'emparait bientôt après, et, ainsi que le mandait à Venise l'ambassadeur de cette République, il ne cachait pas son espérance « d'aller, cette année même, baiser à Bruxelles la main de la Sérénissime Infante ». Pour avoir, par ses continuelles tergiversations, manqué plus d'une fois l'occasion de traiter avec les Provinces-Unies, la cour de Madrid se voyait réduite à faire dans les circonstances les plus défavorables, une tentative d'accommodement, et la gouvernante des Pays-Bas avait de nouveau songé à Rubens pour cette négociation. Mais les exigences des Hollandais avaient crû avec leur succès. Après deux voyages inutiles à Liège, l'artiste revenait à Bruxelles, n'ayant obtenu d'autre résultat que d'exciter la jalousie des ministres étrangers résidant en Hollande. En présence d'une situation de plus en plus menaçante, Isabelle avait dû se résoudre à convoquer les États généraux des Flandres, ce qui n'avait pas été fait depuis plus de trente ans. Dès le début de leur réunion, ceux-ci demandaient à l'Infante l'autorisation d'entrer en rapport avec les États généraux de Hollande pour traiter directement avec eux et avec le prince d'Orange. Leur requête

(1) C'est à l'école de son cousin, le prince Frédéric Henri de Nassau, que le second fils d'Henri de Bouillon, Turenne, devait faire son apprentissage militaire.

ayant été accueillie, une délégation de dix députés, à la tête de laquelle se trouvaient l'archevêque de Malines et le duc d'Arschot, était nommée par eux pour négocier à la Haye avec les délégués des Provinces-Unies. Isabelle, un peu inquiète des velléités d'indépendance manifestées par les députés des États généraux, avait chargé Rubens, sous prétexte de les mettre au courant des négociations précédentes d'agir parallèlement avec eux auprès du prince d'Orange, mais dans un sens plus conforme à ses idées et à celles de son Conseil. En conséquence, le maître avait écrit le 13 décembre 1632, au prince d'Orange, afin d'obtenir un passeport qui lui fut expédié le 22 décembre suivant. Cependant, le duc d'Arschot, informé de cette démarche par un avis reçu de la Haye, en conçut de l'ombrage, et, sur ses instances (1), trois membres des États généraux furent dépêchés à l'Infante pour lui adresser des remontrances au sujet de la prétention émise par Rubens de prendre part aux négociations. Isabelle s'était efforcée de les calmer en leur assurant que la mission qu'elle avait confiée à son peintre n'avait d'autre but que de renseigner exactement la députation sur les pourparlers antérieurs et que Rubens n'aurait nullement à intervenir dans le traité dont la conclusion était réservée aux États généraux. Au passage du duc d'Arschot à Anvers, Rubens, qui connaissait les mauvaises dispositions dont il était animé à son égard, n'avait pas cherché à le voir, mais il lui avait écrit pour dissiper « le ressentiment que celui-ci avait montré sur la demande de son passeport ; car, ajoutait-il, je marche de bon pied et je vous supplie de croire que je rendrai toujours bon compte de mes actes. Aussi je proteste devant Dieu que je n'ai jamais eu d'autre charge de mes supérieurs que de servir Votre Excellence », et la lettre se terminait par des formules de politesse et des assurances de dévouement. A une missive si courtoise, le duc d'Arschot répondait dans les termes les plus hautains et les plus grossiers : « qu'il eût bien pu omettre de faire à Rubens l'honneur de cette réponse, pour avoir si notablement manqué à son devoir de venir le trouver en personne, sans faire le confident à lui écrire ce billet qui est bon pour personnes égales, alors qu'il savait bien cependant où et quand il aurait pu le joindre pour lui parler ». Puis, mettant le comble à l'injure, le duc finissait par ces mots : « M'important fort peu de quel pied vous marchez et quel

(1) Gachard : *Histoire politique et diplomatique de P. P. Rubens*. Bruxelles, 1877, p. 247.

compte vous pouvez rendre de vos actions, tout ce que je puis vous dire, c'est que jê serai bien aise que vous appreniez d'ores en avant comme doivent écrire à des gens de ma sorte ceux de la vostre. » Afin d'aggraver encore l'offense, le duc l'avait rendue publique en envoyant lui-même des copies de sa lettre aux États généraux qui les communiquèrent à l'Infante et au marquis d'Aytona. Ceux-ci avaient certainement calmé l'artiste en l'engageant, par égard pour eux, à ne pas se rebuter. Les pourparlers en faveur de la paix n'avaient, du reste, pas abouti et avec la mort de l'Infante Isabelle survenue peu après (1er décembre 1633), l'artiste allait, pour quelque temps du moins, se tenir un peu à l'écart. Il perdait en elle une princesse à laquelle il avait toujours montré le dévouement le plus absolu et, de son côté, depuis le jour où bien jeune encore il était entré à son service, la gouvernante des Flandres n'avait jamais cessé de lui prodiguer les témoignages les plus flatteurs de sa confiance et de sa bonté.

ÉTUDE D'ENFANT VU DE DOS.
(Musée du Louvre.)

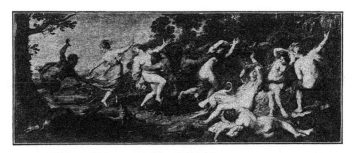

NYMPHES ET SATYRES.
(Musée du Prado)

CHAPITRE XVIII

NOUVEAUX PORTRAITS D'HÉLÈNE FOURMENT. — LA *Pelisse*. — SUJETS EMPRUNTÉS A LA FABLE ET DONT HÉLÈNE A ÉTÉ L'INSPIRATRICE : *La Mort de Didon ; Andromède*. — OPINION DE RUBENS AU SUJET DE L'IMITATION DES STATUES ANTIQUES. — LA *Marche de Silène;* LES *Amours des Centaures*. — LE *Croc en Jambe*. — LES FÊTES DE LA CHAIR : L'*Offrande à Vénus* ET LE *Jardin d'Amour*.

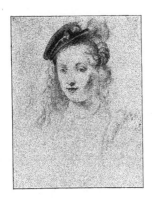

HÉLÈNE FOURMENT.
Étude pour le tableau de La Haye.
(Musée de l'Ermitage.)

L ES absences réitérées auxquelles ses diverses missions avaient obligé Rubens ne faisaient que lui rendre plus cher le foyer où, avec son travail, il retrouvait sa compagne. Si des interruptions aussi fréquentes ne lui permettaient guère d'entreprendre des œuvres de longue haleine, il avait, du moins, toujours à portée ce gracieux modèle pour mettre à profit les instants de loisir qu'il parvenait à se ménager. Houbraken, parlant de la beauté de celle qu'il appelle une *nouvelle Hélène*, dit que c'était là pour l'artiste une précieuse ressource « qui lui permettait d'épargner les frais d'autres modèles ». Les images qu'il a tracées d'elle à ce moment continuent donc à être aussi nombreuses que variées. Entre toutes, les deux grands

59

portraits en pied provenant de Blenheim et qui appartiennent aujourd'hui à M. le baron Alphonse de Rothschild méritent d'être cités au premier rang (1). Dans l'un d'eux, Hélène vue de trois quarts et coiffée d'une cape de velours à l'espagnole, est vêtue d'un costume en satin noir avec des crevés aux manches ornés de rubans lilas. Son corsage garni de dentelles découvre à demi sa gorge et la figure s'enlevant sur un fond d'architecture est d'un jet superbe (2). La jeune dame est plus élancée et il semble qu'elle ait grandi ; elle a pris en tout cas un air d'assurance en rapport avec sa dignité de maîtresse de maison. Ainsi parée, *madame Rubens* se dispose à sortir, car, au bas de l'escalier qu'elle descend, on aperçoit un carrosse attelé de deux beaux chevaux qui se pressent pour l'emmener. A côté de la colonnade de l'escalier se voit, en perspective fuyante, la façade de sa riche demeure, et plus loin une maison à pignon, toutes deux telles qu'elles sont représentées sur la gravure de Harrewyn. Un jeune garçon habillé de rouge et tenant son chapeau à la main suit Hélène. Est-ce le petit page que nous avons déjà vu avec le même costume et le même type dans la *Promenade au Jardin* de Munich ? Ou bien, ainsi que le croit M. Max Rooses, est-ce un des fils de Rubens ? Nous l'ignorons. En tout cas, pour être venus un peu tardivement, les enfants allaient bientôt se succéder assez vite. Une petite fille, l'aînée, Clara Joanna, avait été baptisée le 18 janvier 1632 dans cette église Saint-Jacques déjà consacrée pour l'artiste par tant de pieux souvenirs, et comme pour attester la bonne harmonie qui n'avait pas cessé de régner entre les familles de ses deux épouses, son parrain était Jean Brant, le père d'Isabelle, et sa marraine Clara Fourment, la mère d'Hélène. Vinrent ensuite : François Rubens, tenu sur les fonts, également à Saint-Jacques, par le marquis d'Aytona don Francesco de Moncade et par Christine du Parcq ; puis Isabelle Hélène. baptisée le 3 mai 1635, et Pierre Paul, un second fils, qui eut pour parrain Philippe Rubens, le neveu de l'artiste, le 1er mars 1637.

L'autre portrait de la collection de M. Alphonse de Rothschild, exécuté sans doute un peu auparavant, *Rubens et sa femme guidant les premiers pas d'un de leurs enfants*, est encore supérieur au premier et nous

(1) Tous deux ont été achetés au duc de Marlborough pour la somme respectable de 1 375 000 francs.

(2) La Pinacothèque de Munich possède une répétition en buste de ce portrait par Rubens.

31. — *Rubens, Hélène Fourment et leur enfant.*

... provenant de Blenheim et qui appartiennent aujourd'hui ... Alphonse de Rothschild méritent d'être cités au premier ... l'un d'eux. Hélène vue de trois quarts et coiffée d'une cape ... à l'espagnole, est vêtue d'un costume en satin noir avec des ... manches ornés de rubans lilas. Son corsage garni de dentelles ... ouvre à demi sa gorge et la figure s'enlevant sur un fond d'architecture ... d'un jet superbe (2). La jeune dame est plus élancée et il semble qu'elle ... grandi ; elle a pris en tout cas un air d'assurance en rapport avec sa dignité de maîtresse de maison. Ainsi parée, *madame Rubens* se ... à sortir, car, au bas de l'escalier qu'elle descend, on aperçoit un carrosse attelé de deux beaux chevaux qui se pressent pour l'emmener. A côté de la colonnade de l'escalier se voit, en perspective fuyante, la façade de sa riche demeure, et plus loin une maison à pignon, toutes deux telles qu'elles sont représentées sur la gravure de Harrewyn. Un jeune garçon habillé de rouge et tenant son chapeau à la main suit Hélène. Est-ce le petit page que nous avons déjà vu avec le même costume et le même ... dans la *Promenade au Jardin* de Munich ? Ou bien, ainsi que le ... M. Max Rooses, est-ce un des fils de Rubens ? Nous pour être venus un peu tardivement, les enfants allaient ... se succéder assez vite. Une petite fille, l'aînée, Clara Joanna, avait été baptisée le 18 janvier 1632 dans cette église Saint-Jacques déjà consacrée pour l'artiste par tant de pieux souvenirs, et comme pour attester la bonne harmonie qui n'avait pas cessé de régner entre les familles de la ... épouses, son parrain était Jean Brant, le père d'Isabelle, la ... Clara Fourment, la mère d'Hélène. Vinrent ensuite : François Rubens, tenu sur les fonts, également à Saint-Jacques, par le marquis d'Aytona, don Francesco de Moncada et par Christine du Parcq ; puis Isabelle Hélène, baptisée le 3 mai 1635, et Pierre Paul, un second fils, qui eut pour parrain Philippe Rubens, le neveu de l'artiste, le 1er mars 1637.

L'autre portrait de la collection de M. Alphonse de Rothschild, exécuté sans doute un peu auparavant, *Rubens et sa femme guidant les premiers pas d'un* ... —le premier et nous

... Tous deux ont été achetés au duc de Marlborough pour la somme respectable de ... mille francs.

... La Pinacothèque de Munich possède une répétition en buste de ce portrait par Rubens.

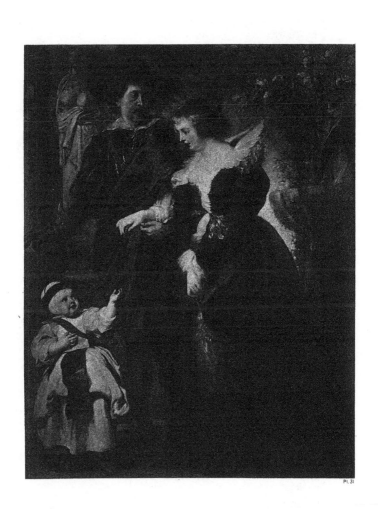

Pl. 31

paraît un des chefs-d'œuvre du maître. Hélène vue de profil, cette fois, avec ses cheveux d'un blond ardent flottant autour de sa tête nue, est vêtue d'une robe de velours noir qui rehausse l'éclat de son teint. Un éventail dans la main gauche, elle soutient légèrement de la droite un délicieux baby replet et vermeil. Habillé d'une robe de toile écrue sur laquelle s'étale un large ruban bleu, l'enfant s'essaie à la marche et comme fier de son courage, il regarde en souriant sa jeune mère. Un peu à l'écart, Rubens, dans un costume très élégant, — manteau violet jeté sur un pourpoint noir à crevés blancs, culotte et bas de soie noire — contemple cette scène familière. Je ne sais quelle expression d'attendrissement se mêle à sa joie paternelle, comme s'il pressentait vaguement que ce bonheur domestique ne saurait longtemps durer. Il a, en effet, un peu vieilli, le grand artiste, et quoique un bien petit nombre d'années se soient écoulées depuis qu'il peignait la *Promenade au Jardin*, ses traits se sont fatigués, son visage est plus maigre, son teint s'est flétri. Entre les deux époux la différence des âges commence à s'accuser, cruelle, inexorable. Malgré tout, c'est un sentiment de sérénité, de douceur et de joie intime qui domine encore et qui s'exhale de cette belle œuvre. Autour du ménage tout parle de gaieté, de vie facile et large ; tout annonce la richesse et la distinction d'une grande existence. A côté des deux époux, sur une échappée de ciel bleu, des plantes grimpantes s'enroulent autour des piliers d'un portique ; un buisson de roses escalade la muraille et parmi ses fleurs épanouies, un perroquet rouge et bleu se débat en déployant les ailes au-dessus d'une vasque où s'épand une eau jaillissante. On n'imagine pas d'image plus aimable, de couleurs plus vives et plus délicatement assorties, d'exécution plus ample et plus souple, de régal plus exquis pour des yeux d'artiste que cet admirable panneau si amoureusement brossé par Rubens dans les meilleurs jours de sa glorieuse maturité.

A côté de témoignages aussi exemplaires de sa félicité conjugale, le peintre nous a laissé des confidences plus indiscrètes. Une des plus célèbres est le tableau du Musée de Vienne connu sous le nom de la *Pelisse*. Hélène y est représentée debout, sortant du bain et à demi enveloppée dans le manteau garni de fourrures qui a donné son nom à cette peinture et qui ne cache que très imparfaitement la nudité de la jeune femme. La tête blonde est tournée vers le spectateur et la physionomie indiffé-

rente ne manifeste ni embarras, ni fausse pudeur. Elle a pris évidem-
ment la pose que lui a indiquée son mari : les seins sont pressés et
relevés par le bras droit; la main gauche, petite et mignonne, maintient
sur le ventre un pan de
l'épaisse pelisse. Dans ce
portrait trop exact, les
formes qui ne brillent
point par l'élégance, ont
été scrupuleusement co-
piées. Les chairs n'ont
plus la fermeté primi-
tive et l'on découvre sur
le torse la trace indé-
niable des compressions
du corsage et sur les
jambes, aux rotules très
accusées, celles des jar-
retières. Si le type man-
que de distinction, la
peinture est séduisante
par l'expression de vie
et de jeunesse. Le noir
franc de la pelisse, le
rouge du tapis et le brun
du fond rehaussent en-
core l'éclat des carna-
tions, et quant au mo-
delé, bien que très fine-
ment étudié, il a conservé toute sa fraîcheur. Mais si l'œuvre fait honneur
à l'artiste, l'époux avait compris qu'une image si véridique ne devait
pas sortir du secret de l'atelier, et dans son testament il prenait soin de
spécifier qu'elle ne ferait point partie des tableaux mis en vente après sa
mort.

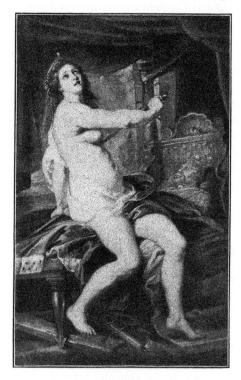

DIDON SE DONNANT LA MORT.
(Collection de M. C. de Beistegui.)

Sans même parler de ces portraits fidèles, Hélène a aussi servi de
modèle pour toute une suite de compositions destinées à célébrer sa
beauté. Ce ne sont, à vrai dire, que de simples études faites d'après elle

et que Rubens a utilisées à peu de frais en lui donnant des attitudes et des gestes appropriés aux sujets qu'il voulait traiter et en groupant autour d'elle quelques accessoires plus ou moins significatifs. C'est bien Hélène,

en effet, que nous re-
trouvons tantôt dans la
Sainte-Cécile du Musée
de Berlin, assise, l'air
inspiré, devant un orgue;
tantôt dans une *Bethsa-*
bée au bain (Galerie de
Dresde) à laquelle le roi
David qui la contemple
de loin, du haut d'une
terrasse, vient d'envoyer
son coupable message ;
ou encore dans cette
Chaste Suzanne de la
Pinacothèque qui, vue de
dos et surprise dans sa
toilette intime, étale à la
convoitise allumée des
deux vieillards des ro-
tondités par trop char-
nues. Dans ces deux der-
niers tableaux, bien que
la personnalité du mo-
dèle soit très nettement
caractérisée, le peintre,
comme s'il voulait éviter
toute méprise, a groupé

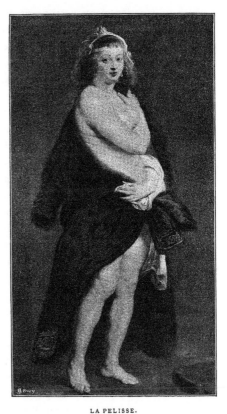

LA PELISSE.
(Musée de Vienne.)

autour d'Hélène une foule de détails familiers qui nous sont déjà connus : le pavillon, la vasque avec le dauphin et le petit chien épagneul qui figuraient déjà dans la *Promenade au Jardin.*

Avec une ressemblance aussi formelle deux autres tableaux d'un mérite bien supérieur, nous montrent Hélène dans un déshabillé encore plus complet. Après les révélations que nous apportent sur elle l'*Andro-*

mède de Berlin et une *Didon se donnant la mort* qui est devenue depuis peu la propriété de M. C. de Beistegni, à Paris, nous sommes entièrement édifiés sur les particularités les plus intimes de sa conformation. Comme s'il sentait d'ailleurs le peu de convenance qu'il y aurait à divulguer des renseignements aussi précis, Rubens, ainsi qu'il l'avait fait pour la *Pelisse*, ne consentit jamais à se dessaisir de cette dernière toile que nous trouvons mentionnée dans l'inventaire dressé après sa mort. La composition en est assez étrange et Didon, avant de se percer le sein d'un coup d'épée, a pris soin d'installer dans le lit doré qui surmonte le bûcher, le buste du héros troyen cause de sa mort. Si le haut du corps de la jeune femme laisse fort à désirer au point de vue du style, les jambes cette fois sont d'un dessin plus simple et plus pur que d'habitude. Quand à l'expression de désespoir du visage, elle est bien celle qu'on pouvait attendre du minois de cette fillette anversoise, probablement assez peu au courant jusque-là des galantes infortunes de la reine de Carthage. Les émotions qu'Hélène a dû éprouver au récit d'une si lointaine aventure ne pouvaient être ni bien profondes, ni bien durables. Il y paraît à ses yeux mouillés de larmes imaginaires et pitoyablement levés vers le ciel, ainsi qu'à cette pose de théâtre et à ce joli visage dont aussi bien que la *Didon*, l'*Andromède* nous offre l'agréable spectacle. Chez cette dernière également, la douleur manque tout à fait de conviction. Ce corps potelé, ces chairs souples et nacrées, tous ces signes rassurants de la jeunesse et de la santé épanouie protestent contre l'inaction de l'orque qui, en présence de promesses si appétissantes, se serait certainement hâtée d'assouvir sa voracité, sans laisser à Persée le temps de secourir la belle captive. Au point de vue de l'éclat du coloris, les deux œuvres faites vers la même époque sont à peu près d'égale valeur. A force d'art, rien n'y rappelle la peinture. Les teintes fraîches et pures, doucement posées, se nuancent par d'imperceptibles passages dans des valeurs pareilles et donnent par le fin tissu des pâtes l'apparence de la réalité elle-même. Mais cette réalité a été rendue plus saisissante et comme exaltée par la chaude transparence des ombres et par ce merveilleux contraste des bleus légers du ciel ou des bleus savoureux de la mer qui rehaussent la blancheur de ces corps nus, étalés en pleine lumière.

Quand il a découvert une donnée qui convient à son talent, Rubens

32. — *Andromède.*

musée de Berlin et une *Didon se donnant la mort* qui est devenue depuis
peu la propriété de M. C. de Beistegni, à Paris, nous sommes entière-
ment édifiés sur les particularités les plus intimes de sa conformation.
Comme s'il sentait d'ailleurs le peu de convenance qu'il y aurait à di-
vulguer des renseignements aussi précis, Rubens, ainsi qu'il l'avait fait
pour la *Pelisse*, ne consentit jamais à se dessaisir de cette dernière toile
que nous trouvons mentionnée dans l'inventaire dressé après sa mort.
La composition en est assez étrange et Didon, avant de se percer le sein
d'un coup d'épée, a pris soin d'installer dans le lit doré qui surmonte
le bûcher, le buste du héros troyen cause de sa mort. Si le haut du
corps de la jeune femme laisse fort à désirer au point de vue du style,
les jambes cette fois sont d'un dessin plus simple et plus pur que d'habi-
tude. Quand à l'expression de désespoir du visage, elle est bien celle
qu'on pouvait attendre du miroir de cette fillette anversoise, probable-
ment assez peu au courant jusque-là des galantes infortunes de la reine
de Carthage. Les émotions qu'elle a dû éprouver au récit d'une si
lointaine aventure ne pouvaient être ni bien profondes, ni bien durables.
Il y paraît à ses yeux mouillés de larmes imaginaires et pitoyablement
levés vers le ciel, ainsi qu'à cette pose de théâtre et à ce joli visage dont
aussi bien que la *Didon*, l'*Andromède* nous offre l'agréable spectacle.
Chez cette dernière également, la douleur manque tout à fait de convic-
tion. Ce corps potelé, ces chairs souples et nacrées, tous ces signes
rassurants de la jeunesse et de la santé épanouie promettent certes l'inten-
tion de l'orque qui, en présence de promesses si appétissantes, se serait
certainement hâtée d'assouvir sa voracité, sans laisser à Persée le temps
de secourir la belle captive. Au point de vue de l'éclat du coloris, les
deux œuvres faites vers la même époque sont à peu près d'égale valeur.
A force d'art, rien n'y rappelle la peinture. Les teintes fraîches et pures,
doucement posées, se nuancent par d'imperceptibles passages dans des
valeurs pareilles et donnent par le fin tissu des pâtes l'apparence de la
réalité elle-même. Mais cette réalité a été rendue plus saisissante et
comme exaltée par la chaude transparence des ombres et par ce mer-
veilleux contraste des bleus légers du ciel ou des bleus savoureux de la
mer qui rehaussent la blancheur de ces corps nus, étalés en pleine
lumière.

Quand il a découvert une donnée qui convient à son talent, Rubens

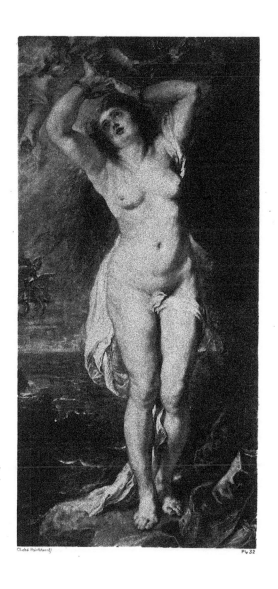

ne saurait l'abandonner avant d'en avoir exprimé toutes les acceptions,
épuisé toutes les splendeurs. Sous l'influence de sa passion pour Hélène,
la glorification de la nudité féminine devait à ce moment lui inspirer
une série de compositions très variées. Les légendes antiques lui four-
nissaient à ce propos une mine inépuisable de sujets déjà bien souvent
traités par l'art, mais que l'originalité de ses conceptions allait renouveler.
Il se sentait de plus en plus porté vers ces sujets par la liberté d'inter-
prétation qu'ils autorisent et par les souvenirs qu'ils évoquaient en lui
des œuvres des écrivains ou des artistes qui nous en ont transmis les
poétiques représentations. En même temps qu'ils lui offraient l'occasion,
assez rare à cette époque, de peindre des corps humains, ils lui permet-
taient de manifester la connaissance qu'il avait lui-même des monuments
de l'antiquité classique. Dès sa jeunesse, pendant son séjour en Italie, il
avait été initié à ce qu'on savait alors de l'art des anciens par l'étude
des bas-reliefs, des peintures ou des camées qu'il trouvait à Mantoue
dans la collection des Gonzague et à Rome dans celles des nombreux
amateurs qu'on y comptait parmi l'aristocratie. En dépit de la modicité
des sommes qu'il parvenait à prélever sur ses gains, il n'avait pas cessé
d'acquérir lui-même, toutes les fois qu'il le pouvait, des bustes, des
médailles, des pierres gravées qui avaient rendu célèbre le cabinet que
le duc de Buckingham lui achetait en 1627. Depuis lors, il s'était appliqué
à combler de son mieux le vide que cette vente avait fait dans sa
demeure, et en 1635 la nouvelle collection qu'il avait réunie était déjà
assez importante pour que les curieux qui passaient par Anvers ne
manquassent pas de la visiter. Dans ses voyages, il fréquentait les ama-
teurs et les marchands et nous savons qu'il avait en Italie et en Alle-
magne des agents chargés de lui signaler toutes les pièces qui pouvaient
lui convenir. Nous avons vu aussi la place que tient l'archéologie dans
sa correspondance avec ses amis de France, les Peiresc, les frères Dupuy
et de Thou. On croirait, tant son savoir est étendu, avoir affaire à un
érudit de profession. Rubens d'ailleurs, tenait de son art lui-même une
supériorité sur ses correspondants. Grâce aux nombreux dessins exécutés
par lui d'après des œuvres antiques, leurs formes s'étaient plus profon-
dément gravées dans son esprit; il était donc plus capable de les comparer
et de saisir les analogies ou les différences qu'elles présentaient entre
elles.

Mais ce n'était point là pour lui une étude abstraite. En examinant ces divers ouvrages, en réunissant, comme il le faisait, les copies des monuments originaux, le maître cherchait surtout à pénétrer plus avant

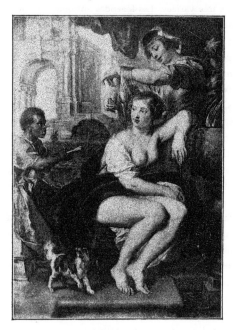

BETHSABÉE.
(Galerie de Dresde.)

dans la connaissance de la vie des anciens, et il s'appliquait à en reconstituer lui-même des représentations aussi exactes que possible. Si précieux que fût pour lui son savoir archéologique, il ne devait jamais paralyser les facultés créatrices d'un artiste épris avant tout de la vie et du mouvement. Le sens pittoresque domine de haut chez lui l'esprit critique. Il nous a, du reste, laissé lui-même l'expression formelle de sa pensée à cet égard dans une courte étude sur l'*Imitation des Statues*(1) dont quelques passages

méritent d'être rapportés. « Il y a, dit-il, des peintres pour lesquels cette imitation est très utile ; d'autres pour lesquels elle est à ce point dangereuse qu'elle va jusqu'à anéantir chez eux l'art lui-même. A mon avis, pour atteindre la perfection suprême, il est nécessaire non seulement de bien connaître les statues, mais de s'en être comme approprié le sens intime. Cependant il ne faut user que judicieusement de cette connaissance, en se dégageant absolument de l'œuvre elle-même ; car un grand nombre d'artistes inhabiles et quelques-uns mêmes de

(1) C'est à de Piles que nous devons la copie du texte latin de cet écrit dont l'original est aujourd'hui perdu et dont il a donné une traduction française dans son *Cours de peinture par principes;* Paris, 1708, p. 139.

ceux qui ont du talent ne distinguent pas la matière de la forme, ni la figure de la matière qui a régi le travail du sculpteur. » En peintre qu'il est, Rubens insiste très judicieusement sur les conditions qui sont

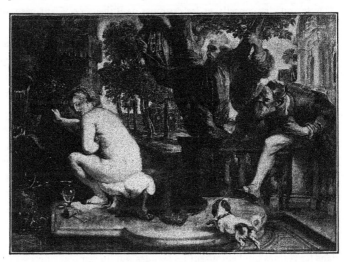

SUZANNE ET LES VIEILLARDS.
(Pinacothèque de Munich.)

propres à chacun des deux arts et sur les confusions qui trop souvent sont faites entre eux. Bien des peintres se contentant de copier des statues font des œuvres inertes, transportent dans leurs compositions, au lieu de l'image de la vie, des figurations froides et dures, au modelé outré, aux lumières crues, aux ombres opaques. L'étude de la statuaire n'est donc profitable qu'au peintre qui fait ces distinctions; mais dans ce cas, elle lui offre des ressources incomparables puisqu'elle lui permet de comprendre ce qu'est la beauté et le choix des formes qu'elle suppose. Les anciens, en effet, étaient en présence de corps sains, développés par des exercices corporels combinés en vue de leur donner toute la force et toute la souplesse dont ils étaient capables. Dans notre société, telle qu'elle est organisée, on ne songe qu'à boire et à manger, sans prendre soin d'exercer le corps. De là, ces ventres lourds et proéminents, ces jambes énervées, ces bras incapables d'agir. « Chez les anciens, au contraire, chaque jour les exercices violents de la palestre et du gymnase étaient

poussés non seulement jusqu'à la sueur, mais jusqu'à l'extrême fatigue, et grâce à un pareil entraînement, la liberté, la grâce et l'harmonie naturelle de tous les mouvements étaient assurées. »

On le voit, les conseils et les critiques de Rubens ne visent pas seulement la peinture, mais l'éducation qui, suivant une formule qui lui était chère, doit se proposer comme programme de faire des hommes accomplis par l'heureux accord de la santé intellectuelle et de la santé corporelle : *Mens sana in corpore sano.* C'est, du moins, avec une netteté et une mesure parfaites qu'il détermine les conditions spéciales de la peinture et de la sculpture, et quand il aborde les sujets antiques, tout en tenant compte, bien mieux que ne le ferait aucun autre, de l'état des connaissances archéologiques de son temps, on peut être assuré qu'il s'efforcera avant tout d'en rendre les côtés vivants, ceux qui avaient frappé les anciens eux-mêmes. C'est pour exprimer les suprêmes énergies de la vie ou de la passion que ceux-ci avaient personnifié dans des types humains les beautés ou les puissances de la nature, et c'est en revenant à la nature elle-même que Rubens va chercher, comme à leur source, les éléments significatifs des légendes qui sollicitent ses pinceaux. S'il trouve dans les réalités qui l'entourent les secours qui lui semblent nécessaires à l'expression de son idée, il dépasse bien vite ces réalités dont il s'inspire pour s'abandonner sans contrainte au lyrisme débordant qui est en lui. Dans les lectures de ses poètes favoris, Virgile et Ovide, sa verve échauffée lui fait voir les épisodes qu'ils retracent déjà transformés et animés par le souffle puissant de son génie. A côté des compositions que lui suggèrent ces poètes, il en imagine de nouvelles qui en dérivent et autour de chacun de ces types de force ou de grâce créés par l'antiquité non seulement il groupe toutes les actions auxquelles ils ont été mêlés, mais il pousse jusqu'aux dernières limites la véhémence des sentiments qu'ils représentent. Comme le musicien qui se sent en possession d'un thème vraiment fécond ne l'abandonne qu'après avoir, dans une progression voulue, donné tout leur éclat et toute leur signification aux développements qu'il comporte, le maître ne s'arrête qu'après avoir épuisé la richesse des combinaisons auxquelles se prêtent les poétiques légendes qui l'ont séduit. Au début de sa carrière, les motifs qu'elles lui avaient fournis étaient d'ordinaire calmes et froids, traités sans entrain, ni conviction. C'était le temps des allégories banales ou subtiles, caractérisées par des attributs

conventionnels, introduites sans grande nécessité, parfois même sans aucune convenance dans les scènes auxquelles il les associait. S'il nous montre Bacchus, c'est envahi par l'obésité ou alourdi par les épaisses fumées de l'ivresse; Vénus immobile, se complaît dans les soins de sa toilette ou grelotte à côté de l'Amour transi comme elle (Musée d'Anvers); quant à Diane, fatiguée de la chasse, elle dort avec ses nymphes parmi les amoncellements de gibier mort qu'à minutieusement détaillés l'habile pinceau de Brueghel (Pinacothèque de Munich). On sent trop en présence de ces images compassées ce qui leur manque au point de vue de la noblesse des formes et de la beauté et sans qu'il soit besoin d'évoquer les radieuses figures de l'art grec, les œuvres des maîtres de la Renaissance reviennent involontairement à l'esprit pour condamner ces massives flamandes et la molle opulence de leurs chairs. Mais avec le temps, l'exécution de Rubens est devenue plus animée, plus alerte; ses compositions ont gagné en ampleur et en liberté; il sait faire vivre ses personnages, les grouper dans des actions communes. Le mouvement qu'il leur donne, l'entente décorative des épisodes dans lesquels ils interviennent, le pittoresque du décor où ils se meuvent, par-dessus tout l'incomparable éclat du coloris suppléent, et au delà, à ce qui peut leur manquer au point de vue du style. Diane maintenant bondit ardente et légère à la tête de ses compagnes qu'elle entraîne dans sa course rapide à la poursuite d'un cerf (Musée de Berlin), et la prestesse, la sûreté et l'esprit de la touche aussi bien que la fraîche vivacité des intonations renouvellent et transforment la scène.

Si plus d'une fois déjà Rubens avait placé sur le passage de ces jeunes beautés des satyres lascifs qui les dévorent du regard, du moins la présence de la déesse contenait l'impétuosité de leurs désirs. Dans une longue frise du Musée du Prado, au contraire, il nous montre, en l'absence de Diane, ses *Nymphes surprises par des Satyres*. Confiantes dans la solitude du lieu, les jeunes filles, fatiguées de leur chasse, se sont imprudemment endormies sous la garde de leurs chiens, à côté des animaux qu'elles ont tués. Mais voici que des profondeurs de la forêt, enflammés d'une ardeur bestiale à la vue de ces corps nus, les satyres se sont élancés sur elles. De chasseresses devenues gibier, les nymphes essaient effarées de se dérober aux étreintes de ces brutes aux pieds fourchus. Une d'elles, retenue par le bas de sa jupe, s'efforce en vain de fuir;

une autre, un trait à la main, s'apprête à le lancer; mais déjà trois de leurs compagnes sont saisies à plein corps par les monstres acharnés à leur proie. La silhouette très accidentée est bien d'accord avec l'émoi

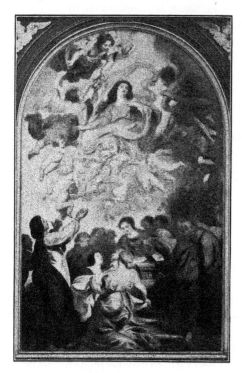

L'ASSOMPTION.
(Tableau du maître-autel de la cathédrale d'Anvers.)

furieux de cette mêlée soudaine et les chairs basanées des ravisseurs, les bruns olivâtres des arbres et des terrains, ainsi que les bleus neutres d'un ciel vaguement éclairé de quelques pâles lueurs font merveilleusement ressortir la blancheur juvénile des carnations de ces nymphes, parmi lesquelles, au centre et bien en vue, nous retrouvons la figure d'Hélène Fourment, les bras levés au ciel, avec l'attitude et le visage éploré de l'*Andromède* de Berlin.

La *Marche de Silène* a été aussi l'un des sujets favoris de Rubens. Sans parler des nombreuses copies qui en ont été faites par ses élèves, il l'a plus d'une fois traité lui-même : de bonne heure, vers 1615, dans un tableau (Musée de l'Ermitage) exécuté pour l'Infante ; puis quelques années après, aux environs de 1620 (Musée de Berlin), dans une autre composition où il a introduit Isabelle, sa première femme, et ses deux jeunes enfants parmi le cortège du vieux Silène ; puis, une troisième fois, sept ou huit ans plus tard, dans un ouvrage plus important, « National Gallery », qui fit partie de la collection du duc de Richelieu et qui avait été commandé au peintre par un amateur de ce temps, nommé van Uffelen.

Mais la Pinacothèque de Munich possède, à notre avis, le meilleur
exemplaire de cet épisode si cher à Rubens. Le tableau que l'artiste
garda jusqu'à sa mort dans son atelier, ne comprenait d'abord que la

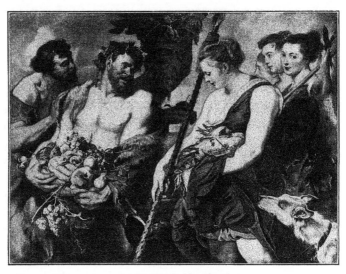

LE RETOUR DE LA CHASSE.
(Galerie de Dresde.)

figure à mi-corps de Silène et les personnages les plus proches, tels que
nous les montre l'œuvre exécutée pour l'Infante. Voulant, après coup,
lui donner tout le développement qu'elle lui semblait mériter, le maître a
plus tard complété sa composition en faisant adapter de chaque côté et
surtout au bas du panneau des adjonctions d'un bois différent et dont on
découvre aujourd'hui très facilement la trace. La trivialité cynique de
certains détails s'accorde avec celle d'un pareil sujet et prouve assez que
dans cette représentation d'une fête bachique, Rubens s'est plutôt inspiré
des kermesses flamandes que des souvenirs de l'art antique. Il y a là, en
effet, des figures d'une grossièreté absolument rebutante, comme celle de
Silène lui-même, avec ses formes trapues, sa graisse débordante, son air
de sombre abrutissement; et plus encore peut-être celle de la faunesse
affaissée à ses pieds, les chairs avachies, les traits hébétés. Et cependant
malgré cette extrême vulgarité, l'exécution vraiment prestigieuse est faite

pour ravir. Qu'on regarde plutôt les deux faunillons dodus et rebondis
du premier plan, leurs petits corps souples et gorgés de lait, leurs mines
réjouies, leurs barbiches et leurs cornes naissantes! Le gros bonhomme
joufflu, soufflant dans sa flûte rustique, le nègre et la gracieuse jeune
femme qui l'avoisine, les têtes de la vieille et du vieillard coupés par le
cadre, le tigre enfin, qui, tout frémissant, veut goûter aux grappes que
tient Silène, ne sont pas moins merveilleux pour le charme et la sûreté
de la peinture. On imaginerait difficilement en un sujet si infime une
facture d'une distinction aussi exquise. A distance d'ailleurs, cet entrain
magistral du pinceau, cette richesse de la palette et cet heureux emploi
des gris neutres pour faire chanter les colorations très franches mais très
discrètement réparties, composent un ensemble d'une tenue aussi forte
que délicate et l'une des peintures les plus audacieuses et les plus écla-
tantes que nous ait laissées le grand artiste.

　　Dans ce même ordre de sujets inspirés par la mythologie, il convient
également de citer le curieux tableau : les *Amours des Centaures*, qui,
après avoir fait partie de la collection du duc d'Hamilton, est devenu la
propriété de lord Roseberry. Avec une hardiesse qui cette fois n'exclut
pas le goût, Rubens nous montre sous de grands arbres, dans un pays
largement ouvert à leurs courses aventureuses, deux couples de centaures
amoureux. Au premier plan, deux d'entre eux tendrement enlacés,
échangent leurs caresses, tandis qu'un peu à l'écart, la seconde des cen-
tauresses semble, par un mouvement de coquetterie, vouloir se dérober
à la poursuite de son sauvage adorateur. Peut-être quelque pierre gravée
avait-elle fourni à Rubens le motif de la composition, car, en dépit de sa
tournure rubénienne, on y retrouve, dans l'arrangement des groupes,
cette concision élégante des formes et ce rythme heureux des lignes qui
sont comme le privilège de l'art classique. Mais ce qui appartient bien
au maître, c'est la poésie farouche qui s'exhale de la scène ainsi com-
prise, poésie qui ne devait retrouver d'équivalent que deux siècles après,
dans ces pages admirables du *Centaure* qu'un amour profond de la
nature autant que le sens pénétrant de l'antiquité inspiraient de notre
temps à Maurice de Guérin.

　　Sans recourir à ces êtres hybrides dans lesquels l'art ancien a voulu
figurer l'union de la nature animale et de la nature humaine, Rubens
n'avait pas à chercher bien loin ses modèles pour transposer dans un

mode plus familier des sujets de ce genre. C'est bien Hélène Fourment, et lui-même qu'il a peints, en effet, dans le tableau *l'Amour et le Vin* que la duchesse de Galliera a légué au Musée municipal de Gênes. Sans que la ressemblance soit absolue, nous avions dès le premier coup d'œil reconnu les deux époux. L'œuvre, en tout cas, à n'en juger que par le caractère de l'exécution, est bien de la pleine maturité de l'artiste. Nous y voyons un soldat en cuirasse, portant un manteau écarlate et des culottes rouges, exposé à la double tentation de l'amour et du vin, et tenant sur ses genoux une jeune femme vêtue d'une robe assez décolletée, dont la couleur verdâtre s'harmonise très heureusement avec le ton violacé de sa jupe. A gauche, Bacchus debout, la tête couronnée de lierre, élève en l'air une coupe remplie de vin, tandis que Cupidon détache l'épée du guerrier et le pousse vers sa compagne. En matière d'apologue, l'Envie, sous les traits d'une vieille femme, agite derrière eux une torche allumée. Traitée en esquisse, la peinture est très large, très puissante, et la tête décolorée du soudard, la physionomie effrontée de la fille, son bras blanc et ses mains, bien que très rapidement indiqués, sont d'une facture aussi facile que séduisante.

Si Rubens ne s'est pas représenté lui-même dans une autre scène d'allures encore plus risquées, le *Croc en Jambe* de la Pinacothèque de Munich, c'est de nouveau Hélène qu'il a peinte aux prises avec un rustaud à forte encolure qui, le regard enflammé, se rue sur elle. La jeune femme assez court vêtue, d'une robe rouge qui découvre entièrement sa poitrine et ses jambes, ne repousse que mollement son agresseur. Les yeux en coulisse, elle semble en même temps un peu étonnée et pas trop inquiète de la tournure que prennent les choses et s'il faut féliciter une fois de plus le peintre de l'entrain avec lequel il a si cavalièrement enlevé cette scène scabreuse, une fois de plus aussi il est permis de se demander comment un mari aussi épris qu'il l'était, a pu placer la femme qu'il aimait en si vilaine posture. Ajoutons bien vite que ce fut là un de ses derniers ouvrages; que tant qu'il vécut il le conserva dans son atelier et qu'il ne fut acheté qu'après sa mort pour le compte du prince d'Orange, Frédéric Henri, au prix de 800 florins, payés à ses héritiers.

Suivant une pente aussi dangereuse, Rubens qui n'aimait pas à s'arrêter à mi-chemin, allait pousser encore plus avant cette série de sujets libres, en ajoutant progressivement à l'ampleur de la scène et au

nombre des personnages. Bien des fois avant lui, les peintres avaient été tentés par les *Fêtes de la chair*, à raison des ressources pittoresques de toute sorte que leur offraient de pareils thèmes. Dès l'antiquité, Philostrate avait tracé la description d'un tableau de ce genre, soit

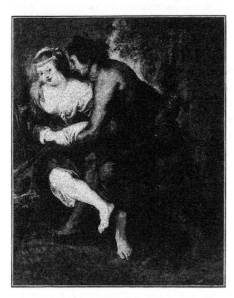

qu'il l'eût sous les yeux, soit plutôt qu'il l'eût lui-même imaginé. Nous avons dit aussi (v. p. 119) avec quel joyeux entrain, Rubens, pendant son séjour à Rome, avait copié des compositions analogues d'après Titien, son maître préféré. En se proposant, dans la pleine maturité, de son talent, de peindre à son tour une *Offrande à Vénus*, il a bien pu dans quelques détails se souvenir de son glorieux prédécesseur, mais son œuvre; librement conçue, est bien sienne, par ses qualités comme par ses défauts. Si la multiplicité des petits amours

LE CROC EN JAMBE.
(Pinacothèque de Munich.)

que le maître de Cadore a introduits dans le tableau du Prado est certainement excessive, du moins l'unité en est parfaite. Dans l'*Offrande à Vénus* de Rubens que possède le Musée de Vienne, ces petits personnages sont encore plus nombreux, et la composition est comme séparée en deux parties fort insuffisamment reliées entre elles. D'un côté, les rondes et les jeux de ces *Amoretti* qui folâtrent autour de la déesse remplissent les deux tiers de la toile, tandis que le tiers restant est occupé par trois couples de danseurs que ni l'ordonnance des groupes, ni même les dimensions des personnages ne rattachent à l'épisode central. Coupée à ce point de séparation suivant une ligne verticale, la toile offrirait deux tableaux distincts. Mais ce défaut très réel admis, que de détails à admirer ! Au

XXXIV. — *Étude pour le « Jardin d'Amour·», du Musée du Prado.*

n⸱mbre des
cte⸱⸱⸱⸱
de⸱⸱⸱
Ph⸱⸱

Bien des fois avant lui, les peintres avaient
de la chair, à raison des ressources pittoresques
leur offraient de pareils thèmes. Dès l'antiquité,
tracé la description d'un tableau de ce genre, soit
qu'il l'eût sous les yeux,
soit plutôt qu'il l'eût
lui-même imaginé. Nous
avons dit aussi (v. p. 119)
avec quel joyeux en-
train, Rubens, pendant
son séjour à Rome, avait
copié des compositions
analogues d'après Ti-
tien, son maître préféré.
En se proposant, dans
la pleine maturité de
son talent, de peindre
à son tour une *Offrande*
à Vénus, si a bien pu
dans quelques détails
se souvenir de son glo-

LE CROC EN JAMBE
(Pinacothèque de Mun⸱)

⸱⸱⸱⸱⸱⸱, est bien sienne,
par ses qualités comme par ses défauts. Si la multiplicité des petits amours
que le maître de Cadore a introduits dans le tableau du Prado est certaine-
ment excessive, du moins l'unité en est parfaite. Dans l'*Offrande à Vénus*
de Rubens que possède le Musée de Vienne, ces petits personnages sont
encore plus nombreux, et la composition est comme séparée en deux
particulièrement insuffisamment reliées entre elles. D'un côté, les rondes et les
jeux de ces *Amoretti* qui folâtrent autour de la déesse remplissent les
deux tiers de la toile, tandis que le tiers restant est occupé par trois
couples de danseurs que ni l'ordonnance des groupes, ni même les dimen-
sions des personnages ne rattachent à l'épisode central. Coupée à ce point
de séparation suivant une ligne verticale, la toile offrirait deux tableaux
distincts. Mais ce défaut très réel admis, que de détails à admirer ! Au

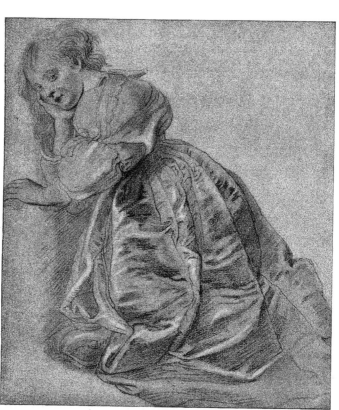

centre, cette belle fille qui, d'un geste superbe, présente avec tant de grâce un miroir à Vénus pour que celle-ci contemple sa beauté; à droite, ces deux femmes vêtues de noir et tenant en main des poupées mignonnes qu'elles vont consacrer à la déesse; puis ce vol et ces rondes de petits

L'OFFRANDE A VÉNUS.
(Musée de Vienne)

amours chargés de fleurs et de fruits, qui s'embrassent et gambadent joyeusement au pied de l'autel. Mais la partie gauche est peut-être supérieure encore avec ces élégantes figures de nymphes dont les corps pleins de souplesse ondulent ou se cambrent, excités par la danse lascive. Leurs cavaliers, deux hommes vigoureux et un satyre, les pressent, enivrés de sensualité : les bras entourent les tailles, les bouches se cherchent, les mains s'égarent et, soulevée par le satyre qui la serre palpitante contre son torse basané, Hélène, encore Hélène! tourne à demi vers le spectateur sa jolie tête, rieuse et pâmée. La nature elle-même semble participer à la fête : le ciel est bleu, semé de flocons d'argent, et près des arbres aux ombrages amoureux, sous un rocher que couronne un temple aux blanches colonnades, une source s'épand en cascades où vont s'abreuver des essaims d'amours. Partout des images séduisantes, des formes heureuses, des tons nacrés: des gris perle, des roses tendres, des verts frais, avec des transparences opalines, faites

pour le plaisir des yeux. Dans cet hymne exubérant d'amour que le vieux peintre chante à l'honneur de sa jeune compagne, en même temps qu'il consume les dernières années de sa vie, il donne, mieux qu'il qu'il n'avait jamais fait, la mesure de son génie. Mais, tandis que son imagination l'entraîne à ces rêves de volupté, jamais son talent n'a été plus maître de lui, plus hardi et plus délicat. Si riche que soit sa nature, on ne laisse pas d'être étonné des étranges partages de cette âme complexe, capable de si étranges accommodements. On se demande comment le catholique sincère et le peintre qui se permet de telles audaces peuvent, avec une pareille candeur, coexister! Comment cet homme qui, après avoir chaque matin entendu la messe, reprend si tranquillement, au retour, ses pinceaux pour tracer d'une main posée et sûre ces provocantes et fiévreuses images!

Ce n'est pas une progression de crudités peu décentes que manifestent plusieurs tableaux du même genre qu'il nous reste à signaler, mais bien des acceptions nouvelles d'un motif pittoresque qui, ayant séduit Rubens, a reçu de lui tous les développements qu'il pouvait offrir. Les licences extrêmes qu'autorisaient les fables de la mythologie, il allait, en effet, les exprimer avec plus de convenance apparente dans un sujet de fantaisie qui lui permettait d'associer des éléments très réels à de pures fictions. Le thème traité par lui dans le *Jardin d'Amour* n'était pas non plus bien nouveau et non seulement il avait plus d'une fois tenté les maîtres de la Renaissance, mais la Provence, au temps des troubadours, Boccace dans son Décaméron, et les petites cours très raffinées de Mantoue, d'Urbain et de Ferrare l'avaient tour à tour célébré ou même mis en action. Rubens, en l'appliquant à son époque, devait en exprimer des côtés inédits. A raison de l'attrait qu'il lui offrait, il avait pris le temps de réunir des études pour le traiter de son mieux et le Musée Fodor, à Amsterdam, celui de Francfort, ainsi que le Louvre possèdent sept dessins d'une largeur superbe faits par lui à cette intention, d'après des jeunes dames ou des cavaliers élégants de son entourage. Ces études étaient utilisées par lui dans plusieurs compositions qui, par leurs dimensions moyennes et surtout par le charme qu'il sut leur donner, étaient destinées à obtenir un grand succès, car des variantes ou des copies nombreuses en furent exécutées du vivant de l'artiste, plusieurs mêmes dans son atelier et avec sa collaboration. Les plus remarquables

27. — *Le Jardin d'Amour.*

(MUSÉE DU PRADO).

plaisir des yeux. Dans cet hymne exubérant d'amour que le
peintre chante à l'honneur de sa jeune compagne, en même temps
consume les dernières années de sa vie, il donne, mieux qu'il
n'avait jamais fait, la mesure de son génie. Mais, tandis que son
imagination l'entraîne à ces rêves de volupté, jamais son talent n'a été
plus maître de lui, plus hardi et plus délicat. Si riche que soit sa nature,
on ne laisse pas d'être étonné des étranges partages de cette âme complexe,
capable de si étranges accommodements. On se demande comment le
catholique sincère et le peintre qui se permet de telles audaces, peuvent,
avec une pareille candeur, coexister ! Comment cet homme qui, après
avoir chaque matin entendu la messe, reprend si tranquillemen
retour, ses pinceaux pour tracer d'une main posée et sûre, ces provo-
cantes et fiévreuses images !

Ce n'est pas une progression de crudités peu décentes que manifestent
usieurs tableaux du même genre qu'il nous reste à signaler, mais bien
es acceptions nouvelles d'un motif pittoresque qui, ayant séduit Rubens,
reçu de lui tous les développements qu'il pouvait offrir. Les licences
mêmes qu'autorisaient les fables de la mythologie, il allait, en effet,
exprimer avec plus de convenance apparente dans un sujet de fan-
e qui lui permettait d'associer des éléments très réels à de pures
ctions. Le thème traité par lui dans le *Jardin d'Amour* n'était pas non
plus bien nouveau et non seulement il avait plus d'une fois tenté les
maîtres de la Renaissance, mais la Provence, au temps des troubadours,
Boccace dans son Décaméron, et les petites cours très raffinées de
Mantoue, d'Urbain et de Ferrare l'avaient tour à tour célébré ou même
mis en action. Rubens, en l'appliquant à son époque, devait en exprimer
des côtés inédits. A raison de l'attrait qu'il lui offrait, il avait pris le
temps de réunir des études pour le traiter de son mieux et le Musée
Fodor, à Amsterdam, celui de Francfort, ainsi que le Louvre possèdent
sept dessins d'une largeur superbe faits par lui à cette intention, d'après
des jeunes dames ou des cavaliers élégants de son entourage. Ces études
étaient utilisées par lui dans plusieurs compositions qui, par leurs di-
mensions moyennes et surtout par le charme qu'il sut leur donner,
étaient destinées à obtenir un grand succès, car des variantes ou des
copies nombreuses en furent exécutées du vivant de l'artiste, plusieurs
mêmes dans son atelier et avec sa collaboration. Les plus remarquables

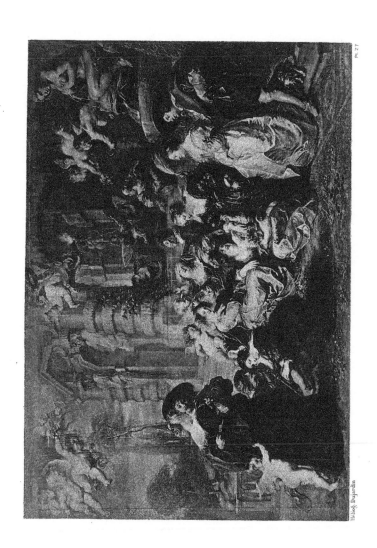

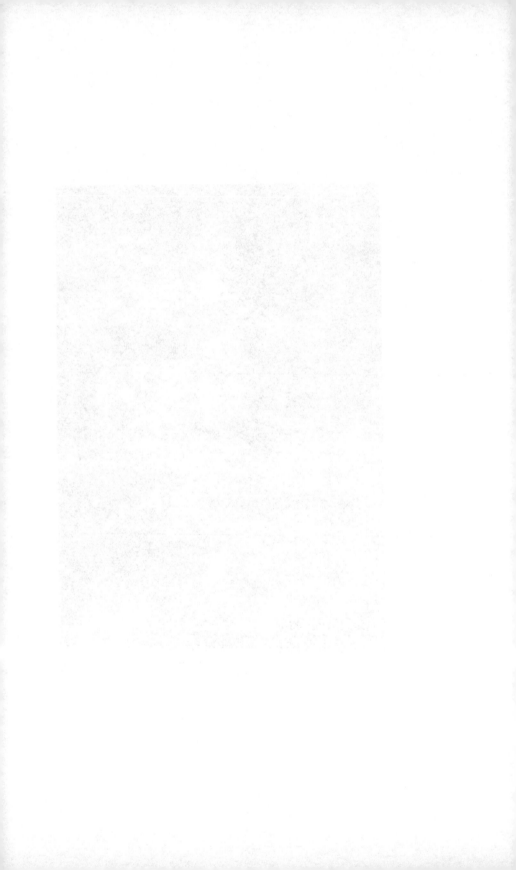

de ces répétitions sont assurément celle de la Galerie de Dresde (o m. 93 sur 1 m. 22) et plus encore celle que M. le baron Edmond de Rothschild a acquise du duc de Pastrana. Peinte sur panneau, comme la précédente, mais de dimensions un peu moins grandes (1 m. 25 sur 1 m. 71), cette dernière est une œuvre d'une habileté et d'une finesse merveilleuses. Pourquoi ne pas le reconnaître cependant, en dépit de l'admiration très légitime qu'elle inspire, elle nous paraît avoir été simplement retouchée par Rubens dans quelques-unes de ses parties; poussé à ce degré, le fini de l'exécution manifeste, à notre avis, l'adresse d'un copiste consciencieux bien plutôt que la décision et la volonté d'un créateur. Déjà bien avant cette époque, même dans ses morceaux de chevalet les plus minutieusement soignés, dans la *Bataille des Amazones* ou l'*Adam et Ève* du Musée de La Haye, par exemple, on sent dans la touche de Rubens une sûreté et une décision qui n'ont rien à voir avec les mièvreries et la patiente virtuosité où se décèle la main d'un copiste. Mais, dira-t-on, quel était à ce moment le disciple ou le collaborateur capable d'un pareil travail? Nous n'avons que des hypothèses à proposer à ce sujet. Van Thulden, Cornelis Schut et Ab. Diepenbeck, auxquels on pourrait songer, étaient, il est vrai, à Anvers à ce moment; mais ils n'ont, croyons-nous, assisté Rubens que dans des ouvrages de grande dimension. Peut-être est-ce à d'autres élèves moins en vue qu'il conviendrait de penser, à Fr. Wouters, à Panneels, ou à ce Jacob Meermans dont on ne connaît aucun tableau authentique, mais qui faisait alors partie de l'intimité de Rubens, à ce point que celui-ci, dans son testament, le désignait pour veiller, avec deux autres de ses confrères, à la vente des œuvres d'art qui resteraient après sa mort dans son atelier.

Quoi qu'il en soit, le seul exemplaire entièrement original du *Jardin d'Amour* est, à notre avis, celui du Musée du Prado, peint sur toile, complètement de la main du maître et de dimensions un peu plus grandes (1 m. 98 sur 2 m. 83), bien que le nombre des personnages y soit un peu moindre. Dans un parc aux épais ombrages, près d'un portique orné de statues, debout, assis ou couchés sur le gazon émaillé de fleurs, sont groupés de jeunes seigneurs et des dames, tous parés de riches costumes. C'est par une tiède après-midi de la fin de l'été, car les arbres commencent à jaunir et, dans l'air embaumé, des fontaines aux eaux jaillissantes entretiennent une agréable fraîcheur. Près des vasques, dans le ciel

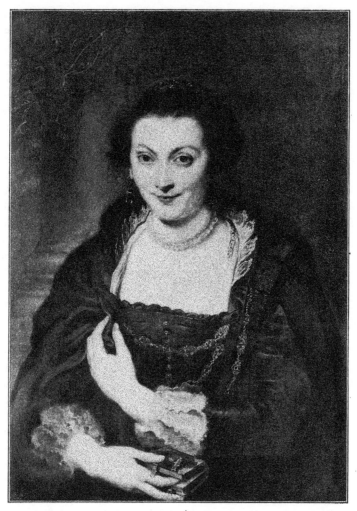

PORTRAIT D'ISABELLE BRANT.
(Galerie des Uffizi.)

d'azur ou parmi les groupes, folâtre tout un essaim d'amours, voletant
autour de cette galante compagnie. Attentifs à leur tâche, vous les voyez
encourager les audaces des cavaliers les plus entreprenants, souffler un

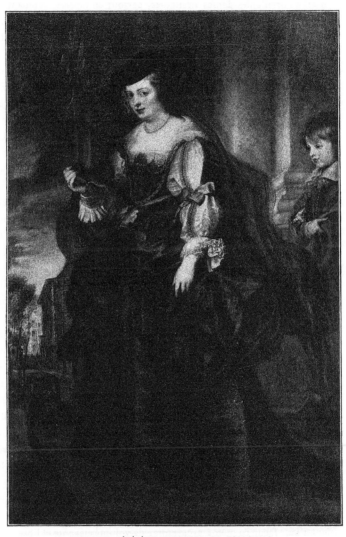

PORTRAIT D'HÉLÈNE FOURMENT EN ESPAGNOLE.
(Collection de M. le baron Alphonse de Rothschild.)

conseil à l'oreille des dames hésitantes, partout empressés, remuants et
indiscrets. On n'imagine pas de formes plus plaisantes, de couleurs plus
vives et plus gaies : les femmes avec leurs robes de satin blanc, bleu
pâle, jaune clair ou rose, et quelques-unes, les plus coquettes, vêtues de
velours noir pour rehausser encore l'éclat de leur teint; les hommes avec
des manteaux rouges, des pourpoints bruns ou verts. Tout cela diapré,
brillant, lumineux, plein de fraîcheur et à distance d'une tenue superbe,
car s'il est possible de détacher de cette œuvre exquise des fragments
qui copiés isolément seraient délicieux, — le groupe central, le cavalier
de droite et sa jolie compagne, ou cet autre cavalier qui debout, vers la
gauche, entoure de ses bras une belle à la blonde chevelure, tandis qu'un
fripon d'amour aux ailes azurées les pousse effrontément l'un vers
l'autre, — c'est surtout par son aspect général et par son unité parfaite
que l'œuvre est magnifique. En même temps qu'une expression accom-
plie de la maîtrise du peintre, nous trouvons là, d'ailleurs, comme un
résumé des idées qu'il se fait de la grâce et de la beauté. Sans doute, le
souvenir de toutes les élégances qu'il avait rencontrées au début de sa
carrière à la cour de Mantoue, ou plus récemment à Paris parmi les jolies
filles qui composaient le cercle de Marie de Médicis, entrait pour une bonne
part dans cet idéal. Mais si, par son talent, comme par les conditions de
sa vie, Rubens est en quelque manière cosmopolite, par bien des côtés
aussi il est resté très flamand et ses types un peu massifs, plus robustes
que délicats, suffiraient à nous le prouver. Sans beaucoup chercher, au
surplus, nous retrouverions ici, parmi les jeunes dames, bien des res-
semblances avec Hélène Fourment, tantôt vagues, indiquées en quelque
sorte d'instinct et comme par un hommage involontaire qu'il rend à
l'objet constant de sa passion ; tantôt formelles, comme chez cette jeune
femme assise au premier plan et qui, le coude appuyé sur le genou de
son galant, écoute d'une oreille complaisante les doux propos qu'il lui
conte.

L'image, en somme, est donc restée bien flamande, et ce n'est pas
ainsi que, vers cette époque, les confrères hollandais de Rubens tradui-
saient à leur façon ce même programme de volupté élégante et libre. Plus
rudes, plus réalistes, moins scrupuleux dans le choix de leurs sujets, les
Hals, les Ducq, les Palamèdes nous font assister à des spectacles plus
cyniques dans les corps-de-garde et les mauvais lieux où ils se plaisent et

dont ils nous ont laissé de trop fidèles images. Un siècle plus tard, en
revanche, ces passe-temps amoureux, ces *Conversations élégantes*, comme
on les appelait alors, allaient trouver chez nous des représentations plus
délicates et plus raffinées, avec Watteau et ses imitateurs, Lancret et
Pater. Watteau, on le sait, professait une très grande admiration pour
Rubens; mais, après avoir copié quelquefois ses œuvres et s'en être beau-
coup inspiré, il a su garder vis-à-vis de lui, en traitant des données
pareilles, la même indépendance que Rubens avait conservée vis-à-vis
de ses prédécesseurs. Le peintre de Valenciennes est, en effet, demeuré
tout à fait original et bien français. Ses *Fêtes galantes*, son *Départ pour
Cythère* mettent en jeu, avec plus de fantaisie, des élégances plus sub-
tiles. Le monde où il nous introduit est un monde artificiel et de pure
imagination. Désœuvrés et inutiles, ses fins muguets, si nerveux, si bien
pris dans leurs vestes de satin, n'ont jamais existé. Avec des désinvol-
tures piquantes, ils excellent à se dresser sur leurs pointes, à gratter
quelque guitare, à conter fleurettes à ces personnes pimpantes et
accortes, si gentiment attifées, qui leur donnent la réplique. Les jour-
nées se passent ainsi à des flâneries sans fin, à prendre de jolies poses
pour faire valoir une main effilée, à manœuvrer un éventail, à lancer
des œillades, à arranger les plis d'une robe chatoyante, à se détourner
à propos pour montrer un chignon bien troussé sur une nuque provo-
cante ou la fine souplesse d'une taille bien cambrée. Nous sommes en
plein dans le pays des rêves, et tous ces personnages sentent la comédie.
Rubens, lui, ne perd jamais pied ; ce qu'il a à dire il le dit carrément,
avec sa mâle franchise, en appuyant un peu, assez pour se faire bien
comprendre, pas trop pour ne pas tomber dans la grossièreté.

La destinée du *Jardin d'Amour* a été assez étrange. Peint pendant les
dernières années de l'artiste, le tableau était resté chez lui jusqu'à sa
mort, et Hélène le racheta à ce moment à la succession. Acquis ensuite
pour Philippe IV, il plut tellement à ce morose souverain qu'il le fit
placer dans son alcôve. Les inventaires du Palais-Royal dans lesquels il
est mentionné sous le nom du *Bal (un Sarao)* nous apprennent que
dans cette même chambre se trouvaient exposées deux *Saintes Familles*
de Raphaël et plusieurs autres compositions religieuses de Léonard, de
Palma Vecchio et d'Andrea del Sarto. Ces sujets de dévotion formaient
un singulier contraste avec le *Jardin d'Amour* et témoignent de l'incohé-

rence des idées d'un roi qui alliait les habitudes les plus galantes aux
pratiques de la dévotion la plus austère. Ainsi que le remarque un peu
naïvement M. Cruzada Villaamil : « Ce tableau ne paraissait cependant
pas de nature à être placé près d'un lit. Si grande que puisse être la
ferveur religieuse de celui qui y repose, pour peu que ses regards se
fixent sur un tel sujet, il ne peut manquer d'être frappé par l'ardente
expression des figures de cette œuvre précieuse ; ce qui n'est guère fait
pour triompher des faiblesses de la chair. » Nous verrons plus loin que
dans les nombreuses commandes qu'il devait confier à Rubens, *Sa
Majesté très catholique* resta jusqu'au bout fidèle à sa prédilection mar-
quée pour des sujets du même genre.

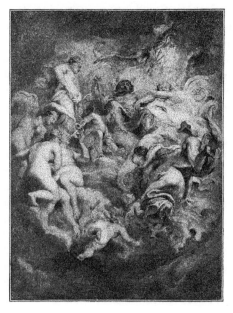

JUPITER TRÔNANT AU MILIEU DES NUAGES.
(Galerie Liechtenstein)

XXXV. — *Étude pour le « Jardin d'Amour », du Musée du Prado.*

~s d'un roi qui il a't les habitudes les plus galantes aux
le la dévotion : pius austère. Ainsi que le remarque un peu
.t M. Cru:iiaamil : « Ce tableau ne paraissait cependant
nature : ... lué près d'un lit. Si grande que puisse être la
eur rel': ... telui qui y repose, pour peu que ses regards se
ent s: ... et, il ne peut manquer d être frappé par l'ardente
.spr... ...res de cette œuvre précieuse ce qui n'est guère fait
pour ... * des faiblesses de la chair. » Nous verrens plus loin que
i reuses commandes qu'il deva't conn r à Rubens. Sa
s catholique resta jusqu'au bout fidèle à sa prédilection mar
des sujets du même genre.

JUPITER TRÔNANT AU MILI I DES NUAGES.
(Galerie Liechten r

XXXV. — Étude pour le « Jardin d'Amour, » du Musée du Prado.
(MUSÉE DU LOUVRE)

IMP.DRAEGER.PARIS

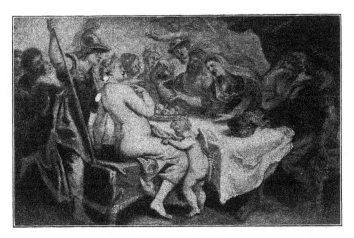

LE REPAS DES DIEUX.
(Collection Heseltine)

CHAPITRE XIX

VIE DE FAMILLE ET DE TRAVAIL. — ŒUVRES DE CETTE ÉPOQUE : *La Montée au Calvaire; Saint François protégeant le monde; Martyre de saint Liévin; Le Massacre des Innocents.* — SOUPLESSE DU TALENT DE RUBENS ET DIVERSITÉ DES SUJETS QU'IL TRAITE. — *L'Abondance; Thomyris et Cyrus; L'enlèvement des Sabines; Acte religieux de Rodolphe de Habsbourg.* — PORTRAITS PEINTS A CE MOMENT. — REPRISE DE LA CORRESPONDANCE AVEC PEIRESC (1635).

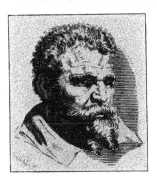

PLANCHE DU LIVRE A DESSINER.
(Gravé par P. Pontius.)

AIMÉE comme elle l'était, la jeune compagne de Rubens demeurait l'objet constant de ses préoccupations et la principale inspiratrice de ses œuvres. Il continuait à la parer des costumes les plus riches et les plus variés, de ceux qui lui paraissaient les plus propres à manifester sa beauté. En mettant aussi sa maison sur un plus grand pied, il ne faisait que conformer son train de vie à sa situation, au rang que lui assignaient à Anvers sa célébrité comme peintre, son titre de secrétaire du conseil privé et la grande fortune qu'il avait acquise. Cependant, même au plus fort de sa passion pour Hélène il ne s'était

jamais départi de ces sentiments d'équité qui furent toujours la règle de ses actions. Quand, dans l'année qui suivit son mariage, il faisait avec sa jeune épouse certifier par le notaire T. Guyot le testament dans lequel ils assuraient mutuellement à celui des deux qui survivrait à l'autre des avantages en rapport avec la dignité de leur existence, Rubens veillait à ce que les droits des deux fils nés de son premier mariage fussent scrupuleusement respectés. L'affection qu'il leur portait était toujours restée aussi tendre et, de près comme de loin, ainsi que le prouve la lettre qu'il écrivait à ce propos de Madrid à Gevaert, il s'occupait avec la plus grande sollicitude de leur éducation. Albert, l'aîné, était un garçon doux et appliqué, qui avait fait d'excellentes études classiques et il montrait, comme son père, un goût très marqué pour l'archéologie. Rubens avait si bien profité lui-même de son séjour en Italie qu'il voulut aussi lui procurer le bénéfice de ce pèlerinage au delà des Alpes qui semblait alors le complément naturel de toute éducation distinguée. Peut-être aussi se trouvait-il un peu gêné dans l'expression des sentiments passionnés qu'il témoignait à Hélène par la présence sous le même toit de ce grand fils qui, à peine plus âgé qu'elle de deux mois, rendait plus sensible encore la disproportion du mariage de son père. Quoi qu'il en fût, l'artiste comptait encore, en Italie et sur la route, assez d'amis auxquels il pouvait recommander le jeune voyageur. Il n'avait pas manqué de l'adresser à Peiresc, certain à l'avance de l'accueil qui lui serait fait et de l'avantage qu'il y aurait pour son fils à connaître un homme si aimable et si instruit. Mais, soit timidité, soit pour toute autre raison, Albert s'était dispensé de cette visite annoncée, « bien qu'il fût assez près de ma résidence », ainsi que Peiresc l'écrivait plus tard à Dupuy, tout en excusant le jeune homme, avec sa bonté habituelle, d'un procédé si peu courtois.

Ayant désormais quelque répit du côté de la politique, Rubens s'était remis assidûment au travail. Les commandes de tableaux qui s'étaient un peu ralenties pendant ses absences affluaient de nouveau. Il était, et de beaucoup, le plus en vue de tous les artistes d'Anvers, et van Dyck qui, sans atteindre jamais la même renommée, aurait pu cependant contrebalancer sa réputation s'était, depuis la fin de mars 1632, établi en Angleterre, d'où il ne devait plus revenir que pour faire de courts séjours dans sa patrie. Il n'avait jamais cessé, d'ailleurs, d'entretenir les rapports

XXXVI. — Étude pour le « Jardin d'Amour » du Musée

... de ces sentiments d'équité qui furent toujours la règle de
... Quand, dans l'année qui suivit son mariage, il faisait avec
... épouse certifier par le notaire T. Guyot le testament dans
... ils assuraient mutuellement à celui des deux qui survivrait à
... des avantages en rapport avec la dignité de leur existence, Rubens
... à ce que les droits des deux fils nés de son premier mariage fus-
... scrupuleusement respectés. L'affection qu'il leur portait était tou-
jours restée aussi tendre et, de près comme de loin, ainsi que le prouve
... lettre qu'il écrivait à ce propos de Madrid à Gevaert, il s'occupait
avec la plus grande sollicitude de leur éducation. Albert, l'aîné, était un
garçon doux et appliqué, qui avait fait d'excellentes études classiques et
montrait, comme son père, un goût très marqué pour l'archéologie.
Rubens avait si bien profité lui-même de son séjour en Italie qu'il vou-
lut aussi lui procurer le bénéfice de ce pèlerinage au delà des Alpes qui
... alors le complément naturel de toute éducation distinguée.
... aussi se trouvait-il un peu gêné dans l'expression des senti-
... passionnés qu'il témoignait à Hélène par la présence sous le même
... grand fils, un, à peine plus âgé qu'elle de deux ans, ... rendait
... sensible la disproportion du mariage de son père. Quoi ...
... l'amour comptait encore, en Italie et sur la route, assez ...
... auxquels se trouvait recommandé le jeune voyageur. Il n'avait
... manqué de ... à Peiresc, certain à l'avance de l'agrément qui
lui serait fait et de l'avantage qu'il y aurait pour son fils à connaître un
homme si aimable et si instruit. Mais, soit timidité, soit pour toute autre
raison, Albert s'était dispensé de cette visite annoncée, « bien qu'il fût
assez près de ma résidence », ainsi que Peiresc l'écrivait plus tard à
Dupuy, tout en excusant le jeune homme, avec sa bonté habituelle,
d'un procédé si peu courtois.

Ayant désormais quelque répit du côté de la politique, Rubens s'était
remis assidûment au travail. Les commandes de tableaux qui s'étaient un
peu ralenties pendant ses absences affluaient de nouveau. Il était, et de
beaucoup, le plus en vue de tous les artistes d'Anvers, et van Dyck qui,
sans atteindre jamais la même renommée, aurait pu cependant contre-
balancer sa réputation s'était, depuis la fin de mars 1632, établi en
Angleterre, d'où il ne devait plus revenir que pour faire de courts séjour
dans sa patrie. Il n'avait jamais cessé, d'ailleurs, d'entretenir les rapports

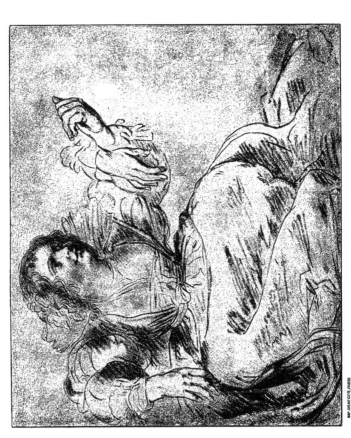

les plus affectueux avec son ancien patron qui, de son côté, ne négligeait aucune occasion de montrer le cas qu'il faisait de son talent. Quant aux autres peintres, ils étaient pour la plupart les obligés de Rubens et forcés de reconnaître son incontestable supériorité, ils avaient tout intérêt à se concilier une bienveillance dont ils connaissaient les heureux effets.

Parmi les travaux dont le maître fut alors chargé, les plus importants étaient, ainsi que d'habitude, des tableaux destinés à la décoration des églises. Dans la plupart d'entre eux on retrouve cet amour du mouvement et surtout ces gaietés de palette que nous ont montrées les *Fêtes de la Chair,* peintes à la même époque. L'épisode de la *Montée au Calvaire* comportait, il est vrai, l'animation que l'artiste lui a donnée. Il en avait reçu en 1634 la commande pour l'abbaye d'Afflighem, moyennant le prix de 1 600 florins, mais, ainsi que nous l'apprend une chronique manuscrite de ce monastère, le tableau exécuté « par le très noble pinceau de Rubens, cet Apelles de notre siècle », ne fut placé que le 8 avril 1637 sur le maître-autel de cette église. C'était là un sujet bien fait pour plaire au peintre, en rapport à la fois avec son tempérament et avec ses goûts. Escorté par la populace à laquelle se sont mêlées quelques saintes femmes et pressé par ses bourreaux, le Christ en gravissant les pentes abruptes du Golgotha, vient de s'affaisser sous la croix. Autour de lui, dans cette foule tumultueuse et frémissante, tous les sentiments sont représentés, les plus tendres comme les plus grossiers. Mais à côté de ces contrastes prescrits par le caractère même de la donnée que l'artiste avait à traiter, une autre opposition, celle-là bien imprévue, semble faite pour déconcerter le spectateur. Au lieu des tons assombris et des harmonies désolées auxquels il devrait s'attendre, ce ne sont partout que colorations aimables et riantes. Enfants aux visages vermeils, femmes aux blondes chevelures et aux fraîches carnations, croupes grises et blanches des chevaux échelonnés sur la rude montée, cuirasses et casques reluisant au soleil, étendard d'un rose vineux flottant sur le ciel bleuâtre, tout cela forme un ensemble plutôt gracieux que triste, peu d'accord avec le pathétique de la scène et un peu troublant pour celui qui, ainsi que le dit Paul Mantz, cherche dans cette œuvre « éclatante un cri de douleur et ne l'y trouve pas ». Involontaire ou voulue, il y a dans cette indifférence complète de la nature une contradiction qui, si elle n'est que trop souvent

conforme à la réalité des choses, semble peu justifiable au point de vue de l'art et qui, en tout cas, enlève à la force de l'impression un élément pittoresque dont le maître aurait pu tirer un parti éloquent. En revanche, l'exécution de Rubens n'a jamais été plus merveilleuse que dans ce tableau pour lequel Eugène Delacroix, qui l'avait étudié avec soin pendant un voyage en Belgique fait en 1850, professait une admiration enthousiaste. Parlant de la hardiesse avec laquelle il est exécuté, « Rubens, dit-il, indique souvent ses rehauts avec du blanc. Il commence ordinairement par colorer avec une demi-teinte locale très empâtée et c'est là-dessus, à ce que je pense, qu'il place les clairs et les parties sombres. J'ai bien remarqué cette touche dans le *Calvaire ;* les chairs des deux larrons y sont très différentes, mais sans effort apparent. Il est évident qu'il modèle ou tourne la figure dans ce ton local d'ombre et de lumière avant de mettre ses vigueurs. Je pense que ses tableaux légers, comme celui-ci et un *Saint Benoît* qui lui ressemble (1), ont dû être faits ainsi ».

Même procédé encore dans le *Saint François protégeant le monde,* dont Delacroix vante aussi « la simplicité extraordinaire d'exécution, un très léger ton local sur les chairs, et quelques retouches un peu plus empâtées pour les clairs. Peinte en 1633 pour l'église des Récollets de Gand, cette grande toile bizarre nous montre la Vierge et saint François ligués contre le Christ qui, d'un geste assez vulgaire, s'apprête à foudroyer le monde, à la façon d'un Jupiter tonnant. Sa mère, en lui montrant le sein qui l'a nourri, cherche à arrêter son bras tandis que saint François couvre d'un pan de sa robe de moine le globe terrestre, comme pour le soustraire à la punition divine. Ce déploiement de force et ces attitudes effarées ne paraissent guère motivées en un pareil sujet, et cette stérile colère semble peu compatible avec la sagesse et la justice d'un maître souverainement bon qui, oublieux de sa dignité, s'emporte ici sans mesure avant de se calmer sans motif. Mais l'épisode admis, avec quel art il est exprimé ! quelle facture large et spirituelle ! quelle harmonie discrète, faite de colorations neutres : le costume brun du Saint, la robe violacée de la Vierge et la draperie noire dont elle est enveloppée, les tons bleuâtres du ciel et du fond de paysage !

C'est pour le maître-autel de l'église que les Jésuites de Gand avaient

(1) Nous avons parlé de ce tableau qui se trouve dans la collection du roi des Belges, à côté de la très intéressante copie que Delacroix lui-même en a faite.

dans cette ville que Rubens peignit, vers 1635, un *Martyre de Saint Liévin* de dimensions encore plus grandes que le *Saint François* et destiné à célébrer le glorieux martyre d'un de leurs patrons. « Le *Calvaire*

et le *Saint Liévin*, disait avec raison Delacroix, sont le comble de la *maestria* de Rubens. » C'est avec un art accompli qu'il a su relier entre elles les deux phases de la scène qu'il se proposait de rendre : d'une part, les bourreaux acharnés au supplice du saint; de l'autre, la récompense déjà assurée à sa foi. Bien qu'il insiste sur l'atrocité de cet horrible drame et qu'il en mette complaisamment sous nos yeux les détails les plus répugnants, — un des exécuteurs à face patibulaire tient entre ses dents un couteau ensanglanté ; un autre, qui a saisi par sa barbe la victime, s'apprête à la

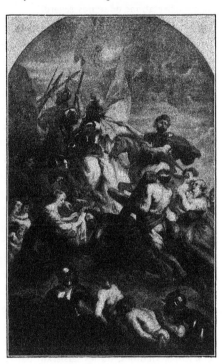

LA MONTÉE AU CALVAIRE.
(Musée de Bruxelles.)

marquer d'un fer brûlant; un troisième vient d'arracher sa langue avec des tenailles et la jette saignante à des chiens dont un enfant excite la fureur, — c'est cependant une impression de sérénité qui domine. Déjà, en effet, d'autres soudards épouvantés à la vue des cieux entr'ouverts, cherchent à se dérober au châtiment qui lès attend et le vieillard agenouillé, livide, avec son beau visage tout meurtri mais illuminé par l'amour, semble goûter les félicités réservées à son héroïsme. Comme pour célébrer son triomphe, le maître a réuni autour du martyr un

harmonieux assemblage de vives colorations : des rouges variés, des ors, l'acier des armures, le blanc d'un cheval qui se cabre et les bleus attendris du ciel. Ainsi exprimée cette scène cruelle devient une source d'exquises délectations pour nos regards.

C'est avec le même entrain, également vers 1635, que le grand coloriste peignit entièrement de sa main le *Massacre des Innocents*, pour un amateur d'Anvers, Antoine de Tassis, qui après avoir été échevin de cette ville, était devenu chanoine de la cathédrale (1). La composition, conçue d'une manière décorative, est d'une ordonnance superbe et Delacroix s'en est très heureusement inspiré pour son *Entrée des Croisés à Constantinople* en empruntant à la gravure de P. Pontius — elle reproduit le tableau en sens inverse, — non seulement le portique près duquel il a placé ses cavaliers, mais même plusieurs figures, entre autres celle de la femme agenouillée au premier plan. Les détails horribles abondent aussi dans cette scène de carnage, et il semble qu'avec sa verve exubérante Rubens les ait accumulés comme à plaisir. Où que le regard se porte, la lutte inégale de ces pauvre mères impuissantes à défendre leurs enfants se présente à nous avec tous les raffinements de cruauté que l'artiste a pu imaginer. Quelques-unes, suppliantes, essaient en vain de fléchir les bourreaux ; mais la plupart affolées, avec la rage furieuse de fauves qui défendraient leurs petits, se ruent sur les assassins pour détourner leurs coups contre elles-mêmes, pour les repousser, les mordre ou les déchirer de leurs ongles. Sans se laisser distraire, ceux-ci poursuivent leur sinistre besogne, poignardant, passant au fil de l'épée les gracieuses victimes, ou les saisissant par les talons pour les briser contre les murailles. N'était cette figure de matrone flamande qui, placée au centre même du tableau, attire malencontreusement l'attention par sa tournure massive, sa pose théâtrale et son expression de commande, l'œuvre serait tout à fait émouvante. Cette fois encore pourtant, Rubens, comme s'il s'agissait d'une fête, a prêté à cette scène de désespoir toutes les gaietés de sa palette. Ainsi que dans le *Jardin d'Amour*, les violets pâles des costumes se nuancent de tons roses et les étoffes d'un vert tendre s'éclairent de jaunes délicats dans les lumières. Avec une entente

(1) Le *Massacre des Innocents*, acheté ensuite pour la galerie du duc de Richelieu dans laquelle il a été décrit par de Piles, fut vendu plus tard à l'Électeur de Bavière. Il appartient aujourd'hui à la Pinacothèque de Munich.

XXXVII. — *Étude pour le « Massacre des Innocents »,
de la Pinacothèque de Munich.*

(MUSÉE DU LOUVRE).

· ıblage de vives colorations : des rouges variés, des ors,
·ures. le blanc d'un cheval qui se cabre et les bleus atten-
ınsi exprimée cette scène cruelle devient une source d'ex-
· 'ations pour nos regards.

, ıc le même entrain, également vers 1635, que le grand colo-
gnit entièrement de sa main le *Massacre des Innocents*, pour un
· ır d'Anvers, Antoine de Tassis, qui après avoir été échevin de
e ville, était devenu chanoine de 'la cathédrale (1). La composition,
:onçue d'une manière décorative, est d'une ordonnance superbe et Dela-
croix s'en est très heureusement inspiré pour son *Entrée des Croisés à
Constantinople* en empruntant à la gravure de P. Pontius — elle repro-
duit le tableau en sens inverse, — non seulement le portique près duquel
il a placé ses cavaliers, mais même plusieurs figures, entre autres celle
de la femme agenouillée au premier plan. Les détails horribles abondent
aussi dans cette scène de carnage, et il semble qu'avec sa verve exubé-
ıte Rubens les ait accumulés comme à plaisir. Où que le regard se
· 'te inégale de ces pauvre mères impuissantes à défendre·leurs
· 1 à nous avec tous les raffinements de·cruauté que
Quelques-unes, suppliantes, essaient en vain de
· la plupart affolées, avec la rage furieuse de
: leurs petits, se ruent sur les assassins pour
·, contre elles-mêmes, pour les repousser les mordre
de leurs ongles. Sans se laisser di .. 'c. .u ⸗ pour·
ıeur sinistre besogne, poignardant, passant au fil de l'épée les
.cieuses victimes, ou les saisissant par les talons pour les briser contre
s murailles. N'était cette figure de matrone flamande qui, placée au
centre même du tableau, attire malencontreusement l'attention par sa
tournure massive, sa pose théâtrale et son expression de commande,
l'œuvre serait tout à fait émouvante. Cette fois encore pourtant, Rubens,
comme s'il s'agissait d'une fête, a prêté à cette scène de désespoir toutes
les gaietés de sa palette. Ainsi que dans le *Jardin d'Amour*, les violets
pâles des costumes se nuancent de tons roses et les étoffes d'un vert
tendre s'éclairent de jaunes délicats dans les lumières. Avec une entente

Le *Massacre des Innocents*, acheté ensuite pour la galerie du duc de Richelieu dans
le il a été décrit par de Piles, fut vendu plus tard à l'Électeur de Bavière. Il appartient
·ıuı à la Pinacothèque de Munich.

XXXVII. — Étude pour le « Massacre des Innocents ».
de la Pinacothèque de Munich.
(MUSÉE DU LOUVRE.)

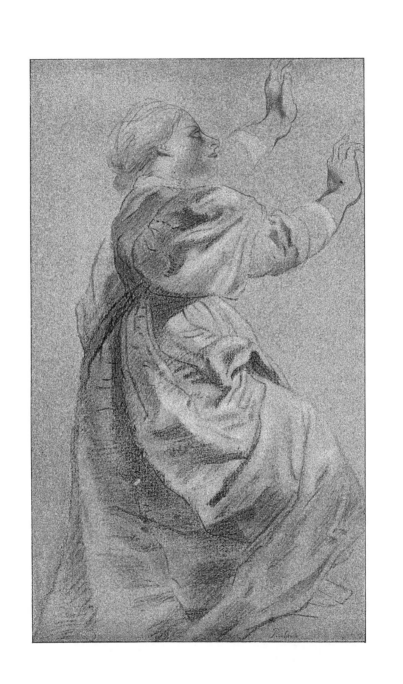

savante de l'équilibre ces fraîches tonalités sont çà et là soutenues par quelques bruns savoureux ou par ces beaux noirs pleins dont l'artiste avait maintes fois déjà éprouvé l'efficacité. Un paysage aimable dont les horizons rappellent ceux de l'*Offrande à Vénus,* nous montre les riantes perspectives d'architectures grises et roses, et dans le ciel d'un bleu doux rayé de nuages blancs, des anges portant des couronnes ou semant à pleines mains des fleurs, complètent cet ensemble chatoyant et diapré.

Si admissibles que soient de tels contrastes, l'esprit, il faut le reconnaître, goûte des satisfactions plus complètes à constater un accord plus intime entre le caractère de chaque sujet et les moyens mis en œuvre pour l'exprimer. Rubens l'a prouvé lui-même dans de nombreux ouvrages, mais jamais d'une façon plus éclatante que dans le beau tableau de l'*Abondance* (1) qu'il a également peint à cette époque. La donnée en est des plus simples : trois jeunes femmes réunies près d'un pommier sont occupées à en recueillir les fruits, tandis qu'un amour perché sur l'arbre, incline vers l'une d'elles une branche chargée de pommes mûres. Tout autour, rangés dans des corbeilles ou semés par terre, des melons, des abricots, des figues et des raisins ont été peints par Snyders avec sa perfection habituelle. La grâce élégante de la composition, le choix heureux des tonalités, la transparence et la légèreté des ombres, sont ici en parfait accord avec la signification même du sujet. Rarement, en tout cas, Rubens a atteint une harmonie plus suave et plus pleine que celle qu'il a su établir entre le ton violet du vêtement de la jeune dame vue de dos et les tons bleus et rouges des robes de ses compagnes.

Mêmes qualités avec plus de ressort et un effet plus saisissant dans *Thomyris et Cyrus* du Louvre, épisode que le maître avait déjà traité vers 1620, avec plus de développement, dans une grande toile (2 m. 05 sur 3 m.!62) qui fait partie de la collection de lord Darnley à Cobham-House (2). Disposée en hauteur dans l'exemplaire du Louvre (2 m.63 sur 1 m. 99), la composition a beaucoup gagné à être ainsi plus condensée. On peut aussi mesurer les progrès réalisés par l'artiste durant l'intervalle de douze à quinze ans qui sépare ces deux ouvrages. Avec des contrastes

(1) Il provient de Blenheim où il fut acheté de gré à gré, avant la vente publique, pour 500 000 francs par M. le baron Edmond de Rothschild.
(2) Lord Darnley possède également l'esquisse de son tableau.

plus modérés et des ombres plus blondes, il obtient un aspect plus puissant. La répartition des tonalités est aussi mieux combinée pour mettre en pleine valeur les colorations qui doivent prédominer. Ici, la robe blanche à broderies d'or de la reine et son manteau blanc et or doublé d'hermine, en reportant sur elle l'attention, donnent tout leur éclat aux bleus et aux jaunes qui avoisinent cette figure et forment avec les rouges habilement répartis dans le tableau une harmonie aussi puissante que délicate. Ainsi que le remarque, du reste, très judicieusement M. Max Rooses (1), dans ces œuvres de la dernière manière l'exécution l'emporte sur la conception et les qualités picturales sur celles du dessin. Des observations

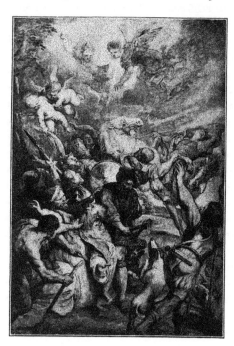

MARTYRE DE SAINT LIÉVIN.
Esquisse du tableau du Musée de Bruxelles (Collection de M. R. Kann.)
Coll. D. f van Beuningen, Rotterdam.

analogues s'adresseraient également à un *Couronnement de Sainte Catherine* peint en 1633 pour l'église des Augustins de Malines (2), où, à côté de la Sainte et de Sainte Marguerite qui par la grâce de leur attitude et de leur tournure rappellent un peu les femmes de Paul Véronèse, nous retrouvons dans la Sainte Appoline une des figures du *Jardin d'Amour*.

Comment pourrait-on s'attendre d'ailleurs que dans la production sans trêve qui distingue cette époque, tout fût d'égale valeur et qu'on n'y

(1) *Œuvre de Rubens,* IV, p. 7.
(2) Ce tableau se trouve aujourd'hui dans la Galerie du duc de Rutland à Belvoir-Castle.

33. — *Le Massacre des Innocents.*

(PINACOTHÈQUE DE MUNICH).

. dérés et des ombres plus blondes, il obtient un aspect plus
.ant. La répartition des t..nalités est aussi mieux combinée pour
..ttre en pleine valeur les colorations qui doivent prédominer. Ici, la

MARTYRE DE SAINT LIEVIN.
l'squisse du tableau du Musée de Bruxelles (Collection de M. R. kann.)
..ll R..f van Beunnigen, Fïïr Aonïïm.

robe blanche à bröderies
d'or de la reine et son
manteau blanc et or
doublé d'hermine, en
reportant sur elle l'at-
tention, donnent tout
leur éclat aux bleus et
aux jaunes qui avoisi-
nent cette figure et for-
ment avec les rouges
habilement répartis dans
le tableau une harmonie
aussi puissante que déli-
cate. Ainsi que le re-
marque, du reste, très
judicieusement M. Max
Rooses (1), dans ces
œuvres de la dernière
manière l'exécution
l'emporte sur la con-
ception et les qualités
picturales sur celles du
dessin. Des observations

analogues s'adresseraient également à un *Couronnement de Sainte
Catherine* peint en 1633 pour l'église des Augustins de Malines (2), où,
à côté de la Sainte et de Sainte Marguerite qui par la grâce de leur atti-
tude et de leur tournure rappellent un peu les femmes de Paul Véro-
nèse, nous retrouvons dans la Sainte Appoline une des figures du *Jardin
d'Amour*.

Comment pourrait-on s'attendre d'ailleurs que dans la production
sans trêve qui distingue cette époque, tout fût d'égale valeur et qu'on n'y

(1 *Œuvre de Rubens*, IV, p. .

. Ce tableau se trouve aujourd'hui dans la Galerie du duc de Rutland à Belvoir-Castle.

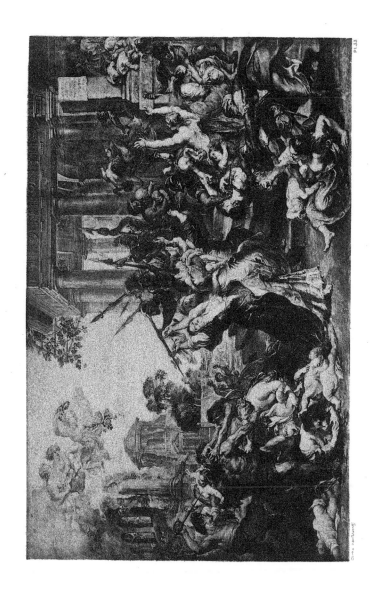

pût constater ni faiblesses, ni redites. Soit que tout entier aux joies de la création il se laisse emporter par sa facilité naturelle, soit que certains sujets parlent moins à son esprit, soit enfin qu'une fatigue momentanée

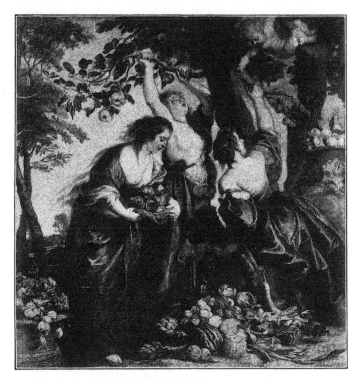

L'ABONDANCE.
(Collection de M. le baron Edmond de Rothschild.)

résultât pour lui de ce travail excessif, plusieurs des œuvres de Rubens à ce moment supportent assez mal la comparaison avec celles que nous venons de mentionner. De ce nombre est l'*Enlèvement des Sabines* de la « National Gallery ». On comprend que l'artiste ait été séduit par le mouvement et l'éclat qu'autorise une pareille scène, par la facilité qu'elle lui offrait de peindre dans un beau décor une foule de jolies filles éplorées. Mais si l'ordonnance pompeuse de la composition et la richesse du

63

coloris répondent aux exigences décoratives du programme que s'était
tracé l'artiste, il faut avouer qu'en revanche les types et les attitudes
de ces jeunes filles — et parmi elles on rencontre la figure d'Hélène —
manquent ici tout à fait de distinction et de style. La plupart, dans des
poses vulgaires, étalent des corpulences qui annoncent la maturité et au
premier plan, les deux plus en vue, celles que leurs ravisseurs essaient, à
grand effort et sans beaucoup de succès, de hisser sur un cheval, ainsi
que celle, plus massive encore, dont un courageux Romain ne peut
étreindre la large taille, ne sauraient beaucoup nous émouvoir par les
bruyantes manifestations d'une pudeur un peu suspecte ou d'un désespoir
assez gauchement simulé.

Quoi qu'il en soit, la souplesse du talent de Rubens lui permet, nous
le voyons, d'aborder tour à tour les sujets les plus différents, de passer
d'une scène de galanterie à une composition historique, sacrée ou profane,
sinon avec un succès pareil, du moins avec un égal entrain. Le Musée
de Madrid nous offre même de lui un véritable tableau de genre, l'*Acte
religieux de Rodolphe de Habsbourg*, qui dès 1636 figure dans un inven-
taire des collections de Philippe IV et qui fut, sans doute, peint pour le
roi peu de temps auparavant. Le fondateur de la maison d'Autriche y est
représenté conduisant lui-même par la bride son cheval que, par défé-
rence, il vient de céder à un prêtre porteur du viatique, rencontré
sur son chemin, dans une chasse. Derrière lui, son écuyer guide
également le sacristain qui accompagne le prêtre; mais tandis que ce
dernier tenant le ciboire, chevauche plein de dignité sur sa monture, son
acolyte, peu au courant des pratiques de l'équitation, a quelque peine à
conserver son équilibre. Ce trait plaisant, indiqué avec une spirituelle
malice, sans trop appuyer, est chose assez rare dans l'œuvre du maître ;
sans nuire en rien à la gravité de la scène, il ne fait que mieux ressortir la
contenance respectueuse du prince. L'aspect, d'ailleurs, est charmant et
les tons olivâtres d'un paysage peint probablement par Wildens, sou-
tiennent les gris très variés répandus dans le tableau : gris blanchâtre du
costume de Rodolphe, gris bleuâtre des chausses du sacristain, gris de fer
de son cheval et gris fauve des chiens. Ces intonations discrètes laissent
tout leur prix aux seules notes un peu franches : le jaune du pourpoint
de l'écuyer et ses manches rouges à crevés, tandis que bien au centre, le
blanc pur du surplis du prêtre et le noir de sa robe, en donnant la mesure

du clair et du foncé extrêmes, font mieux paraître encore la modéra-
tion de la tonalité générale.

Les portraits que Rubens avait à peindre, devenus, avec le temps, de
moins en moins nombreux — sauf, bien entendu, ceux de sa chère
Hélène — fournissaient parfois au maître l'occasion de se renouveler par
une étude directe de la nature. Comme en se jouant, il excelle à en
dégager les traits les plus caractéristiques et, à voir ceux qu'il a faits à
cette époque, on doit regretter qu'il n'en ait pas peint davantage. Bien
qu'exécutée d'une façon assez expéditive et dans des proportions un peu
plus grandes que nature, la *Tête d'un vieil Évêque*, signée et datée
de 1634, que possède la Galerie de Dresde, est d'un modelé très conscien-
cieux. Autant dans les cheveux et la barbe la touche est fondue, onctueuse,
autant les accents de vermillon pur des paupières et les rehauts indi-
quant les luisants des chairs au front et sur les narines sont posés avec
décision et donnent à peu de frais l'illusion de la vie. C'est la même
décision, mais avec plus de charme et de fini que nous montrent deux
portraits qui appartiennent à la Pinacothèque et qui peuvent compter
parmi les chefs-d'œuvre de Rubens. Le premier en date, à en juger du
moins par le caractère de l'exécution, passe depuis longtemps déjà pour
représenter le docteur van Thulden, professeur de droit à la Faculté
de Louvain et frère de l'élève de Rubens, bien que le type, ainsi que le
fait observer avec raison M. Max Rooses, diffère complètement de celui
que nous offre l'image avérée de ce personnage qui figure dans l'*Icono-
graphie de van Dyck*. Une vague ressemblance avec Martin Luther avait
peut-être fait adopter cette dernière dénomination portée au catalogue
d'une vente réalisée au siècle dernier et dans laquelle on croit que cette
peinture était comprise. Mais l'expression saisissante de la vie indivi-
duelle proteste contre une pareille hypothèse et prouve de toute évidence
que nous sommes ici en face d'un portrait entièrement peint d'après
nature. Le regard assuré, la physionomie intelligente et ouverte attestent
la rectitude morale du modèle et la franchise de la facture répond mer-
veilleusement à cette impression de droiture et de force que l'artiste avait
à rendre. La simplicité de la pose, celle du fond indiqué par un léger
frottis de brun couvrant à peine le panneau, la beauté et le contraste
heureux des noirs du drap du vêtement et de la soie de son large
revers ajoutent encore à l'effet de cette magistrale et lumineuse peinture.

Si nous ne sommes pas mieux fixés au sujet de la personnalité de
l'autre portrait de la Pinacothèque désigné sous ce titre vague : *Un vieux
savant*, l'inscription portée sur le panneau nous renseigne, du moins,
fort exactement sur son âge et sur la date de l'exécution. Bien qu'il n'y

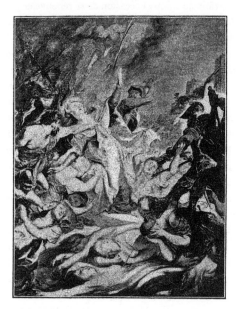

paraisse guère à la ver-
deur de son aspect, à la
fraîcheur vermeillé de
son teint et à sa robuste
carrure, il avait soixante-
quinze ans révolus
quand en 1635, Rubens a
peint avec un si spirituel
entrain sa loyale effigie.
Oh ! le brave homme,
tout rayonnant de belle
humeur et de santé ! Sa
bouche malicieuse, son
fin regard, sa chevelure
encore épaisse hérissée
sur sa tête, sa mousta-
che et sa barbiche en
broussailles, ses mains
potelées et son visage
rubicond accusent un
bon et vigoureux com-

LE MARTYRE DE SAINTE URSULE.
(Esquisse du Musée de Bruxelles.)

pagnon. S'il est familier avec Cicéron dont les œuvres complètes sont
rangées derrière lui sur une tablette, à côté de quelques autres bouquins
de l'aspect le plus vénérable, soyez sûr qu'il a également à portée quelque
bouteille de vin clairet qu'il ne se fait pas trop faute de déguster à
l'occasion. Rubens se plaisait, sans doute, en la compagnie d'un pareil
savant, car son érudition ne devait être ni rébarbative, ni pédante. Sans
effort, sans trace d'hésitation le maître a fait revivre pour nous son image
avec toute la vivacité de son regard, l'humidité de ses lèvres, la moiteur
de sa chair, avec cet accord de tous les traits physionomiques qui est l'art
suprême du portraitiste. Chaque touche ici est donnée dans le sens de la
forme et concourt à l'expression de la vie. Rien de trop ; tout ce qui devait

34. — *Portrait d'un vieux savant.*

(PINACOTHÈQUE DE MUNICH).

ne sommes pas mieux fixés au sujet de la personnalité de
f trait de la Pinacothèque désigné sous ce titre vague : *Un vieux*
... l'inscription portée sur le panneau nous renseigne, du moins,
t exactement sur son âge et sur la date de l'exécution. Bien qu'il n'y

paraisse guère à la ver-
deur de son aspect, à la
fraîcheur vermeille de
son teint et à sa robuste
carrure, il avait soixante-
quinze ans révolus
quand en 1635, Rubens a
peint avec un si spirituel
entrain sa loyale effigie.
Oh ! le brave homme,
tout rayonnant de belle
humeur et de santé ! Sa
...... malicieuse, son
..., sa ,

sur sa
che et sa barbiche en
broussailles, ses mains
potelées et son visage
rubicond accusent un
bon et vigoureux com-

L MARTYRE DE SAINTE URSULE.
(Esquisse du Musée de Bruxelles.)

pagnon. S'il est familier avec Cicéron dont les œuvres complètes sont
rangées derrière lui sur une tablette, à côté de quelques autres bouquins
de l'aspect le plus vénérable, soyez sûr qu'il a également à portée quelque
bouteille de vin clairet qu'il ne se fait pas trop faute de déguster à
l'occasion. Rubens se plaisait, sans doute, en la compagnie d'un pareil
savant, car son érudition ne devait être ni rébarbative, ni pédante. Sans
effort, sans trace d'hésitation le maître a fait revivre pour nous son image
avec toute la vivacité de son regard, l'humidité de ses lèvres, la moiteur
de sa chair, avec cet accord de tous les traits physionomiques qui est l'art
suprême du portraitiste. Chaque touche ici est donnée dans le sens de la
forme et concourt à l'expression de la vie. Rien de trop ; tout ce qui devait

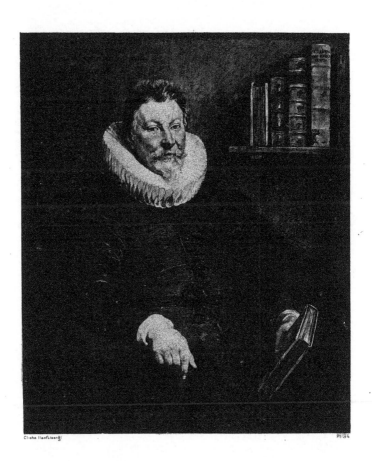

être dit l'a été dans une mesure parfaite et il ne fallait pas moins que le
génie d'un tel peintre pour produire ainsi, en quelques heures d'entrain
et à si peu de frais, un pareil chef-d'œuvre.

Remplie par un travail incessant, heureuse des affections qui l'entou-

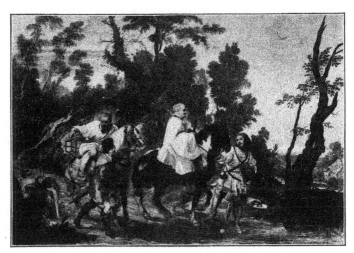

ACTE RELIGIEUX DE RODOLPHE DE HABSBOURG.
(Musée du Prado.)

raient, la vie de Rubens s'écoulait paisible et active. Parvenu au comble
de la gloire et des honneurs, il était demeuré simple et bon, serviable
pour tous. En même temps qu'il prenait plaisir à la société familière de
Rockox, de Gevaert et de tout ce que la ville d'Anvers comptait alors
d'hommes et d'artistes éminents, son souvenir allait chercher en France
les amis qui lui étaient restés chers, les Dupuy, Peiresc et Valavès, son
frère. Au moment où la politique l'avait pris tout entier, sa correspon-
dance avec eux, d'abord très régulière, s'était peu à peu ralentie, puis
tout à fait interrompue. Ce n'étaient pas seulement les nombreuses occu-
pations du diplomate qui en avaient causé la cessation ; mais dans ses
missions, Rubens avait été amené plus d'une fois à contrecarrer la poli-
tique de la France et à prendre parti contre elle. Le cardinal de Riche-
lieu, toujours très exactement informé, était, nous le savons, fort au
courant de ses menées dont le bruit s'était, sans doute, répandu parmi

tous ceux que leur situation à la cour mettait à même d'être bien·ren-·
seignés. D'ailleurs, la part bien connue que le peintre diplomate avait
prise en Espagne et en Angleterre aux dernières négociations dirigées
particulièrement contre la France aurait suffi pour le rendre à bon
droit suspect en ce pays. Plus que personne, Peiresc déplorait un tel état
de choses. Sans parler de son fidèle attachement pour l'artiste, il souf-
frait de se voir privé de cet échange constant de pensées sur une foule
de sujets qui les intéressaient tous deux. A propos d'une communication
qu'il aurait voulu pouvoir lui faire, il·écrivait à Dupuy (4 avril 1633) :
« Si les brouilleries. de l'état présent ne m'obligeaient à une cessation
absolue de tout commerce avec M. Rubens, je ne me serais possible déjà
dispensé de lui en donner quelque atteinte. Mais je ne voudrais pour rien
au monde, en ce temps, qu'il se puisse voir de mes lettres à une personne
qui a eu depuis peu les emplois dont nous avons ouï parler. »

La situation cependant s'était un peu modifiée. Rubens paraissait
maintenant détaché de la politique, et il avait probablement pris soin
lui-même de le faire savoir à Peiresc par l'entremise de Nicolas Picquery,
ce négociant d'Anvers fixé à Marseille, auquel plus d'une fois tous deux
avaient eu recours pour les envois qu'ils avaient à se faire. Picquery
dont Rubens par son mariage avec Hélène, était devenu le beau-frère (1),
ayant insisté près de Peiresc, celui-ci s'était décidé à renouer avec son
ami, « ce qu'il faisait d'autant plus confidemment, ainsi qu'il le disait à
Dupuy (26 décembre 1634), que ce marchand lui mande que Rubens
s'est remis à son travail ordinaire plus assidûment que jamais ; ce qui·
présuppose qu'il a abandonné le « ministère qui nous avait tous
écartés pendant les tempêtes passées, de sorte que désormais il y aura
moins d'occasions de s'abstenir de lui donner parfois de nos nouvelles ».
L'archéologie allait fournir à Peiresc le prétexte qu'il cherchait pour
rétablir entre eux leur correspondance régulière. On sait quelle passion
l'érudit provençal avait pour l'étude de l'antiquité. En ce moment, il pour-
suivait avec une attention particulière des recherches depuis longtemps
entreprises sur les mesures et les poids usités chez les anciens et il venait
d'apprendre que parmi des vases et des objets découverts à Autun ou
dans les environs se trouvait une cuiller d'argent sur les creux de laquelle

(1) Picquery avait, en effet, épousé en 1627 Élisabeth Fourment, sœur d'Hélène, et de cinq
ans plus âgée qu'elle.

était gravé « un Mercure accompagné de son coq et de son chevreau, qui fut vendue en Avignon à un marchand, lequel la revendit à M. Rubens, à Paris.... Les grosses occasions de jalousie (entre la France et l'Espagne) semblant devoir cesser », il s'était décidé à consulter son ami au sujet de cette cuiller et de plusieurs autres objets, « sachant qu'il est grandement intelligent et versé en la sépéculation des ouvrages anciens ». Mis ainsi en demeure, Rubens s'était d'autant plus empressé de répondre à Peiresc qu'il avait lui-même un service à lui demander. Sa lettre, datée du 18 décembre, assurément la plus importante que nous possédions de lui, ne contient pas moins de sept pages (1), et son étendue s'explique assez par le désir qu'il a, non seulement d'être agréable à Peiresc, mais aussi de le mettre au courant des événements de sa vie depuis l'interruption, déjà assez longue, de leurs relations. C'est à cette lettre, écrite, ainsi que d'habitude, en italien et comme au courant de la plume, que nous avons déjà emprunté les passages relatifs à son second mariage et aux conditions dans lesquelles il s'est décidé à le conclure. Rubens commence par témoigner à son correspondant « la joie incroyable que lui a causée sa lettre et le plaisir extrême qu'il a pris à la lire, en voyant que son ami continue avec plus d'ardeur que jamais à montrer la même curiosité dans ses recherches sur l'antiquité.... Quant aux excuses qu'il donne de son long silence, elles ne sont que trop légitimes, et si l'on considère les soupçons et la malignité qui sont le danger du temps présent et le rôle important qu'il a joué dans les négociations, il comprend que Peiresc n'ait pu agir autrement ». Pour le rassurer, Rubens lui apprend le parti qu'il a pris de se retirer des affaires publiques et il a soin de souligner l'assurance qu'il lui en donne dans les termes suivants : « Il y a aujourd'hui trois ans accomplis que, par la grâce divine, j'ai de mon plein gré renoncé à toute sorte d'emploi, hors celui que me procure ma très douce profession. Nous avons tous deux éprouvé, continue-t-il, les vicissitudes de la fortune; pour moi, je lui suis très obligé parce que je puis dire sans vanité que mes missions et mes voyages en Espagne et en Angleterre ont eu la plus heureuse issue pour le plus grand bien des intérêts si importants qui m'étaient confiés et l'entière satisfaction de mes commet-

(1) Elle appartient à la Bibliothèque nationale à laquelle elle avait été dérobée par Libri ; c'est par les soins vigilants de M. Léopold Delisle qu'elle est rentrée dans cet établissement. Nous donnons ci-après un fac-similé des deux premières pages de cette lettre et de sa signature.

Molto Reverend.° et Molto Illustre Sig.™° mio osser.™°

La gratissima di VS del 24 del passato mi fu
resa dal mio Cognato il Sig. Pieguerio che mi parue un
fauore tanto Instraordinato che mi causo stupore et Incre-
dibile allegrezza al Instante, et dopo un gusto estremo
a Leggerla, vedendo che VS Continua con più fauore
che gramai pirel passato la sua fantasia nel Inuestigace
tutti gli misterij delle antiquità Romane. Le scuse
del suo silentio sono souerchie pirel io mi ura gia
Imaginato la Causa pire essentiale, del Infelice allogio
d'alcuni forastieri che si vanno ritirati In questa Paese
et a dire il vero Considerando il Sospetto e malitia
che rende pericoloso il secolo corrente evil Grande Impiego
chio ebbi In quel negocio non giudicai VS poter far
altrimente, Hora mi trouo da tre anni pirla Gracia
diuina col animo quieto hauendo renunciato ad ogni sorte
d'Impieghi fuori della mia dolcissima professione.
Expiravit Iumus Imuerum fortuna vergo alla quale So gran
obligo perche posso dire senza ambitione che gli mei
Impieghi e viaggi di Spagna et Inghilterra mi riuscirono
felicissimi con buon essito de negocij graui et Inhesa
sodisfattione de Committenti et ancora della parte,
et perche VS sappia il tutto mi furono di poi Confidate
(Dio e me solo) tutte le prattiche secrete di Francia touante
la fuga della Reyna Madre et ancora del Sig. Duca d'Orleans
del Regno di Francia e la Permissione di saluasse nel
vostro asilo de maniera chio potrei fourire ad un Historico
gran materia e la pura verità del Caso ben diuerso da
quello che si crede Generalte. Hora trouandomi In quesso
Labirinto e sempre obsisso notte e giorno di un Corteggio

tants et de ceux avec qui j'avais à traiter. Pour vous mettre tout à fait
au courant, on m'a depuis lors confié (et cela à moi seul) toutes les
affaires secrètes de France, relativement à la fuite de la Reine Mère et du
duc d'Orléans hors du Royaume, et après qu'il m'a été accordé de leur
rendre mes devoirs dans l'asile qu'il ont trouvé chez nous, je pourrais
désormais fournir à un historien de précieux matériaux et le récit exact
des événements, bien différent de la version qui a généralement cours.
Me trouvant engagé dans un tel labyrinthe, assailli jour et nuit par un
concours de circonstances assez importun, éloigné de mon foyer pen-
dant neuf mois entiers, forcé de rester continuellement à la cour, parvenu
au comble de la faveur de la Séré^{me} Infante (que Dieu l'ait en sa gloire !)
et des plus grands ministres du Roi, ayant ainsi donné pleine satisfaction
aux autres, je pris la résolution de me faire violence à moi-même et de
rompre ces liens dorés de l'ambition pour reprendre ma liberté. Consi-
dérant donc qu'il valait mieux me retirer étant encore au sommet, plutôt
qu'à la descente, et abandonner la fortune pendant qu'elle m'était encore
favorable sans attendre qu'elle me tournât l'échine, je profitai de l'occa-
sion d'un petit voyage secret à Bruxelles pour me jeter aux pieds de S. A.,
la priant seulement, pour prix de toutes mes peines, de me décharger
à l'avenir de pareilles missions et de permettre que je ne la serve plus
que dans ma demeure. Mais j'eus plus de difficultés à obtenir cette grâce
que je n'en avais eu jamais pour l'emploi de n'importe quelle faveur, et
encore ne fut-ce que sous la réserve de certaines menées ou pratiques
secrètes que je pourrais poursuivre avec un moindre dérangement pour
moi-même. Depuis ce moment, je ne me suis plus occupé des affaires de
France et jamais je ne me suis repenti d'avoir pris cette résolution. »

Nous avons cru bon de donner *in extenso* ce passage dans lequel
Rubens explique lui-même comment il a été amené à s'occuper des
missions qui lui ont été confiées et pourquoi il a désiré en être déchargé
pour l'avenir. Après avoir obtenu de l'Infante qu'elle le débarrassât de ce
soin, il n'a pu toutefois empêcher que, de temps à autre, celle-ci ne
recourût à son dévouement et à la connaissance personnelle qu'il avait
de certaines affaires auxquelles il avait été mêlé, pour réclamer les
services qu'elle pouvait attendre de lui. Mais Rubens est absolument
sincère quand il manifeste l'intention de rester désormais dans la retraite
« avec sa femme et ses enfants, n'attendant plus rien du monde, sinon

qu'on le laisse vivre en paix ». Il a bien pu être flatté d'abord de la confiance que lui témoignaient les princes, des honneurs et des avantages qui en sont résultés pour lui; mais l'oisiveté des cours, la perte d'un temps qu'il y consumait en vaines démarches, sans doute aussi le souvenir des affronts assez récents qu'il avait reçus des diplomates de carrière ou des grands seigneurs, jaloux de le voir s'avancer sur un terrain qu'ils se croyaient réservé, tout contribuait maintenant à l'éloigner de la pratique des affaires publiques. Une raison décisive, d'ailleurs, se joignait à tous ces ennuis pour qu'il se libérât à l'avenir de charges qui lui pesaient de plus en plus, c'était le désir de ne pas s'éloigner de la compagne adorée qui était devenue la maîtresse de sa vie. En annonçant à Peiresc dans quelles circonstances il s'était remarié, nous avons vu avec quelle entière franchise il lui parle et lui énumère les raisons qui l'ont déterminé à choisir une jeune fille appartenant à la bourgeoisie et qui lui laissera toute liberté pour se livrer à son art. Il pense que son ami a dû être tenu par Picquery « au courant des enfants qu'il a eus de ce second mariage et pour le moment il se contentera d'ajouter que son fils Albert se trouve à Venise et qu'il consacrera cette année entière à parcourir l'Italie. Au retour, s'il plaît à Dieu, il ira présenter à Peiresc ses hommages; mais il aura l'occasion d'en reparler plus à loisir quand le temps en sera venu ».

Abordant ensuite les questions que l'érudit provençal lui a posées relativement à la cuiller qui l'intéressait, Rubens lui apprend qu'elle est, en effet, en sa possession, et le renseigne sur sa contenance exacte, sur la signification probable de la figure et des attributs qui y sont gravés, et enfin sur la commodité qu'offre son usage et qui est telle « que sa femme s'en est déjà plusieurs fois servie pendant ses couches, sans la détériorer ». Il n'a jamais cessé, pour son compte, durant ses voyages, d'observer et de rechercher les antiquités publiques ou privées et d'acheter les objets curieux qu'il pouvait acquérir. Dans la vente qu'il a faite au duc de Buckingham, il avait aussi pris soin de se réserver, parmi les pierres gravées ou les médailles, les pièces les plus rares ou les plus remarquables, de sorte qu'il en possède de nouveau une belle et curieuse collection. Suivent quelques détails sur une horloge mystérieuse au sujet de laquelle il envoie à Peiresc une notice imprimée. Il y joint d'autres indications sur diverses modes de pesées, l'une, fondée sur le

principe d'Archimède, et dont il a eu connaissance à son premier voyage en Espagne; l'autre, avec une balance analogue à la balance dite romaine et qui lui paraît offrir une précision plus complète. Des croquis sommaires tracés en marge aident à comprendre les descriptions. Puis, prenant congé de son ami « auquel il baise un million de fois les mains de tout son cœur », le maître signe : *Pietro Pauolo Rubens.* (V. ci-dessous.)

La lettre, cependant, n'est pas terminée, et comme pour donner raison au vieil adàge que c'est au post-scriptum que se trouvent souvent les choses les plus importantes, Rubens, comme sans y prendre garde, poursuit en ces termes :

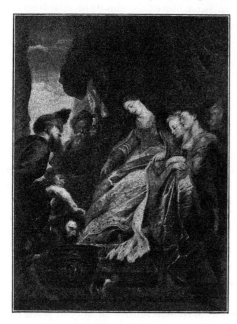

THOMYRIS ET CYRUS.
(Musée du Louvre)

« Je pensais avoir fini et il me vient à l'esprit que j'ai à Paris un procès en la Cour du Parlement contre un certain graveur, Allemand de nation, mais bourgeois de Paris, qui, malgré le renouvellement de mon privilège du Roi très Chrétien, obtenu il y a trois

ans, s'est mis à copier mes gravures à mon grand préjudice et dommage. Bien que mon fils Albert l'ait fait condamner par le lieutenant civil et que l'arrêt rendu en ma faveur lui ait été signifié, il en a appelé au Parlement. Je supplie donc V. S. de m'aider de sa faveur et de recommander l'extrême justice de ma cause au Président ou à quelque Conseiller de vos amis, et, si par hasard, vous le connaissiez, au Rap-

porteur, qui se nomme le sieur Saulnier, Conseiller au Parlement, de la
seconde Chambre des Enquêtes. J'espère que V. S. me rendra d'autant

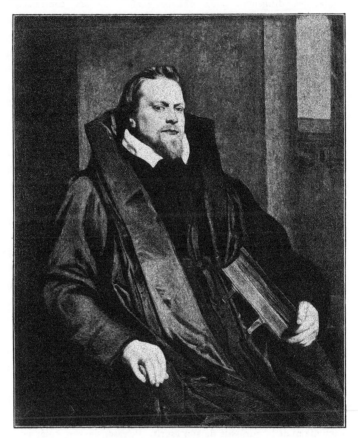

PORTRAIT DU DOCTEUR VAN THULDEN
(Pinacothèque de Munich.)

plus volontiers cet office que c'est déjà par votre entremise que j'ai
obtenu le premier privilège de Sa Majesté très Chrétienne. J'avoue que
cette affaire me cause autant de dépit que de passion et que je vous serais
plus obligé de votre assistance que de toute autre faveur en des choses
plus importantes. Mais il faut se hâter, *ne veniat post bellum auxilium !*

Pardonnez-moi cette importunité. » L'affaire, en effet, tenait à cœur
à Rubens et plus d'une fois déjà en pareille occasion, il avait fait
toutes les diligences pour obtenir justice de ses contrefacteurs.
Mais, afin de masquer un peu la vivacité de son désir et de ne pas laisser
Peiresc sur cette impression, l'artiste place à la suite quelques compli-
ments de politesse ; il lui envoie les souvenirs affectueux du bourg-
mestre Rockox ; puis, revenant à l'archéologie, il parle à son ami d'un
certain vase en agate qu'il a bel et bien payé 2 000 écus d'or, et il raconte
les péripéties à la suite desquelles il en est devenu possesseur. Enfin,
après avoir demandé instamment des nouvelles du sieur de Valavès, le
frère de Peiresc, il prend une fois de plus congé de ce dernier : « *Iterum
vale.* » Il n'a pourtant pas encore terminé et le bas de la septième page
est rempli par un dernier post-scriptum : « Sur l'adresse de vos lettres
ayez désormais la bonté de mettre, au lieu de *Gentilhomme ordi-
naire de la Maison,* etc., le titre de *Secrétaire de S. M. Catholique en
son Conseil secret ou privé.* Ce que je vous en dis n'est point' par
vanité, mais pour assurer plus exactement la remise de vos lettres, au
cas où vous auriez l'intention de ne point me les faire parvenir par
l'entremise de mon parent, le sieur Picquery. » Peiresc devait être
satisfait de cette dignité accordée à son ami, car déjà sept ans aupara-
vant, il écrivait (le 18 juillet 1627) à Dupuy : « Je féliciterai M. Rubens
à la première occasion, de sa nouvelle qualité que je lui avais autrefois
donnée par mes lettres (celle de Gentilhomme ordinaire de la Maison de
l'Infante) et je l'avais quasi rabroué de ce qu'il ne se la faisait pas donner,
quand ce n'eût été que pour la bienséance des suscriptions de ses
lettres. »

On le voit, par les longs extraits de cette lettre où tant de sujets
intéressants sont abordés tour à tour, Rubens n'avait rien perdu de
l'activité ni de la curiosité de son esprit. Peiresc, de son côté, satisfait
de la reprise d'une correspondance à laquelle il tenait fort, ne manque
pas de prier très chaleureusement et à plusieurs reprises, son ami Dupuy
d'agir aussitôt auprès des juges auxquels est confiée cette affaire de
contrefaçon qui préoccupait tant Rubens.

Ainsi pressé, Dupuy était intervenu auprès des magistrats en faveur
de Rubens qui obtint gain de cause. Remerciant son ami de l'efficacité
de son intervention, Peiresc l'assurait qu'il avait d'ailleurs, « en cela,

grandement obligé le public, car si le succès en eût été autre, c'eût été pour dégoûter (l'artiste) et frustrer le public de tant d'autres nobles conceptions qu'il a dans son esprit et qui pourront éclore avec plus de quiétude…. J'avais conçu comme espérance, poursuit-il, que le commerce si longtemps interrompu avec vous comme avec moi se pourrait renouer puisqu'il (Rubens) s'était déchargé des affaires qui en faisaient l'exclusion. Mais si les choses passent plus oultre à la rupture, il faudra faire d'autres trêves, ce que je regretterai bien ». (Lettre du 26 février 1635.) Et quelques jours après (20 mars 1635), revenant avec la même délicatesse affectueuse sur ce sujet, Peiresc déplore que « cette déclaration de rupture puisse interrompre tout à fait le peu qui restait de commerce (avec Rubens),… ce que je regretterais bien fort pour son regard, car il commençait à se remettre en train à m'écrire de belles curiosités, ayant fait lui-même de très belles observations des merveilles de la nature et de l'art ; sur quoy je lui avais donné barres concernant l'anatomie des yeux et mes propres observations sur ce sujet qui l'avaient chatouillé bien avant et lui avaient fait commencer des discours de couleurs que j'eusse bien désiré lui pouvoir faire achever avant cette rupture ». Il eût été fort intéressant, en effet, de connaître sur un pareil sujet les idées de Rubens qui, avec la netteté de son bon sens et la finesse de son esprit d'observation, n'auraient pas manqué d'être très instructives.

Grâce au zèle dévoué de Peiresc et au concours qu'il avait trouvé chez ses amis parisiens, « le bon M. Rubens » avait obtenu du Parlement de Paris, dans le procès intenté à ses contrefacteurs, un second arrêt à son profit. C'est sans doute pour reconnaître la bonté qui lui avait été témoignée en cette occasion que l'artiste adressait en Provence à Peiresc « une cassette où était l'empreinte d'un grand vase d'agathe antique, enrichi de pampres de vigne et de têtes de satyres, ensemble le modèle de sa contenance » et une foule d'autres objets antiques se rapportant pour la plupart à cette questions des poids et mesures employés par les anciens, que Peiresc étudiait alors. Comme ce dernier trouvait dans l'envoi qui lui était fait une confirmation positive de ses idées, « vous pouvez penser, écrit-il à Dupuy (15 avril 1635), si cela ne m'a pas donné dans la visière…. Tout ce qu'il y eut de mauvais à la réception de cela et de tout plein d'autres curiosités dignes de la grandeur et du génie de M. Rubens, ce fut que mon pauvre esprit était lors accablé d'ailleurs et quasi perclus

et incapable de vérifier ces gentillesses (1). Mais l'objet m'emporta et me divertit une bonne heure de ces autres importunes pensées et ne me fut pas inutile à mon avis dans la nécessité que j'aurais de divertissements assez forts pour m'ôter de l'esprit ces autres occupations qui ne sont que pour me martyriser ».

C'est à regret qu'il nous faut quitter ici deux amis si dignes l'un de l'autre. Avec son esprit ouvert, sa nature loyale et affectueuse, Peiresc était bien l'homme qu'il fallait pour provoquer les confidences du grand artiste. De son côté, ce dernier se sentant si tendrement aimé, ne pouvait résister aux ingénieuses sollicitations par lesquelles son correspondant savait obtenir de lui cet échange cordial de pensées qui nous rend aujourd'hui si précieuses des lettres où nous apprenons à les mieux connaître tous deux.

(1) Peiresc venait, en effet, d'être gravement atteint d'une demi-paralysie dont il ne devait jamais complètement se remettre.

PORTRAIT D'UN VIEIL ÉVÊQUE
Galerie de Dresde)

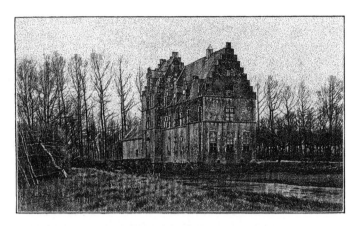

CHAPITRE XX

RUBENS EST CHARGÉ DE LA DÉCORATION DE LA VILLE D'ANVERS POUR L'ENTRÉE
DE L'ARCHIDUC FERDINAND. — IL ACHÈTE LA SEIGNEURIE DE STEEN. — PAYSAGES
ET ÉTUDES D'APRÈS NATURE. — L'*Étable*, L'*Arc en Ciel*, LE *Retour des champs*.
— LA *Ronda* DU MUSÉE DE MADRID ET LA *Kermesse* DU LOUVRE.

ÉTUDE D'UNE TÊTE DE JEUNE FEMME
(Collection de l'Albertine.)

DANS la lettre qu'il adressait à Peiresc le 18 décembre 1634, lettre à laquelle nous venons de faire de si larges emprunts, Rubens s'excuse auprès de son ami de ne pouvoir répondre aussi longuement qu'il le voudrait aux questions que celui-ci lui a posées. Mais, ainsi qu'il le dit : « Je me trouve en ce moment si occupé par les préparatifs de notre entrée triomphale du cardinal Infant (elle aura lieu dans un mois) que je n'ai le temps ni de vivre, ni d'écrire. Aussi dois-je faire tort à ce travail en lui dérobant quelques heures de la nuit pour répondre d'une manière si inepte et si négligée à votre lettre si gracieuse et si élégante. Le Magistrat

65

a mis sur mes épaules toute la charge de cette fête qui, à raison de l'abondance et de la variété des idées, de la nouveauté des compositions et de la convenance des applications ne déplaira pas à Votre Seigneurie. Peut-être pourrez-vous en juger quelque jour si vous en voyez la publication ornée des admirables inscriptions et légendes de notre cher sieur Gevaert (lequel vous baise affectueusement les mains). A cause de la presse où je suis, il sera nécessaire de faire un peu trêve à nos écritures, car il ne m'est véritablement pas possible en ce moment de m'acquitter envers vous et de répondre aux questions de votre lettre. »

Le cardinal Infant dont parle ici Rubens, était l'archiduc Ferdinand, le seul frère de Philippe IV. Nommé cardinal dès l'âge de quatorze ans, sans avoir aucunement la vocation ecclésiastique, il manifestait, au contraire, dès sa jeunesse, un goût marqué pour les exercices violents, surtout pour la chasse qu'il aimait avec passion, et il devait plus tard supplier son frère « de le dispenser de son habit de cardinal, car il se croyait fait pour la guerre ». C'est cependant sous ce costume que Rubens, pendant son séjour à Madrid, avait fait de lui le portrait de la Pinacothèque dont nous avons parlé et qui nous le montre à l'âge de dix-neuf ans, avec ses lèvres épaisses, ses gros yeux à fleur de tête et sa physionomie un peu débonnaire. Sur les instances de sa tante, la gouvernante des Pays-Bas, alors fatiguée du soin des affaires et désireuse, d'ailleurs, de se livrer de plus en plus aux pratiques d'une vie religieuse, le roi s'était décidé à envoyer son frère à Bruxelles pour qu'il y assistât la princesse. Mais, afin de l'initier un peu à l'administration, il l'avait d'abord emmené avec lui en 1632 à Barcelone, d'où, après avoir occupé quelque temps le poste de gouverneur de la Catalogne, Ferdinand s'était embarqué pour l'Italie le 10 avril 1633. Il se trouvait encore à Milan quand, vers la fin de cette année, il y apprit la mort de sa tante. Le marquis d'Aytona ayant été chargé de remplir par intérim les fonctions de vice-régent jusqu'à son arrivée, l'archiduc avait pris le temps de rassembler des troupes pour rejoindre, sur sa route, le roi de Hongrie afin de combattre avec lui le chef des réformés, le duc Bernard de Weimar auquel les deux armées réunies avaient infligé une éclatante défaite à Nordlingue, le 6 septembre 1634.

Deux mois s'étaient écoulés depuis cet exploit, quand Ferdinand vint prendre possession de son gouvernement à Bruxelles où, huit jours après,

les magistrats d'Anvers le faisaient prier de visiter leur ville. Sur son acceptation, la municipalité avait résolu de lui faire un accueil magnifique. Ces sortes de réceptions avaient eu de tout temps le privilège de passionner un peuple avide de spectacles pittoresques. La vieille cité flamande conservait particulièrement le souvenir des fêtes données en 1520, à propos de l'entrée de l'empereur Charles-Quint, fêtes qui avaient, on le sait, excité l'émerveillement d'Albert Durer, alors de passage en cette ville. Peu de temps après, en 1549, Pierre Coeck d'Alost, avait pu y déployer à son tour, toutes les ressources de ses aptitudes de décorateur lors de la « *Susception du prince Philippe d'Espaigne* », ainsi que le porte le titre des planches que l'artiste fit paraître ensuite et dans lesquelles étaient retracés les principaux motifs des embellissements qu'il avait imaginés.

L'entrée officielle de l'archiduc étant fixée à la mi-janvier 1635, il n'y avait pas de temps à perdre si l'on voulait faire bien les .choses. Rubens avait été chargé, en hâte, d'arrêter le.programme des décorations projetées, en se concertant avec ses deux amis, l'ancien bourgmestre N. Rockox et G. Gevaert, le secrétaire de la ville qui devrait fournir les nombreuses devises et légendes latines destinées aux inscriptions. Rubens s'occuperait de son côté des cartons de tous les travaux ordonnés par la municipalité et il aurait à peindre lui-même plusieurs des grandes toiles qui devaient y figurer et à surveiller l'exécution de l'ensemble. Une somme de 5 000 florins lui était attribuée pour ces divers soins et des peintres ou des sculpteurs, tels que Cornelis de Vos, Jordaens, Corn. Schut, van Thulden, J. Wildens, David Ryckaert, Erasme Quellin et d'autres encore, recevraient des sommes proportionnées aux tâches qui leur étaient dévolues. Le devis total s'élevait primitivement à 36 000 florins, chiffre fort respectable pour l'époque. Mais la rigueur exceptionnelle du froid de cet hiver et la défense des frontières espagnoles, menacées à ce moment par les troupes françaises, obligèrent le prince à différer son voyage qui, remis d'abord au 3 février, fut encore retardé jusqu'au 17 avril, jour où eut lieu la cérémonie. Par‑suite de ces retards, le programme primitif, qui au début comprenait deux arcs de triomphe, quatre théâtres et un immense portique, fut successivement agrandi et la ville accorda des subsides à deux corporations : la Gilde de Saint‑Luc et la Chambre de Rhétorique, le *Souci d'or*, qui s'étaient

offertes pour organiser des tableaux vivants dans lesquels les membres de ces sociétés, en costumes faits pour la circonstance, devaient figurer l'arbre généalogique de la maison d'Autriche et une scène allégorique en l'honneur de l'archiduc.

L'ARC DE TRIOMPHE DE FERDINAND.
(Fac-similé de la Gravure de van Thulden)

A raison de l'accroissement considérable des dépenses, les crédits avaient été dépassés de plus du double et la dépense s'étant élevée au-dessus de 78 000 florins, le paiement du déficit qui en résulta dans les finances de la cité devint plus tard la source de longues contestations entre les magistrats et les bourgeois. Il est vrai que ce fut là une fête telle que la ville d'Anvers, avec la riche pléiade d'artistes qu'elle possédait alors, pouvait seule l'organiser ; elle avait donc saisi avec empressement l'occasion qui s'offrait à elle de se parer du talent de ces artistes afin de rendre hommage à son nouveau souverain. En même temps qu'il s'agissait pour elle de s'assurer les bonnes grâces de l'archiduc en célébrant à la fois l'antiquité de sa race et l'éclat de la victoire qu'il venait de remporter, le Magistrat entendait bien profiter de sa présence pour lui adresser l'expression de ses vœux et même de ses légitimes revendications au sujet du tort que la situation qui lui était faite causait à sa prospérité. Anvers, en effet, n'avait pas à se louer de la politique de ses gouvernants et les traités déjà conclus, aussi bien que ceux qui se préparaient encore, en entravant la libre navigation de l'Escaut, menaçaient de plus en plus son commerce. Aux louanges adressées au prince il fallait

donc associer, dans une juste mesure, les requêtes qu'on désirait voir exaucées. On pouvait, il est vrai, s'en rapporter à Gevaert du soin de donner à ces louanges officielles l'expression la plus raffinée dans le latin le plus fleuri; mais sans trop appuyer sur les plaintes qu'on avait à formuler, ni sur les réparations qu'on voulait obtenir, il était cependant nécessaire de se faire bien comprendre, et cette partie du programme était assurément très délicate. Si difficile qu'en fût la réalisation, l'intelligence et le patriotisme de Rubens s'élevèrent à la hauteur de sa tâche. La besogne, au surplus, n'était pas nouvelle pour lui, et il y trouvait la satisfaction de ses goûts. Il avait pour se renseigner non seulement les traditions du passé, mais les souvenirs mêmes de son propre apprentissage, car

L'ARC DE TRIOMPHE DE L'ABBAYE DE SAINT-MICHEL.
(Fac-similé de la Gravure de van Thulden.)

dès sa jeunesse il avait probablement eu l'occasion de collaborer avec son maître, van Veen, aux décorations dont celui-ci était chargé lors de l'entrée à Anvers de l'archiduc Albert et de l'Infante Isabelle, le 5 septembre 1599. Cependant il n'était pas homme à se confiner dans l'imitation des autres et par leurs qualités comme par leurs défauts, ses conceptions devaient avoir un caractère très personnel.

Le grand artiste avait dû tout d'abord s'occuper de la partie architecturale qui dans les ouvrages de ce genre joue un rôle si important. Une

fois de plus, il tenait, en le faisant, à affirmer ses préférences pour le style italien qui, déjà si souvent, s'étaient accusées dans ses travaux précédents. L'admiration que lui avaient causée les monuments de l'Italie était restée profonde et vivace. Dès son retour à Anvers, il en donnait la preuve en faisant construire le pavillon et les portiques élevés dans le jardin et dans la cour de cette somptueuse demeure que ses compatriotes appelaient son *Palais italien*. Nous savons aussi par la préface de l'édition des *Palais de Gênes* qu'il publiait en 1622, qu'il rêvait d'introduire en Flandre « la belle symétrie architecturale de l'antiquité gréco-romaine ». Mais on se tromperait étrangement si l'on croyait trouver dans les compositions de Rubens la pureté et la sobriété de l'art grec, ou même de la Renaissance italienne telle que l'avaient comprise Léonard, Bramante ou Raphaël. Les formes chez lui sont toujours exubérantes et les constructions surchargées dérivent, en réalité, de ce style génois dont Carlo Maderno et Galeazzo Alessi ont été les représentants. En les transformant pour les accommoder à son goût propre, Rubens les a encore amplifiées ; cependant jusque dans ses exagérations on sent un esprit créateur et réglé à sa manière. Les proportions, sans être toujours heureuses, sont du moins nettement arrêtées et s'accusent dans leurs grandes lignes par des saillies et des profils très francs. D'une manière générale cependant, une certaine lourdeur dépare l'aspect d'ensemble des arcs de triomphe, et c'est, croyons-nous, pour avoir trop exclusivement obéi à ses préoccupations de peintre que l'artiste est tombé dans ce défaut. Tandis que dans les chefs-d'œuvre que les anciens nous ont laissés en ce genre, la donnée toujours simple de ces monuments consiste en une porte flanquée de colonnes et surmontée de bas-reliefs peu élevés, Rubens s'est écarté de cette conception très rationnelle en donnant à la partie supérieure un développement excessif, afin de laisser un espace plus considérable aux peintures qu'elle devait recevoir. Désireux de ne pas les placer hors de la vue, il a été amené à restreindre la hauteur du corps inférieur de la construction. Les portes qui y sont ménagées, au lieu d'avoir les proportions élégantes qu'elles nous offrent dans les monuments antiques, paraissent, au contraire, chez lui, trapues et comme écrasées par la masse qui pèse sur elles. Le maître a de son mieux, il est vrai, racheté ce défaut, en allégeant la partie supérieure des bâtis, en les perçant çà et là de baies, de balustres ou de colonnades à jour, et en découpant sur le

ciel leurs silhouettes très mouvementées; avec sa prodigieuse fécondité d'invention il accompagne ces éléments décoratifs d'une foule d'attributs symboliques très heureusement appropriés aux divers épisodes qu'il se propose de traiter.

Mais ainsi qu'à l'avance on pouvait le penser, c'est le coloriste excellent avec ses instincts créateurs et son œil exercé qui devait surtout triompher dans une pareille tâche. Si parfois dans ses tableaux Rubens prodigue, sans trop compter, toutes les richesses de sa palette, dans ces décorations, au contraire, il ménage avec une judicieuse entente ses colorations et les dispose en vue du plus grand éclat. Pour les membres essentiels et les parties solides des constructions, il a compris la nécessité des tons moyens et neutres qu'il oppose habilement les uns aux autres. Des marbres bruns, gris, verts ou rougeâtres serviront donc de support et d'encadrement aux tableaux qui y seront insérés; une dorure mate, des armoiries, des feuillages, des étendards lui permettront de rappeler çà et là un ton qu'il veut faire dominer ou de tempérer la vivacité d'un autre.

Après avoir ainsi réglé tout ce qui était décoration pure, le peintre pouvait faire son œuvre et exécuter les portions de ce grand travail qui lui étaient dévolues. Ainsi accompagnées, ses compositions devaient produire tout leur effet. Rubens a mis dans les siennes toute la verve de son imagination, toute la largeur et tout l'entrain de sa facture. Si touffues que soient ses conceptions, si vaste que soit l'entreprise, il demeure calme et constamment posé, maître de lui. Sans doute, à raison de la hâte à laquelle il est obligé, il introduit dans ce vaste ensemble plus d'une réminiscence de ses productions antérieures et il est facile de reconnaître au passage bien des fragments qu'il a déjà utilisés; de retrouver, par exemple, dans le *Triomphe de Ferdinand*, les principaux éléments du *Triomphe d'Henri IV*; dans le *Temple de Janus*, la disposition générale et quelques-uns des détails du frontispice des *Annales des Ducs de Brabant,* dessiné pour l'imprimerie plantinienne. Mais ces transpositions lui viennent spontanément à l'esprit, au cours de l'énorme labeur qu'il lui faut improviser. Il sait à propos, d'ailleurs, changer de ton et parler tous les langages. S'agit-il de prodiguer au frère du roi, au vainqueur de Nordlingue, les louanges qu'on doit au prestige de son rang ou à la renommée de ses exploits personnels? Pour gagner à la ville

d'Anvers la bienveillance du dispensateur de toutes les grâces, Rubens
n'épargnera ni les allusions délicates, ni ces grosses adulations qui alors
étaient de mise. Les divinités de l'Olympe et les figures allégoriques des
Vertus les plus hautes feront cortège au prince et multiplieront pour lui,
jusqu'à les épuiser, toutes les formes du panégyrique. Même sans l'aide
des devises qui leur servent de commentaires, l'artiste, avec une souplesse
et une clarté souveraines, expliquera nettement ses intentions. Le choix
des motifs, les gestes et les actions des personnages, les attributs qui les
accompagnent ne laissent au spectateur aucune hésitation.

Nous ne pouvons que mentionner ici celles de ces toiles qui, après
avoir fait partie de ce vaste ensemble, se trouvent aujourd'hui disper-
sées dans plusieurs collections de l'Europe, où elles ne sont d'ailleurs
arrivées qu'après maintes vicissitudes et assez gravement détériorées pour
la plupart. Le Musée de Vienne en possède trois : la *Rencontre de
l'Archiduc et du Roi de Hongrie sur le champ de bataille de Nordlingue*,
et les portraits de ces deux princes; deux autres portraits, tous deux de
la main de Rubens, ceux de l'archiduc Albert et de l'infante Isabelle,
appartiennent au Musée de Bruxelles, et deux grandes figures en gri-
saille au Musée de Lille; enfin *Neptune apaisant les flots*, connu sous
le nom de *Quos ego !* retouché par le maître et qui fut acquis en 1742 par
le comte de Brühl, est aujourd'hui exposé à la Galerie de Dresde. Mais
avec leur facture sommaire et un peu grosse, ces épaves échappées à la
destruction ne sauraient guère donner l'idée de l'ensemble tel que l'artiste
l'avait conçu. C'est dans celles de ces esquisses qui sont parvenues jus-
qu'à nous que nous pouvons apprécier d'une manière plus complète
l'originalité et la richesse de ses compositions, l'esprit et le charme incom-
parable de son pinceau. Fort heureusement, le plus grand nombre de ces
esquisses nous a été conservé; mais, comme les grandes toiles auxquelles
elles avaient servi de modèles, elles sont aujourd'hui disséminées à tra-
vers l'Europe : en Angleterre, chez le marquis de Bute, celle du *Temple
de Janus*, et chez M. Abraham Hume celle du tableau du Musée de
Vienne; chez M. Léon Bonnat celle du *Bellérophon* ; au Musée d'Anvers,
celles des deux faces de l'Arc de Triomphe de la Monnaie. Enfin la
Galerie de l'Ermitage ne possède pas moins de sept de ces esquisses,
toutes d'une conservation excellente et provenant du célèbre cabinet de
lord Robert Walpole : *Cinq Statues de Souverains de la Maison de*

Habsbourg; le *Cardinat Infant prenant congé de Philippe IV*; les *Victoires du Cardinal Infant* (au nombre de deux); l'*Apothéose du*

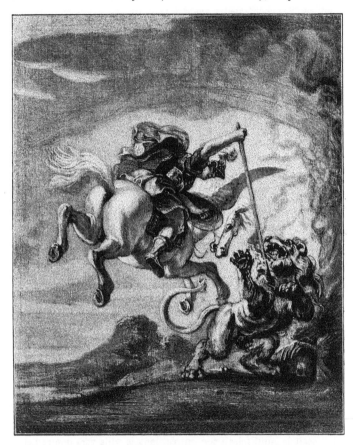

ESQUISSE DU BELLÉROPHON EXÉCUTÉE POUR LA DÉCORATION DE L'ENTRÉE TRIOMPHALE
DE L'ARCHIDUC FERDINAND (1635).
(Collection de M. Léon Bonnat.)

Cardinal Infant; le *Départ de Mercure* et le *Temple de Janus*. L'étude de ces divers fragments est particulièrement instructive. Nulle part, en effet, le génie de Rubens, la vivacité et la richesse de son imagination n'apparaissent d'une manière plus éclatante. Avec la promptitude com-

66

mandée par le court espace de temps qui lui était accordé, il lui fallait donner à ces rapides indications la netteté nécessaire pour être bien compris. Ses coopérateurs ayant à traduire ses esquisses dans des ouvrages de dimensions considérables (1), toute méprise de sa part serait devenue, ainsi amplifiée, absolument choquante. La spontanéité et la sûre précision du travail sont donc ici prises sur le vif, et si quelques traits d'un goût douteux, ou quelques inventions par trop subtiles, se glissent parfois au milieu de ces improvisations, il n'est que juste d'en attribuer, du moins pour une forte part, la paternité à Gevaert, qui ne pouvait manquer de faire en cette occasion parade de la préciosité subtile qui lui était habituelle.

Mais si fondées que puissent être de pareilles critiques, on ne songe guère à les formuler en présence de ces esquisses si vivantes, si franchement inspirées, où la fantaisie se mêle si naturellement au bon sens, où les associations d'idées, même les plus disparates, sont rendues si plausibles, animées qu'elles sont par le souffle puissant du maître, exprimées sous une forme si brillante et si spirituelle. L'âge qui pour d'autres est celui de la déchéance et du repos n'avait fait qu'accroître chez lui l'essor des facultés créatrices, et jamais, en ses plus belles années, il n'avait manifesté une facilité et un élan plus merveilleux.

Pour venir à bout de cette tâche colossale, l'artiste avait abusé de ses forces. Souffrant déjà de la goutte, il lui fallait, outre la part de travail personnel qu'il avait à donner, surveiller encore et presser le travail de ses collaborateurs. Comme ses douleurs devenues plus intolérables l'empêchaient de marcher et même de se tenir debout, il se faisait conduire sur une chaise roulante de chantier en chantier, pour encourager ses aides et mener à bonne fin l'entreprise. Au jour donné, tout était prêt, et le 17 avril 1635, l'archiduc, arrivé de la veille à la citadelle d'Anvers, où il passait la nuit, faisait son entrée dans la ville vers quatre heures de l'après-midi, entouré de la foule brillante et nombreuse des gentilshommes de sa cour et de toute la contrée. Attendu à la porte Saint-Georges par les confréries militaires réunies, il était complimenté par le bourgmestre Robert Tucher, qui lui souhaitait la bienvenue. Puis, suivant l'itinéraire arrêté d'avance, il admirait sur son passage toutes les décora-

(1) Ces dimensions variaient de 18 à 31 mètres, tant pour la largeur que pour la hauteur des constructions.

tions élevées en son honneur et après une courte station à la cathédrale, il gagnait l'abbaye de Saint-Michel où, suivant l'usage, des appartements avaient été disposés pour lui. Allocutions, offrandes de fleurs, fanfares, décharges de mousqueterie, illuminations et feux d'artifice, rien ne manquait à la fête. Mais quand celui qui en était le héros chercha autour de lui pour le complimenter le principal ordonnateur de toutes ces décorations, il apprit que, cédant à la fatigue et au mal qui le minait, Rubens s'était vu obligé de garder le logis. Dès le lendemain, l'archiduc l'honorait de sa visite pour lui adresser ses félicitations et ses remerciements.

Le succès avait répondu à l'attente de la cité et, pour contenter la population, les décorations étaient restées exposées pendant un mois. Afin même d'en conserver le souvenir, dès le 25 mai 1635, les magistrats avaient voté les fonds nécessaires pour l'impression d'un ouvrage édité avec luxe et dans lequel van Thulden retraça à l'eau-forte l'ensemble et quelques-uns des détails importants de ces décorations. Un an après, on résolut d'offrir à l'archiduc quelques-unes des peintures les plus remarquables qui en faisaient partie; mais comme un grand nombre d'entre elles étaient déjà détériorées, il fallut les restaurer avant de les lui envoyer. Rubens, qui avait encore touché un supplément d'allocation pour les remettre en état, fut chargé avec le trésorier de la ville, Jacques Breyel, de les installer dans le palais du prince, et du 1er au 6 février 1637, ils séjournèrent tous deux à Bruxelles afin de choisir le lieu le plus convenable pour les placer. Les frais d'appropriation, le prix des cadres destinés aux tableaux et des piédestaux faits pour recevoir les statues, grossirent encore le déficit causé déjà dans les finances de la ville par le surcroît des dépenses votées primitivement. Afin de rentrer en partie dans ses fonds, la municipalité ordonna la vente du restant des peintures; mais comme celles-ci avaient été exposées à la pluie et à des dégradations de toute sorte, elles n'atteignirent qu'un prix dérisoire et il fallut se résigner à les conserver avec l'espoir qu'elles pourraient être utilisées dans une autre occasion (1).

La publication ordonnée par le Magistrat pour conserver le souvenir de cette entrée solennelle fut retardée par les lenteurs que mit Gevaert à en livrer le texte. Aussi ce volume ne parut-il qu'en 1642, — c'est-à-dire

(1) Ces détails sont empruntés à l'étude très complète faite par M. Max Rooses sur cette entrée de l'archiduc à Anvers. Œuvre de Rubens, III, p. 292-336.

deux ans après la mort de Rubens et quelques mois après celle de l'archi-
duc lui-même, — sous le titre assez compliqué de : *Pompa. introitus
honori Seren*[ss] *Princ. Ferdinandi. Austriaci cum mox ad Nordlingum
parta victoria, Antverpiam auspicatissimo adventu suo bearet.* Ce retard

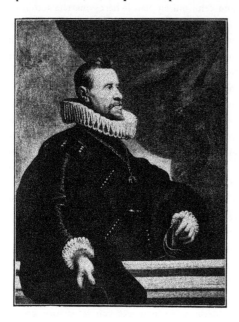

avait permis de joindre
au recueil la description
et la gravure d'un char
triomphal également
composé par Rubens à
l'occasion de la victoire
remportée à Calloo sur
les Hollandais par l'ar-
chiduc, le 21 juin 1638,
et d'un autre succès
obtenu quelques jours
après sur les troupes
françaises par le prince
Thomas de Carignan,
non loin de Saint-Omer.
Ce char, qui faisait partie
du cortège de la fête
communale de cette
année, avait la forme
d'un navire sur lequel
étaient étagées des fi-
gures allégoriques ; au

PORTRAIT DE L'ARCHIDUC ALBERT (1635),
DÉCORATION POUR L'ENTRÉE TRIOMPHALE DE FERDINAND.
(Musée de Bruxelles.)

centre s'élevait un immense trophée d'armes et d'étendards pris sur
l'ennemi. L'esquisse de ce char, peinte par Rubens, appartient au Musée
d'Anvers, et par l'esprit de la touche et l'élégance de la composition, elle
l'emporte encore sur celles que nous avons mentionnées précédemment.
A peine couvert d'un léger frottis, le panneau nous montre écrites de la
main du maître toutes les indications nécessaires pour guider les con-
structeurs dans leur travail, ainsi que les devises destinées aux cartouches.
Rubens avait également pris soin de tracer sur le plan l'emplacement
que les figures allégoriques et le trophée devaient occuper. Il n'avait,
sans doute, voulu accepter aucune rétribution pour ce travail, car le

35. — *Le Char de Calloo.*

la mort de Rubens et quelques mois après celle de l'archi-
— sous le titre assez compliqué de : *Pompa introitus*
*Princ. Ferdinandi. Austriaci cum mox ad Nordlingum
Interapram auspicatissimo adventu suo bearet.* Ce retard

avait permis de joindre
au recueil la description
et la gravure d'un char
triomphal également
composé par Rubens à
l'occasion de la victoire
remportée à Calloo sur
les Hollandais par l'ar-
chiduc, le 21 juin 1638,
et d'un autre succès
quelques jours
après sur les troupes
françaises par le prince
Thomas de Carignan,
non loin de Saint-Omer.
Ce char, qui faisait partie
du cortège de la fête
communale de Gand,

CHAR TRIOMPHAL DE FERDINAND.

d'un été composé de fi-
gures allégoriques ; au
un immense trophée d'armes et d'étendards pris sur
isse de ce char, peinte par Rubens, appartient au Musée
l'esprit de la touche et l'élégance de la composition, elle
sur celles que nous avons mentionnées précédemment.
d'un léger frottis, le panneau nous montre écrites de la
toutes les indications nécessaires pour guider les con-
or travail ainsi que les devises destinées aux cartouches.
33. — Le Char de Calloo
lement pris soin de tracer sur le plan l'emplacement
llégorique et le trophée devaient occuper. Il n'avait,
u accepter aucune rétribution pour ce travail, car le

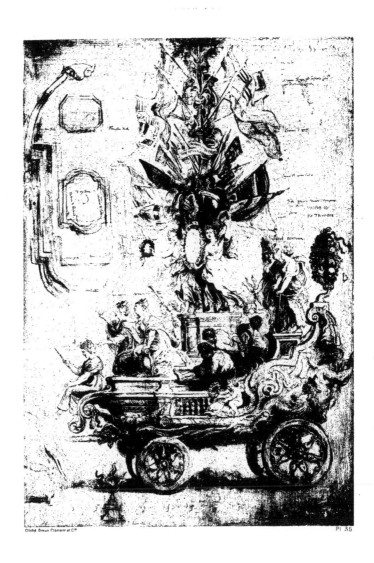

Magistrat lui offrit, comme gratification, une pièce de vin de France qui, d'après l'ordonnance que possèdent les archives d'Anvers, fut payée 84 florins au marchand Christoffel van Wesel.

Les fatigues excessives imposées à Rubens par ces divers travaux avaient peu à peu ébranlé sa santé déjà fort altérée à la suite de ses longs séjours en Espagne et en Angleterre. Son talent, son savoir, l'agrément de son commerce, sa grande célébrité, les hautes relations qu'il s'était créées en Europe, les richesses artistiques qu'il avait réunies dans sa demeure, tout conspirait pour le mettre en vue et attirer chez lui de nombreux visiteurs. Dans ces conditions, il lui était bien difficile à Anvers de se défendre contre les sollicitations de toute sorte auxquelles il était exposé. Aussi,

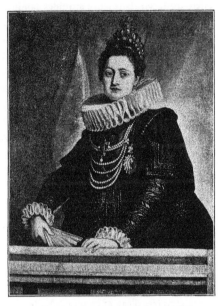

PORTRAIT DE L'ARCHIDUCHESSE ISABELLE (1635),
DÉCORATION POUR L'ENTRÉE TRIOMPHALE DE FERDINAND.
(Musée de Bruxelles.)

avec le temps, avait-il senti le besoin de chercher dans la retraite la possibilité de mener, au milieu des siens, une vie plus tranquille, mieux en rapport avec son âge et avec ses goûts. Il avait toujours aimé la campagne ; mais à ses débuts, le paysage n'apparaît guère dans ses œuvres que comme un fond de tableau, et s'il sait quel profit les carnations de ses personnages peuvent tirer des ciels légers et des verdures bleuâtres sur lesquels elles se détachent, il laisse généralement à ses collaborateurs le soin d'exécuter ce que, dans ses grandes œuvres, il ne considère, en somme, que comme un accessoire. Il s'est donc pendant longtemps contenté de consulter la nature d'une façon assez sommaire. Mais

devenu peu à peu plus exigeant, il a meublé sa mémoire et ses carnets
de poche de notations plus détaillées et plus précises, recueillies par lui
au cours de ses promenades. C'étaient tantôt des croquis de plantes et
d'arbres enlevés à la hâte, tantôt des figures de travailleurs, des paysans
saisis sur le vif dans leurs attitudes familières, ou bien une foule d'élé-
ments pittoresques qu'il utilisait dans ses grandes compositions et dont
il arriva même à faire le principal motif de ses tableaux. Tel est cet *Enfant
prodigue* acheté en 1894 pour le Musée d'Anvers, dans lequel, autour
de la figure principale, — un misérable loqueteux, blême, exténué, à
peine couvert d'un lambeau d'étoffe verdâtre, — il a groupé les ustensiles
et les animaux les plus variés : des selles, des harnais, des pelles, des
balais, des paniers, un chariot, des volailles, des vaches étendues ou
debout dans l'épaisse litière, des porcs, de gros chevaux flamands devant
leur mangeoire bien garnie, etc., etc. Tout cela est indiqué à peu de
frais, d'une touche expéditive et sûre, dans une gamme sourde, faite de
bruns assortis, sans autres colorations que le rouge du corsage et le gris
clair de la jupe de la servante qui verse aux pourceaux leur pâtée; mais
tout cela est plein de mouvement et de vie, aussi bien observé que juste-
ment rendu.

Insensiblement l'artiste avait pris goût au calme de cette vie rustique,
car le 29 mai 1627, il achetait de Jacques Loemans, sur le territoire
d'Eeckeren, une petite propriété avec des terres et une maison de plai-
sance entourée d'eau et connue sous le nom de *Hoff van Urssel*, où il se
proposait, sans doute, dès lors, de faire des séjours assez prolongés.
Mais il avait à peine pu l'habiter, ses missions diplomatiques l'ayant
retenu à l'étranger pendant les années qui suivirent. Maintenant qu'il
était de retour dans son pays et que sa vie s'annonçait plus stable, son
désir d'indépendance aussi bien que le soin de sa santé lui faisaient
de nouveau souhaiter de passer aux champs la belle saison. Soit que ce
bien d'Eeckeren, qu'il garda cependant jusqu'à sa mort, eût cessé de lui
plaire, soit qu'il ne le jugeât plus en rapport avec l'importance de sa
position et de sa fortune, ou enfin que l'occasion se fût présentée pour
lui d'un placement avantageux, Rubens acquit, le 12 mai 1635, au prix
de 93 000 florins (1), la seigneurie de Steen, située sur le territoire

(1) Ce prix équivaut à près de 600 000 francs pour notre époque.

XXXVIII. — *Paysage avec un château.*

Dessin à la plume rehaussé de bistre et de couleurs.

(MUSÉE DU LOUVRE).

venu ju

poch..

...geant, il a meublé sa mémoire et ses carnets

...s détaillées et plus précises, recueillies par lui

...des. C'étaient tantôt des croquis de plantes et

....e, tantôt des figures de travailleurs, des paysans

... leurs attitudes familières, ou bien une foule d'élé-

...... qu'il utilisait dans ses grandes compositions et dont

...re le principal motif de ses tableaux. Tel est cet Enfant

... en 1894 pour le Musée d'Anvers, dans lequel, autour

...ncipale, — un misérable loqueteux, blême, exténué, à

... d'un lambeau d'étoffe verdâtre, — il a groupé les ustensiles

...ux les plus variés : des selles, des harnais, des pelles, des

paniers, un chariot, des volailles, des vaches étendues ou

... l'épaisse litière, des porcs, de gros chevaux flamands devant

... bien garnie, etc... etc. Tout cela est indiqué à peu de

... expéditive et ... dans une gamme sourde, faite de

... autres colorations que le rouge du corsage et le gris

leur pâtée; mais

... observé que juste

... sur le terrain

... usé maison de plai-

... de Hoff van Ursel, où il

... des séjours assez prolongés

... ses missions diplomatiques l'ayant

... pendant ... années qui suivirent. Maintenant qu'il

... sans son pays et que sa vie s'annonçait plus stable, son

... dance aussi bien que le soin de sa santé lui faisaient

... baiter de passer aux champs la belle saison. Soit que ce

en

...qu'il garda cependant jusqu'à sa mort, eût cessé de lui

... ne le jugeât plus en rapport avec l'importance de sa

isit...

... fortune, ou enfin que l'occasion se fût présentée pour

i d'u r

... avantageux. Rubens acquit, le 12 mai 1635, au prix

93

... la seigneurie de Steen, située sur le territoire

... notre époque.

IMP. DRAEGER, PARIS

d'Ellewyt, entre Malines et Vilvorde. C'était un domaine considérable, comprenant une ferme louée 2 400 florins, d'autres terres, des bois et des étangs. Les bâtiments d'exploitation, le logement du fermier et l'habitation, un ancien château fort, étaient entourés d'eau de tous côtés et l'on y accédait au moyen d'un pont défendu, au milieu, par une haute tour carrée et à l'extrémité par un pont-levis avec sa herse. Il semble que le maître ait voulu évoquer les souvenirs de cet ancien état de Steen dans la charmante esquisse du *Tournoi* que possède le Louvre et dont Delacroix s'est plus d'une fois inspiré. Avec ce sens de reconstitution du passé qu'il avait à un si haut degré, Rubens y a représenté, au milieu d'un paysage embrasé par les derniers rayons du soleil couchant, six cavaliers en armure, rompant des lances près du château que domine la haute silhouette de la tour. Mais s'il était capable de recomposer avec cette poétique fidélité le spectacle de ces joutes violentes, l'artiste ne tenait aucunement à vivre entouré de ces restes d'un autre âge que lui offrait sa nouvelle demeure. Cette tour, ces remparts, ces meurtrières et ces mâchicoulis n'étaient pas le décor qu'il rêvait pour sa propre existence. Ami de la paix, il n'aurait pu souffrir autour de lui ces souvenirs d'un temps voué aux guerres incessantes et à toutes les violences qu'elles entraînaient. Dès les premiers moments de son installation, il s'était hâté de prescrire les travaux qui devaient rendre l'antique forteresse plus habitable pour les siens, mieux appropriée à ses goûts et à son travail. La tour, le pont-levis, les mâchicoulis avaient donc bientôt disparu et le peintre s'était fait disposer un atelier à sa convenance. En même temps que les archives du château nous apprennent qu'il avait consacré à ces divers travaux une somme de 7 000 florins, nous trouvons dans son testament le nom de l'entrepreneur auquel ils avaient été confiés. Jean Colaes, le maître maçon de Steen, aimait, paraît-il, la peinture, et Rubens avait été satisfait des rapports qu'il avait eus avec lui, car, d'après les comptes de tutelle, nous voyons qu'il lui laissait après sa mort deux copies, l'une d'un *Christ triomphant*, l'autre d'une *Vénus avec Jupiter en Satyre*, qu'il lui avait promises lors des remaniements opérés d'après ses ordres.

On aimerait à retrouver dans les bâtiments actuels du château quelque trace de leur état au temps de leur ancien possesseur. Mais leur aspect a été complètement modifié, il y a quelques années, par le baron

Coppens, qui, peu avant sa mort, en avait fait une élégante habitation
d'un style tout à fait moderne. Je dois, cependant, à la gracieuse obli-
geance de Màdame la baronne Coppens les deux photographies très

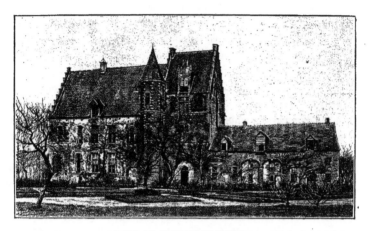

VUE DU CHATEAU DE STEEN.
(Dessin de Boudier d'après une l'hotographie).

habilement reproduites par M. Boudier et qui donnent un peu l'idée des
constructions antérieures, avec leurs pignons flamands et les fenêtres à
croisillons de l'une des façades, ainsi que les traces de mâchicoulis et
les portes à plein cintre murées qu'on remarque sur l'autre. Un superbe
paysage de la « National Gallery » pourrait nous aider, du reste, à recon-
stituer l'aspect du château de Steen dont ce tableau nous montre la tour et
les pignons à gradins se détachant en vigueur sur un ciel illuminé par
les rayons du soleil à son déclin. Sans parler de l'aspect magistral de
cet effet d'automne, les personnages qui l'animent lui donnent un pré-
cieux intérêt. Outre un chariot à deux chevaux sur lequel est assise une
paysanne, et un chasseur qui s'avance en rampant vers une compagnie
de perdreaux blottie dans les sillons voisins, nous y voyons, en effet,
Rubens lui-même avec Hélène et un de leurs enfants tenu par sa nour-
rice. L'image est délicieuse et de cette peinture brossée avec un entrain
magistral, se dégage la bienfaisante impression de calme qui, avec la fin
d'une belle journée, se répand sur la campagne. Au milieu de ces apaise-
ments de la nature, l'artiste goûtait pleinement la douceur d'une vie si

38. — *L'Automne.*

(NATIONAL GALLERY).

Coppens, qui, peu avant sa mort, en avait fait une élégante habitation d'un style tout à fait moderne. Je dois, cependant, à la gracieuse obligeance de Madame la baronne Coppens les deux photographies très

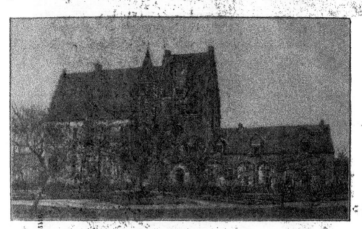

VUE DU CHATEAU DE STEEN.
(Dessin de Boudier d'après une Photographie).

habilement reproduites par M. Boudier et qui donnent un peu l'idée des constructions antérieures, avec leurs pignons flamands et les fenêtres à croisillons de l'une des façades, ainsi que les et les portes à plein cintre murées qu'on Le magnifique paysage de la « National Gallery », si vaste, à reconstituer l'aspect du château de montre la tour et les pignons à gradins se détachant en vigueur sur un ciel illuminé par rayons du soleil à son declin. Sans parler de l'aspect magistral de effet d'automne, les personnages qui l'animent lui donnent un précieux intérêt. Outre un chariot à deux chevaux sur lequel est assise une paysanne, et un chasseur qui s'avance en rampant vers une compagnie de perdreaux blottis dans les sillons voisins, nous y voyons, en effet, Rubens lui-même avec Hélène et un de leurs enfants tenu par sa nourrice. L'image est délicieuse et de cette peinture brossée avec un entrain magistral, se dégage la bienfaisante impression de calme qui, avec la fin d'une belle journée, se répand sur la campagne. Au milieu de ces apaisements de la nature, l'artiste goûtait pleinement la douceur d'une vie si

Pl. 38

nouvelle pour lui et dont les intimes contentements le pénétraient peu
à peu.

Mais si le château de Steen n'a plus rien conservé de son ancienne

LE TOURNOI.
(Musée du Louvre.)

apparence, le pays, du moins, n'a pas changé, ce grand pays aimable,
ouvert et riche, avec ses eaux abondantes, ses cultures variées, ses vastes
horizons, avec ses avenues et ses plantations si nombreuses que, vues à
distance, elles donnent l'illusion de forêts étendues. Telle qu'elle est,
assurément, cette contrée n'a pas grand caractère ; mais peut-être plai-
sait-elle mieux ainsi à Rubens. Comparées à la réalité, les interprétations
qu'il nous a données nous font, en tout cas, mieux comprendre quel
était son idéal, à quel secret instinct il obéissait dans le choix de ses
motifs ; quels traits de cette nature simple et modeste lui paraissaient
surtout dignes d'être mis en lumière. Quant à la satisfaction qu'à ce
moment de sa carrière il trouvait à peindre ces paysages, elle nous est
assez prouvée par leur nombre et leur importance. Presque tous étaient
demeurés dans son atelier et, à ce titre, ils figurent dans l'inventaire
dressé après sa mort.

Il importe cependant de séparer en deux catégories bien distinctes les

67

œuvres de ce genre qu'il peignit alors, car plusieurs d'entre elles sont de pures compositions, n'ayant aucun rapport avec la contrée où vivait le peintre. On dirait même parfois qu'au milieu de ces plaines unies, son imagination lui remet plus volontiers en mémoire les sites les plus accidentés qu'il a pu rencontrer au cours de ses voyages. Montagnes escarpées, rochers sourcilleux, cascades ou torrents aux flots tumultueux, temples et fabriques, tous ces détails pittoresques mais souvent disparates et rapprochés sans aucun souci de vraisemblance, forment le décor habituel des épisodes dont la lecture de ses poètes favoris lui a fourni les sujets. C'est, par exemple, cette *Tempête d'Énée*, qui a fait partie de la collection du duc de Richelieu et dans laquelle de Piles croit, bien à tort, reconnaître les environs de Porto Venere ; ou encore cet *Ulysse chez les Phéaciens* (1) qu'il décore non moins gratuitement du titre de *Vue de Cadix* et qui nous semblerait bien plutôt inspiré par le souvenir de Tivoli. Comme si ces détails accumulés à plaisir ne lui suffisaient pas, il arrive même qu'à l'incohérence hasardeuse des terrains Rubens ajoute le désordre des éléments déchaînés, ainsi qu'il l'a fait dans le *Philémon et Baucis* du Musée de Vienne, où l'on dirait qu'il a voulu entasser toutes les horreurs : l'orage ouvrant les cataractes du ciel, l'inondation qui dans ses ondes écumantes roule pêle-mêle des arbres déracinés, des animaux et des cadavres humains. Pourquoi ne pas le dire, malgré la richesse d'invention que dénotent ces compositions compliquées, leur mise en scène théâtrale ne nous émeut guère et nous ne saurions beaucoup louer Rubens d'avoir, par la verve qu'il y a mise, rendu quelque vogue au paysage dit académique dans ce qu'il avait de plus conventionnel et de plus factice.

Au contraire, dans ses paysages inspirés directement par la nature, Rubens manifeste toute l'originalité qu'on pouvait attendre de son génie, et les impressions qu'il a su rendre sont à la fois très personnelles et très différentes de celles que nous retrouvons chez les paysagistes de profession à cette époque. Ainsi que l'a remarqué Delacroix, « les hommes spéciaux qui n'ont qu'un genre sont souvent inférieurs à ceux qui, embrassant tout de plus haut, portent dans ce genre une grandeur inusitée, sinon la même perfection dans les détails. Exemple : Rubens

(1) Il provient également de la collection du duc de Richelieu et se trouve aujourd'hui au Palais Pitti.

et Titien dans leurs paysages ». Sans se préoccuper de ce qui se fait autour de lui, le maître veut exprimer tout ce qui le frappe dans la nature. Mais s'il respecte la simplicité des motifs qui lui sont offerts, ce n'est cependant pas une copie littérale qu'il nous en donne. Comme à son insu, il y mêle quelque chose de ce sens épique qui est en lui pour les agrandir et les transfigurer. Les lignes sont plus animées, les masses ont plus d'ampleur, les perspectives, déjà singulièrement vastes dans la réalité, s'étendent chez lui à l'infini. Dans la plénitude et la diversité des formes, dans le mouvement des nuages, dans le frémissement des arbres, dans la sève généreuse qui gonfle les plantes, épanouit les fleurs ou étale les larges feuillages, on sent je ne sais quel souffle fécond qui remplit l'atmosphère, quelle chaleur vivifiante qui fertilise la terre. Ce n'est plus une tranche inanimée de la nature, découpée comme au hasard dans la campagne, ce n'est pas le portrait inerte de la contrée, c'est un résumé de toutes ses énergies, de toutes ses richesses qui se présente à nos yeux dans ces œuvres puissantes où l'artiste a volontairement négligé ce qui est indifférent, pour mettre mieux en lumière ce qui est vraiment expressif.

Intéressante par elle-même, chacune de ces images prend aussi sa signification dans cet ensemble où sont reproduits les aspects les plus caractéristiques du paysage, variés à la fois par le choix des sites, par l'état du ciel, par les diverses heures du jour et par les travaux successifs qu'amène le cours des saisons. Déjà, dans une peinture exécutée quelques années auparavant, l'*Étable*, qui fait aujourd'hui partie de la Galerie de Windsor (1), Rubens s'était proposé de représenter l'hiver. Tandis qu'au dehors les arbres dépouillés et le blanc linceul qui couvre le sol attristent nos regards, l'animation du premier plan contraste avec cette mort apparente de la nature. Sous le hangar qui occupe le devant de la composition, l'artiste, en effet, a réuni tout le personnel et les détails d'une exploitation rurale : des chevaux, un jeune poulain tétant sa mère, des vaches rangées dans leur étable avec une femme qui trait l'une d'elles, un chien qui aboie, deux servantes qui circulent affairées,

* (1) L'exécution de ce tableau est antérieure à l'année 1627, car il fut compris dans l'achat des collections de Rubens par le duc de Buckingham. On retrouve d'ailleurs parmi les villageois groupés autour d'un feu allumé le type de la *Vieille au Couvet* de la Galerie de Dresde, peinte vers 1622-1623.

des villageois qui se chauffent autour du feu et partout, dans le plus
amusant pêle-mêle, des voitures, des ustensiles, tout le matériel d'une
ferme. Dans cette scène très compliquée, la justesse absolue des valeurs
atteste la science accomplie que Rubens possédait à cet égard. Avec sa

LE RETOUR DES CHAMPS.
(Palais Pitti)

nette compréhension des possibilités et des convenances de son art, le
maître, désireux de figurer la chute de la neige, avait cependant compris
qu'il lui était interdit. de répandre uniformément à travers tout son
tableau les innombrables taches blanches des flocons dont la monotonie
aurait produit le plus fâcheux effet. En reportant au second plan ces
flocons qui tombent mollement dans l'air et en restreignant ainsi la
place qu'ils occupent, il a su très ingénieusement exprimer son intention
et faire une œuvre pleine de contrastes, à la fois très vraie et très
picturale.

C'est surtout l'été, avec sa fécondité et ses magnificences que Rubens
aime à nous montrer dans un grand nombre de paysages dont les envi-
rons de Steen lui ont fourni les motifs et qui datent par conséquent de
la fin de sa carrière. Voici dans les *Vaches* de la Pinacothèque de Munich,
une douzaine de ces bonnes bêtes que deux paysannes sont occupées à
traire au bord d'une mare ombragée par de grands arbres. Nonchalantes

et repues, elles sont groupées dans les attitudes les plus variées, et de Piles, qui vante avec raison ce tableau, nous assure que la justesse du dessin de ces animaux « persuade assez qu'ils ont été faits d'après nature,

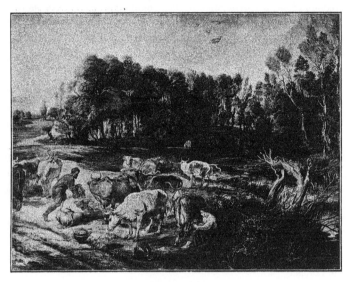

LA TRAITE DES VACHES.
(Pinacothèque de Munich.)

avec beaucoup de soin ». Dans le *Retour des Champs* du Palais Pitti, le motif offre plus d'ampleur et plus d'intérêt. Sous un ciel déjà coloré par les lueurs du couchant, la grande plaine flamande étend jusqu'à l'horizon bleuâtre ses bois, ses prairies, ses champs aux cultures diaprées, avec quelques villages à demi cachés dans la verdure et la silhouette de la ville de Malines dominée par le clocher de Saint-Rombaut. Le soleil qui va disparaître éclaire la campagne de ses derniers rayons. De tous côtés ce n'est que mouvement : des meules de foin qu'on charge sur des voitures ; des chevaux qui paissent en liberté ; un troupeau de moutons regagnant le village avec les chiens du berger qui pressent les retardataires ; un chariot attelé de deux chevaux sur l'un desquels est monté un paysan ; des femmes portant leur charge de légumes ou de fourrage, ou bien tenant à la main des rateaux ; un fermier qui leur

donne ses ordres ; partout l'image d'une activité qui, au moment où
elle va s'éteindre avec le jour qui tombe, semble ranimer un instant
toute cette contrée d'une vie nouvelle. Et cependant au milieu de ce
redoublement d'activité, on sent déjà comme les apaisements de la nuit
prochaine et dans l'air rafraîchi le vague parfum des foins remués
monte lentement et remplit l'atmosphère de ses pénétrantes senteurs.

Bien différente, mais peut-être plus franche encore, est l'impression de
ce *Paysage à l'Arc-en-Ciel* dont la collection de sir Richard Wallace et
la Pinacothèque possèdent chacune un exemplaire de dimensions diffé-
rentes, tous deux de la main du maître. Ici encore, l'été déploie toute la
richesse de ses colorations. L'or des blés mûrs tranche fortement sur le
vert des prairies dont la pluie vient de raviver l'éclat et les cimes des
arbres éclairées par le soleil se détachent en pleine lumière sur les nuages
assombris où l'arc-en-ciel décrit sa grande courbe. Comme dans le tableau
précédent, partout dans cette saine et robuste peinture, la généreuse
fécondité de la terre est exprimée avec une puissance magistrale. En
présence de cette sérénité resplendissante rendue à la campagne après la
tempête, on songe involontairement à l'hymne de reconnaissance et de
joie qui dans la *Symphonie pastorale* succède aux derniers grondements
de l'orage.

Par l'importance qu'il attribue à ces spectacles changeants du ciel,
Rubens est véritablement un novateur et personne avant lui n'avait songé
à y représenter les grandes luttes des nuages et leurs incessantes trans-
formations. Ce n'est pas seulement, en effet, la chute de la neige, ou
l'apparition de l'arc-en-ciel après l'orage qu'il a peintes ; mais tous les
phénomènes de la lumière, toutes les perturbations de l'atmosphère ont
tour à tour attiré son attention et tenté ses pinceaux. Dans un paysage
appartenant à Sir W. Wynn, il nous montre les rayons du soleil qui
filtrent à travers les arbres d'une forêt où, à l'aube du jour, un chasseur
avec sa meute s'élance à la poursuite du gibier. Une autre fois, c'est au
contraire la tombée du jour qu'il a représentée dans ces *Voituriers* du
Musée de l'Ermitage qui essaient de tirer leur charrette des ornières où
elle s'est embourbée. Nos hommes se pressent car le chemin est difficile
et la nuit va venir. Déjà, dans une éclaircie des arbres qui couronnent
les rochers voisins, on entrevoit la lune qui s'élève au-dessus de l'horizon
et mêle ses clartés douteuses à celles du crépuscule. Cette heure mysté-

rieuse, si chère aux paysagistes de notre temps, n'avait jamais inspiré les artistes de l'époque de Rubens et il en a exprimé avec un charme exquis la poétique indécision. Bien rarement aussi on avait osé, avant lui, aborder, comme il l'a fait dans le *Clair de Lune* de « Dudley House », les augustes recueillements de la nuit étoilée, ses lueurs incertaines, sa solitude et son silence à peine troublés par la marche errante d'un cheval qui broute au premier plan. Plus imprévue encore est l'impression de ce petit *Paysage avec un Oiseleur*, que nous possédons au Louvre et dans lequel le soleil, se dégageant de la brume matinale, dissipe et boit les vapeurs argentées qui flottent au-dessus des eaux, tandis que la nature entière se réveille pénétrée de lumière et de fraîcheur.

Dans tous ces paysages, des figures et des animaux, très vivants dans leurs allures et toujours placés au bon endroit, achèvent de caractériser la signification de chaque œuvre ou par quelques notes piquantes — le jaune clair d'une vache, le blanc d'un cheval, le bleu ou le rouge vif d'une jupe — en relèvent la tonalité générale. Ce sont, par exemple, dans la *Matinée* du Louvre, des hommes qui scient un arbre, un oiseleur qui a tendu son filet, un cavalier et deux dames à demi cachées dans des buissons et guettant la capture des passereaux qui volent dans cette direction. Parfois, comme dans le *Paysage avec un troupeau de brebis* qui appartient à lord Carlisle, le maître, désireux de faire mieux ressortir la sauvagerie du site qu'il a choisi, se contente d'y mettre une seule figure, celle d'un pâtre appuyé sur sa houlette et entouré de son petit troupeau. Mais, d'habitude, il est porté par son tempérament même à multiplier les personnages de ses compositions pittoresques. Dans un autre *Paysage avec Arc-en-Ciel*, dont le Musée du Louvre et celui de l'Ermitage possèdent deux répétitions légèrement modifiées, le premier plan est occupé par un grand gaillard à la chevelure abondante qui, couché par terre, regarde tendrement une blonde à robuste carrure, appuyée sur lui avec abandon, tandis que, non loin de là, près d'un autre couple amoureux, un autre berger s'apprête à jouer de sa flûte rustique. En même temps que l'exécution de ces deux tableaux dénote une époque un peu antérieure, le site représenté, avec ses côtes escarpées, semble un souvenir de l'Italie et comme une transposition flamande d'œuvres connues de Giorgione ou de Titien. En revanche, c'est bien la silhouette de Steen que nous retrouvons au Musée de Vienne dans une

scène assez leste, très spirituellement indiquée sur un panneau oblong à peine couvert de quelques pâles colorations. On dirait un de ces *Jardins d'Amour* que Rubens peignait vers cette époque. Dans une prairie en vue du château, des cavaliers de galante humeur poursuivent ou lutinent à l'envi des jeunes dames élégamment vêtues. Un peu à l'écart, un couple plus réservé observe leurs ébats, et d'accord avec M. Max Rooses, il nous semble que dans ces deux personnages il convient de reconnaître Hélène en riche costume, un éventail à la main, toujours jeune et pimpante, à côté de son époux qui, travaillé de la goutte, n'a pu se traîner jusque-là qu'à l'aide de la canne sur laquelle il est appuyé. Mais peut-être ne faut-il voir qu'une composition imaginée de toutes pièces dans cet ouvrage qui, s'il était emprunté à la réalité, nous donnerait une idée assez étrange des hôtes de Steen et des passe-temps auxquels ils se seraient livrés sous les yeux mêmes des châtelains.

Ce n'est pas non plus de la réalité seule que s'est inspiré Rubens dans la *Danse de Villageois* désignée au catalogue du Musée de Madrid sous le titre de *La Ronda*. Les costumes de fantaisie aussi bien que les types des personnages et le décor semi-italien qui leur sert de cadre suffiraient à le prouver. En tout cas, s'il a tiré de sa mémoire ou de ses carnets quelques-uns des éléments de cet épisode, l'artiste les a librement mis en œuvre et complétés en n'obéissant qu'à son caprice. La donnée est des plus pittoresques, et ces huit couples de danseurs — qui pour tout orchestre se contentent du pipeau grossier dans lequel souffle un musicien perché entre les branches d'un arbre — décrivent dans leur ronde fougueuse une courbe d'un jet très heureux. Sous les arceaux formés par les mouchoirs que deux de ces couples tiennent suspendus au-dessus de leurs têtes, les autres défilent en s'inclinant. Entraînés par la violence du tourbillon, deux d'entre eux s'efforcent de se ressaisir pendant que leurs compagnons s'étreignent ou cherchent à s'embrasser. L'arabesque à la fois flottante et rythmée que forment tous ces groupes est dans son ensemble pleine de grâce et de joyeux élan. Malgré tout, la vue de l'original ne répond pas à l'idée qu'on pourrait s'en faire d'après les photographies. Les bleus verdâtres des arbres et des fonds rehaussent, il est vrai, la fraîcheur et l'éclat des carnations, et çà et là bien des détails sont tout à fait charmants. Mais deux des bleus assez crus et un rouge un peu opaque dans les vêtements détonnent d'une manière désagréable sur

36. — *La Ronda.*

(MUSÉE DU PRADO).

...ène assez leste, très spirituellement indiquée sur un panneau oblong à
...ne couvert de quelques pâles colorations. On dirait un de ces *Jardins
d'Amour* que Rubens peignait vers cette époque. Dans une prairie en
...ue du château, des cavaliers de galante humeur poursuivent ou lutinent
à l'envi des jeunes dames élégamment vêtues. Un peu à l'écart, un
couple plus ...rvé observe leurs ébats, et d'accord avec M. Max Rooses,
il nous se ... e que dans ces deux personnages il convient de reconnaître
Hélène ... riche costume, un éventail à la main, toujours jeune et plai...
pante. ... te de son époux qui, travaillé de la goutte, n'a pu se traîner
jusque-là qu'à l'aide de la canne sur laquelle il est appuyé. Mais peut-
... ne faut-il voir qu'une composition imaginée de toutes pièces dans
... ouvrage qui, s'il était emprunté à la réalité, nous donnerait une idée
... étrange des hôtes de Steen et des passe-temps auxquels ils se
...rent livrés sous les yeux mêmes des châtelains.

... n'est pas non plus de la réalité seule que s'est inspiré Rubens
... de *Villageois* désignée au catalogue du Musée de Madrid sous
... *Ronda*. Les costumes de fantaisie aussi bien que ...
... et le décor semi-italien qui leur sert de ... suffiraient
... tout cas, s'il a tiré de sa mémoire ou de ...
...ions des éléments de cet épisode, l'artiste les a librement mis
... ... et complétés en n'obéissant qu'à son caprice. La donnée est
les plus pittoresques, et ces huit couples de danseurs ... qui ...
orchestre se contentent du pipeau grossier dans lequel ...
cien perché entre les branches d'un arbre ... décrivent ...
fougueuse une courbe d'un jet très heureux. Sous les arceaux formés par
les mouchoirs que deux de ces couples tiennent suspendus au-dessus d
leurs têtes, les autres défilent en s'inclinant. Entraînés par la violenc
du tourbillon, deux d'entre eux s'efforcent de se ressaisir pendant
leurs compagnons s'étreignent ou cherchent à s'embrasser. L'arabesque
à la fois flottante et rythmée que forment tous ces groupes est dans son
ensemble pleine de grâce et de joyeux élan. Malgré tout, la vue de l'ori-
ginal ne répond pas à l'idée qu'on pourrait s'en faire d'après les photo-
graphies. Les bleus verdâtres des arbres et des fonds rehaussent, il est
vrai, la fraîcheur et l'éclat des carnations, et çà et là bien des détails sont
tout à fait charmants. Mais deux des bleus assez crus et un rouge un peu
opaque dans les vêtements détonnent d'une manière désagréable sur

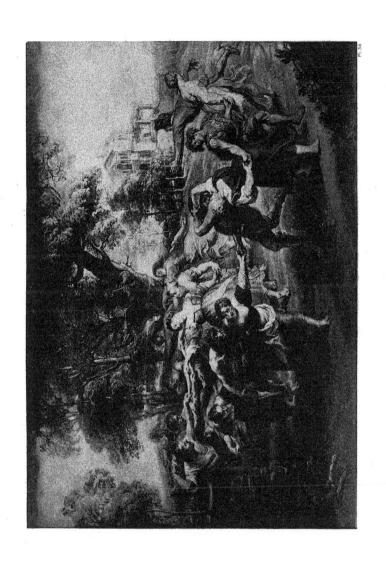

l'ensemble et la facture elle-même ne présente ni la sûreté, ni la décision spirituelle qu'on est en droit d'attendre de Rubens peignant une pareille scène à cette époque de sa vie.

Au contraire, par la fougue et le prodigieux entrain qu'il y a mis,

L'ARC-EN-CIEL.
(Pinacothèque de Munich)

par les séductions de la couleur aussi bien que par la force expressive de l'exécution, la *Kermesse* du Louvre est un des chefs-d'œuvre du maître. Plus d'une fois, sans doute, à Steen ou dans les environs, Rubens, épris comme il l'était de toutes les libres expansions de la vie, avait été témoin de ces fêtes villageoises dont il nous retrace ici la trop fidèle image. L'existence du paysan n'est cependant ni large, ni facile ; mais vienne pour lui l'occasion d'interrompre le cours régulier de ses travaux, un mariage, un baptême ou même parfois un enterrement, alors le plus économe devient prodigue et le plus frugal s'abandonne sans mesure à tous ses appétits. Il faut, en particulier, avoir vu une kermesse flamande pour comprendre tout ce qu'un peuple naturellement laborieux et paisible peut, à certains moments, montrer de dévergondage

68

et de brutale effronterie dans la satisfaction des plaisirs les plus grossiers.
Le spectacle de pareils écarts frappe vivement les étrangers, et dans une
lettre qu'il adressait d'Anvers à Philippe IV, son frère (26 août 1639),
l'archiduc Ferdinand, lui parle des scandales de la kermesse à laquelle
il vient d'assister, « chacun mangeant et buvant jusqu'à l'ivresse com-
plète, car c'est le complément obligé de toutes les fêtes en ce pays. Il est
certain qu'ils vivent à ce moment ainsi que des brutes ». C'est comme
un résumé de toutes les ardeurs, de tous les excès combinés de la
gourmandise, de l'ivrognerie et de la luxure, que nous avons sous les
yeux dans le tableau du Louvre. La fête qui motive ce scandaleux étalage
n'a cependant que trop duré et le calme paysage qui sert de fond à ses
dernières convulsions semble protester lui-même contre la prolongation
de pareilles débauches. Sur un ciel doux et léger se détache la tranquille
silhouette du hameau voisin et de son modeste clocher; des cultures
variées déroulent leurs sillons au versant d'une colline où un pâtre garde
ses brebis, tandis qu'à côté des moissonneuses mettent en gerbes les blés·
coupés. Mais si les gens posés ont repris leur travail habituel, les enragés
ne veulent pas encore lâcher pied et, affranchis de toute contrainte, ils
s'abandonnent à leur frénésie. Ce n'est plus du plaisir, en effet, c'est de
la furie. Sans s'inquiéter du prochain, chacun se montre tel qu'il est, et
dans ce paroxysme de folie tous les tempéraments se manifestent. Ici des
ivrognes professionnels, hébétés, furieux ou attendris, qui, ayant déjà
trop bu, boivent encore ; plus loin un tumulte de braillards qui gesticu-
lent, se disputent ou s'embrassent; là des femmes qui, les mamelles au
vent, allaitent leurs nourrissons, pendant que d'autres acceptent ou pro-
voquent les assauts de galants avinés. Parmi ce désordre, au milieu des
cris discordants qui se mêlent aux sons nasillards d'une musette, là
danse lascive décrit sa spirale éhontée, avec des mains qui s'égarent, des
bouches qui se cherchent, des corps qui se déhanchent, se cambrent ou
se tordent. Poussés par une contagion lubrique, les plus robustes de ces
rustauds soulèvent en l'air leurs massives compagnes, et il faut renoncer
à dire tout ce que dans ce déchaînement de bestialité l'œil peut découvrir
de postures équivoques, d'attitudes suspectes ou de gestes honteux. Et
pourtant, si répugnant, si immonde que soit un spectacle qui laisse bien
loin derrière lui toutes les audaces, toutes les polissonneries d'un Ostade,
d'un Steen, d'un Teniers ou d'un Brauwer, l'œuvre est de prix, unique

37. — *La Kermesse.*

(MUSÉE DU LOUVRE)

… effronterie dans la satisfaction des plaisirs les plus grossiers. … de pareils écarts frappe vivement les étrangers, et dans une … qu'il adressait d'Anvers à Philippe IV, son frère (26 août 1639), … duc Ferdinand, lui parle des scandales de la kermesse à laquelle … d'assisté. « chacun mangeant et buvant jusqu'à l'ivresse complète, car c'est le … obligé de toutes les fêtes en ce pays. Il est certain qu'ils vivent à ce moment ainsi que des brutes ». C'est comme un résumé de toutes les ardeurs, de tous les … combinés de la gourmandise, de l'ivrognerie et de la luxure, que nous avons sous les yeux dans le tableau du Louvre. La fête qui motive ce scandaleux … n'a cependant que trop duré et le calme paysage qui sert de fond à ses dernières convulsions semble protester lui-même contre la prolongation de pareilles débauches. Sur un ciel doux et léger se détache la tranquille silhouette du hameau voisin et de son modeste clocher; des cultures variées déroulent leurs si … versant d'une colline où un pâtre gard ses brebis, tandis qu'à côte des … mettent en gerbes les blé … Mais si les gens posés ont repris leur travail habituel, les enragé … dent pas encore lâcher pied et, affranchis de toute contrainte, il … à leur frénésie. Ce n'est plus du plaisir, en … s'inquiéter du prochain, chacun se montre tel qu'il est. … de folie, tous les tempéraments se manifestent. Ici des gens professionnels, hébétés, furieux ou attendris, qui … bu, boivent encore; plus loin un tumulte de … se disputent ou s'embrassent … les mamelles au vent, allaitent leurs nourrissons … d'autres acceptent ou provoquent les assauts de … Parmi ce désordre, au milieu des cris discordants qui se mêlent aux sons nasillards d'une musette, la danse lascive décrit sa spirale éhontée, avec des mains qui s'égarent, des bouches qui se cherchent, des corps qui se déhanchent, se cambrent ou se tordent. Poussés par une contagion lubrique, les plus robustes de ces … soulèvent en l'air leurs massives compagnes, et il faut renoncer … ce que dans ce déchaînement de bestialité l'œil peut découvrir … équivoques, d'attitudes suspectes ou de gestes honteux. Et … si immonde que soit un spectacle qui laisse bien … les audaces, toutes les polissonneries d'un Ostade, … ou d'un Brauwer, l'œuvre est de prix, unique

Pl. 37

en son fiévreux emportement, unique surtout par la façon dont elle a été conçue et exécutée. Avec des inflexions très compliquées, la composition dans son ordonnance générale est restée d'une simplicité superbe. Largement étalée vers la gauche, elle s'appuie de toute sa masse sur le cadre pour s'allonger peu à peu et s'amincir jusqu'à s'égrener et se perdre dans la campagne. La répartition des groupes répond au rythme animé de la silhouette, et dans ces groupes eux-mêmes la diversité des actions s'accorde pleinement avec le caractère de la scène. Si spontanément éclose que semble une telle œuvre, Rubens l'avait préparée avec soin et après avoir arrêté dans ses grandes lignes la disposition de l'ensemble, il en avait étudié dans plusieurs dessins les principaux détails. Suivant sa coutume préférée, c'est sur panneau qu'il l'a peinte, fixant d'un trait ferme tous les contours, poussant peu à peu l'indication très précise de toutes les figures, cherchant ensuite à établir son effet général, ici par de vigoureux accents, là par de larges lumières, ou par des demi-teintes douces et transparentes. Sa tâche amenée à ce point, d'une même allure, sans hâte comme sans hésitation, il a pu, en laissant jouer les dessous de sa préparation, poser franchement ses couleurs sans trop les fondre, sans jamais les fatiguer, les unes amorties, diluées, les autres vives et pures avec cette large entente de la décoration totale et ces bonheurs de contrastes et de rapprochements qui donnent à cette bacchanale rustique l'aspect d'un grand bouquet de fleurs des champs, à la fois très diapré et très harmonieux. A ces grâces exquises, à cette science accomplie d'un artiste amoureux de son art et qui en connaît toutes les ressources, ajoutez, pour finir, cette exécution plus prodigieuse que jamais, tour à tour forte ou souple, qui glisse ou appuie, court ou caresse, avec un à-propos et une fleur de spontanéité qu'aucun maître n'a possédés à ce degré. En présence d'un si merveilleux résultat, vous comprendrez quel sujet d'observation et d'étude une telle œuvre peut offrir à un peintre. Vous ne vous étonnerez donc pas qu'en dépit des saletés, des turpitudes qu'elle représente, elle reste de tout point digne de celui qui l'a faite. Pour s'être fourvoyé un jour en ces compromettantes compagnies, son talent ne demeure pas moins celui du grand seigneur et de l'homme distingué qu'il est, élégant et spirituel à ce point qu'un Watteau, assurément bon juge en ces matières, non content d'admirer cette *Kermesse*, en a copié plusieurs fragments et s'en est plus d'une fois inspiré. On se demande

comment des choses si grossières ont pu être dites en un langage si raf-
finé; comment une image si bien faite pour provoquer toutes les réserves
et tous les dégoûts arrive à défier toutes les critiques? On se prendrait à
douter de la valeur de ces interdictions sans appel que le goût a trop sou-
vent l'occasion de formuler à propos des sujets où se complaît un réa-
lisme excessif. Il est vrai que le génie seul a qualité pour de telles audaces
et que là où il n'est que juste de condamner les hommes qui n'ont que
du talent, il convient non seulement d'absoudre Rubens, mais d'admirer
une fois de plus dans ces voies nouvelles l'inépuisable diversité de ses
aptitudes et de ses dons.

ÉTUDE DE VACHES.
Collection du duc de Devonshire, à Chatsworth)

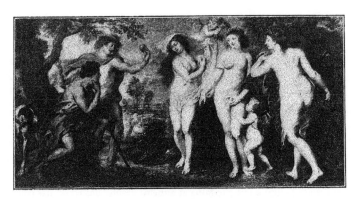

LE JUGEMENT DE PARIS.
(Musée du Prado.)

CHAPITRE XXI

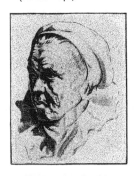

PLANCHE DU LIVRE A DESSINER
(Gravure de P. Pontius, d'après Rubens)

S I salutaire que fût pour sa santé le calme dont il jouissait à Steen, Rubens ne pouvait autant qu'il l'aurait voulu y prolonger ses séjours. Bien des motifs le rappelaient à Anvers. Sans parler des commandes et des soins nombreux auxquels il avait à pourvoir, il lui fallut encore, plus d'une fois, s'occuper de politique, en dépit de son désir sincère de rester désormais à l'écart. Il avait été mêlé, et de si près, à tant d'affaires, son intelligence et son dévouement étaient si connus qu'il ne pouvait se refuser aux conseils, ni même parfois aux démarches que de temps à autre les gouvernants réclamaient de son expérience. De jour

en jour, la situation de l'Espagne était devenue plus difficile. Le roi de France s'était déclaré ouvertement pour les Provinces-Unies et un corps de troupes françaises portant secours aux Hollandais avait récemment infligé au prince Thomas de Carignan une défaite éclatante. Dans ces conditions, la correspondance que Rubens venait de renouer avec Peiresc courait de nouveau grand risque d'être interrompue. L'artiste le déplorait amèrement dans une lettre qu'il adressait d'Anvers à son ami le 31 mai 1635. « La rupture entre les deux couronnes, lui disait-il, est à l'état aigu, ce qui me cause un grand ennui, étant par ma nature et par ma volonté tout à fait pacifique et ennemi résolu des rixes, des contestations et de toutes les querelles privées ou publiques. » Cette horreur pour la guerre était à ce moment accrue chez Rubens par les ennuis que lui causait la défense du privilège obtenu pour la vente de ses gravures en France. L'arrêt rendu par le Parlement lui donnait, il est vrai, gain de cause, et il avait prié Peiresc d'indemniser de tous les déboursés qu'ils avaient pu faire ceux qui s'étaient entremis pour lui en cette occasion. Mais ses adversaires ne se tenaient pas pour battus. Enhardis sans doute par la rupture entre la France et l'Espagne, ils avaient soulevé des difficultés auxquelles Rubens disait ne rien comprendre, « car il n'entendait rien à la chicane, et la question était si simple qu'il avait cru que l'arrêt de la Cour du Parlement tranchait ce procès sans appel possible... Il ignorait d'ailleurs si en temps de guerre le privilège de S. M. était valide et si toutes les peines prises pour obtenir et maintenir la décision du Parlement ne deviendraient pas infructueuses. Il n'en est certainement pas ainsi avec les Provinces-Unies où, même en cas de guerre, les privilèges restent inviolables ». Mais ce que Rubens redoutait par-dessus tout c'est que ce commerce de lettres, qui était pour lui un si agréable dédommagement de tous ses ennuis, ne vînt de nouveau à cesser pendant quelques années, « non pas de mon fait, ajoute-t-il, mais parce que V. S. est trop en vue et dans une charge trop importante pour continuer cette correspondance sans encourir quelque soupçon ; je me conformerai d'ailleurs, quoi qu'il m'en puisse coûter, à tout ce qui sera nécessaire à la tranquillité et à la sûreté de V. S. ». Le 16 août, nouvelle lettre de Rubens à Peiresc. « Je n'aurais pas osé, lui dit-il, écrire à V. S. en un moment aussi troublé, si l'échange des lettres n'avait pas été rétabli entre les deux couronnes, de sorte que l'ordinaire de Paris arrive comme d'ha-

bitude et de plus V. S. attend de moi une réponse à sa dernière du 19 juin qui m'est parvenue il y a deux jours. »

Suivent quelques détails relativement à l'affaire engagée contre les contrefacteurs de ses estampes. Ses adversaires ayant fait valoir comme principal argument pour l'annulation de son privilège « qu'il tire de France des sommes énormes avec ses gravures », il déclare cet argument « tellement faux qu'il serait heureux d'affirmer par serment n'avoir jamais envoyé en France, soit directement, soit par des tiers, d'autres exemplaires de ses gravures que ceux qui étaient destinés à la Bibliothèque royale, ou à être offerts en cadeau à des amis ». Du reste, il serait disposé à traiter avec ses adversaires, car il est un homme pacifique, ayant horreur de la chicane et de toute autre sorte de discussion comme de la peste, et il estime que le premier vœu de tout galant homme est de pouvoir vivre en paix, à l'abri de toute contestation publique ou privée, et de rendre beaucoup de services, sans jamais nuire à personne... Je suis peiné, poursuit-il, que les rois et les princes ne soient pas d'une humeur pareille, car ce sont les petits qui paient toutes leurs fautes, *quiquid illi delirant, plectuntur Achivi*. « Ici la situation a bien changé de face, et de défensive que la guerre était pour nous, nous voici, avec un grand avantage, passés à l'offensive, de sorte qu'au lieu d'avoir, comme il y a quelques semaines, soixante mille ennemis au cœur même du Brabant, nous sommes aujourd'hui, en pareil nombre, maîtres du pays. » Rubens s'étonne que deux armées aussi imposantes, conduites par des chefs fameux, n'aient pu jusqu'à présent aboutir qu'à de misérables résultats et il espère que l'intervention du pape, celle du roi d'Angleterre, et avant tout celle de Dieu préserveront l'Europe de la conflagration générale dont elle est menacée et qui aboutirait à sa ruine. « Mais laissons, dit-il, le soin de ces affaires publiques à ceux qui en ont la direction et consolons-nous en nous entretenant de nos *petites bagatelles.* » Il commente ensuite très doctement les vases dont il a reçu les empreinte et déclare qu'il s'empressera de renvoyer la boîte qui les contenait pleine d'objets, non pas de valeur égale, mais du moins en même nombre. Puis, pour répondre, sans doute, à des questions que Peiresc lui avait posées, il lui parle des merveilleuses expériences scientifiques d'un Jésuite, le P. Linus, alors professeur au collège de Liège et à propos d'un problème d'optique qui probablement lui avait aussi été soumis par Peiresc, il se défend « d'être

aussi versé en ces matières que le pense son correspondant. Il ne croit pas que ses observations à cet égard méritent d'être consignées par écrit ; mais il lui dira volontiers tout ce qui se présentera à son esprit, ne fût-ce que pour l'amuser de son ignorance ».

Dans une autre lettre à Peiresc, écrite d'Anvers le 16 mars 1636, Rubens s'excuse de n'avoir pu lui répondre aussitôt qu'il aurait voulu ; mais il a dû passer, bien malgré lui, quelques jours à Bruxelles pour une affaire particulière et non, ainsi qu'il le dit, « pour certains offices que V. S. suppose; je le certifie en toute sincérité, priant V. S. de croire entièrement à ma parole. Je confesse pourtant qu'au début je fus prié de m'employer pour des affaires de ce genre; mais comme je n'y trouvais pas une occupation à mon goût et qu'on éleva des difficultés à propos de de mon passeport, profitant de quelque diversion, pour ne pas dire de quelque tergiversation venant de mon fait, comme il ne manque pas de gens très avides de s'entremettre en pareilles occasions, j'ai pu continuer à jouir de la paix domestique et avec la grâce divine, je me suis trouvé et me trouve encore très satisfait et tout disposé à servir V. S. en demeurant au logis ». Il aurait bien à répondre à la fausse et inique interprétation que ses adversaires ont donnée de l'arrêt rendu contre eux dans l'affaire relative au privilège de ses gravures; mais, au lieu de s'étendre à cet égard, il préfère donner à Peiresc le commentaire qui lui paraît le plus vraisemblable au sujet d'une pierre gravée avec un paysage antique. Il pense qu'elle représente un *Nymphœum*, que la peinture est d'une bonne exécution, mais avec cette absence totale de perspective qu'on trouve dans la figuration des monuments sur les pierres gravées, même des bonnes époques, car, en dépit des préceptes excellents formulés par Euclide, ces règles n'étaient pas alors aussi connues qu'elles le sont devenues depuis. En même temps que cette lettre, Rubens envoie à son ami des dessins, d'après des médailles et une copie d'un bas-relief de la guerre de Troie, exécutés de la grandeur des originaux par un de ses élèves et il espère que Peiresc a déjà reçu son *Essai au sujet du coloris*. Ce petit traité, venant d'un tel maître, eût été particulièrement précieux, et s'il n'a pas été détruit, peut-être se retrouvera-t-il quelque jour dans un des dépôts où ont été recueillis les papiers ayant appartenu à notre érudit provençal.

La lettre suivante, datée de Steen le 4 septembre 1636, est, à notre connaissance du moins, la dernière que Rubens ait écrite à Peiresc. Il

s'excuse une fois de plus de son long silence, qui n'est cependant pas
tout à fait imputable à sa paresse, encore moins à un refroidissement
de son affection. « Mais voici déjà quelques mois qu'il a quitté Anvers

DIANE ET CALISTO.
(Musée du Prado.)

pour se retirer dans une campagne assez éloignée, écartée de la grande
route, où il lui est par conséquent très difficile de recevoir des lettres et
aussi d'y répondre. » Ayant oublié d'emporter avec lui la dernière lettre
de Peiresc et les dessins qu'il avait reçus de lui peu de jours avant son
départ, il n'a pu répondre comme il l'aurait voulu à cette aimable mis-
sive; mais il le fera « dès son premier retour à Anvers, qui, il l'espère,
aura lieu dans peu de jours ». Les obligations qu'il avait déjà contrac-
tées envers Peiresc se sont encore singulièrement accrues par l'envoi du
dessin colorié qu'il désirait tant et aussi par la copie de cette peinture
antique découverte à Rome au temps de sa jeunesse, œuvre unique et
comme telle fort admirée par tous les amateurs de la peinture et de
l'antiquité. « Bien que cet envoi m'eût été remis sans lettre, dit-il, l'in-
scription de l'adresse et surtout la qualité du présent m'en firent assez
connaître l'auteur et, à dire vrai, V. S. ne pouvait me faire un cadeau
plus agréable, ni plus en rapport avec mes goûts et mes désirs; car, bien
que le talent du copiste ne soit pas excellent, il a du moins cherché à
imiter scrupuleusement l'original, et il en a reproduit avec une grande

fidélité la couleur et le travail, autant du moins que je puis m'en rapporter à un souvenir sinon effacé, du moins un peu brouillé après tant d'années écoulées. » Aussi Rubens, en rendant grâces à Peiresc, l'assure que tout ce qu'il possède dans ses collections est absolument à son service. Il croit utile de l'informer « qu'à l'endroit où fut découverte cette peinture, on trouva également de nombreuses médailles antiques, la plupart des Antonins.... Il a aussi oublié de lui dire qu'il a vu, avant son dernier départ d'Anvers, un très grand volume intitulé *Roma Sotterranea*, qui lui a paru une œuvre remarquable et d'un grand intérêt au point de vue religieux; elle témoigne de la simplicité de l'église primitive qui, de même qu'elle l'emportait par la piété et la vérité sur toutes les croyances du monde, était cependant infiniment inférieure à l'ancien paganisme sous le rapport de la grâce et de l'élégance ». Il sait, de plus, d'après des lettres de Rome, qu'on vient de publier la Galerie Justinienne, aux frais du marquis Giustiniani, qu'on lui dit être un ouvrage du plus grand prix, et il espère qu'il en recevra dans peu de mois un exemplaire en Flandre. Mais il croit bien que tous ces fruits nouveaux parviennent au musée de son ami dans leur primeur. C'est par cette lettre que se termine la correspondance qu'échangeaient entre eux ces deux grands esprits si bien dignes de s'entendre. Peiresc, en effet, mourait à Aix peu de temps après, le 24 mai 1637, sans avoir pu faire les honneurs de sa chère province à son illustre ami.

Si précieux que fût pour Rubens ce cordial échange de pensées, sa correspondance et le soin des affaires politiques dont il avait parfois encore à s'occuper ne tenaient à ce moment qu'une place restreinte dans sa vie. De son mieux, en effet, il s'efforçait de réserver pour son art la plus grande part de son temps, et malgré l'état de sa santé de plus en plus ébranlée, ses dernières années devaient être remplies par une production si abondante que la continuité de ce travail sans trêve a certainement hâté sa fin. Jaloux de l'attacher à sa personne, l'archiduc Ferdinand l'avait, le 15 avril 1636, confirmé dans sa charge de peintre de la Cour, et, le 13 juin suivant, Rubens prêtait en cette qualité serment à son nouveau maître. L'Infant n'était pas grand connaisseur en peinture, et il s'intéressait, sans doute, davantage à l'équitation, à la chasse et à tous les exercices qui avaient fait la joie de sa jeunesse. Dans ses lettres à Philippe IV, il exhale à chaque instant les regrets de ne pouvoir trouver en

Flandre l'équivalent de ces plaisirs qu'il avait autrefois goûtés avec son frère; il lui demande de le tenir au courant des chasses de la Cour, il lui envoie en cadeaux des chiens, des chevaux de la Frise, et si dans cette correspondance, dont M. C. Justi a publié de précieux extraits (1), il est très souvent question de tableaux, c'est que Ferdinand doit à chaque instant répondre aux pressantes sollicitations que son frère lui adresse à cet égard. Le roi d'Espagne, en effet, avait décidé d'orner de peintures le pavillon de chasse de Torre de la Parada, qu'il s'était fait construire à trois lieues de Madrid, près de sa résidence de Buen-Retiro. Pris et pillé en 1710, lors de la guerre de la Succession, ce château ne nous serait plus connu, même de nom, sans les tableaux dont il était autrefois décoré et qui pour la plupart sont aujourd'hui réunis au Musée du Prado. Habitué comme il l'était à satisfaire immédiatement tous ses caprices, le roi avait montré une hâte extrême de voir réaliser son désir, et Rubens seul était en mesure de le contenter à bref délai. Il aimait son talent et il savait, pour l'avoir vu à l'œuvre, quelle était son ardeur au travail et sa facilité. Peu de temps auparavant, un envoi de vingt-cinq tableaux adressés de Flandre à la reine Isabelle de Bourbon venait d'être expédié par les soins du maître, qui avait peint lui-même plusieurs d'entre eux (2). Une *Chasse de Diane*, entre autres, et *Cérès et Pan*, exécuté en collaboration avec Snyders, ainsi que deux toiles représentant les *Cinq Sens*, faites autrefois avec le concours de Jean Brueghel. Ces diverses peintures, qui étaient aussitôt placées dans la salle à manger, avaient encore ravivé le goût du roi pour les ouvrages de l'artiste. Aussi avait-il, en 1636, chargé celui-ci de diriger la décoration totale de Torre de la Parada et peut-être même ce projet était-il arrêté dans son esprit dès le séjour de Rubens en Espagne, car de Piles, d'habitude assez exactement informé, nous apprend « que Philippe IV lui en avait fait prendre les mesures dans le temps qu'il était à la Cour, pour y travailler à sa commodité lorsqu'il serait arrivé dans sa maison (3) ».

Les sujets désignés par le roi lui-même devaient être tirés des *Métamorphoses d'Ovide*, non seulement afin de laisser toute liberté à la fantaisie des artistes, mais aussi pour que rien dans cette retraite que le

(1) *Diego Velazquez*, I, p. 397, et II, p. 401.
(2) Ces tableaux figurent, en effet, dans un inventaire des Palais royaux dressé en 1636.
(3) *Œuvres de de Piles*. Amsterdam, 1767, t. IV, p. 375.

souverain s'était choisie ne lui rappelât les contraintes de la Cour et les ennuis auxquels il voulait échapper. Ovide, d'ailleurs, était plus que jamais en vogue à cette époque, aussi bien en Flandre qu'en Espagne, et ainsi que le remarque avec raison M. Justi, « il n'y avait pas alors de grande fête sans que l'Olympe, le Parnasse ou le bois Sacré de Diane ne figurassent sur le théâtre de Buen-Retiro » (1). La décoration ne comprenait pas moins de douze grandes salles au premier étage et de huit au rez-de-chaussée. Cet ensemble devant être livré le plus promptement possible, le travail était trop considérable pour que Rubens seul pût en venir à bout. Aussi avait-il été convenu qu'il ferait les esquisses de toutes les compositions et qu'en se réservant les sujets qu'il voudrait traiter lui-même, il confierait l'exécution des autres à des artistes choisis par lui. Le maître s'adjoignit à cet effet pour collaborateurs dix peintres d'Anvers, les uns ses amis comme Jordaens, C. de Vos et Snyders ; les autres ses élèves : Erasme Quellin, van Thulden, J. van Eyck, J.-P. Gouwi, J. Cossiers, J.-B. Borrekens et Th. Willeborts. Une lettre de l'Infant, datée de Douai le 20 novembre 1636, annonce au roi que Rubens s'est mis à la besogne et qu'en retournant à Bruxelles, il rendra compte à S. M. de l'avancement du travail, dont il pressera le plus qu'il pourra la livraison. A partir de ce moment, dans chacune des lettres qu'il échange fréquemment avec son frère, l'archiduc, pour répondre à ses instances, ne cesse pas de l'entretenir de cette affaire. Coup sur coup, de Bruxelles, des divers lieux où il campe pour les opérations de guerre dont il a le commandement, d'Anvers où il va exprès pour voir Rubens, il écrit au roi afin de lui donner des détails sur les tableaux, sur les retards que subit leur achèvement, sur le mode de transport qu'il convient d'employer pour leur expédition, car la rupture avec la France entrave souvent les communications, et il faut recourir à l'ambassadeur de Venise pour obtenir à Paris les passeports nécessaires. Philippe IV manifeste une impatience extrême et, pressé par lui de hâter l'envoi des peintures, Ferdinand insiste auprès des artistes qu'il trouve trop lents, « trop flegmatiques... et bien moins expéditifs que le Sr Velazquez ». Il voudrait du moins obtenir d'eux des engagements formels et des dates précises. Très honnêtement, Rubens se défend ; il assure qu'il fera de son mieux

(1) *Diego Velazquez*, I, p. 399.

et qu'il ne perdra pas une heure pour contenter le roi ; mais il lui faut compter avec la goutte, dont les accès sont devenus à la fois plus fréquents et plus douloureux, et qui, malgré son courage, lui ôtent parfois toute possibilité de travailler. Dans ces conditions, il doit, comme il l'a fait peu de temps aupara-vant, à propos des déco-rations exécutées pour l'entrée de l'archiduc à Anvers, stimuler ses coopérateurs et payer de sa personne, alors qu'il aurait si besoin de repos. Quand les peintures sont termi-nées, il faut encore at-tendre jusqu'à ce qu'elles soient suffisamment sèches, batailler avec le cardinal qui voudrait les expédier aussitôt. Tout en maugréant, ce-lui-ci est bien obligé de se rendre aux raisons que lui donne le maître, car, ainsi qu'il le dit

LE CHRIST MORT, PLEURÉ PAR LES SAINTES FEMMES.
(Musée de Berlin.)

naïvement, « il est sur ce point plus compétent que moi ». La saison n'étant guère favorable « et le soleil ne luisant que par miracle », les tableaux, terminés dès le 21 janvier 1638, ne purent partir que le 11 mars suivant, avec d'autres peintures également envoyées de Flandre, sous la conduite d'un gentilhomme attaché à la maison de Ferdinand, qui ayant accompagné à travers la France le convoi, arriva à Madrid à la fin d'avril.

Afin d'exciter l'émulation de ses collaborateurs, Rubens leur avait, contre son habitude, permis de conserver la paternité des ouvrages qu'ils avaient peints et qui figurent aujourd'hui sous leurs noms au Musée du Prado. Les esquisses qu'il avait dû remettre à chacun d'eux en toute

hâte, témoignent également de son désir de leur laisser plus de latitude qu'il n'avait coutume d'en accorder à ses aides. Non seulement, en effet, elles sont, en général, de petites dimensions, mais elles n'ont pas non plus la précision que d'ordinaire il donnait aux travaux de ce genre. Réunies autrefois dans les collections du duc d'Osuna et du duc de Pastrana, à Madrid, elles ont été depuis peu dispersées dans diverses collections publiques ou privées, dans les Musées de Bruxelles et de Berlin, chez Mme Ed. André, chez M. le comte de Valencia, etc. Pressé par le temps, Rubens ne s'est pas privé d'emprunter à ses souvenirs d'Italie et à ses propres œuvres bien des figures ou même des groupes qu'il a introduits dans ces compositions. Mais, au lieu d'en arrêter rigoureusement les formes, son dessin est demeuré flottant et il semble s'être uniquement préoccupé de leur donner une silhouette pittoresque et une coloration agréable. Ces esquisses, parmi lesquelles nous devons mentionner de préférence celles de la *Course d'Atalante*, de *Céphale et Procris*, de *Diane et Endymion*, de l'*Amour chevauchant sur un dauphin*, sont surtout remarquables par leur fraîcheur, par la grâce et la légèreté de l'exécution. A voir les productions ternes et insignifiantes auxquelles elles ont servi de modèles, on ne pourrait guère en soupçonner le charme. D'ailleurs les tableaux dont Rubens s'était réservé l'exécution, le *Combat des Lapithes et des Centaures*, l'*Enlèvement de Proserpine*, *Orphée et Eurydice*, *Jupiter et Junon*, *Mercure et Argus* et le *Banquet de Térée*, ne sauraient non plus compter parmi ses meilleurs ouvrages. Ils témoignent trop clairement de la hâte d'un travail expéditif et qui, suivant toute vraisemblance, s'est borné pour lui à quelques retouches. Mais, comme le fait observer M. Justi, il s'agit là, en somme, d'une décoration d'ensemble, improvisée en quelque sorte et destinée à un simple rendez-vous de chasse. Les courtisans qui devaient les voir à Torre de la Parada n'auraient pu, au milieu des divertissements qu'ils y trouvaient, goûter des œuvres plus étudiées, plus correctes ou plus délicates. Le choix même des sujets s'accordait avec une pareille destination et jamais Rubens n'en a peint de plus horribles que le *Banquet de Térée* ou *Saturne dévorant ses Enfants*, sans omettre, d'ailleurs, aucun des détails répugnants que comportaient de pareils épisodes. L'enchevêtrement des bras et des jambes dans la partie gauche du *Combat des Lapithes* n'est pas non plus très plaisant à voir et il serait facile de

relever dans la plupart de ces compositions bien des vulgarités ou des fautes de goût. Malgré tout, par l'entrain et le mouvement que l'artiste y avait mis, l'ensemble devait présenter les contrastes et l'aspect harmonieux qu'il fallait surtout chercher dans ce travail, brossé avec une précipitation extrême et qui, en réalité, n'avait guère pris plus d'une année. Tel qu'il était, du reste, le roi en fut si satisfait qu'il commanda aussitôt à Rubens dix-huit autres tableaux pour compléter la décoration du château. De même que pour les premiers, une nouvelle somme de 10 000 florins lui fut allouée à cet effet. Snyders était en même temps chargé de peindre des sujets de chasse pour les espaces demeurés vides.

Le 30 juin 1638, l'archiduc Ferdinand écrivait d'Anvers même au roi qu'il venait de transmettre cette commande à Rubens et « que celui-ci peindrait tous les tableaux de sa main afin de gagner du temps.... Mais il est en ce moment très éprouvé par la goutte. Aussi n'a-t-il pu finir encore le *Jugement de Pâris* (qui devait faire partie du premier envoi) ; mais il est très avancé ». Le 20 juillet et le 11 décembre suivants, nouvelles lettres de l'Infant datées de Bruxelles, pour s'excuser des retards qu'a subis l'achèvement de ce tableau, retards provoqués par les accès réitérés de la goutte auxquels Rubens est de plus en plus exposé. Enfin, le 27 février 1639, Ferdinand annonce à son frère le départ prochain du *Jugement de Pâris* qui, à cause de ses grandes dimensions (2 mètres sur 3 m. 80) n'a pu être chargé par le courrier ordinaire. « C'est sans doute au dire de tous les peintres, la meilleure œuvre de Rubens, ajoute-t-il. Je ne lui reproche qu'un défaut, mais à propos duquel je n'ai pu obtenir satisfaction, c'est l'excessive nudité des trois déesses ; à quoi l'artiste a répondu que c'était là que se voyait le mérite de la peinture. La Vénus placée au milieu est le portrait fort ressemblant de la femme du peintre, la plus belle de toutes les dames d'Anvers. » Le bon cardinal était, on le voit, exposé à de singuliers débats dans lesquels ses timides observations n'étaient guère écoutées. Il est vrai que cet étalage complaisant de nudités dont il avait quelque raison de se scandaliser était, au contraire, tout à fait du goût de son frère et qu'avec une absence complète de toute pudeur conjugale, l'artiste, de son côté, continuait à faire au public les confidences les plus intimes sur sa jeune femme. En la représentant sous les traits de Vénus, Rubens toujours aussi épris d'elle, n'avait garde de manquer une si excellente occasion de lui faire décerner le prix de la

beauté par les mains du berger Pâris. Excepté les jambes qui, avec leurs genoux engorgés, demeurent toujours assez vulgaires, la tournure d'Hélène, devenue plus svelte, a plus de distinction. Les deux autres déesses, au surplus, nous offrent, sauf quelques légères différences, à peu près les mêmes types de visage, la même souplesse d'attitudes, la même fraîcheur de carnations. Nous chercherions vainement, au contraire, une ressemblance positive avec Hélène dans un *Jugement de Pâris* de la National Gallery, peint vers cette époque dans des dimensions moindres et avec d'assez notables modifications. La petite copie ancienne et très habile qu'en possède la Galerie de Dresde, nous rappelle par le fini de la touche l'exemplaire du *Jardin d'Amour* qui appartient à M. le baron Edmond de Rothschild, et nous paraît de la même main. Il ne nous semble pas non plus qu'Hélène ait servi de modèle pour aucune des figures de femmes que contient le tableau de la *Grossesse de Calisto* du Musée de Madrid. Il date cependant de cette époque, et, suivant toute vraisemblance, il a dû servir de pendant au *Jugement de Pâris*, car sa dimension en hauteur est pareille, et si sa largeur diffère sensiblement, c'est qu'avec le peu d'égards qu'on montrait autrefois pour les œuvres d'art, on a retranché sur la partie gauche de la toile un fragment assez important, ainsi que le prouve d'ailleurs le chien qui se dresse près de Diane et dont on n'aperçoit plus que le bout du museau et l'extrémité de l'une des pattes. A part la nymphe accroupie et vue de dos qui étale au premier plan sa monstrueuse rotondité, les autres figures sont charmantes, notamment la coupable que ses compagnes amènent toute confuse auprès de Diane, et cette déesse elle-même qui, avec un geste de surprise et d'autorité, leur ordonne de dépouiller Calisto de ses vêtements. La tonalité vigoureuse des bois qui encadrent la scène, les bleus neutres du ciel et quelques colorations plus vives semées çà et là rehaussent encore l'éclat des carnations de ces nymphes dont Rubens s'est de son mieux appliqué à varier ici les types.

C'est bien Hélène seule, en revanche, qui nous paraît avoir trois fois servi de modèle dans une superbe étude peinte entièrement de la main du maître et qui, sous la désignation des *Trois Grâces* qu'elle porte au Musée du Prado, représente trois jeunes femmes absolument nues, aux formes rebondies, pareilles dans leur structure, assez semblables aussi par les traits de leurs visages et différenciées seulement par la couleur de

leurs chevelures : blond pâle, châtain foncé et brun roussâtre. Debout, juxtaposées, vues l'une de dos, celle du milieu, les deux autres de profil, leurs corps se détachent très franchement sur le ciel et sur un fond de

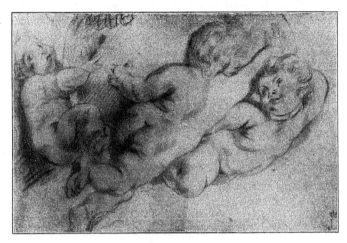

ENFANTS PORTANT UNE SPHÈRE.
(Musée de l'Ermitage)

paysage où paissent en liberté des cerfs et des biches. Une tenture d'un vert sombre est suspendue à gauche; à droite, l'eau d'une fontaine jaillit dans une vasque; au-dessus des roses s'épanouissent en guirlandes et des fleurs variées tapissent le gazon. Avec une sincérité absolue, l'artiste a reproduit les beautés ou les imperfections du jeune modèle qui a posé devant lui pour ces trois figures. La plus gracieuse, la blonde, — celle qui ressemble le plus à Hélène, — nous apparaît charmante dans la gaucherie de sa pose, découvrant aux regards de tous, sans plus de pudeur qu'un jeune animal, des chairs frissonnantes dont la blancheur nacrée forme avec le bleu du ciel une harmonie d'une délicatesse exquise. Si le réalisme un peu choquant de ces nudités étalées dépasse un peu les conventions admises, la souplesse du modelé et la fraîcheur du coloris sont bien faites pour ravir un peintre; elles attestent l'aisance et les séductions infinies que Rubens savait donner à ces scrupuleuses consultations de la nature. A la décharge de l'époux qui nous prodiguait d'aussi

indiscrètes confidences sur sa compagne, il convient d'ajouter, ainsi que
nous l'avons déjà remarqué à propos d'autres ouvrages du même genre,
que le maître avait peint pour lui-même cette étude et qu'il l'avait gardée
dans son musée secret où elle demeura jusqu'à sa mort. Un scrupule
encore plus légitime avait également empêché sa veuve de le joindre à la
vente qui fut faite alors. Mais par son réalisme même, elle devait attirer
l'attention de Philippe IV et avide comme il l'était de ces exhibitions de
chair fraîche, le morose et galant souverain ne manqua pas de s'en assu-
rer la possession. Espérons que le brave cardinal, déjà si souvent exposé
par son frère à des démarches un peu compromettantes pour sa dignité
ne fut pas cette fois obligé de lui servir d'intermédiaire.

C'est pour sa propre satisfaction que Rubens peignait de pareilles
œuvres et trouvait ainsi l'occasion de se renouveler par cette étude immé-
diate de la nature. Mais, sans parler des nombreux travaux qu'il devait à si
bref délai exécuter pour le roi d'Espagne, il avait encore à s'acquitter des
importantes commandes que lui valait sa célébrité. A Madrid même, un
marchand anversois qui s'y était fixé, P. Rambrecht, le chargeait de
peindre pour l'hospice des Flamands fondé dans cette ville en 1594, un
grand tableau du *Martyre de Saint André*, patron de cet hospice. L'or-
donnance de la scène telle qu'il la conçut n'est pas sans quelque analogie
avec celle du *Coup de Lance*. Pendant que les bourreaux s'occupent de
fixer les derniers liens par lesquels la victime est retenue à la croix, des
femmes compatissantes essaient en vain de fléchir l'officier qui préside
aux apprêts du supplice. L'une d'elles, une blonde agenouillée au premier
plan et dont les traits rappellent ceux d'Hélène, tend vers cet officier ses
bras suppliants ; mais celui-ci semble indiquer par son geste qu'il ne fait
qu'exécuter les ordres qu'il a reçus et ne peut, par conséquent, écouter
sa prière. Indifférent à ce qui se passe autour de lui, le Saint, les yeux
levés au ciel, attend la mort d'un air de résignation et de confiance. L'effet
de la scène qui se détache très vivement sur un ciel assombri est saisis-
sant, et les divers groupes de figures échelonnées dans la composition
attestent par la justesse de leurs espacements respectifs cette détermination
exacte des plans qui, nous le savons, procède chez Rubens d'une science
impeccable. Quant à la facture, il est difficile de l'apprécier à raison de
l'obscurité de la chapelle récemment bâtie (calle Claudio Coello) où cette
grande toile est installée au-dessus du maître-autel.

C'est également par l'entremise d'un de ses compatriotes établi à Florence, le peintre Joost Sustermans, un portraitiste élève de Pourbus et alors très en vogue en Italie, que Rubens reçut la commande d'un grand tableau destiné sans doute au duc de Toscane. Le choix du sujet était laissé à l'artiste qui, fidèle à son constant amour de la paix, proposa de peindre une scène allégorique représentant les *Horreurs de la Guerre*. Sa proposition ayant été agréée, le maître désireux d'envoyer en Italie une œuvre digne de lui, en avait fait deux esquisses très étudiées qui appartiennent aujourd'hui, l'une à la National Gallery, — c'est la plus remarquable, — l'autre à la collection laissée par M. Eud. Marcille. Le 12 mars 1638, il annonçait d'Anvers à Sustermans l'envoi du tableau dont il venait de toucher le paiement et qui se trouve aujourd'hui au palais Pitti. Les routes d'Allemagne étant à ce moment peu sûres et fort encombrées à cause des événements militaires dont ce pays était alors le théâtre, il avait trouvé plus prudent de faire l'expédition par Lille et par la France. Cédant au désir de son correspondant, Rubens lui envoie en même temps une explication très détaillée du programme qu'il s'est proposé, et il nous suffira de citer le début et la fin de ce long commentaire pour montrer la subtilité raffinée des intentions qu'il avait mises dans son œuvre. « La principale figure est Mars qui, sortant du temple ouvert de Janus (lequel en temps de paix, selon la coutume romaine, était fermé), marche avec son bouclier et son épée ensanglantée et menace le peuple de quelque grand malheur. Il se soucie peu de Vénus sa bien-aimée qui, accompagnée d'amours, s'efforce, par ses caresses et ses baisers, de le retenir. De l'autre côté, Mars est tiré en avant par la furie Alecto, qui tient une torche dans sa main,... » et après s'être étendu complaisamment sur les nombreux détails symbolisant les maux qu'entraîne la guerre, Rubens termine en donnant la signification d'une figure de femme éplorée, les bras levés en l'air — réminiscence évidente de la figure placée au centre du *Massacre des Innocents* qu'il avait peint peu de temps auparavant. — « Cette femme en deuil vêtue de noir, avec son voile déchiré, dépouillée de tous ses joyaux et de tout ornement, est la malheureuse Europe qui, depuis de si longues années, souffre de rapines, d'outrages et de misères dont les dommages défient toute expression. Son attribut est le globe porté par un petit ange ou génie, et surmonté de la croix pour signifier le monde chrétien. » Rubens aurait pu s'épargner ce long commen-

taire, car sa composition est par elle-même assez claire et, ce qui vaut mieux que les intentions compliquées qu'il lui prête, elle a été conçue d'une façon très simple et réalisée par des moyens purement pittoresques. Au lieu de ces rébus littéraires auxquels n'étaient que trop enclins les beaux esprits de cette époque, elle nous présente, en effet, parées des formes les plus gracieuses et des couleurs les plus aimables, les œuvres de la paix opposées, par un contraste très naturel, aux sombres et horribles personnifications de la guerre, dans une œuvre pleine de vie et de mouvement. En un pareil sujet, l'idée d'un tel rapprochement était certainement élémentaire ; mais il fallait être Rubens pour lui prêter, comme il l'a fait, les éloquentes séductions de son génie, pour animer d'un si furieux élan le Dieu de la Guerre qui s'arrache, frémissant et irrésistible, aux étreintes de son amante éperdue et va porter sur son passage la désolation et la mort. Dans le post-scriptum de la lettre qu'il écrit à Sustermans, Rubens avec l'esprit d'ordre qui le caractérise, n'oublie pas de lui recommander, ainsi qu'il l'a déjà fait à Peiresc, les précautions « que doit connaître un homme si éminent en sa profession », afin de remédier aux détériorations qu'a pu produire sur une peinture encore fraîche le long séjour qu'elle a dû faire dans une caisse « où son éclat a pu se ternir, notamment dans les chairs ou dans les blancs, qui auront quelque peu jauni ». En l'exposant de temps à autre au soleil, elle reprendra toute sa vivacité, et il autorise d'ailleurs son confrère à réparer de sa main les dégâts qui auraient pu se produire.

Une autre commande qui fut faite presque en même temps à Rubens par l'entremise d'un peintre allemand fixé à Londres et nommé Georges Geldorp, évoquait chez lui des souvenirs encore plus lointains que ceux d'Italie. Il s'agissait, cette fois, d'une œuvre destinée à la ville de Cologne. Pressé par le temps, le maître écrivait d'Anvers à Geldorp, le 25 juillet 1637, pour le prier de « lui accorder un répit d'un an et demi afin de s'occuper de ce travail un peu plus à son aise ». Il aimerait à traiter le sujet du *Martyre de Saint Pierre*, avec le saint crucifié la tête en bas, et il ferait de son mieux, « car il a conservé une très vive affection pour la ville de Cologne où il a vécu jusqu'à l'âge de dix ans ». Un peu moins d'une année après, le 2 avril 1638, Rubens demande à Geldorp de vouloir bien prévenir l'ami auquel il sert d'intermédiaire qu'il ait à prendre un peu de patience ; le tableau « est fort avancé et il a l'espoir

d'en faire un des meilleurs morceaux qu'il ait jamais peints », mais il a
besoin qu'on lui laisse un peu de loisir pour le finir à son aise. Le célèbre
banquier Everard Jabach, à qui il était très probablement destiné, devait

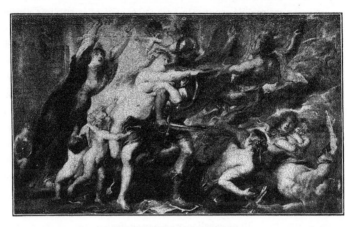

LES HORREURS DE LA GUERRE.
(Palais Pitti.)

mourir avant la livraison de ce *Martyre de Saint Pierre*. Resté chez
Rubens, le tableau fut racheté à sa succession pour une somme de
1 200 florins « par le sieur G. Deschamps, agissant pour le compte d'une
personne de Cologne », c'est-à-dire au nom même de la famille de
Jabach qui, en mémoire de celui-ci, le faisait placer, en 1642, au-dessus
du maître-autel de l'Église Saint-Pierre, à Cologne, où il est encore
aujourd'hui. En dépit des assurances qu'il donnait, sans doute de très
bonne foi, l'œuvre ne saurait être comptée parmi les meilleures du peintre.
Si, comme le dit Delacroix, qui pourtant ne ménage jamais les éloges à
Rubens, « le saint est magnifique,... et s'il se rappelle avec admiration
les jambes, le torse et la tête, comme étant du plus beau », il est bien
forcé de reconnaître que « les autres figures sont des plus faibles et qu'il
en a eu assez d'une fois ». Les collaborateurs du maître ont pris évidem-
ment une très large part à l'exécution de cet ouvrage, aussi bien qu'à
celle d'une autre grande toile (3 m. 80 de haut sur 2 m. 35), le *Martyre
de Saint Thomas*, dont, à la même époque, la comtesse Hélène Martinitz
faisait don à l'église Saint-Thomas de Prague, où il fut exposé, dès 1639,

à la place qu'il occupe encore. La composition, il est vrai, est pleine de fougue et de mouvement et le féroce acharnement des bourreaux qui lapident ou percent de leurs coups le saint embrassant la croix près de laquelle il s'est réfugié, contraste avec la sérénité et la sublime résignation de la victime. Mais là aussi « les négligences de ces choses lâchées » dont parle Delacroix, attestent visiblement une ample participation des collaborateurs de Rubens.

Comment, du reste, n'en eût-il pas été ainsi ? Comment, avec les trop nombreux travaux dont il était chargé pour le roi d'Espagne, l'artiste seul eût-il suffi à l'exécution d'œuvres aussi importantes, alors que de plus en plus l'âge et la maladie lui faisaient sentir la diminution graduelle de ses forces ? Son portrait à mi-corps, peint à ce moment par lui-même, un chef-d'œuvre qui appartient au Musée de Vienne et dont il avait à grands traits étudié la disposition dans le dessin magistral que nous possédons au Louvre, nous montre avec une vérité cruelle les changements qui, au cours de ces dernières années, s'étaient opérés dans toute sa personne. Le brillant cavalier, que nous offraient encore les portraits de Windsor, d'Aix ou de Florence, a complètement disparu, et Rubens n'essaie même plus, comme au lendemain de son mariage avec Hélène, de se faire illusion sur son âge. Il a cette fois dépassé la soixantaine. Vêtue d'un costume élégant et sévère, la figure très noblement posée a encore grande tournure ; c'est bien le portrait de l'homme d'État, du grand seigneur, du châtelain de Steen. La prestance est belle, le teint est resté vermeil ; il a cependant un peu pâli, et les yeux toujours bienveillants et fins ont perdu leur vivacité ; leur regard n'est pas sans quelque tristesse. La peau aussi s'est détendue et comme amollie ; le nez s'est affiné ; la main nue, appuyée sur la garde de la rapière, a l'extrémité de ses doigts déformée par les contractions de la goutte. La physionomie intelligente et douce est celle d'un homme qui a beaucoup souffert, qui sait où il en est, qui semble vous le dire, avec cet air à la fois interrogateur et résigné qu'ont les malades. On contemple longtemps, avant de pouvoir s'en détacher, ce beau visage d'un grand homme déjà promis à la mort, mais qui, toujours stoïque, travaillera courageusement jusqu'au bout.

Parfois cependant les souffrances ou la fatigue devenant excessives, Rubens sentira plus impérieusement le besoin du repos, et il ira chercher

XXXIX. — *Rubens âgé.*

... qu'il occupe encore.. La composition, il est vrai, est pleine de
... e et de mouvement et le féroce acharnement des bourreaux qui
... dent ou percen' de le..rs coups le saint embrassant la croix près de
.quelle il s'est ...u.u., contraste avec la sérénité et la sublime résigna-
tion de la victime. Mais là aussi « les négligences de ces choses lâchées »
dont parx, attestent visiblement une ample participation des
collab............ de Rubens.

... du reste, n'en eût-il pas été ainsi ? Comment, avec les trop
... travaux dont il était chargé pour le roi d'Espagne, l'artiste
... suffi à l'exécution d'œuvres aussi importantes, alors que de
... plus l'âge et la maladie lui faisaient sentir la diminution graduelle
... ses forces ? Son portrait à mi-corps, peint à ce moment par lui-même,
un chef-d'œuvre qui appartient au Musée de Vienne et dont il avait à
.rands traits étudié la disposition dans le dessin magistral que nous
.ossédons au Louvre, nous montre avec une vérité cruelle les change-
...... qui. au cours de ces dernières années, s'étaient opérés dans toute
... .nne. Le brillant cavalier, que nous offraient encore les portraits
... d'Aix ou de Florence, a complétement disparu, et Rubens
... comme au lendemain de son mariage avec Hélène,
... âge. Il a cette fois dépassé la soixantaine.
...gant et sévère, la figure très noblement posée
... c'est bien le portrait de l'homme à
... du châtelain de Steen. La est belle, le teint
...ii; il a cependant un p..es yeux toujours bien-
... et fins ont perdu leur vi.....e ; leur regard n'est pas sans
q... .. tristesse. La peau aussi s'est .. te· due et comme amollie ; le nez
s'.... ..iné ; la main nue, appuyée sur la garde de la rapière, a l'extré-
mi.. .. ses doigts déformée par les contractions de la goutte. La
phys.......j.e intelligente et douce est celle d'un homme qui a beaucoup
sou'le.., ...u. sa.t où il en est, qui semble vous le dire, avec cet air à la
fois interrogateur et résigné qu'ont les malades. On contemple longtemps,
avant de pouv...r ..en détacher, ce beau visage d'un grand homme déjà
promis à la mort. qui, toujours stoïque, travaillera courageusement
jusqu'au bout.

Parfois cependant les s.uffrances ou la fatigue devenant excessives,
Rubens sentira plus im............. le besoin du repos, et il ira chercher

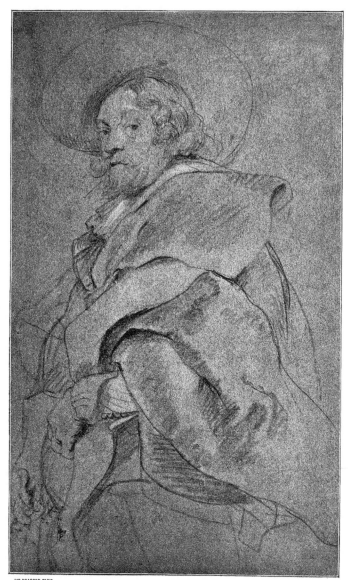

à Steen quelque diversion à ses maux, heureux d'y retrouver ses horizons connus, ses bêtes, ses tenanciers, tout ce paisible milieu dont il aime la solitude et le charme tranquille. Mais là encore, il ne sait pas longtemps rester oisif. Il s'y était installé pendant l'été de 1638 avec les siens, laissant à son élève, le sculpteur Lucas Faydherbe, le soin de veiller sur sa maison d'Anvers et sur les trésors qu'elle renfermait. Depuis un an que ce jeune homme fréquentait son atelier, il avait pu apprécier sa sûreté, l'intelligence avec laquelle il interprétait dans un autre art les dessins que lui fournissait son maître. Aussi ce dernier s'était-il déjà tendrement attaché à ce nouveau disciple, et c'est à lui qu'il adressait de Steen, le 17 août 1638, la courte lettre que nous reproduisons ici en entier, car elle nous renseigne exactement sur la vie intime de Rubens, sur ses goûts, son amour du travail et sur le soin qu'il a toujours eu de ne rien laisser perdre, même les plus petites choses :

. « Mon cher et bien-aimé Lucas,

« J'espère que la présente vous trouvera encore à Anvers, car j'ai grandement besoin d'un panneau sur lequel il y a trois têtes de grandeur naturelle peintes de ma propre main, savoir un soldat en colère, ayant un bonnet noir sur la tête, et deux hommes pleurant. Vous me ferez un grand plaisir en m'envoyant tout de suite ce panneau, ou bien, si vous êtes près de venir, en me l'apportant vous-même. Vous ferez bien de le couvrir d'un ou deux mauvais panneaux pour le protéger, afin qu'on ne puisse le voir en route. Il nous semble étrange que nous n'entendions rien des bouteilles de vin d'Ay, car celui que nous avons emporté avec nous est déjà épuisé. Sur quoi, je vous souhaite une bonne santé, ainsi qu'à Catherine et à Suzanne, et je suis de tout mon cœur....

« P.-S. — Prenez bien garde, avant de partir, que tout soit bien fermé et qu'il ne reste point d'originaux, soit tableaux, soit esquisses, dans l'atelier. Rappelez également à Guillaume, le jardinier, qu'il doit nous envoyer en leur temps des poires de Rosalie et des figues quand il y en aura, ou quelque autre chose d'agréable. »

Par le désir qu'il manifeste à Faydherbe d'avoir auprès de lui, pour la consulter, cette esquisse oubliée dans son atelier d'Anvers, Rubens, on le voit, ne cessait pas de travailler à Steen. Mais, proportionnant désormais sa tâche à ses forces, il n'y peignait plus que des œuvres de dimen-

sions restreintes et se délassait ainsi de l'exécution des grandes toiles, dont sa santé ne lui permettait plus de supporter la fatigue. Il avait d'ailleurs sous la main, avec sa femme et ses jeunes enfants, de gracieux modèles toujours disponibles. C'est sans doute à Steen qu'en un jour d'entrain il brossait vivement le portrait d'Hélène entourée de ses trois enfants, le délicieux panneau que nous possédons au Louvre, « cette ébauche admirable, ce rêve à peine indiqué, laissé là par hasard ou avec intention » (1). Assise sur une chaise, la jeune femme, coiffée d'un chapeau de feutre à grandes plumes et vêtue d'une robe blanche, tient embrassé, sur ses genoux, le dernier de ses enfants, un bambin qui joue avec un oiseau attaché par un fil et dont il porte aussi le petit perchoir. A gauche, une fillette debout regarde sa mère ; à droite, un autre enfant plus petit — représenté sans doute en entier dans l'œuvre primitive, mais dont on ne voit plus que l'extrémité des bras coupés par le cadre — tend vers elle ses deux mains. L'expression individuelle des visages est ici caractérisée spirituellement en quelques traits avec un charme singulier de vie et de fraîcheur ; la tête d'Hélène surtout, caressée d'un pinceau moelleux et noyée, ainsi que sa poitrine, dans une pénombre chaude et transparente. Dans cette exécution, mélange exquis de formes flottantes et de fermes accents, on sent à la fois le plaisir de peindre et comme un reflet de ce bonheur domestique dont Rubens, avec son âme tendre, savourait encore les suprêmes douceurs dans les rares moments de trêve que lui laissait son mal. De dimensions à peu près pareilles, la *Sainte Famille,* du Musée de Cologne, provenant, à ce qu'on croit, de la collection de Jabach, a sans doute été inspirée par ce portrait d'Hélène. Avec une pose différente, ce sont, en tout cas, ses traits et ceux de son enfant que nous retrouvons dans ceux de la Vierge et du petit Jésus, en même temps que le motif de l'oiseau captif avec lequel s'amuse ce dernier. Peut-être même est-il permis de reconnaître le père et la mère de la jeune femme, ou des parents de l'un des deux époux, dans le Saint Joseph et la Sainte Élisabeth qui contemplent avec amour cette scène naïve. Du moins leurs types, nous l'avons dit, se rencontrent assez souvent chez le maître dans d'autres compositions du même genre, ce qui autorise à penser qu'ils faisaient tous deux partie du proche entourage de Rubens.

(1) Fromentin : *Les Maîtres d'autrefois,* p. 122.

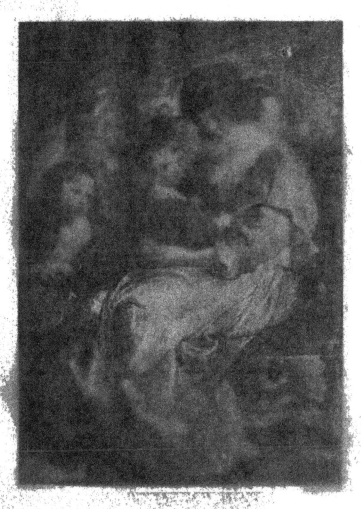

39. — *Hélène Fourment et ses enfants.*

(MUSÉE DU LOUVRE).

sions restreint.. . . délassait ainsi de l'exécution des grandes toiles,
dont sa sant... ... lui permettait plus de supporter la fatigue. Il avait
d'ailleurs la main, avec sa femme et ses jeunes enfants, de gracieux
modèles disponibles. C'est sans doute à Steen qu'en un jour
d'entrain ... brossait vivement le portrait d'Hélène entourée de ses trois
enfants, le délicieux panneau que nous possédons au Louvre, « cette
ébauche admirable, ce rêve à peine indiqué, laissé là par hasard et avec
intention » (1). Assise sur une chaise, la jeune femme, coiffée d'un cha-
peau de feutre à grandes plumes et vêtue d'une robe blanche, tient
embrassé, sur ses genoux, le dernier de ses enfants, un bambin qui joue
avec un oiseau attaché par un fil et dont il porte aussi le petit perchoir.
A gauche, une fillette debout regarde sa mère; à droite, un autre enfant
plus petit — représenté sans doute en entier dans l'œuvre primitive, mais
dont on ne voit plus que l'extrémité des bras coupés par le cadre — te
vers elle ses deux mains. L'expression individuelle des visages est ici
caractérisée spirituellement en quelques traits avec un charme singulier
de vie et de fraîcheur; la tête d'Hélène surtout, caressée d'un pince
moelleux et noyée, ainsi que sa poitrine, dans une pénombre chaude
transparente. Dans cette exécution, mélange exquis de formes flottan
et de fermes accents, on sent à la fois le plaisir de peindre et comme un
reflet de ce bonheur domestique dont Rubens, avec son âme tendre,
savourait encore les suprêmes douceurs dans les rares
que lui laissait son mal. De dimensions à peu près pareilles, la *Sainte
Famille*, du Musée de Cologne, provenant, à ce qu'on croit, de la collec-
tion de Jabach, a sans doute été inspirée par ce portrait d'Hélène. Avec
une pose différente, ce sont, en tout cas, ses traits et ceux de son enfant
que nous retrouvons dans ceux de la Vierge et du petit Jésus, en même
temps que le motif de l'oiseau captif avec lequel s'amuse ce dernier.
Peut-être même est-il permis de reconnaître le père et la mère de la jeune
femme, ou des parents de l'un des deux époux, dans le Saint Joseph et la
Sainte Élisabeth qui contemplent avec amour cette scène naïve. Du moins
leurs types, nous l'avons dit, se rencontrent assez souvent chez le maître
dans d'autres compositions du même genre, ce qui autorise à penser
qu'ils faisaient tous deux partie du proche entourage de Rubens.

(1) Fromentin : *Les Maîtres d'autrefois*, p. 122.

Volontairement confiné dans le cercle de ses affections les plus intimes, l'artiste se plaisait à multiplier ces pieuses images, et c'est aussi à ce moment qu'il peignit le *Repos de la Sainte Famille*, du Prado, un de ses derniers ouvrages, car il figure au catalogue de la vente faite après sa mort, où il fut acheté 880 florins pour le compte du roi d'Espagne. Les proportions moyennes de cette toile (hauteur 0 m. 87, largeur 1 m. 35), le fait qu'elle est entièrement de la main du maître et la place importante qu'y occupe le paysage, nous paraissent justifier l'hypothèse qu'elle a été également peinte à Steen. C'est une des œuvres les plus charmantes de Rubens, dans laquelle plusieurs des figures — la Vierge sous les traits

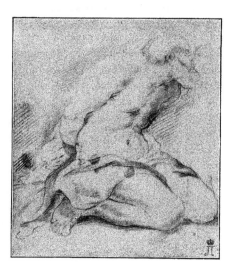

ÉTUDE POUR LA CHARITÉ ROMAINE.
(Musée de l'Ermitage.)

d'Hélène et les deux jeunes femmes qui s'approchent d'elle avec respect — sont empruntées au *Jardin d'Amour*. Un Saint Georges debout, le pied sur la tête du dragon terrassé, deux petits anges folâtrant au-dessus de la Madone dans un rosier fleuri, deux autres jouant avec un agneau, à côté d'un troisième qui leur fait signe·de ne pas troubler le sommeil de l'enfant Jésus, et un peu à l'écart Saint Joseph dormant appuyé contre un arbre, complètent cette composition dont Jegher, avec toute l'ampleur de son talent, a gravé la partie centrale. Où que le regard se porte, ce ne sont que formes gracieuses et vives couleurs. Comme s'il voulait associer toutes les gaietés de la nature à cette poétique expression des joies de la famille, le maître a semé partout les détails les plus aimables : des eaux qui s'épanchent en cascatelles, un bouvreuil et un chardonneret jasant parmi les buissons en fleurs, des arbres au feuillage léger et varié,

et au-dessus de l'horizon bleuâtre, le soleil prêt à disparaître, qui colore de ses chauds reflets cette suave et souriante idylle.

Ces pures impressions que son séjour à la campagne procurait à Rubens, il n'avait plus longtemps à les goûter, et lorsque, pendant l'automne de 1639, la mauvaise saison vint le chasser de Steen, il ne devait plus y revenir. Dès son retour à Anvers, il se voyait assailli par tous les soins qui l'y attendaient et auxquels, avec sa vie très en vue, il ne pouvait se dérober. Toujours disposé à rendre service, il s'intéressait aux travaux de ses confrères, leur donnait des conseils, leur procurait des commandes, s'occupait de leurs familles et des orphelins qu'ils laissaient. C'est ainsi que, le 22 juillet 1637, il avait pu marier sa pupille Anne Brueghel avec un artiste de grand talent, son ami, le jeune David Teniers, qui commençait à jouir de la faveur du roi d'Espagne.

Les courts moments de répit que la goutte laissait à Rubens étaient consacrés à l'exécution des peintures dont Philippe IV continuait à presser l'envoi ; mais les lettres de l'archiduc Ferdinand à son frère nous apprennent que ces moments devenaient de plus en plus rares. Le 10 Janvier 1640, répondant de Bruxelles au roi, il lui annonce « qu'une nouvelle atteinte de goutte a empêché Rubens de travailler et qu'un passeport a été demandé en France pour les plus grands tableaux, car les courriers ne pourraient les emporter. Le premier qui partira se chargera de ceux qui sont terminés et secs ». Cependant, l'état du maître s'aggravait toujours, et le 5 avril suivant, l'archiduc devait encore expliquer à son frère la cause du retard qu'avait subi cet envoi : « Au sujet des peintures dont me parle V. M., il nous est arrivé un grand ennui, Rubens étant perclus des deux mains depuis plus d'un mois, avec peu d'espoir de reprendre les pinceaux. Il essaie de se soigner, et il est possible qu'avec la chaleur son état s'améliore ; sinon ce sera grande pitié que les trois grandes peintures restent inachevées. J'assure V. M. que je ferai de mon côté tout le possible ; quant aux dix petites, elles sont presque terminées. » Ferdinand, on le voit, semble plus préoccupé de calmer l'impatience de son frère qu'inquiet de la santé de Rubens, et le pire pour lui serait que les tableaux ne fussent pas finis. Pendant ce temps, le pauvre maître se débat contre des douleurs de plus en plus vives. Elles ne triomphent pourtant pas de son courage. Quand le travail lui est interdit, il cherche de son mieux à remplir ces longues et cruelles journées de souffrance.

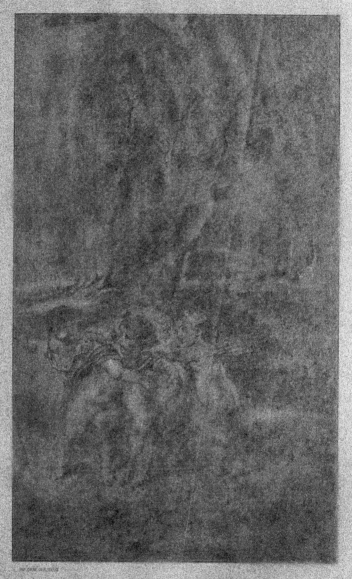

XL. — *Étude pour le « Repos en Égypte », du Musée du Prado.*

de l'horizon bleuâtre, le soleil prêt à disparaître, qui colore
........... cette suave et souriante idylle.

..... impressions que son séjour à la campagne procurait à
..., il n'..ait plus longtemps à les goûter, et lorsque, pendant l'au-
.. de 163., la mauvaise saison vint le chasser de Steen, il ne devait
.... y revenir. Dès son retour à Anvers, il se voyait assailli par tous les
.. qui l y attendaient et auxquels, avec sa vie très en vue, il ne pou-
..t se dérober. Toujours disposé à rendre service, il s'intéressait aux
..avaux de ses confrères, leur donnait des conseils, leur procurait des
.ommandes, s'occupait de leurs familles et des orphelins qu'ils laissaient.
C'est ainsi que, le 22 juillet 1637, il avait pu marier sa pupille Anne
Brueghel avec un artiste de grand talent, son ami, le jeune David Teniers,
.. commençait à jouir de la faveur du roi d'Espagne.

.... cours moments de répit que la goutte laissait à Rubens étaient
consacrés à l'exécution des peintures dont Philippe IV continuait à presser
l'envoi ; mais les lettres de l'archiduc Ferdinand à son frère nous appren-
nent que ces moments devenaient de plus en plus rares. Le 10 Jan-
vier 1640, répondant de annonce « qu'une nouvelle
atteinte de goutte a empêché et qu'un rapport a
été demandé en France pour les plus grandss
ne pourraient les emporter. Le premier qui partira se chargera de ceux
qui sont terminés et secs ». Cependant, l'état du maître s'aggravait tou-
jours. et le 5 avril suivant, l'archiduc devait encore expliquer à son frère
la cause du retard qu'avait subi cet envoi : « Au sujet des peintures dont
me parle V. M., il nous est arrivé un grand ennui, Rubens étant perclus
des deux mains depuis plus d'un mois, avec peu d'espoir de reprendre
les pinceaux. Il essaie de se soigner, et il est possible qu'avec la chaleur
son état s'améliore ; sinon ce sera grande pitié que les trois grandes
peintures restent inachevées. J'assure V. M. que je ferai de mon côté
tout le possible ; quant aux dix petites, elles sont presque terminées. »
Ferdinand, on le voit, semble plus préoccupé de calmer l'impatience de
son frère qu'inquiet de la santé de Rubens, et le pire pour lui serait que
ces tableaux ne fussent pas finis. Pendant ce temps, le pauvre maître se
....... des douleurs de plus en plus vives. Elles ne triomphent
........ de son courage, et, il cherche
. à remplir ces longues et cruelles journées de souffrance.

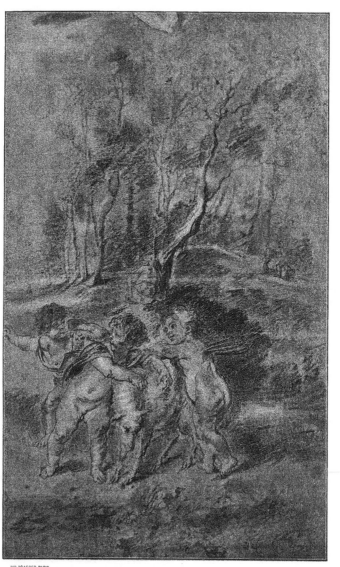

S'il ne peut plus écrire lui-même, il dicte les réponses aux lettres qu'il reçoit. Un amateur anglais nommé Norgate, de passage à Anvers, ayant remarqué dans son atelier une vue de l'Escurial prise de la montagne, avec les étangs et la route de Madrid se perdant à l'horizon, avait parlé à Charles I^{er} de ce paysage qu'il croyait de Rubens, et le roi, désireux de l'acquérir, avait chargé Gerbier de s'occuper de cette affaire. Rubens s'empresse de détromper le roi, « le tableau n'est pas de sa main, mais fait entièrement par un peintre des plus communs qui s'appelle Verhult (1), de cette ville, d'après un mien dessin, exécuté sur le lieu même ». Charles I^{er} persistant dans son désir d'avoir ce paysage, Rubens apprend à Gerbier qu'il l'a fait terminer par Verhult, « selon la capacité de l'artiste, mais avec ses conseils », et qu'on vient de l'expédier en Angleterre. Le maître « souhaite que l'extravagance du sujet puisse donner quelque récréation à S. M. », et c'est pour lui l'occasion de rappeler avec une foule de détails précis l'excursion qu'il a faite à l'Escurial, en compagnie de Velazquez (2).

Une autre fois, ses souvenirs sont ramenés vers l'Italie par l'envoi que lui a fait le sculpteur flamand, François Du Quesnoy, qui lui adresse de Rome en présent plusieurs maquettes et les moulages de deux figures d'enfants que celui-ci a exécutées pour le tombeau du sieur van Huffel dans l'église de l'*Anima*. Très touché de cette attention délicate du *Fiammingo*, Rubens le remercie avec effusion. Il s'excuse « de ne pas savoir mieux louer toute la beauté de ses sculptures, car il semble que ce soit là un ouvrage de la nature plutôt que de l'art, comme si la vie elle-même avait attendri le marbre. Les éloges qu'a mérités sa statue de Saint André, récemment découverte, sont arrivés jusqu'à moi, dit-il, et je me réjouis pour moi-même, et d'une manière générale avec tous nos compatriotes, de la gloire qui en a rejailli sur notre pays. Si je n'étais pas retenu par l'âge et par la goutte qui me rendent absolument inutile, j'irais auprès de vous jouir de la vue et admirer la perfection d'une œuvre si remarquable. J'espère, du moins, voir V. S. parmi nous et la Flandre, notre très chère patrie, se parera un jour de la célébrité éclatante de vos œuvres. Je souhaiterais pourtant que ce jour arrivât avant de fermer à la lumière mes yeux avides de contempler les merveilles que vous avez faites ».

(1) Jean Wildens avait été son élève avant d'entrer dans l'atelier de Rubens.
(2) Nous avons déjà cité les principaux passages de cette lettre. V. page 407.

Le 5 avril 1640, le jour même où l'archiduc transmettait à son frère les nouvelles alarmantes qu'il avait reçues de la santé de Rubens, celui-ci, toujours empressé à rendre service, donnait à Lucas Faydherbe et signait, de sa propre main, l'attestation la plus élogieuse pour sa personne et pour son talent, certifiant que « son élève ayant demeuré chez lui pendant plus de trois ans, il avait pu, à l'aide de ses conseils et à raison des affinités qui existent entre la peinture et la sculpture, faire dans son art les plus grands progrès, grâce à ses aptitudes et à son travail; qu'il avait exécuté pour lui divers ouvrages en ivoire d'un travail achevé et digne de louanges, comme le prouvent ces ouvrages; que parmi eux, le plus remarquable est une statue de Notre-Dame, destinée à l'église du Béguinage de Malines, qu'il a faite seul et sans aucun aide, morceau d'une si grande beauté que, de l'avis du maître, il n'est pas, dans toute la contrée, de sculpteur capable de mieux faire. En conséquence, Rubens pense qu'il est du devoir de tous les seigneurs et magistrats des villes de le favoriser et de l'encourager par des distinctions, des franchises et des privilèges, afin de le décider à fixer chez eux son domicile et à embellir leurs demeures de ses ouvrages ». Venant d'un tel homme, cette attestation si flatteuse pour Faydherbe ne pouvait manquer d'être utile à sa carrière. Elle avait probablement, d'ailleurs, favorisé la conclusion d'un mariage projeté par Faydherbe, car en même temps que cet écrit était de nature à lui procurer des travaux pour l'avenir, il devait aussi rassurer les parents de la jeune fille à la main de laquelle il aspirait. En tout cas, le sculpteur avait, le 1er mai 1640, épousé cette jeune fille, nommée Marie Smeyers, et Rubens, heureux d'avoir pu contribuer au bonheur de son élève, lui écrivait à la date du 9 mai suivant, la lettre que nous reproduisons ici en entier :

« Monsieur,

« J'ai appris avec grand plaisir que, le 1er de ce mois, vous avez planté le mai dans le jardin de votre très chère amie. J'espère qu'il y prendra bien et qu'en son temps il vous donnera des fruits. Ma femme, mes deux fils et moi nous vous souhaitons de tout notre cœur, à vous et à votre chère compagne, tous les bonheurs et les satisfactions les plus durables dans l'état du mariage. Ne vous pressez pas de faire pour moi le petit enfant d'ivoire; vous avez en ce moment à vous occuper d'un

autre travail d'enfant de plus haute importance. Dans tous les cas,
votre visite nous sera toujours très agréable. Je pense que ma femme
passera sous peu de jours à Malines en se rendant à Steen et elle aura
alors le plaisir de vous transmettre verbalement tous nos vœux. Entre
temps, veuillez présenter mes bien cordiales salutations à monsieur votre
beau-père et à madame votre belle-mère. J'espère que votre bonne con-
duite augmentera de jour en jour la joie qu'ils éprouvent de cette alliance.
J'adresse les mêmes vœux à monsieur votre père et à madame votre mère,
qui doit bien rire, à part soi, de voir que votre projet de voyage en Italie
ait avorté et, au lieu de perdre son fils bien-aimé, d'avoir, au contraire,
gagné une fille qui bientôt, avec l'aide de Dieu, la rendra grand'mère. Et
sur ce, je demeure toujours et de tout mon cœur, votre, » etc.

Au ton de cette lettre, aux plaisanteriès un peu grivoises que s'y
permet Rubens, plaisanteries qui, du reste, étaient dans le goût de cette
époque, on pourrait croire que c'est en pleine santé qu'il l'écrivait, tant
elle respire de bonne humeur et de franche gaieté. On dirait qu'il se
reprend avec quelque confiance à la vie, et c'est cependant avec cette lettre
que se termine ce qui nous a été conservé de sa correspondance. Elle
coïncidait du moins avec un mieux momentané dans son état, car l'ar-
chiduc qui, de Bruxelles, se tenait au courant de sa situation, informait,
le 2 mai, Philippe IV de cette amélioration : « Rubens avait offert de ter-
miner aux environs de Pâques les grandes peintures et les dix petites
restantes. » Mais l'illusion ne devait pas être de longue durée. Le 20 mai,
Ferdinand est obligé de constater que les peintures en sont toujours au
même point. Ce n'est plus aux environs de Pâques, c'est vers la Saint-
Jean qu'il espère les faire partir, « en y mettant toute la presse possible,
et encore Rubens ne peut le garantir ». A ce moment, en effet, ses souf-
frances étant devenues de plus en plus vives, le grand homme, cette fois,
sent qu'il n'a plus longtemps à vivre, et, gardant en face de la mort pro-
chaine le courage et la simplicité avec lesquels il l'a toujours envisagée,
il veut, pendant qu'il est encore en pleine possession de ses facultés, régler
d'une façon définitive ses affaires. Peut-être est-ce sur la demande de sa
femme qu'il tient à stipuler la situation de cette dernière, celle des deux
fils nés de son premier mariage et celle des enfants qu'il a eus d'Hélène,
plus nettement encore qu'il ne l'avait fait dans le testament de 1631 et le
codicille qu'il y ajoutait le 16 septembre 1639. Mandé au logis de l'artiste,

maître Toussaint Guyot, notaire officiel du Conseil secret de Sa Majesté, déclare suivant les formules consacrées que sont comparus devant lui « Messire Rubens, chevalier, et sa femme légitime Hélène Fourment, tous deux connus de lui, sains de cœur, d'esprit et de mémoire,... bien que le prénommé Sire soit souffrant de corps et alité ». Ce n'est donc pas sous forme de dispositions prises isolément par Rubens, mais sous forme de testament réciproque qu'est rédigé cet acte qui témoigne une fois de plus des sentiments d'ordre et d'équité auxquels à ce moment suprême le maître tient à se conformer (1).

Le testament annule toutes les dispositions prises antérieurement par les deux conjoints qui choisissent pour lieu de leur sépulture l'église Saint-Jacques et abandonnent le soin de régler leurs funérailles au bon vouloir du dernier survivant, des exécuteurs testamentaires et tuteurs des enfants mineurs. Une somme de 100 florins est laissée à la fabrique de l'église et une autre de 500 florins aux pauvres honteux de la ville d'Anvers. Le testateur déclare que si de son vivant il n'a pas été livré au Sr J. Moermans une peinture semblable à celle qu'il lui a promise, on lui donnera satisfaction immédiatement après sa mort. Messire Albert Rubens, fils aîné de Mme Isabelle Brant et secrétaire du Conseil secret de Sa Majesté, prélèvera sur la succession tous les livres de la bibliothèque et, par moitié pour chacun avec son frère Nicolas, toutes les agates et médailles, excepté les vases en agate, jaspe ou autres pierres précieuses, sous la condition de ne pouvoir vendre lesdites agates et médailles que d'un commun accord et « de n'élever au sujet des dispositions du testament aucune contestation, ni litige, sous peine de déchéance des legs ainsi prélevés ».

« Si le testateur meurt le premier, il donne, lègue et délaisse une part d'enfant à la dame testatrice, son épouse légitime, dans tous les biens laissés par lui, en dehors des bijoux qui lui ont été donnés par son mariage (et la liste de ces bijoux est donnée à la suite), ainsi que tous les vêtements de laine, soie, or et argent, et le linge servant à son usage personnel, comme aussi la moitié de tous les biens de communauté et

(1) Une copie complète de cette pièce si intéressante découverte récemment dans les archives du château de Gaesbeek appartenant à Mme la marquise Arconati-Visconti, a été communiquée au public par M. J. Camphout, puis traduite dans ses principales dispositions par M. Ed. Bonaffé (*Gazette des Beaux-Arts*, 1891, II, p. 205) et enfin publiée intégralement par M. P. Génard dans le *Bulletin Rubens*, 1895, p. 125.

d'acquêts qui lui reviennent suivant les droits ou usages de cette ville et selon le contrat de mariage passé le 4 décembre 1630 et le privilège concernant les meubles qui reviennent à l'épouse légitime, d'après les droits et usages de cette ville. Donnant, léguant et délaissant le reste à Albert et Nicolas Rubens, ses fils du premier lit, et aux enfants nés ou à naître (1), par la grâce de Dieu, de son présent mariage, pour être acceptés et partagés également entre eux et son épouse légitime, après en avoir fait un état et inventaire convenables, sans qu'aucun des enfants puisse être avantagé en aucune façon.... Retenant que les enfants du premier lit pourront accepter et conserver la moitié de la Maison et Seigneurie de Steen, avec les terres, bois et prés en dépendant,... en indemnisant pour cette moitié les héritiers communs de 50 000 florins une fois payés,... la dame testatrice devant en garder l'autre moitié en toute propriété. »

Les joyaux d'or, d'argent, les diamants et autres pierres précieuses faisant partie de la succession devront être prisés par des personnes compétentes pour être divisés en autant de lots qu'il y aura d'héritiers et tirés ensuite au sort.... « Pour ce qui concerne les tableaux, statues et autres œuvres d'art, ils devront être vendus en temps et lieu favorables, publiquement ou de la main à la main, de la manière la plus avantageuse, et cela sur l'avis des peintres S^rs François Snyders, Jean Wildens et le susnommé Jacques Moermans, excepté les portraits des deux épouses légitimes du testateur et les siens y correspondant, qu'il désire voir suivre leurs enfants respectifs, et la peinture dite la *Pelisse* qu'il donne à sa présente épouse, sans que le montant en soit porté à l'actif de la succession. Et en excepte également tous les dessins qu'il a réunis ou faits lui-même, qu'il ordonne de garder au profit d'un de ses fils qui voudrait s'appliquer à l'art de la peinture, ou, à son défaut, à l'une de ses filles qui viendrait à épouser un artiste peintre réputé, et cela jusqu'au moment où le plus jeune de ses enfants aura atteint l'âge de dix-huit ans ; et dans le cas où ni l'une ni l'autre de ces hypothèses ne se réaliserait, les dessins devraient être vendus et le prix de la vente partagé comme les autres biens. »

Les dispositions qui suivent sont relatives au cas où Hélène mourrait

(1) Cette dernière disposition visait l'enfant dont Hélène était enceinte à ce moment.

la première. Tout avait donc été prévu dans cette longue pièce rédigée
avec le soin le plus minutieux afin de ne laisser aucune place à des
contestations possibles, et il n'avait pas fallu moins que l'énergie héroïque
de Rubens pour suffire, épuisé comme il l'était, à la fatigue d'une pareille
formalité. A cette date du 27 mai, en effet, le grand artiste n'avait plus que
trois jours à vivre. Il est probable que, dans la crise qui devait l'emporter,
l'une de ses jambes s'était ouverte, car, dans les comptes de tutelle
qu'Hélène rendit le 7 novembre 1645, nous voyons figurer les honoraires
payés aux docteurs Lazarus et Spinola et à MM. Henri et Daepe,
barbiers, « pour soins donnés aux pieds du défunt ». Le bruit de la
gravité de la maladie de Rubens s'était répandu à Bruxelles, et, le 31 mai,
Gerbier, qui s'y trouvait à ce moment, mandait à Londres à un sieur
Murray que son état était désespéré et que les médecins les plus réputés
avaient été envoyés de Bruxelles, peut-être par l'archiduc, pour essayer
de le soulager. Mais toute leur science devait être inutile, et, alors que
Gerbier écrivait cette lettre, Rubens était déjà mort depuis la veille, le
30 mai à midi, âgé de soixante-quatre ans moins un mois. Dès le soir
même de ce jour, suivant la coutume du temps, son corps était porté à
l'église Saint-Jacques, pour y être provisoirement déposé dans le caveau
funéraire de la famille Fourment.

TÊTE A LA PLUME.
(Fac-similé d'un Dessin de la collection du Louvre.)

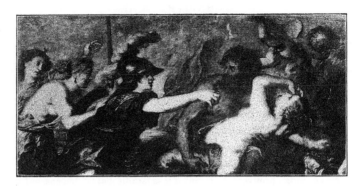

RAPT DE PROSERPINE (FRAGMENT).
(Musée du Prado.)

CHAPITRE XXII

FUNÉRAILLES MAGNIFIQUES FAITES A RUBENS. — PARTAGE DE SA SUCCESSION. — VENTE DE SES TABLEAUX ET DE SES COLLECTIONS. — CHAPELLE SÉPULCRALE DE L'ÉGLISE SAINT-JACQUES. — TABLEAU DE LA *Vierge entourée de Saints.* — L'ARTISTE, L'HOMME ET SON ŒUVRE.

TÊTE DE FAUNE.
(Musée du Louvre.)

L A population d'Anvers s'était sans doute associée tout entière au deuil de la cité qui perdait en Rubens le plus illustre de ses enfants. Et cependant aucun document ne témoigne de l'effet produit par la disparition du grand artiste dont les œuvres et la gloire avaient tenu une telle place dans l'histoire de la Flandre à cette époque. Les poètes et les écrivains de ce temps, si empressés d'ordinaire à prodiguer des éloges hyperboliques à des hommes aujourd'hui complètement oubliés, ont gardé un silence absolu sur cette mort qui pourtant eût fourni si ample matière aux panégyriques ampoulés auxquels se complaisait leur préciosité. Ainsi que le remarque M. Max

Rooses (1), à peine peut-on citer, dans le *Protée d'Anvers* d'Alexandre van Fornenbergh, le vers consacré à Rubens et dans lequel il se déclare impuissant à chanter ses louanges. « Autant vaudrait, dit-il, essayer d'égaler avec un noir charbon les rayons d'or du soleil ». Mais, à défaut de témoignages publics, les comptes de tutelle rendus en 1645 par Hélène Fourment nous fournissent de curieux détails sur les funérailles de Rubens, détails caractéristiques pour cette époque et dont quelques-uns avaient été prescrits par le maître lui-même. La pompe et la magnificence de ces funérailles, qui eurent lieu le 2 juin 1640, trois jours après sa mort, prouvent du moins que sa famille n'avait rien épargné pour lui rendre des honneurs dignes de lui. Cercueil en bois orné d'incrustations, cierges et flambeaux garnis de croix de satin, tenture de l'église entière avec des draperies ornées des armoiries du défunt et six rapières de deuil préparées par l'armurier Henri Nys, fournitures d'éventails, de gants, de capes, de manteaux et de vêtements complets à tous les serviteurs et à un grand nombre des invités, service solennel de première classe avec sonnerie des cloches à toute volée, chants du *Miserere* et du *Dies Iræ* par la maîtrise de la cathédrale, assistance de toutes les corporations d'Anvers, de membres du clergé et de représentants des divers ordres religieux : Prêcheurs, Augustins, Minimes, Capucins, Déchaux, Pères de Notre-Dame, Mineurs, etc., rien ne manquait à l'éclat de cette solennité (2). A l'issue de la cérémonie, d'après les ordres mêmes de Rubens, quatre repas funéraires avaient été servis: l'un, à la maison mortuaire pour les parents et les amis; un autre, à l'hôtel de ville pour les messieurs du Magistrat, le trésorier de la ville et quelques autres personnages priés; un troisième à l'auberge du *Souci d'Or* pour la confrérie des *Romanistes* dont Rubens avait été un des dignitaires les plus zélés ; enfin, le quatrième à l'auberge du *Cerf* pour les membres de la Gilde de Saint-Luc et de la Société du *Violier*, formant un total de trente-quatre convives. L'hôtelier des *Armes de France* avait, de son côté, reçu une somme de 26 florins pour fourniture de ce vin d'Ay, que goûtait fort le défunt. En outre, on avait servi à manger aux R. P. Capu-

(1) *Malerschule Antwerpens*, p. 252
(2) Nous empruntons la plupart de ces détails et ceux qui concernent le partage de la succession de Rubens au précieux recueil de M. Génard : *Anteekeningen over den grooten Meester*. Anvers, 1877, in-4°.

cins, aux Carmes, et une collation avec du *pain blanc* aux sœurs Clarisses. Le total des dépenses faites à cette occasion par la famille s'élevait à environ 1 000 florins. Les pauvres n'avaient pas été oubliés : une somme de 100 florins était léguée à la fabrique de l'église Saint-Jacques et une autre de 500 florins aux aumôniers de la ville pour être distribuée aux pauvres honteux. De plus, 800 messes mortuaires pour le repos de l'âme de Rubens furent célébrées dans diverses églises spécifiées : à Anvers, à Malines et à Ellewyt, la paroisse de Steen. Enfin, pendant six semaines consécutives, chaque jour une messe fut dite à l'église Saint-Jacques par le chapelain Willem van Meldert et durant tout ce temps cette église resta tendue des draperies de deuil.

Suivant l'usage d'alors, le testament avait été ouvert le jour même de l'enterrement, et le 8 juin et jours suivants il fut procédé à l'inventaire des tableaux, meubles, objets d'art, lettres, titres de rente et propriétés faisant partie de la succession, afin d'établir le partage entre les héritiers, conformément à la volonté du testateur. C'était là une opération longue et compliquée, entraînant une foule de formalités, car il s'agissait d'une grosse fortune dont l'actif, tous frais déduits, peut être évalué à plus d'un million et demi de notre monnaie. Les consciencieuses recherches de M. P. Génard (1) nous renseignent également sur la répartition des principaux éléments de cette fortune acquise par le travail, accrue par l'ordre et l'intelligence du grand artiste. Sa composition très variée et très judicieuse atteste une fois de plus le sens pratique qui était un des traits saillants de son caractère et de son talent. Des rentes d'emprunts de villes ou d'États, des sommes prêtées sur simples billets ou sur hypothèque à des particuliers, entraient pour une part assez notable dans cette fortune; mais les biens-fonds situés, en général, dans le voisinage d'Anvers représentaient une somme encore plus importante. Les deux plus considérables de ces immeubles étaient, de beaucoup, la maison du Wapper et la Seigneurie de Steen que Rubens n'avait pas cessé d'accroître jusqu'à sa mort, car, peu de jours avant, le 8 mai 1640, il achetait encore une pièce de terre contiguë à ce domaine. Mise en vente, la maison d'Anvers ne trouva pas d'acquéreur et fut laissée à Hélène pour y demeurer, moyennant un loyer annuel de 400 florins, jusqu'à ce qu'en

(1) *P. P. Rubens*, p. 40 à 111.

166o un marchand nommé J. Van Eyck, échevin de la ville, en devînt possesseur (1). Quant au domaine de Steen, il ne fut vendu qu'en 1682. Le mobilier garnissant ces deux habitations avait été inventorié et estimé en même temps que les tableaux, les objets d'art et l'argenterie qui, après la naissance de Constantia Albertina (2 septembre 1641), la fille posthume de Rubens, fut partagée par lots entre les héritiers, suivant les dispositions du testament. Cette argenterie et les bijoux avaient été évalués à la somme de 16 674 florins par deux joailliers. Les plus précieux de ces bijoux, une grande bague en diamants taxée 6 900 florins, fut gardée par Hélène qui, on le sait, avait droit à la moitié du total, plus une part d'enfant. Albert, le fils aîné, paya une soulte d'environ 1 500 florins pour conserver, en souvenir de son père, un collier de diamants avec *Croix à la Mode* et un collier de petites roses, le tout estimé 2 460 florins, et Nicolas eut pour lui le cordon de chapeau orné de diamants, don du roi d'Angleterre. La belle chaîne d'or, donnée également par Charles Ier, était comprise dans le lot d'Hélène; elle fut, d'après ses ordres et avec l'assentiment des tuteurs des enfants, envoyée à la fonte et rapporta la somme nette de 3 122 florins; seule, la médaille qui y était attachée fut gardée par la famille. Une autre aliénation qui, si elle n'était pas nécessitée par des dispositions légales, semblerait encore plus choquante est celle des vêtements composant la garde-robe de Rubens qui furent presque aussitôt après sa mort, achetés 1 093 florins par un Sr Lindemans, marchand fripier. Quelles que fussent les dispositions de la loi, il est probable qu'il eût été possible de les éluder en cette occasion et l'on aimerait à ignorer pareils détails qui jurent un peu avec la situation de fortune de la famille. Ajoutons, pour en finir avec ces souvenirs de Rubens, que plusieurs autres objets précieux qui lui avaient appartenu sont restés en possession de personnes de sa descendance, notamment l'aiguière et le plat d'argent qui font partie de la collection du baron C. de Borrekens à Anvers, ainsi que le diamant placé au centre du cordon de chapeau donné par Charles Ier et qui appartient aujourd'hui à M. le chevalier J. van Havre. Enfin l'épée avec laquelle Rubens avait été armé chevalier en Angleterre et le diplôme de cette dignité qui figuraient à l'Exposition des Beaux-Arts organisée à Anvers

(1) Elle était devenue la propriété d'un de ses parents, le chanoine Hilwerve, lorsque Harrewyn, en 1684 et 1692, grava les deux planches que nous avons reproduites.

en 1854 y avaient été envoyés par M. le comte A..van der Stegen, de Louvain.

Les médailles, bas-reliefs et antiquités de toute sorte tenaient une grande place dans les collections de Rubens, et l'inventaire dressé après

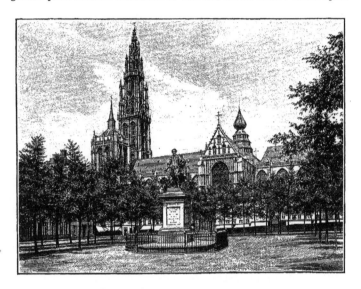

LA CATHÉDRALE D'ANVERS ET LA STATUE DE RUBENS.
(Dessin de Boudier, d'après une Photographie.)

sa mort nous apprend qu'ils se trouvaient « dans la Tour de la maison du défunt », c'est-à-dire dans cette *Rotonde* dont la gravure de Harrewyn nous donne le dessin. On sait que ces antiquités étaient échues, hors part, à Albert et à Nicolas par moitié, et que la riche bibliothèque du maître faisait également l'objet d'un legs spécial en faveur d'Albert.

Quant aux papiers et à la correspondance très étendue que. Rubens avait entretenue avec les artistes, les érudits et les hommes d'État le plus en vue de son époque, il est probable qu'ils étaient demeurés entre les mains d'Hélène et surtout d'Albert Rubens qui, succédant à son père dans la charge de secrétaire du Conseil privé, avait un intérêt plus particulier à être mis en leur possession. Les recueils de lettres de Rubens ont fait, nous l'avons dit, l'objet de plusieurs publications; mais il est

permis de croire que ces recueils ne contiennent qu'une très faible partie
de celles qu'il a écrites. Que sont devenues les autres? On l'ignore, et la
perte de ces manuscrits est de tout point regrettable, car, malgré l'abon-
dance des renseignements dont nous disposons déjà sur le grand artiste,
il est probable qu'ils nous auraient encore révélé bien des traits nouveaux
sur sa vie. Avec M. P. Génard, nous nous refusons à croire que l'un ou
l'autre de ses héritiers ait eu le courage d'anéantir ces papiers, et nous
conservons l'espoir que quelque jour ce précieux dépôt sera livré au
public. Cet espoir, d'ailleurs, s'est en partie réalisé en ces derniers
temps par la communication des archives du château de Gaesbeek due à
la gracieuse libéralité de M^me la marquise Arconati-Visconti, alliée à la
famille d'Albert Rubens.

Nous avons vu que, d'après le testament de Rubens, les dessins d'autres
maîtres réunis par lui ou les siens propres ne pourraient être vendus
que lorsque le dernier de ses enfants aurait atteint l'âge de dix-huit ans et
seulement dans le cas où aucun de ces enfants, ni aucun des maris que
pourraient avoir les filles ne manifesterait une sérieuse vocation pour la
peinture. C'est, en effet, ce qui devait arriver. A la date fixée, c'est-à-dire
en 1659, la vente des dessins fut donc réalisée, et c'est à cette époque
qu'eut lieu leur dispersion dans les principaux cabinets de l'Europe. Le
célèbre amateur Ev. Jabach en avait acquis un assez grand nombre,
et les pièces les plus remarquables que nous possédons au Louvre,
proviennent des deux cessions qu'il en fit à Louis XIV en 1671 et
en 1676, ou de la collection de Crozat qui tenait également les siens de
Jabach.

Les tableaux que possédait Rubens formaient la partie la plus intéres-
sante pour nous de ses collections. En dehors des portraits de famille
qui, suivant les intentions du maître, devaient être prélevés par les ayants
droit, ses héritiers gardèrent, au prix de l'estimation qui en fut faite par
les soins de F. Snyders, de J. Wildens et de Moermans, plusieurs de ces
tableaux de sa succession. Hélène, à qui était réservée la peinture connue
sous le nom de la *Pelisse*, choisit en outre pour sa part : La *Conversation*
à la mode (un des exemplaires du *Jardin d'Amour*), la *Danse de Paysans*
italiens (la *Ronda* du Prado), une *Nuit de Noël*, le portrait de Jean
Rubens, père de son mari, celui de sa sœur Suzanne, mariée en secondes
noces à Arnold Lunden, qu'elle paya 300 florins à la masse et qui fut

acheté en 1822 plus de 72 000 francs (le fameux *Chapeau de Poil* de la National Gallery), trois études de têtes de capucins et probablement aussi tous les tableaux qui se trouvaient à Steen et qui avaient été évalués 321 florins. Albert Rubens, outre le beau portrait de son père avec Isabelle Brant (Pinacothèque de Munich), prit pour lui plusieurs autres portraits de famille, notamment ceux de ses grands parents Jean Rubens et Maria Pypelincx, quatre portraits ou études d'après Suzanne Lunden, un grand paysage avec une vue de Steen estimé 1 250 florins et plusieurs autres peintures peu importantes; quant à Nicolas, son frère, il n'avait repris à son compte que des copies et des œuvres non terminées ou de peu de valeur. Plusieurs autres tableaux et copies furent donnés en souvenir à des amis et à des personnes qui avaient rendu des services au défunt ou à sa famille, notamment à deux médecins venus de Malines en consultation à Steen. D'autres peintures furent vendues de la main à la main aux prix de l'estimation.

En dehors de ces achats, un certain nombre de tableaux commandés par le roi d'Espagne n'avaient pu, nous l'avons dit, être terminés à cause des progrès de la maladie de Rubens. Poursuivant l'active correspondance qu'il avait déjà entretenue à cet égard avec son frère, l'archiduc Ferdinand lui écrivait de Gand, à la date du 10 juin 1640 : « Rubens est mort il y a dix jours, et je puis assurer à Votre Majesté que j'en ai été très affecté à cause de l'état où sont les peintures : l'une des deux grandes est presque finie, l'autre esquissée et les deux plus petites très avancées. Je prie donc Votre Majesté de me dire ce qu'elle désire que je fasse : si je dois les envoyer ainsi, ou s'il faut les faire achever par un autre artiste. Il n'y en a ici que deux auxquels ce soin pourrait être confié, bien qu'ils soient très inférieurs à Rubens. L'un d'eux est son premier collaborateur, qui a travaillé à un grand nombre des ouvrages de son maître; mais comme celui-ci était toujours près de lui, il ne cessait pas de le diriger et l'on ne peut savoir ce qu'il ferait livré à lui-même, car en somme il n'a jamais été qu'un collaborateur. L'autre est Cray (G. de Crayer), un maître très renommé, particulièrement pour les grandes figures; c'est lui qui a peint mon portrait que j'ai envoyé à Votre Majesté l'an passé. Il était peu l'ami de Rubens; aussi celui-ci ne l'avait-il chargé d'aucune des peintures qui ont été faites pour Torre de la Parada, et je ne sais s'il existe d'œuvre de lui en Espagne. » On remarquera le laconisme de cette lettre en ce qui

touche la mort de Rubens. Ferdinand la mentionne en passant, sans un mot de regret pour la perte du grand artiste qui s'est montré si dévoué à sa famille et qui, en proie à de cruelles souffrances, a jusqu'au bout lutté contre la maladie et la fatigue pour le satisfaire. En réalité, ce qui préoccupe surtout l'archiduc, ce sont les tableaux qu'il a laissés inachevés. Il y revient à diverses reprises dans sa correspondance, particulièrement dans la lettre suivante datée du camp de Reveretz, le 23 septembre 1640. « Depuis que j'ai écrit à Votre Majesté au sujet des peintures de Rubens, j'ai reçu avis que van Dyck doit venir à Anvers aux environs de la Saint-Luc, et comme il est à la fois un grand peintre et un disciple de Rubens, j'ai cru bon de différer la remise à un autre avant d'avoir parlé à van Dyck et de voir s'il pourrait les finir, ce qui, je n'en doute pas, serait le meilleur parti possible. Mais il a son humeur et je ne puis rien assurer à Votre Majesté. Les peintures terminées partiront par les courriers, ainsi que Votre Majesté me le mande, bien que quelques-unes soient de telles dimensions qu'ils ne pourraient les emporter : celles-là partiront donc avec les autres et le passeport. Il y en a beaucoup d'excellentes dans l'atelier de Rubens, et pour éviter toute erreur et me conformer plus sûrement au goût de Votre Majesté, je lui envoie le Catalogue de toutes pour qu'elle me donne ses ordres ; la réponse me parviendra certainement assez à temps car ce catalogue doit être imprimé et envoyé dans toute l'Europe. » Dans les lettres qui suivent, Ferdinand continue à tenir son frère au courant de l'achèvement des peintures. Le 10 novembre 1640, il lui écrit de Bruxelles : « qu'on y travaille en hâte ; j'espère, dit-il, que les trois seront bientôt terminées. La quatrième n'a été qu'ébauchée par Rubens et je n'ai pas demandé à van Dyck de la finir, ni d'achever les autres, à cause de la presse où nous sommes ». Van Dyck d'ailleurs, ainsi qu'on devait s'y attendre, n'avait pas consenti à terminer un ouvrage commencé par un autre. En pleine possession de son talent, jouissant de toute la faveur de Charles Ier, il n'était pas disposé à distraire pour de pareilles tâches un temps que lui disputaient les grands seigneurs anglais, jaloux d'avoir de ses œuvres. Sans insister à cet égard, Ferdinand avait eu le bon esprit « de lui confier la commande de ce même sujet dans les mêmes dimensions pour qu'il l'exécute à sa guise, et il est parti pour l'Angleterre enchanté de ce travail ». Quelques jours après (2 février 1641), l'archiduc informe Philippe IV qu'il a maintenant à Bruxelles « toutes

les peintures, qu'elles sont vraiment fort belles et, à ce qu'il espère, du goût de Sa Majesté. « Il n'en manquera plus qu'une seule des deux grandes, et le peintre qui s'en est chargé a promis de la terminer dans un mois. » Le 9 mars, les tableaux sont, en effet, partis et dans la dernière lettre que

nous ayons sur cette affaire (1), l'archiduc prévient le roi d'Espagne que « la peinture est très avancée, mais qu'elle ne sera pas finie avant la fin d'août; il espère qu'elle sera très réussie, car le peintre fait de son mieux et comme il commence à prendre de la réputation, il s'efforce de succéder à celle de Rubens».
(20 juillet, du camp de Morbeq.) C'est de Jordaens et de l'*Andromède* du Prado qu'il s'agit ici;

MARTYRE DE DEUX SAINTS,
(Musée Boymans,)

les comptes de la succession mentionnent, en effet, une somme de 240 fl. payée à cet artiste par la famille pour avoir terminé cette *Andromède*, ainsi qu'un *Hercule* destiné également à Philippe IV. De son côté, Philippe Le Roy avait versé le 24 juin 1641 aux héritiers de Rubens 4 200 fl. pour prix de ces deux tableaux, ainsi que d'un *Enlèvement des Sabines* et d'une autre peinture, le tout livré au roi d'Espagne. Ce dernier, jaloux comme il l'était de réunir dans ses collections le plus grand nombre possible d'œuvres du maître, ne manqua pas l'occasion qui lui était signalée par l'archiduc d'acquérir quelques-uns des meilleurs ouvrages restés dans l'atelier de Rubens. Don Francesco de Roxas fut chargé d'acheter pour le compte du roi 32 de ces tableaux parmi les-

(1) Toute la partie de cette correspondance entre Ferdinand et Philippe IV relative aux commandes du roi faites à Rubens, a été donnée par M. C. Justi dans le supplément de sa belle étude sur *Diego Velazquez*, II, p. 401 à 411.

73

quels on remarquait plusieurs copies de Titien : le *Sauveur tenant un globe dans sa main*, le *Martyre de Saint Pierre*, *Calisto*, *Vénus et Adonis*, *Vénus et Cupidon*, l'*Enlèvement d'Europe*, ainsi que des originaux de Titien, de Tintoret et de Paul Véronèse, notamment une *Dame avec un Chien*, une *Fiancée vénitienne* et une grisaille de ce dernier ; un paysage de Paul Bril et quatre autres d'Elsheimer ; enfin de Rubens lui-même : un *Carnaval*, des *Nymphes*, des *Soldats suisses*, la *Ronda*, une *Chasse au Cerf*, les *Pèlerins d'Emmaüs*, *Saint Georges*, trois *Nymphes avec une Corne d'abondance* et la *Vierge avec Saint Georges*, le tout pour une somme de 27 100 fl. pour laquelle le trésorier général des domaines, J. van Ophem, avait donné caution. Gaspard de Crayer; Salomon de Nobeliers et le Sr de Roxas qui s'étaient entremis dans cette affaire, reçurent chacun une peinture pour le soin qu'ils avaient pris. Le reste des tableaux fut vendu aux enchères d'après les conseils des trois artistes désignés par Rubens à cet effet. Un certain Fr. Hercke avait été, en conséquence, chargé de dresser le catalogue de tous ces tableaux et d'en faire une traduction française. Ce catalogue, imprimé par J. van Meurs, ne comprenait pas moins de 314 peintures, et à la suite, sans numéros : « trois toiles collées sur bois, représentant les *Triomphes de Jules César* d'après A. Mantegna, imparfaites ; six grandes pièces, imparfaites, contenant des *Sièges de Villes*, *Batailles* et *Triomphes de Henry Quatrièsme*, qui sont commencées depuis quelques années pour la Galerie du Luxembourg ; une quantité de visages au vif, sur toile et fonds de bois, tant de Monsieur Rubens que de Monsieur van Dyck,... quantité de copies,... aulcunes belles têtes antiques de marbre ; une quantité de figures modernes, etc. » Suit une énumération d'un assez grand nombre de sculptures en ivoire « de l'invention de feu M. Rubens » exécutées probablement par L. Faydherbe.

Le roi d'Espagne, l'empereur d'Allemagne, l'électeur de Bavière et le roi de Pologne s'étaient fait représenter par des agents spéciaux à la vente qui eut lieu le 17 mars 1642 et les jours suivants et qui se continua pendant les mois d'avril, de mai et de juin. Cette vente produisit une somme de 52 804 florins, et un autre lot de peintures qui était la propriété commune du défunt et des deux fils de son premier mariage fut également vendu 16 649 florins. A cette occasion, la famille donna une gratification de 300 florins au peintre Nicolas de la Morlette, qui s'était occupé de la

mise en état des tableaux, et elle versa aussi en deux fois à la veuve H. Snyers, qui tenait l'auberge du *Souci d'Or* où se faisaient ces ventes, 168 et 306 florins pour frais divers et rafraîchissements fournis aux amateurs qui y assistaient.

Le partage de la succession s'était effectué sans difficultés sérieuses entre les héritiers. A la date du 13 janvier 1643, Albert et Nicolas Rubens avaient, il est vrai, soumis au conseil de Brabant certaines objections au sujet de la masse de cette succession; mais le différend avait été arrangé à l'amiable, et ce qui le prouve, c'est que, le 29 mai suivant, Nicolas ayant besoin d'argent, Hélène consentait gracieusement, sur sa demande, à lui racheter moyennant une somme de 17500 florins un certain nombre de créances et de pièces de terre comprises dans sa part. Le mariage de la veuve de Rubens avec J. B. van Brœkhoven, seigneur de Bergheyke, échevin d'Anvers et conseiller de la Haute Cour de Bruxelles, qui eut lieu entre le 11 juillet et le 28 août 1645 (1), hâta la liquidation de l'héritage. Plusieurs biographes de Rubens se sont étonnés que la jeune femme ait ainsi échangé le nom illustre qu'elle avait porté contre celui de ce nouvel époux. Si la gloire toujours grandissante de Rubens a pu faire paraître choquante à leurs yeux une pareille union, il est juste de rappeler cependant qu'Hélène lorsqu'elle avait épousé le grand artiste n'était qu'une fillette de seize ans, qu'elle avait à peine vingt-six ans quand elle le perdit et que, restée seule et sans grande expérience de la vie pour élever ses enfants et administrer une grande fortune, elle était bien excusable, après cinq ans de veuvage, de chercher l'appui et les conseils que lui procurait son second mariage. Ajoutons à la louange du seigneur de Bergheyke qu'il se montra d'une correction parfaite à l'égard de la famille de Rubens, aussi bien dans le règlement définitif de la succession pendante qui fut signé le 9 avril 1646 que dans les derniers soins qui restaient à prendre au sujet de la sépulture du défunt.

Rubens, on le sait, tout en exprimant le désir d'être inhumé dans l'église Saint-Jacques, n'avait par son testament prescrit aucune disposition formelle à l'égard de cette sépulture. Mais, ainsi que ses héritiers le disaient dans la requête qu'ils adressaient à ce sujet au Magistrat d'Anvers, le grand artiste, consulté par les siens peu de jours avant sa mort, leur

(1) Jusqu'au 11 juillet, en effet, Hélène figure dans les actes officiels avec la qualification de veuve de Rubens et, à partir du 28 août, son mari intervient dans les actes qui suivent.

avait, avec sa modestie habituelle, répondu que, pour autant que sa
famille le jugeât digne de ce souvenir, elle ferait construire dans l'église
Saint-Jacques une chapelle destinée à recevoir sa sépulture et que, dans
ce cas, on y placerait « sa peinture de la *Vierge Marie avec les Saints,*
et la statue en marbre de la *Vierge aux sept douleurs* par Faydherbe ».
Dès la mort de Rubens, ses héritiers s'étaient occupés de réaliser ce vœu,
et après une convention conclue avec la fabrique de Saint-Jacques, le
21 novembre 1641, et approuvée successivement par le Magistrat et par
l'Évêque d'Anvers, cette fabrique, par un acte du 14 mars 1642, s'en-
gageait à construire, moyennant une somme de 5 ooo florins, une chapelle
dont la famille devait à ses frais et à sa guise compléter la décoration.
Enfin, en novembre 1643, les travaux étant terminés, les restes de Rubens
étaient déposés dans le caveau de cette chapelle où un service annuel,
fondé à perpétuité, devait être célébré en son honneur.

Les admirateurs de Rubens, de passage à Anvers, ne sauraient manquer
de faire un pèlerinage à l'église Saint-Jacques qui, outre la tombe du
grand artiste, contient un de ses derniers et de ses meilleurs ouvrages.
En dépit des mutilations qu'elle a subies, cette église, avec sa nef haute
et claire et sa chaire à prêcher, sculptée par Louis Willemssens en 1675,
est un des monuments les plus intéressants de la ville. Elle renferme de
plus un grand nombre d'œuvres remarquables de la peinture et de la
sculpture flamandes, que les noms de van Orley, d'Ambroise Franken,
de Frans Floris, de W. Cœbergher, de Diepenbeck, de C. Schut et de
van Dyck, ainsi que ceux des frères Jean et Robert Collyns de Nole
suffisent à recommander. Ici, le tombeau d'Henri van Balen, mort
en 1632, nous montre, peint par lui-même, le portrait de cet ancien con-
disciple de Rubens à l'atelier de van Noort, et celui de sa femme. A côté,
dans la Chapelle de la Sainte-Trinité, l'énigmatique tableau de *Saint
Pierre et la pièce d'argent du tribut*, donné en 1844 à l'église par un
de ses paroissiens, mérite d'être étudié avec attention pour toutes les
controverses qu'il a déjà soulevées (1); plus loin, la chapelle dédiée à
Saint Pierre et Saint Paul est devenue depuis 1515 la sépulture de la
famille Rockox et le précieux triptyque du *Jugement dernier* de Bernard
van Orley dont elle est décorée, nous offre les portraits des ancêtres du

(1) Voir p. 34.

bourgmestre Nicolas Rockox, l'ami de Rubens; une autre sépulture placée dans le pourtour du chœur est celle de N. Picquery, ce négociant d'Anvers, fixé pendant quelque temps à Marseille et qui, par son mariage avec Élisabeth Fourment, la sœur d'Hélène, était devenu le beau-frère de Rubens.

C'est la pensée remplie par les souvenirs qu'évoquent tous ces noms qu'on pénètre dans la chapelle située au fond du chœur dans l'axe de la grande nef et qui est consacrée aux sépultures de Rubens et de sa famille. Au-dessus de l'autel, une inscription gravée sur un cartouche en marbre blanc annonce cette destination. Suivant le désir du maître, le tableau de la *Vierge entourée de saints*, peint par lui, surmonte encore aujourd'hui l'autel, et la *Vierge aux sept douleurs*, de Faydherbe, a été placée au-dessus, dans une niche. Dans ce sanctuaire, consacré par le nom de Rubens, on aimerait à ne trouver que sa tombe; mais, de chaque côté, deux autres dalles mortuaires, parées comme la sienne d'armoiries et d'inscriptions laudatives, sollicitent indiscrètement vos regards : à gauche, celle de Franz Rubens, le second enfant né d'Hélène Fourment et le père du dernier descendant de Rubens qui ait porté son nom — Alexandre-Joseph Rubens, mort en 1752; — à droite, celle des membres de la famille de van Parys, également alliée à celle du maître. Au sud de la chapelle et entre les fenêtres est encastrée une épitaphe composée par Gevaert à la mémoire d'Albert, le fils aîné de l'artiste, décédé le 1er octobre 1657, à l'âge de quarante-trois ans et de sa femme Claire del Monte, morte à peine un mois après lui, du chagrin que lui avait causé sa perte. Quant à la pierre tombale de Rubens lui-même, elle porte, avec ses armoiries, l'épitaphe suivante, également composée en son honneur par son ami Gevaert :

<div align="center">

D. O. M.

PETRUS PAULUS RUBENIUS EQUES,

JOANNIS, HUJUS URBIS SENATORIS,

FILIUS, STEINI TOPARCHA,

QUI INTER CŒTERAS QUIBUS AD MIRACULUM

EXCELLUIT, DOCTRINÆ HISTORIÆ PRISCÆ,

OMNIUMQ. BONARUM ARTIUM ET ELEGANTIARUM DOTES

NON SUI TANTUM SŒCULI

SED ET OMNIS ÆVI

</div>

APELLES DICI MERUIT.

ATQUE AD REGUM PRINCIPUMQ. VIRORUM AMICITIAS

GRADUM SIBI FECIT :

A PHILIPPO IV HISPANIARUM INDIARUMQ. REGE

INTER SANCTIORIS CONCILII SCRIBAS ADSCITUS,

ET AD CAROLUM MAGNÆ BRITANNIÆ REGEM

ANNO M. D. C. XXIX DELEGATUS,

PACIS INTER EOSDEM PRINCIPES MOX INITÆ

FUNDAMENTA FELICITER POSUIT.

OBIIT ANNO SAL'. M. D. C. XL. XXX MAY. AETATIS LXIV.

Ce n'est point là cependant la dalle que la famille du peintre avait, à l'origine, fait placer sur sa tombe. Au-dessous de cette épitaphe, on lit, en effet, l'inscription suivante :

H͞OC MONUMENTUM A CLARISSIMO GEVARTIO

OLIM PETRO PAULO RUBENIO CONSECRATUM

A POSTERIS USQUE N͞EGLECTUM

RUBENIANA STIRPE MASCULINA JAM INDE EXTINCTA

HOC ANNO MDCC. LV. POSUI CURAVIT.

R. D. JOANNES BAPTˢ. JACOBUS DE PARYS

HUJUS INSIGNIS ECCLESIÆ CANONICUS

EX MATRE ET AVIA RUBENIA NEPOS.

R. I. P.

En admettant même qu'elle fût justifiée, l'accusation de négligence : *à posteris usque neglectum*, portée sur la tombe même de Rubens contre ses descendants, par le chanoine de Parys, eût été par elle-même déjà assez inconvenante. Dans sa consciencieuse étude sur le *Tombeau de Rubens*, M. Hermann Riegel (1) avait essayé de montrer, en outre, ce qu'elle avait d'invraisemblable. La découverte récente d'un dessin inédit, du xviiie siècle, qui se trouvait inséré dans un exemplaire du *Théâtre sacré de Brabant*, publié en 1729-1734 par le baron Le Roy, exemplaire acheté en 1892 pour les archives communales d'Anvers, est venue confirmer d'une manière irréfutable les conclusions de M. Riegel. Ce dessin, dont nous donnons ici une reproduction, représente, en effet,

(1) *Beiträge zur niederländischen Kunstgeschichte.* Berlin, 1882. I. p. 213-234.

une vue du monument primitif érigé par la famille et à l'épitaphe duquel faisait pendant celle d'Albert Rubens et de sa femme, qui existe encore aujourd'hui ; ces deux monuments, ainsi que les comptes de succession de Rubens et d'Albert, son fils, en font foi, ayant été exécutés par Corneille van Mindert. On remarquera qu'au-dessus du monument de Rubens se trouvait placé son portrait en ovale, semblable aux portraits de Windsor, d'Aix et de Florence. Ce portrait a aujourd'hui disparu et M. P. Génard en déplore avec raison la perte pour la ville d'Anvers, qui ne possède pas « une seule image authentique du glorieux chef de son école de peinture » (1).

Bien mieux que le latin hyperbolique de Gevaert, le seul nom de Rubens recommande à notre respect ce lieu qui a reçu ses restes mortels, et plus sûrement que toutes les formules laudatives prodiguées ici aux descendants du maître aussi largement qu'à lui-même, le tableau de la *Vierge entourée de Saints*, destiné par lui à sa chapelle sépulcrale, nous parle de son génie. Ce n'est pas cependant qu'il faille y reconnaître — comme trop souvent on l'a répété en croyant ajouter ainsi à l'intérêt de cet ouvrage — ni ses deux femmes, ni sa fille, ni son père, ni lui-même, sous cette figure de Saint Georges, dans laquelle nous cherchons en vain ses traits et la forme même de son visage. En dehors de cette tradition, qu'il faut reléguer parmi les légendes sentimentales qu'on rencontre si fréquemment dans l'histoire de l'art, l'œuvre se suffit à elle-même, et sans aucun des commentaires attendrissants qu'on a greffés sur elle, le meilleur éloge qu'on en saurait faire, c'est que Rubens l'avait désignée lui-même comme une de celles qui pouvaient le mieux caractériser son talent. Elle répond, en tout cas, à notre attente, et en un tel endroit, c'est assez dire. Peut-être, cependant, conviendrait-il tout d'abord de nous demander si nous la voyons aujourd'hui dans son état primitif et telle que le maître l'avait peinte. La composition — pourquoi ne pas le reconnaître ? — nous en avait toujours paru resserrée outre mesure. Sur la gauche, un des bras et un des pieds de Saint Georges sont coupés par le cadre ; à la partie supérieure, le haut de son étendard, la tête d'un des angelets et la palme qu'il tient à la main ont disparu et au bas du panneau, la bande exiguë occupée par le terrain supporte mal le poids de tous ces personnages,

(1) *Bulletin Rubens : La première Épitaphe de Rubens*. par P. Génard, 1895, p. 260-270.

pressés les uns contre les autres. Rubens leur donne d'ordinaire plus d'assiette, met entre eux plus d'air, autour d'eux plus d'espace. Il n'aurait pas manqué, en tout cas, d'étendre au-dessus d'eux, sans lui marchander la place, une belle nappe de ce ciel d'un gris bleuâtre, si fin, si utile pour faire valoir les intonations délicates ou brillantes de ses chairs. Si les habitudes de composition du maître contredisent ce manque d'équilibre dans la construction du tableau actuel, la gravure de P. Pontius, qui nous le montre dans ses vraies dimensions, prouve, de toute évidence, que ces défauts ne lui sont pas imputables et que son œuvre, impitoyablement mutilée, rognée sur tous ses côtés, surtout vers le haut, était, à l'origine, plus largement étalée, enveloppée d'atmosphère, encadrée et appuyée par les tons neutres, qui donnaient tout leur prix aux chatoyantes colorations du centre. A quelle époque remonte cette mutilation? A-t-elle été nécessitée par les exigences de la construction de l'autel et par ses dimensions? Nous ne saurions le dire; mais, telle qu'elle est, cette œuvre manifeste à la fois la franche originalité de l'artiste et la persistance de ses souvenirs de l'art italien, auxquels à ce moment de sa vie — nous l'avons vu par sa lettre à Du Quesnoy — il aimait plus volontiers encore à se reporter. La disposition générale, en effet, rappelle celle des grandes toiles décoratives de Titien; la Vierge tenant dans ses bras l'Enfant Jésus semble inspirée de Paul Véronèse, et le Saint Georges est une réminiscence formelle de ce même saint dans l'*Adoration de la Vierge* de Corrège, dont Rubens avait fait un dessin qui se trouve aujourd'hui à l'Albertine. Mais la vivacité, l'aisance et la souplesse de l'exécution, les charmantes figures des trois saintes, le vol aimable des petits anges qui s'empressent autour du divin enfant, la gaieté et l'accord exquis de toutes ces fraîches couleurs, la légèreté transparente des ombres, ce mélange délicieux de science accomplie et d'abandon, tout cela est bien de Rubens, en ses meilleurs jours, et l'on demeure subjugué, ému, par cette jeunesse invincible du grand peintre qui, au déclin de l'âge et à la veille de sa mort, a su, de son pinceau le plus fier et de ses harmonies les plus tendres, donner à ce bel ouvrage les suprêmes séductions de la force unie à la grâce.

« C'est les pieds sur cette tombe et devant ce *Saint Georges*, a dit Fromentin, qu'il faudrait écrire si on le pouvait, si on le savait faire, cette vie exemplaire.... Comme on aurait sous les yeux ce qui passe de nous

40. — *La Vierge entourée de Saints.*

(ÉGLISE SAINT JACQUES, A ANVERS).

pressés les uns contre les autres. Rubens leur donne d'ordinaire plus
d'assiette, met entre eux plus d'air, autour d'eux plus d'espace. Il n'au-
rait pas manqué, en tout cas, d'étendre au-dessus d'eux, sans lui mar-
chander la place, une belle nappe de ce ciel d'un gris bleuâtre, si fin, si
utile pour faire valoir les intonations délicates ou brillantes de ses chairs.
Si les habitudes de composition du maître contredisent ce manque
d'équilibre dans la construction du tableau actuel, la gravure de P. Pontius,
qui nous le montre dans ses vraies dimensions, prouve, de toute évidence,
que ces défauts ne lui sont pas imputables et que son œuvre, impitoya-
blement mutilée, rognée sur tous ses côtés, surtout vers le haut, était, à
l'origine, plus largement étalée, enveloppée d'atmosphère, encadrée et
appuyée par les tons neutres, qui donnaient tout leur prix aux chatoyantes
colorations du centre. A quelle époque remonte cette mutilation? A-t-elle
été nécessitée par les exigences de la construction de l'autel et par les
dimensions? Nous ne saurions le dire; mais, telle qu'elle est, cette œuvre
manifeste à la fois la franche originalité de l'artiste et la persistance de ses
souvenirs de l'art italien, auxquels à ce moment de sa vie — nous l'avons
vu par sa lettre à Du Quesnoy — il aimait plus volontiers encore à se
reporter La disposition générale, en effet, rappelle celle des grandes toiles
décoratives de Titien; la Vierge tenant dans ses bras l'Enfant Jésus semble
inspirée de Paul Véronèse, et le Saint Georges est une réminiscence
formelle de ce même saint dans l'*Adoration de la Vierge* de Corrège,
dont Rubens avait fait un dessin qui se trouve aujourd'hui à l'Albertina.
Mais la vivacité, l'aisance et la souplesse de l'exécution, les charmantes
figures des trois saintes, le vol aimable des petits anges qui s'empressent
autour du divin enfant, la gaieté et l'accord exquis de toutes ces fraîches
couleurs, la légèreté transparente des ombres, ce mélange délicieux de
science et d'abandon, tout cela est bien de Rubens, et ses
meilleurs jours, et l'on demeure subjugué, ému, par cette jeunesse invin-
cible du grand peintre qui, au déclin de l'âge et à la veille de sa mort, a
su, de son pinceau le plus fier et de ses harmonies les plus tendres,
donner à ce bel ouvrage la suprême séduction de la force unie à la

... C'est les pieds sur cette tombe et devant ce *Saint Georges*, a dit
[illisible] voudrait écrire si on le pouvait, si on le savait faire, cette
[illisible] Comme on aurait sous les yeux ce qui passe de nous

et ce qui dure, ce qui finit et ce qui demeure, on pèserait avec plus de
certitude et de respect ce qu'il y a dans la vie d'un grand homme et dans
ses œuvres d'éphémère, de périssable et de vraiment immortel. » Mais
même auprès de cette tombe, en présence de cette œuvre, tout excellente
qu'elle soit, on serait
injuste envers Rubens
si aux demandes que se
pose Fromentin on ré-
pondait comme il l'a
fait : « Rubens a-t-il ja-
mais été plus parfait ?
Je ne le crois pas; a-t-il
été aussi parfait ? Je ne
l'ai constaté nulle part. »
En ces termes, la
louange est certaine-
ment excessive. Le *Saint
Georges*, en effet, ne
nous montre qu'une des
faces du talent du maî-
tre, et nous hésiterions
à affirmer que ce soit
la plus personnelle et
la meilleure. Est-il pos-
sible même de trouver

INTÉRIEUR DE L'ÉGLISE SAINT-JACQUES.
(Dessin de Boudier, d'après une Photographie.)

une peinture où se résume son génie ? Il nous serait, en tout cas, plus
facile, au lieu d'une seule, d'en citer dix. S'il est des artistes qui semblent
s'être mis tout entiers et comme incarnés dans un ouvrage d'élection
qui domine de haut tous les autres, Rubens n'est pas de ceux-là et la
merveilleuse diversité de ses aptitudes est une de ses qualités distinctives.
C'est tout un monde que son œuvre et il a touché à tous les genres.
En les pratiquant tour à tour ou simultanément, il ne s'est jamais reposé
qu'en changeant de travail. Sa fécondité tenait à la fois de son intel-
ligence et de son éducation, et bien qu'il faille reconnaître chez lui des
dons vraiment exceptionnels, il est cependant jusqu'à un certain point
possible de démêler quelles influences ont agi sur son développement

et de rechercher à côté de ses qualités natives quelle part revient à l'effort
personnel et à l'exercice constant de la volonté.

Peu d'hommes, il est vrai, ont reçu autant que lui de la nature : son
esprit lumineux, son ferme bon sens, son imagination et sa mémoire
prodigieuses et sa vocation elle-même. Les conditions très variées de son
existence ont aussi conspiré en faveur de sa destinée. Fils d'une mère
héroïque, élevé en exil à la dure école de la misère, il a de bonne heure
pris conscience de sa responsabilité et bien jeune encore il a dû chercher
à se suffire. Aux sacrifices que sa mère a faits pour lui, il répond par sa
tendresse, par son amour du travail, par un désir de s'instruire qu'il
conservera jusqu'à la fin. C'est grâce à ces habitudes d'application qu'il
accroît sans cesse son savoir, sans pouvoir jamais contenter l'insatiable
curiosité qu'il apporte dans tout ordre d'études. Il trouve autour de lui,
au moment de sa naissance, un art fatigué, qui, au milieu des boulever-
sements d'un pays ensanglanté par une guerre de races doublée d'une
guerre de croyances, se débat entre les mièvres imitations de l'Italie et
les vulgarités d'un réalisme poussé à l'outrance. Avec sa faculté puissante
d'assimilation, il profite de toutes les leçons qu'en Flandre même il peut
rencontrer, et ces leçons pour lui sont très diverses. Chez van Noort il retrouve
ce que l'art flamand a gardé de sa vieille sève, et au travers des mollesses
et des fadeurs de l'éclectisme de van Veen, il pressent tout ce que l'Italie
peut lui réserver d'enseignements. Quoiqu'il ait déjà conquis la maîtrise,
il se décide, après tant d'autres de ses compatriotes qui y ont perdu leur
personnalité, à continuer son apprentissage au delà des monts. Le hasard,
cette providence secrète dont il secondera toujours docilement les appels,
le conduit à Venise, où Vincent de Gonzague, en quête d'un peintre à tout
faire, l'engage à son service. Ce ne sera pour lui qu'un bien médiocre
patron ; mais il aura du moins sous la main dans la petite cour de Man-
toue les ressources de culture raffinée et les œuvres d'art que les ancêtres
du duc Vincent y ont accumulées. Le milieu est de choix : pas trop en
évidence, pas trop à l'écart, et comme l'insouciance du prince lui laisse,
dans l'intervalle de ses caprices passagers, une certaine liberté, il peut
avec le bénéfice du recueillement, se délecter des statues antiques que
possède la galerie ducale, des œuvres de Mantegna qui décorent le Vieux
Palais, des fresques peintes par Jules Romain au Palais du Té. Il n'est
pas trop loin de Parme où l'attire Corrège ; de Venise où il fraie avec les

grands coloristes qu'il apprend bien à connaître, Tintoret, Paul Véronèse, Titien surtout, dont le mâle génie le subjugue et pour lequel il professera jusqu'à sa mort une admiration toujours plus vive. Mais c'est Rome qui le passionne. En y retrouvant son frère, il s'applique de plus en plus, avec lui, à l'étude de l'antiquité. Il dessine tour à tour les ruines éparses des monuments de la Ville Éternelle, les bas-reliefs, les bustes qu'on exhume sous ses yeux, les nobles figures de la Sixtine, les cartons de Raphaël, toutes ces merveilles qu'on lui a tant vantées et dont il est de taille à bien comprendre la grandeur. A côté des ouvrages de ses prédécesseurs, il ne néglige pas ses contemporains. Il s'enquiert des nouveautés qu'ils tentent; il prête une attention particulière à ces recherches de clair-obscur que Caravage et l'allemand Elsheimer ont mises en vogue. Il fréquente non seulement ses confrères, mais les érudits, les amateurs, les prélats et les grands seigneurs qu'il peut aborder. Tout l'intéresse; de tout, il tire profit pour son art. Bien qu'il travaille aussi quelquefois d'après le modèle vivant, peut-être est-ce la nature qui le préoccupe le moins à ce moment. Sur l'ordre de Vincent de Gonzague, il part pour l'Espagne, et quoique dans une situation subalterne, il est cependant bien posé pour voir la cour et prendre contact avec les grands. Avec cet esprit de conduite qui lui est naturel et que le commerce de tant de sociétés différentes ont déjà singulièrement développé en lui, il sait, au milieu des intrigues, se faire sa place par son aisance et son tact parfait. Sa belle humeur et les séductions de sa personne cachent un fonds d'énergie singulièrement vivace et une volonté que rien ne rebute.

Cet exil au delà des monts et cet apprentissage prolongé ont retardé pour lui la production des œuvres personnelles. S'il a beaucoup vu, beaucoup réfléchi, beaucoup amassé, il n'a guère produit jusque-là, sinon quelques tableaux de dévotion, quelques portraits qui l'ont aidé à vivre, tout en prélevant sur ses modestes gains de quoi acheter déjà des objets d'art, des médailles, des bustes antiques ou des peintures qui feront le premier noyau de ses collections. Quand, après cette lente et forte préparation, il rentre à Anvers, son esprit, ses conceptions, son sens de la vie se sont élargis, son talent s'est formé ; c'est un homme distingué, rompu aux usages de la bonne société. Comme peintre, il est prêt pour les grands ouvrages qui vont lui être confiés et qu'il est impatient de produire. Mais s'il a beaucoup appris en Italie, il n'a cependant pas changé sa technique.

En quittant les Flandres, il était déjà en possession de celle qu'il gardera
toute sa vie. Il en avait reconnu l'excellence et il ne cessera jamais de
l'améliorer ; mais jamais non plus il n'en modifiera les principes essen-
tiels. Cette technique est celle des bons peintres d'Anvers, ses prédéces-
seurs, celle du vieux Brueghel notamment, pour qui il a toujours professé
une prédilection particulière. Avec un sens plus délicat et avec plus de
souplesse, il en conservera les mâles qualités, la fermeté du dessin, les
franches et fortes intonations. Mais son œil est plus fin, sa main plus
légère, son goût plus pur, son entente des harmonies décoratives plus
savante et plus riche. La pratique de Rubens est à la fois très simple et
très méthodique. C'est à elle qu'est due la parfaite conservation de ses
œuvres qui, lorsqu'elles ont été exposées dans des conditions convenables,
n'ont pas subi la moindre altération. Au lieu d'aborder de front toutes
les difficultés réunies du travail, il les espace et les fractionne en une
série d'étapes progressives, ayant chacune son utilité propre et son objet
précis, concourant toutes à la fin qu'il se propose. Ainsi qu'on le faisait
alors, il veille avec grand soin à la pureté des huiles et des vernis, à la
qualité des couleurs, des panneaux ou des toiles qu'il emploie. Ces chairs
d'une fraîcheur si éclatante, ces colorations fortes ou tendres, ces ombres
transparentes que nous admirons dans ses tableaux doivent en partie
leur beauté à la préparation d'un blanc grisâtre sur laquelle elles reposent.
L'habile restaurateur Hauser, qui a fait, à ce point de vue spécial, une
étude des tableaux de Rubens, remarque avec raison que le coloris aussi
bien que l'exécution des peintures sur toile sont chez lui plus froids,
moins vivants, moins fins que dans ses peintures sur bois. Une adhérence
plus complète de la préparation avec le bois, un grain plus égal, plus
homogène, expliquent assez la préférence de Rubens pour les panneaux.
C'est sur panneau qu'il a peint la plupart de ses esquisses, les œuvres
auxquelles il voulait donner un fini plus précieux et parfois même des
ouvrages de grandes dimensions, comme l'*Érection de la Croix* qui n'a
pas moins de 4 m. 62 sur 3 m. 41 et la *Descente de Croix* qui mesure
4 m. 20 sur 3 m. 10.

 Le véhicule dont il se sert n'est ni trop liquide, ni trop épais ; il se
prête également à des coulées légères, comme s'il s'agissait d'aquarelle,
et à des empâtements modérés. Il ne noircit pas et sèche vite. Pour hâter
encore la dessiccation complète de ses peintures, Rubens les expose en

plein soleil, par un jour serein, à l'abri du vent pour éviter soigneuse-
ment « la poussière, ennemie des peintures fraîches » (1). Ses couleurs
posées très franchement restent toujours pures et brillantes, juxtaposées
hardiment plutôt que très fondues. Il fait contraster les uns avec les
autres les tons froids et les tons chauds ; surtout dans ses chairs dont les
contours sont souvent indiqués d'un trait de vermillon pur. Les vives
nuances de la lumière s'y opposent aux nuances bleuâtres de l'ombre, et
entre les deux un ton moyen et nacré qui les fait ressortir. Tout en res-
tant fidèle à cette façon de procéder, le maître la rendra, avec le temps,
plus souple et plus aisée. Avec moins d'effort, il obtiendra plus d'effet.
Ses ombres deviendront plus transparentes, ses reflets plus hardis dans
leur fraîcheur ; sa gamme sera plus claire, plus blonde, et comme pour
nous faire mieux mesurer la modération de cette tonalité moyenne où il
sait se tenir, il introduit d'habitude dans son tableau un noir et un blanc
très francs, qui en marquent les écarts extrêmes.

Quand il veut traiter un sujet, après les études préalables auxquelles il
se livre, études souvent assez sommaires, — car sans beaucoup chercher, il
est vite fixé sur la valeur de son idée, — Rubens arrête nettement sa com-
position, d'un trait précis. Ce premier dessin est comme la charpente de
son œuvre, et si ses ordonnances sont très variées, chacune d'elles a ses
conditions propres d'équilibre dans la répartition des masses, et sa
silhouette expressive en rapport avec le caractère de la scène. La clarté
de ses conceptions est toujours remarquable et la donnée à laquelle il
s'est arrêté met bien en évidence les côtés saillants de l'épisode qu'il doit
représenter. Une fois adoptée, cette ordonnance n'est plus jamais remise
en question. Si, au courant de son travail, il a reconnu l'utilité de modi-
fications un peu importantes, c'est dans une autre œuvre qu'il les intro-
duira, après avoir tiré le meilleur parti possible de l'œuvre primitive.
Quand il a ainsi, d'un trait de bistre, esquissé sa composition, avec ce
même ton brun il en indique très franchement l'effet ; il en règle les divers
plans ; il en marque les valeurs principales ; mais c'est autant par les
différences plus ou moins foncées des colorations que par les ombres et
les lumières qu'il construit son tableau, avec un instinct si sûr dans la

(1) Lettre à sir Dudley Carleton, 26 mai 1618. Dans une autre de ses lettres (à P. de Vischere,
du 27 avril 1619) Rubens dit « qu'il est besoin que les peintures se sèchent deux ou trois fois
avant qu'on les puisse réduire à perfection ». *Correspondance de Rubens*, II, p. 213.

répartition des clairs et des noirs, que cet instinct équivaut à une véritable science.

L'échantillonnage des nuances est ensuite indiqué, d'abord par des tons amortis, très faibles, très dilués. Rubens tâte ainsi son terrain, éprouve l'action de ces différentes couleurs les unes sur les autres, les rapprochements heureux ou les contrastes utiles qu'elles doivent offrir entre elles, leur subordination à l'aspect de l'ensemble et à l'harmonie dominante. Ces combinaisons chez le maître sont d'une diversité extrême ; mais comme il sait très positivement où il va et ce qu'il veut, son travail reste toujours vivant et libre. Sans fatiguer sa toile ou son panneau, il laisse transparaître les dessous et garde la fleur de spontanéité de son incomparable exécution. Sa touche à la fois très large et très fine est toujours appropriée au modelé des objets, au rendu de leur substance. Le ton local posé franchement est animé par des rehauts lumineux et par des reflets très hardis qui servent de lien entre les différentes colorations. Le maître connaît, d'ailleurs, les propriétés de chacune de ces colorations, celles qui rapprochent comme celles qui éloignent, la façon de les opposer entre elles ou de les faire valoir par des tons neutres pour obtenir plus de fraîcheur, plus d'intensité ou plus d'éclat. Tout cela paraît très complexe et se ramène pourtant à un petit nombre de doctrines fixes dont la simplicité laisse une large part à l'initiative du peintre et aux découvertes personnelles qu'il peut faire au cours de son œuvre. Cette manière de procéder, très logique par elle-même, est à tout moment animée par une intelligence toujours en éveil. Elle a de plus l'avantage, en décomposant ainsi les phases successives du travail, de laisser à chacunes d'elles son intérêt propre et d'offrir à tout moment à l'artiste une tâche appétissante. Sa fougue dont on s'étonne tant et l'abondance de ses productions sont donc méritées par une discipline méthodique qui lui permet de s'acquitter très promptement des plus grosses besognes.

Tout a conspiré, du reste, pour lui faire sa place quand il rentre dans sa patrie. Son talent d'abord et sa renommée qui l'y a précédé. En son absence, aussi, le pays s'est pacifié et la religion y refleurit. On a reconstruit de nombreuses églises où la lumière pénètre largement ; il semblerait qu'on l'attendît pour couvrir de ses grandes toiles leurs murailles, pour mettre en bon jour ses tableaux, pour en meubler les oratoires et les galeries, pour faire les portraits des grands seigneurs espagnols ou

flamands dont sa courtoisie et les grâces de sa personne et de sa conversation ont bien vite gagné la faveur. Les archiducs ont hâte de le retenir
en l'attachant à leur service; mais comme il craint le voisinage de la cour,
il obtient d'eux la faculté de résider à Anvers où il conservera mieux la
liberté dont il a besoin pour l'exercice de son art. Il s'y marie suivant son
cœur et s'établit bientôt après dans une magnifique demeure qu'il approprie à son usage et qu'il ne cessera plus de parer, de remplir de tout ce
qui peut récréer ses yeux, stimuler son esprit, servir son talent. Maintenant qu'il est fixé, il regarde la nature d'une façon plus attentive, plus
personnelle. Jusque-là, sauf pour sa technique, il est resté plus qu'à
moitié Italien; il commence à découvrir le riche domaine d'observation
et d'étude que lui offre la ville pittoresque où il vit, son atmosphère, le
mouvement de ses rues, de son port, les types variés qu'il y rencontre,
ses portefaix, ses bateliers, ses femmes aux formes opulentes, au teint
éblouissant. De plus en plus, cette nature le séduit, le retient; de plus en
plus, il se dégage des réminiscences de l'Italie, des ombres noires et des
tons heurtés de Caravage. Il s'assouplit; il voit par ses yeux et il devient
plus original à mesure qu'il s'inspire plus franchement des sentiments et
des types de son pays. Il y prend jusqu'à ce goût des allégories et des
subtilités qu'il avait trouvé en Italie, mais qu'il retrouve chez lui encore
plus répandu, plus précieux, plus alambiqué. Comme la politique des
gouvernants a été faite de transactions, d'accommodements, sa peinture
à lui sera un compromis entre l'art du Nord et celui du Midi. Il est
aussitôt adopté par le clergé auquel il prête les séductions de son sens
décoratif pour un culte qui recherche la pompe extérieure. Il fait plus
qu'accepter ces tendances, il y aide, et comme il a de quoi plaire aux
gens les plus raffinés aussi bien qu'aux plus simples, il devient aussitôt
très populaire. Les commandes affluent, si nombreuses et si importantes
qu'en dépit de son activité et de sa prestesse, seul il ne pourrait plus y
suffire. Mais comme les élèves accourent en même temps chez lui en
grand nombre, il a bientôt fait d'utiliser leur concours. Il sait, après les
avoir pratiqués, ce qu'il peut attendre de chacun d'eux, quelle part il
doit, suivant leurs capacités propres, leur assigner dans la conduite de
l'œuvre. Il a, d'ailleurs, tous les dons du commandement : l'autorité qu'il
tient de son intelligence et de sa supériorité reconnues, le secret de se faire
aimer par sa bonté, par la sympathie et les égards qu'il témoigne aux

plus humbles. De tous il obtient une docilité absolue et il trace à chacun sa tâche avec une clarté et une décision, *imperatoria brevitas*, qui en assurent le parfait accomplissement. Il n'a pas, du reste, à changer sa méthode pour mettre entre les mains de ses collaborateurs les modèles qu'ils doivent suivre. Dans les esquisses qu'il fait pour eux, comme dans celles qu'il fait pour lui-même, tout a été prévu, réglé avec un soin minutieux. Très explicites sous le rapport du dessin et de l'effet, ces esquisses, nous l'avons dit, sont très pâles, très claires, de manière qu'il puisse, à son gré, en renforcer la tonalité, sans crainte des surcharges ou des opacités qu'amèneraient des colorations plus montées. Dans cet atelier qui ne chôme jamais, la division du travail est donc organisée de la façon la plus pratique : celui-ci sera chargé de peindre l'architecture, celui-là le paysage ; tel autre, les fleurs ou les fruits, tel autre les figures et les étoffes. Mais si le maître ne refuse aucune commande, il en donne à chacun pour son argent, car il a des tarifs formels, très honnêtement appliqués, proportionnés au nombre des personnages que contiennent ses compositions, et à la part plus ou moins grande qu'il a prise à leur exécution. Parfois cette part est minime ; elle se borne à quelques retouches. D'autres fois, soit que certains sujets l'aient tenté davantage, soit qu'au cours des remaniements qui lui ont paru nécessaires il se soit laissé entraîner, l'œuvre est devenue plus personnelle. Mais pour un assez grand nombre des ouvrages qui lui sont attribués, les esquisses sont bien supérieures aux tableaux définitifs ; avec elles, en tout cas, on est certain de sa paternité, et de préférence, c'est sur elles qu'il convient de le juger.

Comme il désire répandre le plus qu'il peut son nom et les manifestations de son talent, il forme aussi des graveurs qui sont à ses gages. Il les a pliés à une exacte interprétation de ses œuvres et par un travail simple et peu chargé ils en reproduisent très fidèlement l'aspect, grâce à sa direction et à la surveillance constante qu'il exerce sur eux. On sait avec quelle sûreté il les guide, avec quel soin il les corrige, et les épreuves d'essai de ses planches que possède notre cabinet des Estampes nous montrent les marques indiscutables de sa clairvoyance dans les retouches qu'il y fait lui-même, avec une complète intelligence de l'art de la gravure.

Ce furent là des années heureuses entre toutes, remplies par une

production sans trêve, embellies par les affections de son foyer, sans autres incidents que la naissance de ses enfants ou la création de ses œuvres. Ce bonheur il le mérite par la sagesse de sa vie, par la vigilance avec laquelle il se défend contre les passions et les excès de toute sorte. Aussi, sans se presser jamais, il trouve du temps pour tout. En dehors même des heures consacrées à sa peinture et à ses élèves, il en a pour lire, pour recevoir ses amis et converser avec eux, pour entretenir une correspondance très suivie avec les absents, pour s'occuper de ses affaires, pour aller chaque matin à la messe et se promener à cheval tous les soirs. Toujours de sang-froid, maître de lui-même, il peut être tout entier à ce qu'il fait et comme il est curieux de tout savoir et qu'en tout il va d'emblée à ce qui est essentiel, il arrive vite à pénétrer les

FAC-SIMILÉ D'UN DESSIN DU XVIIIᵉ SIÉCLE
REPRÉSENTANT LE MONUMENT PRIMITIF DE RUBENS
DANS LA CHAPELLE SÉPULCRALE
DE L'ÉGLISE SAINT-JACQUES

matières très variées auxquelles il s'applique. Avec cela, il est simple, bienveillant, aimé de tous, plus tendrement encore par ceux qui l'approchent de plus près.

Dans la pleine maturité de l'âge et du talent, la mort de sa femme vient le surprendre et bouleverser profondément cette douce existence. La politique dont il s'est déjà mêlé pour répondre à l'appel de l'Infante,

s'offre à lui comme une diversion à son chagrin. Sans trop compter qu'en
s'éloignant de son pauvre foyer il aura moins de peine, il cède aux
prières de l'archiduchesse, et une fois engagé dans cette voie, la confiance
qu'il inspire, les services qu'il rend, aussi bien que le désir de faire
prévaloir ses idées, l'y retiennent quelque temps. Mais il a bientôt
reconnu le vide de cette existence, si peu en rapport avec ses goûts et
ses besoins d'activité. « Il en a assez des cours », bien qu'il ait gagné
successivement la faveur de Marie de Médicis, triomphé des raideurs de
Philippe IV et complètement séduit Charles Ier. Les honneurs qui lui
sont prodigués et auxquels il n'est pas indifférent, ne sont pas cependant
pour lui une compensation suffisante des longues journées perdues, des
intrigues au milieu desquelles il doit se mouvoir, de son art qu'il néglige,
de son foyer qu'il regrette de plus en plus. A la fin, l'ennui et l'écœure-
ment le prennent; il a hâte de regagner Anvers, de retrouver sa maison,
ses amis, ses deux fils, la régularité accoutumée de son labeur quotidien.
Rentré dans ce logis vide, il sent bientôt le besoin de se reconstituer un'
intérieur pour se prémunir contre de nouveaux départs, et déjà sur le
seuil de la vieillesse, il se laisse captiver par la grâce d'une enfant qu'il aime
avec toutes les ardeurs de la jeunesse. Cette passion tardive est sans doute
une erreur, certainement une contradiction de tout ce qu'il avait montré
jusque-là d'esprit de conduite et de sagesse pratique. Mais si dispropor-
tionnée que soit cette union, elle a rempli de tant de joie ses dernières
années et elle nous a valu dans les nombreux portraits de sa seconde
femme et dans les compositions qu'elle a inspirées, tant de chefs-d'œuvre
et de si éclatants, que nous serions mal venus à nous plaindre et à
paraître plus difficiles que lui sur les conditions de son bonheur. C'est,
en effet, la période la plus brillante de son talent, celle du mouvement,
de la lumière, de toute cette épopée des Fêtes de la Chair : Bacchanales,
Jardins d'amour ou Offrandes à Vénus, dont Hélène a été l'héroïne.

Jamais son talent n'a été plus vif, sa couleur plus joyeuse et plus
fleurie, ses compositions d'un lyrisme plus entraînant, sa facture plus
merveilleusement souple, plus sûre et plus expressive. Il aime d'ailleurs
de plus en plus la nature et sur le déclin de la vie, déjà souffrant, à l'âge
où les autres vivent sur leur passé et se répètent ou se négligent, il
apprend toujours, il se renouvelle et peint dans sa solitude de Steen ses
radieux paysages. Mais les accès du mal qui depuis longtemps l'étreint,

deviennent plus fréquents, plus douloureux; il résiste, il peint tant qu'il peut, avec un courage indomptable. Quand d'un esprit toujours lucide et d'une âme très ferme, il voit venir la mort, il l'accepte avec la douce résignation d'un chrétien et le stoïcisme vaillant de ces sages de l'antiquité qu'il connaissait si bien. Il reste jusqu'au bout préoccupé des siens, de leur avenir, de la concorde qu'il veut maintenir entre eux, réglant avec convenance les moindres détails de ses funérailles, pensant aux souvenirs qu'il veut laisser à tous ceux qui l'entourent.

Ainsi s'est écoulée et se termine cette vie si noble, si heureuse et qui est elle-même un chef-d'œuvre. Ami de l'ordre et de la règle, Rubens y a toujours conformé sa conduite; attentif à tous ses devoirs, conservant au milieu de la fortune la plus haute la simplicité des habitudes et la modération des désirs, il se montre en tout respectueux des traditions et des pouvoirs établis. C'est un catholique pratiquant et un sujet loyal, très dévoué à ses princes, les servant de son mieux. Il est trop intelligent pour ne pas les juger, pour ne pas voir leurs fautes; mais ce n'est point par esprit frondeur qu'il les signale et qu'il s'en ouvre à ses amis; c'est pour les déplorer, par ennui de sentir qu'ils déconsidèrent leur autorité et se perdent par les abus qu'ils laissent commettre en leur nom, par des violences et des injustices dont il prévoit les conséquences. Rien ne lui est plus odieux que les chicanes, les contestations, la guerre contre laquelle il s'élève dans ses lettres et dans ses actes, avec une éloquence et une ardeur dont on chercherait en vain la trace chez ses contemporains. Il rêverait pour le monde la sécurité, le calme, le libre déploiement de toutes les forces vives des peuples qui se consument en luttes stériles et meurtrières, tandis qu'il voudrait les voir employées à des œuvres fécondes. La paix intérieure, l'équilibre d'une âme maîtresse d'elle-même, le désir d'être utile et de se dévouer à ce qui en vaut la peine, voilà ses ambitions; elles se résument pour lui en quelques maximes de la morale antique que non seulement il porte dans son cœur, mais qu'il fait graver bien en évidence sur les murailles de sa maison et qu'il propose en exemple à l'archiduc Ferdinand dans les décorations et les devises des arcs de triomphe élevés en son honneur pour son entrée à Anvers.

Ce qu'il est dans sa vie, posé, plein de sens pratique et de raison, nous avons vu qu'il l'était aussi dans son art. Si jamais ni les richesses, ni les

grandeurs ne lui ont tourné la tête, jamais non plus il ne s'est grisé de sa virtuosité; jamais cet entrain, ce lyrisme que nous admirons en lui n'ont été l'effet du hasard, ni d'une exaltation momentanée, sujette à des réussites heureuses aussi bien qu'à de prompts découragements. Sa verve est le fruit du travail et la mise en œuvre réfléchie de toutes les ressources combinées d'une vocation très marquée et d'une étude incessante. S'il est des artistes, et non des moindres, qui semblent en quelque sorte inconscients, qui hors de l'atelier paraissent de grands enfants, sans expérience de la vie, allant à l'aventure vers tout ce qui les attire, n'ayant que peu d'idées, qu'ils sont parfois incapables d'exprimer autrement que le pinceau ou l'ébauchoir à la main, ayant moins de raison encore, exposés à toutes les duperies, passant tour à tour d'une confiance excessive en eux-mêmes à des accès de trouble et de désespoir extrêmes, natures inquiètes, purement instinctives, faites pour dérouter le public, en lui persuadant que le désordre des idées ou de la vie est une des conditions de la pratique de l'art, entre ces caractères flottants et Rubens la différence est complète. Et s'il était besoin d'un exemple pour montrer tout ce qu'il entre, au contraire, de raison, de suite dans les idées, de sagesse dans les habitudes, de droiture dans les mœurs pour composer un génie tel que le sien, il n'en est pas non plus qui prouverait mieux que lui tout ce que l'éducation peut ajouter à la nature et l'action qu'une volonté ferme peut avoir sur une destinée. Entre tous, le génie de Rubens est conscient. Se connaissant bien lui-même, il a toujours travaillé dans le sens de ses aptitudes et de son tempérament. Sans ces illusions exagérées, ni ces mécomptes périodiques qui sont le tourment de natures moins équilibrées, il marche d'un pas égal et progressant toujours il suffit à toutes les tâches. Il produit facilement d'ailleurs et sans ces gestations prolongées que s'imposent les raffinés, il a besoin de créer, d'animer de la vie qui déborde en lui les innombrables sujets qui sollicitent son imagination. Il voit vite et nettement les traits saillants de celui auquel il s'arrête ; mais sans trop s'attarder pour lui donner du premier coup une forme définitive, il se met promptement à la besogne avec toute la vivacité de ses impressions, avec ce plaisir de peindre qui se manifeste dans tous ses ouvrages. Aussi, pour les sujets qu'il aime, il ne croit jamais les avoir épuisés en une fois; il tourne autour d'eux, il y revient et sans trop craindre les redites, il en multiplié les représentations.

Avec cette fertilité d'inventions de toute sorte et cette surabondance d'œuvres produites, comment s'étonner que Rubens ait ses défauts, qu'il manque parfois de goût et de mesure. Ses monstres sont plus souvent ridicules que terribles; ses allégories, plus subtiles que belles, n'ont ni la sobriété, ni le style auxquels nous ont habitués les grands Italiens. Quelques-unes de ses figures, d'une trivialité excessive pourraient être supprimées sans inconvénient; d'autres s'offrent à nous sous des accoutrements singuliers, surchargées d'attributs, étalant sans vergogne des rotondités exubérantes. Ses Hercules ont des musculatures caricaturales, et il nous représente la *Charité* comme la *Nature* sous les apparences les plus disgracieuses, avec deux étages de mamelles superposées. Delacroix, qui pourtant l'admirait fort, convient de ces défauts : il est vrai que c'est non seulement pour l'absoudre, mais pour en tirer prétexte à l'admirer davantage encore. « Quel enchanteur ! dit-il (1), je le boude quelquefois, je le querelle sur ses grosses formes, sur son manque de recherche et d'élégance. Qu'il est supérieur à ces petites qualités qui sont tout le bagage des autres ! Rubens ne se châtie pas et il fait bien. » Et comme si ce n'était pas assez et qu'il eût à se faire pardonner la critique ainsi mitigée qu'il fait de quelques-uns des défauts de Rubens, Delacroix a hâte d'ajouter : « Je remarque aussi que sa principale qualité, s'il est possible qu'il en faille préférer quelqu'une, c'est la prodigieuse saillie, c'est-à-dire la prodigieuse vie. Sans ce don, point de grand artiste.... Titien et Véronèse sont plats à côté de lui (2). » Sauf ces derniers mots dont la partialité est certainement excessive, l'éloge est juste, et dans son enthousiasme, Delacroix aurait pu, avec plus de raison, affirmer que dans les musées les tableaux de Rubens dépassent en fraîcheur et en éclat tous les autres et que son voisinage les fait paraître ternes ou enfumés. Ce serait trop peu de dire qu'il est un coloriste. Il lui arrive, il est vrai, de ne voir dans la couleur qu'une recherche purement décorative, sans trop se préoccuper de la relation que cette couleur peut offrir avec le

(1) *Journal d'Eugène Delacroix*, 21 octobre 1860.

(2) L'admiration de Delacroix pour Rubens était devenue avec l'âge de plus en plus passionnée. Un de nos amis communs, M. Charles Cournault, m'a raconté que lorsqu'il partait pour Champrosay, Delacroix avait l'habitude d'emporter avec lui un carton rempli de gravures qu'il choisissait au dernier moment comme pouvant lui être utiles à consulter pendant son séjour à la campagne. Vers la fin de sa vie, d'instinct et sans y prendre garde, ces gravures étaient pour la plupart des reproductions d'œuvres de Rubens.

sujet qu'il traite. Parfois même, elle semble un démenti infligé à ce sujet, tant elle le contredit, triste quand il est gai, joyeuse ou tout au moins indifférente quand il est sérieux. Mais dans ses meilleures œuvres, l'accord est complet et l'harmonie alors n'est plus seulement un plaisir pour les yeux, elle devient un élément d'intérêt et d'expression que, sauf Titien, aucun autre n'a possédé à ce degré. Monochrome, austère dans la *Communion de Saint François*, désolée dans l'*Érection de la Croix* et dans la *Descente de Croix*, dramatique et puissante dans le *Coup de Lance*, parée de toutes les magnificences de l'Orient dans l'*Adoration des Mages*, vraiment royale dans le *Couronnement de Marie de Médicis* et dans le *Bonheur de la Régence*, noble et contenue dans le *Saint Ambroise*, diaprée et rustique dans la *Kermesse* ou tendrement élégante dans le *Jardin d'Amour*, la couleur chez Rubens revêt une richesse et une diversité d'aspects qui montrent à la fois la souplesse et la fécondité de son génie. Et ce que nous disons de sa couleur, nous le dirions avec autant de raison de sa manière de composer, de son dessin, de sa touche, de cet accord si complet chez lui de toutes les ressources dont dispose l'art de la peinture pour produire une impression. Aussi ses meilleures œuvres, après vous avoir attiré de loin, vous retiennent, vous captivent, vous pénètrent à ce point qu'elles deviennent pour vous inoubliables. Il y a des sujets qu'on ne voit plus que par ses yeux, des figures de femmes dont il a consacré la noblesse, la grâce ou la touchante poésie, comme celle de la reine Marie de Médicis dans la *Cérémonie du Mariage*, celle de Madeleine dans presque tous les épisodes où elle intervient, celle d'Hélène Fourment dans les nombreux portraits qu'il a faits d'elle ou les tableaux qu'elle a inspirés.

L'universalité est bien le caractère saillant du génie de Rubens, et c'est comme une sorte de Léonard flamand qu'il est permis de voir en lui. Sa production est la plus abondante et son champ d'action le plus vaste qu'on puisse rencontrer dans l'histoire de la peinture. Parce qu'il couvre beaucoup d'espace, on a prétendu qu'il était plus en surface qu'en profondeur. Bien des œuvres de lui, nous l'avons vu, protesteraient contre une telle assertion. Très intelligent et très curieux, Rubens s'est mis en état de tout comprendre et de tout exprimer, non pas d'une manière indécise et confuse, mais avec des traits singulièrement précis et personnels. On peut l'accuser de manquer parfois de mesure, on ne lui reprochera jamais

d'être vague ni ambigu. Prenant toujours son point d'appui dans la nature, il est capable de simplicités extrêmes et quelques-unes de ses œuvres sont des mondes, par tout ce qu'il y a accumulé d'êtres divers, de mouvement et de passion. D'ailleurs, avec sa façon agile et sûre de dire les choses, ses créations ont le charme de spontanéité qu'ont les œuvres de la nature elle-même.

Avec Rubens disparaissait un des derniers représentants du grand art. Quand il mourait, en pleine gloire, la plupart de ses amis l'avaient précédé ou allaient le suivre de près dans la tombe, et le seul artiste de son pays qui, sans l'égaler, pouvait encore être cité après lui, van Dyck, mourait à Londres le 9 décembre 1641. La perte successive de ces deux maîtres laissait tout d'un coup l'École flamande découronnée.

Mais avec le temps, la gloire et l'influence de Rubens devaient toujours grandir. L'École anglaise a singulièrement profité de ses enseignements ; les meilleurs paysages de Gainsborough et même ceux de Constable dérivent presque autant de Rubens que de la nature. En France, où il avait, au début, compté bien des détracteurs, son action n'a pas été moindre. De Piles, qui par ses écrits s'était fait son apologiste, écrivant à Philippe Rubens, le neveu du maître, parle de l'opinion « des peintres médiocres qui ont tâché inutilement de détruire l'impression produite par son livre, la plupart sans l'avoir lu, mais seulement pour faire la cour à M. Le Brun, qui n'a pù le voir sans envie et qui inspire autant qu'il peut, dans l'Académie de peinture, dont il est le chef, toute l'aversion qu'il feint d'avoir pour les ouvrages de M. Rubens ; car, ajoute de Piles, je ne puis croire qu'il ne leur fasse justice au fond du cœur » (1). Le Brun faisait plus que leur rendre justice et, à son insu peut-être, il les imitait assez maladroitement dans ses peintures, à la fois compassées et déclamatoires, mais d'une façon plus heureuse, dans les créations vraiment magnifiques d'un art décoratif dont il était l'inspirateur pompeux, accompagnement de l'existence et de la Cour du Roi-Soleil. Après Le Brun, un artiste de race, le plus peintre de nos peintres, Watteau, ne se lassait pas de copier Rubens, et dans ce commerce bienfaisant, il développait en lui ces qualités de facilité et d'élégance dont après lui, avec moins de distinction, Boucher et Fragonard se faisaient chez nous les continuateurs. Nous

(1) *Bulletin Rubens*, II, p. 173.

avons dit quel était l'enthousiasme passionné d'Eugène Delacroix pour Rubens, enthousiasme dont ses œuvres témoignent autant que ses écrits. De notre temps enfin, dans les pages exquises qu'il lui a consacrées, Fromentin, à son tour, nous aidait à mieux comprendre Rubens, en nous parlant avec une éloquente admiration de quelques-unes des grandes œuvres que sa patrie a conservées de lui. Quel plus éclatant, quel plus salutaire exemple pouvait-il offrir aux artistes de notre époque que celui de cette incessante et féconde activité. Pour nous, en prenant congé de cette grande figure à laquelle nous aurions voulu rendre un plus digne hommage, nous serions heureux si nous avions donné quelque idée d'un génie si vaste, d'une intelligence si ouverte, d'une vie si bien remplie et si bien conduite, assurément une de celles qui, par les dons qu'elle a reçus, comme par l'usage qu'elle en a fait, honore le plus l'humanité.

PORTRAIT D'UNE JEUNE FILLE.
(Collection de l'Albertine.

INDEX

ET

TABLES

L'ARBRE DE JESSÉ.
Dessin fait pour le *Missale Romanum* (Musée du Louvre).

ÉTUDE D'APRÈS NATURE.
(Musée du Louvre)

L'ŒUVRE DE RUBENS

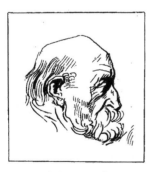

DESSIN A LA PLUME.
(Musée du Louvre)

Ainsi que nous l'avons dit, étant données les proportions de ce livre, nous ne pouvions songer à publier un catalogue complet des œuvres de Rubens ; mais, au cours de cette étude, nous nous sommes appliqué à parler de celles de ces œuvres qui nous ont paru les plus importantes et les plus caractéristiques. En renvoyant au consciencieux travail de M. Max Rooses ceux de nos lecteurs qui voudraient en connaître l'énumération détaillée, nous nous bornerons à signaler ici les collections et les monuments qui contiennent les plus remarquables de ces productions.

En première ligne, il convient de citer la ville d'Anvers, dont l'église Notre-Dame renferme les célèbres tableaux : la *Descente de Croix*, l'*Érection de la*

Croix et l'*Assomption*. — A l'église Saint-Jacques, dans la chapelle sépulcrale du maître : *La Vierge et les Saints*. — Au musée de la ville : le triptyque du *Christ à la Paille*, le *Coup de Lance*, l'*Adoration des Mages*, la *Dernière Communion de Saint François*, l'*Éducation de la Vierge* et l'esquisse du *Char de Victoire de Calloo*. — Au rez-de-chaussée de ce musée, on trouve réunie la collection la plus complète qui existe de reproductions photographiées ou gravées des œuvres de Rubens.

Bruxelles. — Musée : l'*Adoration des Mages*, la *Montée au Calvaire*, le *Martyre de Saint Liévin*, les *Portraits de Jean et de Jacqueline de Cordes*. — Palais de S. M. le Roi des Belges : les *Miracles de Saint Benoît* et *Sainte Thérèse*.

Alost. — Église Saint-Roch : *Saint Roch priant pour les Pestiférés*.

Gand. — Église de Saint-Bavon : *La Conversion de Saint Bavon*.

Malines. — Église Notre-Dame : *La Pêche Miraculeuse*. — Église Saint-Jean : triptyque de l'*Adoration des Mages*.

ALLEMAGNE.

Berlin. — Musée : *Résurrection de Lazare, Saint Sébastien, Sainte Cécile, Neptune et Amphitrite, Andromède, Persée et Andromède, Diane chassant le Cerf*, un *Enfant de Rubens*.

Cassel. — Musée : La *Fuite en Égypte*, le *Héros couronné par la Victoire, Jupiter et Calisto, Diane à la Chasse*, la *Vierge recevant l'hommage de plusieurs Saints*.

Dresde. — Galerie : *Saint Jérôme dans le Désert, Hercule ivre, La Vieille au Couvet, Chasse au Sanglier*, plusieurs *Portraits*.

Munich. — C'est surtout à la Pinacothèque de Munich qu'on peut apprécier l'universalité du génie de Rubens. On y trouve à la fois la plus nombreuse réunion de tableaux du maître, la plupart dans un excellent état de conservation, et parmi eux, dans les genres les plus différents, quelques-uns de ses chefs-d'œuvre. Nous nous contenterons de mentionner : la *Chute des Anges rebelles*, la *Chute des Réprouvés*, les deux *Jugements derniers, Samson et Dalila*, la *Défaite de Sennachérib, Suzanne et les Vieillards, Jésus-Christ et les quatre Pénitents*, le *Massacre des Innocents, Saint Christophe et l'Ermite*, la *Bataille des Amazones, Enlèvement des Filles de Leucippe, Repos de Diane, Faune et Satyre, Marche de Silène*, Esquisses pour la Galerie de Médicis, la *Mort de Sénèque, Enfants portant une guirlande de Fruits, Portraits du Comte et de la Comtesse d'Arundel, Rubens et Isabelle Brant*, la *Promenade au Jardin, Portraits d'Hélène Fourment, Portraits d'un vieux Savant* et *du Docteur van Thulden*, la *Chasse aux Lions*, l'*Arc en Ciel* et *Vaches dans un Paysage*.

AUTRICHE.

Vienne. — Musée : *Saint Ambroise et Théodose*, les *Miracles de Saint François Xavier*, les *Miracles de Saint Ignace*, le *Triptyque de Saint Ildefonse*, la *Tête de Méduse*, l'*Offrande à Vénus*, les *Quatre Parties du Monde, Rubens âgé*,

la *Pelisse*, l'*Enfant Jésus et Saint Jean, Cymon et Iphigénie*. — Académie des Beaux-Arts : *Borée et Orithye, Tigresse allaitant ses petits*. — Galerie du prince Liechtenstein : *Erichtonius dans sa Corbeille, Histoire de Decius Mus, Albert et Nicolas Rubens,* Esquisses pour la Galerie d'Henri IV, et plusieurs portraits, notamment celui de *Jean Vermoelen*.

Prague. – Collection du comte Nostitz : *Portrait de Spinola*.

DANEMARK.

Copenhague. — Musée : *Portrait d'Yrsselius*.

ESPAGNE.

Madrid. — Musée du Prado : Esquisses pour le *Triomphe de l'Eucharistie*, l'*Adoration des Mages,* le *Repos en Égypte,* les *Douze Apôtres, Diane et Calisto,* les *Trois Grâces, Nymphes avec une Corne d'Abondance, Acte religieux de Rodolphe de Habsbourg,* le *Jardin d'Amour,* la *Ronda, Portrait de Marie de Médicis*.

FRANCE.

Paris. — Musée du Louvre : *Loth quittant Sodome,* l'*Adoration des Mages,* le *Christ en Croix, Thomyris et Cyrus,* Peintures de la Galerie de Médicis, la *Kermesse, Portrait d'Hélène Fourment,* un *Tournoi, Paysages*. — Collection de M. le baron Alphonse de Rothschild : *Portrait d'Hélène Fourment, Rubens avec Hélène Fourment et un Enfant*. — Chez M. le baron Edmond de Rothschild : l'*Abondance, Portraits de Claire Fourment* et *de son mari*. — Chez M. R. Kann : le *Sanglier de Calydon,* Esquisse du *Martyre de Saint Liévin*.

Bordeaux. — Musée : *Martyre de Saint Just*.

Grenoble. — Musée : *Saint Grégoire avec d'autres Saints*.

Lille. — Musée : *Descente de Croix, Mort de Sainte Madeleine*. – Église Sainte-Catherine : *Martyre de Sainte Catherine*. — Église de la Madeleine : *Adoration des Bergers*.

Nancy. — Musée : La *Transfiguration*.

Valenciennes. — Musée : *Triptyque de Saint Étienne*.

GRANDE-BRETAGNE.

Londres. — National Gallery : *Conversion de Saint Bavon, Enlèvement des Sabines,* le *Chapeau de Poil, Paysage d'Automne*.

Buckingham-Palace : *Saint Georges dans un Paysage,* la *Ferme*.

White-Hall : *Glorification de Jacques Ier*.

Cobham-House (lord Darnley) : *Thomyris et Cyrus*.

Corsham-Court (lord Methuen) : *Chasse au Loup et au Renard*.

Comte de Roseberry : Les *Amours des Centaures*.

Duc de Westminster : *Rencontre d'Abraham et de Melchisédech,* les *Israélites dans le Désert,* les *Évangélistes*.

Osterley Park (lord Jersey) : *Apothéose de Buckingham*.
Warwick Castle (comte Warwick) : le *Comte d'Arundel*.
Windsor Castle : *Portrait de Rubens*, la *Neige*.

HOLLANDE.

Amsterdam. — Ryks-Museum : *Portrait d'Hélène Fourment*.
La Haye. — Musée : *Adam et Ève, Michel Ophovius*.

ITALIE.

Florence. — Musée des Uffizi : *Vénus et Adonis, Isabelle Brant*, deux *Portraits de Rubens*, la *Bataille d'Ivry*, l'*Entrée d'Henri IV à Paris*.
Palais Pitti : *Sainte Famille au Berceau, Saint François d'Assise*, les *Maux de la Guerre*, les *Philosophes*, le *Retour des Champs*.
Gênes. — Palais Rosso : L'*Amour et le Vin*. — Église Saint-Ambroise : la *Circoncision*, les *Miracles de Saint Ignace*.
Milan. — Musée Brera : La *Cène*.
Rome. — Musée du Capitole : *Romulus et Rémus*. (La gravure de la page 185 ne donne qu'un fragment de ce tableau.)

RUSSIE.

Saint-Pétersbourg. — Musée de l'Ermitage : le *Banquet d'Hérode*, le *Christ chez Simon, Persée et Andromède, Portraits d'Isabelle Brant* et *d'Hélène Fourment, Portrait de Longueval*, la *Charrette embourbée*, Esquisses pour la Galerie de Médicis et pour l'Entrée triomphale de l'archiduc Ferdinand à Anvers.

SUÈDE.

Stockholm. — Musée : *Suzanne et les Vieillards*, les *Trois Grâces*.

BIBLIOGRAPHIE

A raison du grand nombre des écrits relatifs à Rubens, nous avons dû nous borner à ne mentionner ici, dans l'ordre chronologique, que les principales de ces publications.

P.-P. RUBENS. — *Palazzi di Genova*, in-fol. Anvers, 1622.

C. HUYGENS. — *Autobiographie inédite,* rédigée vers 1629-1630. Bibliothèque de l'Académie des Sciences d'Amsterdam.

C. DE BIE. — *Gulden Cabinet.* Anvers, 1662.

A. FÉLIBIEN. — *Entretiens sur les vies et les ouvrages des plus fameux peintres.* 5 vol. in-12, 1666-1668.

G.-P. BELLORI. — *Vite dei Pittori Moderni.* Rome, 1672.

J. DE SANDRART et LOUIS SPONSEL. — *Academia nobilissimæ artis pictoriæ*, in-fol. Nuremberg, 1675 et 1683. — *Sandrart's Kritisch gesichtet*, in-8°. Dresde, 1896.

R. DE PILES. — *Conversations sur la connaissance de la peinture,* où il est parlé de la vie de Rubens, in-12. Paris, 1677. *Dissertation sur les ouvrages des plus fameux peintres,* et à la suite : *La Vie de Rubens,* in-12. Paris, 1681.

A HOUBRAKEN et C. HOFSTEDE DE GROOT. — *Groote Schoubourgh der Nederlantsche Konstschilders.* 3 vol. in-8°. Amsterdam, 1718-1719. — *Arnold Houbraken, Kritisch beleuchtet,* in-8°. La Haye, 1893.

F. BALDINUCCI. — *Notizie de professori di disegno.* — T. XI, in-8° Florence, 1771.

J.-F. MICHEL. — *Histoire de la Vie de P.-P. Rubens,* in-8°. Bruxelles, 1771.

J. SMITH. — *Catalogue raisonné de l'œuvre de Rubens.* T. II et IX, in-8°. Londres, 1830-1847.

VAN REIFFENBERG — *Nouvelles recherches sur P.-P. Rubens,* avec une Vie inédite de ce grand peintre par Philippe Rubens, son neveu. Mémoires de l'Académie de Bruxelles. T. X, 1835.

EM. GACHET. — *Lettres inédites de Rubens,* in-8° Bruxelles, 1840.

F. VERACHTER. — *La Généalogie de Rubens.* (Annuaire de la noblesse de Belgique). T. XXIX.— Le *Tombeau de Rubens.* Anvers, 1843.

CARPENTER — *Mémoires et Documents inédits sur Van Dyck et sur Rubens,* in-8° Anvers, 1845.

W.-N. SAINSBURY. — *Original unpublished papers illustrative of the life of sir P.-P. Rubens,* in-8°. Londres, 1853.

R.-C. BAKHUIZEN VAN DEN BRINK. — *Het Huwelyk van Willem van Oranje met Anna van Saxen,* in-8°. Amsterdam, 1853, et *Les Rubens à Siegen,* in-8°. La Haye, 1861.

K.-L. KLOSE. — *Rubens im Wirkungskreise der Staatsmannes.* Raumer's Taschenbuch. Leipzig, 1856.

L. EXNEN. — *Ueber den Geburts'ort des P.-P. Rubens.* Cologne, 1861.

B.-C. DU MORTIER. — *Recherches sur le lieu de naissance de Rubens.* Bruxelles, 1861 et 1863.

G. CRIVELLI.— *G. Brueghel, pittor fiammingo,* in-8°. Milan, 1868.

A. SPIESS.— *Eine Episode aus dem Leben der Æltern v. P.-P. Rubens.* Dillenburg, 1873.

J. CRUSADA VILLAAMIL. — *Rubens diplomatico espanol,* in-12 Madrid, 1874.

VAN LERIUS. — *Catalogue du Musée d'Anvers* 1874.

HENRARD. — *Marie de Médicis dans les Pays-Bas.* Paris, 1876.

M. GACHARD. — *Histoire politique et diplomatique de Rubens,* in-8°. Bruxelles, 1877.

ARMAND BASCHET. — *P.-P. Rubens peintre de*

Vincent de Gonzague. Gazette des Beaux-Arts. T. XX, XXII et XXIV.

EUG. FROMENTIN. — *Les Maîtres d'autrefois,* in-12. Paris, 1876.

EDG. BAES. — *Le séjour de Rubens et de van Dyck en Italie,* in-12. Bruxelles, 1877.

A. MICHIELS. — *Rubens et l'École d'Anvers,* in-12. Paris, 1877.

P. GÉNARD. — *P.-P. Rubens; Antcekeningen over den grooten Meester,* in-4°. Anvers, 1877.

A. WAUTERS. — *Étude sur Rubens. L'Art.* 1877.

H. HYMANS. — *La Gravure dans l'École de Rubens,* in-4°. Bruxelles, 1879, et *Lucas Vorsterman,* in-4°. Bruxelles, 1893.

AD. ROSENBERG. — *Rubensbriefe,* in-8°. Leipzig, 1881, et *Die Rubenstecher,* in-4°. Vienne, 1893.

F. GOELER VAN RAVENSBURG. — *Rubens und die Antike,* in-12. Iena, 1882, et *P.-P. Rubens als gelehrter, Diplomat, Künstler und Mensch,* broch. in-12. Heidelberg. 1881.

A. SCHOY. — *Rubens architecte et décorateur. L'Art,* 1881.

H. RIEGEL. — *Beitraege zur niederlaendischen Kunstgeschichte,* 1er vol. in-12. Berlin, 1882.

BULLETIN RUBENS. — Annales de la Commission officielle. Anvers, 1882-1897.

MAX ROOSES. — (Traduction allemande par F. Reber), *Geschichte der Malerschule Antwerpens,* gr. in-8°. Munich, 1889, et l'*Œuvre de Rubens,* histoire et description de ses tableaux et dessins, 5 vol. in-4°. Anvers, 1888-1892.

P. MANTZ. — *Rubens. Gazette des Beaux-Arts.* T. XXIII et de XXV à XXXI.

CH. RUELENS. — *Correspondance de Rubens* et documents épistolaires, publiés sous le patronage de l'administration communale de la ville d'Anvers. Tome I, de 1600 à 1608, 1 vol. in-4°. Anvers, 1887. Le tome II, publié par M. Max Rooses et avec ses commentaires, a paru en 1898.

W. BODE. — *Die fursterlich Liechtensteins'che Galerie in Wien,* in-fol. Vienne. 1888.

C. JUSTI. — *Diego Velazquez,* 2 vol. in-8°. Bonn, 1888.

EUGÈNE DELACROIX. — (*Journal d'*), in-8°. Paris, 1893.

INDEX ALPHABÉTIQUE DES NOMS PROPRES

TÊTE A LA PLUME.
(Musée du Louvre.)

TABLE DES GRAVURES

TABLE DES PLANCHES HORS TEXTE

QUARANTE GRAVURES EN TAILLE-DOUCE

(Numérotées, ainsi que leurs serpentes, en chiffres arabes)

Avis au Relieur. — Les chiffres que portent toutes les planches, ainsi que leurs serpentes, sont de simples indications typographiques dont il n'y a aucun compte à tenir pour la reliure. Ces planches doivent être placées suivant l'ordre des paginations correspondant a chacune d'elles.

QUARANTE FAC-SIMILÉS TYPOGRAPHIQUES

(Numérotés, sur leurs serpentes, en chiffres romains)

TABLE DES MATIÈRES

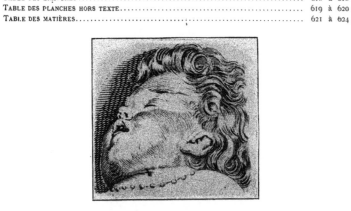

PLANCHE DU LIVRE A DESSINER.
Gravure de P. Pontius, d'apres Rubens.

Lightning Source UK Ltd.
Milton Keynes UK
UKHW050153241118
332685UK00031B/2054/P